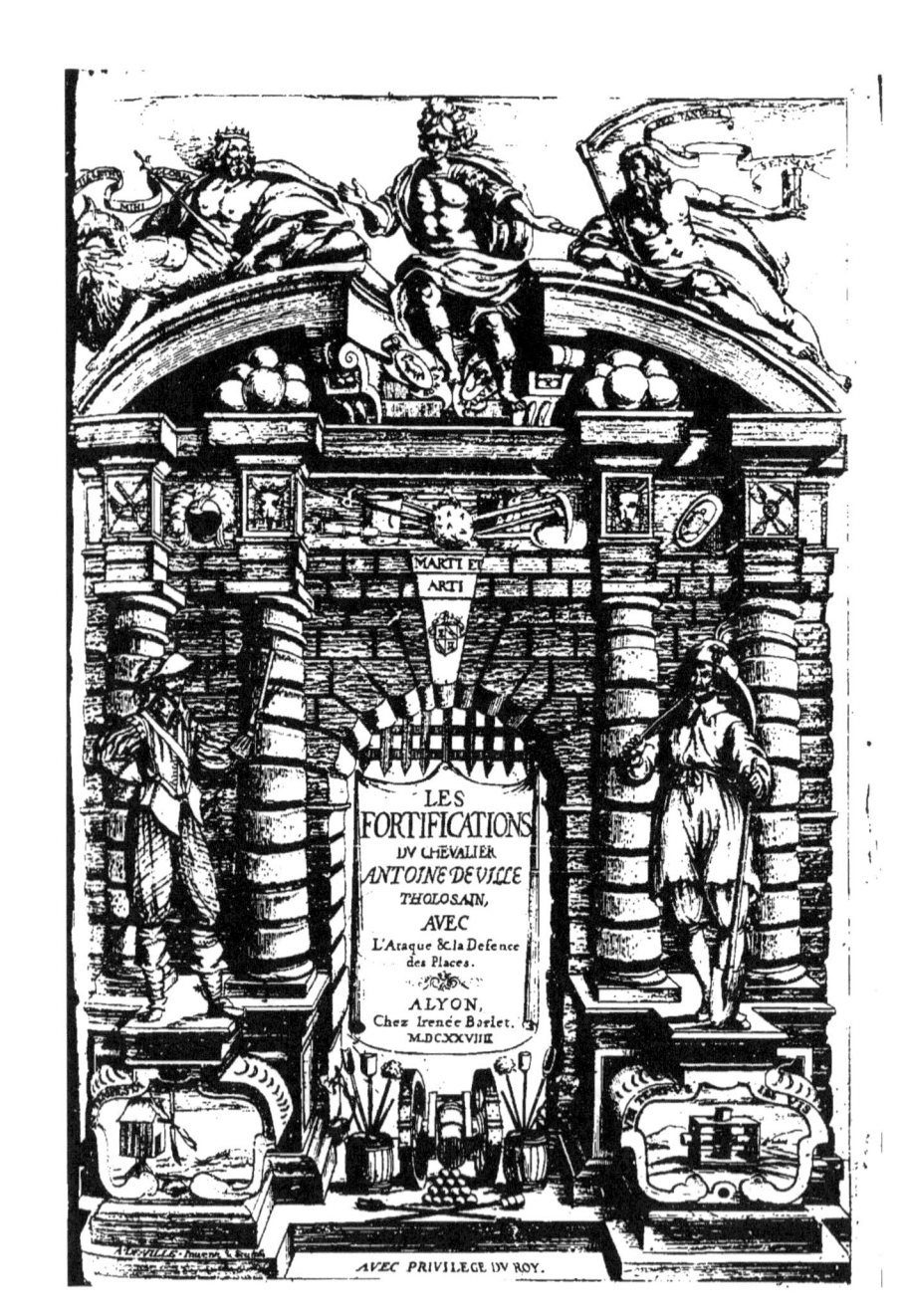

LES FORTIFICATIONS DV CHEVALIER ANTOINE DE VILLE,

CONTENANS

LA MANIERE DE FORTIFIER TOVTE SORTE DE PLACES tant regulierement, qu'irregulierement en quelle assiete qu'elles soient; comme aussi les Ponts, passages, entrées de riuieres, Ports de mer: La construction de toutes sortes de Forts & Citadelles, le moyen facile de tracer sur le terrain. Le tout à la moderne, comme il se practique dans la meilleures Places de l'Europe, demonstré & calculé par les Sinus & Logarithmes.

AVEC L'ATAQVE, ET LES MOYENS DE PRENDRE LES PLACES par intelligence, sedition, surprise, stratageme, escalade: Les effects de diuerses sortes de Petards, pour faire sauter les portes, murailles & bastimens: Plusieurs Instrumens pour rompre les chaines & paux: L'ordre des long Sieges, la construction des Forts, & Redoutes, les Retranchemens des Quartiers. Des Tranchées, Bateries, Mines, & plusieurs inuentions nouuelles non iamais escrites.

Puis la Defense, & l'instruction generale pour s'empescher des surprises : les remedes contre la trahison, sedition, reuolte: Pour se garantir des escalades : Diuerses inuentions nouuelles contre le Petard : La defense contre les longs Sieges, & contre les Sieges par force : L'ordre contre les aproches : Des Sorties, Contre-mines, Retranchemens, Capitulation, & Reddition des Places.

Le tout representé en cinquante-cinq Planches, auec leurs Plantes, prospectiues, & Paisages. Le Discours est preuué par Demonstrations, experiences, raisons communes, & Physiques, auec les rapports des Histoires anciennes, & modernes.

A LYON,
Chez PHILIPPE BORDE.
M. DC. XL.

AV LECTEVR.

MY Lecteur, la haine & l'amour sont les plus violentes passions qui nous dominent; celle de l'amour est plus forte enuers nousmesmes qu'enuers les autres: car elle est cause que nous ne pouuons iuger sainement de nos actions propres, & recognoistre nos fautes, veu que chacun s'estime, & prise ses Oeuures; & n'y a aucun si ignorant, ou si imparfait qui ne pense auoir quelque chose de recommandable. Pour ne tomber en cet erreur ie me suis soufmis au iugement de tous, exposant cet Oeuure en public, de laquelle chacun iugera sans passion; & moy comme dans vn miroir, en cette voix publique, ie verray mes defauts, dont la cognoissance m'augmentera la capacité. C'est le sujet qui m'a incité à escrire, outre que i'ay aussi creu, que si mon Liure ne meritoit d'estre veu, il luy seroit facile de se cacher dans la grande multitude d'Autheurs qui escriuent tous les iours; & si on le treuue bon, tant plus d'honneur pour moy d'estre tenu en quelque rang parmi ceux qu'on estime. Quoy qu'il en soit, i'auray contenté mon humeur, t'asseurant, ami Lecteur, que ce peu que i'ay escrit n'a pas esté sans hazard à l'apprendre, beaucoup de peine à l'escrire, & de frais à l'experimenter: Ceux qui s'en meslent le sçauront assez sans que ie l'asseure dauantage. Iay taillé les Planches de ma main, afin qu'elles soient plus iustes: i'ay mis la Plante pour en cognoistre plus facilement la forme & les mesures; la Prospectiue, pour s'acoustumer à prendre le Plan des Places, lesquelles font le mesme effect que ie les represente veuës de loin: les paisages seruent d'ornement. Dans le Discours i'ay suiui ce que i'ay veu par experience estre le plus practiqué, & y ay aiousté le rapport de l'Histoire pour ceux qui s'y plaisent; comme aussi les raisons Physiques aux lieux qui se sont rencontrez à propos; les demonstrations necessaires n'y manquent pas: I'ay cotté à dessein aux marges chaque chose, afin qu'on puisse laisser ce qui ne plairra pas sans interrompre le Discours. Iay mis ces diuersitez pour contenter les diuersitez des esprits: Les viandes bien que sauoureuses ne sont pas treuuées bonnes de tous: ce que l'vn estime, l'autre le mesprise: la varieté des inclinations & des humeurs fait la varieté des iugemens.

Ie t'asseure pourtant, ami Lecteur, que ie n'ay rien escrit, que mon frere (Sergent Major du Regiment de Monseigneur le Prince Thomas) ou moy, n'ayons veu, ou practiqué : L'experience de ceux qui s'en seruiront fera cognoistre la verité. En fin, i'ay fait le mieux que i'ay sceu, & peù pour te seruir ; à ceux qui m'en sçauront gré, ie leur souhaite vne longue, honneur, & prosperité, leur offrant à tous mon seruice, auec la mesme affection que ie leur offre ces Escrits, laissant aux autres la liberté de faire mieux, auéc promesse d'aider à leur gloire s'ils s'en acquittent plus dignement.

A MON

A MONSIEVR
LE CHEVALIER DE VILLE
sur ses rares Vertus.

SONNET.

<div style="padding-left:2em">

Auoir vn cœur de Mars, vn esprit de Minerue,
N'aspirer qu'aux honneur, & Vertus de haut prix,
Toutes les vanitez odorer en mespris,
Orner ses beaux Discours d'vne diuine Verue,
Indiquer comme il faut qu'vn estat se conserue,
Naistre pour esclairer les plus braues esprits,
Enfermer vn Terrain d'vn compassé pourpris,
Dire comme on l'assaut, & comme on le preserue,
Estre grand Philosophe, & Mathematicien,
Vnir le Geometre à l'Arithmeticien,
Instruite comme on doit policer vne Ville,
Lustrer ses longs labeurs de grande vtilité,
Laisser son beau renom à la posterité,
Est-ce pas ce que fait le Cheualier DE VILLE?

</div>

Sur le nom du Sieur Antoine de Ville,
ANAGRAMME.

Tousiours aux belles actions.
On voit s'occuper l'homme habile;
DE VILLE est plein d'inuentions,
Son Nom dit, IE DONNE A L'VTILE:
Aussi l'on voit en ses Escrits
Que cet Oracle Prothetique
Fait Leçon aux plus beaux Esprits
De la Militaire practique.

<div style="text-align:right">L. GARON.</div>

TABLE DES CHAPITRES
CONTENVS AV PREMIER LIVRE
des Fortifications regulieres du Cheualier Antoine de Ville.

AVANT-PROPOS. Page 1.

CHAPITRE I. Diuisions, & definitions des parties de la Fortification reguliere. 3
1. Maximes, ou preceptes generaux pour la Fortification. 5
3. Consideration auant que de fortifier. 6
4. Des Assietes, ou Sites. 8
5. De la qualité du terrain. 14
6. Du Dessein. 16
7. Diuiser vne ligne droite donnée en trois parties égales. 17
8. Construction, & demonstration de l'Exagone. 17
9. Supputation des parties de l'Exagone. 23
10. Pour l'Eptagone. 29
11. Pour l'Ottogone. 31
12. Pour l'Enneagone. 31
13. Pour le Decagone. 32
14. Pour l'Endecagone. 32
15. Pour le Dodecagone. 33
16. Pour releuer le Plan. 37
17. A toute ouuerture du compas prendre d'vn cercle donné la partie qu'on voudra. 38
18. De la ligne de Defense. 43
19. De la Gorge du Bastion. 49
20. Des Flancs. 49
21. Des faces des Bastions, & d'où ils doiuēt commencer à prendre leurs defenses. 53
22. Des pointes des Bastions ou Angles flanquez. 59
23. Continuation demonstrant la perfection des Angles flanquez rectangles. 65
24. Des flancs couuerts, & Orillons. 71
25. Des Cazemates, ou places basses. 75
26. Des places hautes. 77
27. Des Canonnieres, ou Embrasures, Merlons, & Voutes. 78
28. De la Courtine. 83
29. Des murailles. 87
30. Des Rempars. 95
31. Des Parapets. 96
32. Des diuerses formes de Parapets. 103
33. Des Caualiers. 107
34. Des Places d'armes. 111
35. Des Galeries qui sont dans la Place. 111

SECONDE PARTIE DES Fortifications regulieres.

36. Des Parties exterieures. 113
37. Du Fossé. 113
38. Des Faussebrayes. 123
39. Des Contrescarpes. 129
40. Du Corridor, & de l'Esplanade. 135

TROISIESME PARTIE des Fortifications irregulieres.

41. De la Fortificatiō irreguliere, & des Pieces qui se font au Dehors de la Place. 139
42. Des Pieces necessaires à la Fortification irreguliere. 140
43. Des doubles Bastions. 141
44. Des pointes des Bastions coupées. 142
45. Des demi Bastions. 145
46. Des Tenailles, & Angles retirez. 149
47. Des Plate formes. 153
48. Des Redens. 154
49. Des Tours quarrées & rondes. 157
50. Comme on doit fortifier les Chasteaux des particuliers. 158
51. Des Rauelins, ou Pieces destachées. 162
52. Des Ouurages de Corne. 167
53. Des Demi-lunes. 171
54. Briefue recapitulation de toute la Fortification irreguliere. 217

ē QVA

QVATRIESME PARTIE
des Places qui ont moins de six Bastions, & autres indifferentes.

55. Du Triangle. 179
56. Autre façon de fortifier les Triangles. 181
57. Du Quarré. 183
58. Du Pentagone. 185
59. Des Places, ou Forts en estoille. 187
60. Des Citadelles. 189
61. Des Forts de campagne. 191
62. Pour fortifier les Ponts. 192
63. Des entrées des riuieres. 195
64. Des Ports de mer. 192
65. Des Portes, & des Corps de gardes. 202
66. Des Ponts leuis. 203
67. Des Herses & Orgues. 205
68. Des Barrieres, & Palissades. 205

LIVRE SECOND
De l'Ataque des Places du Cheualier Antoine de Ville.

PREMIERE PARTIE.
Des Attaques par surprise.

AVANT-PROPOS. 209

CHAPITRE I. Qve l'on doit plustost choisir la paix que la guerre. 213
2. Diuers exemples des sujets des guerres, tirez des Histoires. 213
3. Consideration que doit auoir vn Prince deuant que commencer la guerre. 217
4. De la trahison. 220
5. Des Seditions. 222
6. Comme on doit reconnoistre les Places qu'on veut surprendre. 224
7. Des diuerses sortes de Surprises, & le moyen de les executer. 225
8. Des Escalades. 235
9. Du Petard. 243
10. Des Madriers, comme on les doit attacher au Petard, & comme on doit appliquer les Petards aux Portes qu'on veut approcher. 253
11. Des Flesches, Ponts-volans, & instrumens à rompre les chaisnes ; & des moyens d'appliquer le Petard lors qu'ō ne peut pas approcher de la porte. 257

SECONDE PARTIE
des Attaques par force.

12. Des longs Sieges & bouclemens des Places. 269
13. Considerations qu'on doit auoir auant qu'entreprendre vn long Siege. 269
14. Ce qu'on doit faire deuant que mettre le Siege. 272
15. L'ordre qu'on doit tenir pour commencer les longs Sieges. 273
16. Diuerses manieres de mettre les longs Sieges. 274
17. De la construction des Forts & Tranchées necessaires au bloquement d'vne Place. 275
18. Autre maniere de bouclement de Places. 277
19. Des Forts & Ponts qu'on fait sur les riuieres pour la communication des Camps. 278
20. Des Sieges par force. 281
21. Comment il faut reconnoistre & prendre le plan des Places. 282
22. Si l'ō doit ataquer les petites Places d'autour, ou aller d'abord à la Capitale. 288
23. Du Degast. 289
24. Des Aproches. 290
25. De la distribution des quartiers & logemens. 290
26. Des ataques qu'on doit faire aux Places. 293
27. Si l'on doit ataquer le plus fort, ou le plus foible d'vne Place. 297
28. Des Tranchées. 297
29. Des Bateries. 303
30. De l'ataque & prise des Dehors, & de diuerses inuentions de Mantelets. 313
31. Comme on doit soustenir & empescher l'effect des sorties. 321
32. Des Mines. 322
33. Cōme on doit ouurir les Contrescarpes. 333
34. Comme il faut passer le Fossé. 337
35. L'ordre des Ataques. 345
36. On

36. On doit aller viuement aux premieres Places qu'on ataque. 348
37. De la reddition des Places. 349
38. Des prises d'assaut, & distribution du pillage. 351
39. Des prises d'emblée, & de viue force 354
40. Comme on doit leuer le Siege de deuant vne Place. 355

LIVRE TROISIESME
De la Defense des Places du Cheualier Antoine de Ville.

PREMIERE PARTIE.

AVANT-PROPOS. 357

CHAPITRE I. DE la defense contre les surprises, & conseruation des Places. 361
2. Remedes contre la trahison. 362
3. De l'ordre qu'on doit tenir pour s'empescher des surprises. 365
4. Comme on doit entrer & sortir de Garde, & des Rondes & Sentinelles. 366
5. De l'ouuerture des portes. 368
6. Des alarmes. 370
7. Contre les Seditions, & reuoltes. 373
8. Contre les Escalades. 376
9. Contre le Petard. 377

SECONDE PARTIE.

10. De la defense contre la force. 387
11. De la Defense contre les longs Sieges. 387
12. De la Defense contre les Sieges par force. 389
13. Preparatifs generaux à la Defense d'vne Place, & le denombrement de tout ce qui est necessaire. 390
14. De l'ordre qu'on doit tenir contre les aproches. 397
15. Des Sorties. 399
16. Comme on peut rompre les Ponts des ennemis. 404
17. Des Contre-mines. 404
18. Comme il faut defendre les Dehors. 409
19. Des Secours. 413
20. Comme le Chef doit inciter les Soldats à la Defense. 418
21. Continuation de la Defense. 422
22. Des Retranchemens. 425
23. L'ordre de soustenir les assauts. 431
24. De la Reddition de la Ville. 435
25. Ce qu'on doit faire quand l'ennemi leue le Siege. 440

LES

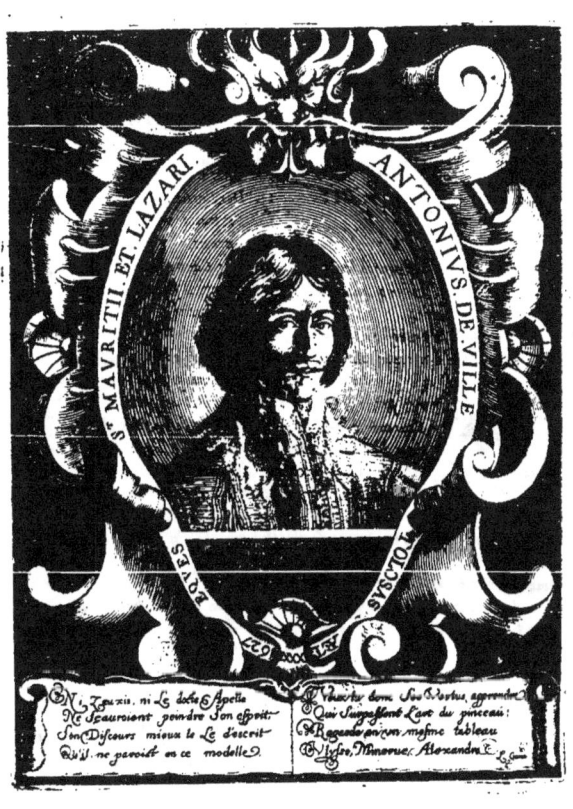

LES FORTIFICATIONS,
Attaques, & Defenses des Places du
Cheualier ANTOINE DE VILLE,

LIVRE PREMIER.

Auant-propos.

OVT ainſi que les remedes du corps ont eſté trouuez apres la connoiſſance du mal ; de meſmes l'art de la Fortification a eſté inuenté apres auoir experimenté l'offence de l'ennemy. Au commencement vn peu de cloſture ſuffiſoit pour ſe defendre des beſtes : mais la malice & la diſſention venant à ſe ſemer parmy les hommes, il falut baſtir des murailles, qui eſtoient pourtant ſimples, ainſi que leurs armes l'eſtoient alors. L'inuention de nuire croiſſant, celle de ſe defendre s'augmenta : de façon que pour reſiſter aux artifices de ce temps, qui eſtoient, Baleſtres, Catapultes, Scorpions, Tours de bois, & autres ſemblables, on hauſſa des Tours quarrées pour flanquer, commander & combattre ceux qui s'approchoient à la faueur de ſes machines. Cette ſorte de fortifier a duré tout autant, que celle d'attaquer a ſubſiſté de meſmes ; iuſques à ce que Bertold trouua la poudre, & d'autres apres luy le Canon, la plus furieuſe & eſpouuantable machine qui ait eſté iamais au monde, laquelle agiſſant entierement par le feu, il eſt neceſſaire qu'elle ſoit la plus violente de toutes, ainſi qu'il eſt le plus ſubtil de tous les Elemens : auſſi rien de ce qui ſeruoit autres fois à ſe defendre ne peut reſiſter à ſa furie, & ce qui eſtoit tenu pour fort, eſt facilement mis en poudre par ſa violence. Le ſeul remede qu'on a trouué contre cette force a eſté de faire de grandes leuées de terre qu'on a diſpoſé en forme pointuë auec ſes flancs & faces, & à ces corps on a donné le nom de Baſtion. Les premiers qui furent faits eſtoient beaucoup plus petits, & differents en pluſieurs choſes de ceux de preſent, qui ſont plus parfaits ; parce que peu à peu reconnoiſſant les defauts des autres, on les a corrigez, & rendus à la perfection qu'ils ſont maintenant ; & ceux-cy ſeront le ſujet de noſtre Diſcours.

Artifice des anciens pour attaquer les Places.

Bertold inuenteur de la poudre à Canon, & le Canon inuenté apres.

Remede pour reſiſter à ſa furie.

Defauts des Baſtions anciens corrigez.

A DIVI

DIVISIONS, ET DEFINITIONS
des parties de la Fortification reguliere.

CHAPITRE I.

Diuisiõs des Places fortes par nature, ou par art, ou par tous les deux.

NOVS commencerons par la diuision des Places, lesquelles sont fortes par nature, ou par art, ou par tous les deux. Par nature, lors que leur assiette est si aduantageuse, qu'il est difficile, & presques impossible de les forcer : telles sont les Places qui sont sur les montagnes & rochers inaccessibles, soit dans la mer, dans la terre, ou bien dans les marais, ou autres lieux semblables.

Places fortes par art.

Les Places sont fortes par art, lors que l'assiette n'ayant pas ces auantages, on la fortifie par l'artifice & le trauail.

Par nature.

Les Places sont fortes par nature & par art, lors qu'vne partie de la Place est forte par nature, & l'autre qui ne l'est pas est fortifiée par art.

Definition de la fortification des Places.

Fortifier, c'est bastir, ou enfermer les Places de telle façon, que tous les lieux du contour d'icelles soient veus en flanc l'vn de l'autre, & qu'ils puissent resister aux armes & machines desquelles l'ennemy se sert : c'est pourquoy les Places seront dites estre fortifiées, lors que tous les endroits du contour d'icelles sont flanquez. Vn lieu qui n'auroit que des murailles simples & droites ne sera point dit estre fortifié, mais seulement enfermé, & tant ce qui flanque, comme ce qui est flanqué doit estre assez fort pour resister aux machines de l'ennemy.

Lieu enfermé de simples murailles, n'est dit fortifié.

Flâquer que c'est.

Flanquer, c'est voir par costé ; estre flanqué, c'est estre veu par costé, ou par flanc.

Deux sortes de Fortification en general.

Il y a deux sortes de fortification en general, à l'antique, & à la moderne : Les Places fortifiées à l'antique sont celles qui ont des simples murailles, auec des Tours à certaines distances, faites de matieres qui ne sont pas capables de resister au Canon, & leurs tours ne sont pas assez grandes pour en tenir. Cette sorte de Places de present ne meritent pas d'estre dites fortifiées.

Places à la moderne quelles.

A la moderne, sont celles qui sont flanquées par tout : & les corps flanquans & flanquez sont tellement solides & de telle matieres, qu'ils peuuent resister au Canon.

Diuerses Fortifications.

Chaque païs a sa mode de fortifier, comme à la Françoise, à l'Italienne, à l'Holandoise, à l'Espagnole, &c. & ces denominations sont seulement à cause de la difference qu'elles ont en certaines circonstances, ou accidens ; aux choses essentielles toutes s'accordent.

Modernes.

Des Fortifications modernes, il y en a de deux sortes ; sçauoir, regulieres, & irregulieres.

Places regulieres quelles.

Les Places regulieres sont celles qui ont les costez & les angles esgaux, & les Bastions qui sont sur iceux angles, esgaux aussi, & la force esgale par tout.

Places irregulieres.

Les Places irregulieres sont celles qui n'ont point l'égalité susdite, ou des costez, ou des Bastions, ou de la force ; de ceste façon sont la plus part des Places.

On

Liure I. Partie I.

On pourroit dire contre cette definition, qu'vne place qui auroit toutes les faces & tous les Baſtions égaux, estant commandée de quelque costé, la force ne seroit pas égale par tout : c'est pourquoy selon la definition elle ne seroit pas reguliere, ce qui est absurde. Ie responds que la Place, bien que commandée de quelque costé, ne laiſſeroit pas d'estre également forte en elle mesme par tout : mais de ce costé cette force seroit surpassée par celle du commandement, laquelle pourtant demeureroit touſiours la mesme, bien que cette plus grande force luy fust opposée ; comme vn homme qui resistera à vn autre homme ordinaire, & ne pourra pas resister à vn géant ; il n'aura pas pour tout cela moins de force contre celuy-cy, que contre l'autre ; mais la force sera surmontée par vne plus grande : ainsi des Bastions, ils seront en eux-mesmes de force esgalle, mais aucuns predominez par la force exterieure. *Objection contre la definition de la Fortification reguliere. Responſe à l'objection. Comparaiſon.*

Des Fortifications regulieres, les parties sont la Figure, qui est l'espace proposé à fortifier, compris de plusieurs lignes droites, égalles entre elles, lesquelles à leur rencontre font les angles égaux, comme en la seconde Figure de la premiere Planche les lignes L H, H R, R ℞, &c. font la moitié d'vn Exagone, & l'autre moitié doit estre de mesme. *Parties des Fortifications regulieres.*

Or la Figure prend sa denomination du nombre des Angles, ou des costez : si c'est des angles, elle s'exprime par deux mots Grecs, dont le premier signifie le nombre, & l'autre, angle : comme trigone, de tris, qui veut dire, trois, & gonia, angle ; terragone, de tessares, qui veut dire, quatre, & gonia, angle, & ainsi des autres : Pentagone, c'est à dire, à cinq angles ; exagone, à six ; eptagone, à sept ; ottogone, à huict ; enneagone, à neuf ; decagone, à dix ; endecagone, à onze ; dodecagone, à douze ; decatrigone, à treze ; decatetragone, à quatorze ; decapentagone, à quinze ; decaexagone, à seize ; decaeptagone, à dix-sept ; decaottogone, à dixhuict ; decaenneagone, à dix-neuf ; icosigone, à vingt, &c. Si c'est des costez qu'elle prenne le nom, on l'exprimera par deux mots Latins, comme trilatere, quadrilatere, & ainsi des autres. *Figure d'où prend ſa denomination.*

Les costez de la Figure, sont les lignes qui sont, ou comprennent la Figure, comme les lignes L H, H R, R ℞, &c. *Costé de la Figure qu'eſt-ce.*

L'angle du costé de la Figure, ou simplement l'angle de la Figure, est celuy qui est fait par le rencontre, & inclination des costez de la Figure, comme les angles B H R, H R ℞. *Angle du coſté.*

L'angle du centre est ceuy qui est fait par deux lignes, chacune desquelles commence à l'angle du costé, & se termine au centre, où toutes deux se rencontrent, & font l'angle du centre. Autrement, l'angle du centre est celuy qui est fait au centre par le rencontre des deux prochains demi diametres de la Figure, comme H S R. *Angle du centre.*

Le Bastion est ce grand corps auancé sur les angles de la Figure, composé des parties suiuantes, lequel est marqué en la mesme Figure Q M A E F. *Baſtion, & ſes parties.*

La gorge du Bastion est cet espace qu'on prend également de chaque costé de l'angle de la Figure sur les costez d'icelle, & qui fait la largeur de l'entrée du Bastion du costé de la place, dont l'vne des moitiez s'appelle demy gorge, comme H Q, est vne demi gorge, & Q F, est toute la gorge. *Gorge du Baſtion.*

A 2 Le

De la Fortification reguliere,

Flanc que c'est. — Le Flanc est vne ligne qui est esleuée perpendiculairement sur le costé de la Figure, au poinct où se finit la demy gorge du Bastion, à laquelle il est esgal, comme Q M.

Courtine. — La Courtine est tout ce qui est entre deux flancs les plus proches des deux Bastions differents, comme Q K.

Face du Bastion. — Faces, ou pends de Bastions, sont les parties d'iceluy, qui sont opposées à la campagne, lesques auec les flancs acheuant de former les Bastion, ou bien se sont les parties du Bastion qui sont depuis l'extremité du flanc, iusques à la pointe, comme A M, & A E.

Pointe du Bastio. — La pointe du Bastion, ou Angle flanqué, est la partie du Bastion la plus auancé vers la campagne, ou bien celuy qui est fait par la rencontre des deux faces comme la pointe A.

Ligne de defense. — La ligne de defense est celle qui est tirée depuis la pointe du Bastion, iusques au point où le flanc opposé se rencontre auec la courtine, comme A C.

Angle flanquant. — Angle flanquant est celuy qui est fait par les rencontres des faces des deux Bastions prochains, prolongées vis à vis du milieu de la courtine, comme M O P, lesquelles monstrent où commence la defense du Bastion, d'où sensuiuent deux denominaisons des flancs, rasans lors que la defense du Bastion commence au flanc opposé, fichans lors qu'elle commence dans la courtine ; & cet espace depuis où commence la defense, iusqu'au flanc s'appelle premier flanc, & l'autre ja defini second flanc.

Flanc couuert. — Flanc couuert est celuy duquel la plus grad' partie auance pour couurir celle qui reste, comme aux trois Figures d'Orillons, marquées 1. 2. 3. le flanc couuert est BC. & la deuxiesme Figure où sont les Bastions, en ce mesme flanc couuert est marqué K.

Orillon. — Orillon, ou espaule, est la partie qui couure le flanc couuert, comme E F, dans les Figures des Orillons.

Ligne de l'Espaule. — La ligne de l'Espaule est celle qui faisant partie de l'Espaule est opposée à la courtine, comme C E en la Figure des Orillons.

Place basse. — Place basse est ceste partie du flanc, qui est plus basse dans le Bastion que la reste d'iceluy, comme on verra clairement en la Figure mise en son Chapitre, & icy elle est en la Figure des Orillons en G B.

Place haute. — Et la Place haute est celle qui est plus arriere dans le Bastion, à mesme hauteur que le rempart d'iceluy.

Embrasures. — Embrasures ou Canonnieres sont l'ouuerture du flanc par où tire le Canon.

Merlon. — Merlon, est ce qui est entre deux Canonnieres, qui couure le Canon, & la Place basse.

Rempart. — Le Rempart est tout le terrain qui couure & enuironne la Place marquée par la ligne ϒ ⱱ.

Porfil propre à voir toutes les parties d'vne Place. — Les autres parties se verront mieux au Porfil, autrement appelé Orthographie, qui est proprement la representation de toutes les hauteurs de la Place, lequel on se pourra imaginer, comme si l'on voyoit la section de la Place qui fust coupée par le milieu de la courtine.

Rempart veu en la Figure du porfil. — Icy l'on verra le Rempart ja dit estre H F, en la Figure du Porfil, sa pente vers la Ville est G H.

Liure I. Partie I.

Le Parapet d'iceluy est ce qui est esleué par dessus le Rempart du costé de la campagne, comme HIL. *Parapet.*

Le chemin des Rondes est cette espace qui est au deuant du Parapet du Rempart, comme YN; & son Parapet est marqué MY. *Chemin des Rōdes.*

L'Escarpe de la muraille est cette pente qu'on donne à la muraille, à fin qu'elle soustienne mieux la terre, comme OQP. *Escarpe.*

Le corps, ou solidité de la muraille, sans comprendre l'Escarpe, s'appelle, la chemise, comme PM. *Corps de la muraille.*

Les Esperons, ou contreforts, sont certaines auances de la muraille du costé de la Place entrans dans le Rempart, comme on verra en leur lieu. *Esperons.*

Le Fossé est cet espace creusé tout autour entre la Place & la campagne, comme RQ. *Fossé.*

La Cunette, ou petit Fossé est celuy qui est au milieu du grand, marqué A. *Cunette.*

La Contre-escarpe est le bord du Fossé tout autour de la Place du costé de la campagne, ou bien la hauteur du Fossé, qui est opposé à l'Escarpe, comme TR. *Contre-escarpe.*

Chemin couuert est ce lieu qui est sur l'Escarpe plus bas, & à couuert de la campagne, comme TV. *Chemin couuert.*

L'Esplanade est ce rehaussement de terre qui sert de Parapet au chemin couuert, & va se perdant dans la campagne, comme X. *Esplanade.*

La Place d'armes est cette distance qui est entre le Rempart & les maisons de la Ville: ou bien la Place qui est au milieu de la Ville, ou autre part où est le rendez-vous des Soldats en cas d'occasion, ou pour la garde. *Place d'armes.*

MAXIMES, OV PRECEPTES
generaux pour la Fortification.

CHAPITRE II.

LA force d'vne Place doit estre également proportionnée par tout. *Chose essentielle de la force d'vne Place.*

Qu'il n'y ait aucun lieu dans la Place qui ne soit flanqué.

Que les parties flanquées ne soient pas esloignées des flanquantes, plus que la portée des armes desquelles on se defend, dont les principales sont les Mousquets.

Que tant ce qui flanque, que ce qui est flanqué soit à preuue, ou capable de resister aux armes & machines de l'assaillant, dont les plus fortes sont les Canons.

Que les pieces de la Fortification les plus proches du centre soient tousjours plus hautes, & commandent à celles qui en sont esloignées.

Que les angles flanquez soient droits, ou approchans de l'angle droit.

Les angles flanquans les moins obtus sont les meilleurs, demeurant le Bastion angle droit.

Les Bastions qui ont plus de defense, ou sont plus flanquez, sont les meilleurs.

Que tous les Parapets soient de matieres douce, qui ne facent point d'esclats.

CONSIDERATIONS AVANT que Fortifier.
CHAPITRE III.

Villes à quelle fin basties.
A fin pour laquelle on bastit les Villes, est pour pouuoir se defendre auec plus d'auantage, & que peu de nombre puisse resister à vn plus grand. Au commencement on les bastissoit plustost pour la fin politique, & pour tenir ensemble les peuples, & les regir par loix, que pour la defense: car on voit qu'on donnoit

Cain fut le premier qui enferma le terrain de murailles.
beaucoup plus de batailles, qu'on ne faisoit de sieges. Cain fut le premier qui enferma le terrain de murailles, & appella la Ville qu'il bastit Henoch, du nom de son fils aisné, dans laquelle il se retira auec toute sa famille pour estre plus en seureté, & auoir retraitte des courses & pillages qu'il faisoit sur le pays. Du depuis des autres se sont seruis des Vil-

Exemples.
les à mesme fin; & se voyans trop foibles dans la Campagne, se sont tenus dans les Villes. Les Bysantins pressez par Philippus laisserent la defense de leurs confins, & se retirerent dans les Villes, cependant Philippus abandonna son entreprise. Hasdrubal fils de Giscon, presé par Scipion distribua dans les Villages ce qu'il auoit de reste de la déroute de son armée, & fut en seureté. Maintenant toutes les Villes qu'on fortifie ne sont pour autre effect que pour la retraite, defense, & asseurance de l'Estat.

Bastir & fortifier Villes est ouurage de Prince.
Bastir & fortifier les Villes sont ouurages des Princes, à cause de la grande dépense qu'il y a à les faire, & à maintenir les garnisons ordinaires, qui sont necessaires à leur conseruation, laquelle est si grande qu'autres que les Princes ne sçauroient y fournir.

En vn grãd Estat ne faut fortifier que les Places frontieres.
Le Prince auant que de les entreprendre doit auoir plusieurs considerations. On ne doit les bastir qu'aux lieux necessaires: comme dans vn grand Estat il faut seulement fortifier les Places frontieres, pour empescher les voisins d'entrer sans frapper à la porte. De mesme les passages, où l'on fait le plus souuent des Chasteaux, ou Forts en endroits plus

Ports de mer frontieres doiuent estre fortifiez.
auantageux. Les Ports de mer qui sont tenus pour frontieres doiuent estre aussi fortifiez; & tous les lieux qui peuuent estre abordez des voisins sans nul empeschement. Les autres lieux ne doiuent pas estre fortifiez; car il seroit plus nuisible qu'vtile de bastir dans le Corps de l'Estat des Places fortes, puis que d'aucune part on ne craint l'ennemy: & seroit à craindre qu'elles ne donnassent sujet de rebellion aux seditieux, lesquels s'en estans emparez, le Prince auroit beaucoup à faire à les mettre à la raison. A Tours on a fait des Fortifications, qui ont demeuré long temps imparfaites, pour auoir reconnu qu'elles ne pouuoient seruir que de retraite aux mal-contens; dequoy nous voyons des exemples assez frequens aux guerres ciuiles de nostre France.

Consideratiõ sur l'assiette d'vne Place.
Il faut aussi considerer les commoditez de l'assiete, & prendre la plus auantageuse; de celles-cy nous en parlerons en particulier. On doit aussi auoir egard que le lieu soit commode pour le trafic, & qu'il y ait quelque riuiere pour le transport des denrées, principalement aux grandes Places.

On

Liure I. Partie I.

On doit choisir le lieu où l'air ne soit pas mauuais, veu qu'il fait mourir plus de Soldats que ne font les ennemis : Et si vn siege dure long-temps, la maladie sans autre force contraindra ceux de la Place à se rendre. En temps de paix, personne n'y veut aller pour y habiter, & par ainsi la Place demeure deserte. *L'air y doit estre bon.*

Il faut que le Prince se mesure selon sa force, & qu'il ait du monde assez pour garder la Place en temps de paix, & la defendre en temps de guerre, & pour la secourir lors qu'elle est assiegée; argent suffisamment pour payer les Soldats, & des munitions pour les entretenir; & ne faire pas comme vn Prince d'Italie, lequel freschement a fait fortifier vne Ville de si grand circuit, qu'il faudroit deux fois autant d'hommes qu'il y en a dans son Estat pour la defendre. *Ce qui est necessaire au Prince pour l'entretien d'vne Place.*

Si son Estat n'est pas beaucoup peuplé, il seroit mal à propos de bastir des Villes neuues pour les laisser apres desertes: toutesfois aux lieux necessaires, ou qui sont de grand abord; on pourra se seruir des moyens suiuans. Pour attirer les peuples des autres païs à les venir habiter, on donne des franchises plus grandes qu'aux autres lieux : car autrement personne ne voudroit laisser le lieu où il est habitué, pour s'aller loger dans lieux peu frequentez, où il n'y a ni conuersation, ni commerce. A Ligourne on permet que toute sorte de personnes s'y refugient & soient asseurez, bien qu'ils ayent commis plusieurs crimes autre part. Les Venitiens condamnent les riches qui ont merité chastiment de bastir quelque maison dans Palma noua; d'autre d'y habiter vn certain temps. Moyse dans trois Villes qu'il bastit, Bozor en Arabie, Arimna en la terre des Galaadins, Gaulalin en la region Baltadide, conceda que ceux qui s'y refugioient ne fussent point punis des homicides qu'ils auoient commis non volontairement. Romulus apres auoir basti Rome, l'appella lieu d'azile, où tous ceux qui s'y retiroient estoient absous de toute sorte de crimes, & les esclaues faits libres. *Exemples.*

Toutes ces considerations & autres doiuent estre pesées meurement, & à loisir consultées par des personnes experimentées auant que commencer vne si grand œuure.

Il y a des lieux où les Fortifications sont plus necessaires qu'en d'autres; comme en Italie, à cause de la quantité des Estats qui sont proches l'vn de l'autre, & si petits, qu'en la pluspart presques toutes leurs Places sont frontieres. En Hollande & en Flandres on fortifie plusieurs Places, parce qu'ils sont continuellement en guerre. En Moscouie & en Pologne on ne les fortifie pas, parce que les Princes sont electifs, lesquels pourroient vsurper la domination, & se faire successifs s'ils auoient des fortes Places. Mais ceste coustume est tres-pernicieuse pour le peuple, & pour le païs, lequel par ce moyen est ruiné, & la guerre en est plus cruelle, & dure plus long-temps, auec vn extreme desordre & confusion; ce qu'ils commencent à reconnoistre, & les plus habiles sont fortifier leurs Places, pour euiter le rauage qui se fait par ces armées volantes, qui gastent comme le feu tous les lieux par où elles passent : Ce qui n'arriue point en Hollande & en Flandres; si on fait quelque siege, le trafic & le labourage ne cessent point : le païs demeure en son entier sans estre foulé, & la Iustice regne aussi bien au plus fort de la guerre, qu'au *Fortificatiõs plus necessaires en des lieux qu'en d'autres. Places ne sont fortifiées en Moscouie ni en Pologne, & pourquoy. Guerres n'empeschent le trafic & le labourage en Flandres.*

plus

plus tranquille de la paix, tous sont en repos, & viuent asseurez dans leurs Villes. Ce sont les biens que la Fortification cause, c'est elle qui maintient la liberté aux peuples, qui les defend de l'oppression de l'ennemy, aide les foibles, resiste aux forts, fait fleurir les Estats, conserue l'ordre, les droits & la Iustice, chasse le desordre & la meschanceté, & empesche l'vsurpation. Puis donc que la Fortification est cause de mille sortes de biens à ceux qui s'en seruent, & ne fait pas dommage aux autres, elle doit estre estimée & mise en vsage.

Biens prouenans de la Fortificatiõ.

DES ASSIETES, OV SITES.

CHAPITRE IV.

Ce qu'il faut considerer auant que commencer vne Fortification.

AVANT que commencer quelque Fortification, on doit auoir choisi le lieu le plus propre ; c'est pourquoy nous traitterons icy des Assietes, ou des lieux sur lesquels on peut bastir les Fortifications : ie prendray icy apres indifferemment le nom de Site, ou Assiete, lesquels ie diuiseray en hauts, moyens & bas : Et ceux-cy se subdiuiseront en ceux qui sont secs, & ceux qui sont tous, ou en partie enuironnez d'eau, laquelle sera de mer, ou douce ; & celle-cy dormante, ou corante.

Les lieux hauts sont accessibles, ou inaccessibles ; ou partie accessibles, partie inaccessibles, tant les secs que ceux qui sont dans l'eau. Les moyens presupposent tousiours estre commandez, puis qu'il y a des lieux plus hauts.

Places commandées en diuerses manieres.

Or ce commandement peut estre diuers, ainsi qu'à ceux qui sont au plain, desquels aucuns sont commandez, autres non. Des commandemens, ils sont ou beaucoup, ou peu, hauts d'vn costé, ou de plusieurs, esloignez, ou proches: par fois il y a quelque valée, ou precipice entre le commandement, & la Place, ou quelque riuiere, ou tous les deux.

Diuersité de Sites.

Les Sites qui sont dans les eaux, comme dans la mer, sont sur les escueils accessibles, ou inaccessibles, enuironnez d'eau tout au tour, ou de plusieurs costez, auec quelque aduenuë du costé de la terre ferme, ou de l'Isle, ou sans point d'aduenuë, commandez, ou non : Autres demeurent à sec lorsque la marée est basse, & enuironnez d'eau quand elle est haute. Aucuns sont dans les marais, ou lacs ; les autres enuironnez d'vne, ou plusieurs riuieres, qui peuuent estre d'eaux viues, ou qui tarissent en temps d'Esté. Par apres le terrain doit estre consideré, duquel nous traitterons à part. Il y a encor des Sites qui sont tellement situez qu'on peut inonder tout le païs, la Ville demeurant entiere ; & plusieurs autres sortes qu'il seroit comme impossible de dire, desquels la varieté est si grande, que ie ne croy pas qu'il s'en trouue deux seulement qui soient en tout tellement semblables qu'on n'y recognoisse quelque difference. Nous parlerons de ceux qui ont esté alleguez en monstrant leurs commoditez & incommoditez, force & foiblesse, & les autres circonstances le plus exactement qu'il nous sera possible.

Autrefois

Liure I. Partie I.

Autrefois on choisissoit les lieux les plus hauts pour bastir les Places, *Places basties autrefois és lieux les plus hauts.* lesquels on estimoit par dessus tous les autres, à cause de la force de leur assiete, laquelle n'estant point commandée surpasse toute autre sorte de Site. Mais du depuis on a changé d'opinion, ayant consideré que la principale fin pour laquelle on bastit les Villes est pour habiter, & pour y faire la conuersation ou assemblée ciuile, le trafic & commerce auec les voisins, sans lequel elle ne peuuent subsister. Par apres on les fortifie pour se pouuoir defendre, qui fait qu'il faut auoir les commoditez premierement de l'habitation & des habitans, & secondement de la force. Or les lieux hauts s'ils sont bons pour la force, ils ne le sont pas pour la commodité des Citadins. Ie parleray donc de chaque espece en particulier, deduisant leur bonté & defauts.

Ceux qui sont inaccessibles ne peuuent estre pris par la force ; car quel moyen y a-t'il de prendre ce à quoy on ne peut arriuer ; c'est pourquoy ils n'ont besoin d'aucune Fortification.

Aucuns sont enuironnez d'eau, comme S. Michel en Bretagne, lequel ie tiens aussi imprenable de force ; car outre l'auantage du Site, en haute marée il est enuironné de la mer, & en basse il n'y a que sables ; tellement qu'il ne peut estre serré ni par armée de terre, ni par armée nauale.

Il se trouue de semblables Sites dans les riuieres, comme Roche-maure, & le Chasteau Dair, tous deux au milieu du Rhosne, bastis sur des rochers taillez de tous costez : toutesfois ceux-cy ne sont pas si forts que les autres, parce qu'estans proches de terre, & bastis de pierre, ils peuuent estre battus, & rompus à Coups de Canon, ou par les Caualiers qu'on peut faire, ou par les eminences qui se treuuent au tour.

D'autres sont partie dans la mer, & de l'autre costé joints à la terre, aucuns desquels sont tout à fait inaccessibles, comme la Rocquelle en Calabre, & Corfou, qui est aux Venitiens, à l'extremité de l'isle sur vn rocher inaccessible, auancé dans la mer, sur lequel est basti ledit Chasteau, ou Fort, qui n'est pas si haut que S. Michel ; c'est pourquoy ie l'estime defendre mieux la mer : car les coups tirez de là sont plus dommageables à ceux qui passent, parce qu'ils rasent dauantage. De cette façon est encor le Chasteau de Douure : mais pour estre trop haut ne peut aucunement endommager les Vaisseaux qui passent au pied d'iceluy.

Par fois ces lieux son accessibles du costé de la terre, bien que difficilement, comme Gayete dans le Royaume de Naples, & Nice en Prouence *Villes ayans des Sites accessibles du costé de terre.* dans l'Estat de son Altesse de Sauoye ; & ceux-cy doiuent estre fortifiez du costé accessible, y faisant les pieces qui conuiendront le mieux au Site.

Des lieux en terre inaccessibles de tous costez, il s'en voit plusieurs : *Inaccessibles.* Verrogola dans le Pisan, au haut d'vn rocher, Radicofani aux confins de l'Estat du grand Duc auec le Pape. Comme qu'on bastisse ces Places, il n'importe passi l'on veut on y fera quelque tour, ou flac, soit pour l'ornement du bastiment, ou pour l'augmentation de la force. S'il y a quelque costé d'où l'on soupçonne l'ennemy pouuoir approcher, il faudra fortifier ce costé, côme on peut voir à Radicofani, & côme nous dirôs en son lieu.

Il se trouue plusieurs lieux hauts en terre, accessibles, ausquels on peut *Places releuées dont l'accés est assez facile.* monter assez facilement, comme Talen aupres de Dijon, lequel a esté autrefois fermé, mais du depuis on l'a abbatu Cordes en Albigeois est

B vne

De la Fortification reguliere,

vne Ville située sur vne montagne de terre, qu'elle occupe entierement, & n'est pas comandée d'aucun lieu; celle-cy est murée, mais non pas fortifiée. Sancerre estoit fortifié sur vn lieu haut, mais maintenant démoli depuis que Monsieur le Prince l'a pris.

Lieux situez au sommet des montagnes & rochers sont d'ordinaire petits.

Ces lieux hauts d'ordinaire sont petits, particulierement ceux qui sont aux cimes des montagnes & rochers: de façon qu'on n'y peut bastir que quelques Chasteaux, lesquels seruent peu: car encor qu'ils soient tres forts pour ne pouuoir pas estre pris, à cause de leur excessiue hauteur, ils ne peuuent pas faire beaucoup de dommage, soit sur la mer, ou sur la campagne. On les bastit, & on y tient garnison aucunefois, nō pour s'en seruir, mais afin que quelque rebelle ne s'en empare, ou l'ennemy voisin de cet Estat. Ils ont cela d'auantageux qu'ils ne peuuent estre forcez que par la faim, ou par la soif, sont hors de baterie, de mine, de sappe, & inaccessibles, & peu de Soldats les peuuent garder long têps; c'est pourquoy il faut peu de munitions pour les entretenir, & endurer vn long siege, outre que d'ordinaire ils sont en bon air. Ceux qui sont dans la mer sont meilleurs quant à la force, parce qu'ils ne peuuent pas estre si bien assiegez, que quelque temps de l'année les tormentes ne dissipent l'armée assaillante, & donnēt loisir à quelque barque d'y porter des rafraichissemens, ou bien il faudroit auoir pris tout le païs circonuoisin.

Lieux hauts bons pour la force, & incommodes pour l'assaillant.

Ces lieux hauts sont grandement bons quant à la force, parce qu'ils commandent tout autour, & ne sont pas commandez, & l'assaillant ne se peut couurir qu'auec grande difficulté, ni faire aucun trauail qui égale la hauteur de la Place. A toutes les sorties ceux de dedans ont l'auantage d'estre tousiours plus hauts, & de tenir le dessus; & peu de hauteur de Rempart & de Parapet les couure. Il en faut beaucoup pour couurir ceux de dehors, & les tranchées tres-hautes pour n'estre pas veus de la Place cōme aussi les Parapets des Bateries, afin que les Canons soient à couuert apres leur recul: Et quoy qu'ils fassent ils sont tousiours à la veuë de ceux de dedans, qu'ils ne peuuent pas voir. Bref ces Sites sont tres-bons, & doiuent estre mis au premier rang de la force. Mais tout ainsi qu'il n'y a rien de parfait, aussi ont-ils leurs imperfections. Bien souuent faute d'eau, faute de terre, la difficulté du charroy & du traffic, l'incommodité de tant monter & descendre: Outre cela ces Places sont tousiours esloignées des fleuues, qui est vn signalé defaut, principalement lors qu'elles sont grandes:

Riuieres necessaires aux Villes.

Et semble qu'vne Ville ne peut durer si elle n'est proche de quelque riuiere; aussi combien de Places voit-on estre changées pour n'auoir pas cette commodité. Fiesole, Ville située sur vn lieu haut, a esté depeuplée apres que Florence a esté bastie en la plaine aupres du fleuue Darno. Lyon estoit autrefois en haut à S. Iust, & maintenant il est au long de la Saone & du Rhosne; & plusieurs autes Places qui ont esté changées pour s'approcher des riuieres, qui sont tres-necessaires aux Villes. On en voit peu maintenant par lesquelles, ou bien pres ne passe quelque riuiere : c'est pourquoy cette sorte de Site ne se met en vsage que pour les Chasteaux, ou Citadelles qu'on fait en ces lieux, afin qu'ils commandent aux Villes qui sont basties dans la plaine. La defense est mal-aisée en ces lieux, soit ou pour n'auoir pas de terre pour faire les ouurages & retranchemens, comme aussi parce qu'il est fort mal-aisé de tirer le Mousquet en bas, les

Para

Liure I. Partie I.

Parapets estans de iuste époisseur. Et encor bien pis, le Canon qui fait plus d'effect tire de bas en haut, que de haut en bas, parce que le feu monte en haut, & par consequent accompagne plus long-temps la bale qui est poussée en haut ; au contraire tirant en bas, le feu s'en va d'vn costé, & la bale de l'autre : outre cela les coups tirez de bas en haut prennent les murailles par le pied & les enleuent, & ceux de haut en bas ne font qu'enfoncer auec peu de ruine. Ceux qui commandent à ces lieux doiuent estre soigneux d'y tenir des viures & munitions à suffisance, auoir des grandes cisternes pour contenir quantité d'eau, faire exacte garde, & ne laisser entrer personne dedans que ceux de la garnison, ou qui soient bien conneus, sans armes : Ils seront vigilans pour se garder d'estre surpris par finesse, puis qu'ils ne craignent pas la terre.

Les lieux bien que hauts qui sont sur la descente, & commandez, sont moins forts, & beaucoup defectueux, & tres mal-aisez à fortifier : de cette sorte est Sedan qui est sur la descente, sans en estre separé que par vn fossé fait dans le roc par vn long trauail. De ceux qui sont separé du commandement est Montmelian, lequel est commandé de la montagne voisine, & separé par vne Valée qui est entre-deux. C'est vn grand defaut à vne Place d'estre commandée; c'est pourquoy on y doit remedier le mieux qu'il se peut, enfermant ce qui commande à la Place, ou la plus grãde partie, comme on a fait à Sedan : ou bien faisant quelque Chasteau ou Citadelle au lieu qui commande, comme on a fait à Orenge, où la Ville est situéé au bas, au haut on a fait vn Chasteu tres-fort auec vne belle Place d'armes, qu'ils appellent la Vignasse. Que si l'on ne peut faire ni l'vn ni l'autre, il faudra se couurir de plusieurs pieces l'vne deuant l'autre du costé que la Place est commandée, comme on a fait à Montmelian, auec des hautes pieces & plusieurs trauerses qui empeschent qu'aucune partie ne peut estre enfilée, ainsi que nous dirons en la Fortification irreguliere.

Lieux difficiles à fortifier.

Montmelian separé de la montagne qui luy commande, par vne valée.

Defaut d'vne Place commandée, & les remedes.

Reste à parler des Places qui sont en la plaine, lesquelles sont de plusieurs sortes, dont les plus mauuaises sont celles qui sont commandées; & celles où le commandement va se perdre iusques aux Contrescarpes de la Place, ou bien pres, sont les pires. D'autant que tous les ouurages qu'on fait au dehors de la Place sont commandez, & tous ceux de l'ennemy commandent. Ceux qui attaquent ont cet auantage, qu'ils peuuent mettre leurs batteries à telle hauteur qu'il leur plaist, & à mesure qu'on haussera les trauaux dans la Place, ils hausseront aussi leurs batteries, lesquelles leur commanderont tousiours, & descouuriront dans la Place quelle diligence que ceux de dedans y sçachent faire. On remarquera que ces commandemens sont plus nuisibles que ceux qui sont excessiuement hauts & coupez ; & l'ennemy s'en sert plus auantageusement pour rompre, pour emporter les trauaux, pour faire bresche, & oster les defenses : car les coups tirez à niueau font plus d'effect que ceux qui viennent de haut, comme sera demonstré apres. Il est vray que les plus hauts d'escouurent d'auantage, & tourmentent ceux de la Place, qui ne sçauroit s'en couurir. De cette façon estoit Verrue, à son Altesse de Sauoye, qui a neantmoins soustenu l'vn des plus signalez sieges qui ait iamais esté mis deuant Place.

Diuersité des Places qui sont en la plaine.

Siege de Verrue tres-remarquable.

B 2 Les

De la Fortification reguliere,

Places commandées de tous les costez, ne peuuent estre bien fortifiées.

Les Places qui sont commandées de plusieurs, ou de tous costez sont encore plus mauuaises que les autres, & ne peuuent iamais estre bien fortifiées : car quoy que ceux de dedans sçachent faire, ils ne peuuent iamais si bien couurir. Et lorsqu'ils font quelque sortie ceux de dehors ont l'auantage de tous costez, veu qu'ils voyent tout ce qui est dedans; car aucun trauail ne les peut couurir. Elles ont tous les defauts que nous auons remarquez aux autres; & d'autant plus qu'elles sont plus commandées: de ceste façon estoit S. Antonin que le Roy assiegea & prit contre les Huguenots, Genes en est de mesmes.

Opinion fausse de ceux qui soustiennent que les Places commandées sont meilleures.

I'en ay veu qui soustenoient que les Places commandées sont meilleures que celles qui ne le sont pas : Mais i'estime ceste opinion erronée, & qui ne doit pas estre disputée, comme sans fondement & sans raison; & i'estime que vouloir monstrer sa fausseté, seroit se rompre la teste en vain apres vne chose à quoy tous d'vn commun consentement repugnent, & n'y a que peu de personnes qui soustiennent ce caprice contre la raison.

Auantage qu'ont les Places commandées selon l'Autheur.

Pour moy ie ne trouue autre auantage aux Places commandées que la difficulté de faire les mines à l'assaillant, à cause qu'il faut qu'il creuse beaucoup auant qu'il soit au niueau de la Place; & la facilité à l'assailly: mais ceste commodité est contrepesée de mille autres incommoditez plus importantes que celle-là. C'est pourquoy ceste seule ne doit pas estre estimée plus forte que toutes les autres pour persuader à receuoir ceste fausse opinion.

Places non commandées en plaine sont les meilleures.

Les autres Places qui sont en plaine sans estre commandées, soient seiches, ou enuironnées d'eau sont tres-bonnes. I'estime que pour les Places Royales & parfaites ceste sorte de Site doit estre choisi par dessus tous les autres: car elles n'ont aucun defaut de ceux que nous auons precedemment alleguez: Elles ont presque tousiours la commodité des riuieres, la facilité du charroy : on a aussi l'estenduë de la campagne pour se fortifier à plaisir, de la terre à commandement pour faire les Rempars, Parapets, Caualiers & autres ouurages; on peut auancer de grands dehors dans la plaine, flanquez & commandez l'vn apres l'autre par degrez; les eaux pour boire, de puits, ou de fontaine n'y manquent iamais: bref, c'est l'assiette qu'on choisit d'ordinaire pour les grandes Villes. De ceste sorte il n'est pas besoin d'en rapporter d'exemples, parce qu'vn chacun en peut communement voir. C'est sur ceste sorte de Site que nous entendons deuoir estre faite la Fortification reguliere que nous descrirons cy-apres, parce que tous les autres dessus alleguez ne peuuent pas estre fortifiez regulierement.

Places non commandées en la plaine.

Sur vn Site semblable est fortifié Palma-noua dans l'Estat des Venitiens, & Coëuorden aux Hollandois, Manhem en Allemagne; toutes lesquelles trois sont dans la plaine sans estre commandées.

Charle-ville bastie par Mosieur de Neuers est reguliere.

Charle-ville que Monsieur de Neuers a fait bastir est bien reguliere, mais il y a le Mont Olimpe qui la commande, toutefois il est de la Place. Celles qui sont enuironnées d'eau en plaine, le sont d'eau douce; d'eau de mer ne le peuuent estre, si ce n'est qu'elles soient hors de la mer en quelque lagunes, ou rochers, comme nous auons dit, ou Isles entieres, dequoy nous ne parlons pas; car c'est plustost païs que Site d'vne Place.

Porte-ferraro enuironnée en partie de la mer.

Porte-ferraro est enuironnée la plus grande partie de la mer, de l'autre separée de la terre de l'Isle par vn fossé artificiel : Mantoué est

Liure I. Partie I.

est enuironnée d'vn lac de tous costez à la portée du Canon, & d'auantage: Aiguesmorte est entourée d'eau courante qui passe dans les fossez tout autour: Ferrare du costé de Boulongne a de grands marets, & du costé de Venise des canaux fort larges qui sont faits par artifice de l'eau du Po que l'on a destourné: Peronne frontiere, du costé de France a de grands marets, sur lesquels est vne auenuë ou chemin pour entrer en la Ville. Ces Places ont cet auantage qu'on ne les peut attaquer que par peu d'endroits: c'est pourquoy il faut moins de gardes & de Fortification: & ces lieux peuuent estre tellement fortifiez, qu'il sera presques impossible de les forcer; ou on peut couper ces passages, & empescher l'ennemy de se pouuoir approcher. Cette sorte de Site consideré en soy-mesme est à la verité tres-fort: mais il faut aussi prendre garde que pour les assieger il faut peu de monde à l'assaillant; outre cela ces lieux sont fort mal-aisez à estre secourus, & ceux de dedans ne peuuent faire aucune sortie, & l'air d'ordinaire y est mauuais: Toutesfois ils doiuent estre estimez tres-forts, puis qu'ils ne peuuent estre prins qu'auec difficulté, & par vn long siege.

Exēples de quelques places qui ne peuuent estre attaquées que par peu d'endroits.

Les Places qui ont la mer, & vn Port d'vn costé, sont les meilleures de toutes les precedentes, à cause qu'elles peuuent estre tousiours secouruës de nouueaux Soldats, & rafraichies de munitions principalement lors que ceux de la Ville sont les plus forts sur la mer: de cette sorte est Ostande, contre laquelle on sçait assez combien le siege a duré, & combien elle a cousté auant qu'estre prise, à cause du secours que ceux du dedans auoient ordinairement par mer. Pour assieger ces Places il faut tousiours deux armées, vne par mer, & vne par terre: celle de mer ne peut estre continuellement ferme, à cause des tourmentes; & alors elles peuuent estre secouruës: comme il arriua à Porte-ferrare assiegée de huictante Galeres du Turc, qui fut secouru par vne seule Galere du Duc de Toscane, laquelle passa au trauers de cette armée à la faueur du mauuais temps, & se rendit dans la Place.

Places ayans la mer d'vn costé, & vn Port, sont meilleures que les precedentes.

Siege d'Ostande.

Venise est vn Site tout different des autres, situé à l'extremité de la mer Adriatique; la plus proche terre est à cinq mille. Il n'y a aucune terre autour de la Place, que celle qui est iustement occupée par les bastimens: aucuns Vaisseaux n'y sçauroient aborder s'il n'y a des personnes du païs qui aillent au deuant auec la sonde pour trouuer le passage, qui se change à cause des sables mouuantes; & auec cela il faut qu'ils passent deuant plusieurs lieux qui sont dans la mer fortificz, & garnis de Canon auant qu'arriuer à la Ville: Ce Site est merueilleux pour estre seul en cette sorte: Tres-fortes encor sont les Assiettes de terre; mais de telle façon que quand ceux du païs veulent ils mettent l'eau par toute la campagne, ainsi que i'ay veu par toutes les Isles de la Zelande, où le païs est si bas, que si on rompoit les digues, il seroit tout submergé: de mesme ay-ie veu en Frize, particulierement du costé de Hoorn & Enchuze, où lors mesma que la mer est basse, la campagne est plus basse qu'icelle: cela se peut aussi faire dans le païs de Leydem, puis qu'autrefois l'Espagnol l'a fait assiegeant ladite Ville, où apres auoir rompu quelques Digues, toute la campagne fut couuerte d'eau, & la plus part de l'armée Espagnole noyée: Et l'année mil six cens vingt-trois les Digues se rompirent

Site de Venise different des autres.

Digues des Isles de Zelande estans rompues submergeroient le païs. Armée Espagnole presque toute perie deuant Leydem par la rupture des digues. Digues rompuës l'an 1623. entre Rotredam & Tregaw.

entre

De la Fortification reguliere,

entre Rotredam & Tregaut par la quantité des glaces qui boucherent les passages des rivieres, lesquelles s'estans enflees auec le reflux de la mer ouurirent les Digues, d'ou s'ensuiuit l'inondation du païs, auec la perte de quantité de Villages, & beaucoup de peuple qui se submergea. Aux païs perdus entre Mildebourg & Rotredam on voit encore les Clochers & les ruines des plus hauts edifices paroistre au dessus de l'eau: tesmoignage d'vne semblable inondation qui arriua autrefois en ce pais à cause de la rupture des digues, dont il ne reste plus que la memoire, & ces ruineux vestiges qui se voyent hors de la mer. C'est aussi la plus grande force de ce pais, & enquoy ils se fient le plus: que s'ils sont iamais trop pressez, ils aiment mieux perdre leur pais, & se hazarder de se perdre eux-mesmes plustost que de se rendre, & se sousmettre à l'Espagnol. Aussi personne n'a iamais entrepris d'assieger aucune de ces Places. Ie tiens qu'elle ne peuuent estre prises de force, & qu'il n'y a qu'vne longue necessité qui les puisse subjuger. Outre ces aduantages de la Nature ils y ont adiousté ceux de l'art, & tres-bien fortifié toutes ces Places de terre, auec des grands Bastions, Rempars & Parapets fort espais, des fossez tres-larges, & toutes les autres parties requises à vne bonne fortification.

Pointes de Clochers & hauts edifices paroissent au dessus de l'eau entre Mildebourg & Rotredam. Digues force de ce païs.

DE LA QVALITÉ DV TERRAIN.

CHAPITRE V.

Terrain pour la Fortification doit estre conneu.

LES lieux qui sont propres à la Fortification, par fois le Terrain n'en vaut rien, lequel on doit connoistre: car c'est la matiere principale de la Fortification, & d'où depend la plus grande force d'icelle.

Les montagnes & rochers à peu de terre pour les ouurages, & est trop meslée de pierres.

Aux montagnes & rochers il se treuue fort peu de terre, & celle qui y est a trop de pierres meslées, qui ne sont aucunement propres à faire les ouurages. Ceux qui veulent fortifier en ces lieux se doiuent resoudre à la despense de faire charrier la terre des lieux plus proches qu'on la treuue: l'ennemy aussi à cette incommodité que voulant s'approcher il n'a pas dequoy se couurir.

Terrain graueleux n'est bon.

Le Terrain graueleux n'est pas bon, parce qu'il se soustient peu, & n'a aucune liaison: le Canon donnant dedans fait grand' ruine, & les pierres qui ressautent de tous costez nuisent plus que la bale. On ne sçauroit faire ni Parapet, ni autre ouurage esleué de cette matiere, & faut necessairement que tout soit reuestu de muraille, autrement il ne pourroit se soustenir: de ceste façon estoit Tonins, pris & rasé par M. Delbœuf. Il faut prendre garde qu'en cette sorte de Terrain bien souuent il se treuue trois ou quatre pieds de bonne terre sur la superficie, laquelle il faudroit oster, & la mettre toute à part, par apres remplir le fondement, ou pied du Rempart du grauier qu'on tireroit à cheuat de creuser le fossé, lequel par ce moyen seroit au dessous. Le niueau de l'Esplanade, où les batteries ne donnent iamais, mettant la bonne terre par dessus, & au deuant de ce grauier côtre la muraille, laquelle il faudroit faire pour le moins aussi haute que seroit ledit grauier si on ne vouloit pas reuestir toute la Place: Où bien on les

entre

Liure I. Partie I.

entremefleroit ainfi, la terre graffe fouftiendroit le grauier, comme le mortier fait la brique & les pierres. On me dira qu'il faudroit vne belle dépenfe pour remuer fi fouuent, ofter & remettre ces terres; i'aduouë qu'ouy: mais il vaut mieux faire grande dépenfe qui ferue, que mediocre inutile.

Le fablonneux n'eft pas meilleur que l'autre; d'autant que la muraille qui le fouftient eftant rompuë, il crible & s'en va comme de l'eau, & on n'en fçauroit faire aucun ouurage non plus que de l'autre fans eftre reueftu: celuy-cy s'il eft fable tout feul, il eft tout à fait impropre à la Fortification, fi l'on n'y mefle de la terre, ainfi qu'on a fait à Calais, ou le Terrain eftant fort fablonneux, pour le rafermir on y a meflé de la terre, & reueftu toute la Place de bonne muraille, laquelle doit eftre fort efpaiffe, auec des bons Contre-forts pour fouftenir ces fortes de Terrain, qui d'eux mefmes fe baiffent & pouffent en auant, pour fe mettre à leur talud naturel. *Terrain fablonneux n'eft bon*

Le Terrain marécageux eft meilleur, parce qu'il tient de la terre graffe: mais bien fouuent apres qu'on a creufé quelque peu on trouue l'eau auant qu'on ait fuffifamment de cette terre. Si l'on doit fortifier vne Place auec ce Terrain, il faut que ce foit en temps d'Efté, parce qu'en Hyuer l'eau empefche qu'on ne peut ni creufer, ni fe feruir de cette terre à demi detrempée: mais lors qu'elle eft feche on peut la renger & accommoder bien à propos. I'entens parler des lieux marécageux, qui fechent en temps d'Efté; de ceux qui font toufiours couuerts d'eau, on ne fe fçauroit feruir du Terrain: car quel moyen y a-t-il de l'aller pefcher au fonds de l'eau? Ce feroit autant de merueille de fortifier de cette terre vne Place, que la Pyramide d'Afchin Roy d'Egypte faite de la terre qu'on pefchoit dans vn lac auec des crocs & pointes de fer: Si l'on veut fortifier en ces lieux, il faut aller cercher le Terrain autre part. On doit eftre aduerti qu'en ces lieux marécageux il faut fonder les murailles fur les pilotis: il faut faire le mefme aux grauelleux & fablonneux fi l'on veut qu'elles durent: mais à ces deux cy, apres auoir creufé quelque peu auant, d'ordinaire on trouue la terre ferme, ou le rocher propre à y fonder deffus. *Terrain marécageux meilleur que les precedents.*

Afchin fit vne Pyramide de la terre tirée d'vn lac auec des crocs.

Le vray Terrain qu'on doit choifir eft la terre forte & graffe, qu'on appelle autrement terre argille, laquelle eftant moüillée tient aux mains, & fe manie comme pafte; eftant feche fe rend dure comme celle dequoy on fait les pots & les briques. Ainfi eftoit Bergerac commencé à fortifier par les Huguenots, comme auffi Sainéte Foy qui fe rendit & Clerac, qui fut affiegé & pris par le Roy; & prefques toutes les autres Places eftoient de cette terre graffe, laquelle eft tres-bonne, parce qu'elle n'a pas befoin d'eftre reueftuë fi on ne veut: ou bien on fera la muraille de la moitié plus mince qu'aux autres. En hauffant les remparts il faut battre cette terre, & y entremefler quelques fagots & pieces de bois trauerfées, parce que cela lie grandement; le Canon y fait fort peu d'effect contre, & ne peut entrer dedans plus de dix pieds, ne faifant que fon trou fans rien esbranler: tellement qu'on peut appeller cette forte de Terrain le cimitiere des bales; car elles ne font autre effect que s'enfeuelir dedans. Les Parapets qui font faits de cette terre, n'ont pas befoin d'eftre *Le vray Terrain eft de terre forte & graffe, ou d'argille.*

Quelques Places que tenoient les Huguenots fortifiées de cette terre.

Le Canon y fait peu d'effect.

De la Fortification reguliere,

d'estre si espais comme ceux qui le sont d'autre mauuaise, d'où s'ensuit qu'on tire plus facilement par dessus.

Talu de ce Terrain quel doit estre.

Les Rempars, Caualiers & autres ouurages à cette sorte de Terrain ne doiuent auoir de Talu que la moitié, ou au plus les deux tiers de leur hauteur, parce que la terre se soustient d'elle mesme auec peu de pente, comme on peut voir aux lieux dessus alleguez.

Cet entrelardement de fagots & de bois, que nous auons dit deuoir estre fait à ce Terrain, le doit estre encor dauantage lors qu'il est plus mauuais.

DV DESSEIN.

CHAPITRE VI.

Modelle, ou Type doit estre fait deuant que de commencer l'œuure.

C'EST chose commune à tous Arts, qu'auant que commencer l'œuure, l'Artiste fait premierement vn Modelle, ou Type, sur lequel il voit les commoditez, ou incommoditez qui se trouuent à son dessein, accommode les defauts s'il y en a, & le trauaille iusques qu'il l'a reduit à sa perfection, pour s'en seruir d'exemplaire qui le guide iusques à l'accomplissement de son ouurage. Il est d'autant plus requis à la Fortification, qu'elle est de plus grande importance que tout autre œuure qu'on puisse faire, puis que par icelle les Estats sont maintenus & defendus des forces des ennemis, & le repos & le salut public entierement conserué.

L'Autheur tasche de reduire la Fortification en vne methode tres-facile, dissemblable de plusieurs. Maniere de fortifier de quelques vns, & celle de l'Autheur.

Plusieurs ont donné diuerses sortes de Fortifier; pour moy i'ay tasché à reduire la Fortification en methode tres-facile, obseruant tout ce que i'ay veu estre practiqué le plus souuent, & aux lieux où l'on estime les Places estre les mieux fortifiées.

Aucuns supposent le contour de la Place estre donné passant par la pointe des Bastions, & fortifient en iceluy: & il me semble auec plusieurs autres qu'il est plus commode de supposer la Figure simplement, & sur icelle former les Bastions; d'autant que cette façon s'approprie mieux à l'irreguliere que l'autre, de laquelle on a plus d'affaire, comme chacun sçait, que de la reguliere.

Ce que doit faire vn Prince voulât faire fortifier vne Place.

Et lors qu'vn Prince veut faire fortifier vne Place, il propose la grandeur qu'il veut qu'elle ait dans l'enceinte des murailles, & non celle qui se prend autour des pointes des Bastions; c'est pourquoy ie supposeray ce qui est plus commun & plus conneu, qui est la Figure, à la prendre par la Courtine.

Euclide n'a enseigné à diuiser la ligne en trois parties égales.

Or pource qu'il faut diuiser le costé de la Figure en trois parties esgales, ce qu'Euclide ni autres n'ont pas enseigné comme il la faloit diuiser absolument sans vne autre donnée diuisée de mesme, nous mettrons le Probleme suiuant.

DIVI

Liure I. Partie I.

DIVISER VNE LIGNE DROITE
donnée en trois parties esgales.

CHAPITRE VII.

SOIT la ligne droite donnée BE, en la Figure premiere, Planche premiere, laquelle il faut diuiser en trois parties esgales ; sur icelle soient construits les deux triangles equilateraux BAE, BKE, [a] vn de chaque costé, & soient diuisez les costez BK, EK, du triangle BEK, chacun en deux parties esgales [b], & du poinct A de l'autre triangle ; par ces deux diuisions soient menées AH, AG, ie dis que la ligne BE est diuisée en trois parties esgalles aux poincts CD. Qu'il ne soit ainsi, soit menée la ligne HG, & prolongée de chaque costé, iusques qu'elle rencontre les costez AB, AE, prolongez aux poincts I & F, (ce qui se fera les deux angles BAE, & FIA, estant moindres que deux droit, comme sera demonstré apres) la ligne IF sera parallele à la ligne BE, [c] d'autant que le triangle BKE est coupé proportionellement : par consequent l'angle BGI sera esgal à son alterne, GBE & BIH interieur sera esgal à ABE exterieur, [d] qui sont angles des triangles equilateraux, dont le troisiesme IBG sera esgal à ceux-cy : [e] Donc le triangle BIG ayant trois angles esgaux sera equilateral [f] c'est à dire, que BI, IG, GB seront egales. Or BG est moitié de BK, ou de son esgale AB, aussi sera GI moitié de la mesme BA, ou le tiers de la toute AI, puisque BI adioustée luy est esgale : Maintenant BE estant parallele à IF, les angles AIH, & AGI seront esgaux aux angles ABC, & BCA, & l'angle A est commun à tous deux : Donc [g], comme GI a IA, ainsi CB a la ligne BA : mais GI est le tiers de IA, comme il a esté demonstré : donc BC sera le tiers de BA, ou de son esgale BE.

De mesme se demonstrera DE estre le tiers de AE, ou de son esgale BE : donc puisque BC est le tiers de BE, & DE aussi vn autres tiers de la mesme, la portion qui reste CD sera l'autre tiers ; & par consequent la ligne BE est diuisée en trois parties esgales, ce qu'il faloit faire.

[a] *Premiere proposition du premier d'Euclide.*
[b] *10. Propos. 1.*
[c] *2. Propos. 6.*
[d] *29. Propos. 1.*
[e] *32. Propos. 1.*
[f] *6. Propos. 1.*
[g] *4. Propos. 6.*

CONSTRVCTION, ET DEMONSTRATION
de l'Exagone.

CHAPITRE VIII.

L'EXAGONE est la premiere Figure qu'on peut fortifier, le Bastion denotant angle droit : c'est pourquoy nous commencerons par celle là, de laquelle ayant donné la methode on s'en seruira en mesme façon pour toutes les autres Figures regulieres. Soit voicy la seconde Figure de la premiere Planche. On construira premierement vne Figure reguliere, c'est à dire, ayant les costés & les angles esgaux

L'Exagone premiere Figure, comment se peut fortifier.

C d'autant

De la Fortification reguliere,

d'autant de costez qu'on voudra que la Figure ait des Bastions: ce qui se fera descriuant vn cercle aussi grand qu'on voudra, & le diuisant en tant de parties qu'on veut auoir des costez à la Figure; comme sera demonstré aprés, & tirant du poinct d'vne diuision a l'autre des lignes. Dans cette Figure nous auons mis la moitié d'vn Exagone, auquel ayant monstré comme il faut faire vn Bastion, on fera de mesme sur tous les autres angles: soient les costez RH, HL, d'vn Exagone, & l'angle du costé RHL, sur lequel il faut faire vn Bastion. On diuisera l'vn des costez HL, en trois parties esgales, & chacune d'icelles en deux, qui soit HF. d'vn costé, & HQ de l'autre, chacune la sixiesme partie de tout son costé; HR, ou HL, qui seront les demi gorges des Bastions, & sur les poincts Q & F soient esleuez perpendiculairement les flancs MQ, EF egaux aux demi gorges, d'vne extremité de flanc à l'autre, soit menée ME, soit prolongé le demi diametre S H, passant par l'angle de la Figure autant qu'on voudra : & soit faite IA esgale à IE, aprés soit menée AE, & AM, qui seront le Bastion QMAEF rectangle, & prendra autant de defense de la courtine qui se peut, laquelle on cognoistra où elle commence si on prolonge les faces AE, AM. iusques a ce qu'elles rencontrent icelle courtine en B & K, la ligne de defense sera A C.

L'Angle du costé RHL est diuisé en deux esgalement par le diametre HS ^a, & le costé HF est esgal au costé HQ, par la construction, & HG est commun: Donc les triangles HGF, HQG seront esgaux b, & l'angle FGH esgal à QGH, & le costé FG, esgal à QG, Maintenant aux triangles GIE, GMI, si à GF, GQ, on adiouste les esgales FE, QM, les toutes GE GM, seront esgales, & le costé IG estant commun, & les angles MGI, EIG aussi esgaux, MI, IE seront esgales, & les angles MIG, EIG aussi esgaux, ^c & par consequent droits : de mesme seront MIA, EIA ^d. Par aprés, puisque IA a esté faite esgale à IE, les angles IAE, IEA seront esgaux e: mais AIE estant droit, chacun des autres sera demi droict f: de mesme se demonstrera l'angle MAI estre demi droit : donc le total MAE sera droict, qui est la pointe du Bastion, & ainsi des autres.

On remarquera que cette methode ne peut seruir aux Places de moins de six Bastions, parce que les flancs & les gorges demeurans de iuste grandeur, le Bastion vient angle aigu.

Construction des parties exterieures.

Quant aux autres parties on fera la largeur du Fossé, ou Contre-escarpe VY, YZ parallele à la face du Bastion, à la largeur distante d'icelle autant que le flanc est long; cecy se peut faire à toutes les Places, où la defense commence au flanc; aux autres on tirera la ligne de la Contre-escarpe; de façon qu'elle soit veuë de la moitié du flanc, ou pour le moins du tiers, qui sera lors qu'il y aura Orillon, on le pourra tirer de ce poinct parallele à la face du Bastion, pourueu que le Fossé ait seulement trente pas de large vers l'extremité de la face: ce qu'on obseruera particulierement aux Places de plus de huict Bastions. De ce cy en sera parlé plus clairement au Discours des Contre-escarpes. Pour les Rempars, on menera vne parallele à HR, à la distance de la longueur du flanc FE : on les retranchera vers les angles par la ligne proche parallele à HR, & representera l'espesseur de la touraille, qui sera fort petite au haut, & à peine

peut

a 16. Propos. 4.
b 4. Propos. 1.

c 10. Defens. 1.
d 13. Propos. 1.

e 5. Propos. 1.
f 32. Propos. 1.

Liure I. Partie I. 19

peut-elle eftre reprefentée aux petits deffeins. La diftance qui fuit apres fera le chemin des rondes d'enuiron deux pas de large : le Parapet du Rempart fera apres celle-cy de quatre ou cinq pas d'eipeffeur, lequel fera fait tout autour de la Place, comme la muraille ce qui doit eftre confideré au Porfil. Dans la Figure nous auons marqué la Contre-efcarpe vers les pointes du Baftion, ou tournée en rond, comme Z ♌, ou à faces, comme V ♍ ♎ : de façon que depuis ♍, iufques à la pointe du Baftion il y ait la iufte largeur du Foffé. Et de ♍ iufques à V, & iufques à ♎, autant de Corridor ♏ ♐ ♑ fera pararelle à la Contré-efcarpe, à la diftance de cinq pas, ou au plus huict. Pour ne confondre le deffein, nous n'auons pas marqué les talus. On remarquera que les mefures que nous auons données au deffein de la Place, doiuent eftre entendues en la Section du Plan de la campagne.

Lors qu'on voudra faire des orillons, ou efpaules, on remarquera leurs Figures, à la premiere on diuifera le flanc A B en trois parties, & du tiers C, on tirera la ligne D, correfpondant à la pointe du Baftion, oppofé A : apres on fera la droiture de l'efpaule C E efgale au tiers du flanc C B. Et où elle rencontrera la face de fon Baftion prolongée, comme icy au point D, ie mets vn pied du compas, eftendant l'autre iufques à E, & ie fais la portion du cercle F E, fur le milieu de laquelle G pour centre, ie fais l'orillon rond, lequel on peut faire quarré, comme E F, en menant F E parallele au flanc. *Pour faire des orillons faut remarquer leurs Figures.*

On peut faire autrement, comme à la Figure feconde des orillons apres auoir diuifé le flanc en trois parties, & menée la droiture de l'efpaule C E comme deuant, & fait l'orillon quarré A C E F, on diuifera E F en trois parties efgales, & du poinct E interualle E H, on fera l'arc G, & du poinct F interualle F I, l'arc G; & de l'interfection G pour centre on fera l'orillon F E, qui fera moins auancé que l'autre. *Autre maniere pour faire des orillons.*

Autrement fur le poinct B, on fera le flanc B A perpendiculaire comme aux autres, fur le tiers C ie tire la droicture C E. à l'extremité de laquelle E ie fais E F perpendiculaire, iufques qu'elle rencontre la face prolongée en F. Apres ie diuife E F en deux parties efgales, & fur le milieu H, i'efleue H G perpendiculaire : apres ie tire F C, & du poinct G pour centre ie fais l'orillon A B, comme on voit en la Figure troifiefme de l'orillon. *Autre maniere pour faire des orillons.*

Plufieurs monftrent les Porfils, & peu enfeignent à les faire, bien qu'il foit aifé à ceux qui le fçauent : ie le diray pour ceux qui ne le fçauent pas le plus facilement que ie pourray. Nous auons defia expliqué le Porfil aux definitions. Soit veuë la Figure troifiefme de la premiere Planche. *Porfils monftrez par plufieurs, & enfeignez de peu.*

Il faut faire l'efcelle, qui eft vne ligne droite, diuifée en plufieurs parties efgales, lefquelles reprefentent ou pas, ou toifes, ou autre mefure qu'on voudra : Et chacune de ces parties doit eftre efgale à chaque partie du deffein de la Place : comme par exemple, fi ie fuppofe le flanc eftre trente pas, ie diuiferay vne ligne efgale au flanc en trente parties, chacune defquelles vaudra vn pas : & fi celle-là ne fuffit pas, on repetera plufieurs fois cette diftance autant qu'il fera de befoin, diuifant chacune en trente : comme par exemple en la Figure du Porfil, l'efcelle contiendra la longueur du flanc, qui fera trente pas : mais en la Figure de la *Efchelle, qu'eft-ce.*

C 2 Place

De la fortification reguliere,

Place son eschelle contient trois fois la longueur du flanc, qui est nonante pas.

Construction du Porsil.

Soit menée à plaisir la ligne CV, & sur icelle soit pris CD, cinq pas sur le poinct D, soit esleuée la perpendiculaire DF, esgale à CD, & soit tirée CF, qui sera la montée du rempart : du poinct F, soit menée FG, de quinze pas, parallele à CV, & sur le poinct G soit esleuée GH d'vn pas, & soit menée FH, qui sera le plan du rampart auec sa pente vers la Place. HI sera faite de quatre pieds, & CL sera de cinq pas, l'espesseur du Parapet : KL sera faite aussi longue qu'on voudra du costé L, parce qu'apres on la retranchera : mais K doit estre deux pas plus haussé que la ligne CV : apres sera menée KN le talut du Parapet, NY le chemin des rondes sera d'enuiron deux pas, & O M moins de demi pas : dont sa hauteur M Y sera de sept ou huict pieds : par apres MP soit menée perpendiculaire sur CV, de façon qu'elle soit de cinq pas au dessous de O; c'est à dire, au dessous du niueau de la campagne, qui est la profondeur du fossé. PQ est le talud de la muraille qui doit estre d'vn pas & demi, & O sera le cordon vn peu plus haut que l'esplanade : la largeur du fossé QR, aux grandes Places sera de vingt-six pas (parce que le talut de la murailles & de la Contre-escarpe emportent enuiron quatre pas) aux autres de vingt-vn pas, R S soit de deux pas & demi le talu de la Côtre-escarpe. Sa hauteur S T cinq pas ; le Corridor TV qui sera sur la ligne CY aura de largeur cinq à six pas, l'Esplanade sera haute par dessus le Corridor d'vn pas & demi VX ; & laquelle s'ira perdant à quinze, ou vingt pas en la campagne en E, & sera fait le Porsil : desquels il y en a de plusieurs sortes, ainsi qu'on peut s'imaginer la Place estre coupée en diuers lieux : Comme par exemple, le Porsil qui passera par la pointe du Bastion sera differant de celuy qui passe par la courtine ; celuy qui passe par les Places basses differant des autres. Les pas s'entendent Geometrique de cinq pieds de Roy, & ainsi par tout le Discours de la Fortification.

PLANCHE I.

SVPPV

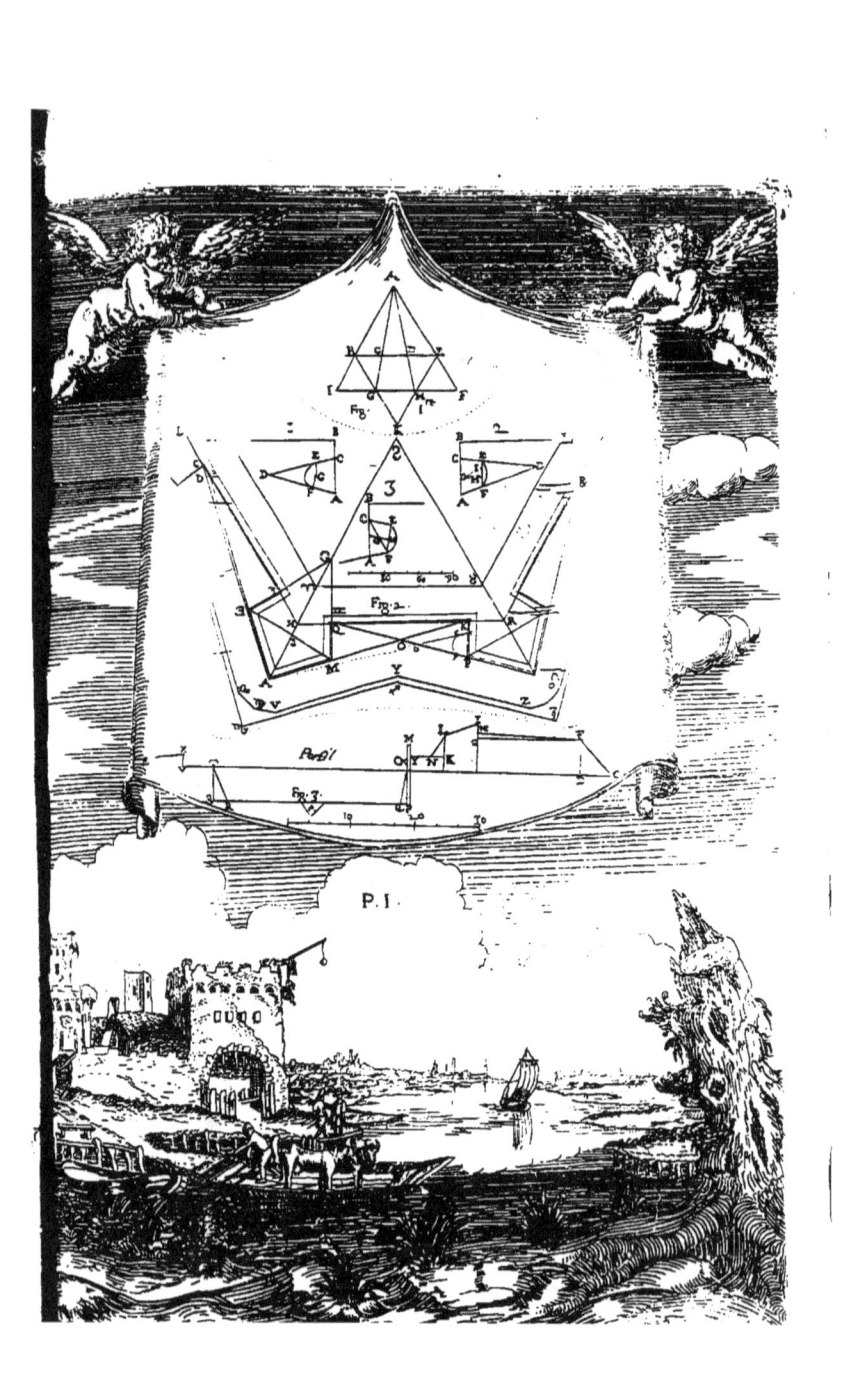

Liure I. Partie I.

SVPPVTATION DES PARTIES de l'Exagone.
CHAPITRE IX.

POVR auoir la cognoissance des longueurs de toutes les *Supputation pour*
lignes du Plan, il faut faire la supputation de tous les *cognoistre les lon-*
triangles de la Figure, laquelle se fait par les tables des *gueurs de toutes*
Sinus, ou par les Logaritimes : nous mettrons comme *les lignes du Plā.*
nous les auons suppute par les Sinus, qui sont iusques asteure les
plus cogneus. Auant que parler des lignes, il faut cognoistres les
angles comme s'ensuit. Supposons la Figure estre vn Exagone:
Soit veuë la Planche cotté 18. l'angle du centre HRL estant soi-
xante degrez, l'angle du costé KHL sera cent vingt. Ce qui se *Pour trouuer l'ā-*
treuuera par ce que Clauius a demonstré sur le 32. du premier d'Euclide, *gle du cētre, & du*
diuisant 366. par le nombre des angles de la Figure, & le quotient, qui *costé de la Figure.*
est tousiours l'angle du centre, l'oster de 180. le reste sera l'angle du costé,
dont la moitié icy RHL sera 60. degrez; & l'angle BHA sera 120. *a* & *a 13.Propos. 1.*
HAB estant de 45. comme il a esté demonstré en la construction
HBA sera 15. appellé d'aucuns angle flanquant interieur ; *b* & ABC *b 32.Propos.1.*
165. Par apres EFB estant droit, FEB sera 75. Et IEA estant 45. par
la construction, GEI sera de 60. *c* & les deux ensemble GEA seront *c 13. Propos. 1.*
105. puisque EIG est droit, EGI sera trente degrez, & les deux angles
ONB, OBN, seront esgaux chacun de quinze degrez : l'angle flan-
quant AOB sera 150. degrez, le tout par la 32. propofition du premier
d'Euclide : Ce qui se demonstre d'vn costé, le mesme sera entendu
des autres.

Maintenant on fera la supputation comme s'ensuit. En l'Exagone *Calcul des lignes*
le costé de la Figure est tousiours esgal à son demi diametre, comme il *par le Sinus.*
est demonstré par Euclide, Propos.15. du quatriesme.

Pour le costé EB, comme le Sinus de l'angle EBF, 25882. *Pour le costé EB.*
Au costé FE, trente pas.
Ainsi le Sinus total 100000.
Au costé EB, 115. pas, quatre pieds.
Pour le costé FB, comme le Sinus total EFB, 100000. *Pour le costé FB.*
Au costé EB, 115. pas, quatre pieds.
Ainsi le Sinus de l'angle FEB, 75. degrez 96593.
Au costé FB, 111. pas, quatre pieds.
D'ou s'ensuiura que le Bastion commencera sa defense à huict pas
vn pied dans la Courtine, qui sont la ligne BC, d'autant que toute la *Ligne BC.*
Courtine GO est 120.
Pour le costé HG, comme le Sinus de l'angle HGF, 30. degrez 50000. *Pour le costé HG.*
Au costé HF, 30.
Ainsi le Sinus total 100000.
Au costé HG, 60. pas.
Pour le costé GF, comme le Sinus total de l'angle GFH, 100000. *Pour le costé GF,*
Au costé GH, 60. pas.

Ainsi

De la fortification reguliere,

Ainſi le Sinus de l'angle GHF, ſoixante degrez, qui eſt 86603.
Au coſté GF, 52. pas quaſi, à laquelle ſi on adiouſte FE, 30. pas, la toute GE ſera 82. pas.

La ligne GE.
Pour le coſté IG.
Pour le coſté IG, comme le Sinus total 100000.
Au coſté GE, 82.
Ainſi le Sinus de l'angle GEI. 60. degrez, 86603.

La ligne IH.
Au coſté IG 71. pas, la ligne IH ſera donc vnze pas.

Pour le coſté IE,
ou I A.
Pour le coſté IE, ou IA, comme le Sinus total 100000.
Au coſté EG, 82.
Ainſi le Sinus de l'angle AGE, trente degrez, 50000.

La ligne AH.
Pour la face du
Baſtion A E.
Au coſté IE, quarante vn pas : Donc la toute AH, ſera 52. pas.
Pour le coſté ou face du Baſtion AE, comme le Sinus de l'angle IAE, 45. degrez, 70811.
Au coſté IE, 41. pas.
Ainſi le Sinus total 100000.

La ligne A B.
Au coſté AE, 58. pas quaſi, d'où s'enſuit que la toute AB, ſera 173. pas quatre pieds, EB ayant eſté treuuée 115. pas quatre pieds.

Pour treuuer la ligne de defenſe AC, il faudra s'aider de la perpendiculaire BD, & treuuer les deux portions AD, DC, comme s'enſuit.

Pour cognoiſtre
les angles aigus
d'vn triagle am-
bligone.
Comme la ſomme de deux coſtez AB, BC enſemble, qui eſt 182. à la difference d'iceux, qui eſt 165. pas, trois pieds.

Ainſi la touchante de la moitié de deux angles incogneus mis enſemble, qui ſont quinze, & leur moitié ſept degrez trente minutes, & la touchante de cette moitié 13165.

A la touchante de la difference des angles incogneu au deſſus, ou au deſſous de la moitié 6. degrez 50. minutes, qui adiouſtez à l'vne des moitiez prouiendra 14. degrez 20. minutes pour le plus grand ACB, & par conſequent l'autre DAB ſera de 40. minutes, d'où s'enſuiura que l'angle DBA ſera de 89. degrez 20. minutes, & l'angle DBC, 75. degrez 40. minutes.

Angle ACB.
Angle DAB.

Maintenant ſoit fait comme le Sinus total 100000.

Pour la ligne BC
Au coſté BC, 8. pas.
Ainſi le Sinus de l'angle DBC, 96887.
Au coſté DC, qui ſera ſept pas, quatre pieds deux tiers.

Pour la ligne AD
Et pour l'autre partie AD, comme le Sinus total 100000.
Au coſté AB, 173. quatre pieds.
Ainſi le Sinus de l'angle ABD, 99993.

Ligne de defēſ.
Au coſté AD, 174. pas. D'ou s'enſuit que toute la ligne de defenſe ſera 181. pas, 4. pieds ⅔ qui eſt vn peu plus que le coſté de la Figure, lequel nous ſuppoſons 180.

Calcul de la ligne
defenſe par vne
ſeule operation.
Pour faire plus facilement ſans la perpendiculaire, ayant treuué les deux angles ACB, ABC, on fera comme le Sinus de CAB, 1164.
Au coſté CB, huict pas, vn pied.
Ainſi le Sinus de CBA : c'eſt à dire, de ſon ſupplement, iuſques à 180. qui eſt quinze degrez, & ſon Sinus 25882.
Au coſté CA, qui ſera comme deuant, enuiron 182. pas.

Toutes ces ſupputation, excepté cette derniere peuuent eſtre verifiées par la 47. du premier.

Pour

Liure I. Partie I. 25

Pour contenter les curieux, ie mettray icy succintement le calcul du *Calcul de l'Exa-*
suidit Exagone par les Logaritmes, lequel nous auons fait par les Sinus. *gone par les Lo-*
La regle des Logaritmes porte en general qu'estans donnez trois propor- *L'angle des Lo-*
tionnaux, on treuue le quatriéme en adjoustant ensemble le Logaritme *garitmes.*
du second & du troisiéme terme, & du produit, soustrayant le Loga-
ritme du premier, le reste sera le Logaritme du quatriéme, lors que le
Sinus total est vne fois dans les trois termes, il ne faut qu'adjouster, ou
soustraire simplement, comme on verra en ce calcul,

Pour le costé EB, au calcul ordinaire, on dit comme le Sinus de l'an- *Pour le costé EB.*
gle EBF, 15.degrez.
Au costé EF 30. pas.
Ainsi le Sinus total de l'angle BFE.
Au costé EB.
Par les Logaritmes, ont dit comme le Logaritme de l'angle EBF,
15 degrez, qui est 135162613.
Au Logaritme du costé EF, 150. pieds, qui est 189701206.
Ainsi le Logaritme de l'angle BFE, qui est O.
Au Logaritme du costé EB, qui est 579. pieds ÷.

Dequoy le calcul se fait soustrayant du Logaritme du costé EF, 150. *Mode du calcul*
pieds, qui est 189701206.00000. Le Logaritme de l'angle donné EBF, *des Logaritmes.*
15.degrez, qui est 135162613. le reste 54547593-00000. est le Logaritme du co-
sté EB, qui vaut 579.pieds enuiron ÷ qui sont 115. pas, 4.pieds.

Pour le costé FB i'adjouste le Logaritme de EB, 579. ÷. pieds, qui est *Pour le costé FB.*
54547593-00000. au Logaritme de l'angle FEB, 85.degrez, qui est 3420221.
& le produit 57967814-00000. est le Logaritme du costé FB, qui vaut
559. pieds vn peu plus, qui sont 111.pas,4.pieds.

Pour le costé HG, ie soustrais du Logaritme du costé HF 150. pieds, *Pour le costé HG.*
qui est 189701206-00000. le Logaritme du Sinus FGH, 30. degrez, qui
est 69314718. le reste 120386488-00000. est le Logaritme du costé HG, qui
vaut 300.pieds, ou 60.pas.

Pour le costé GF, i'adjouste le Logaritme du costé HG 300. pieds, *Pour le costé GF.*
120386488 00000. au Logaritme de l'angle GHF, 60. degrez, le produit
134770592-00000. qui vaut 260.pieds quasi, qui sont 52.pas, est le costé GF,
donc la toute GE est 82.pas. *La ligne GE.*

Pour le costé IG, i'adjouste le Logaritme du costé GE, 82. pas, c'est à *Pour le costé IG.*
dire, 410. pieds au Logaritme de l'angle GEI, 60.degrez, qui est 1438410.4
le produit 103535107-00000. est le Logaritme du costé IG, qui vaut 355.
pieds, ou 71.pas ; la ligne IH sera donc 11. pas. *La ligne IH.*

Pour le costé IE, ou IA, i'adjouste le Logaritme du costé EG, 410.pieds, *Pour le costé IE.*
qui est 89151003-00000. au Logaritme de l'angle AGE, 30. degrez, qui est *ou IA.*
69314718. le produit 158465721-00000. est le Logaritme du costé IA, qui
vaut 205.pieds, c'est à dire, 41.pas; donc la toute AH sera 52. pas. *La ligne AH.*

Pour le costé ou face du Bastion AE. Du Logaritme du costé IE, 205. *Pour la face du*
pieds, qui est 158473727-00000. ie soustrais le Logaritme de l'angle IAE, *Bastion AE.*
45.degrez, qui est 34557359. le reste 123816368 00000. est le Logaritme du
costé AE, 290.pieds, c'est à dire, 58.pas, quasi; la toute AB sera donc 173. *La ligne AB.*
pas, 4.pieds, EB estant 115.pas, 4.pieds.

Pour la toute AC, on treuuera les angles, comme s'ensuit, adjoustant *Pour le costé AC.*
D les

De la Fortification reguliere,

les deux coſtez BC, BA enſemble, qui ſont 910. pieds, duquel ie treuue le Logaritme 9430915-00000. apres ie cerche le Logaritme de 828. pieds, qui ſont la difference des deux coſtez, qui eſt 18873492-00000. apres ie ſuppute la moitié de la ſomme des deux angles inconnus, qui eſt 7. degrez, 30. minutes, puis que ABC eſt 165. degrez, & adjouſte la differentielles de ces 7. degrez, 30. minutes, qui eſt ✠ 20275-8943. au Logaritme de la difference des coſtez 18873492-00000.

Du produit 22163243-5-00000. i'oſte le Logaritme de la ſomme des deux coſtez mis enſemble, qui a eſté treuué 3430915-00000. de reſte ✠ 21220-1520. eſt la differentielle de la moitié de la difference des angles inconnus; c'eſt à dire qu'eſtant treuuée la valeur de cette differentielle, qui eſt preſque 6. degrez, 50. minutes; ce ſera la moitié de la difference qu'il y a de l'vn des Angles inconnus ACB, BAC, à l'autre: c'eſt pourquoy ſi à la moitié de ces angles inconnus, qui eſt 7. degrez, 30. minutes, on adjouſte ces 6. degrez, 50. minutes, on aura le plus grand Angle ACB 14. degré, 20. minutes; & l'autre par conſequent 40. minutes; ce qui arriuera auſſi oſtant de 7. degrez. 30. minutes, 6. degrez, 50. minutes.

Pour le coſté CD. On treuuera CD, en adjouſtant le Logaritme de CB, 41. qui eſt 89154623-00000. au Logaritme de l'angle CBD, 75. degrez, 40. minutes,
La ligne CD. qui eſt 3162291. le produit 92316914-00000. eſt le Logaritme de CD, qui vaut 39. pieds, vn peu plus; c'eſt à dire, ſept pas, quatre pieds.

Pour le coſté DA. Pour DA on fera le meſme, adjouſtant le Logaritme de BA, 869. pieds, qui eſt 14041184-00000. au Logaritme de l'angle DBA, 89. degrez, 20 minutes, qui eſt 6769. le produit 14047953-00000. eſt le Logaritme de DA, qui vaut 870. pieds quaſi, qui ſont 174. pas preſque, leſquels adjouſtez à
Ligne de defenſe AC. 7. pas, 4. pieds, font 181. pas, 4. pieds pour la ligne de defenſe AC.

On doit remarquer que cette planche bien que par inaduertance elle ait eſté marquée 28. elle doit eſtre apres la premiere.

PLANCHE XXVIII.

POVR

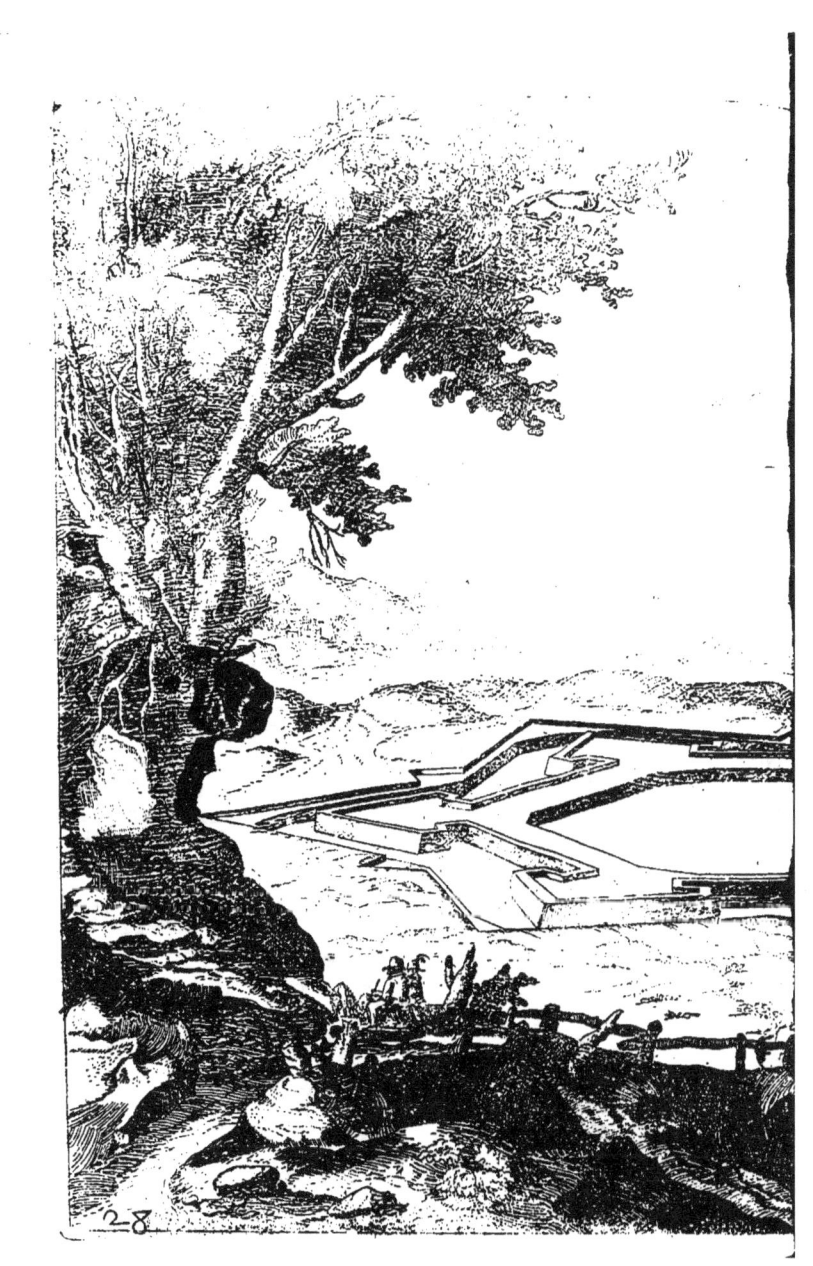

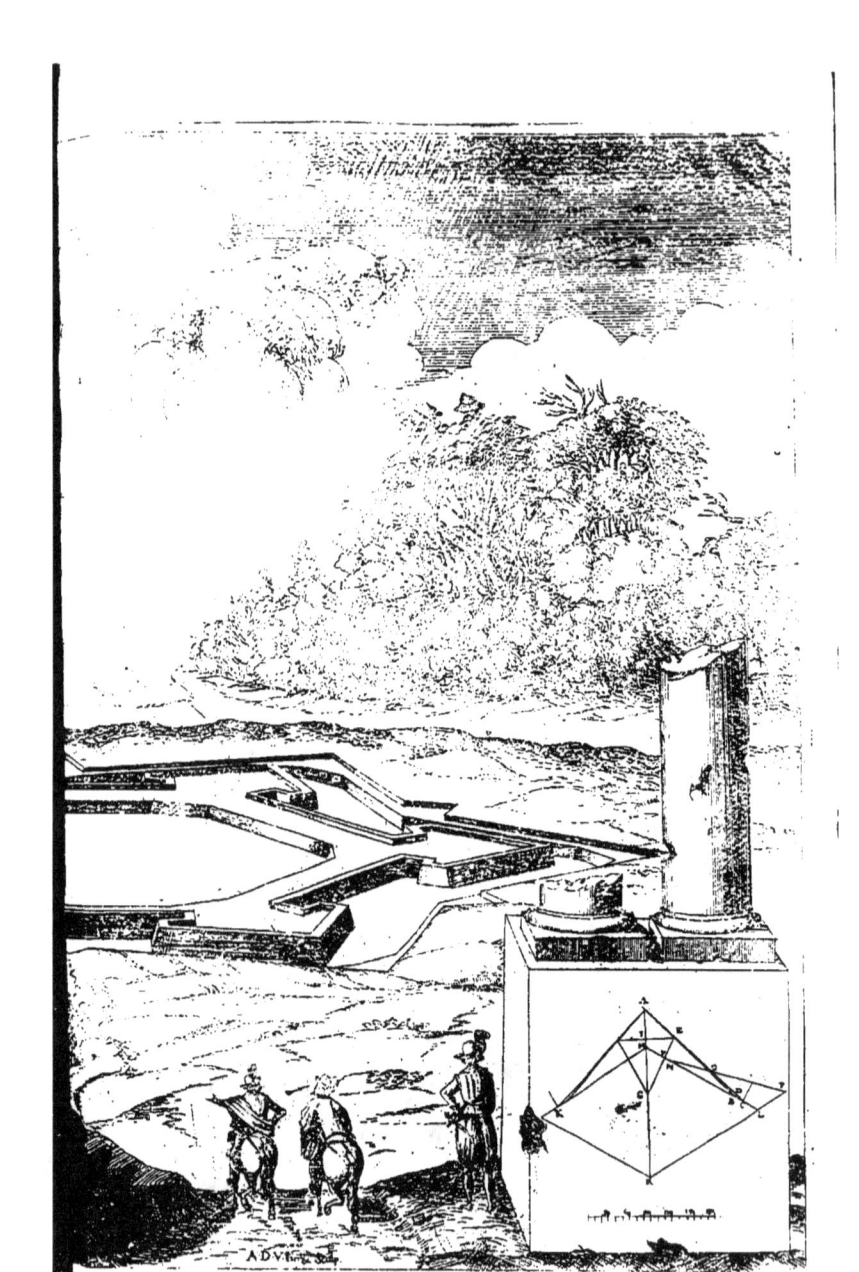

Liure I. Partie I. 29

POVR L'EPTAGONE.
CHAPITRE XI.

SOIT faite la mesme construction qu'en l'Exagone : c'est *Description de* à dire, soit prise la sixiéme partie du costé de la Figure, *l'Eptagone.* pour faire la demi gorge HF, & sur le poinct F esleuée la perpendiculaire FE, de mesme sur le poinct C, égales chacune à F, & soit menée IE, à laquelle soit faite égale IA, le demi diametre de la Figure prolongé, & du poinct A par l'extremité du flanc E, soit menée AB, iusques qu'elle rencontre la courtine; cette construction se supputera en la mesme façon que la precedente : L'angle du centre HRL est 51. degrez, 26. minutes quasi : L'angle du costé KHL, 128. degrez, 34. minutes; & sa moitié GHL sera 64. degrez, 17. minutes, & l'angle LHA sera 115. degrez, 43. minutes; & HAB estant de 45. ABH sera 19. degrez, 17. minutes; & ABC sera de 160. degrez, 43. minutes; & BEF de 70. degrez, 43. minutes, parce que EFB est droict, & l'angle IEA estant 45. degrez, comme il a esté demonstré en l'Exagone IEG, sera 64. degrez, 17. minutes. Et parce que EIG est droit, EGI sera de 25. degrez, 43. minutes. Chacun des angles OBN, ONB, estant de 19. degrez, 17. minutes, l'angle flanquant AOP sera de 143. degrez, 26. minutes, comme on peut voir en la Planche deuxiéme, laquelle sert pour toutes les suiuantes.

La raison du costé de l'Eptagone à son diametre ne se treuue pas au *Diametre de l'E-* iuste; par les Sinus on fera comme le Sinus de l'angle du centre, 78188. *ptagone.*
Au costé HL, 180.
Ainsi le Sinus de la moitié de l'angle du costé LHG, 90095.
Au demi diametre HR 207. pas, & ÷ quasi.
Pour le costé EB, comme le Sinus de l'angle EBF, 53024. *Pour le costé EB.*
Au costé FE trente pas.
Ainsi le Sinus total 100000. de l'angle EFB.
Au costé EB, 90. pas, 4. pieds, vn peu plus.
Pour le costé FB, comme le Sinus total BFE, 100000. *Pour le costé FB.*
Au costé EB, 90. pas, 4. pieds.
Ainsi le Sinus de l'angle BEF, qui est 70. degrez, 43. minutes, qui est 64390.
Au costé BF, 85. pas, 4. pieds, d'où s'ensuit que le Bastion commence à prendre sa defense 34. pas, vn pied dans la courtine, qui font la ligne *La ligne BC.* BC, la toute CF estant de 120. pas.
Pour le costé HG, comme le Sinus de l'angle EGI, 25. degrez, 43. mi- *Pour le costé* nutes, qui est 43392. *HG.*
Au costé HF, 30. pas.
Ainsi le Sinus total 100000.
Au costé HG, 69. pas, vn pied, vn peu moins.
Pour le costé FG, comme le Sinus total FHG, 100000. *Pour le costé FG.*
Au costé GH, 69. pas, vn pied.
Ainsi le Sinus de l'angle GHF, 64. degrez, 17. minutes, 90095.

D 3 Au

30 De la Fortification reguliere,

Pour la ligne GE. Au costé FG, 62.pas, vn pied : Donc toute la ligne GE sera 92. pas, vn pied, EF estant de 30. pas.

Pour le costé IE. Pour le costé IE, comme le Sinus total 100000.
Au costé EG, 92.pas,vn pied.
Ainsi le Sinus de l'Angle EGI, 43392.
Au costé IE, 40. pas.

Pour le costé IG. Pour le costé IG, comme le Sinus total 100000.
Au costé EG, 92.pas,vn pied.
Ainsi le Sinus de l'angle IEG, 90095.
Au costé IG, 83. pas vn peu plus.

Pour la ligne IH, & AH. Le costé IG estant 83. pas, & HG, 69.pas, vn pied, IH sera 13. pas, 4. pieds, à laquelle si on adjouste IA, égale à IE, 40.pas, la toute AH, sera 53.pas,4.pieds.

Pour le costé AE. Pour le costé AE, comme le Sinus de l'angle IAE, 70711.
Au costé IE, 40. pas.
Ainsi le Sinul total 100000.

Pour la ligne AB. Au costé AE, 56. pas, 2. pieds; par consequent la toute AB sera 147. pas, vn pied, BE estant 90.pas,4.pieds.

Pour la ligne de defense. Maintenant pour la ligne AC, soit imaginée la perpendiculaire, & soit fait comme la somme des deux costez, AB, BC ensemble, 181,pas, deux pieds, à la difference d'iceux 113. Ainsi la touchante de la moitié de la somme des deux angles inconneus (qui est 9. degrez, 38. minutes, & $\frac{1}{2}$. 16989. A la touchante de la difference des angles, au dessus, ou au dessous de la moitié, 6.degrez,2.minutes, $\frac{1}{2}$. Par consequent l'angle ACB sera 15.degrez, 41. minutes, & BAC sera de 3. degrez, 36.minutes, d'où s'ensuivra que l'angle CBD sera de 74. degrez, 19. minutes, & l'angle ABD sera de 86.degrez,24.minutes.

Soit apres fait comme le Sinus total 100000.
Au costé BC, 34.pas,vn pied.
Ainsi le Sinus de l'angle DBC. 96277.
Au costé DC, 32. pas,4.pieds & demi.
Pour l'autre partie AD, comme le Sinus total 100000.
Au costé AB, 147 .pas,vn pied.
Ainsi le Sinus de l'angle ABD, 99802.
Au costé AD, 146.pas,4.pieds $\frac{1}{2}$: par consequent toute la ligne de defence AC sera de 179. pas,4.pieds,vn peu moins que le costé de la Figure.

Calcul de la ligne de defense par vne operation. Ayant treuué les deux angles BCA, BAC, on pourra faire par vne seule operation, comme le Sinus de l'angle CAB, 3.degrez, 36.minutes, 6279. au costé BC, 32.pas, vn pied : ainsi le Sinus de l'angle ABC; c'est à dire, de son supplement,19. degrez,17.minutes,33024. au costé AC, qui se treuuera comme deuant 179.pas,4.pieds.

La supputation de ces deux Figures suffira pour sçauoir faire toutes les autres, desquelles nous mettrons simplement les mesures, sans mettre la forme du calcul ; laquelle sera tres-aisée à connoistre par la table cy apres mise. On remarquera que lors que nous disons, comme A est à B, ainsi C est à D, que c'est la regle de trois, on multiplie C par B,& on diuise le produit par A,

POVR

Liure I. Partie I. 31

POVR L'OTTOGONE.
CHAPITRE XI.

SOIT faite la construction comme deuant, l'angle du costé est de 135. degrez, l'angle du centre estant de 45. degrez, l'angle RHL, sera 67. degrez, 30. minutes; & l'angle LHA, 112. degrez, 30. minutes: & HAB estant de 45. degrez, ABH sera de 22. degrez, 30. minutes; & ABC, sera de 157. degrez, 30. minutes, & BEF de 67. degrez, 30. minutes; parce que EFB, est droit & l'angle IEA estant 45. degrez, IEG, sera de 67. degrez, 30. minutes; parce que EIG est droit, EGI sera de 22. degrez, 30. minutes; & chacun des angles OBN, ONB estant de 22. degrez, 30. minutes, l'angle flanquant AOP sera de 135. degrez. *Supputation des angles de l'Ottogone.*

Le costé HL estant 180. le demi diametre sera 235. pas, trois pieds & ½. enuiron. *Supputation des lignes de l'Ottogone.*

La ligne FB sera 72. pas, deux pieds; la defense commencera 74. pas, trois pieds dans la courtine, qui est quasi les deux cinquiémes.

EB est de 78. pas, deux pieds.

GF est de 72. pas, deux pieds, si on y adjouste EF 30. pas, la toute GE sera 102. pas, deux pieds.

HG se treuuera 78. pas, deux pieds; d'où s'ensuit que les triangles HGF, EFB ont les costez & les angles égaux l'vn à l'autre.

IG est 94. pas, trois pieds: Donc IH sera 16. pas, vn pied.

IE, ou son égale IA, sera 39. pas, vn pied: Donc AH, sera 55. pas, 2. pieds.

Et la face du Bastion AE, 55. pas, deux pieds: Donc la toute AB sera 133. pas, 4. pieds.

Et la ligne de defense AC sera 178. pas, trois pieds & demi.

En ces supputations on peut voir que la ligne de defense diminuë d'autant plus que la Figure a de costez, supposant tousiours le costé de mesme longueur, les faces des Bastions se diminuent aussi de mesme; la raison est, parce que d'autant plus que l'angle de la Figure est ouuert, d'autant plus les extremitez des flancs ME s'approchent.

POVR L'ENNEAGONE.
CHAPITRE XII.

L'ANGLE du centre de l'Enneagone est de 40. degrez, & l'angle du costé 140. sa moitié GHL 70. degrez: & l'angle LHA est de 110 degrez; & HAB estant de 45. ABH sera de 25. degrez; & ABC de 155. & BEF de 65. d'autant que le flanc est perpendiculaire, l'angle IEA est de 45. degrez, comme il a esté monstré en l'Exagone: Donc celuy qui reste IEG sera de 70. & EIG estant droit, IGE sera de 20. degrez; & chacun des angles ONB, & OBN estant de 25. degrez, l'angle flanquant EOP sera de 130. degrez. *Supputation des angles de l'Enneagone.*

De

De la Fortification reguliere,

De ce que deſſus on peut voir que tant plus la Figure a de coſtez, tant moins l'angle flanquant eſt ouuert, & par conſequent meilleur, faiſant la meſme conſtruction aux vnes qu'aux autres.

Supputation de l'Ennéagone.

Le coſté eſtant 180. le demi diametre ſera 263. pas ⅖. Le flanc FE eſtant ſuppoſé 30. pas, la ligne FB ſera de 64. pas, 2. pieds quaſi : la defenſe commencera 55. pas, 3. pieds dans la courtine, qui ſera la ligne BC. La ligne GF 82. pas, 2. pieds, & la toute EG 112. pas, 2. pieds. HG doit eſtre 87. pas, 3. pieds ¼. & IG. 105 pas, 3. pieds : HI ſera 17. pas, 4. pieds ⅖, AI, ou IE ſe treuuera eſtre 38. pas, 2. pieds : Donc AH ſera 56. pas, vn pied ⅖, & la face du Baſtion AE aura 54. pas, vn pied, vn peu plus : la toute AB ſera par conſequent 125. pas, vn pied, vn peu plus ; & la ligne de defenſe AC ſe treuuera eſtre 177. pas, vn pied, vn peu plus.

En toutes les Figures les triangles IEG, & HGF ſont equiangles, à cauſe qu'ils ont touſiours vn angle droit, & l'angle G commun.

POVR LE DECAGONE.

CHAPITRE XIII.

Supputation des angles du Decagone.

'ANGLE du centre eſt 36. degrez, celuy du coſté 144. la moitié GHL ſera de 72. degrez, & l'angle LHA aura par conſequent 108. & HAB eſtant de 45. degrez, ABH ſera de 27. & ABC de 153. & BEF 63. parce que EFB eſt droit. L'angle IEA eſtant de 45. degrez, celuy qui reſte IEG ſera de 72. & EIG eſtant droit EGI ſera de 18. degrez. Maintenant l'angle EBF eſtant 27. degrez, ſon oppoſé PNO ſera d'autant, & ſon égal auſſi PBO : Donc l'angle flanquant POA ſera de 126. degrez.

Supputation des lignes du Decagone.

Le coſté HL, eſtant 180. le demi diametre ſera 291. pas, vn pied, vn peu plus. La ligne FB ſera 58. pas, 4. pieds ; la defenſe commencera donc plus auant que la moitié de la courtine, qui ſera à 61. pas, vn pied dans icelle, qui eſt la ligne BC, la ligne EB ſuppoſant touſiours le flanc 30. pas, ſera 66. pas ; la ligne GF 92. pas, 3. pieds : Donc la toute GE ſera 122. pas, 3. pieds. HG 97. pas, le coſté IG 116. pas, 3. pieds : Donc IH ſera 19. pas, 3. pieds ; la ligne IE, ou AI ſe treuuera eſtre 37. pas, 4. pieds, vn peu plus : Donc AH ſera de 57. pas, 2. pieds : & la face du Baſtion AE aura vn peu plus de 53. pas, deux pieds : Donc la toute AB ſera de 119. pas, 2. pieds ; & la ligne de defenſe AC ſera de 175. pas, 4. pieds & demi.

POVR L'ENDECAGONE.

CHAPITRE XIV.

Supputation des angles de l'Endecagone.

'ANGLE du centre eſt 32. degrez ⁸⁄₁₁ ; c'eſt à dire, 32. deg. & quaſi 44. minutes : Cet angle icy ne ſe treuue pas preciſément ; mais il nous ſuffit de l'auoir ainſi, pource que nous en auons affaire. L'angle du coſté eſt 146. degrez, 16. minutes, & ſa moitié GHL, 73. degrez, 38. minutes ; & l'angle LHA, 106. degrez, 22. minutes ; & HAB eſtant de 45. deg. ABH ſera de 28. deg. 38. minutes ; & ABC par conſequent

quent de 151.deg.2.min. & BEF sera de 61.deg.22.min. parce que EFB est droit; & l'angle IEA estant de 45. donc celuy qui reste IEG sera de 73. deg.38.min. & EIG estant droit, EGI sera de 16.deg.22.min. chacun des angles OBN, & ONB estant égaux à l'angle EBF, qui est de 28. deg. 38.min. l'angle flanquant AOP sera de 122.degrez,44. minutes.

Le costé de la Figure HL estant 180. le demi diametre sera 319. pas, 2. pieds presque; le costé FB de 55. pas, vn peu moins; & la defense commencera 65. pas dans la courtine. La ligne EB doit estre 62. pas, 3.pieds, & le costé GF 102.pas, vn pied; auquel si on adjouste le flanc FE, de 30. pas, la toute GE sera de 132.pas, vn pied; le costé HG se treuuera 106.pas, vn pied, & parce que IG est de 126. pas, 4.pieds, IH sera donc de 20. pas, 3.pieds. IE, ou AI qui sont égales chacune, est de 37. pas, vn pied : c'est pourquoy si on les adjouste à IH, la toute HA sera de 17.pas, 4.pieds. La face du Bastion aura 52.pas, 3.pieds, à laquelle si on adjouste EB, 62.pas, 3. pieds, la toute AB sera 115. pas, vn pied. La ligne de defense AC sera de 174. pas, 4. pieds & demi. *Supputation des lignes de l'Endacagone.*

POUR LE DODECAGONE.
CHAPITRE XV.

L'ANGLE du centre est 30. degrez; celuy du costé sera donc 150. dont la moitié GHL sera de 75. degrez, & par consequent LHA 105. & HAB estant de 45. deg. l'angle ABF sera de 30. deg. & ABC 150. & BFE estant droit, BEF sera 60. deg. d'où s'ensuiura que AEI. estant 45. deg. IEG restera de 75. deg. Et parce que EIG est droit, EGI sera de 15.deg. chacun des angles BON, NOB estan. esgal à FBE, qui a esté treuué 30. deg. l'angle flanquant AOP sera 120. *Supputation des angles du Dodecagone.*

Le costé HL estant 180. le demi diametre sera 347. pas, 3. pieds, vn peu plus. La ligne FB est de 52. pas, vn peu moins; c'est pourquoy la defense commencera 68. pas dans la courtine, qui est la ligne BC. La ligne EB est de 60. pas, demeurant le flanc EF 30. La ligne GF est 112. pas quasi, si on y adjouste le flanc EF, la toute GE sera 142.pas, & la ligne HG sera enuiron 116. pas. La ligne IG, 137. pas, vn pied; de laquelle si on oste HG, 116. pas, restera HI, 21. pas, vn pied. IE, ou IA son égale estant de 36.pas, 4. pieds, si on y adjouste HI, 21.pas, vn pied, la toute AH sera de 58. pas: la face du Bastion sera de 52.pas, à laquelle si on adjouste EB, 60.pas la toute AB aura 112. pas; la ligne de defense AC aura 174.pas, vn pied. *Supputation des lignes du Dodecagone.*

A cette Figure, & aux autres suiuantes on peut augmenter les flancs si on veut à proportion qu'il y a plus de costez en la Figure; mais il faut que la defense commence à la moitié, ou plus de la courtine.

Nous n'auons pas supputé tout cecy si precisément comme il se pourroit, ayant negligé en plusieurs lieux les fractions des pieds & des minutes; parce que cette exactitude ne sert à rien; & qui voudra plus precisément le pourra supputer soy-mesme, comme aussi les autres Figures qui suiuent par cette mode, ou par les Logaritmes, qui sont beaucoup plus aisez : nous les auons supputées ainsi, parce que l'autre mode est moins conneuë que celle des Sinus. Nous n'auons pas voulu supputer les autres Figures, afin de ne croistre pas la grosseur du Liure, & ennuyer le Lecteur.

E J'ay

De la Fortification reguliere,

Aduertissement au Lecteur.

J'ay mis vne partie de chaque Figure de la 2. Planche iusques au Dodecagone dans l'ordre Toscan & Ionique, où par megarde ie n'ay pas obserué la diminution qui doit estre faite du quart en l'ordre superieur: Ie n'ay pas aussi voulu refaire la Planche, puis que cela ne sert que d'ornement.

Les Fortifications qui ont plus de Bastions sont les plus fortes.

On pourroit demander si les Fortifications qui ont plus de bastions sont plus fortes que celles qui en ont moins: il n'y a point de doute qu'elles sont plus fortes, à cause qu'elles ont plus de defense, & tout ainsi que le nombre 3. a moindre raison à 4. que 4. à 5. & 4. a moindre raison à 5. que 5. à 6. & ainsi des autres. De mesme en la Fortification, le triangle comparé auec le quarré a moins de force que le quarré, comparé au Pentagone, & ainsi des autres.

TABLE POVR PLVS FACILEMENT VOIR le Calcul des Figures mises en la Planche 2.

		Exagone.	Eptagone.	Ottogone.	Ennegone.	Decagone.	Endecagone.	Dedecagone.



PLANCHE II.

POVR

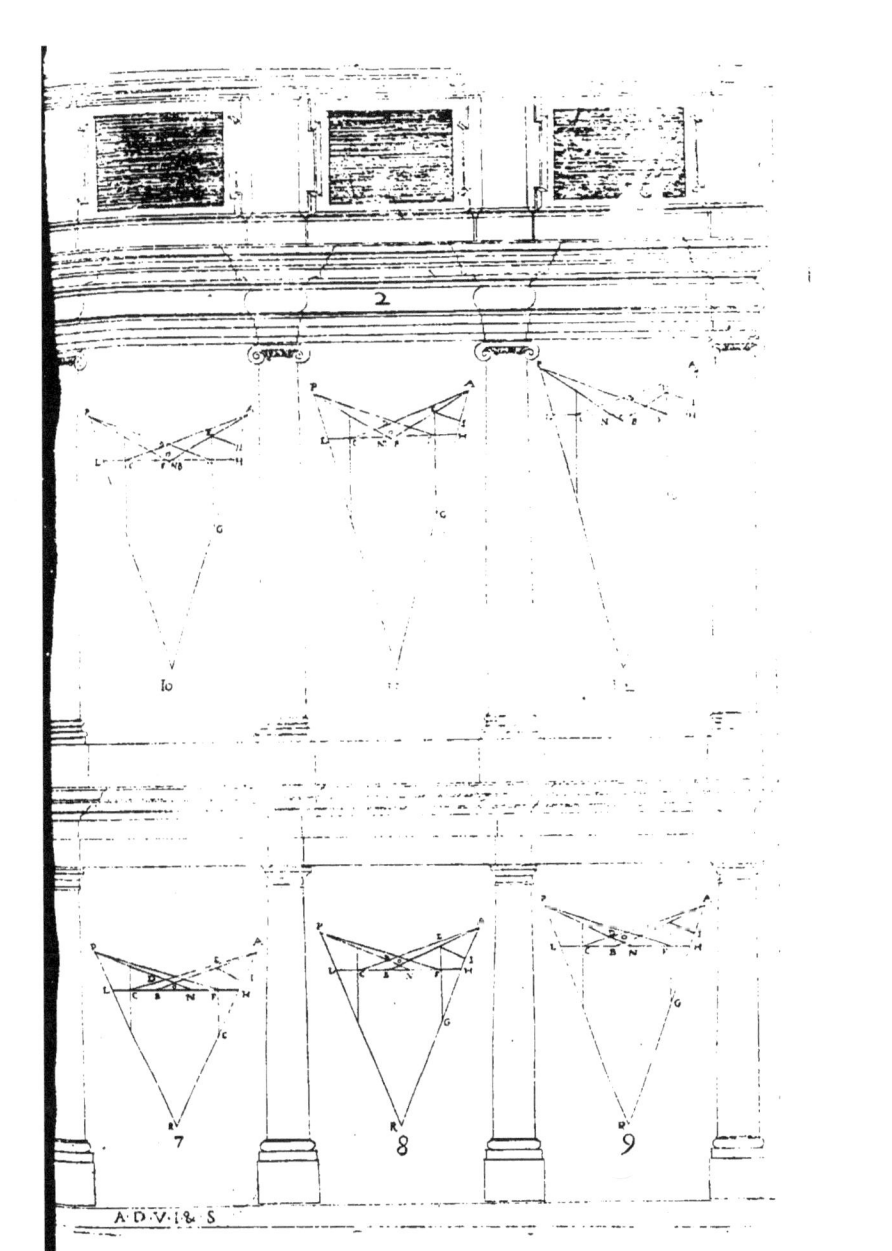

Liure I. Partie I. 37

POVR RELEVER LE PLAN.
Chapitre XVI.

APRES qu'on aura fait le Plan simple, il faudra tirer an de-dedans, & tout au tour des lignes paralleles à iceluy à la distance de cinq pas, ou enuiron, qui representeront l'espesseur des Parapets, comme on voit en la Figure suiuante. Pour faire voir les hauteurs de la Place, comme aussi pour l'ornement, on releuera le Plan, tirant des lignes perpendi-culaires des angles du Plan sur la ligne horizontale, ce qui se fera commodément auec l'instrument suiuant, que i'appelle Ortogone, c'est à dire, angle droit, figuré aux costez de la Figure I. de la Planche III. lequel est composé de deux regles l'vne sur l'autre qu'on ajance en angles droits; de façon que A B soit toute en dehors de C D. Vous attacherez le papier où est vostre dessein sur quelque table qui ait le costé bien droit, en telle position que vous voulez qu'il soit veu, & que les extremitez du papier soient au long, ou paralleles au costé de la table : Par apres vous mettrez la regle A B de vostre Ortogone contre le costé de la table, & le tenant ainsi ferme le ferez courir au long d'icelle, iusques que vous rencontriez les angles de la Figure, desquels au long de la regle C D, vous tirerez des lignes vers vous, qui representeront les hauteurs des murailles que vous ferez longues à discretion, au double plus hautes que le naturel; parce que les faisant seulement de leur iuste longueur, le dessein n'en est pas si beau; toutesfois on les fera comme on voudra.

L'autre instrument marqué S, sert lors qu'on veut donner talu à la Place qu'on releue, duquel on se seruira comme du precedent, ainsi qu'on voit au Pentagone, où vn costé est releué sans talu, & l'autre auec talu. Il faut prendre garde que ces lignes des hauteurs ne doiuent pas estre tirées de tous les angles: Pour connoistre desquels il les faut tirer, on remarquera, que pour releuer le costé de dehors, ou les murailles, il faut tousiours mettre le costé de l'Ortogone sur la ligne du dessein qui est en dehors, & aux angles, où l'on ne peut pas la tirer sans passer par dessus l'espesseur, il ne faut pas la tirer, comme on voit aux poincts NP, desquels si vous voulez tirer les perpendiculaires NO, PQ, il faudroit passer dessus l'espesseur. ce qui n'arriue pas aux angles E F G K, &c. *Autre instrumẽt pour releuer en talu.* *Pour connoistre les angles qu'il faut releuer.*

Pour releuer le dedans, comme sont les hauteurs des Parapets & Rem-pars, il faut mettre nostre Ortogone sur tous les angles faits par les lignes du dessein qui sont en dedans, & de tous ceux qu'il se pourra, sans passer par dessus l'espesseur; tirer les perpendiculaires aussi longues qu'on veut donner de hauteur à la Chose qu'on releue. Apres des extremitez de ces perpendiculaires, des vnes aux autres, tant releuant le dehors que le dedans, vous tirerez des lignes paralleles aux lignes du dessein qui sont par dessus, desquelles vous representerez les hauteurs; parce moyen vous re-leuerez les hauteurs des contre-escarpes, rempars, chemins, couuerts, & des autres ouurages. Ce fait, il faut donner l'ombrage à ces hauteurs, *Pour releuer le dedans.*

E 3 prenant

prenant le iour du costé qu'il vous semble, & ainsi que la portraicture & sciographie, ou description des ombres le requiert.

Auant que faire la Fortification nous auons supposé la Figure, pour la construction de laquelle il faut auoir fait vn cercle, & diuisé en tant de parties qu'on veut que la Figure ait de costez, dans lequel on l'inscrit: mais parce que cette diuision du cercle & inscription des Figures a esté donnée par Euclide de quelques vnes seulement, nous auons treuué le Porbleme suiuant qui s'estend à toutes.

A TOVTE OVVERTVRE DV COMPAS prendre d'vn cercle donné la partie qu'on voudra.

CHAPITRE XVII.

Probleme pour la diuision du Cercle.

SOIT le cercle donné APB en la Figure troisiéme de la Planche troisiéme, & son diametre BA, lequel soit diuisé par la premiere ouuerture du compas en cinq parties, comme il est enseigné par Euclide, Propos. 10. du 6. C'est à dire soit menée BH d'autant de parties, faisant l'angle HBA auec le diametre, & soient menées IG, LF, EM, ND paralleles à AH, & sera diuisé le diametre en cinq parties; sur tout le diametre soit descrit le triangle equilateral ABC, & sur le point C, & sur la diuision D du diametre AB, on mettra la regle, & marquera l'intersection d'icelle, P, sur le demi cercle BPA. Si on prend le double de BP, qui est PR, ce sera la partie demandée de tout le cercle, laquelle reiterant cinq fois, le cercle sera diuisé, selon le requis en cinq parties. Ce Probleme ne se demonstre point; & au calcul il ne reuient pas tout à fait precisément iuste, principalement aux Figures qui ont grand nombre de costez, comme cinquante ou soixante costez. Mais quant au sens & à l'operation il est fort exacte, & quelque grand cercle qu'on diuise, on n'y sçauroit reconnoistre faute sensible. Ce Probleme peut aussi seruir pour diuiser en mesme façon les portions du cercle, & à plusieurs autres vsages: il est à estimer pour la facilité, & iustesse plus grande que de tous les autres qui ont esté escrits pour ce sujet.

Description de la Figure par l'angle du costé.

On peut encor descrire la Figure par l'angle du costé, ce qui est autant ou plus commode que la diuision du cercle: pour ce faire il faut auoir vn demi cercle diuisé iustement en 180. parties; & lors qu'on voudra faire vne Figure à tant de costez qu'on voudra, on supputera de combien de degrez est l'angle du costé d'icelle, comme nous auons dit cy-deuant. Par apres on tirera vne ligne de la longueur qu'on veut estre le costé de la Figure, & sur l'extremité d'icelle on fera vn angle d'autant de degrez qu'on a treuué auoir l'angle du costé de la Figure, & de mesme sur l'autre extremité, continuant ainsi iusques que la Figure soit complete. Pour plus claire intelligence nous mettrons les deux Figures suiuantes, marquées 2. en la mesme Planche 3. pour laquelle soit fait le demi cercle ACB, diuisé en 180. parties; & soit donné le costé DE de la Figure qu'on veut fortifier, qui soit par exemple vn Exagone, par la
suppu

Liure I. Partie I. 39

supputation il se treuue que l'angle du costé est 120. C'est pourquoy sur le demi cercle ie marque l'angle AGF de 120. degrez, auquel ie fais esgal l'angle DEH en prolongeant la ligne EH, iusques qu'elle soit esgale à la ligne DE: par apres sur le poinct D, ie fais vn autre angle EDI, esgal à HED, prolongeant semblablement la ligne DI qu'elle soit esgale à la ligne DE, continuant ainsi iusques à ce que la Figure soit acheuée, qui sera vn Exagone equiangle & equilateral; on fera de mesme des autres Figures.

Cette façon est fort commode pour fortifier lors qu'on donne vne ligne de quelque longueur qu'elle soit, sur laquelle on veut la Figure estre faite, comme aussi pour tracer sur le terrain, si de quelque Place vieille on vouloit faire vne Place reguliere, où à cause des bastimens on ne sçauroit faire vn cercle; ou si on la fortifie irregulierement, on connoistra aussi-tost de quelle figure doiuent estre les Bastions qui seront faits sur les angles; & par ce moyen on sçaura de quel endroit ils doiuent commencer leur defense; le reste du dessein se fera comme nous auons dit cy-deuant.

On pourroit treuuer mauuais que i'aye supposé le costé de la Figure, & non pas la ligne de defense qui est la principale: mais i'ay voulu en la supposition & supputation suiure l'ordre de la construction, outre que le calcul en cette façon est beaucoup plus facile, & la ligne de defense ne se change pas notablement, & ce changement ne peut apporter aucune incommodité, puis qu'elle se diminue, outre que la difference de l'effect du Mousquet à quatre ou cinq pas plus pres, ou plus loin ne se peut aucunement reconnoistre. *Il faut supposer l'vn ou l'autre, ou la ligne, ou la Figure.*

I'eusse peu mettre diuers autres moyens de dessigner la Fortification, mais i'ay veu que la plus part maintenant tiennent les Bastions angle droits les meilleurs, & les defenses qui commencent dans la courtine les plus fortes; & cela est non seulement approuué par la voix commune; mais mis en effect en la plus part des Places modernes; c'est pourquoy i'ay voulu conformer mon opinion aux choses que tout le monde estime. Plusieurs pensent estre louez pour escrire des choses nouuelles, pour moy ie tiens qu'auec cela il faut qu'elles soient bonnes, & principalement en cette science, ou plustost art, qui est de si grande consequence qu'il peut causer la perte, ou la conseruation d'vn Estat; on ne doit rien faire qui ne soit prouué par la raison, & confirmé par l'experience, sans laquelle on ne peut se mesler de cette profession. Vn Ingenieur de bon iugement, beaucoup practiqué & peu sçauant, doit estre preferé à vn qui seroit beaucoup sçauant sans practique. On ne doit pas se contenter de sçauoir bien dessigner, demonstrer & calculer les Figures sur le papier, il est encor besoin sçauoir les circonstances, formes & accidens de chaque partie; c'est à quoy i'ay trauaillé le plus, d'instruire facilement le Lecteur. Or parce qu'il y a falu mesler aucunes demonstrations, il est necessaire pour les entendre qu'on sçache les principes ou Elemens d'Euclide. Ceux qui n'en auront pas la connoissance, pourront laisser les demonstrations, & lire la suite des raisons naturelles, tenant pour asseuré que ce qui est demonstré, est tres-veritable. *Ce qui est necessaire pour bien sçauoir la Fortification.*

Ie ne mets pas icy comme on doit tracer sur le terrain, parce qu'il nous en

en faut parler à l'irreguliere, où on le pourra apprendre clairement, ce qu'aucuns s'imaginent estre fort difficile ; pour moy ie ne sçay qu'elle difficulté il y a ; i'aimerois mieux tracer des Places entieres dant la campagne, lors qu'on n'est pas empesché, qu'vn meschant bout de tranchée estant proche de l'ennemy. Les trauaux de terre ne sont difficiles en leur construction, qu'à cause du peril qu'il y a de les faire.

C'est assez parlé du dessein, nous dirons maintenant de chaque partie de la Fortification, leur forme, leur mesure, leur matiere, leur lieu, & les autres circonstances & raisons pourquoy tout doit estre ainsi ; i'en discourray le plus clairement que ie pourray.

PLANCHE III.

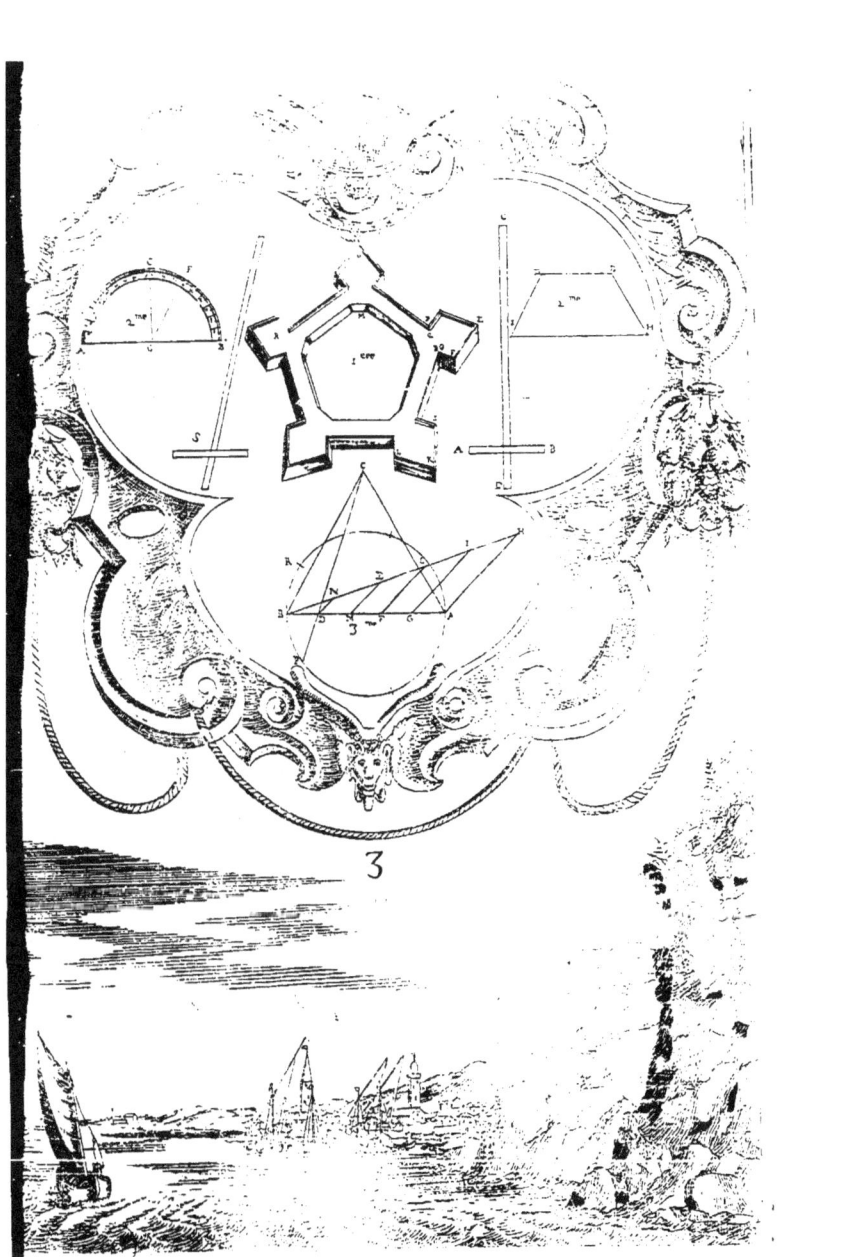

DE LA LIGNE DE DEFENSE.
CHAPITRE XVIII.

EN tout ce Discours nous parlerons seulement des Places regulieres ; c'est pourquoy ce qui sera dit d'vn costé de la Figure, le mesme doit estre entendu de tous les autres. *De la ligne de defense.*

Ie ne diray rien du costé de la Figure, parce qu'il est presque tousiours égal à la ligne de defense ; outre que le costé de la Figure ne demeure pas le mesme en la Fortification : mais se change en courtines & gorges, dequoy nous traitterons en leur lieu.

Aucuns veulent la ligne de defense fort longue, de la portée du Canon, ou Fauconneau. Les raisons qu'ils apportent pour confirmer leur opinion sont, qu'auec moins de Bastions on enfermera vne Place, ou auec les mesmes on comprendra plus de terrains, par consequent on espargnera beaucoup. *Raison premiere de ceux qui veulent la ligne de defense à la portée du Canon.*

Que les Bastions peuuent estre faits plus obtus ; car deux Bastions plus esloignez de l'autre que deux autres, tout le reste demeurant de mesme, ils esloignez seront plus obtus, comme on peut voir en la premiere Figure de la quatrième Planche, où les Bastions CI & GK sont plus proche du Bastion AEF, que les Bastions H & B, prenant tous deux la defense du flanc, & passant par les mesmes extremitez des mesmes flancs. Le Bastion ADF qui prend sa defense des plus esloignez, sera plus obtus que AEF, la prenant des plus proches, parce que HF estant au dehors de GF, apres la rencontre F, elle ira en dedans, comme il est demonstré par Clauius sur l'axiome onziéme du premier d'Euclide ; de mesme se dira de BA, CA, estant menée AF, l'angle ADF sera plus grand que AEF. *Seconde raison.* *a 21.Propos.1.*

Par apres les defenses en sont plus grandes, demeurans les mesmes flancs & angles des Bastions, comme il se voit en la Figure II. Planche IV. ou il est euident que les Bastions DGH, & BE estans proches, ils n'auront de defense que les flancs opposez BE, IL ; & s'ils sont esloignez, comme AF, la defense sera augmentée de la partie de la courtine AB, FL. *Troisiéme raison.*

D'où s'ensuiura que toutes les parties de la Fortification pourront estre faites plus grandes, gardant leur proportion entre elles, & on pourra ranger plus d'hommes sur les Bastions, plus de Canons aux Flancs, & faire de plus grands retranchemens lors qu'il en sera de besoin, & par consequent la Place mieux defenduë.

Les coups de Mousquet de l'ennemy depuis la Contre-escarpe vers la pointe du Bastion ne pourront pas nuire à ceux qui seront aux flancs, & ainsi le maniement de l'Artillerie en sera asseuré. *Quatriéme raison.*

Leur derniere raison est que la defense sera meilleure auec les Fauconneaux, & des Canons qu'auec le Mousquet : car on se peut armer à preuue de celuy-cy, mais non pas de l'autre ; outre que le Fauconneau va cercher son homme plus loin ; & ceux qui sont dans les Places ont plus de commodité d'auoir & de manier ces pieces que ceux qui sont dehors, lesquels pour s'en seruir, faut qu'ils se couurent auec beaucoup de difficulté. *Derniere raison.*

F 2 Du

Du Canon, ceux de dedans s'en seruiront le chargeant de bales de plomb d'vne once ou deux, ou bien de cloux, de chaisnes, & autres vieux fers, lequel ainsi chargé fera vn tres-grand dommage, soit qu'on veuille venir à l'assaut, ou qu'on paroisse en gros: car à ces coups rien ne peut resister.

Réponse à la premiere raison.

Ie réponds à toutes ces raisons ; à la premiere ie dis, que pour estre valable, il faut que celles qui suiuent apres le soient aussi ; c'est pourquoy ayant refuté les autres, celle-cy ne vaudra rien : car si on monstre que la defense auec le seul Canon n'est pas bonne, il ne sert rien d'alleguer qu'on fait moins de dépense en faisant les Bastions plus esloignez: on feroit encor moins de dépense n'en faire point du tout, puis que ne se defendant pas ils ne seruent aucunement ; ce n'est pas en cecy qu'il faut épargner. Vn Prince qui veut bastir des Fortifications doit fermer les yeux & ouurir la bourse ; & ne laisser rien à faire de ce qui peut porter commodité & force à son dessein.

Réponse à la seconde raison.

Pour l'autre qui suit, i'aduouë que les Bastions peuuent estre faits plus obtus; mais ie nie que pour cela ils soient meilleurs: car comme nous demonstrerons apres, l'obtusité ne fait pas la perfection du Bastion, mais bien l'angle droit, qui est comme le moyen entre les deux extremitez de l'aigu & de l'obtus. Et quand bien i'accorderay qu'estans plus obtus ils sont meilleurs, on doit entendre lors qu'ils sont defendus conuenablement. Il faut tousiours venir à ce poinct si les Bastions peuuent estre defendus bien à propos auec le Canon, ce que ie n'appreuue point.

Réponse à la troisiéme raison.

C'est pourquoy i'accorderay de mesme l'autre proposition que la defense en est augmentée, cela s'entend du Canon : mais ie nieray comme deuant que pour cela elle soit meilleure; ou bien ie nieray simplement que la defense en soit augmentée, parce qu'il n'est point resolu qu'en cette distance il y ait vraye defense ainsi comme elle doit estre: on augmente bien le lieu qui voit la face du Bastion, mais il faut sçauoir si ce lieu fait defe.

Réponse à la quatriéme raison.

Celle qui suit est fort mal à propos, parce que si l'ennemy ne peut auec ses Mousquets arriuer iusques à vostre Place, vous n'arriuerez pas mieux iusques à l'ennemy ; si ceux qui sont aux flancs sont asseurez des coups des assaillans, eux aussi n'auront pas à craindre les coups des flancs: Et c'est ce que l'ennemy demande de pouuoir s'approcher iusques sur la Contre-escarpe ; ce que ceux de dedans doiuent empescher tant qu'ils peuuent à force de tirer. Il est aisé d'asseurer des mousquetades ceux qui sont au maniement de l'Artillerie des Places basses auec les fronteaux de mire, & madriers, desquels on ferme les embrasures quand on a tiré.

Au reste ie sçay bien que les parties de la Fortifiaation estant bien grandes en sont meilleures : mais il faut auec cette commodité contre-peser les incommoditez qui s'en ensuiuent : car il vaut mieux qu'elles soient moindres, d'vne iuste grandeur, bien defendeus, que trop grandes sans defense.

Réponse à la derniere raison.

La principale raison, & le nœud de la dispute consiste à sçauoir si l'effect du Mousquet pour la defense est meilleur aux Places que celuy du Canon. Pour moy ie tiens celuy du Canon, s'il est seul, de peu d'effect: car il n'y a personne qui ne sçache bien le temps & le monde qu'il faut pour le seruir, la place qu'il occupe, & les munitions qu'il consomme. Que seroit-ce si on deuoit defendre chaque attaque auec le Canon ? il en

faudroit

Liure I. Partie I.

faudroit bonne quantité, & par conſequent vn grand nombre d'Officier. Et puis quand les Canons des flancs qui défendent le Baſtion auront tiré, qui defendra cependant qu'on rechargera, ſi le Mouſquet ne peut pas porter iuſques à la pointe du Baſtion? Et ſi on les demonte, auant qu'on en ait amené d'autres, l'ennemy cependant ne fera-t'il rien?

On doit auſſi conſiderer qu'il faut la Plate-forme vnie pour le recul du Canon: Si on ruïne les flancs, il faut du temps pour reparer & refaire le lieu pour les mettre, durant lequel le Baſtion eſt ſans defenſe; outre qu'il n'eſt pas aſſeuré qu'il rencontre touſiours: ce qui ſeroit de grande conſequence ſi toute la defenſe dependoit de là. Quant à ce qu'ils apportent de charger le Canon de quantité de balles & vieux fers, cela n'eſt pas de ſi grand effect qu'on penſe eſtant tiré de loin; à cauſe que tout s'eſcarte, & a peu de force s'il n'eſt tiré de prés: aſſurement le Mouſquet chargé à bale ſeule portera autant ou plus loin que le Canon ainſi chargé. Si l'on employoit cette poudre & ces bales à tirer auec le Mouſquet, il n'y a aucun doute qu'on ne fiſt beaucoup plus de dommage: car pluſieurs coups tirez à propos l'vn apres l'autre tueront plus de monde que ſi on les tire tous à la fois en vn endroit. Il faut auſſi remarquer que le Canon ne ſe peut pas mettre partout, ni tirer de par tout, comme fait le Mouſquetaire; & principalement de la défenſe qui eſt priſe de la courtine, à cauſe qu'il faut tirer en biaiſant. Le Mouſquetaire eſt touſiours preſt; car cependant que les vns chargent, les autres tirent, & parce moyen on tient touſiours le lieu en feu; & dans la place qu'occupera chaque Canon, il s'y rangera quatre Soldats de front, d'où ils tireront inceſſamment; & quand meſme on auroit rompu tout le lieu, pour ſi peu qu'on ſe puiſſe couurir, on ne laiſſe pas de tirer de là; ce qu'on ne peut faire auec le Canon: ſi l'on tuë quelque Mouſquetaire, d'autres ſont à l'inſtant à la place. Si l'on demonte le Canon qu'on rompe ſeulement quelque partie de la rouë, ou de l'affuſt, il ne ſçauroit plus ſeruir ſans eſtre r'accommodé, & faut grand embarras pour en remettre vn autre à ſon lieu. Le Canon d'ordinaire fait plus de bruit & de peur que de mal: mais quand on fait greſler vne pluye de mouſquetades, qui continuë touſiours durant l'attaque, il ne ſe peut qu'il n' demeure quantité des ennemis. Ce n'eſt pas toutesfois à dire qu'on doiue reprouuer aux Places l'vſage du Canon, ains au contraire il y eſt tres-neceſſaire pour empeſcher & rompre les trauaux, meſmes pour tirer à vn aſſaut: mais la difficulté eſt, ſçauoir ſi les Places doiuent auoir leur ligne de defenſe de la portée du Canon, ou ſeulement du Mouſquet. Apres auoir refuté leurs raiſons & apporté les noſtres, ie treuue qu'il eſt mieux que la ligne de defenſe ſoit ſeulement de la portée du Mouſquet: car par ce moyen on garde l'vſage des deux armes; par l'autre on ſe priue de la meilleure, qui eſt le Mouſquet.

Aucuns appellent la ligne de defenſe, celle qui eſt menée de la pointe du Baſtion iuſques à l'endroit, où la face d'iceluy eſtant prolongée rencontre le flanc, ou la courtine: Et moy ie tiens que la vraye ligne de defenſe ſe doit prendre depuis l'angle du flanc auec la courtine, iuſques à la pointe du Baſtion oppoſé; car c'eſt du flanc que depend la defenſe du Baſtion: Si du flanc, les coups ne peuuent pas porter iuſques à la pointe, le Baſtion eſt dit ſans defenſe: mais en cette façon il pourroit ſe rencon-

Incommoditez de la defenſe du Canon.

Concluſion, que les lignes de defenſe doiuent eſtre de la portée du Mouſquet.

Quelle eſt proprement la ligne de defenſe.

F 3 trer

trer en d'aucunes Places, que la ligne de defenſe n'excederoit point la portée du Mouſquet ; & cependant la pointe du Baſtion ſeroit hors de la portée du flanc : ce qui ſeroit abſurde, dire que les lignes de defenſe ſeroient de iuſte portée, & les Baſtions ſeroient trop eſloignez l'vn de l'autre. Et encore que toutes les lignes qui ſont tirées des lieux qui defendent le Baſtion puiſſent eſtre dites lignes de defenſe : toutesfois parce que celle cy eſt comme la moyenne & principale, elle doit eſtre auſſi particulierement appellée ligne de defenſe. Par apres quand on parle de la longueur de la ligne de defenſe, on veut denoter la diſtance qu'il y a depuis la defenſe, ou flanc, iuſques à la pointe du Baſtion : c'eſt pourquoy ie donneray ce nom à cette ligne ſeulement : vn chacun la peut appeller à ſa fantaſie ſelon qu'il luy ſemblera mieux ; ſuffit qu'on s'entende aux termes.

Portée du Mouſquet combien eſt. Puis qu'il eſt reſolu que les lignes de defenſe ne doiuent pas exceder la portée du Mouſquet, reſte maintenant à ſçauoir de combien elle eſt; cecy giſt en l'experience, laquelle ſe doit determiner : toutesfois non ſi iuſtement à cauſe des diuerſes longueurs & calibres des Mouſquets, de la difference, de la façon de les charger, & d'autres inuentions qu'on a treuué pour les faire porter dauantage, qui conſiſtent à la qualité de la poudre, à la mode & quantité de la charge, à la diſpoſition du canon, ou de la lumiere, ou de ſa culaſſe, & en pluſieurs autres ſecret que nous laiſſons pour les dire plus à propos aux feux d'artifice. C'eſt pourquoy on ne peut pas dire preciſément de combien eſt la portée du Mouſquet toutesfois en cecy il n'eſt pas requis vne ſi grande iuſteſſe. A ce que i'ay veu les Mouſquets ordinaires porteront deux cens pas geometriques, de cinq pieds de Roy chacun, & dauantage, auec grand force. I'ay veu tuer des hommes auec le Mouſquet à plus de trois cens pas loing, comme nous auons veu arriuer à Crotis Secretaire d'Eſtat, qui fut tué auprés de ſon Alteſſe de Sauoye à plus de cinq cens pas loin du lieu qu'il fut tiré; qui eſtoit vne montagne auprés de Sauignon Ville des Genois. On pourra donc faire le ligne de defenſe de 150. ou 180. pas, afin que des Places hautes le Mouſquet ait aſſez de force pour defendre les Contre-eſcarpes & Corridor de la pointe du Baſtion oppoſée, encor que cette diſtance paſſe les deux cens pas ; parce que les Mouſquets des Places ſont plus grands que les ordinaires, & porteront au delà facilement ; par ce moyen on pourra faire toutes les parties de la Fortification d'vne belle grandeur.

Bien que i'aye fait le calcul de la Fortification ſur 180. pas, c'eſt parce que ie tiens le Mouſquet porter plus que cela : car quoy qu'il en ſoit, i'eſtime que les defenſes doiuent eſtre à la portée du Mouſquet : ceux qui la croyent trop grande à 180. pas, qu'ils la ſupputent & faſſent de 150.

De les faire moindres, perſonne n'en eſt d'auis, parce que ce ſeroit faire grandiſſime dépenſe ſans aucune commodité.

PLANCHE IV.

Liure I. Partie I. 49

DE LA GORGE DV BASTION.
CHAPITRE XIX.

'EST la premiere partie qui est prise sur la Figure simple, comme nous auons dit au dessein, dont la moitié, ou demi Gorge doit estre de 30. pas aux Places qui ont le costé de 180 qui sont les meilleures, qu'on appelle, Places Royales: aux autres moindres qui ont le costé seulement de 150. pas, la demi Gorge sera de 25. pas. C'est la mesure ordinaire qu'on prend en toutes sortes de Fortifications, qui s'accordent à peu pres deuoir estre de cette grandeur : la raison est, parce qu'il faut quatre pas pour les Parapets, ou Merlons des places basses, six pas pour la place basse, & cinq pour les places hautes, ou pour le chemin qui est deuant icelles, & en reste encor; dix aux moindres, & quinze aux grandes de chaque costé espace assez grand pour l'entrée du Bastion, qui fait apres le corps assez ample pour combatre & se retrancher. La faisant plus grande, il faudroit faire les flancs plus petits, ou bien on ne pourroit pas commencer la defense si auant dans la courtine, ou il faudroit que le Bastion fust fort aigu, si ce n'est aux Places de plus de neuf Bastiõs, ausquelles sans incommodité on peut augmenter les gorges & les flancs, & ce d'autant plus qu'il y aura plus de Bastions qui pourront estre angles droits, & prẽdre auec cela la defense au milieu de la courtine : toutesfois à ceux là mesme i'aimerois mieux augmẽter les fllãcs que les demi gorges.

Combiẽ doit estre la gorge du Bastion.

Les defauts des petites gorges sont, que le Bastion en vient si petit qu'il n'y a pas place pour se defendre & retrancher dernier la bresche; & vne mine emporte la plus grande partie.

Defauts des petites demi gorges.

Les faisant trop grandes, en s'accommodant de ce costé, on s'incommoderoit de plusieurs. Car la Fortification est comme le corps humain, s'il y a vn membre disproportionné au reste du corps, il le rend difforme, & pour estre trop grand il n'est pas plus parfait, & luy apporte incommodité. De mesme les membres de la Fortification doiuent auoir vn certain rapport & symmetrie par ensemble ; & pour la leur donner, il faut distribuer les parties & la force esgalement ; car en donnant plus à vne partie, on en oste autant de l'autre

Defauts des trop grandes gorges.

DES FLANCS.
CHAPITRE XX.

'E s t la premiere & principale maxime de la Fortification, qu'il n'y ait aucune partie de la Place qui ne soit flanquée, & le lieu qui n'a pas des Flancs, n'est pas dit estre fortifié. C'est pourquoy on doit auoir grande consideration en les faisant, parce qu'ils sont la plus importante partie de la place, & de laquelle toutes les autres dependent. Les Anciens ont recogneu l'aduantage qu'il y auoit en cela ; car ils faisoient les murailles en angles auancez & retirez, afin que l'ennemy fust non seulement veu en face, mais encor par flanc. La forme des Flancs est vne ligne droite tombant à plomb sur le costé de la Figure à l'extremité

Comme doiuent estre les Flancs.

G de

De la Fortification reguliere,

de la demi gorge : bien qu'aucuns estiment estre mieux qu'elle soit perpendiculaire à la face du Bastion , principalement aux Places de moins de sept Bastions, qui n'ont pas les Flancs couuerts, comme en la Figure I. Planche V. ou les Flancs A B C D sont perpendiculaires aux faces des Bastions CH, HA; & par ainsi ils sont vn peu mieux couuerts , & l'ennemy les voit plus obliquement du poinct I: Mais aussi de là il arriue que les coups tirez d'iceux aux faces des Bastions opposez, sont aussi de mesme ; & si l'on veut faire des Merlons & Canonniers , elles seront si obliques qu'elles n'auront aucune force, comme on verra au Discours des Canonnieres qui se font aux Parapets des Courtines ; ce qui sera bien pis lors que les Flancs sont couuerts : ou il faudra que l'Orillon couure si fort le Flanc, qu'il le rende inutile, ou il faudra le faire tres-foible.

Mesure du Flanc. — Leur mesure d'ordinaire est autant que la demi gorge du Bastion, laquelle nous auons fait de la sixiesme partie du costé de la Figure , qui reuient à 25. pas, s'il est 150. ou 30. s'il est 180. lequel Flanc se depart en trois parties ; les deux exterieures seruent pour l'Espaule, ou Orillon lors qu'on en veut faire ; & l'autre tiers est le Flanc couuert où est la principale defense du Canon. En cet espace en dedans la Place on fait les Cazemates,

Office du Flanc. — ou places basses en la façon que nous dirons apres. L'office du Flanc est particulierement pour flanquer & defendre la Courtine ; l'autre Flanc, la face du Bastion opposé , le Fossé & la Contre-escarpe, auec les Canons qu'on doit mettre dans ces places. Aux grandes où les Flancs sont de 30. pas, on y peut mettre trois Canons, aux moindres on n'en y pourra

Incommoditez des petis Flancs. — renger que deux, & c'est le moins qu'on en doit mettre en vn Flanc, vn seul n'estant pas capable de defendre ; si on fait les Flancs moindres de 24. ou 21. pas, on n'y sçauroit loger que deux Canons, lors qu'on y veut faire l'espaule des deux tiers, comme il est necessaire ; car l'autre tiers ne sera que de 7. pas, qui est le moindre espace qu'on doit auoir pour manier commodément dans ces lieux deux Canons.

Ceux qui les font moindres alleguent cet aduantage, que demeurant les mesmes demi gorges , les Bastions en deuiennent plus obtus, bien qu'ils prennent la defense de mesme endroit, comme en la Figure II. Planche V. ou des deux Bastions DFLGI, DECHI, qui prennent la defense des mesmes poincts AB , celuy qui a les Flancs moindres est plus obtus que l'autre qui les a plus grands, parce que si on mene la ligne A B, le triangle ACB qui est necessairement au dedans de ALB sera tousiours

11. Proposit. — plus obtus [a] : mais cette raison d'amoindrir les Flancs n'est bonne que lors que les Bastions sont plus que raisonnablement aigus. Lors qu'ils sont droits, ou approchant du droit, on ne doit pas amoindrir la defense pour les faire plus obtus , lesquels nous demonstrerons cy apres n'estre pas si bons que les droits ; & quand cela ne seroit pas , il est asseuré qu'il faut preferer la defense des Flancs à l'obtusité de Bastions, outre qu'aux Places de six Bastions ou plus, l'angle du Bastion se treuuera plus que droit si on commence la defence au Flanc, demeurans iceux Flancs & demi gorge de cette longueur.

PLANCHE V.

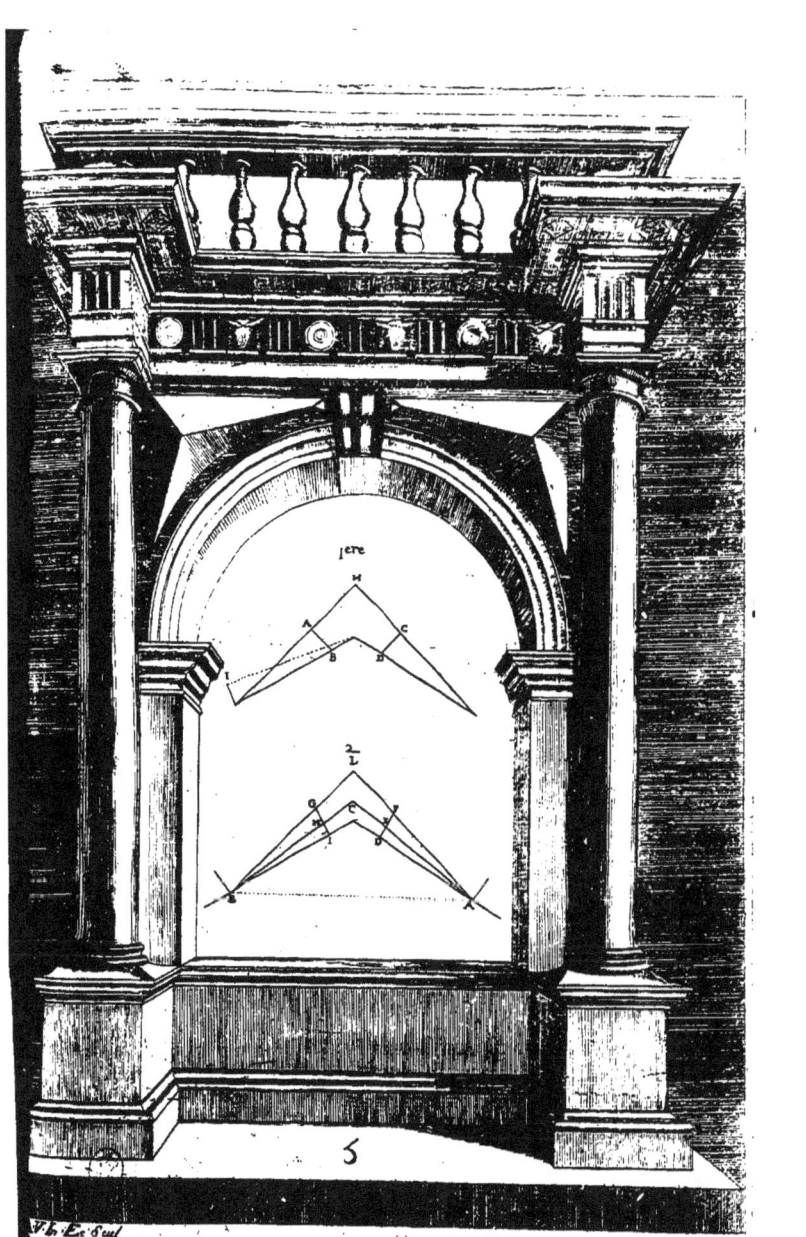

DES FACES DES BASTIONS, ET
d'où il doiuent commencer à prendre leurs defenses

CHAPITRE XXI.

LA face du Bastion commence à prendre la defense au poinct auquel estant prolongée, elle coupe ou le Flanc ; ou la Courtine. Erard a voulu que cette defense commençast tousiours au poinct où le Flanc rencontre la Courtine : dequoy toutesfois il n'a pas apporté de raison, & ie n'en ay peû treuuer aucune, ains au contraire il me semble que cette façon apporte de tres-grandes incommoditez à la Place. L'experience a confirmé dauantage mon opinion, qu'il valoit mieux quand il se peut commencer la defense dans la Courtine : car de toutes les Places que i'ay veu, ie n'en sçache pas aucune qui prenne sa defense seulement du Flanc, lorsqu'elle se peut commencer dans la Courtine ; & toutes les places modernes, bien que du reste basties comme Erard enseigne, en cecy ne suiuent pas sa methode, car toutes commencent la defence à la Courtine ; comme Bergerac qui estoit commencé à fortifier, Clerac fortifié de terre, les deux Villes de Tonins, Monheur, Montauban, & toutes les autres que le Roy a assiegées & prises. Et non seulement cela se practique en France, mais encor en Italie, comme on peut voir à la Ville neufue de Turin qui se bastit de present, où les Bastions commencent à prendre leur defence du milieu de la Courtine, à Palma-noua, à Lignago, à Pesquiere, à Ligourne, à Luques, & autres Places fortifiées nouuellement. Et en Hollande particulierement toutes les Places fortifiées que i'ay veu, Coëuorden, Nicumegue, Flessingues, Goricum, & toutes les autres, commencent leur defense dans la Courtine. Ces exemples persuaderont plus que toutes les raisons que nous pourrions escrire, parce qu'il n'y a personne qui ne sçache auec combien de consideration & de iugement le Prince Maurice a fait fortifier ses Places : l'experience qu'il a acquis en la longueur des guerres, & la diuersité des sieges qu'il a faits, ou soustenus luy donnoit assez à cognoistre les defauts & la bonté de la Fortification ; de sorte que personne ne doute que les Places de ce païs ne soient tres-bien fortifiées. C'est pourquoy i'ay voulu suiure cette methode, comme celle qui est practiquée & estimée vniuersellement pour la meilleure, & laisser l'autre comme inutile, de laquelle nous demonstrerons les defauts pour donner plus de satisfaction, & faire voir plus clairement par raison la verité de l'experience.

Les defaut qui viennent de prendre tousiours la defense du Flanc, demeurant le Bastion angle droit, sont, qu'il faut necessairement, ou faire les Bastions fort proches l'vne de l'autre, demeurans les Flancs & Gorges de iuste grandeur, ou bien faire les Flancs fort grands, demeurans les Bastions en deux distances, & les Gorges de iuste grandeur, ou faire les Gorges excessiuement grandes demeurant le reste mediocre,

D'où les Bastions doiuent commencer à prendre leurs defenses.

Exemples pour monstrer qu'ils la doiuent prendre de la Courtine.

Raisons pour demonstrer le mesme

De la fortification reguliere,

Or en quelle façon que ce soit il y a tousiours du defaut : Car premierement si on fait les Flancs, les Gorges demeurant de mesme, & l'angle flanqué aussi, & la defense du Bastion commençant au flanc :) de la mesme grandeur qu'on les fait; la prenant de la Courtine, il faut faire *Demonstration.* les Bastions plus proches l'vn de l'autre, comme il se peut voir en la Figure premiere, Planche sixiesme, où deux Bastions C B D estans imaginez estre mis l'vn sur l'autre, leurs Flancs, leurs faces, leurs angles conuiendront, le tout estant esgal l'vne à l'autre, les lignes des faces des Bastions prolongées finiront aussi à tous deux au mesme poinct E, à la place à laquelle le Bastion cômence sa defence au Flanc, son Flanc sera au poinct E; & celuy qui la préd dans la Courtine doit auoir necessairement le Flanc plus loin de tout l'espace FE, qu'il a de defence de la Courtine: donc les Bastions seront plus esloignez, la defense commençant en la Courtine, que lors qu'elle commence au Flanc, d'où s'ensuiura que la Place sera moins contenante à celle qui a les Bastions plus proches, qu'à celle qui les a esloignez; ce qui est tres certain, puisque les costez de l'vne sont moindres que les costez de l'autre. Si on le suppute on treuuera *Aire de l'Exagone.* qu'vne Place de douze Bastions à nostre façon, sera presque trois fois autant contenante que l'autre. L'vne ayant le costé 180. aura son aire 374976. & l'autre ayant le costé de la Figure 118. n'aura de contenance, ou aire que 155902. pas, & auec cela au moins de defense de toute la ligne FE.

Autre demonstration. Si on veut que le costé de la Figure demeure aussi grand en l'vne qu'en l'autre, pour faire prendre la defence du Flanc F, deuxiesme Figure, Planche sixiesme, il faudra augmenter iceux Flancs, iusques qu'ils rencontreront la ligne F K, qu'on tirera du Flanc F parallele à la ligne E B, afin que le Bastion demeure angle droit ; & par ainsi le Flanc H D sera augmenté de la partie H A, qui sera la puissance de la defence FE, parce que *11.Propos.6.* D H est à H A, comme D E à E F. ᵃ Mais nous dirons cy apres comme cette puissance du Flanc sera mieux mise en la Courtine pour l'vsage des Caualiers, & pour estre plus difficile à rompre par l'ennemy. Outre cela il en arriue que la ligne de defense FB estant de iuste longueur, F K excedera, parce que l'angle E I B est plus grand qu'vn droit E I L estant moindre, & E B I est demi droit; donc B E I sera moindre qu'vn demi *b 32.Propos.1.* droit ᵇ, ou son esgal KFI, & encor moins KFB, ou son alterne FBE; *c 19.Propos.1.* donc le tout IBF sera moindre qu'vn droit: donc FBK sera plus grand *d 13.Propos.1.* qu'vn droit ᵈ: donc FKI, qui n'est que demi droit sera moindre que *e 19.Propos.1.* FBK: donc le costé F K sera plus grand que le costé FB. ᵉ

Autre demonstration. Il seroit bien meilleur d'augmenter la capacité de la Place, & diminuer la longueur de la ligne de defence, ce qu'on peut faire en auançant la Courtine CD, troisiesme Figure; & ainsi pour la partie du Flanc E D qu'on ostera, on aura la ligne CI de la Courtine beaucoup plus longue, & la ligne de defense CB sera plus courte que AB, d'autant que l'angle B A C est moindre qu'vn droit, FCD estant droit, à cause que CD *f 29.Propos.* & A G sont paralleles : donc CB sera moindre que AB ᵍ.

g 19 Propos.1.
Autre demonstration. D'augmenter les Gorges, laissant les Flancs de mesme grandeur ainsi que fait Erard, ils est pis que deuant, parce qu'on augmente la partie qui a plus de besoin de defense, qui est la face du Bastion, & l'on n'augmente

pas

pas ce qui doit defendre, qui sont les Flancs, ou partie de la Courtine, comme on voit en la Figure IV. où faisant la demi Gorge HG, il n'y aura que le Flanc IC qui defende la face AB, laquelle sera plus grande que FK, qui a la demy Gorge HE moindre : & cette face FK sera defenduë non seulement du Flanc CI, mais de la partie de la Courtine CD, qui sera esgale à GE, parce que les lignes CB. & DK, sont parallèles [h]. Par la supposition donc des angles ABH, FKH seront esgaux, d'où s'ensuit que les triangles rectangles ACG, FDE sont equiangles & esgaux, ayans les costez GA, FE esgaux par la supposition : donc CG sera esgale à DE, ostant la commune DG : CD, EG seront esgales : C'est pourquoy autant qu'on agrandit la Gorge, autant pert-on de la defense : Et la face AB qui a plus de besoin de cette defense est plus grande que FK qui est mieux defenduë, parce que CB est plus grande que DK, comme il est demonstré autre part, ostant les esgales CA, DF, le reste AB sera plus grand que FK.

h 18. Propos.

i 16. Propos. 1.

Raison pour prevenir le mesme.

Nous auons dit qu'il valoit mieux que cette defense fut augmentée en la Courtine qu'au Flanc ; la principale raison est parce qu'on met les Caualiers en cet endroit où ils sont mieux situez qu'autre part qu'on les sçache mettre, comme on peut voir à Palma noua, où pour mettre les Caualiers en ce lieu, on a pris la defense bien auant dans la Courtine. Par apres pour emporter cette defense, l'ennemi a plus à rompre que si elle estoit au Flanc, & bien qu'oblique ne laissera pas de seruir au besoin. C'est pourquoy ie conclus auec l'experience & la raison, que les Places ausquelles la defense commence dans la Courtine, sont meilleures que celles où elle commence au Flanc.

De dire que d'aucun endroit du Flanc fichant on ne peut pas nettoyer d'vn seul coup la face du Bastion, il est vray : mais cela se pourra de l'endroit de la Courtine, où la defense cõmence, & encor des Fausses brayes, comme sera dit en leur lieu, qui seront aussi bons que le poinct du Flanc qui rase, lequel ne pouuant estre iamais tout à fait couuert de l'Orillon sera aussi facile d'estre rompu que l'endroit de la Courtine qui rase.

Responseà l'obiections.

Lors que la defense commence en la Courtine, les Flancs s'appellent fichans ; d'autant que les coups qui sont tirez de là peuuent ficher, ou entrer dans la face du Bastion ; ce qui est beaucoup auantageux, à cause qu'il faut entrer fort auant dans la breche pour estre à couuert des coups tirez du Flanc. Les autres ausquels la defense commence au Flanc sont dits rasans, parce que les coups tirez de là ne font que raser simplement la face du Bastion opposé. Toutesfois en cecy il ne faut pas se tromper car il y peut auoir vne partie de ceux-cy aussi grande, & qui fichera autant que des autres, si ceux-cy sont faits plus grands ; ce qui peut estre consideré en la Figure V. de la mesme Planche sixiesme.

Flanc fichant.

Flanc rasant.

Ou soit le Flanc CK fichant au Bastions GI, moindre toutesfois que le Flanc rasant DC, d'autant que peut la defense prise en la Courtine CM reduite au Flanc CB, il y aura autant du Flanc CD, qui fichera, cõme du Flanc CK : Car si l'on veut precisément parler, tous les poincts, hors le poinct C ficheront autant du grand Flanc que du moindre ; & ainsi le plus grand auroit plus d'estenduë fichante que le moindre, mais auec moins de puissance, & le moindre auroit moins d'estenduë ; mais sa puissance fichante, seroit plus forte : cecy se demonstreroit ; mais ie crains

Comme doit estre entendu ficher & raser.

qu'il

56 De la Fortification reguliere,

qu'il n'ennuyast plus qu'il ne seruiroit au Lecteur. Seulement ie diray que la commune façon de parler est que tous deux ficheront esgalement, parce que pour le rasement on ne donne pas vn poinct seulement, mais quelque partie, du Flanc duquel au moindre la partie de la Courtine CM fasse l'effect, reste que tout CK fichera. Mais nous supposons le Flanc CD d'estre plus grand que le Flanc CK de la partie AC esgale à CB : le reste donc DA sera eigal à CK, & fichera autant que CK, demeurans tous deux en mesme position au respect de la face du Bastion. Et par ainsi on doit entendre que cette façon de denommer le Flanc fichant & rasant, n'est pas proprement pour exprimer la nature de tout le Flanc: mais bien pour donner à entendre que la defence commence dans la Courtine, lors qu'on l'appelle fichant, ou au Flanc lors qu'on l'appelle rasant.

Bastions prenans la defen- se seule- ment du Flanc, sont defectueux.

De tout ce que dessus s'ensuit que les Bastions commençans la defense seulement au Flancs sont defectueux; d'autant qu'ils amoindrissent la Place, ont les lignes de defense plus longues, sont moins defendus, ont plus de prise, les Flancs en sont moins forts ; & au contraire les autres commençans la defense dans la Courtine, au lieu de tous ces defauts ont autant d'aduantages, dont s'ensuit qu'ils sont meilleurs.

PLANCHE VI.

DES

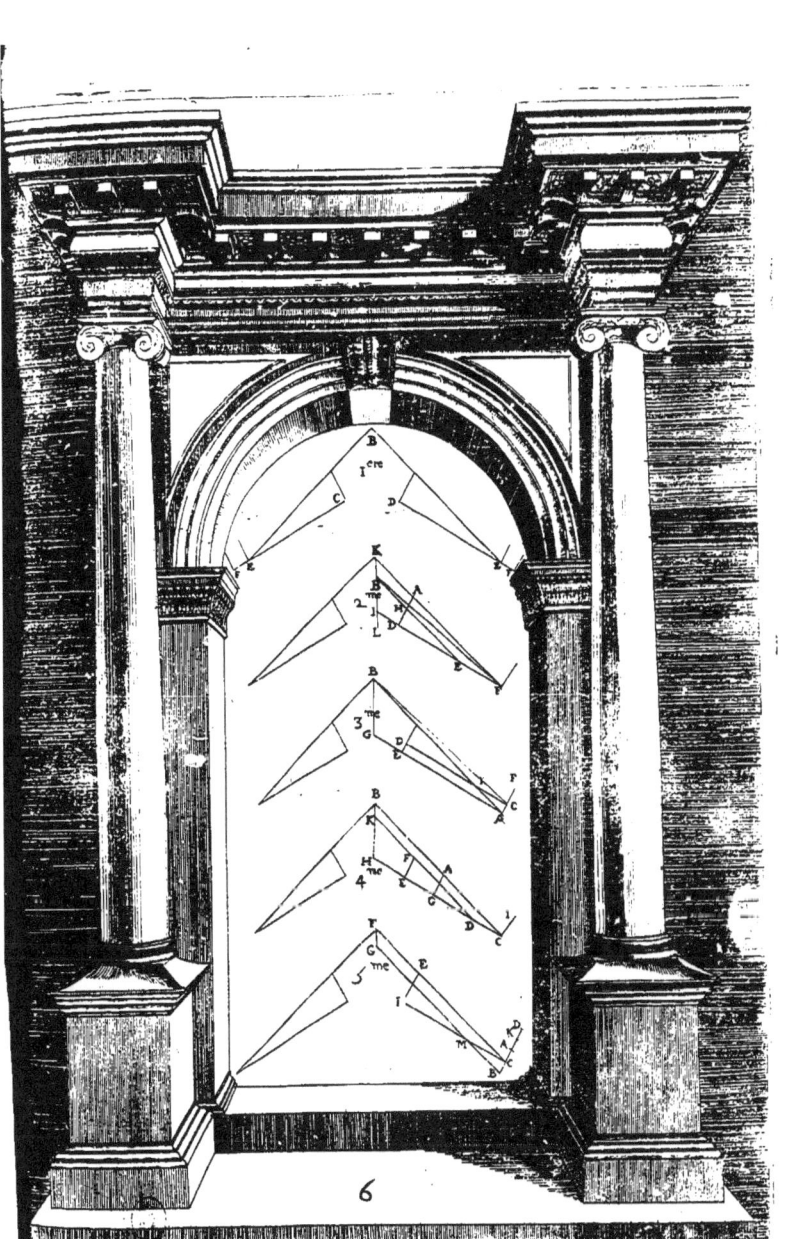

Liure I. Partie I.

DES POINTES DES BASTIONS,
ou Angles flanquez.

CHAPITRE XXII.

L n'y a que trois sortes d'Angles rectilignes ; c'est pourquoy il n'y peut auoir que trois sortes de Bastions consideréz selon l'angle flanqué ; c'est à sçauoir, aigu, droit, ou obtus. Pour resoudre quels sont les meilleurs, il faut premierement sçauoir quelles batteries sont meilleures, ou celles qui se font en Angle droit, ou en Angle oblique. L'experience nous fait assez voir que les coups de Canons tirez en Angles droits sont beaucoup plus d'effect que ceux qui sont tirez obliquement : la raison naturelle est, parce que d'autant plus que les coups declinent de la grande force, qui est l'Angle droit, tant plus ils s'affoiblissent, & s'approchent de la bricole, qui est toute la foiblesse. Ce qui se connoit par l'experience, parce qu'vn coup de Canon tiré contre vn corps de peu de resistance ; comme par exemple quelque muraille, n'entrera pas dedans s'il est tiré trop obliquement : mais si on le tire moins obliquement, & plus approchant de l'Angle droit il entrera estant en mesme distance, d'autant plus qu'il s'en approche dauantage : car le Canon a tousiours la force de son coup égale, & le corps mesme resistance. Donc s'il n'entre pas tousiours également, il faut attribuer le defaut à quelque accident : il n'y en a point d'autre qui se change que la position du Canon au respect de la muraille selon le plus ou le moins d'obliquité : C'est pourquoy si le coup bricole ou entre peu c'est à cause que le coup est tiré plus ou moins obliquement, ce qu'on pourroit tenir comme pour principe, que l'obliquité simplement est cause du peu d'effect du coup, dequoy toutesfois la cause peut estre telle. Les contraires tant plus directement qu'ils sont opposez l'vn à l'autre, tant plus ils agissent, le plus fort contre le plus foible, à cause que l'action de l'vn se porte directement contre l'autre. Par apres soit que la bale face l'effect, ou l'air qui est poussé deuant la bale, il faut necessairement qu'elle entre & face son effect si elle ne rencontre quelque corps plus resistant qui la repousse contre sa premiere force, laquelle il faut que cette resistance surmonte pour s'en reuenir par mesme lieu qu'elle est venuë ; d'autant que le ressaut se fait tousiours par mesme Angle que le corps est premierement poussé; & lors qu'il est poussé par la mesme force en autre Angle que droit, il resaute par vn autre lieu qu'il n'est venu, & s'esquiue de la force qui l'a poussé; & tant plus l'angle est oblique, tant plus il s'approche de suiure le chemin par lequel il a esté premierement meu, & l'air ou la bale suiuans cette route rencontrent moins de contraire, s'eschapent plus facilement, & font la bricole ; ce qu'on peut facilement considerer aux rayons du Soleil, bien que iettez tousiours presque de mesme distance & d'vn mesme agent : toutesfois n'ont pas tousiours le mesme degré de chaleur en vn mesme lieu ; car par foy ils sont moins chauds, par fois plus, & c'est lors qu'ils tombent plus perpendiculairement, à cause que

Trois sortes de Bastions.

Les coups de Canos à plomb sont plus d'effect que les obliques.

Digression de l'Autheur sur la force du Canon, & pourquoy se fait la bricole.

H 2 la

De la Fortification reguliere,

la reflection ou reaction se fait par mesme ligne, ou approchant au contraire, estans iettez obliquement ils s'en vont d'vn autre costé, se dissipent, & font peu d'effect, n'estant que fort peu arrestez, à cause de l'obliquité du corps qui leur est opposé. De cecy & des experiences qu'on peut faire à ce sujet, i'infere que la force du coup doit estre mesurée par la perpendiculaire, qui est tirée sur la face du corps auquel on tire, du poinct où commence le coup, à proportion de la force qu'il a où il commence, & l'Angle fait par le tir, & la face qui luy sera opposée sera l'Angle de la force ou de l'effect du coup : car la force est supposée tousiours esgale, le Canon estant esgalement esloigné ; mais l'obliquité, comme nous auons dit, fait le plus ou le moins d'effect ; ainsi qu'vne pesanteur, bien qu'elle ait tousiours son mesme poids, toutesfois elle sera diuerse force selon le plus, ou le moins de leuë, ou leuier qu'on luy donne. Tout ainsi que cela a esté demonstré par ses principes, nous pourrions de mesme demonstrer la force du coup, & plusieurs propositions qui s'en ensuiuent selon la proportion de la solidité, ou dureté des corps opposez, & la position du coup : mais ce discours seroit trop long, & demande vn lieu particulier ; seulement on supposera comme pour certain, que la plus grande force du coup est lors qu'il tire en Angles droits, comme en la Figure 1. Planche 7. le coup A B est la force totale, & le coup E B qui en decline n'aura de force que F E, & le coup C B n'en aura que C D, qui est moindre que F E, & encor moins que B A, à cause que B A, B E, & B C estant posées esgales, si du centre B par icelles on d'escrit vn cercle, la plus grande ligne sera A B, qui est le demi diametre, & des autres la plus proche d'icelle, F E sera plus grande que la plus esloignée D C, ᵃ & ainsi des autres. Maintenant les triangles F E B, C D B estans rectangles, la ligne C D sera moindre que F E ; & d'autant que la puissance de B D excedera la puissance de B F, d'autant la puissance de D C desaudra de celle de E F, parce que les quarrez B F, F E ensemble sont esgaux aux quarrez de B D, & D C ensemble, C B, & B E estant esgales ᵇ. Et ainsi tant plus les coups declineront de l'Angle droit, tant moins ils auront de force, de laquelle les Angles seront E B F, C B D, & ainsi des autres qui pourront estre tousiours de moins en moins, par toutes les lignes qui peuuent estre tirées dans l'Angle droit, qui sont infinies. Et par ainsi la resistance de quelconque corps estant donnée, on pourra tirer le coup en quelque position qu'il n'entrera point, bien que le Canon soit tousiours en mesme distance du lieu auquel on tire le coup.

Comme doit estre mesurée la force du coup.

Angle de la force du coup.

Demonstration.

ᵃ 15. Propos. 3.

ᵇ 47. Propos. 1.

De la resistance és corps.

Bien qu'il semble hors de propos d'estre si longuement sur ce discours : toutesfois parce que i'ay parlé de la force qui imprime le coup, nous dirons vn mot de la resistance de celuy qui le reçoit. Il faut premierement sçauoir que ce qui resiste sont les parties espesses, qui sont directement opposées l'vne apres l'autre ; & tant plus il y a de parties, ou solidité opposée, tant plus il y a de resistance, laquelle en mesme dimension est plus ou moins forte selon la qualité du corps.

Demonstration.

De cecy il s'ensuit, ainsi que nous auons dit, d'autant que le coup est plus oblique, d'autant la force est moindre : De mesme au corps qui resiste, tant plus le coup est oblique, tant plus il a de resistance, comme il se peut voir en la Figure deuxiéme, où le corps opposé soit A G, le coup

Liure I. Partie I. 61

coup tiré en Angles droits, soit CDH, il n'y aura de resistence que la simple espesseur du corps CD, laquelle se treuuera moindre que tout autre dans le corps, comme C E qui est vn coup oblique, l'Angle CDE estant droit, C E D sera par consequent moindre ᶜ : donc le costé CE sera plus grand que CD ᵈ : donc il aura plus de resistence contre le coup oblique que contre le droit ; & tant plus il sera oblique, d'autant plus grande sera la resistence, comme au coup F resistera toute la profondeur F C, laquelle sera plus grande que C E, à cause que l'angle C E F qui est plus grand que le droit C D E ᵉ est plus grand que C F E ; donc le costé C F est plus grand que le costé C E ᶠ, & ainsi des autres tant plus ils seront obliques, comme icy le costé C E est plus grand que le costé CD; d'autant que le costé du quarré, composé des quarrez de CD & de DE ensemble, est plus grand que le costé C D ᵍ, comme si le costé C D est 10. & le costé DE 20. C E sera d'autant plus grand que CD, que 500. R. (qui est 22. & enuiron $\frac{4}{10}$. qui sont presque $\frac{1}{2}$.) est plus grand que 10.

ᶜ 31. Propos. 1.
ᵈ 19. Propos. 1.
ᵉ 16. Propos. 1.
ᶠ 19. Propos. 1.
ᵍ 47. Propos. 2.

Pour l'autre partie, la puissance de la ligne C F excedera la puissance de la ligne C E du quarré de E F, & deux fois le rectangle compris de deux lignes DE, EF ʰ, comme si G E est 10. & E F soit 5. le quarré de CE sera 100. le quarré de CF sera 205. (supposant DE 8.) & son costé 205. R. qui est 14. & enuiron $\frac{3}{10}$. qui est plus $\frac{1}{2}$. En tout ce discours i'entens parler des choses qui rompent en enfonçant, & non pas de celles qui coupent, parce que les raisons sont differentes.

ʰ 12. Propos. 2.

Quelqu'vn pourra demander, pourquoy est-ce donc qu'on fait d'ordinaire les bateries croisées, de façon qu'il y en a deux obliques & vne droite. Ie respons que chaque baterie consideree à part, la droite est la plus forte pour les raisons deuant dites : mais toutes ensemble sont meilleures que l'vne ny l'autre à part, parce que ce que l'vne esbranle, l'autre l'abat, comme vn arbre secoüé de diuerses part est plustost à terre que si on le tire tousiours d'vn costé : ainsi la diuersité des bateries ruine plus que si elles venoient d'vn seul endroit ; & les coups tirez d'vn costé font place à ceux qui viennent de l'autre : Mais pourtant la baterie du milieu qui bat en Angles droits, est celle qui fait le principal effect, & qui entre plus auant ; les autres ne font qu'emporter ce que celle-cy esbranle & rompt. Outre cela il faut considerer que la bréche ou ruine estant commencée, il se fait comme vn angle dans icelle, qui fait que les bateries des costez donnent autant à plomb dans les faces de ces ruines, comme celle du milieu, ainsi qu'on voit dans la Figure 3. où l'on voit la bréche former l'Angle C E D, & les tirs GC; H D qui au commencement estoient obliques sont droits contre la bréche.

Pourquoy on fait les bateries croisées.

La baterie en Angle droit fait plus d'effect que les autres.

Le Lecteur m'excusera si i'ay fait cette digression trop longue ; ceux à qui elle ne plaira pas, ils la peuuent laisser, & lire ce qui suit.

Fin de la digression.

Cela estant que les bateries en Angles droits sont les plus fortes, il sera aisé à demonstrer que les Bastions desquels la pointe, ou Angle flanqué est droit, sont meilleurs que les autres. D'autant qu'ils ont plus de defense, sont plus contenans que les obtus, & ont plus de resistence contre les bateries, que les aigus ou obtus ; parce qu'ils ont tout le corps ou solidité opposé à la baterie, comme on peut voir en la Figure 4. où soit le Bastion F B E Angle droit, & la face B E contre laquelle est faite la baterie

Pourquoy les Bastions Angles droits sont meilleurs que les autres.

Demonstration.

H 3

De la Fortification reguliere,

j 13.Propof.1.
k 28.Propof.1.

baterie en Angles droits D A B, les quatre Angles au poinct A feront droits i, & l'Angle A B F eftant droit par la fuppofition des deux lignes B E & A C feront paralleles k : dont tout le corps ou folidité du Baftion fera opposée à la baterie en quelque lieu de la face qu'on la puiffe faire en angles droits, & c'eft en cecy que confifte la principale force du Baftion que par tout il foit également fort.

Defaut des Baftions Angle obtus.

Pour faire voir le defaut des autres, ie dis que le Baftion Angle obtus a moins de refiftance que le droit, & auec cela il eft moins contenant, demeurans les mefmes Flancs & demi Gorges en l'vn & en l'autre : ce qui eft contre l'ancienne opinion du vulgaire, qui eftimoit la perfection du Baftion confifter en l'obtufité de fon Angle.

Demonftration.

Soit le Baftion C A D en la Figure cinquiéme, Angle obtus, & le Baftion C B D Angle droit ; tous deux ayans les Flancs & les Gorges de mefmes les faces C B, B D, & C A, A D pafferont par les mefmes poincts C D : foit donc menée la ligne C D, l'angle droit fera tout au dehors de l'obtus, & le contiendra, l parce que s'il alloit au dedans, comme C I D, l'Angle feroit plus grand contre la fuppofition ; ni deffus, parce qu'il feroit encor obtus : donc il fera tout au dehors ; donc il fera plus grand que l'obtus de tout le trapeze C B D A.

l 21.Propof.1.

Baftion Angle droit plus refifti que l'obtus.

De ce deffus il s'enfuit que le Baftion Angle droit eftant plus capable, il a auffi plus de refiftance de tout ce qu'il aduance par deffus l'autre, comme il fe peut voir en la mefme Figure, qu'il eft plus fort de toute la partie D B A C, qui eft vn grand aduantage, tant pour mettre plus de Soldats, que pour faire de plus grands retranchemens.

PLANCHE VII.

CONTINVA

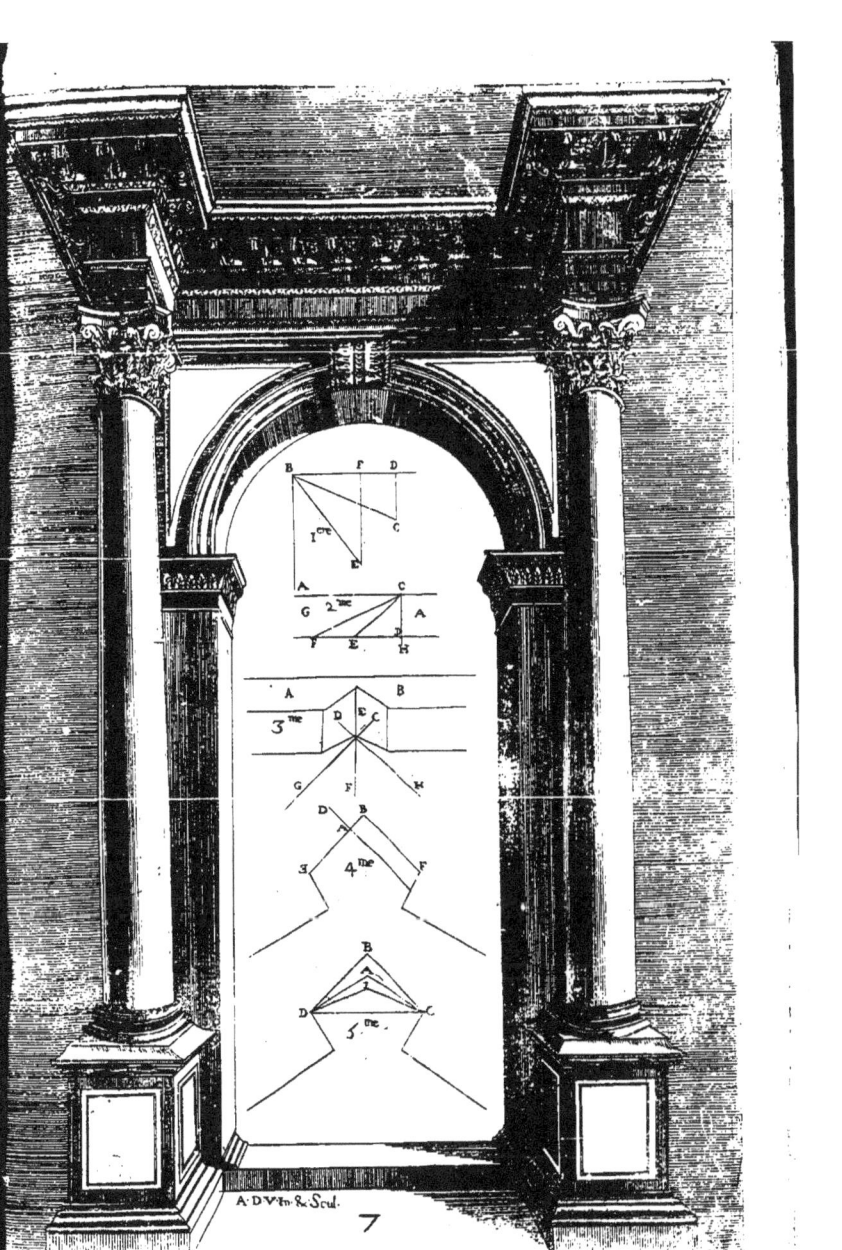

Liure I. Partie I. 65

CONTINVATION DEMONSTRANT la perfection des Angles flanquez rectangles.

CHAPITRE XXIII.

LE Baſtion Angle droit a cette perfection que l'obtus n'a pas, qu'il a beaucoup plus de defence : car le Baſtion Angle obtus prenant la defenſe du flanc, ſi on le fait Angle droit, laiſſant touſiours les flancs & gorges de meſme; il aura la defenſe de la courtine, & ce autant plus auant dans icelle, qu'il eſtoit auparauant plus obtus, comme on peut voir en la Figure premiere, Planche huictieſme, où le Baſtion Angle obtus ſoit D B, & le Baſtion Angle droit A B : ſi l'obtus commence à prendre la defenſe au flanc F, il faut neceſſairement que le droit la commence dans la courtine ; parce que la face A B eſtant prolongée, rencontrant l'autre au point B, la doit entrecouper, & aller au deſſous, parce qui a eſté demonſtré par Clauius ſur l'axiome onzieſme du premier d'Euclide : C'eſt pourquoy toute la defenſe en ſera augmentée de toute la partie E F, comme il ſe void en la Figure 1. Planche 8. *Le Baſtion Angle droit eſt plus defendu que l'obtus.* *Demonſtration.*

Ce qui eſt vn tres-grand aduantage, comme nous auons dit, lequel on perd ſans aucune commodité ni d'augmenter les gorges, ny les flancs, ni aucune autre partie : Et outre cela les flancs des Baſtions obtus ne ſont que raſans, où ceux des Angles droits ſont fichants ; & à ceux-là pour peu de breſche que l'ennemy faſſe, dés qu'il y ſera entré, ſoit pour s'y loger, ou pour donner aſſaut, il ſera aſſeuré des coups du flanc qui ne le pourront aucunement deſcouurir, ce qui n'arriue pas à ceux qui fichent, comme nous auons dit cy-deuant. *Flanc ſeulement raſant aux Baſtions obtus.*

En tout ce que deſſus nous auons ſuffiſamment monſtré les Baſtions Angle droits reſiſter plus, eſtre plus contenans, & mieux defendus que les obtus ; donc s'enſuit qu'ils ſont meilleurs.

Reſte à monſtrer les defauts des Baſtions aigus, leſquels bien qu'ils ſoient tenus de tous pour mauuais, nous mettrons la raiſon pourquoy. *Defauts des Baſtions aigus.*

Il eſt tenu comme pour maxime, que le Baſtion pour eſtre parfait, doit auoir par tout le corps tout oppoſé à la baterie droite : or le Baſtion aigu n'eſt pas ainſi, donc il eſt defaillant. Ce qui ſe peut voir en la Figure deuxieſme, Planche huictieſme, où le Baſtion Angle aigu ſoit F B D, & la baterie en Angles droits C D, ſur la face du Baſtion BF, les Angles au poinct C eſtans droits, & F B D eſtant moindre qu'vn droit, les deux lignes BF & CD ſe rencontreront du coſté D [a] ; donc toute la ſolidité du corps ne ſera pas par tout oppoſée à la baterie;& tant plus le Canon tirera vers la pointe B, d'autant treuuera-t'il moins de reſiſtance, parce que les triangles B H G, D B E ſont equiangles, HG, D E eſtant paralleles, & ayans l'Angle B commun : donc comme BE à ED, ainſi B G à GH [b] : Mais B E premiere eſt plus grande que B G troiſieſme : donc ED ſeconde ſera plus grande que GH quatrieſme [c] : donc *Demonſtration.* [a] *Dernier axiom.* 1. [b] 4. *Propoſ.6.* [c] 14. *Propoſ.5.*

la

I

la resistance sera moindre tant plus on tirera vers la pointe. Dans la mesme Figure on verra comme le Bastion Angle droit a plus de resistence de la partie I G.

Bastions Angles droits doiuēt estre preferez à tous autres.

De tout ce que dessus s'en ensuit, que les Bastions Angle droits doiuent estre preferez à tous les autres, & des autres i'estime que les Angles aigus ont plus de commoditez que les obtus. Ie ne dis pas absolument tous les aigus, mais ceux qui sont moindres que les droits de quinze à vingt degrez: d'autant que ceux cy sont plus contenans,&'ont beaucoup plus de defense, comme il a esté demonstré. Car pource

Bastions vn peu aigus moindres que les droits, sont receuables.

qu'on oppose de rompre la pointe, & de s'y loger, si on suppute combien la solidité est moindre qu'au droit à dix ou quinze pas de la pointe; le Bastion estant plus pintu de dix degrez, on trouuera que c'est de fort peu ; c'est à dire, d'vn pas & deux tiers ; ce qui n'est pas considerable au pris de la defense qui s'augmente, qui porte plus de commodité, sans comparaison, que de defaut cette pointe. Et quand bien cette pointe seroit rompuë iusques à l'endroit où passeroit l'Angle obtus ; ses flancs opposez, on y verra tousiours dedans, à cause qu'ils sont fichants : ou au contraire, si au Bastion Angle obtus on auoit autant enfonsé, on s'y pourroit loger sans crainte ; & c'est autant d'incommodité qu'on donne à l'ennemy de rompre toute cette partie à l'Angle aigu pour arriuer où il seroit, sans coups donner à l'Angle obtus, comme on voit en la Figu-

Defauts des Bastions trop aigus.

re troisiéme : on entendra tout cecy de ceux qui ne sont pas trop aigus, parce qu'alors il y a les incommoditez alleguées ; & de surplus on ne peut pas combatre dans ces pointes estroites, ni loger du Canon, l'espace manquant pour son recul, ni faire aucun retranchement, ce qui seroit vn passage à l'ennemy sans pouuoir estre defendu que bien foiblement : Et les Courtines, Flancs, & costé de la Figure estans de iuste grandeur, les lignes de defense viennent excessiuement longues, lors que l'Angle est plus aigu que nous n'auōs dit: toutesfois les aigus iusques à 70. degrez sont preferable aux obtus, car ils n'ont pas ces incommoditez. Cecy semble estre contre la commune opinion : toutesfois la raison & l'experience nous le doit persuader, car on verra plusieurs Citadelles pentagones ,desquelles bien que les Angles soyent tousiours aigus: toutesfois on les a faits dauantage pour auoir cette defense de la Courtine & flancs fichants : ainsi est la Citadelle de Turin, celle de Bourg en Bresse l'estoit aussi autrefois, celle d'Anuers est de mesme, & plusieurs autres.

Construction pour faire les Bastions moindres que droits.

Ceux qui estimeront plus les Angles aigus que droits, pourronnt lire la Fortification escrite tres-amplement par Samuel Marolois, & succinctement par Pressac, ce que ie n'escriray pas icy, puis qu'il a esté si bien dit par ceux là; outre que mon opinion est que les bastions Angles droits sont plus parfaits que tous les autres : toutesfois qui voudra aigus les pourra faire en nostre Fortification mesme, si au lieu de faire la ligne A I esgale à la ligne I E on la fait plus longue. Or pour sçauoir de combien elle doit estre, on fera comme s'ensuit : Si on vouloir que l'Angle du Bastion fust de 80. degrez,& par consequent sa moitié E A I 40. degrez, en l'Eptagone marqué en la Planche deuxiésme, l'Angle E I A estant droit, I E A sera de 50. degrez, ayant trouué le costé I E, comme

il

il a esté enseigné aux supputations : on dira comme le Sinus DIAE, 40. degrez, au costé IE, 40. pas. Ainsi le Sinus de AEI, 50. degrez, au costé AI, 47. pas, trois pieds, vn peu plus. Ce calcul est bien geometrique; mais apres il faut mecaniquement prendre sur l'eschelle les mesures de IA. Nous les pourrions aussi donner geometriquement, mais il faudroit faire vn nouueau discours, lequel on peut lire plus doctement escrit dans les Autheurs alleguez. Ce que nous auons dit est seulement pour contenter ceux qui veulent l'Angle aigu, tout le reste de la Fortification demeurera ainsi que nous l'auons escrit; & l'alteration de cet Angle n'altere aucunement le reste du corps de la Place, ni ses membres, ni pas vne des autres circonstances. Et bien que ie mette & loüe le Bastion Angle droit, pour cela ie ne reprouue pas l'autre, chacun a ses opinions & ses raisons. Iay deduit les miennes quant à la force au Discours precedent ; outre qu'il me semble à ma façon estre beaucoup plus facile à operer, soit au dessein, ou sur le terrain, comme i'escriray autre part, comme aussi au calcul. Pour conclusion ie ne dissuade point de suiure l'autre mode, à qui la croit meilleure ; de moy, ie les estime toutes deux bonnes.

Nous n'auons rien dit de ceux qui sont ronds, parce qu'ils sont tenus *Defauts des Bastions ronds.* de tous mauuais : toutesfois parce qu'il y a plusieurs Places antiques qui en ont, & particulierement Padouë, la plus part de laquelle est fortifiée auec des Bastions ronds, & neantmoins est tenuë pour forteresse monstreray icy leurs defauts, qui sont plusieurs. En ce lieu, c'est qu'ils sont trop petits, n'ayans pas plus de 25. ou 30. pas de diametre; & quand bien ils seroient aussi grands que les autres Bastions, ils sont pires que les aigus; d'autant que sans rien rompre, il y a l'espace AB au milieu de la rotondité qui auance vers la campagne, où l'ennemy se peut loger sans estre veu : Et aux aigus pour ce faire il faut beaucoup rompre de la pointe auant qu'estre à couuert : par apres on ne peut tirer aucun coup des defenses qui puisse endommager qu'en vn seul endroit de la rotondité : car vne ligne droite ne peut toucher le cercle qu'en vn poinct, parce que dans vn triangle il y pourroit auoir deux angles droits : Aux autres vn seul coup nettoye, & va tout au long de la face du Bastion, comme on voit au tir CD.

Aux ronds il n'y a point de flancs formez, & cette rotondité est incommode pour defendre bien à propos l'autre Bastion, ou tour ; parce qu'on ne peut tirer qu'obliquement en vne petite partie, comme on voit aux endroits GH; à tous les autres il faut tirer en biaisant, ce qui est tres-fâcheux lors qu'on y veut loger du Canon, à cause de la difficulté qu'il y a de faire les embrasures obliques. Soit veuë la quatriesme Figure de la planche huictiesme.

Les Bastions querrez seront encor pires que les ronds, d'autant que les *Defauts des Bastions quarrez.* defauts en sont plus grands, comme on pourra voir les comparant les vns aux autres. Les Bastions ronds ont esté faits de cette Figure, afin que les coups de Canon eussent moins de prise : mais les quarrez au contraire sont fort sujets à estre ruinez aux angles; par apres la partie AB, qui reste sans defense aux ronds, est bien plus grande aux quarrez, comme on peut voir en la 4. & 5. Figure de la Planche 8. où aux Bastions ronds la partie

I 2 DA

De la Fortification reguliere.

DABI, qui est sans defense, est moindre que la partie DABI, aux quarrez de la Figure 5. de toute la portion du cercle DBI, lors que tous deux sont esgaux. Si on fait le Bastion quarré plus petit, on n'y pourra pas loger les Canons pour defendre l'autre; par apres le tir CA, communement parlât, netoyera mieux au Bastion rond qu'au quarré; car il semble que le cercle s'aproche plus de la ligne droite que l'Angle droit. C'est la Figure la plus mauuaise qu'on sçauroit faire pour les Bastions, si ce n'est lors qu'ils sont dans vn Angle retiré: mais de cecy en sera parlé en l'irreguliere. Nous parlons icy des Bastions qui doiuent estre faits sur les Angles des Figures regulieres, ce sont toutes les Figures que peuuent auoir les Bastions; de toutes lesquelles la meilleure est de ceux qui sont en Angle droits.

Faces des Bastions. Nous n'auons pas dit combien doiuent estre longues les faces des Bastions, parce que leurs mesures suiuent celles des flancs des gorges; estant données, nous les auons mise en la supputation des lignes, c'est pourquoy nous ne les redirons pas. On sera aduerti que les Bastions qui n'ont pas d'Orillons, bien qu'ils soient aussi grands aux autres parties que les autres Bastions, leurs faces sont plus petites, ce qui fait sembler ces Bastions plus petits que de raison: pour ne se tromper pas il faudra voir s'il y a Orillon ou non.

PLANCHE VIII.

DES

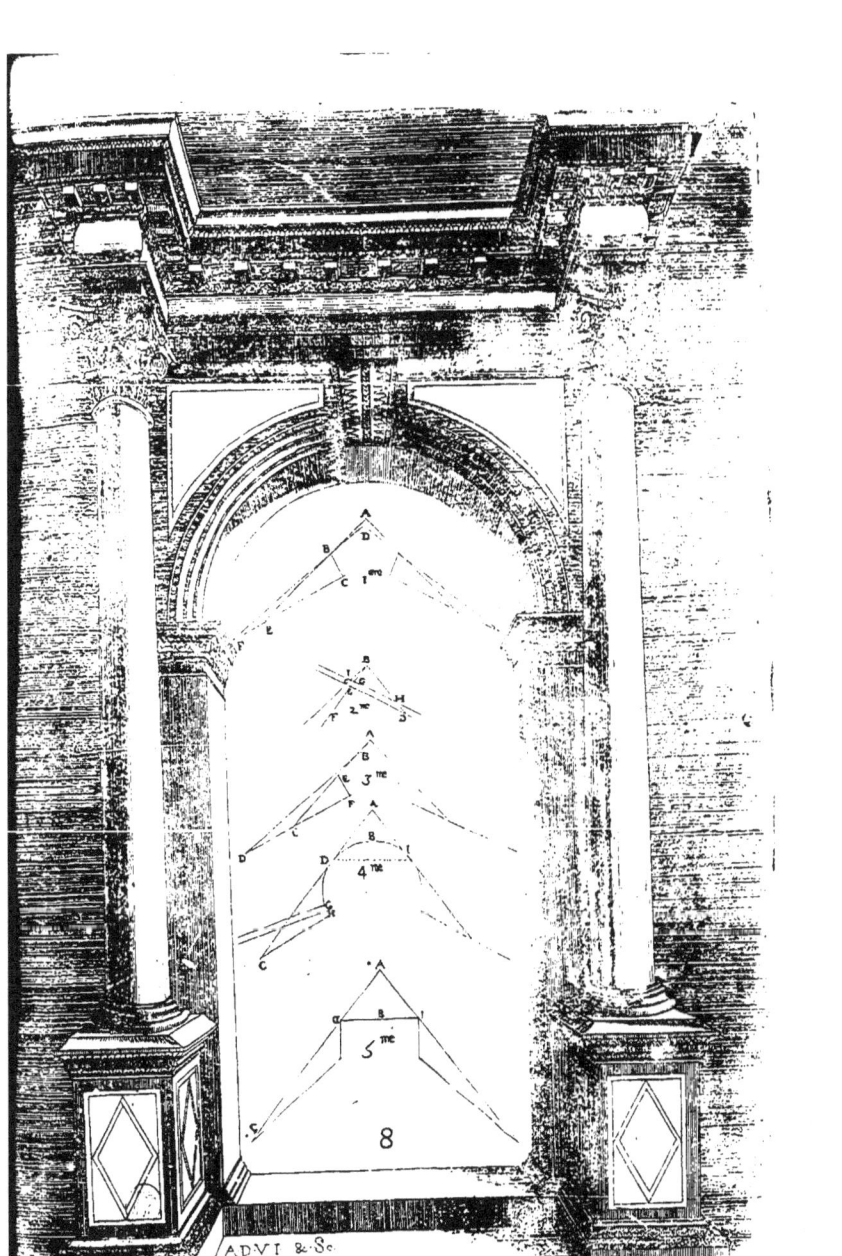

Liure I. Partie I.

DES FLANCS COVVERTS, ET ORILLONS.
CHAPITRE XXIV.

POVR acheuer de parler des parties du Bastion, reste à dire du Flanc couuert. L'on diuise d'ordinaire tout le Flãc en trois parties, desquelles on en donne deux, sçauoir celles qui sont vers le dehors à l'Orillon, ou Espaule, & l'autre tiers vers la Courtine sert pour le Flanc couuert, ou Cazemate: tellement que la Cazemate aura 8. pas vn tiers de large aux Places ordinaires, & dix aux Royales, & l'Orillon 16. ou 20. pas: nous parlerons des vsages & de la forme de cette partie en particulier cy-apres. Maintenant nous dirons de l'Espaule, laquelle on auance autant que le Flanc couuert est large, qui est le tiers de tout le Flãc: elle sert pour couurir vne partie du Flanc, laquelle on reserue pour defendre les faces des Bastions opposez & les fossez. Il y en a de deux façons, ronds, ou quarrez. En plusieurs Places aucuns ne veulent point d'Espaules, comme les marque ML, Planche 9. ainsi que sont la plus part des Places d'Hollande. La raison qu'ils apportent, c'est pour mettre plus de Canons, & de Soldats sur le Flanc; parce que l'Orillon emporte les deux tiers, & n'y en ayant point tout est en Flanc: par apres les Canons qui sont sur le Flanc decouurent d'auantage, & ne sont pas enfermez comme les autres qui sont dans les Flancs couuerts; outre qu'on cuite la despense qu'il faut faire auançant ces Espaules.

Comme doit estre diuisé le Flanc pour le couuert.

De l'Espaule, ou Orillon.

A cela on répond, que sur l'Espaule & dans le Flanc couuert, il se rangera quasi autant de Canons & de Soldats, que sur le Flanc; d'autant que l'Espaule a deux parties, sçauoir celle qu'on a prolongée depuis l'extremité du Flanc, & l'autre qui l'acheue, soit ronde ou droite.

Raisons de ceux qui estiment les Orillons.

Quant à l'autre raison: Il y a assez d'autres lieux plus commodes pour loger le Canon pour tirer en la campagne, comme sur les Courtines, sur les faces des Bastions, & sur les Caualiers: Cette partie n'est destinée que pour defendre le Fossé, la Contre-escarpe & Bastions opposez; & mesme on la fait seulement à la hauteur de la campagne, afin qu'elle soit moins descouuerte, on la reserue pour le besoin: Et parce que c'est la partie qui nuit plus à l'ennemy, on la couure des autres endroits, qu'elle ne doit pas defendre. Les Orillons empeschent que le Flanc ne peut estre tout rompu; il restera tousiours vn Canon pour le moin qui endommagera l'ennemi lors qu'il voudra entrer. Bref, c'est le bras de la Fortification, qu'il faut couurir & armer pour estre reseruè à son vsage.

La consideration de la dépense n'est pas receuable, puis qu'elle apporte commodité & auantage.

Responses aux obiections.

Les Hollandois ne couurent pas les Flancs, ce n'est pas qu'ils les estiment meilleurs ainsi; mais c'est parce qu'ils font des dehors plus forts que la Place mesme, qui empeschent que l'ennemy ne peut pas rompre les Flancs, qu'apres les auoir pris, & deuant qu'il en soit là, les Flancs descouuerts sont plus propres pour l'empescher, & luy nuire.

Outre cela toutes ces Places presque sont fortifiées auec la terre seule, & les Orillons n'estans pas reuestus, ne pourroient pas durer long temps, à cause que leur masse n'est pas assez grande; ou il leur faudroit donner

vn

De la Fortification reguliere,

vn si grand talu, que le Flanc couuert estant conuenablement large au haut seroit trop estroit à l'endroit des Places basses.

Où doiuent estre faits les Orillons.

Nous dirons donc qu'aux Fortifications simples & sans dehors, enuironnées de muraille, il est bon de faire les Flancs couuerts : mais à celles qui ont des bons dehors, comme toutes doiuent auoir, il n'est pas tant necessaire, principalement aux Places de terre.

Comme doiuent estre faits les Orillons.

Aux Places qu'on voudra faire d'Orillons sur les deux tiers du Flanc, on auācera la ligne de l'Espaule de la longueur d'vn tiers; de façon qu'elle corresponde à la pointe du Bastion opposé ; le reste se fera comme nous auons enseigné au dessein. Aucuns tirent cette ligne de l'Espaule marquée F parallele à la Courtine, comme aux Fortifications de Tours, & à celles de la Villeneufue de Turin: mais cela me semble mal à propos ; car ainsi il y a vn Canon le plus proche de l'Espaule, qui ne voit riē que la Courtine, & l'autre n'en voit gueres d'auantage. Ils seront donc cōme inutiles, d'autant qu'on attaque fort peu souuent la courtine, & les autres Canons sont trop couuerts, & la face du Bastion en a moins de defense ; il me semble mieux autrement. Si on dit que l'Espaule s'affoiblit; c'est de si peu que ce qui reste est tousiours bastant de resister à la baterie de l'ennemy.

Ligne de l'Espaule cōme doit estre faite.

Orillons ronds ou quarrez, quels meilleurs.

On tient les Orillons ronds (cōme ils marquez 1. en la Planche 9.) meilleurs que les autres, à cause qu'ils ont moins de prise, & sont moins sujets à estre esberchez : mais ils sont aussi de grande despense, & dessus s'y peuuent ranger moins les Soldats qui tirent directement à la face du Bastion opposé; aux quarrez marquez K ; tous ceux qui seront rangez dessus tireront commodément à l'autre Bastion. C'est pourquoy ie les aimerois mieux ainsi pour euiter la despense, & augmenter la defense.

On remarquera que lors que les Flancs sont prependiculaires aux faces des Bastions, on ne sçauroit faire des Orillons, parce qu'ils couuriroient trop, ou seroient trop foibles ; & sans Orillons ceux qui seront logez, tireront obliquement.

Flancs trop couuerts mauuais.

Ceux qui couurent trop les flancs, à la fin ils les rendent inutiles. A Sienne dans l'Estat du Duc de Toscane, les Flancs outre qu'ils sont couuerts de l'Orillon à la Courtine & à l'Espaule, il y a certaines auances, ainsi qu'on peut voir en la Figure où le Flanc couuert est A B, l'Espaule B E : & C, D sont les deux auances pour couurir le Flanc, & pour empescher les bricoles : Mais les Canons placez de cette façon ne descouurent que par vn trou, & ne peuuent pas faire la moitié de l'vsage auquel ils sont destinez. A ce mesme dessein on fait les redents aupres du Flanc, comme on voit en la Figure H ; ou bien on augmente le talu de la façon qu'on voit en G. Ceux qui les font ainsi disent que le Canon de l'ennemy tirant, la bale s'en ira en haut : mais ils auec cela ils diminuent beaucoup de la Place où doiuent estre les Caualiers, lesquels estant plus retirez defendront, & verront moins la face du Bastion ; & les redents de muraille se rompent facilement: de terre, ne se peuuent pas soustenir.

Glacis ou redents ne seruēt de rien.

Inuention pour couurir les Flācs.

La façon d'Orillon marqué N O P couure tous les trois Canons du Flanc couuert esgalement, chacun desquels ne descouure que ce qu'on veut, & est seulement descouuert de mesme, ce qui n'est pas aux autres: car le plus proche de l'Orillon est plus couuert que les autres; l'inuention n'est pas à mespriser, mais elle ne peut seruir qu'aux Places reuestuës.

PLANCHE IX. *DES*

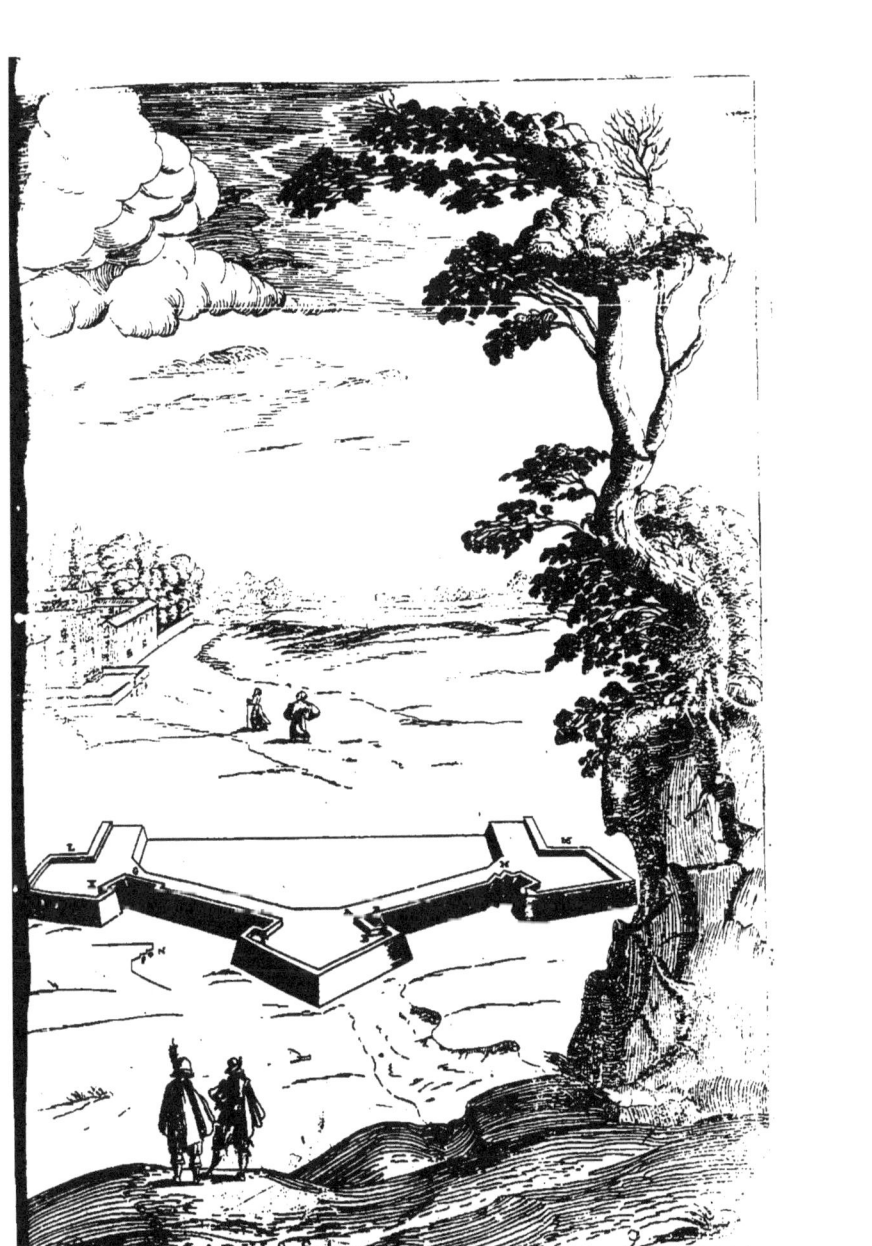

DES CAZEMATES, OU PLACES BASSES.
CHAPITRE XXV.

AVTREFOIS on faisoit aux Flancs des voutes où on mettoit le Canon tout couuert, & par dessus ils en faisoient d'autres pour mettre d'autres Canons: mais cela n'est plus en vsage, à cause des grandes incommoditez qu'on a veu arriuer en ces Places; car apres qu'on auoit tiré, la fumée remplissoit de telle façon ces voutes, qu'il estoit impossible d'y demeurer dedans, ni rien voir pour recharger, quelques souspiraux qu'on y peust faire, outre que l'estonnement du Canon esbranloit tout; & l'ennemy tirant dans ces voutes basses, les eclats & debris blessoient & tuoient ceux qui estoient dedans, & en peu de coups les mettoient en ruine: celles d'embas estans rompuës, celles de dessus tomboient d'elles mesmes. C'est pourquoy on a laissé ces voutes, & on fait les places basses descouuertes: Et pour auoir deux places, on fait la premiere plus basse, vn peu par dessus le niueau de la campagne; de façon que les coups tirez de là passent par dessus les Parapets des Fausse-brayes, s'il y en a. Les mesures quant à leur face sont du tiers du flanc, ou de la moitié, comme nous auons dit; leur profondeur en dedans est de quatre pas, qui sont pour les Merlons, six pas pour le dedans à mettre les Canons, & trois pour les voutes lors qu'on les met en ce lieu. La place basse doit aller en eslargissant du costé de la Courtine, afin que le Canon qui est là puisse estre pointé vers la Contre-escarpe. *Voutes aux Places basses ne valent rien.* *Places basses comme doiuent estre faites.*

Du costé de la Courtine doit estre l'entrée, ou voute, qui doit commencer au dedans de la Ville, passant par dessous le rempart de largeur & hauteur suffisante, pour pouuoir mener par là le Canon & munitions. *Parties de la Place basse.*

De l'autre costé vers l'Espaule, il y doit auoir vne petite porte, auec la descente pour aller dans le fossé, laquelle sert pour faire des sorties à couuert, & pour aller secrettement dans iceluy: on peut aussi la faire par dedans le Bastion du costé de l'Espaule. Aucuns estiment qu'elle est plus à propos en cet endroit; d'autant qu'il y a plus de place, & n'incommode pas les Cazemates: mais des autres disent aussi, que lors que l'ennemy sera logé à la face du Bastion, de ce costé cette descente ne seruira plus, & on ne pourra faire aucune sortie. Il sera mieux faire la descente qui vienne du haut du Bastion; & à la Place basse on fera vne porte, par laquelle on puisse entrer dans cette descente: & ainsi quand l'entrée d'enhaut sera renduë inutile par l'ennemy, on se seruira de celle-cy. Il faut que cette descente soit faite de façon qu'on y puisse monter & descendre à cheual, afin que la Caualerie puisse aussi sortir par là, lors qu'il y en a dans la Place. Le tout se verra plus facilement en la Figure de la Planche dixiesme, où A B C est toute l'Espaule, ou Orillon; H I sont les Merlons, F H I G le plan de la Cazemate, F G sont les voutes pour tenir les Canons & munitions à couuert, K est la sortie dans le fossé de la porte secrete, L le lieu où est la descente. M est le fossé, N est vn peu de retraite de la Courtine, afin que le Canon qui luy est proche puisse estre pointé par tout, & qu'on puisse passer autour: A cette mesme fin est l'esquiuement & agrandisse- *Explication de ce que dessus.*

K 2 ment

76 De la Fortification reguliere.

ment de ladite Place vers le dedans, comme on voit par la ligne N, qui ne suit pas la droiture de la Courtine : O, est la voute qui passe sous les rempars par où l'on meine les Canons dans la Place basse.

Exemple des redens. En aucunes Places on fait assez pres des flans, en la Courtine quelques redens pour empescher que le Canon ne donne en bricole dans le flanc, comme il a esté dit cy-deuant. Il y en a ainsi en la Citadelle basse de Florence aux Bastions qui sont du costé de la Ville, comme aussi à Parme du costé qu'elle est fortifiée, où ils sont fort grands : Mais tout cela est de peu de consequence, qui ne fait pas la Place plus ou moins forte pour y estre, ou pour n'y estre pas.

PLANCHE X.

DES

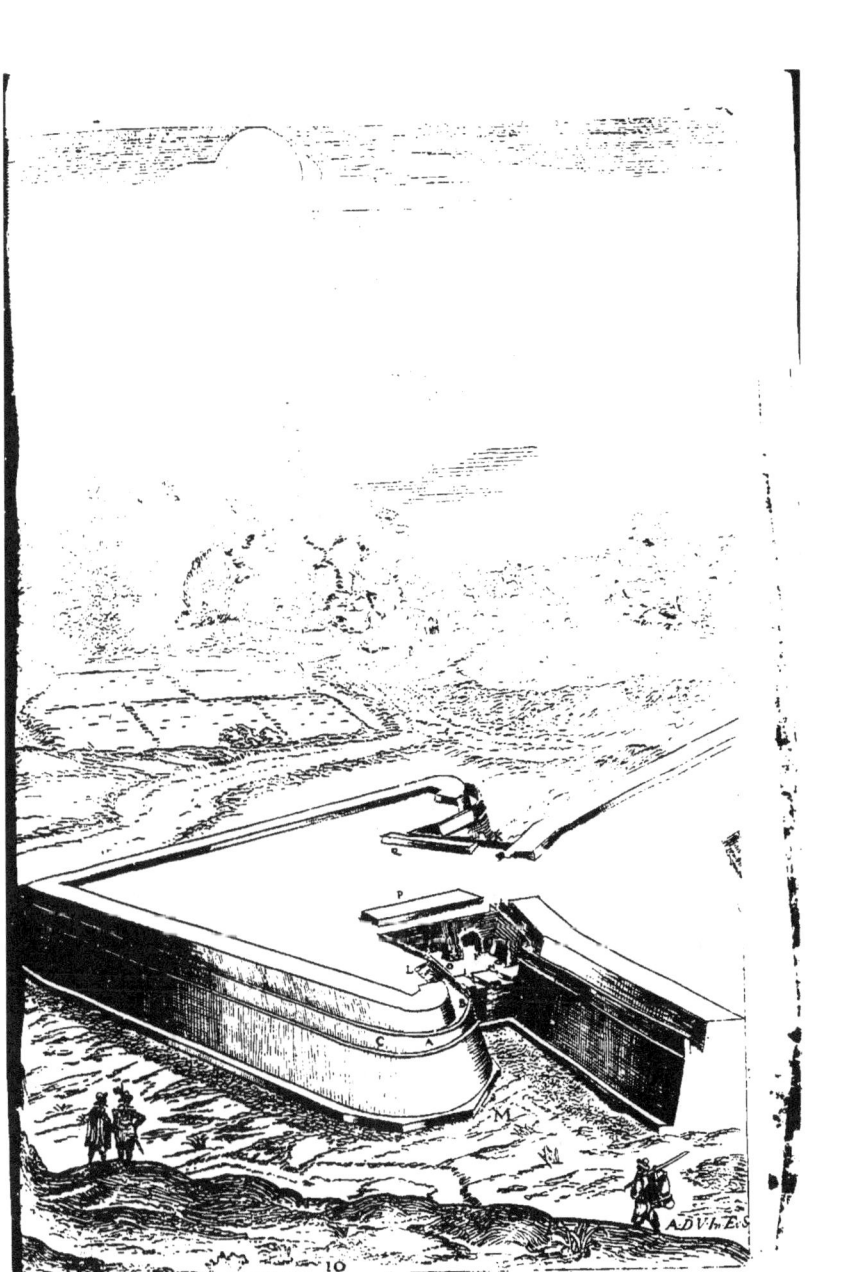

Liure I. Partie I.

DES PLACES HAVTES.
CHAPITRE XXVI.

AV lieu qu'anciennement on mettoit vne Place, ou Caze- *Comme sont faites les Places hautes.* mate sur l'autre par le moyen des voutes ; maintenant pour auoir deux Place sans cette incommodité, on les fait l'vne plus basse que l'autre en dedans, comme par degrez : l'vne s'appelle Place basse, ou Cazemate, de laquelle nous auons parlé, & l'autre Place haute, laquelle se fait ainsi par dessus les voutes de la Place basse s'il y en a, ou par dessus la muraille. Cinq ou six pieds plus arriere, on leue vn Parapet de quatre ou cinq pieds d'espesseur de terre, haut seulement de trois pieds & demi, afin que le Canon puisse tirer par dessus, lequel doit aller fort en talusant, ou descendant vers le dehors, afin qu'on puisse pointer le Canon contre le fonds du fossé. Ce Parapet doit commencer trois pas au deça ou correspond la droiture de l'Espaule, à cause qu'estant retirée en dedans, l'Espaule la couuriroit de telle façon, que le Canon qui seroit de ce costé ne verroit que la Courtine ; ce qui est cause que malaisément icy dessus on y peut ranger plus de deux Canons, lesquels on doit mettre vers la Courtine tant qu'il se pourra, afin qu'ils descouurent mieux le fossé ; ou bien au lieu de Canons on y pourra mettre des Soldats. Ces Places hautes sont marquées P & Q en la Planche dixiesme.

Il s'en treuue qui disent que ces Places hautes estans fort retirées voyēt *Obiection contre les Places hautes.* fort peu, & qu'outre cela ces deux Places, la basse & la haute occupent la plus part du Bastion ; tellement que cette place haute où on doit loger les Canons, empesche qu'on ne puisse faire des grands retranchemens. Ie respons que si on l'a fait, & on loge les Canons comme il a esté dit, ils *Responsé aux obiections.* ne laisseront de descouurir beaucoup. Par apres ie ne treuue pas que cette Place empesche, d'autant qu'il n'y a à faire qu'vn Parapet, & en cas qu'on voudroit faire des retranchemens, il ne faudroit qu'oster les Canons, & la Place demeurera libre autant que deuant.

D'autres ont apporté cette incommodité que les Canons de la Place *Autres incommoditez des Places hautes.* basse tirans, la fumée empescheroit que de la haute on ne sçauroit rien voir : mais cela n'est pas vray, car cette fumée n'estant aucunement enfermée, elle monte soudain, & se dissipe.

On allegue aussi que les Canons des Places hautes tirans, le foin ou paille qu'on met dans le Canon, tombant allumé en bas, pourroit mettre le feu aux munitions & aux autres Canons : Mais bien qu'il soit tresveritable que l'impetuosité du Canon porte ce foin plus auant deux fois que la Place basse n'est large ; quand cela ne seroit pas, il y a assez de remede tenant les munitions à couuert sous les voutes, & les lumieres des Canons aussi couuertes lors que ceux de dessus tirent, ou faire vne couuerture d'aix qui couure tous les Canons de la Place basse, & ainsi on euitera ces incommoditez, qui sont peu considerables au pris de la commodité qu'apporte la Place haute.

D'ordinaire l'assaillant rompt les flancs tant qu'il luy est possible, les- *Commoditez de la Place haute.* quels à la fin il rend inutiles, & ceux-cy estant plus hauts, plus retirez,

K 3 &

& mieux couuerts, sont plus difficiles a estre ruinez : par apres pour se couurir de cette Place, il faut faire plus hautes les trauerses qu'on fait dans le fossé pour approcher la face du Bastion opposé. Et puisque les flancs sont la principale defense de la Place, pourquoy ne les redoublera-t'on pas si on peut sans incommodité ? Ie les ay veu aux meilleures Places, particulierement à Luques, ainsi qu'on les void en la Figure de la Planche dixiesme.

La raison pourquoy nous ne faisons pas icy des Embrasures comme en la Place basse, nous le dirons parlant des Parapets des Remparts.

DES CANONNIERES, OV EMBRASVRES, Merlons & Voutes.

CHAPITRE XXVII.

Forme & mesure des Canonnieres.

D'ORDINAIRE on fait les Embrasures larges en dedans & au dehors, & estroites au milieu, comme il se voit en la Figure 2. de la Planche 11. où le dedans vers la Place est A, le plus estroit au milieu L, & le large en dehors est E. On les fait de ceste façon pour pouuoir pointer le Canon de plusieurs costez, comme on void par les lignes BD, BP, BG: mais estans ainsi, il arriue qu'aux Merlons qui sont de iuste espesseur pour resister au Canon, qui est vingt pieds, si le plus estroit L est au milieu, depuis A iusques à L il y aura dix pieds, qui excederont la longueur du Canon depuis les rouës iusques à la bouche, qui ne peut auancer dans la Canonniere que quatre ou cinq pieds au

Quelles Canonnieres sont mauuaises.

plus : c'est pourquoy elle sera plus arriere que le plus estroit de l'Embrasure. Le Canon venant à tirer, la vehemence du feu, & du souffle qui tend à se dilater, en sortant treuuera la resistance du plus estroit de l'Embrasure, la rompra en peu de coups ; d'où s'ensuiura vne grande ouuerture facile à emboucher par l'ennemy, qui sera la Cazemate perilleuse pour y demeurer, & seruir les Canons; comme on voit en la Figure marquée 2. tant en la plante qu'au releué.

Canonnieres bonnes comme doiuent estre faites.

On les sera mieux à propos en la forme suiuante marquée I. Le plus estroit N sera à trois pieds du dedans de la Cazemate O, afin que la bouche du Canon passe le plus estroit de l'Embrasure ; & par ainsi le souffle & feu du Canon se pourront exhaler tout au long du plus large. L'ouuerture de dehors I, doit estre enuiron de sept pieds, afin qu'ils puissent descouurir autant qu'il est necessaire : le plus estroit doit estre vn pied & demy, ou au plus deux, & vers le dedans l'ouuerture O sera de trois pieds. Il faut remarquer que les mesures de ces ouuertures ne sont pas precises à toute sorte d'Embrasures : car si le Merlon est plus ou moins espais, il les

Combien doit descouurir chaque Canon des Places basses.

faut plus ou moins ouuertes. On doit partant tousiours remarquer que le Canõ qui est du costé de la Courtine, doit descouurir la Courtine, le Fãc, l'Orillon, la face du Bastiõ opposé, le Fossé, & partie de la Contrescarpe, iusqu'au delà de la pointe du Bastion, & le Corridor qui luy est au dessus.

Le second qui est au milieu ne doit voir que la moitié, ou le tiers de la Courtine, ou au plus les deux tiers, & le reste comme l'autre.

La

Liure I. Partie I.

La piece de l'Espaule, que les Italiens appellent *Traditore*, doit voir seulement la face du Bastion opposé iusques auprés de la pointe; l'Espaule & le Flanc opposé, & enuiron le tiers de la Courtine en toute sorte de Places, comme on void en la Figure de la Planche onziéme, ou la piece A proche de la Courtine descouure tout l'espace FAD: mais aux Places de sept bastions, ou plus, cette piece d'auprés de la Courtine doit descouurir toute la Contre escarpe K L. Celuy du milieu descouure l'espace G B D : & aux Places de huict Bastions ou plus, toute la Contre escarpe opposée, la *Traditore* descouure H C P. Maintenant l'ouuerture ou Embrasure doit commencer enuiron à trois pieds & demi de hauteur, par dessus le Plan de la Cazemate, qui est la hauteur du Canon sur l'affust: Mais il faut prendre garde que ladite ouuerture doit estre plus basse d'vn pied & demi, ou de deux pieds par le dehors que par le dedans, afin qu'on puisse pointer le Canon en bas iusques au milieu du fossé ; la hauteur de ces Merlons sera assez grande de sept pieds par dessus les trois , & ainsi toute la couuerture de la Cazemate sera de dix pieds. Autrefois on faisoit ces Embrasures couuertes par dessus; de façon que la Canonniere estoit vn trou quarré en pyramide, large vers le dehors, en estressissant au milieu, comme le marqué 4. Mais on a reconnu que la force du souffle, & la flamme qui monte tousiours en haut esbranloit & faisoit escrouler la terre qui estoit au dessus. Et si le Canon de l'ennemy donnoit contre, la Canonniere se bouchoit facilement de la ruine qui tomboit de par dessus: c'est pourquoy on les laisse descouuertes afin d'euiter ces accidens.

Explication.

Canonniere couuerte mauuaise.

On a esté fort en peine de treuuer le moyen comme on pourroit faire ces Merlons; parce qu'estans de pierre, ou de brique, le Canon de l'ennemy donnant contre, feroit tels esclats, qu'il seroit impossible de demeurer dans la Cazemate sans estre offensé. Pour les euiter il les a falu faire de matiere douce, comme terre grasse; mais encore y a-t'il difficulté parce qu'estant en petite quantité, elle ne peut se soustenir sans vn grand talu, comme on fait aux autres lieux, lequel on ne peut donner icy sans faire des grandes ouuertures au haut. C'est pourquoy il a esté necessaire de les faire de terre reuestuë d'vn petit mur fort mince, qu'on ostoit en temps d'occasion. D'autres au lieu de mur ont mieux aimé les couurir de planches liées par des pieces de bois, ou cercles de fer, qui les ceindroient tout autour: mais lors qu'on voudra s'en seruir & tirer par là, il faudra oster vne partie de ses planches, sçauoir celles qui sont exposées au feu du Canon, autrement elles brusleroient, & mettroient le feu tout autour. Si on n'y veut pas mettre ces ais, on les fera de terre grasse bien battuë, couuerte de gasons par dessus, liez & entrelardez de plusieurs piquets, & autres pieces de bois vert ; le meilleur sera de saule, ou espine qui prendront racine en dedans, & la terre tiendra ainsi plus ferme.

Matiere des Merlons.

A ceux-cy en temps de paix on fera vne couuerture par dessus, comme vn auuent, afin que la pluye & le mauuais temps ne les gaste, qu'on ostera en temps d'occasion ; ainsi ils se conserueront long-temps, resisteront beaucoup, & ne feront point d'esclats. En nos quartiers du Languedoc on fait de ces murailles de terre grasse bien battuë, entrelardées de bois de Bruyeres, que nous appellons Bruc, lesquelles durent vn siecle, bien qu'exposées au mauuais temps.

Pour conseruer les Merlons.

L Aucuns

80 De la Fortification reguliere,

Redent en Merlons mauuais.

Aucuns ont fait des redens aux Merlons en dedans la Canonniere du costé qui regarde la campagne, afin d'arrester les coups qui emboucheroient l'embrasure, & donneroient par bricole dans la Place basse, ainsi qu'il y en a à Padoüé au Bastion rond, où la riuiere Brenta se separe en deux. Mais ces redens s'ils sont de matiere solide, ils se rompent, & feront des éclats, & plus de dommage que la bale mesme qui ne laissera pour cela d'entrer; de matiere douce, estans fort petits necessairement, ils n'auront aucune resistence, & ne pourront durer sans s'escrouler d'eux-mesmes; c'est pourquoy il vaut mieux n'en faire point. Nous auons representé leur forme en la Figure troisiéme.

Magasins & voutes où doiuent estre.

Quant aux voutes, qui seruent pour tenir les Canons & les munitions à couuert, on les met d'ordinaire au fonds de la Place basse, comme il a esté monstré en la Planche precedente dixiéme, l'on en fait deux ou trois soustenuës par vn, ou deux piliers. Mais il est dangereux que si quelques coups de Canon rencontrent dans ces piliers, ils ne les rompent, & facent tomber toutes les deux voutes auec grande incommodité de la Place basse, à cause des ruines, & la Place haute en patira estant par dessus, outre que les éclats des murailles, pilliers & voutes feront grand dommage à ceux qui seront dedans. C'est pourquoy il me semble qu'il vaudroit mieux les mettre à costé deuers l'Espaule, bien qu'on pourroit dire que cela l'affoibliroit: mais le Bastion est tellement solide en cet endroit, qu'on ne sçauroit le rompre auec le Canon; & seroit bien meilleur au lieu de ces voutes, faire le fonds de cette Place basse tout de terre & de gasons, pour empescher les esclats.

Ces Magasins pourront aussi estre faits fort à propos au coin de la Place basse, du costé de l'Espaule, lequel endroit ne peut estre veu de la campagne, à cause de la retraite de la Place basse, ou de l'auance de l'Orillon.

Places basses où doiuent estre lors qu'il n'y a point d'Orillons.

Aux Places sans Orillons, il faudra faire la Place basse de mesme qu'à celles qui en ont: mais on la fera de la moitié du flanc, la retirant en dedans comme aux autres.

Aux Places de terre, bien souuent on ne fait qu'vne seule Place de la moitié du flanc, vn peu plus basse que le niueau du rempar; ou bien on laisse tout le flanc simplement auec son Parapet, comme les autres ouurages.

PLANCHE XI.

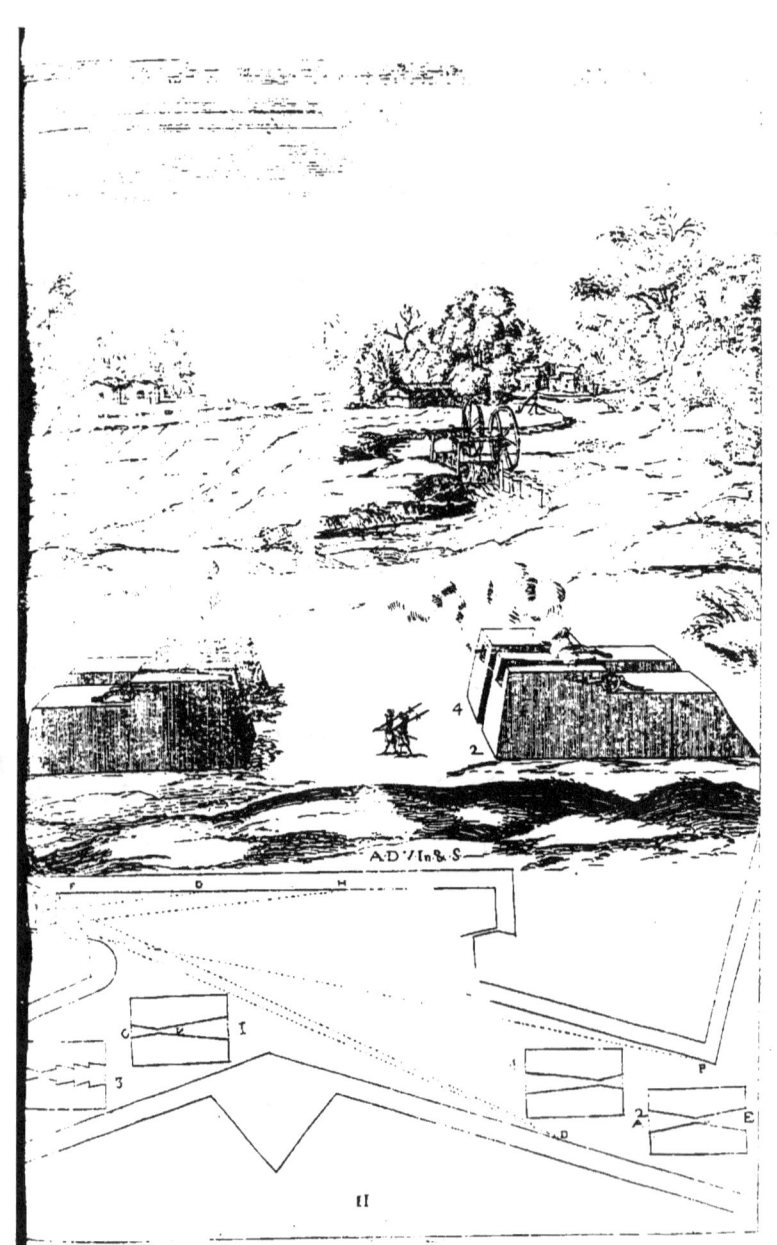

DE LA COVRTINE.

CHAPITRE XXVIII.

LA Courtine est l'espace qui est entre les deux flancs, laquelle nous faisons longue de cent pas aux Places ordinaires, parce que nous supposons tout le costé de la Figure de cent cinquante, & donnons à chaque demi gorge 25. pas, dont il en reste cent pour la Courtine. Mais aux Places Royales qui ont le costé de la Figure de 180. pas, & 130. pas pour chaque demi gorge, restera 120. pour la Courtine. Cette mesure pourra estre diminuée aux Places qui ont plus de neuf Bastions, en approchant plus vn flanc de l'autre, & augmentant les gorges des Bastions: car pour cela la defense ne laissera pas d'estre prise de la moitié de la Courtine, comme on peut voir au dessein: toutesfois comme nous auons desia dit, il vaudroit mieux augmenter les flancs, & laisser tousiours les demi gorges de mesme. *Mesures & forme de la Courtine.*

Ie ne sçay pourquoy aucuns diminuent tousiours la Courtine, de telle façon que la Place ayant douzze Bastions, ou plus, elle est si petite, & les Bastion si proches l'vn de l'autre, auec si grande face, qu'on peut appeller cette sorte de Fortification Tenaille plustost que Bastions: car en effect elle n'en differe point, de laquelle on ne se sert qu'alors que le lieu ne permet pas d'y faire autre Fortification, à cause que par ce moyen on diminuë, comme nous auons dit autre part, l'endroit qui est moins attaqué; c'est à sçauoir la Courtine, & on augmente celuy qui l'est d'ordinaire, sçauoir les faces des Bastions. *Diminuer tousiours les Courtines n'est bon.*

De dire qu'il vaut mieux faire les Bastions tousiours plus grands, il est vray, s'ils estoient tousiours également defendus: & moy ie dis, qu'il vaut mieux les faire d'vne iuste grandeur, & mieux defendus: car il me semble qu'on ne doit pas tousiours les faire croistre sans mesure, & qu'il y doit auoir quelque consistance & mediocrité à laquelle on doit s'arrester, & augmenter plustost les defenses.

Il me semble qu'vn bastion angle droit de trente pas de gorge, & autant de flanc, qui aura en superficie 3550. pas quarrez, ou enuiron, sera assez grand tant pour combatre, que pour se retrancher, on y pourra ranger assez de Soldats, & faire d'assez grands retranchement : les croissant sans terme, à la fin on donne tant de prise à l'ennemy, & les Bastions sont si vastes, qu'il faudroit faire des retranchemens si excessiuement grands, qu'on auroit peine à les garder. Et cette consideration des retranchemens, qui est vne defense interieure, & de necessité, ne doit pas estre preferée à celle qui doit defend l'exterieur, & empesche l'abord de l'ennemy, ce qu'on fait en accroissant ainsi les Bastions : car comme nous auons demonstré, la defense en est moindre, parce qu'elle se prend tousiours du flanc precisément, & celle qui reste des flancs n'en est pas si bonne, d'autant qu'elle ne fait que raser, là où l'autre fiche. C'est pourquoy il me semble qu'il vaut mieux garder vne certaine mediocrité aux Bastions, & laisser les Courtines plus grandes, afin qu'elles puissent defendre le Bastion : car tous sont d'accord qu'il faut tousiours empescher l'ennemy de *Capacité d'vn Bastion.*

Il vaut mieux augmenter les defenses que les lieux defendus.

s'appro

De la Fortification reguliere,

s'approcher le plus qu'il se peut de la Place ; ce qui se fait par l'augmentation des defenses, qui empeschent d'entrer l'ennemy, & non pas par les retranchemens qui ne font que le repousser lors qu'il est entré. Les extremitez de grandeur & petitesse sont vitieuses, c'est pourquoy on suiura la mediocrité.

Figures des Courtines.

Quant à la Figure des Courtines, il n'y a aucun doute que celles qui sont en ligne droite sont meilleures que toutes les autres, comme les marquées 1. de la Planche 12. à cause que les autres ont des defauts tres-grands, desquels il n'est pas besoin de discourir si amplement, parce qu'vn chacun les pourra reconnoistre aux Figures que nous auons mises en plan dans la cartelle, & en perspectiue toutes ensemble marquées 3. 4. & 6.

Des marquées 3. 4. & 6. qui entrent en dedans on en voit à Naples: elles diminuent la Place, sont de grands frais, & apportent cette incommodité, que pour faire seruir ces flancs on gaste les Bastions, à cause qu'il faut les faire grandement aigus pour pouuoir estre flanquez d'iceux, comme en la Figure 3. & 4.

Celles qui vont en dehors, marquées 2. & 5. ont ce defaut que chaque flanc ne voit que la moitié d'icelles, ou autrement tous deux ; les flancs la verroient tout au long, & coustent d'auantage que les droites.

Courtines trop -nes mauuai-

Celles qui sont fort longues auec quelque defense au milieu comme à Milan & Plaisance, & à Paris aupres la porte S. Antoine, & autres lieux sont defectueuses, d'autant que ces petites pieces qui doiuent defendre ne valent rien estant trop petites, d'où s'ensuit que le Bastion proche en est moins defendu, & ne laisse pas de couster plus que si on enuironnoit la Place de Bastions raisonnables à iuste distance : & ces petites pieces seront rompues de l'ennemy, & les Bastions sans defense. De cecy sera parlé plus particulierement en l'irregulire.

Les rondes ne sont approuuées de personne, parce qu'vn tir seul ne peut pas les nettoyer, & ne peut tirer qu'en vn poinct.

En toutes les autres on trouuera des semblables defauts, outre que tousiours elles sont de grande despense ; c'est pourquoy il vaut mieux les faire droites.

PLANCHE XII.

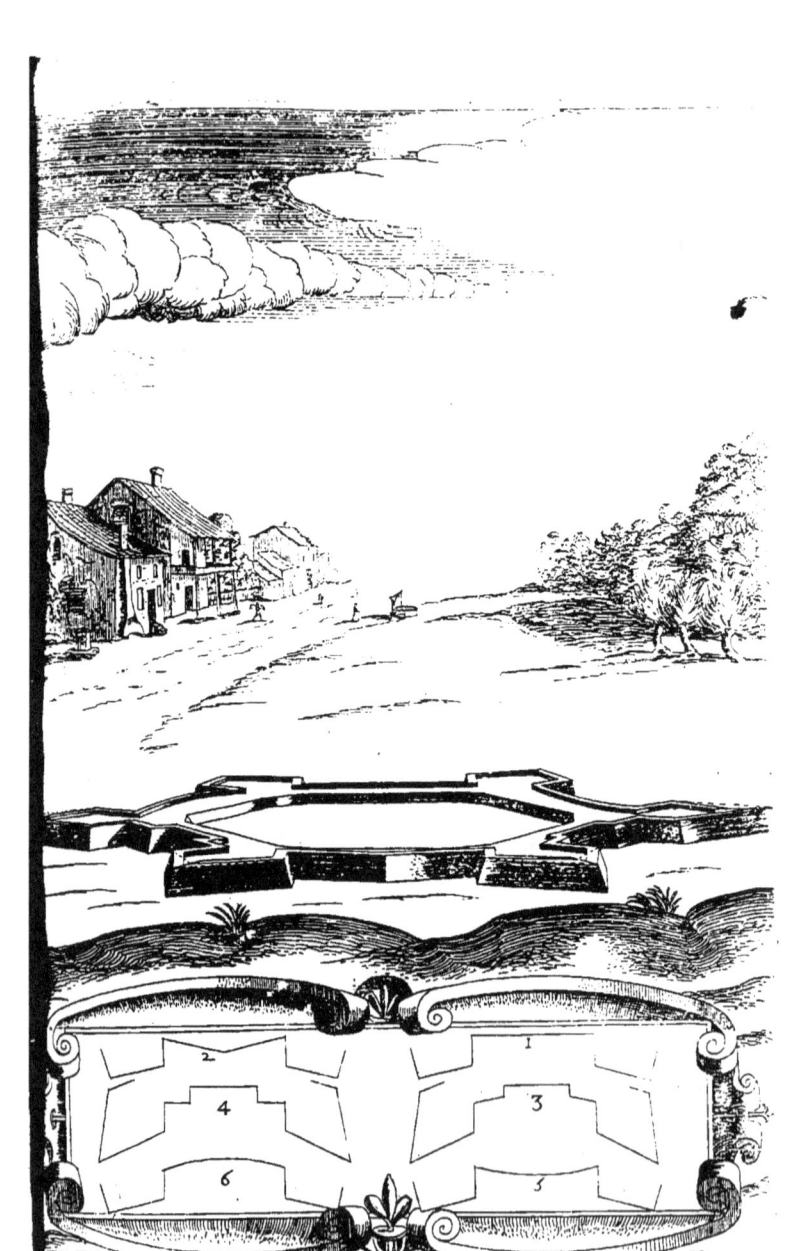

DES MVRAILLES.
CHAPITRE XXIX.

LES Murailles se font aux Places pour soustenir la terre, & pour empescher que la pluye & le mauuais temps ne la facent à la fin esbouler, de façon qu'il y ait montée par tout. On les fait principalement autour des terrasses, ou remparts qui enuironnent la Place, & par fois aux Contre-escarpes; bien qu'elles n'y soient pas necessaires, comme il sera dit cy apres, & autour des Rauelins : Nous parlerons seulement de leur forme & matiere, en tant qu'elle sert pour la conseruation ou defense de la place. Quant à la mode de les bastir, cela appartient à l'Architecte ciuil, & au Masson de sçauoir cognoistre la profondeur suffisante des fondemens, là où il faut espuiser l'eau, ou bastir sur les pilotis, selon que le terrin est bon, ou mauuais, cognoistre le mortier, le sable, & les autres matieres. Cette partie est enseignée dans l'Architecture ciuile, mais nous traittons de l'Architecture militaire; nostre dessein est seulement d'escrire de la forme, & de la matiere, en tant qu'elles sont plus ou moins fortes. Ce n'est pas que l'Ingenieur ne doiue sçauoir l'vn & l'autre, mais le sujet de nostre discours n'est que de parler de la Fortification.

Pourquoy on fait les Murailles.

On fait les Murailles espaisses au fondement de quinze ou dixhuict pieds, & de cette espesseur on les esleue esgalement iusques au dessus de la terre, ou plan du fossé, & là on retranche l'espesseur de deux pieds & demi, ou enuiron du costé de dehors, lequel retranchement on appelle Banquete, & les Italiens *Zoccola*, marqué A en la Planche treziesme, & de là iusques au Cordon C, on fait aller ladite Muraille en talutant, ou panchant vers le dedans. On donne d'ordinaire sur chaque cinq pieds de hauteur vn pied de talu : Si on hausse encor la Muraille par dessus le Cordon on ne luy donne point de talu, pour les raisons qui sont dites cy apres.

[...] des Murailles.

Aucuns veulent qu'au dessus de la Banquete dans l'espesseur, & tout au long de la Muraille on fasse vne voute, ou allée de trois pieds de largeur, & cinq ou six de hauteur, marquée D, auec plusieurs trous qui allent au fonds du fondement, & d'autres qui sortent iusques au haut.

Contremines.

Outre cela, il faut estre aduerty qu'au derriere de la Muraille vers la Place, il y doit auoir des Esperons, ou Contreforts qui s'auancent sept ou huict pieds dans le terrain, ou rempar, espais de quatre, ou cinq pieds, distans l'vn de l'autre de quinze ou vingt pieds, lesquels aucuns veulent estre ioints à la hauteur du Cordon les vns aux autres par des voutes, ou arceaux, comme les marquez 5. On les fait de formes diuerses, comme on voit aux Figures 1.2.3.4.5.6.7.8.

Contreforts, ou Esperons.

Nous auons dit à fin pourquoy se font les Murailles, si on pouuoit s'en passer, & n'en point faire, la Place en seroit meilleure : d'autant qu'outre la despense qu'il faut pour leur fabrique, elles apportent plusieurs

Places sans Murailles meilleures qu'en ayant.

M

De la Fortification reguliere,

sieurs incommoditez : car de quelles matieres qu'on les puisse faire, elles sont plustost rompues, & resistent moins que la terre seule.

Incommoditez de Murailles. Les ruines de la Muraille comblent le fossé, & lors qu'il y a bresche, ces ruines sont montée pour l'ennemy : les esclats sont tres-dangereux a ceux qui defendent, & principalement aux Places basses, & aux autres lieux où l'on s'en sert pour Parapet : C'est pourquoy si on pouuoit faire les Places sans Muraille, elles seroient meilleures, d'autant que la terre resiste plus au Canon, & ne se rompt pas comme fait la Muraille : les bales qui donnent dans la terre ne font que s'enfoncer, sans faire aucuns debris, & toutes les bales ne font que leur trou sans rien esbranler. A la Muraille si on rompt le pied, quand on aura assez tiré tout le long, ce qui est au dessus tombera auec grande ruine : par apres les Mines qu'on fait dans les murailles bien espaisses font beaucoup plus d'effect : car d'autant plus que la poudre trouue de resistance, tant plus elle agit, d'où s'ensuit que celles qui sont plus espaisses sont les plus mauuaises ; toutesfois il ne faut pas aussi les faire si desliées qu'elles ne

Murailles trop desliées inutiles. seruent de rien : car puis que la necessité les fait faire, il faut aussi qu'elles seruent à cette necessité, qui est de soustenir le terrain qu'on met contre. C'est pourquoy en voulant euiter l'incommodité des ruines du Canon, il faut prendre garde de ne tomber en vn plus grand accident, qui est qu'elles tombent ruinées par la pesanteur de la terre, la quelle estant imbue d'eau, tasche de se remettre à son naturel & s'estendre ; & de son poids fait tomber la Murailles, comme il est arriué à Nancy à vn Bastion neuf, auquel pour auoir fait les Murailles trop minces, ou auec trop foibles Esperons, la terre a poussé la Muraille toute hors de sa place, & l'a toute creuassée & fendue. Et à Harlem en Gueldre, il y a enuiron six ans, on fit vne fort belle face de Bastion de Muraille, à laquelle apres y auoir mis la terre par derriere, elle tomba toute à la fois.

Consideration qu'on doit auoir en bastissant les Murailles. En la construction des Murailles on doit considerer la bonté du terrain, parce que tant meilleur il est, & plus gras, tant mieux il se soustient de luy-mesme, & la Muraille souffre moins d'effort, & doit estre plus mince que lorsqu'il est graueleux, ou sablonneux, qui escroule & pousse dauantage la Muraille ; c'est pourquoy il la faut faire plus forte auec des esperons plus espais.

Les Murailles de matieres douces sont les meilleures. Les matieres les plus douces sont les meilleures pour les Murailles, parce qu'elles ne se rompent pas, & resistent plus aux bateries. A Malte ils ont certaine sorte de pierre, qui est fort douce & facile à mettre en œuure, laquelle est estimée pour la plus excellente qu'on puisse trouuer pour cet effect : mais en ce pais il y pleut & gele fort peu; ce qui me fait croire que si elle estoit employée en France, ou vers les pais Septentrionnaux, elle ne pourroit resister au mauuais temps.

Muraille de brique. La Muraille de brique est meilleure que celle de pierre ; d'autant que celle de pierre depuis qu'elle est esbranlée ; la ruine se suit continuellement, ce qui n'arriue pas à celle de brique.

Autre sorte de Muraille. I'ay veu vne autre sorte de Muraille qui estoit ainsi ; on mettoit enuiron quatre doigts, ou demi pied de terre battue; par apres deux rangs de briques iointes auec mortier, derechef autant de terre par dessus,

conti

Liure I. Partie I. 89

continuant ainsi iusques au haut. Et cette sorte de muraille me semble bonne; car cet entrelassement de brique fait que la terre se soustient, & la terre qui est entre deux empesche le debris & la ruine.

A Palma-noua il y a vn meslange fait comme vn ciment, lequel estant sec fait vn corps qui resiste beaucoup au mauuais temps : Et lors que le Canon donne dedans ne fait aucun debris : Cette paste pourroit estre faite de brique pilées, de la chaux, & du marbre pilé. Aucuns les veulent de briques qui ne soient pas cuites. Mais ie tiens que le mauuais temps les consommeroit: toutesfois aux Merlons des Places basses, on pourroit s'en seruir, les couurant en temps de paix auec vn reuestement d'aix. *Mixtion pour faire des Merlons ou des Murailles.*

Aucuns ont voulu enuironner les terrasses de pallissades bien fortes, & liées ensemble, faites de poutres, ou trabes, parce qu'ils disent que cela resiste plus au Canon : mais il ne s'auisent pas qu'il ne resiste pas au feu, que l'ennemy y pourroit mettre facilement. *Murailles de pieces de bois.*

Pour conclusion nous dirons qu'il faudra choisir les matieres les plus douces qu'on pourra trouuer selon la commodité du lieu.

Ie parleray en passant, de quelques stractures & materiaux des anciennes murailles, aucunes desquelles nous imitons encore. Les premieres qu'on lit dans les Histoires basties par Cain estoient de brique cuite. Les Grecs, apres celles qui estoient faites de moilon & de cailloux, ont preferé celles de brique à toutes les autres : ainsi estoient les murailles que les Atheniens firent pour ioindre le Mont Hymettus à leur Ville. Les Teples de Iupiter & d'Hercules faits par ceux de Patras estoient aussi de briques : le Palais d'Attalus à Trallis, & celuy de Croesus à Sardis, comme aussi celuy de Mausolus à Messinarsus estoient de mesme. A S. George de Natolie, & à Massie & Calento, Ville de Portugal, on fait des tuiles de briques qui nagent sur l'eau estant seiches. Nos parois, ou pisé dont nous vsons en Languedoc & en Gascongne ont esté autrefois fort visitées en Barbarie & en Espagne : on les appelloit, murailles de forme, parce qu'on en forme la terre entre deux aix. Cette terre ainsi sircie resiste à la pluye, aux vents, & au feu; & n'y a ciment, ni mortier plus dur que cette terre. Les guettes & lanternes qu'Annibal fit en Espagne, les tours qu'il fit bastir és cimes des montagnes de cette matiere, ont duré plusieurs siecles. Les murailles de Charra, Ville d'Arabie, estoient encor plus merueilleuses; car elles estoient toutes massiues de pierre de sel, & n'auoient autre mortier que d'eau pure pour les assembler. Les Carthagenois enduisent leurs murailles de poix, à cause que les pietres estans mollasses, n'eussent peu resister aux mauuais temps, & aux tormentes faites par la mer. Celles de Babylone faites par Semiramis, ou selon d'autres par Belus, estoient meilleures. Leur construction estoit telle : elles estoient espaisses de 32. pieds, & hautes de 100. les tours plus hautes que la muraille de dix pieds, le tout fait de briques cuites, le ciment estoit de fange auec Asphalte, ou Bitume, qui sortoit d'vne cauerne aupres de la Ville de Mennius. De ce mesme Bitume & fange estoient enduites toutes les murailles. Nous ne les pouuons ainsi faire, n'ayans la commodité de ce Bitume. Celles de Hierusalem ne leur cedoient pas en force, puis que lors qu'elle fut assiegée par Titus auec tous les plus *Diuerses matieres de Murailles antiques.*

M 2 forts

De la Fortification reguliere,

forts instruments, dans toute vne nuict on ne peut oster que quatre pierres de la Tour Antonia. Aupres de Pouffole la Piscine admirable cachée fous terre est enduite de telle matiere, qu'on n'en sçauroit auoir morceau qu'à grands coups de marteau : Ie croy que celle de Murena & de Varro Ediles Romain qu'ils firent porter de Misistrat estoient semblables à celles-là. Bezira Villes des Indes, lors qu'elle se rendit à Alexandre estoit ainsi fortifiée ; le fossé enuironnoit la muraille, de laquelle le fondement estoit de pierre ; le reste de terre non cuire, auec quelques pierres, & des poutres entremeslées. En Scythie, en la Sauromatide, & en Budine Darius treuua les murailles de toutes les Villes estre de bois. La Citadelle d'Athenes lors qu'elle fut attaqué par Xerces estoit seulement enuironnée d'vne closture de bois. A Messine il se voit encor vn Chasteau enfermé de mesme, qu'on croit autrefois auoir esté basti par les François. Celles-cy sont de peu d'vsage ; toutesfois ie les aimerois mieux que celles des Lacedemoniens, qui disoient que la Ville ne sera pas moins enuironnée de murailles, qui seroit enuironnée de gens forts, & non pas de brique : chose brutale de s'exposer au peril sans raison, & ne sçauoir, ou ne vouloir pas se seruir de ce que la nature nous donne pour nous defendre contre ceux qui nous veulent offenser. La construction suiuante est des murailles antiques ; elles estoient faites de terre argille, ou croye rouge ou blanche, purgée du sable & grauier, sechée, non au feu, mais au Soleil, au Printemps & en l'Automne, cinq ans durant : Deuant qu'on sechat cette matiere, il faloit la bien batre, & y mesler de la paille. La chaux estoit de pierre viue, le sable, comme celuy de Pouffole, aspre & leger, bruslé par la force du feu ; que si les briques estoient ainsi faites d'argille qui tire sur la pierre pouce, les murailles seroient eternelles; & lors que l'vne & l'autre matiere aura senti le feu, elle viendra aussi dure que le diamant.

Hauteur des Murailles.
Quant à sa hauteur, elle doit estre vn peu plus haute, que les rempars, desquels nous parlerons apres selon d'autres seulement ou autant que la Campagne; & là on fera le cordon de pierre qui sert plustost d'ornement que de commodité, parce que l'ennemy s'en pourra seruir de mire pour rompre les Parapets des Remparts, outre qu'estant de pierre il est facile à ruiner.

Talud des Murailles, & pourquoy on le donne.
Le talu qu'on donne aux Murailles, est afin qu'elles soient plus fortes au bas où elles souffrent plus d'efforts, & le plus foibles où elles sont plus veuës, & endurent moins d'effort de la terre, laquelle poussant au deuant, il a esté necessaire luy donner ce pied pour resister, ainsi qu'vn homme s'il tient vne iambe escartée de l'autre, soustiendra mieux vn choc que s'il le tient toutes deux droites : de mesme en est-il des talus des murailles. Outre cela les coups de Canon ne donnent pas tant à plomb comme si elles estoient perpendiculaires; & a cet effect aucuns ont voulu faire le talu aussi grand que la hauteur, de façon que la muraille soit vn triangle Isocelle rectangle. Mais il en arriue de cela ces incommoditez ; le fossé au fonds s'estrecit grandement, & les flancs couuerts ne le peuuent pas si bien defendre : par apres pour si peu qu'on ruine ces talus, ils seruent de montée à l'ennemy pour aller à la bresche ; ce qu'il peut faire facilement, mesmes à plomb s'il ausse ses Canons sur des

Talus trop grands mauuais.

Caua

Liure I. Partie I.

Caualiers. Il faudroit faire des fondemens si larges que ce seroit vne despense nompareille sans commodité aucune ; c'est pourquoy il vaut mieux les faire mediocres, comme nous auons dit.

Aucuns font les murailles iusques à demie hauteur sans talus, & au reste du bas ils y font vn talus aussi grand que le hauteur, parce qu'ils disent que cela empesche que les eschelles ne puissent s'appuyer tout au long de la muraille: Mais tout ainsi qu'on ne se sert plus d'eschelles pour prendre les Villes fortifiées; aussi l'on mesprise cette sorte de talus; & puis l'ennemy ne sçauroit-il pas y faire des appuis? *Autre sorte de talus.*

Pour faire le talu en la raison donnée, on tire la ligne de la hauteur de la muraille AB, dans la cartelle qui est à costé, laquelle on diuise en autant de parties que contient le denominateur du talus ; comme si c'est deux cinquiesmes, ie la diuise en cinq parties, & en prends deux, qui font la ligne BC, en angles droits auec la hauteur, apres ie mene la ligne BC, qui sera la ligne du talus. En bastissant la murailles pour faire ce talus, au lieu du niueau ordinaire, on fera vne Planche, ou Parallelograme rectangle, duquel on ostera la piece HFG esgale à langle du talu CAB, & on mettra le plomb EF parallele au costé DI. *Pour faire le talu en la raison donnée.*

La Banquette, ou relais n'a point d'autre commodité particuliere, sinon comme aux autres murailles qui doiuent auoir le fondement qui est dedans la terre plus espais que ce qui est au dessus, afin de la mieux soustenir. *La Banquette à quoy elle sert.*

La voute ou canal souterrain qui est dans l'espaisseur sert de contremine, & les trous & souspiraux pour l'esuenter, ce que ie n'ay point veu practiquer, & crois ie que ces trous ne seront pas capables d'esuenter la mine : ou il les faudroit faire fort grands, & par ainsi on affoibliroit la muraille : c'est pourquoy d'autres ont mieux aimé faire ces contre-mines autre part, comme sera dit parlant du fossé. *La voute à quoy elle sert.*

Les Esperons & Contreforts aident & soustiennent la muraille, & empeschent qu'estant batuë ne tombe pas si tost : car estans enfoncez dans la terre, malaisément les peut on ruiner ; estans liez auec la muraille, la soustiennent beaucoup, & font peu de ruine à cause de la terre qui les enuironne. Les arceaux qui les ioignent l'vn à l'autre seruent pour faire par dessus les chemins des Rondes, & pour les mieux lier & faire tenir l'vn à l'autre. *Les esperons à quoy ils seruent.*

Aucuns veulent que toute la muraille soit faite à arceaux, qui prennent les vns par dessus les autres, & que ceux qui seront par dessus en prennent deux de ceux qui seront au dessous, afin que le Canon battant cette muraille, ces arcs soustiennent ce qui sera par dessus, ie ne sçay si cela est bon ou mauuais, parce que ie n'en ay point veu de cette façon. *Muraille à arceaux.*

On pourroit demander quel doit estre plustost fait, la muraille, où le rempart ; il me semble que c'est la muraille, comme i'ay veu faire à la Rochelle, où i'estois au commencement qu'on la fortifioit : & le Prince de Bogel a fait enceindre de murailles simples les Fortifications qu'il a fait à Bogel aupres de Mantouë, auant que faire les fossez ni les remparts. Toutesfois à la Ville-neufue de Turin l'on a creusé plustost les fossez & fait les remparts, que basty la muraille : Semiramis fit plustost creuser les fossez de Babylone, & de la terre qu'elle en sortir fit faire des briques *Quel doit estre plustost fait, la muraille ou le rempart.*

M 3 pour

92　**De la fortification reguliere,**

pour baſtir la muraille & de la Ville & de la Contreſcarpe : mais j'ai-merois mieux faire au contraire, à cauſe que la terre ſe renge mieux contre les Eſperons; on peut mettre la meilleure contre la muraille, & aux endroits les plus oppoſez à la batterie, & la pire aux autres lieux.

Aux Places où il n'y a point de muraille, il faut faire vn fondement de cinq ou ſix pieds qu'on creuſe, & là dedans on remet la terre & la bat tres bien ; ſi le terrin eſt mauuais, on fera ce fondement ſi profond qu'il alle iuſques au fonds du foſſé, afin qu'eſtant creuſé, la terre qu'on aura ajancée & batue ſe ſouſtienne.

L'ancienne ceremonie des Romains baſtiſſant les murailles, inſtituée par Romulus eſtoit telle ; celuy qui faiſoit baſtir la Ville faiſoit vn ſillon profond auec vne charrue, de laquelle le ſoc eſtoit de cuiure, tirée par vn bœuf & vne vache : toutes les motes qui ſe leuoient, on les iettoit dedans ce qui eſtoit enfermé dans cette Place: laquelle s'appelloit *Pomœ-rium* ; où deuoient eſtre les portes ils hauſſoient la charrue, & la portoient durant cet eſpace, tout le contour eſtoit tenu ſacré, excepté les portes.

Alexandre le Grand faiſant baſtir Alexandrie fit ietter de Polenta, ou farine crue, au lieu où deuoient eſtre les murailles.

PLANCHE XIII.

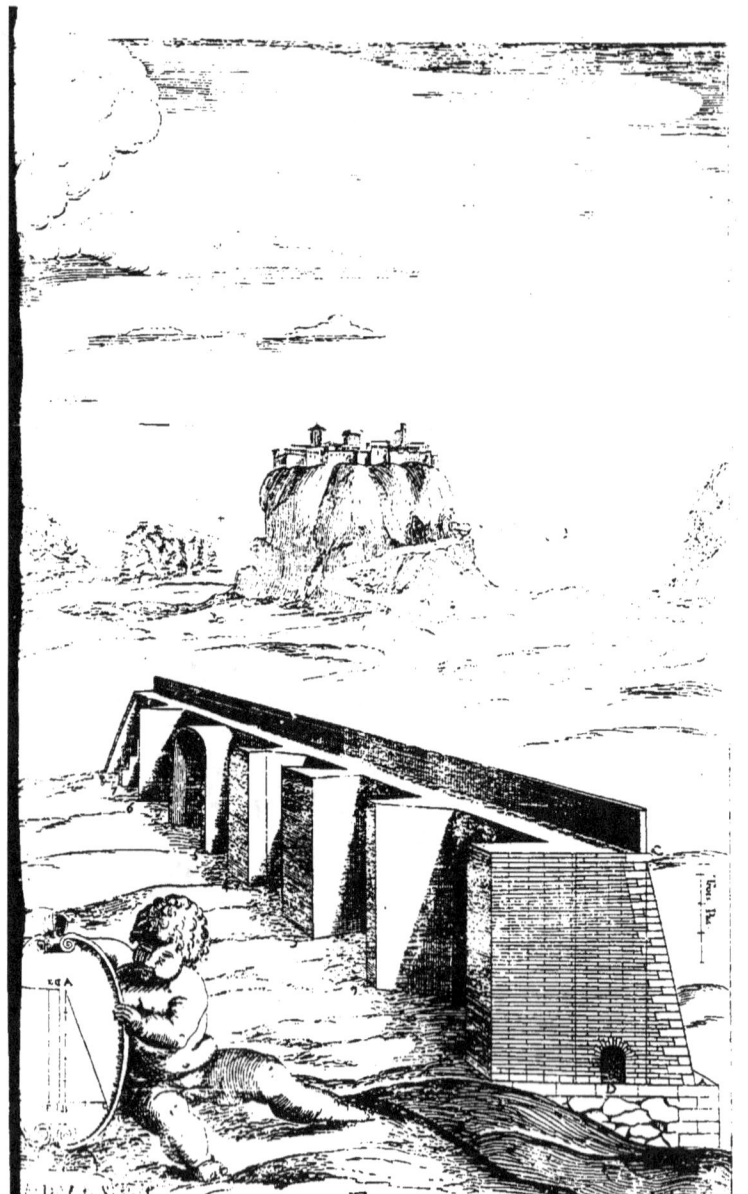

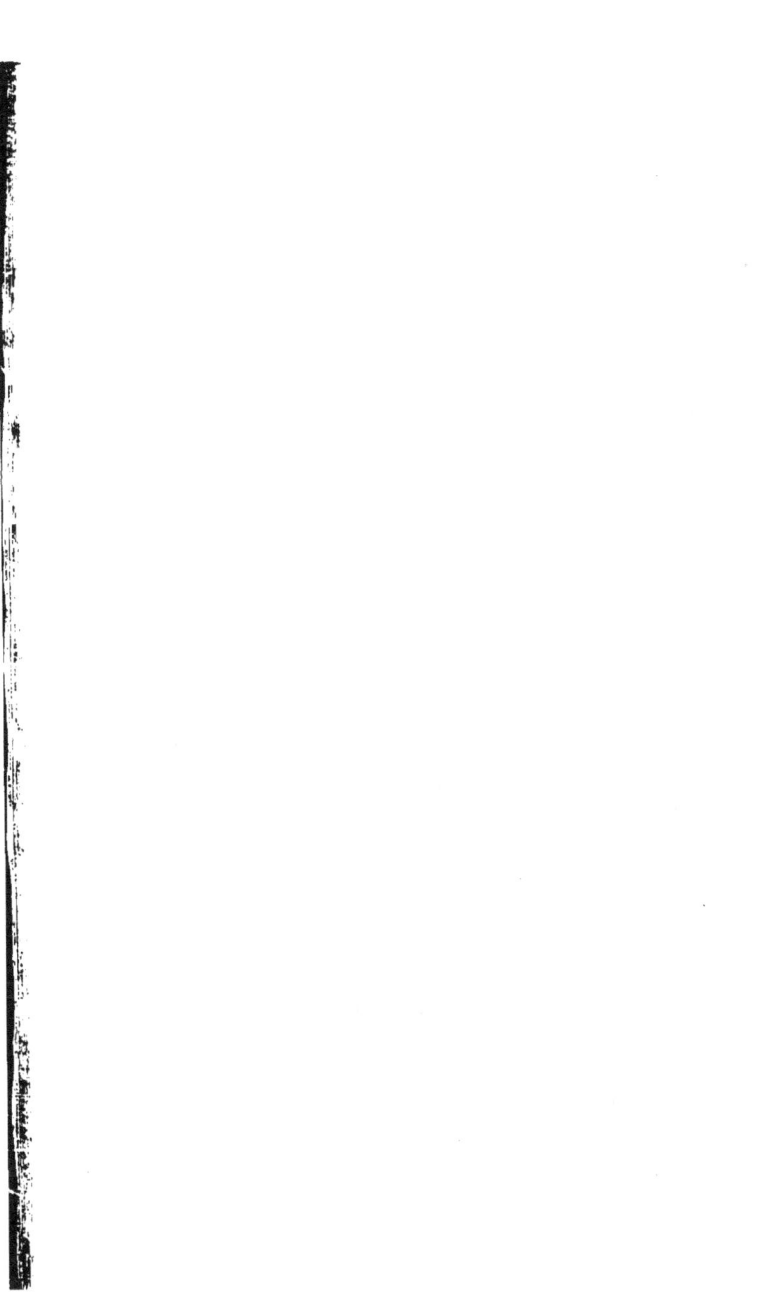

DES REMPARS.
CHAPITRE XXX.

ON derriere de la muraille du coſté de la Ville ont met la terre qu'on tire du foſſé batuë entre les Eſperons le mieux qu'il ſe peut; elle ſert pour reſiſter au Canon & couurir les maiſons de la baterie de l'ennemy, meſme pour y faire des retranchemens, & par leur eminence commander ſur le trauail de l'ennemy. Leur hauteur, à prendre depuis le niueau de la campagne doit eſtre de 20. ou 25. pieds, ſans comprendre le Parapet qui doit eſtre par deſſus; & ce principalement aux Places où il y a pluſieurs ouurages l'vn deuant l'autre, afin qu'ils ſe commandent tous comme par de-grez iuſques au plus eſloigné, les faiſant plus bas; les tirs à la verité en ſont bien plus commodes, mais ils couurent trop peu la Ville, & ne commandent pas ſi bien aux ouurages de dehors. En Hollande on ne les fait pas plus hauts de 15. pieds, à cauſe que les Places ne ſont que de terre, laquelle ne pourroit pas ſe ſouſtenir l'eſleuant ſi haut; outre que la campagne d'ordinaire eſt plus baſſe que le plan de la Place; ſon eſpaiſſeur ſera de 20. ou 25. pas, au pied.

Meſures du Rempar.

Il doit aller en diminuant du coſté de la Place, de façon que le talu ſoit égal à ſa hauteur, ou dauantage, afin qu'on puiſſe commodément y monter par tout, & afin que la terre par le mauuais temps ne s'auale. Il faut prendre garde que le plan du Rempar par le haut doit aller vn peu en penchant vers la Ville, afin que la pluye & l'eau qui tombera deſſus ſe puiſſe écouler, & afin que le Canon en reculant ſe couure, comme il ſera dit cy-apres.

Panchant du Rempar.

Aucuns proportionnent le Rempar au nombre des Baſtions; comme par exemple à vn Pentagone, ils le veulent moins épais qu'à vn Exagone, & à celuy-cy moins qu'à l'Eptagone, & ainſi des autres; parce qu'ils diſent qu'il ſera batu auec moins de Canons, à cauſe de la proportion de l'armée conquerante auec la force de la Place. Il faut donc à ce conte eſtre d'accord auec l'ennemy qu'il ne mene que tant de Canons, ou s'il en menoit dauantage luy defendre. Choſe ridicule s'imaginer que l'aſſaillant proportionne touſiours ſa force à celle du defenſeur, & qu'il mette moins de Canons qu'il faut à vne baterie, parce qu'il attaque vn Pentagone, pour ne gaſter pas cette proportion. Ces Remparts doiuent eſtre faits de cette eſpeſſeur tout autour de la Place: mais les Baſtions doiuent eſtre entierement remplis de terre; d'autant que là deſſus on peut ranger grand nombre de Soldats pour combatre & defendre le Baſtion. Par apres on a quantité de terre, & lieu pour faire foſſez & retranchemens, leſquels ſeront touſiours plus hauts que ceux de l'ennemy.

Mauuaiſe raiſon de proportionner l'eſpeſſeur des Rempars au nombre des Baſtions.

Baſtions doiuent eſtre pleins, & pourquoy.

Les Baſtions vuides ont ces defauts qu'ils ont peu de terre pour faire des retranchemens, & lors qu'on y a fait bréche, il les faut faire en bas; & par ainſi ſeront commandez den'haut, & ne pourront pas defendre la bréche & les Soldats qui ſeront rangez dedans mal-aiſément, pourront ils empeſcher que ceux qui ſont en haut ne les forcent, ayant cet auantage qu'eſtant montez ils ſeront par deſſus les autres, & des retranchemens

Defauts des Baſtions vuides.

N ne

ne sçauroient voir la montée de la bréche, & ne pourront la defendre puis qu'ils font plus bas qu'icelle : Car il faut considerer que, soit qu'on ait fait bréche, ou par le Canon, ou par la mine , elle entrera si auant que ce qui restera des Rempars ne sera pas capable d'y pouuoir faire des bons retranchemens. C'est vne maxime generale de la Fortification, que les defenses plus proches du centre de la Place doiuent estre plus eminentes que les plus esloignées : comme pourra-t'on faire des defenses ou retranchemens plus hauts que les Rempars & Dehors, si les Bastions sont tous vuides, outre qu'il est quasi necessaire de remplir les Bastions? Car on ne sçauroit où employer la terre qu'on tire des fossez, puis qu'estant pleins, il y en a encore plus qu'il n'en faut. Par apres ceux qui font les Bastions vuides ne peuuent pas faire les deux places basse & haute. Pour moy i'ay veu tousiours remplir les Bastions aux meilleures Places, & croy-ie que personne qui soit bien entendu aux Fortifications ne contrariera à ce poinct que par plaisir, & pour exercer son esprit.

Arbres sur les Rempars.

On plante des arbres tout le long des Rempars & sur les Bastions, tant pour l'ornemēt & beauté de la Place, que pour auoir du bois pour brusler, & pour faire des affuts en temps de besoin, comme à Anuers ou il y en a plusieurs rangs à Luques & à Padouë il y en a aussi tout autour des repars.

Aucuns n'en veulent point, parce qu'ils disent que lors que le vent donne contre ses arbres, le bruit empesche que les Sentinelles ne puissent entendre ce qui se fait dehors: mais le remede de cela est de les laisser en temps de paix, & en temps de guerre, les couper s'ils donnent incommodité.

DES PARAPETS.

CHAPITRE XXXI.

Vsages des Parapets.

PAR toutes les pieces de la Fortification, soit au Dehors, Faussebrayes, ou Rempars on fait des Parapets. Les Rempars ou Terrasses par leur épesseur doiuent resister à la baterie de l'ennemy, & par leur hauteur couurir le dedans de la Place. Les Parapets des Rempars seruent pour couurir les hommes & les Canons qui sont pour la defense de la Place.

Des Parapets des Rondes.

Les Parapets des Rondes se font par la muraille qu'on hausse six pieds pour couurir les gens de pied, ou pour mieux dire, pour empescher que ceux qui font la ronde ne tombent dans le fossé. Leur épesseur doit estre fort petite, & les plus deliez sont les meilleurs, parce qu'ils ne sont pas faits pour resister, & tant plus ils sont épais, tant plus ils feront d'esclats & de ruine, & seront plus fascheux à oster, & ne seruiront pas mieux. C'est pourquoy la plus part n'en y mettent point; mais il est ainsi trop dangereux à ceux qui vont sur les murailles de tomber la nuict dans le fossé. Lors qu'on fait ces Parapets fort hauts, on doit faire du costé de la Place vne Banquete d'vn pied, ou vn pied & demy, & autant de large, afin que les Soldats & les Rondes puissent voir par dessus.

Chemin des Rondes.

Entre ce Parapet & celuy du Rempar il y doit auoir cinq ou six pieds d'espace, lequel sert pour le chemin des Rondes, comme aussi pour receuoir

Liure I. Partie I.

uoir la ruine des Parapets des Rempars, lesquels autrement estant battus tomberoient dans le fossé; Comme aussi s'ils estoient immediatement dessus la muraille, lors qu'on l'auroit rompuë estant par dessus, il tomberoit auec grande incommodité pour ceux de la Place qui resteroient sans Parapet : mais laissant cet espace il faut beaucoup rompre auant qu'estre au dessous d'iceluy.

Le plan de ce chemin sera plus haut que la campagne de huict ou dix pieds. Aucuns le font à niueau d'icelle; & d'autres le font aussi haut que le Rempar.

Apres cet espace suiuent les Parapets des Rempars qui sont faits pour couurir tant les Soldats que les Canons: leur hauteur par dessus le Rempar doit estre de quatre pieds, ou quatre & demi au plus, & leur espesseur de vingt, ou vingt-cinq pieds. Ils doiuent estre faits de terre auec talu du costé de la campagne: Lors qu'ils sont esleuez beaucoup par dessus le chemin des rondes, on leur donnera sur deux pieds vn de talu, qui sera la moitié de la hauteur. Le dessus doit aller en penchant vers la campagne, de façon qu'il corresponde au pied de la Contrescarpe, ou lors que les fossez sont estroits au Corridor, ou à tout le moins à l'esplanade de la campagne. Le tout pourra estre veu plus facilement dans la Figure, ou Porfil qui est dans la Cartelle de la Planche 14. marquée I, où le niueau de la campagne soit A K, la hauteur du Rempar au dessus d'iceluy B L, son talu ou montée A B: son espesseur au haut C B; la hauteur du Parapet vers le dedans CD, l'espesseur dudit Parapet C E, son penchant D E correspondant au pied de la Contrescarpe I, ou à l'esplanade de la campagne H en la seconde Figure. La hauteur du Parapet en dehors E O, son talu E F, la largeur du chemin des rondes F N, la Banquette P, le Parapet des rondes G, la hauteur de la muraille G S, son talu R H, la profondeur du fossé H T, la largeur H I, le pied de la Contrescarpe I, & M l'esplanade de la campagne.

Parapets des Rempars & leurs mesures.

Explication du Porfil.

Nous donnons icy seulement quatre pieds de hauteur au Parapet; c'est afin que le Canon puisse tirer par dessus, ce que les Italiens appellent tirer en barbe. Bien que d'autres le fassent plus haut pour couurir les gens de pied, & de cheual. Mais estans ainsi, il faut necessairement faire des Canonnieres pour se seruir du Canon, lesquelles sont difficiles à faire, & preiudiciables à la Place pour plusieurs raisons.

Parapets bas pour pouuoir tirer en barbe.

Premierement, si le Canon tire par ces Canonnieres faites dans le Parapet, l'ennemy est asseuré que ceux de la Place ne peuuent tirer que par icelles, contre lesquelles il pourra pointer ses Canons, & attendre que les autres tirent, & tout à l'instant tirer aussi ceux qu'il aura apresté, & il ne manquera le plus souuent de les desmonter.

Raisons contre les Parapets hauts.

Par apres vn mesme Canon ne pourra tirer qu'en certains endroits, autant seulement que portera l'ouuerture de la Canonniere, & à ceux qui seront sur les extremitez de la Courtine pour defendre la face du Bastion opposé: il faudra faire les Canonnieres tres-ouuertes, ou bien ce qui les couurira sera fort foible, à cause du biaisement, contre quoy le Canon de l'ennemy donnât, ou les bouchera tout à fait, ou les ouurira de telle façon, qu'autant vaudroit-il qu'il n'y eu point de Parapet, côme on peut voir en la Figure 3. où la pointe A est si foible qu'elle ne sçauroit resister au Canô.

Autre raison.

N 2 Et

98 De la Fortification regulière,

Et quand bien l'ennemy ne tireroit pas contre, le feu & le soufle du Canon qui tirera par là esbranlera asseurément cette foible pointe de terre, laquelle tombant bouchera la Canonniere, ou l'ouurira trop.

Incommodité de faire les Canonnieres.

Outre cela il y a la difficulté de les faire si elles ne sont pas reuestuës, la terre de dessus & des costez tombera facilement. Si elles sont reuestues de muraille, le Canon de l'ennemy les ruinera auec beaucoup de dommage des esclats qui donneront à ceux qui seront sur le Rempar auprés du Canon. Si au lieu de muraille on y met des planches, ou pieces de bois, le feu du Canon les bruslera : car on voit bien quelquesfois le feu se mettre au gabions, bien qu'ils n'enferment pas de la façon que fait la Canonniere, laquelle est couuerte par dessus, & par sa longueur empesche que le feu ne se peut exhaler, comme il fait aux gabions.

Par apres, quel besoin est-il que la Caualerie alle sur les Rempars ? Quand bien il le faudroit, qu'on la face marcher plus loin des Parapets vers la Place, & sera à couuert, bien qu'ils ne soient pas plus hauts que nous auons dit.

Incommodité de faire les Parapets hauts.

Si on fait les Parapets si hauts, ie demande par où tireront les Mousquetaires ; il faudra necessairement qu'ils montent dessus, ou sur quelque degré, & qu'on face vn autre petit Parapet pour les couurir, lequel sera grandement haut, & estant rompu sera beaucoup de ruine ; & montée à l'ennemy, auec grand embarras de mettre ainsi terre sur terre, & Parapet sur Parapet ; & faudra faire des grands talus, mesmes du costé de la Place, ce qui sera fort incommode pour tirer. Outre cela, pour monter dessus le premier Parapet, il faudra faire vn degré qui ne suffira pas, en estant necessaire deux : car pour couurir les gens de Cheual, il faut 9. pieds de hauteur, & vn homme ne peut tirer qu'au dessus de 5. pieds ; tellement qu'il faudroit faire les degrez de 4. pieds de hauteur, ce qui seroit tres-incommode de tant monter & descendre à tous les coups qu'on voudroit tirer.

Contre-bateries sont accidens.

Si l'on dit que les Parapets estans bas ne sont point propres pour couurir les contre-bateries qu'il faut par fois faire contre l'ennemy, ie respons que ce sont accidens, ausquels on remedie selon l'occasion, & en quelques lieux seulement. Icy nous parlons du corps de la Fortification comme il doit estre construit en soy essentiellement, n'entendant non plus icy parler des lieux commandez ; ausquels il est necessaire de faire les Parapets grandement hauts, comme nous dirons à l'Irreguliere.

Demonstration.

On pourra dire, qu'il faut que les Soldats & le Canon soient couuerts à preuue du Canon, qu'autrement il vaudroit autant qu'il n'y eust point de Parapet. Mais ie dis qu'auec cette hauteur que nous auons dit de 4. pieds, le Canon se mettra à couuert par son recul, à cause de la hauteur du Rempar par dessus la campagne, & de ce peu de pente qu'on luy donne, qui fait que tant plus il se retire, tant plus il est à couuert ; ce qui se demonstre ainsi en la Figure 2.

Soit le Canon H en la campagne, qui tire par l'extremité du Parapet B ; soit continuée la ligne B D iusques en G, de façon qu'elle soit perpendiculaire à la ligne du niueau I H, ie dis qu'elle sera moindre que I C, ou quelconque autre, pependiculaire menée dessus la ligne I H, du costé de la Place, se terminant en la ligne du tir H K. Ie dis aussi que L M, plus esloignée de B G, est plus grande que C I, qui est plus proche.

Les

Liure I. Partie I. 99

Les triangles CIH, & BGH estans rectangles, & ayans l'angle H en commun, ils seront equiangles ᵃ : Donc comme HI à IC, ainsi HG à GB : mais HI premiere, est plus grande que HG troisiéme : donc CI seconde sera plus grande que GB quatriéme ᵇ : on demonstrera de mesme que LM sera plus grande que CI, & ainsi des autres qui seront tirées du costé de la Place. Maintenant si l'on meine AF parallele à IG, EI, & DG seront esgales ᶜ, qui ostées des inesgales CI & BG restera CE plus grande que BD ; le mesme se dira de ML. Soit supposée la distance du Canon H iusques à G, 100.pas ;& BG la hauteur du Parapet, auec le Rempar par dessus le niueau de la campagne 29. pieds , & le recul du Canon GI, 15.pieds, on trouuera CI estre 30.pieds,& plus de deux tiers. Si vous ostez tant de BG que de CI,25.pieds, restera pour BD 4. pieds, & pour CE plus de 5. pieds ⅔, à quoy si on adiouste la pente du Rempar DE, vn pied, EC sera 6.pieds ⅔, qui sont bastans pour couurir le Canon,& empescher qu'il ne puisse estre demonté.

ᵃ 31.Propos.1.
ᵇ 14.Propos.5.
ᶜ 34.Propos.1.

Par apres pour faire les Parapets si hauts, les Soldats seront-ils à couuert à preuue du Canon ? Ne faut-il pas qu'ils tirent touliours par dessus ces Parapets, ou bien faire autant de Canonnieres qu'on veut faire tirer de Mousquetaires à la fois, ce qui affoibliroit si fort le Parapet, qu'il seroit inutile. Il n'est pas aussi necessaire que tout soit à couuert à preuue du Canon ; veu que c'est vn malheur lors que le Canon en rencontre quelqu'vn aux occasions : on ne peut pas touliours estre asseuré quand le Mousquetaire aura tiré, & qu'il veut demeurer sur le Rempar ; se tenant plus arriere il sera à couuert du Canon, & lors qu'il tirera, il sera autant couuert qu'aux autres Parapets où l'on tire par dessus les degrez.

Autres incommoditez des Parapets hauts.

Que si ces raisons ne les payent pas,& qu'ils veulent faire les Canonnieres aux Parapets, on les fera haut seulement de six pieds du costé du Rampar , auec vn degré pour tirer par dessus, & vn autre petit Parapet par dessus celuy-là pour tirer à couuert, & les Canonnieres seront taillees dans la terre, ou espesseur du Parapet, comme on verra au Discours & Figures de la fin de ce Chapitre, & comme nous auons dit aux Places basses, horsmis que les Merlons ne seront hauts que de deux pieds, ou deux pieds & demi par dessus l'embrasure, laquelle doit aller en penchant, afin qu'on puisse pointer le Canon iusqu'au pied de la Contrescarpe, ou pour le moins au Corridor ; l'ouuerture d'icelle en dedans sera de 3.pieds ; au dehors de 6.ou 7.au plus estoit d'vn & demi, ou deux.

Parapets aux Canonnieres.

De ce que dessus on peut voir facilement la raison pourquoy aux Places basses nous auons fait des Canonnieres & Merlons, & icy nous n'en voulons point : parce que les Places basses estans au niueau de la campagne, le recul ne cacheroit pas les Pieces comme il fait icy, ainsi qu'on void en la Figure 4. où la Place basse A estant au niueau de la campagne E, le Canon C pour reculer en B ne sera pas à couuert du Canon D, à cause que BD, & AE sont paralleles : c'est pourquoy il faut icy que les Merlons soient plus hauts que tout l'affust ; & par ainsi le Canon reculant se couurira, à cause que le coup vient par costé. Que s'il tiroit directemẽt, ou à plomb dans l'embrasure, le recul ne couuriroit pas le Canon ; d'où l'on voit que ceux des Remparts auec leur petit Parapet sont plus asseurez, & se couurent mieux que ceux-cy auec leurs hauts Merlons.

Pourquoy l'on fait Canonnieres & Merlons aux Places basses.

N 3 Autre

De la Fortification reguliere,

Ouurages hauts anciennement estimez.

Autrefois on faisoit les Parapets hauts, parce qu'on croyoit auoir vn grand auātage sur l'ennemy esleuant grandement les Rempars, Parapets, & autres defenses, à cause de leur eminence, par le moyen de laquelle on peut mieux descouurir dans le trauail de l'ennemy : Mais on s'est auisé de depuis qu'estans ainsi hauts, lorsque l'ennemy estoit proche, les coups tirez de là estoient de peu d'effect, comme nous demonstrerons apres. On a reconneu aussi que les coups tirez plus proche du niueau de la campagne font plus de dommage que ceux qui tirent d'enhaut, & plus esloignez d'iceluy, lorsque tous deux tirent à vn mesme poinct, comme en la

Demonstration.

Figure 5. soit le tir du poinct H en G plus proche du niueau de la campagne, que le tir de A au mesme poinct G tiré d'vn lieu plus haut, & plus esloigné dudit niueau, supposant l'offense commencer à vne certaine hauteur, comme DC, ou EF, & finissant en vn mesme poinct G, ie dis que la ligne CG de l'offense prouenant de H sera plus grande que la ligne GF, où l'offense prouenant du poinct A, en mesme proportion qu'elle s'approche plus du niueau.

a 32.Propos.1.
b 4.Propos.6.

La ligne AB estant perpendiculaire à la ligne BG, & EF estant aussi perpendiculaire à icelle, les triangles ABG, EFG seront equiangles [a]. De mesme seront les triangles HBG, & DCG : donc [b] comme AB à BG, ainsi EF à FG, & comme HB à BG, ainsi DC à CG; en changeant

c 16.Propos.5.

comme AB à EF, ainsi BG à FG [c]. Et par la mesme, comme HB à DC, ou à son esgale EF; ainsi la mesme BG à CG : Donc les raisons des hauteurs AB, & HB, à la mesme hauteur EF, où la raison de la hauteur EF aux hauteurs AB, & BH sera comme des lignes GF & GC à la mesme BG. Mais tout ainsi que la hauteur DC, à plus grande raison à HB, que

d 8.Propos.5.
e 11.Propos.5.
f 10.Propos.5.

à AB plus grande [d] en mesme proportion, la ligne GC aura plus grande raison à la toute GB, que la ligne GF à la mesme GB : [e] Dont tant plus AB sera haute, tant plus l'offense [f] GF sera petite, ce qu'il faloit demonstrer. Soit AB 40. pieds, EF la hauteur d'vn homme de six pieds, & BG de 500. pieds par la regle de proportion FG sera 75. pieds. Par apres soit posée HB, 15.pieds, & les autres comme deuant, DC 6.pieds, & BG 500.pieds, on treuuera CG estre de 200. pieds.

Coups tirez de bas plus nuisibles.

D'où l'on voit que les coups sont plus nuisibles à l'ennemy de tant plus bas ils sont tirez, ce qui nous est confirmé par l'experience ordinaire, que les grands vaisseaux en mer ne rencontrent pas si souuent les galeres, comme font les galeres les vaisseaux, à cause que la hauteur empesche l'vn, & la bassesse aide l'autre.

Pourquoy l'on fait des Parapets mediocrement hauts.

On pourroit dire qu'il seroit donc meilleur à vne Place de faire les Rempars à niueau de la campagne, à quoy ie respons qu'ils sont faits pour couurir les maisons & bastimens de la Ville, & pour cet effect ils doiuent estre esleuez à certaine hauteur, laquelle s'ils excedent elle porte preiudice : Outre qu'il faut que les Rempars descouurent & commandent dans les ouurages qui sont au deuant d'iceux : car il faut que toutes les pieces de la Place aillent comme par degrez, que celles qui sont plus auant dans la campagne soient par dessus le niueau d'icelle, & commandées des autres qui sont plus en dedans, & celles-cy des autres s'il y en a successiuement.

PLANCHE XIV.

DES

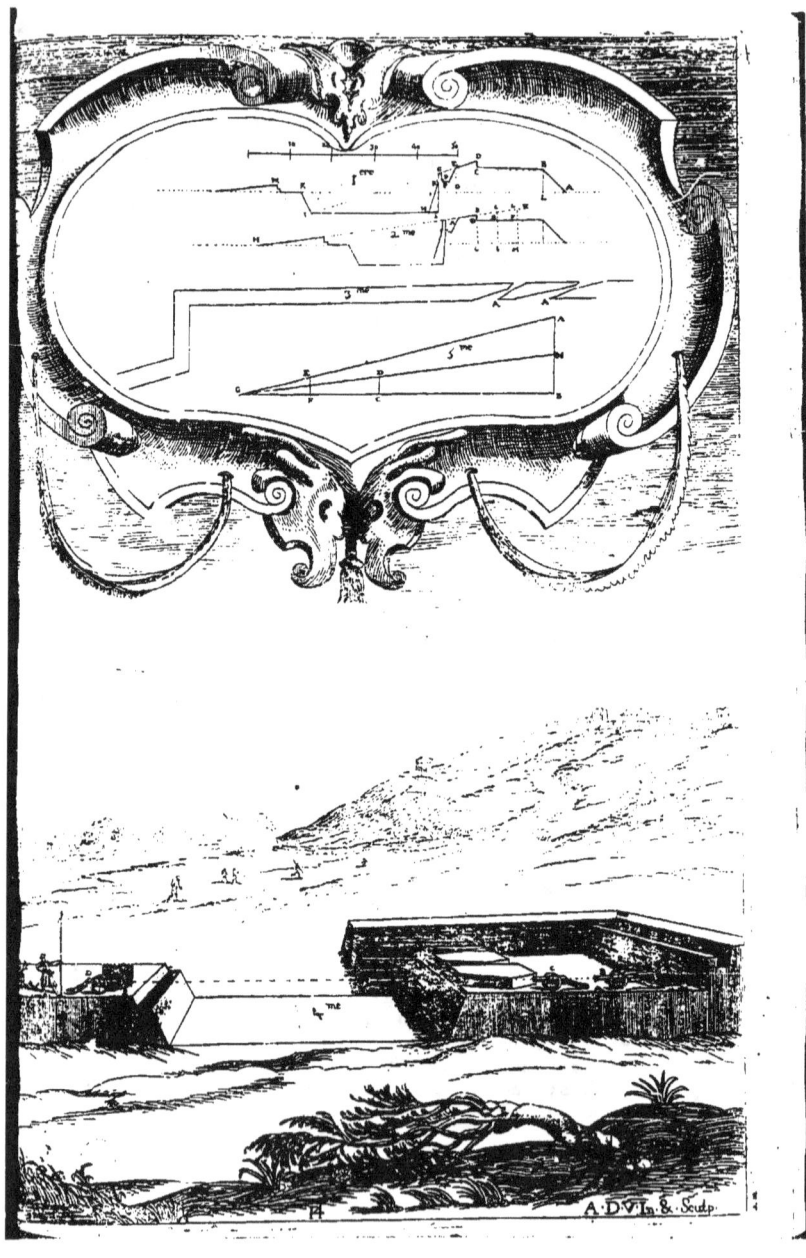

DES DIVERSES FORMES
de Parapets.
CHAPITRE XXXII.

AFIN que les Soldats tirent auec plus d'asseurance, & cou- *Petit Parapets*
uerts par dessus le grand Parapet, il est necessaire de faire l'au- *dessus les grands.*
tre petit haut de deux pieds & demi, ou au moins de deux
pieds, lequel ne doit point estre de muraille, à cause
qu'il faudroit le rompre toutes les fois qu'on voudroit tirer le Ca-
non, ou bien y laisser des Canonnieres, tant pour les Canons
que pour les Mousquets, & par ainsi on tomberoit en l'incon-
uenient deuant allegué, & vn autre plus grand, que les esclats
meroient plus de Soldats que les coups.

Aucuns ont voulu les faire de pieces de bois, mais tout cela ne vaut
rien non plus : car outre qu'il est sujet au feu, il fait des esclats, & y fau-
droit faire des Canonnieres comme a ceux de muraille.

Les meilleurs, & ceux que i'ay veu practiquer fort souuent sont faits *Petit Parapets*
de barriques, ou demi barriques pleines de bonne terre, qu'on range *dequoy doiuent*
l'vne contre l'autre : les Mousquetaires tirent entre deux, & lors qu'on *estre faits.*
veut tirer le Canon on peut oster vne de ces barriques, & la remettre
apres qu'il aura tiré par le moyen d'vn petit chariot de la hauteur du Pa-
rapet. Ces Parapets de barriques entieres sont fort hauts, & si on ne les
veut que pour couurir les gens de pied, suffiroit vne demi barrique.

Les Parapets qui se font auec des sacs de terre sont aussi tres bons, par- *Auec sacs.*
ce qu'ils laissent plusieurs endroits par où l'on peut tirer, & le peu d'es-
pesseur qu'ils ont n'empesche pas qu'on ne puisse tirer à coste, outre qu'on
les peut oster & remettre plus facilement que les barriques pour faire ti-
rer le Canon, & ne font aucuns esclats.

On en fait encor auec des manequins ou hottes remplies de terre; *Auec manequins*
mais il faut aduiser que si la terre est trop sablonneuse, il les faut faire
fort serrez, autrement toute la terre s'en va comme par vn crible lors
que la fucille est tombée. Ceux-cy sont meilleurs que les autres, parce
que les barrieres font esclat, les sacs se bruslent & pourrissent facilement,
& coustent beaucoup.

Ces Parapets ne se mettent qu'en temps de siege; c'est pourquoy en
temps de paix on fera prouision dans les magasins, de sacs, de barriques,
& de paniers pour s'en seruir à cet effect.

On sera aduerty qu'à l'endroit de la Courtine qui voit la face du Ba- *Petit Parapets*
stion opposé, il faudra ranger les barriques ou sacs comme en triangle; *comme doit estre*
autrement les Mousquetaires ne pourroient pas tirer en biaisant, comme *fait a l'extremi-*
il faut qu'ils facent en cet endroit. On peut voir en la Planche 15. comme *té de la Courtine.*
il les faut ranger.

Nous ne dirons rien de plusieurs sortes de Parapets que diuers se sont
imaginez : nous mettrons les suiuans en Figure, afin qu'on en voye les
defaut à l'œil sur le Discours que nous auons fait.

D'autres pour mieux couurir la Fortification les font haussant vers les *Diuerses sortes*
dehors, *de Parapets.*

O

104 *De la Fortification reguliere,*

dehors, comme les marquez 5. mais il faut necessairement à ceux-cy des Canonnieres. Le petit Parapet par dessus est pour couurir les Mousquetaires qui tirent par les trous. Ie treuue celuy-cy ie plus mauuais de tous, bien qu'il ait esté escrit par vn autheur des plus modernes.

Les marquez 2. sont d'Albert Durer, lesquels pour pouuoir subsister en cette forme, il faut necessairement qu'ils soient de muraille, & de cette matiere ils ne sont pas bons.

Ceux que i'estime les meilleurs sont ceux que nous auons descrits, representez en la Figure premiere de la mesme Planche

PLANCHE XV.

DES

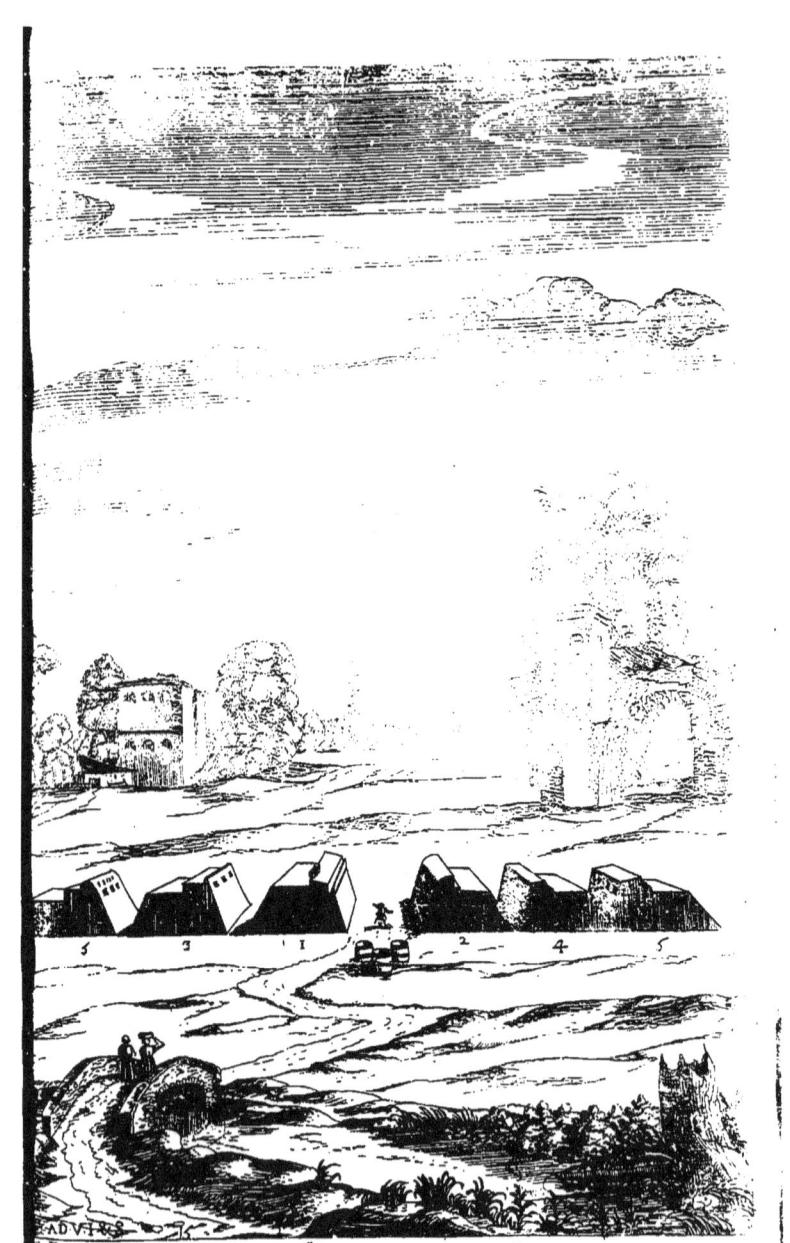

DES CAVALIERS.
CHAPITRE XXXIII.

DEPVIS l'inuention de la Fortification moderne, outre les Rempars & Parapets, on a fait les Caualiers, qui font de beaucoup plus eminens que tous autres ouurages qu'on fait dans la Place. On en fait grand cas en toutes les Fortifications, comme on peut voir à Palma-noua, Orsi-nouo, en la Citadelle de Turin, & autres lieux ou i'en ay veu. *Vsages & auantages des Caualiers.*

L'aduantage qu'apportent ces Caualiers est, qu'ils molestent l'ennemy tant qu'ils est dans la campagne, descouurent dans les trauaux, & l'offensent dans les bateries; luy donnent cette incommodité, que pour estre à couuert il faut qu'il hausse beaucoup plus les tranchées, & les autres ouurages: outre qu'il ne sçauroit faire que tres-difficilement aucun trauail qui puisse commander à celuy cy. Ils seruent aussi pour couurir les lieux enfilez de la Place, & redoublent les defenses de la face du Bastion estans situez conuenablement. Ils seruiront encor pour tirer dans les retranchemens que l'ennemy fera estant logé dans le Bastion.

Aucuns les reprouuent, disant, qu'ils ne sont pas de grand seruice, & qu'ils ne pourroient defendre vne Place, parce qu'estant beaucoup retirez ils ne chassent pas l'ennemy en dehors. Apres leur hauteur apporte beaucoup d'incommoditez: Premierement d'estre faits car; il est difficile de hausser ainsi terre sur terre, & Parapet par dessus: ils sont fort en butte à l'ennemy; outre cela, c'est qu'au besoin, & lors que l'ennemy est proche il ne seruent quasi de rien, pour la raison qui sera dite apres, & parce qu'on ne peut pas pointer le Canon en bas sans se descouurir, ou diminuer grandement les Parapets. En fin qu'ils empeschent les retranchemens, & l'ennemy les ayant pris s'en seruira auec beaucoup d'auantage. *Raisons contre les Caualiers.*

Ces raisons ne sont pas assez fortes pour me persuader de les reprouuer, voyant que plusieurs Ingenieurs les ont mis en vsage auec grand auantage; veu aussi qu'estans adjoustez à vne bonne Fortification, ils la rendent asseurément plus forte. Ie ne dis pas qu'on les doiue mettre pour defense principale, & qu'au lieu de Bastions on face des Caualiers, ainsi qu'on a fait en aucunes Places, comme à Cremonne, & aussi à Plaisance, où les Courtines sont excessiuement longues, & parce qu'vn Bastion ne peut pas defendre l'autre à cause de leur grande distance. On auoit fait autrefois des Caualiers au mileu des Courtines: mais recognoissant ce defaut, l'année 1625. on y a fait des Rauelins de terre, grands comme Bastions, qui flanquent & defendent ceux qui estoient esloignez. Et pour dire la verité, les Caualiers ne doiuent estre mis qu'apres que la Place est fortifiée, & lors ils seruiront beaucoup. *Responses à ces raisons.*

Quant à ce qu'ils disent qu'ils sont de peu d'effect estant retirez, leur hauteur supplée à ce defaut, qui fait qu'ils descouurent deuant eux, bien qu'ils soient arriere dans la Place. *Response à l'autre raison.*

Pour la difficulté de les faire, puis qu'on en fait en tant de lieux, il n'est pas si difficile; il ne faut pas plaindre la peine pour faire ce qui nous porte aduantage *Response aux autres obiections.*

O 3 Encor

108 De la Fortification reguliere,

Encor qu'ils soient en butte pour estre rompus, il faut que l'ennemy face ses bateries, & bien hautes, cependant que cecy est tout fait, d'où on le peut empescher, & le trauailler beaucoup auant qu'il ait mises en estat les siennes de faire du dommage. Et quand il les aura faites, aussi tost les peut-on rompre des Caualiers, comme eux de leur trauail rompre les Caualiers, outre l'auantage qu'on a que cette terre est bien rassise & batue, & l'autre mouuante.

Caualiers vuides. Ils ne laisseront pas de seruir au besoin pour estre hauts, parce que de celuy qui sera à l'extremité de la Courtine, on defendra le Bastion opposé ; tirant ainsi loin ils seruiront grandement pour nuire à l'ennemy lors qu'il sera dans le fossé, & qu'il voudra faire la trauerse, laquelle il luy faudra faire fort haute pour se mettre à couuert.

Autres vtilitez des Caualiers. Lors qu'ils sont aux extremitez des Courtines, ils n'empeschent aucunement les retranchemens, au contraire les defendent tres-bien : de dire que l'ennemy s'en seruira apres qu'il les aura pris comme d'vne Citadelle pour batre la Ville, par mesme raison il ne faudroit pas faire des Bastions. Qu'on considere qu'alors, que l'ennemy aura pris tous les Bastions,& tous les retranchemens qui seront faits de dans,(car il faut forcer tout cela auant que d'estre maistre des Caualiers,qui sont situez comme nous auons dit) la Place malaisément se peut-elle defendre, soit qu'il y ait Caualiers, ou non ; & lors qu'il y en a, on encor cette defense de reste, outre le grand dommage qu'on aura fait à l'ennemy tirant des Caualiers auant qu'il ait forcé tous ces trauaux.

Mesures des Caualiers. Leur hauteur par dessus le Rempar doit estre de 12. ou 15. pieds, ou d'auantage, selon l'occasion & commodité du lieu, leur longueur de 10. ou 15. pas pour y pouuoir commodément loger 4. ou 6. Pieces, leur largeur 5. ou 6. pas, afin que les Pieces ayent leur recul & soient commodément seruies. Cecy se doit entendre, qu'en haut ils doiuent auoir ces mesures, sans y comprendre le Parapet qui doit estre vers la campagne, comme celuy des Rempars, 4. pieds de haut, & 15. ou 20. d'espais. Du costé de la Ville il n'en est besoin que d'vn bien petit, lequel on peut faire de briques ou de ce qu'on voudra, La montée pour y mener les Pieces doit estre de 10. ou 12. pieds de large du costé de la Ville, comme il se void en la Planche 6.

Il s'en fait de plus grands, capables de tenir huict ou dix Canons, comme celuy qui est à Pescquiere qui en a six, & place pour d'auantage, & est grandemet esleué afin de pouuoir commander,& couurir la Place d'vne montagnette voisine,

Coups d'en haut tirez loin plus nuisibles à l'ennemy. Parce que nous auons dit que les coups qui viennent tirez de haut, font peu de dommage estans tirez proche, & beaucoup plus tirant loin, nous en dirons la raison ; c'est parce qu'ils s'approchent plus du niueau, & s'ils ressautent, le ressaut se fait plus pres de terre, & est plus offensif; s'il ne rencontre les premiers, ils en rencontrera d'autres. Au contraire venant d'vn lieu haut bien pres, ne donnent qu'en vn endroit, & si le ressaut se fait, il va fort haut, ou la bale demeure en terre.

Demonstration. Soit le canon B qui tire proche, le tir BM, & du mesme poinct B soit tiré le tir BK plus loin,& la hauteur de l'homme qui peut receuoir offense soit EC, ou GH; L'estendue de l'offense au tir loin, qui est depuis G, iusques à K, sera plus grande que du proche depuis C iusques à M: parce
que

Liure I. Partie I. 109

que les triangles ABM, CEM sont equiangles estans rectangles, & ayans l'angle M commun ; de mesme les deux triangles BAK, HGK : Donc comme BA à AM, ainsi EC à CM ; en permutant, comme BA, à EC, ainsi AM, à CM ᵃ. De mesme de l'autre triangle, comme BA, à AK, ainsi HG à KG, en permutant, comme BA à HG : ainsi AK à GK : Mais EC & HG estans esgales par la supposition, BA aura la mesme raison à EC, qu'à HG ᵇ. Donc les raisons de AM, à MC estans les mesmes que de BA à EC ; & les raisons de AK à GK, les mesmes que de BA, à la mesme EC, ou son esgale HG, elles seront de mesme entre elles ᶜ. C'est à dire, comme AM à MC, de mesme AK à GK, & en permutant, come la distance AM à la distance AK ; de mesme l'offense MC à l'offense KG : donc tant plus le Canon tirera loin, tant plus il aura d'offense. Cecy s'entend, non de la force du coup, mais de l'estendue de l'offense d'iceluy.

_{a 16. Propos. 5.}
_{b 7. Propos. 5.}
_{c 11. Propos. 5.}

Leur forme est diuerse ; aucuns les font quarrez, comme les marquez 5.6.7. ou bien quarrez longs, comme les marquez 1. de façon que la plus longue face soit du costé qu'il doiuent faire la principale defense, comme la Figure RF, Planche 16. & sont fort bons ainsi. *Forme des Caualiers.*

D'autres les font en la forme suiuante, marquée 2. qui est quasi comme la precedente, hors sinon qu'ils en ostent l'angle qui est du costé du Bastion.

De façon que la plus grande face regarde le Bastion opposé : mais ceux cy doiuent estre mis aux Courtines comme sera dit apres.

Ie voudrois qu'au lieu qu'ils font la face plus longue parallele à la Courtine, ils la fissent perpendiculaire à la face du Bastion, prolongée au moins le plus qu'il se pourroit, comme RQ en la Figure premiere.

Les ronds ou en ouale en la Figure 3. & 4. sont aussi tres-bons, & semblent meilleurs que les autres, parce qu'ils sont plus contenans : car de toutes le Figures Isoperimetres, le cercle est le plus capable. Par apres on peut mieux ranger & pointer les Canons de tous costez, parce qu'ils font face par tout, ce qu'on ne fait pas si commodément aux quarrez. Les ronds ont moins de prise, & par consequent moins sujets à estre ruinez. Les mesme commoditez sont attribuées aux ouales, parce qu'ils ne different pas beaucoup des ronds, & semblent estre plus commodes, en ce qu'il faut tousiours qu'il facent plus de defense d'vn costé que d'autre & par ainsi ont met la face RF plus longue du costé qu'ils doiuent defendre, On ne doit pas toutesfois estimer qu'on les doiue tousiours faire de cette Figure. car par fois les autres Figures sont plus propres selon l'assiete & commodité du lieu, & l'vsage pour lequel on les fait. *Bonté des Caualiers ronds.*

Ils doiuent estre de terre pour euiter la ruine & les esclats. Or afin qu'ils se soustiennent, il leur faudra donner sur trois pieds deux de talu, & en terrain mauuais autant de talu que de hauteur. *Matiere des Caualiers.*

Aucuns les mettent à l'entrée du Bastion entre deux flancs, comme les marquez 4.5.7. Ceux qui prennent la defense seulement du flanc font mieux de les placer là qu'autre part, afin qu'ils puissent descouurir & defendre la face du Bastion opposé : mais ils occupent aussi les lieux des Places hautes, lesquelles feront autant d'effect que les Caualiers, & partie du Bastion ; & sont de peu d'effect pour tirer dans la campagne, estans trop retirez en dedans, & empeschent les retranchemens. Ainsi sont ceux de la Citadelle de Turin, mais c'est afin qu'ils commandent dans la Ville. *Lieu où doiuent estre mis les Caualiers.*

Ceux qui commencent la defense dans la Courtine les doiuent mettre depuis *Aux extremitez de la Courtine.*

De la Fortification reguliere,

depuis où cômence la defense dans ladite Courtine, iufques vers le flanc, comme les marquez 1.2.3. tournant la face plus grande en angle droit, ou approchant vers la face du Baſtion oppoſé,& par ainſi ils n'empeſcheront & n'occuperont pas la place des autres defenſes, ains les redoublant deſcouuriront grandement dans la traverſe que l'ennemy fera pour approcher le Baſtion. C'eſt le lieu le plus propre pour les places.

Par fois au milieu.

Lors que la defenſe commence beaucoup plus que dans la moitié de la Courtine l'on les mettra au milieu d'icelles, mais il faudra qu'ils ſoient comme quarrez,& que la pointe correſponde à la campagne,& les deux faces au Baſtions plus proches qui ſont aux coſtez,comme le marque 6.

Caualiers mal ſituez.

Ceux-là ont peu de raiſon,qui veulent que les Caualiers ſoient au milieu de la Courtine, bien que la defenſe ne commence pas ſi auant dans icelle, ils diſent qu'eſtant fort longue comme ils la font, cecy la fortifie; & auſſi parce que le Caualier eſtant là, deſcouure mieux la campagne meſme que par ce moyen il en faut la moitié moins que lors qu'on les met autre part, & vn meſme Caualier pourra tirer à tous les deux Baſtions pour en chaſſer l'ennemy lors qu'il y ſera entré.

Reſponſe à ceux qui les plaſſent ainſi.

Nous les auons deſia reprouuez autre part pour defenſe principale,& ne doiuent iamais eſtre tenus au lieu de Baſtions. Par apres ſi les Caualiers n'auoient autre vſage que de tirer loin dans la campagne, ce ſeroit peu de choſe: car par ce moyen on ne peut empeſcher que l'ennemy ne s'en rende maiſtre ; & lors qu'il ſera bien proche, eſtans là ſituez, ils ne ſeruiront preſque à rien, à cauſe de leur grande hauteur,& pour eſtre trop proches, comme nous auons dit & demonſtré cy deuant,& ne peuuent flanquer aucun lieu pour tirer loin. De dire qu'ainſi il en faut moins, cela eſt bon, s'il ſeruoit autant qu'en en mettant d'auantage; comme auſſi que de là on pourra pourchaſſer l'ennemy lors qu'il ſera entré. Et moy i'aime mieux luy nuire auant qu'il entre,& l'empeſcher d'entrer,qu'attendre à le chaſſer lors qu'il ſera dedans. Eſtans mis aux extremitez des courtine, quand les defenſes ſe prennent dans icelles, ils redoublent icelles defenſes, & tirant à l'autre Baſtion oppoſé le defendent grandement,& font beaucoup de dommage auant qu'il l'aborde, & encor apres qu'il y ſera logée.

Caualiers aux Places maritimes.

Aux Places maritimes on les met aux lieux qui deſcouurent mieux dans la mer, ſoit dans le Baſtion, ou dans la Courtine, parce que là ils ſont faits pour deſcouurir & tirer bien loin aux vaiſſeaux qui ſe preſentent.

Remarques pour les Caualiers.

Il faut qu'entre les Caualiers & les Parapets il y ait ſix ou huict pieds d'eſpace, afin que les Soldats puiſſent paſſer & tirer entre deux,& que les ruines n'allent pas dans le foſſé ; cet eſpace ſera taillé dans l'eſpeſſeur du Parapet, parce que le Caualier L couure aſſez la Place ſans le Parapet : Le tout ſe voit en la Figure, où la Courtine ſoit NL, là où commence la defenſe ſoit I, & le Caualier RP, le Parapet coupé à moitié FR, le chemin ou eſpace entre le Caualier & le Parapet FR.

Dans le corps de la Place mauuais.

Il y en a qui les voudroient dans le corps de la Place, au de là de la Place d'armes: l'eſtime cet endroit le plus mauuais de tous ; car la depenſe en ſeroit exceſſiue, à cauſe qu'il faut les reueſtir, ils verroient moins , ou les faudroit faire tres-hauts, ne flanqueroient rien,& ne ſeruiroient que lors que l'ennemy ſeroit entré dans le Baſtion.

Les Italiens appellent Caualiers à Cheual les groſſes tours quarrées qu'on fait ſur les portes des Villes, ſur leſquelles on peut mettre du Canon.

PLANCHE XVI. DES

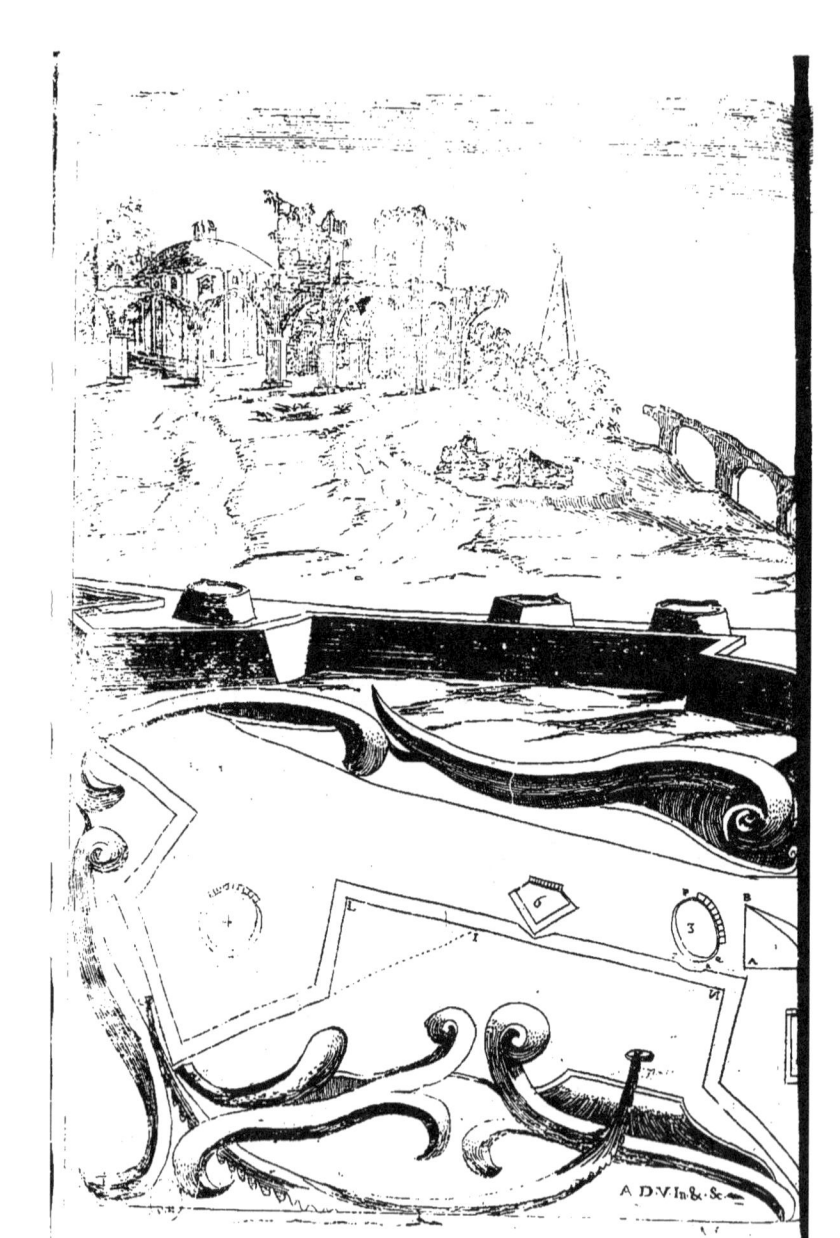

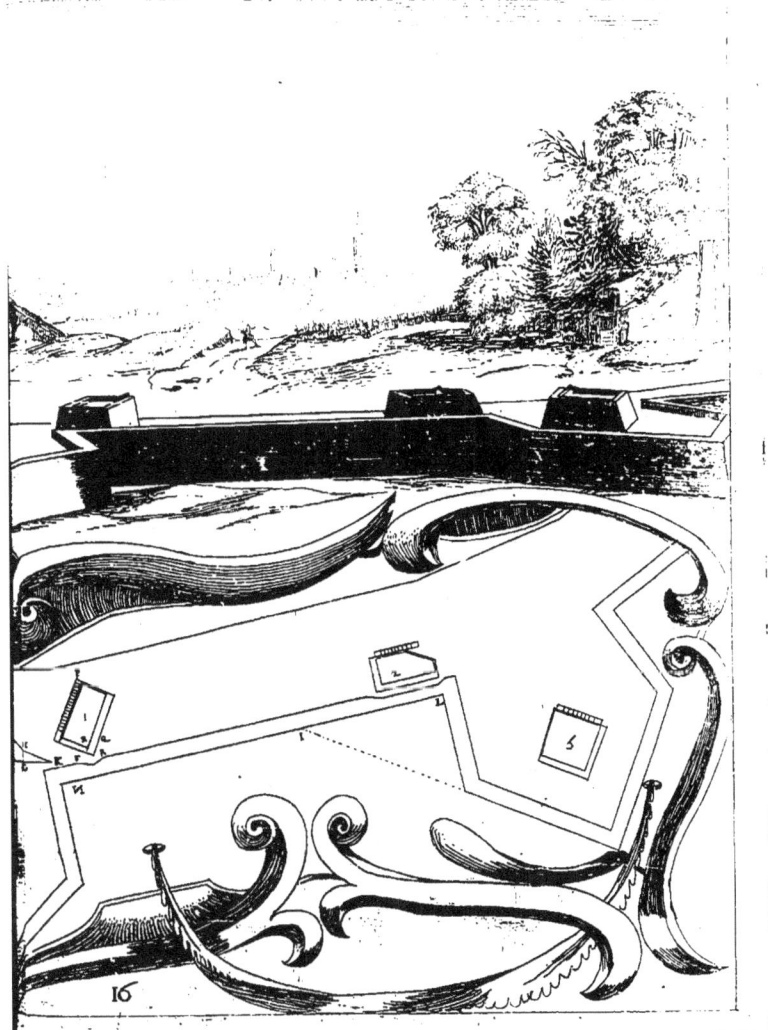

DES PLACES D'ARMES.

CHAPITRE XXXIV.

DEPVIS le Rempar iusques aux maisons il y doit auoir vn *Mesures de la* espace ou ruë large de dix ou douze pas, qu'on appelle *Place d'armes.* Place d'armes; parce qu'en cas d'alarme les Soldats sont enuoyez là chacun au Quartier destiné, selon que le Gouuerneur, ou General ordonne, ou bien à vn assaut pour soustenir & rafraichir ceux qui defendent la bréche. Cette Place sert aussi pour faire les retranchemens generaux: Elle apporte encor cette commodité, que les bastimens estans esloignez des Rempars de cette distance, ils en sont mieux couuerts.

La grande Place d'armes qui est au milieu de la Ville doit estre de tel- *Grand Place* le façon, qu'autant de ruës comme il y a de Bastions viennent aboutir *d'armes.* droictement dans cette Place, & par ainsi du milieu d'icelle on verra tous les bastions. C'est icy que les Soldats se doiuent retirer & assembler pour prendre les ordres des Gardes & commandemens, d'où ils sont enuoyez aux Quartiers & Places d'armes particulieres.

Il y a encor d'autres Places qu'on doit faire dans la Ville, tant pour le *Autres Places* Marché & autres vsages, que pour l'embellissement. Mais parce que ce- *de la Ville.* cy ne concerne pas la Fortification, & d'autant qu'vn chacun les fait à sa mode, & au lieu qu'il semble plus à propos selon la commodité de la Place, ou du trafic qui s'y fait, nous n'en dirons rien en ce lieu.

DES GALERIES QVI SONT
dans la Place.

CHAPITRE XXXV.

IE ne sçache en auoir veu autre part qu'en la Citadelle *Galeries dans les* de Milan, laquelle est de Figure Exagone, & au de- *Places ne seruent* dans ces Galeries assez pres du Rempar tout autour en *de rien.* quarré, esleuées plus haut que les Rempars, & couuertes par dessus ; au dessous est l'habitation des Soldats de la Garnison, & de leurs familles. Ces Galeries son autant pleines de Canons & de Fauconneaux entre-deux qu'il s'y en peut quasi ranger. On dit qu'estans ainsi esleuées elles seruent pour descouurir dans la campagne, & que si l'ennemy venoit à prendre vn Bastion, de là on pourroit l'en faire sortir à coups de Canon: mais pour moy ie ne croy pas que ces Galeries ayent esté faites en autre intention que pour tenir en parade cette quantité de Canons que les Espagnols ont dans cette Citadelle, & pour donner plus de terreur au peuple de la Ville. A la defense elles seroient peu vtiles, parce qu'estans de brique & hautes, il seroit impossible d'y demeurer dedans, & de là faire aucune defense, à cause des esclats & ruines qui nuiroient aussi à ceux qui seroient en bas.

P

Par apres l'ennemy estant proche de la Place, elles ne pourroient descouurir aucunement dans les trauaux, à cause que les Rempars sont au deuant. C'est pourquoy ie croy qu'en temps de guerre on les abattoit, au moins ce qui peut estre veu par dehors,& on mettoit les Canons où il seroit de besoin.

Epilogue de la premiere Partie. C'est ce que nous auions à dire des parties interieures de la Place, qui est la premiere partie de la Fortification. Reste à parler des exterieures, qui seront le sujet du Discours de la seconde Partie des Fortifications regulieres.

113

SECONDE PARTIE
DES FORTIFICATIONS
REGVLIERES.

DES PARTIES EXTERIEVRES.
CHAPITRE XXXVI.

N ne doit pas apporter moindre confideration ,aux Parties exterieures, qu'à celles qui font le corps de la Fortification : car vne Place bien qu'accomplie felon les regles que nous auons cy-deuant données, fera moins forte qu'vne autre fans ces Parties là, qui auroit toutes les fuiuâtes faites comme nous les defcrirons. *Parties exteriou-res trei-necer,faires.*

Cex Parties exterieures font les Foffez , les Fauf- *Quelles font les parties exterieu-res.* fes-brayes , Cunette , Contrefcarpe , Chemin cou- uert , Efplanade ; & celles qui feruent indifferemment aux regulieres & irregulieres, font , les Rauelins, les Demi-lunes, les Ouurages de Corne, les Retranchemens, & autres Ouurages qui n'ont point de nom propre pour eftre fort modernes, appellez en general Dehors, defquels nous par- lerons au Difcours fuiuant.

DV FOSSE'.
CHAPITRE XXXVII.

A premiere & plus proche Partie exterieure de la Fortifica- *Pourquoy on fait les Foffez.* tion eft le Foffé, qui eft le moyen entre la Place & la Cam- pagne. Il eft fait pour deux raifons ; la premiere eft pour em- pefcher l'ennemy qu'il ne vienne d'abord contre la Place fans franchir cet entre-deux qui l'arrefte : l'autre , c'eft pour auoir de la terre pour faire les Rempars. On pourroit y adjoufter celle-cy, afin que les murailles foient plus hautes fans les efleuer beaucoup par deffus le ni- ueau de la Campagne.

Leur profondeur & largeur eft diuerfe, parce qu'elle doit eftre felon *Diuerfes mefures de Foffez.* la qualité du terrain. Aux lieux marécageux & autres où l'on treuue bien toft l'eau, on les fait peu profonds & beaucoup plus larges : Et aux lieux où il faut tailler le rocher, on les fait plus eftroits & plus profonds.

P 2 Quand

De la Fortification reguliere,

Quand la terre est bonne on les fait mediocres : c'est à sçauoir de 25. ou 30. pas de large, 20. ou 25. au plus, 30. pieds de profond : car par ainsi l'on a assez de terre pour faire les Rempas, remplir les Bastions, hausser les Parapets, & pour les autres ouurages necessaires à la Place. Cette largeur ne peut estre trauersée par aucun pont artificiel, & là dedans on a dequoy faire nouuelles defenses, & lieu pour combatre l'ennemy y estant entré.

Fossez larges. Des plus larges où l'on treuue l'eau on n'en peut pas bonnement determiner la mesure ; on se gouuerne selon le lieu, & selon la terre qu'on a affaire ; tant plus tost on treuue l'eau, tant plus larges il les faudra faire.

Fossez estroits. Quant à ceux qui sont taillez dans le roc, on les fait aussi profonds qu'on peut, parce qu'on employe aux Bastimens la pierre qu'on en tire; & de quelle profondeur qu'ils soient la Contrescarpe se soustient sans talu. On les fait plus estroits, parce que de les faire si larges, & de les renfonser si profondement, ce seroit vn trauail excessif, estant plus forts par leur hauteur que les autres par leur largeur : Et puis ils ne sont pas faits pour y combatre dedans : car il est bien asseuré que l'ennemy ne descendra pas si bas pour remonter si haut : mais taschera à les combler ; ce qui luy sera fort difficile estans si profonds. Toutesfois il ne faut pas les faire si estroits qu'on puisse les passer facilement auec vn pont artificiel : ils doiuent auoir au moins 15. ou 20. pas de large.

Quels Fossez meilleurs, profonds, ou large. On pourroit demander quels sont les meilleurs, ou les profonds, ou les larges. Il me semble que ceux qui sont fort profonds & mediocrement larges, ayans leurs Contrescarpes & chemins couuerts bien flanquez, sont meilleurs que ceux qui sont beaucoup larges & peu profonds;

Incommoditez qu'à l'ennemy aux Fossez profonds. parce que ceux-là sont fort malaisez à combler. Si l'ennemy entre dedans, il est comme au fonds d'vn precipice, & les Bastions sont si hauts qu'il ne sçauroit par aucuns artifices monter dessus s'il ne comble le Fossé. Les ruines que le Canon fera, bien qu'elles tombent dans le Fossé, n'esgaleroit iamais cette hauteur, & ne sçauroient faire montée : outre que la Place estant de roc, comme on suppose, la sappe n'y peut rien contre, & la mine ne s'y peut faire qu'auec tres-grande difficulté & longueur de temps. Les larges & peu profonds sont bien-tost comblez, & les ruines des murailles sont capables de faire montée. Par apres les coups de Mousquet tirez du flanc ne pourront pas defendre la pointe de la Contrescarpe, ni de l'Esplanade. La ligne de defense estant de iuste longueur, l'ennemy pourra loger plus de pieces vers la pointe de la Contrescarpe pour rompre le Flanc opposé.

Incommoditez des Fossez trop larges. Outre cela on descouure plus facilement le pied de la muraille, & pour la battre il faut que l'ennemy esleue moins son trauail que lors que le Fossé est plus estroit, mettant en tous deux la baterie esgalement distante de la Contrescarpe, encor que tous les deux Fossez soient d'vne esgale profondeur. Cette raison a esté escrite par Laurino Autheur Italien, mais non pas demonstrée : nous la demonstrerons ainsi.

Demonstration. Soit le pied de la muraille B, la largeur du Fossé estroit BD, & la hauteur DC, la baterie ou trauail esleué FL, esloignée de la Contrescarpe de la distance CL. Le Fossé plus large soit BH, & la distance de la Contrescarpe de mesme qu'en l'autre GM : Ie dis que IM, la hauteur du trauail qu'on doit faire au large sera moindre que FL du plus estroit, parce qu'aux

Liure I. Partie II. 115

qu'aux triangles equiangles B D C, & C L F, & aux deux autres auſſi equiangles B I N, & G M I, comme B D à D C, ainſi C L à L F, a & comme B H à G H, ou ſon eſgale C D ; ainſi G M, ou ſon eſgale C L à M I b : Donc comme ſont les raiſons des deux lignes B D, & B H à la meſme C D, de meſmes ſont les raiſons des deux M I & L F à la meſme D L : Donc tout ainſi que D C, à plus grande raiſon à D B, qu'à B H c. D'autant que B D n'eſt que partie de B H ; de meſme auſſi L F aura plus grande raiſon à C L, que I M à la meſme C L d : Donc L F ſera plus grande que I M en meſme proportion que B H eſt plus grande que B D e. Comme par exemple, ſi la largeur D B eſtoit de 60. pieds, la hauteur D C, 20. & C L la diſtance de la baterie à la Contreſcarpe, 30. pieds, L F ſera 10. pieds : Et ſi l'on ſuppoſe la largeur du Foſſé B H, 120. le reſte demeurant de meſme. M I ne ſera treuué que de cinq pieds, qui eſt la moitié de L F, comme D B eſt la moitié de B H, comme on voit en la Planche ſuiuante 17.

a 4. Propoſ. 6.
b 7. Propoſ. 5.
c 8. Propoſ. 5.
d 11. Propoſ. 5.
e 10. Propoſ. 5.
Suppuations.

C'eſt pourquoy les Foſſez plus profonds ſeront eſtimez les meilleurs. Nous ne leur auons donné que 20. ou 25. au plus 30. pieds de profondeur, parce que l'eſtans d'auantage on ne ſçauroit où mettre la terre. Cette largeur aux grandes Places doit eſtre preferée à la plus petite, encor que moins profonds ; parce qu'il faut faire pluſieurs ſorties pour rompre & empeſcher les trauaux de l'ennemy : ce qui ſe fait plus commodement les Foſſez eſtans mediocrement larges, qu'eſtans fort profonds & beaucoup eſtroits.

Les Foſſez profonds ſont les meilleurs.

Aux Citadelles, ou Forts qu'on fait aux Villes, ou paſſages, il vaut mieux les faire plus profonds & moins larges, à cauſe que ces lieux ſont plus ſujets que les grandes Villes aux ſurpriſes, & promptes eſmotions, leſquelles ſont plus difficiles à executer, les Foſſez eſtans profonds, qu'à ceux qui le ſont peu.

Leur Figure ſera que leur largeur ſoit parallele à la face du Baſtion, ſe rencontrant auec l'autre vis à vis du milieu de la Courtine aux Places de moins de huict Baſtions, & à celles qui en ont plus, qu'ils ſoient veus des flancs, ou d'vne partie, comme nous dirons aux Contreſcarpe.

Forme de Foſſé.

Aucuns les font en eſlargiſſant vers la pointe du Baſtion, parce qu'ils diſent que cette partie eſt le plus ſouuent attaquée : mais par ainſi aux Places de plus de ſept Baſtions les Contreſcarpes ne ſont aucunement veuës des flancs, comme en la Figure 2. Planche 17.

Autre forme.

D'autres au lieu de faire rencontrer les Contreſcarpes en pointe vers le milieu de la courtine, tirent vne ligne droite, côme on voit en la Figure 12.

Autre forme.

On s'eſt imaginé pluſieurs autres formes de Foſſez, que nous laiſſons pour eſtre peu vtiles. Nous dirons pour exemple la ſuiuante : On les fait aduancer vers la campagne à la pointe du Baſtion, comme en la Figure O. Ils diſent pour leur raiſon que par ainſi ils empeſchent que l'ennemy ne peut pas s'approcher tant de la pointe de la Contreſcarpe, pour battre le flanc oppoſé : mais ils ne conſiderent pas que ſi ce lieu vient à eſtre pris (ce que l'ennemy peut auſſi facilement faire que de mettre ſes bateries ſur la pointe de la Contreſcarpe) il y ſera vne trauerſe, d'où à laiſſé & tout à couuert il pourra battre & ruiner les flancs oppoſez, principalement les Foſſez eſtans ſecs.

Foſſez mauuais.

P 3 Reſte

116 De la Fortification reguliere,

Fossez secs, ou plein d'eau, quels sont meilleurs.

Reste à dire quels sont meilleurs, ou les secs, ou les pleins d'eau, la resolution en est difficile pour les raisons qui sont d'vn costé & d'autre.

Autrefois on estimoit qu'à toutes les Places indifferemment les Fossez pleins d'eau estoient plus aduantageux, a quoy personne ne contredisoit: mais alors on auoit vne mode d'attaquer differente de celle de present, aussi la defense estoit diuerse; c'est pourquoy plusieurs du depuis ont changé d'opinion.

Où les pleins d'eau sont plus necessaires.

Tous sont bien d'accord qu'aux lieux qui ne sont faits que pour soustenir vn effort, comme les Chasteaux & Forts sur les passages, & autres lieux, comme aussi aux Citadelles, qui sont pour empescher la reuolte & furie du peuple, les Fossez pleins d'eau sont meilleurs; parce que ces lieux n'estans pas faits pour soustenir sieges, ils n'ont pas le soin de faire des sorties, & l'eau qui est dans le Fossé empesche les surprises mieux que le sec. Et pour cette cause on cerche le plus souuent pour faire ces Forts les lieux qui sont enuironnez d'eau, & de riuieres, comme le Fort S. André aupres de Bomel, & l'autre Fort de Voorn qui est là tout proche, le Fort de Schinc, & plusieurs autres qu'on voit en diuers endroits de ce païs.

La difficulté est de sçauoir si aux grandes Places les Fossez secs sont meilleurs que les pleins d'eau.

Raisons de ceux qui tiennent les Fossez pleins d'eau meilleurs.

Ceux qui tiennent pour les pleins d'eau, alleguent l'exemple des Places d'Hollande & de Zelande, où presques tous les Fossez sont pleins d'eau.

Les Fossez pleins d'eau asseurent la Place d'escalade, & des surprises.

Que le Fossé plein d'eau est beaucoup plus malaisé à combler & à passer que le sec.

Si l'ennemy comble le Fossé, il n'a que le passage qu'il a fait pour venir à la Fortification: mais lors qu'il est entré dans le sec, il se peut estendre de chaque costé pour faire diuerses attaques.

Le Fossé estant plein d'eau, on a plus de difficulté à se couurir par la trauerse.

Pour monstrer que le Fossé plein d'eau porte aduantage à ceux qui sont dans la Place, & incommodité à l'ennemy: c'est que lors que l'assaillant rencontre vn Fossé plein d'eau, il le seche s'il peut; ce qu'il ne feroit pas si l'eau luy apportoit quelque commodité.

On pourroit opposer la difficulté des sorties & du secours, à quoy ils respondent qu'on les peut faire, & receuoir par des ponts fort bas, s'assemblant auant que sortir dans le dehors, lesquels estans tous pris on ne fait plus de sortie. Et le secours pourra de mesme estre receu dans iceux Dehors, ou s'ils sont pris passera par ces ponts.

Raisons pour ceux qui veulent les Fossez secs.

Ceux qui les veulent secs, respondent qu'en Hollande les Fossez sont pleins d'eau, parce que le païs est tout marécageux, & qu'on ne sçauroit creuser sans treuuer l'eau: mais là où l'on peut les faire secs on les fait comme on voit ceux qui sont du costé de la terre plus ferme.

Les Fossez secs bien gardez asseurent aussi bien la Place des surprinses que les pleins d'eau, à cause de la Cunette qu'on fait au mileu pleine d'eau.

Si l'ennemy n'a que ce passage dans le Fossé; aussi ceux de dedans ne peuuent venir là que difficilement, comme sera dit apres.

On fait le passage, & la trauerse aussi bien dans le Fossé plein d'eau, qu'au

qu'au sec, & si l'on a plus de difficulté à la faire, on est aussi plus asseuré l'ayant faite.

On vuide les Fossez lors que cela se peut faire commodément pour combler plus facilement le Fossé, & la bouë qui reste tient lieu d'eau pour empescher ceux de dedans de venir à vous. Et ce Fossé iusques qu'on est arriué la apporte beaucoup d'incommodité à ceux de la Place.

Outre cela ceux qui tiennent pour le sec, disent ces raisons, que les Fossé plein d'eau engendrent mauuais air. *Incommoditez des Fossez pleins d'eau.*

Le Fossé plein d'eau en temps d'Hyuer se gele tout, & alors la Place pourra estre facilement surprise.

Lors que le Fossé est plein d'eau, on a grande difficulté à faire les sorties, parce que se seruant de ponts & de bateaux, il y aura incommodité à tous deux. Pour les ponts, l'ennemy s'il les descouure les rompra, ou s'il les laisse, il est asseuré que c'est par là qu'on fera les sorties, contre quoy il opposera sa force, & principalement lors qu'il sera pres, ou dans le Corridor. Quant aux bateaux, il est tres-difficile de passer & repasser les Fossez à toute heure sur des bateaux à la veuë de l'ennemy: les sorties par ce moyen sont tres-dangereuses, & les retraites encor bien d'auantage: Et principalement s'il arriue qu'on soit vn peu pressé à se retirer, iugez quel desordre il arriue pour entrer dans ses bateaux, & combien mal il va pour ceux qui n'y peuuent pas entrer, s'ils ne passent à nage, & lors il faut qu'ils abandonnent toutes leurs armes. S'il y a de la Caualerie dans la Place, & qu'elle face quelque sortie, les ponts ni les bateaux ne seront pas capables d'empescher qu'il n'y ait confusion à la retraite, & perte grande de plusieurs qui tomberont dans l'eau s'ils sont pressez de l'ennemy. *Incommoditez à faire les sorties & retraittes ès Fossez pleins d'eau.*

Dans le Fossé plein d'eau on est priué de faire aucune defense nouuelle & lors que la Contrescarpe est gagnée, on n'a que le corps de la Place; & l'ennemy ne peut estre empesché de combler le Fossé, & faire sa trauerse. Car le flanc opposé estant rompu on n'a autre remede que ietter des pierres & feux d'artifices par dessus (dequoy il se peut couurir auec vne bonne galerie couuerte de terre) ou bien auec des bateaux pour y mettre le feu, la renuerser, & chasser ceux qui sont dedans, ce qui est tres-difficile, & perilleux d'executer telles entreprises dans des bateaux.

Lors que le fossé est sec, on fait dedans nouuelles defenses des retranchemens contre la Cunete, des Flancs bas, des Cazemates, des Coffres & autres inuentions. Et lors que l'ennemy y veut entrer, on y fait de grands combats, ayans cet auantage sur l'assaillant qu'on est beaucoup secouru de ceux de dedans, qui tirent continuellement à couuert des defenses sur l'ennemy. Lors qu'il fait la trauerse on fait des sorties & destourne son trauail; quand elle est faite, on la rompt & y met le feu. Bref la defense qu'on fait dans le fossé sec est plus auantageuse, que l'eau qui est dans celuy qui en est plein. *Defenses qu'on peut faire dans les Fossez secs.*

Outre cela on a la commodité de sortir quand on veut sans estre veu de l'ennemy, on donne secours à ceux de dehors, & se retire au besoin sans courre hazard trauersant le Fossé; ce qui se fait par des chemins souterrains inconneus à l'ennemy, lesquels s'en vont aux Contrescarpes, ou se laissans glisser dans le fossé; l'ennemy n'oseroit le suiure, car il ne sçauroit remonter estant descedu dedans, les Contrescarpes ayant peu de talu. *Autres commoditez du fossé sec.*

Ce

De la Fortification reguliere,

Conclusion. — Ce sont les raisons & defenses qu'on peut apporter pour & contre les Fossez secs & pleins d'eau, lesquelles sont si bonnes d'vn costé & d'autre, que la question est fort difficile à resoudre. Ie l'estime problematique: toutesfois ie tiens plus pour les secs aux grandes Places, sans toutesfois reprouuer comme mauuais ceux qui sont desia faits & remplis d'eau.

Cunera. — Tous ceux qui estiment le Fossé sec, sont d'aduis qu'au milieu du grand Fossé on en doit faire vn autre petit de la largeur de 15. ou 20. pieds plein d'eau, marqué 5.6. autant creux qu'on pourra; les Italiens l'appellent *Cuneta*, les François, petit Fossé. Il y en a en plusieurs Places d'Italie, comme au Chasteau S. Ange à Rome, à Luques, & à Clerac lors que le Roy l'assiegea, mais il n'estoit pas plein d'eau. Ce petit Fossé est necessaire pour receuoir l'eau de la pluye, & peut seruir de contre-mine à cause de sa profondeur. Par apres quand l'ennemy seroit entré dans le grand Fossé, c'est vn arrest pour l'empescher de passer soudainement plus outre.

Redens dans le Fossé. — Dans ce Fossé on fait encore vne autre defense, laquelle pourra estre construite à redens, comme 5. ou à trauerses, comme 6. afin qu'elle ne soit enfilée de la campagne: mais on remarquera que ces petits ouurages de terre ne peuuent iamais entretenir leur forme sans estre reuestus; ce qui seroit de tres-grand coust, & de peu d'vtilité, à cause des eslats que feroient ces redens.

Fossé seruant de contre-mine. — D'autres veulent que ce Fossé seruant de contre-mine soit tout contre la muraille, comme en la Figure 1. mais il me semble meilleur au milieu, car par ce moyen il sert à deux vsages, & icy ne sert que de contre-mine.

Autre petit Fossé où doit estre fait. — L'on peut faire encor vn autre Fossé sec, ou plein d'eau contre la muraille, comme la Figure 1. qui seruira pour receuoir les ruines de la baterie, & empescher qu'elles ne facent montée: toutesfois il faudroit qu'il fust honnestement large, & fort profond. Ce Fossé doit estre principalement pour le mesme sujet aupres des flanc, au dessous des places basses, comme en la Figure 9. à cause que le lieu estant bas, & le plus batu de tous les autres, la ruine feroit montée : c'est pourquoy il faut creuser beaucoup en cet endroit les Fossez: mesmes aucuns tiennent qu'il est necessaire pour empescher les surprises & escalades qui peuuent estre faites par ces lieux, qui sont les plus bas de la Place. Monluc escrit estre entré, & auoir pris autrefois vne Place par vne embrasure ; ce qui pourroit encor arriuer à toutes sortes de Place qui n'ont aucuns Dehors, & qui ne sont pas bien gardées : mais ie ne croy pas qu'en ce temps on puist si facilement surprendre & prendre les grandes Places; parce qu'on les fortifie & garde de telle façon, qu'on n'en peut approcher que de bien loin sans estre descouuerts, à cause des dehors & Fausses-brayes qui auancent, par lesquels il faut passer auant qu'arriuer à la Place : de cette façon sont les Fossez en la Citadelle de Turin, lesquels estans secs sont tres profonds au dessous des Places basses.

Des Fossez pleins d'eau quels sont les meilleurs. — Quant aux Fossez pleins d'eau, on remarquera que ceux ausquels l'eau courante passe autour sont tres-excellens, principalement lors qu'elle ne peut estre diuertie, ni arrestée : car par ainsi on ne les peut combler, ni faire aucune trauerse dedans, & faut aller à la bresche auec ponts & bateaux, ce qui est tres facheux à vn assaillant.

Fossez excellens. — Les Fossez qu'on peut tenir secs tant qu'on veut, & puis les remplir soudainement, sont encor meilleurs que tous les autres : car par ce moyen

on

Liure I. Partie II. 119

on peut faire toute la resistance qu'il est possible, & puis l'ennemy y estant logé les remplir d'eau. C'est en quelques lieux des Estats d'Hollande qu'on peut faire cela, & mesmes en Flandres par le moyen des Escluses qui retiennent l'eau lors que la mer est haute; la voulant faire entrer, ils n'ont qu'à les ouurir, & par ce moyen remplissent tous les Fossez. Cecy se peut faire facilement aussi par toute la Zelande, & par toute la Frise, où non seulement ils peuuent remplir d'eau les Fossez, mais encor tout le païs, comme nous auons dit parlant des Sites; & ceux-cy sont preferables en force à tous les autres.

Aux Fossez pleins d'eau ordinaires, ont fait au milieu vne separation de terre qui les diuise en deux, afin que l'ennemy ne puisse passer tout d'vn coup, & cecy est vne espece de Faussebrayes, lesquelles i'aimerois mieux faire de cette façon que contre les murailles. En plusieurs lieux d'Hollande, au lieu de cette separation de terre, on la fait auec des palissades, comme on peut voir à Amsterdam, qui en est enuironné tout autour dans le milieu du Fossé, comme la Figure 8. & particulierement vers le port où elles sont doubles. *Separation qu'on peut faire aux Fossez pleins d'eau.*

I'ay sceu deux inuentions fort belles pour empescher qu'on ne puisse passer les Fossez pleins d'eau. L'vne est ainsi : le Fossé est fort large & plein d'eau, au milieu ils ont mis grande quantité de sable iusques à fleur d'eau, de façon qu'à peine on le peut voir : si on pense passer auec des bateaux, on se treuue ensablé à la misericorde de ceux qui sont dedans, comme en la Figure 7. *Autres separations qu'on peut faire dedans ces Fossez.*

L'autre se practique en plusieurs lieux d'Hollande : On plante des paux particulierement du costé des aduenuës, lesquels on coupe quatre doigts sous l'eau, on cloüe au bout vne plaque auec quatre ou cinq pointes de fer qui viennent à fleur d'eau; de ces palissades on en met du costé qu'on craint pouuoir estre abordé, & cela se fait principalement aux forts enuironnez d'eau, comme en la Figure 11.

Il me semble qu'on pourroit mettre de ces paux ainsi rangez en plusieurs endroits : mais en la plus par des grosses pieces de bois remplies de pointes de fer, & attachées auec des chaines de fer à ces autres paux, & par ce moyen on espargneroit beaucoup de dépense. Mesmes pour faire des sorties on pourroit ouurir ces endroits & les faire par là, ce qui ne se peut si la Place est toute enuironnée de ces paux fichez, ni receuoir le secour. De ce que nous auons dit on verra la Figure 10. & 11. *Palissades dans les Fossez comment doiuent estre.*

Le Fort S. André a bien quantité de palissades, mais elles ne sont pas de cette façon : car il n'y a simplement que des paux fichez, lesquels sortent au dehors de l'eau, & seruent pour empescher le passage, si on ne les rompt ainsi qu'à Amsterdam. *Autres palissades.*

Au Fort S. Louys qui est deuant la Rochelle on a enuironné tout le Corridor de gros paux, proches l'vn de l'autre enuiron de huict pouces, auec certaines pointes de fer qui sont attachées aux paux, comme la Figure 12. monstre. *Autres sur le Corridor.*

Au Fort S. Carles qui est aupres de Verceil sur les confins de l'Estat de Milan, les paux sont plantez au bas des Bastions & Courtines, assez pres du pied, ce qui est fait pour empescher les surprises : car on ne sçauroit monter là haut sans les auoir rompus premierement, comme en la Figure 3. *Autre façon de palissade.*

Q A la

120 De la Fortification reguliere,

Palissade appelée Fraise. A la Ville de Creme, & à Orsi-nouo qui sont dans l'Estat des Venitiens, outre cette sorte de pallissade qui se fait dans le Fossé, il y en a encor vne autre qu'on appelle Fraise, laquelle est faite de paux plantez l'vn à demi pied de l'autre, sur le milieu de la hauteur des faces des Dehors, comme on peut voir dans la Figure 2. Mais cela ne peut seruir que contre vne surprise, non pas pour l'empescher, ains pour ouyr l'ennemy, & le descouurir auant qu'il entre, & luy faire perdre temps, lequel on gagne pour donner l'alarme & venir à la defense. A vn siege, cela ne peut pas subsister a vne mine, ou baterie, ou bien le Bastion estant sapé, sans quoy *A quoy elle sert.* premierement estre fait, on n'attaque iamais aucune Piece. C'est pourquoy i'estime qu'en cet endroit ils seruent plustost afin que les Soldats ou autres ne puissent sortir de nuict de la Place, ce qu'autrement seroit tres-aisé, les Bastions estans de terre auec leur grand talu, & les Fossez secs, comme ils sont au lieu deuant nommé.

Cunete dans le Fossé plein d'eau. I'ay veu à Pesquiere que dans le Fossé plein d'eau il y a vne Cunete, laquelle peut auoir vingt pieds de large, & fait tout le tour de la Placé au milieu d'iceluy Fossé, ce qui se voit facilement, à cause que l'eau qui vient du lac de Garde est tres-claire, de façon qu'au trauers on voit le fonds du Fossé, & non pas de la Cunete, à cause de sa profondeur : elle sert contre les mines, mais cecy ne peut estre fait aux Places où l'on treuue tousiours sable & terre; parce que cette Cunete estant si profonde, les bords ne se soustiendroient pas: En ce lieu c'est pierre douce, laquelle est fort commode à cet effect. Cette sorte de Cunete est fort remarquable, marquée 4.

Fossez derriere les Rempart ne seruent de rien. On proposa qu'il seroit bon faire à Ligourne vn Fossé tout autour au dedans de la Place contre les Rempar, parce que cela arresteroit l'ennemy faisant vn bon retranchement de la terre qu'on en tireroit. Mais ce n'est autre chose que redoubler la Fortification, ce qui se fait en diminuant la Place, où au contraire faisant des dehors on l'augmenteroit, outre que ces Fortifications ne seruiroient de rien : car les ennemis estans dans la campagne, de là on ne sçauroit les voir ; estans sur les Rempars bien peu : car les Rempars commanderoient sur ces Fortifications, ou il faudroit les esleuer excessiuement si l'on vouloit qu'elles commandassent aux Rempars : C'est pourquoy iestime cette sorte de Fossez inutiles.

Pour plus claire intelligence, i'ay mis chaque piece des palissades à part dans la Figure ; le nombre monstre en quel lieu chacune doit estre appliquée.

PLANCHE XVII.

DES

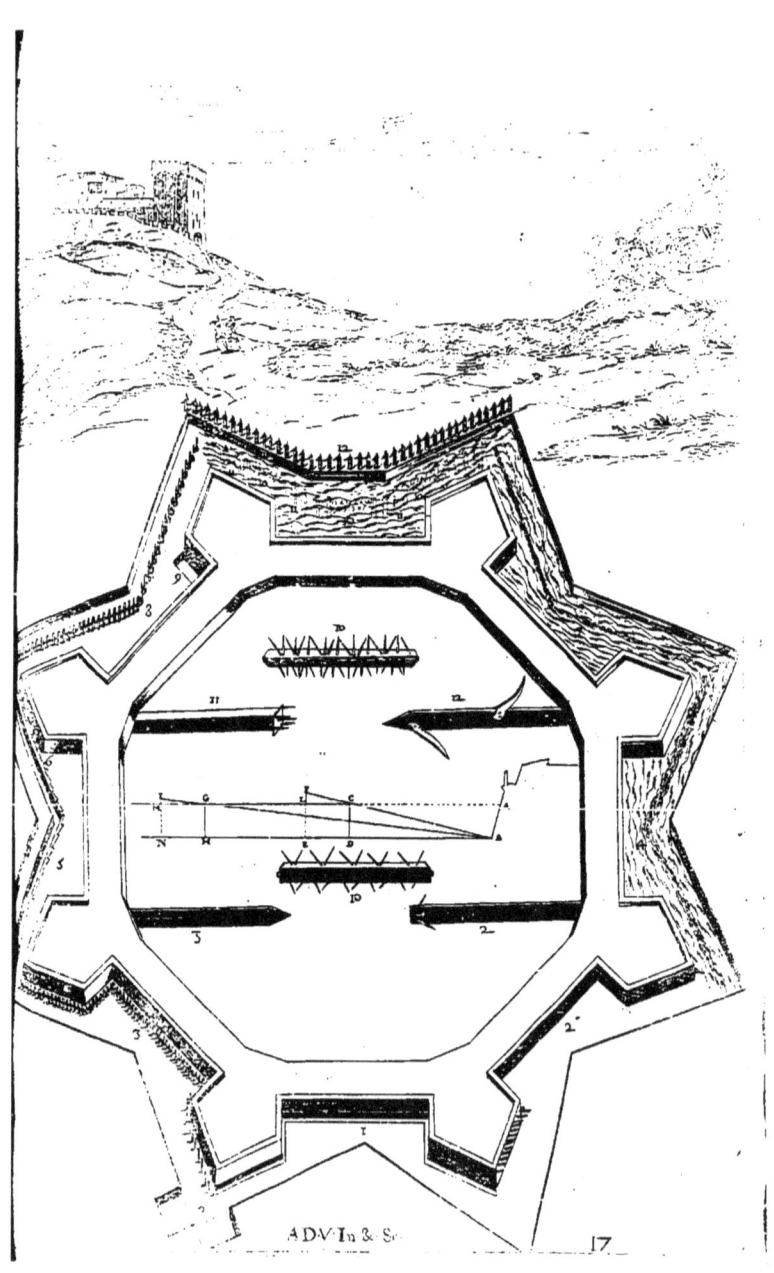

Liure I. Partie II. 123

DES FAVSSEBRAYES.
CHAPITRE XXXVIII.

NOVS pouuions mettre icy deuant le Discours des Fossez, d'autant que les Faussebrayes sont tousiours plus proches des muraille que les Faussez : mais parce qu'on les fait dans les Fossez, il m'a semblé estre necessaire d'en parler premierement, puisque ce sont eux qui les contiennent.

Auant que l'Artillerie fust en vsage, on se seruoit des Faussebrayes pour resister aux Beliers & Catapultes, & lors on faisoit double muraille: celle de deuant estoit plus basse, qu'on appelloit Faussebraye, comme en la Plache 18. Figure 1. De cette sorte on en voit en plusieurs lieux, comme tout autour de la Ville d'Arles, à S. Antonin que le Roy assiegea & prit. Cette sorte de Faussebraye ne vaut plus rien, n'estant pas capable de resister au Canon. Du temps des Romains on remplissoit de terre ce qui estoit entre la muraille & la Faussebraye pour resister au Belier & autres Machines: maintenant on les fait d'vne autre façon, & d'autre matiere. *Faussebrayes antiques.*

Le lieu où doiuent estre les Faussebrayes est contre les murailles, esloignées d'icelles de 8. ou 10. pas, pour les raisons qui seront apres dites. *Le lieu où doiuent estre les Faussebrayes.*

Pour les faire, on laissera à cette distance & tout autour des murailles vne terrace, & sur icelle on esleuera vn Parapet au dessus, de six pieds de hauteur, lequel soit au niueau de la campagne, selon l'opinion d'aucuns & la meilleure. D'autres le font fort bas; de façon que le plan de la Faussebraye soit le mesme que le plan, ou fonds du fossé: ce que ie n'aprouue point, parce que l'ennemy estant logé dans le fossé, la moindre trauerse qu'il esleue, couurira & empeschera l'vsage de la Faussebraye. Par apres les bateries qu'il fera sur la Contrescarpe commanderont, & decouuriront beaucoup dans icelles estant plus hautes. On euite ces defauts, & on a l'aduentage de commander dans les galeries, coffres, & autres defenses qu'on peut faire dans le fossé. Pour moy ie voudrois faire cette difference, c'est qu'aux fossez pleins d'eau, le plan de la Faussebraye seroit esleué 3. ou 4. pieds plus haut que l'eau : aux fossez secs le plan de la Faussebraye seroit 8. ou 10. pieds par dessus celuy du fossé, sans comprendre le Parapet d'icelles de six pieds de hauteur: dans cette mediocrité on euiteroit les inconueniens qui arriuent aux basses. Et ce qu'on pourroit dire contre les trop hautes, qu'elles empescheroient les places basses, & que leurs tirs ne raseroient pas, & qu'elles seroient trop descouuertes. Ce Parapet & cette terrace est ce qu'on appelle proprement Faussebraye, laquelle doit aller iusques contre la muraille, de façon qu'entre icelle & le Parapet soit l'espace que nous auons dit franc pour loger les Soldats. Ce Parapet doit estre de 15. ou 20. pieds d'espesseur, afin qu'il resiste au Canon. Mais parce que cecy estant plus bas, ou esgal à la hauteur de la campagne, peut estre veu au long, & enfilé des trauaux qui pourroient estre faits sur la Contrescarpe, principalement tout le long des faces des Bastions, ainsi qu'vn chacun peut iuger considerant le dessein. Il est necessaire de hausser vn peu plus les Parapets vers les pointes des Bastions *Comme on doit faire les Faussebrayes.* *Espesseur du Parapet des Faussebrayes.* *Pour empescher les Faussebrayes d'estre enfilées.*

Q 3 à 12.

à 12. ou 15. pas d'icelle de chaque costé, afin qu'ils couurent les Fausse-brayes, comme en la Figure marquée 6. de la Planche 18. Et pour augmenter dauantage la defense, on fait sur le milieu de la Courtine, vne petite piece en forme de Bastion. De cette façon de Faussebraye i'en ay veu à Ligourne, Place neufue & forte, port de mer que le Duc de Florence a fait bastir, laquelle outre la Fortification qui est tres-belle, est enuironée de ces Faussebrayes, comme la Figure 7. monstre. On pourroit dire contre cette façon de Faussebrayes, auec cette pointe au milieu que le fossé est trop estroit en ce lieu: mais on respond que c'est vis à vis du milieu de la Courtine, qui est la partie qu'on n'attaque iamais; outre qu'on peut faire les Contrescarpes en la mesme façon, & les fossez aussi larges, les faisant en pointe comme la Faussebraye: toutesfois pour moy i'estime que cette piece au milieu de la Courtine de la Faussebraye n'est point necessaire, principalement lors que les defenses sont de iuste longueur.

Faussebrayes ne doiuent estre trop proches des murailles.

En ce lieu les Faussebrayes sont fort proches de la Place, qui est vne incommodité remarquable; car les Faussebrayes ne doiuent iamais estre si proches de la muraille, parce qu'estant batuë, les Soldats ne pourroient demeurer dans ces Faussebrayes, à cause du dommage qu'ils receuroient des esclats des pierres, & de la ruine qui les contraindroit de les abandonner. C'est pourquoy lors qu'on veut faire de la dépense, il vaut mieux qu'on la fasse au dehors qu'aux Faussebrayes, si ce n'est qu'on voulust faire tous les deux, comme on peut voir par la comparaison de l'vn à l'autre.

Comparaison des Faussebrayes auec le Dehors.

Si l'assaillant force ces Faussebrayes, ceux de dedans ne peuuent pas beaucoup luy nuire, à cause qu'elles sont trop proches de la Place; ce qui n'arriue pas aux Dehors, lesquels estans beaucoup plus esloignez sont mieux veus de ceux de la Place, qui y peuuent tirer facilement l'ennemy y estant logé. On peut aussi miner les Dehors, & faire iouer la mine lors qu'il sera dedans. Mais aux Faussebrayes il est dangereux que la ruine ne nuise autant à ceux de dedans, qu'à ceux de dehors, & que l'esbranlement de la mine ne fasse grand dommage aux murailles, en estans si proches. En fin pour gagner ce trauail, l'ennemy n'a pas à faire deux efforts ou attaques differentes, parce que s'il fait la bréche à coups de Canon, il n'y a point de doute que ses esclats n'empeschent l'vsage de la Faussebraye, & la ruine comblera cet entre-deux, & sera montée plus facile. S'il veut entrer par mine, encor mieux; car d'autant que la ruine en est plus grande que celle du Canon, aussi comblera-t'elle d'auantage.

Ce sont les incommoditez qui peuuent arriuer aux Faussebrayes, lesquelles toutefois on ne doit pas reprouuer, puisque plusieurs personnes de grande estime les mettent aux Places fortifiées. Encor qu'elles soient sujettes à ces defauts, ce n'est pas à dire qu'elles ne puissent seruir à plusieurs autres vsages, & les rendre bonnes accommodant ces manque-

Commoditez des Faussebrayes.

mens. Car estans basses, malaisément peuuent-elles estre rompuës par le Canon; & lors que l'ennemy se veut loger sur la Contrescarpe, on le moleste fort, & l'on defend mieux le fossé, parce qu'elles s'approchent plus du fonds d'iceluy que les murailles, lesquelles difficilement le peuuent defendre, à cause de leur eminence. Bien que l'ennemy par la mine ou bréche rende inutile la Faussebraye à l'endroit par lequel il veut entrer, malaisément rompra-t'il la partie de la Faussebraye qui le flanque;

bref

bref ce sont defenses redoublées qui rendent la Place plus forte. Toutes-fois i'estime que les Faussebrayes sont plus necessaires aux fossez pleins d'eau qu'aux secs, parce qu'à ceux-cy on peut empescher la trauerse par plusieurs autres moyens : mais aux pleins d'eau on ne peut l'empescher qu'en tirant de ces Faussebrayes, lesquelles tiennent lieu de fossé sec. Au fossé sec on peut faire des defenses nouuelles selon l'occasion ; au plein d'eau il faut qu'elles soient prestes de longue main. Elles sont aussi plus vtiles aux Places de terre, qu'à celles qui sont reuestuës de muraille, d'autant que les eclats d'icelles endommagent ceux qui se tiennent dedans. Pour dire mon opinion ie treuue qu'elles sont bonnes par tout, mais il faut les accommoder selon la nature du lieu. *Où les Faussebrayes sont plus necessaires.*

Or pour les faire meilleures, il seroit bon les esloigner d'auantage de la muraille lors que la Place est reuestuë, & ainsi on euitera les incommoditez dessus alleguées : il est vray qu'il faudra faire vn plus grand circuit. Aux Places de terre on les fera plus proches ; c'est à dire, qu'il y ait vingt pieds de place franche depuis le Parapet iusques à la muraille. *Ce qui les rend meilleures.*

Aucuns font les Faussebrayes seulement au long de la Courtine auec deux auances : celles-cy seruiront fort bien pour defendre le Bastion, tirant de ces deux flancs ou pointes, lesquelles on commencera à l'endroit ou correspond la face du Bastion prolongée. Par ainsi on pourra de cet endroit raser la face du Bastion, ce qu'aucuns estiment necessaire : cecy se void en la Figure 5. où l'on remarquera que l'vne de ces auances marquées A, regarde plus à plomb le Bastion opposé B : mais ainsi ne sert de rien, à cause que l'autre partie L de la Faussebraye ne peut pas flanquer, ou descouurir la face du Bastion I ; c'est pourquoy la precedente est meilleure. *Aucunes sortes de Faussebrayes.*

Celles qui sont simplement estenduës au long de la Courtine, comme les marquées 2. sont les plus mauuaises.

D'autres les font au dessous du flanc, & encor tout au long de la Courtine, comme la Figure 3. Il me semble que ceux-cy ont plus de raison, parce qu'au long de la face du Bastion elles sont presques inutiles, principalement aux fossez secs ; d'autant que de là on ne peut tirer qu'au deuant contre la Contrescarpe : des autres lieux, comme du flanc on flanque les faces du Bastion, mesmes de la Courtine lors que la defense commence dans icelle : par apres la face du Bastion est la partie qu'on bat d'ordinaire. C'est pourquoy les Faussebrayes qui seront au dessous ne pourront seruir de rien en cet endroit que pour arrester la ruine, & faire plus facile montée, & rendent le Fossé plus estroit à l'endroit où il doit estre plus large. Il me semble qu'il seroit meilleur qu'au lieu de faire les Faussebrayes paralleles au flanc du Bastion, on les fist en angle, prenant depuis l'extremité du flanc iusques à 15. ou 20. pas dans la Courtine du reste des paralleles à icelle, parce qu'estans de cette façon en viennent deux commoditez ; l'vne que les coups tirez de là vont plus à plomb, ou sont moins obliques contre les faces des Bastions : par apres cette estenduë qui flanque est plus longue qu'autrement ; c'est pourquoy elles sont meilleures que toutes les autres, comme on voit en la Figure 3. où la Faussebraye faite comme C me semble meilleure que faite comme D, ou E, pour les raisons susdites. *Autre sorte de Faussebrayes.*

Pour

De la Fortification reguliere,

Pour empescher les esclats.

Pour empescher que les Soldats qui seront dans la Faussebraye ne soient offensez des esclats, on fera vne couuerture de planches contre la muraille, qui aille au penchant vers icelle en forme d'auuent, moins haute toutesfois que les Parapets des Faussebrayes, & ouuerte du costé de la muraille, afin que la ruine roulant par dessus, tombe dans vn fossé qui sera au dessous au pied de la muraille, comme il se voit en la Figure 4.

Hauteur des Parapets des Faussebrayes.

Aux Faussebrayes qui sont plus basses, ou au niueau de la campagne, ainsi qu'elles doiuent estre toutes, il est necessaire faire le Parapet haut de six pieds, voire dauantage selon qu'elles sont basses : Et afin que les Soldats puissent tirer il y faudra faire la Banquete marquée G au porfil 8. on laisse aussi vn relais marqué F au deuant de la Faussebraye, appellé Barbe, afin que la terre ne s'auale.

Plusieurs font les contre-mines dans les Faussebrayes, creusant des puits fort profonds à 15. ou 20. pas l'vn de l'autre, parce que les faisant dans la muraille, elles l'affoiblissent. Lorsqu'il y aura des Dehors, il faudra les faire autre part, comme nous dirons au traité de la Defense.

Les Faussebrayes & Dehors rendēt parfaite vne Place fortifiée.

Pour conclusion, ie dis que les Faussebrayes sont tres-bonnes à vne Place; mais qui voudroit faire ou les Faussebrayes, ou les Dehors seulement, i'aimerois mieux faire des Dehors pour les raisons que nous auons dites & dirons apres. Tous deux ensemble rendront la Place parfaite, comme on peut voir à Coëuorden, la principale Place pour la Fortification, & la mieux faite de toutes celles qui sont dans les Estats d'Hollande elle a Faussebrayes & Dehors faits auec toutes les considerations requises. A Ligourne il y a Faussebrayes, mais les Dehors ne sons pas encor faits, parce qu'en temps d'occasion on les peut facilement & promptement esleuer : en temps de paix on n'en a pas affaire, & se gastent en peu d'années, estans tousiours faits de terre. Les Porfils marquez 8. & 9. qui sont dans la Figure monstrent les diuerses hauteurs & situations des Faussebrayes.

PLANCHE XVIII.

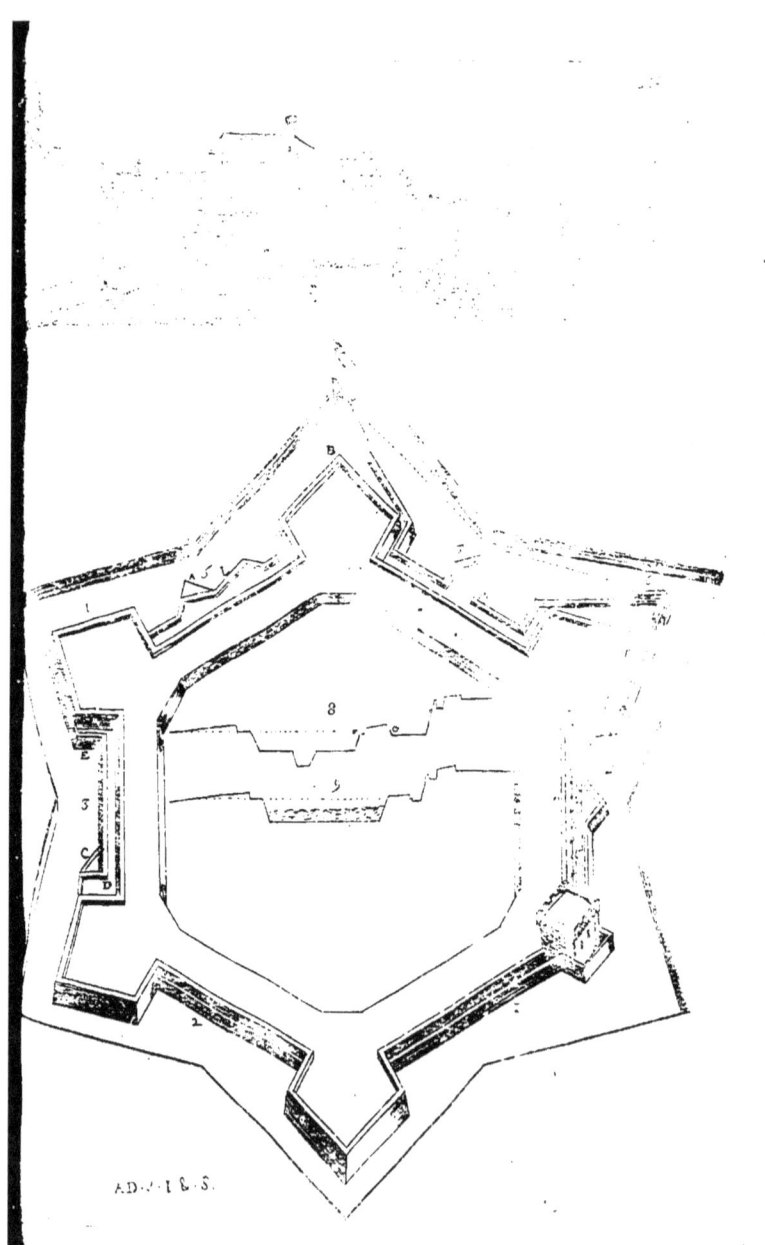

DES CONTRESCARPES.

CHAPITRE XXXIX.

A hauteur des Contrescarpes ne se determine que par la profondeur du fossé : Mais ainsi que leur matiere, ou terrain se treuue differant, aussi les faut-il faire diuersement : aucunes doiuent estre reuestuës, d'autres non : lors que les fossez sont entaillez dans le roc il ne les faut pas reuestir, parce qu'elles se maintiennent en estat d'elles-mesmes : Celles-cy sont meilleures que les autres, à cause de la difficulté qu'il y a de faire les tranchées pour en approcher, & de les ouurir pour entrer dans le fossé. *Hauteur des Contrescarpes. Contrescarpes de roc sont les meilleures.*

Celles qui sont de terre doiuent estre reuestuës de murailles, comme on peut voir en la Citadelle de Milan. Bien qu'aucuns reprouuent ce reuestement, parce qu'ils disent que l'ennemy estant iusques aux Contrescarpes, il pourroit se seruir de ces murailles pour Parapet des logemens & galeries qu'il feroit par dessous terre au long d'icelles, auec les Canonnieres qu'il perceroit dans cette muraille, d'où tirant il endommageroit grandement ceux qui paroistroient dans le fossé, comme on voit en la Figure 6. Planche 19. Pour euiter cet accident, ils sont d'auis de faire cette muraille de Briques, ou de pierres sans mortier : Et par ce moyen si l'ennemy vouloit s'en seruir, le Canon de la Place donnant dedans feroit grand dommage par les esclats. De cette sorte de reuestement ie ne sçache point en y auoir en aucun lieu ; & i'estime que cette muraille sans ciment ne seroit pas assez forte, & si la terre ne se soustient d'elle mesme, elle ne la soustiendra pas. C'est pourquoy quand bien il n'y en aura point, la terre se maintiendra aussi bien que s'il y en auoit : Car il y a bien de difference de cette terre qui est rassise naturellement à celle des Rempars, laquelle estant beaucoup plus haute & remuée ne se peut soustenir qu'arrestée de la muraille, ou auec grand talu. Quant aux esclats, s'il faut reuestir la Contrescarpe pour y mettre du mortier, le Canon donnant dedans ne laissera pas de faire autant d'esclats que dans la muraille seiche, pourueu qu'on ne la fasse pas superfluement espesse. Si la terre n'est pas bonne, il faudra necessairement reuestir la Contrescarpe, à cause du grand talu qu'elle feroit, facile à descendre & monter, ce qu'il faut euiter. *Si les Contrescarpes doiuent estre reuestuës. Murailles seiches pour reuestir les Contrescarpes.*

Aux fossez secs il faut que les Contrescarpes reuestuës ou non soient taillées auec tel talu qu'on ne puisse pas monter que par les lieux destinez ; afin que l'assaillant poursuiuant de vne retraite de sortie, s'il entre dans le fossé il n'en puisse pas resortir : toutesfois elles ne doiuent pas estre coupées à plomb, & faut qu'il y ait talu conuenable, afin que la terre se soustienne, & que du Corridor on se puisse commodément couler dedans, tant pour receuoir le secours, que pour faire les retraittes. *On doiuent estre reuestuës les Contrescarpes. Leur Talu.*

De la Fortification reguliere,

Leurs montées.

Il faut faire les montées marquées 6. en la Planche 19. aux endroits où sont les Dehors, comme au milieu des Contrescarpes qui correspondent aux Courtines; & vis à vis des pointes des Bastions, ou il y doit auoir place pour s'assembler à couuert auant que faire les sorties. Lors que le fossé est sec, & qu'il y a de la Caualerie dans la Place, il faut que les Cheuaux puissent monter par ces endroits, afin qu'à faute de pouuoir sortir, elle ne demeure pas inutiles, comme on void en la Figure 2.

Forme des Contrescarpes.

Quant à la forme des Contrescarpes, aucuns sont d'auis de les tourner en rond vers la pointe du Bastion, comme la Figure 4. pour pouuoir tirer du flanc en bricole à ceux qui auroient fait vne trauerse à l'autre face du Bastion qu'on ne peut voir; Et cecy doit estre fait seulement aux Contrescarpes reuestuës de forte muraille, ou qui sont taillées dans le roc: car dans celles de terre, au lieu de bricoler, la bale entreroit dedans. Cecy ne peut estre non plus fait aux Places de peu de Bastions, à cause que les Contrescarpes font vn angle trop peu ouuert à leur destour pour faire bricole : car l'autre face de la Contrescarpe est presque opposée en angles droits aux tirs qui viennent des flancs: comme si du flanc 3. on tire contre la Contrescarpe 4. bien que tournée en rond, le coup ne bricolera pas, à cause qu'il est en angle droit. C'est pourquoy cecy ne vaut rien qu'au Places de plusieurs Bastions, où les Contrescarpes à leur rencontre font vn angle fort obtus, capable de faire bricole; comme au flanc 5. contre la Contrescarpe 16. 7. de la mesme Planche 19. Et là où elle le fera, elle ne sera aucunement asseurée ne sçachant où l'on tire ; car bien souuent voyant on ne rencontre pas.

Bricoles ne se peuuent faire à toutes Contrescarpes, & sont de peu d'vsage.

Pourquoy on les tourne en rond.

La raison meilleure pourquoy on les fait en rond, c'est afin de n'estendre pas si loin cette pointe sans necessité, qui a beaucoup meilleure grace ainsi tournée en rond, & le fossé a par tout sa largeur S Q esgale, & per ainsi il y a plus d'espace pour les Dehors, & pour les places des chemins couuerts qu'on fait en ces endroits, & pour y faire vn corps de garde à l'endroit 4. dans lequel on peut s'assembler auant que faire les sorties. Si on ne veut pas les tourner en rond, on coupe cette pointe par deux lignes droites, ainsi qu'on voit en la Figure 10. & en la plus part des desseins.

Mauuaise façon de Contrescarpes.

Erard apporte vne sorte d'inuention de tracer les Contrescarpes, qu'il dit auoir apprise du Comte de Linar, bonne pour couurir les flancs. Il tire vne ligne de la pointe du Bastion au rencontre du Flanc auec la Courtine; & ainsi de l'autre Bastion & du poinct du rencontre de ces deux lignes on fait les Contrescarpes parallèles au faces des Bastions, comme on voit en la Figure où sont les lettres, où du flanc A à la pointe du Bastion C on mene la ligne A C; & du poinct G au poinct D la ligne G D, & du rencontre B on tire les Contrescarpes B E, B F, paralleles aux faces des Bastions CG, D I. Mais il faut remarquer que cette sorte de Contrescarpes ne peut estre appropriée qu'aux endroits où la defense commence auant dans la Courtine, à la moitié, ou enuiron, autrement le fossé seroit trop estroit; & aux Places qui prennent la defense seulement du flanc, il n'y auroit point de fossé: c'est pourquoy à

Liure I. Partie II.

sa mode de fortifier, bien qu'il l'apporte, elle ne vaudroit rien, & aux *Ses defaut.*
autres ie treuue plus pernicieuse qu'vtile ; d'autant que par ce moyen
quasi toute la Contrescarpe demeure sans estre veuë ni defenduë aucunement des flancs, comme on peut voir en la Figure où la Contrescarpe BE ne reçoit aucune defense du flanc AI, ni d'autre part qu'en
face ; ce qui n'est pas proprement defense, à cause qu'on n'y peut tirer
que bien difficilement, estans si proches & si haut esleuez par dessus
icelle. Le mesme se voit en la Contrescarpe BF, & ainsi de toutes les
autres contrescarpes qui sont autour de la Place. Outre cela il est grandement considerable que l'ennemy ayant fait la trauerse LM vers la
pointe du Bastion, le flanc opposé n'en pourra voir que la petite partie
LO. Or le flanc est fait pour l'empescher & rompre : donc on luy ostera
son principal vsage, & le rendra inutile, ce que tous iugeront tres-defectueux ; outre que le fossé par ce moyen deuient beaucoup plus estroit
vers le milieu de la Courtine. Dauantage cela ne peut couurir les
flancs, qu'on fait presques tousiours si hauts, que d'iceux on puisse
raser la campagne ; & par mesme raison de la campagne on pourra raser les flancs ; la Contrescarpe par ce moyen ne le pourra donc pas
couurir.

Il vaut mieux les faire ainsi que i'ay veu estre practiqué ordinairement, comme on void en la Figure 8. On tire de l'extremité du flanc *Contrescarpes pour estre bonnes, comme doiuent estre faites.*
N, la ligne NQ parallele à la face du Bastion RS ; & de cette façon sont les fossez de toutes les Places de la Zelande, & de toutes celles qui sont marescageuses, comme Flessingues, Guillemstat, Breda,
& autres ; & par ainsi les fossez sont grandement larges aux Places
qui ont plus de six Bastions ; car à celles de moins ils sont plus estroits.
Si l'on veut qu'ils soient moins larges, on tirera cette ligne du milieu
du flanc, comme le fossé TV de la moitié du flanc X. Et lors que
le flanc sera couuert d'Orillon, suffira que les Contrescarpes soient
veuës du flanc couuert, cecy depend particulierement du nombre des
Bastions de la Figure : Car aux Places de moins de huict Bastions, faisant les fossez de vingt-cinq ou trente pas de large paralleles aux faces des Bastions, ils seront veus des flancs ; ce qui ne feroit pas à celles
qui en ont dauantage ; & tant plus on va en croissant le nombre des
Bastions, tant moins les fossez sont veus des flancs, les contrescarpes estans paralleles aux faces, comme nous auons dit ; & au contraire tant moins il y a de Bastions, tant plus les flancs les voyent. A quoy
on prendra bien garde que les Contrescarpes soient veuës de la principale partie du flanc. Tout cecy se doit entendre des Places qui commencent la defense dans la Courtine autant qu'il se peut, demeurans les Bastions angles droits.

On pourra obseruer cette façon, & faire les fossez aux Places de plus *Autre façons de Contrescarpes.*
de huict Bastions, au lieu de mener de l'extremité du flanc les Contrescarpes paralleles aux faces des Bastions, on donnera aux fossez vers les
pointes des Bastions 25. ou 30. pas de large, allans correspondre à la moitié
du flanc ; & par ainsi toute la Contrescarpe & tout le Corridor sera veu
du flanc.

132 De la Fortification reguliere,

Autre façon. Et plusieurs Contrescarpes on retranche la pointe ✣ E par vne ligne droite Y Z, prenant de chaque costé la distance ✣ Z, ✣ Y, de douze, ou quinze pas; ce qui est sans commodité aucune, & diminué d'autant la Place ou Demi-lune qu'on fait au Corridor en cet endroit. Il est ainsi retranché à Leyde, & encor bien plus; car il commence aux points de la Contrescarpe ♍ ♉, qui correspondent aux extremitez des Flancs ♎ ♏: mais on ne prendra pas ce lieu pour exemple, car il est peu fortifié.

PLANCHE XIX.

DV

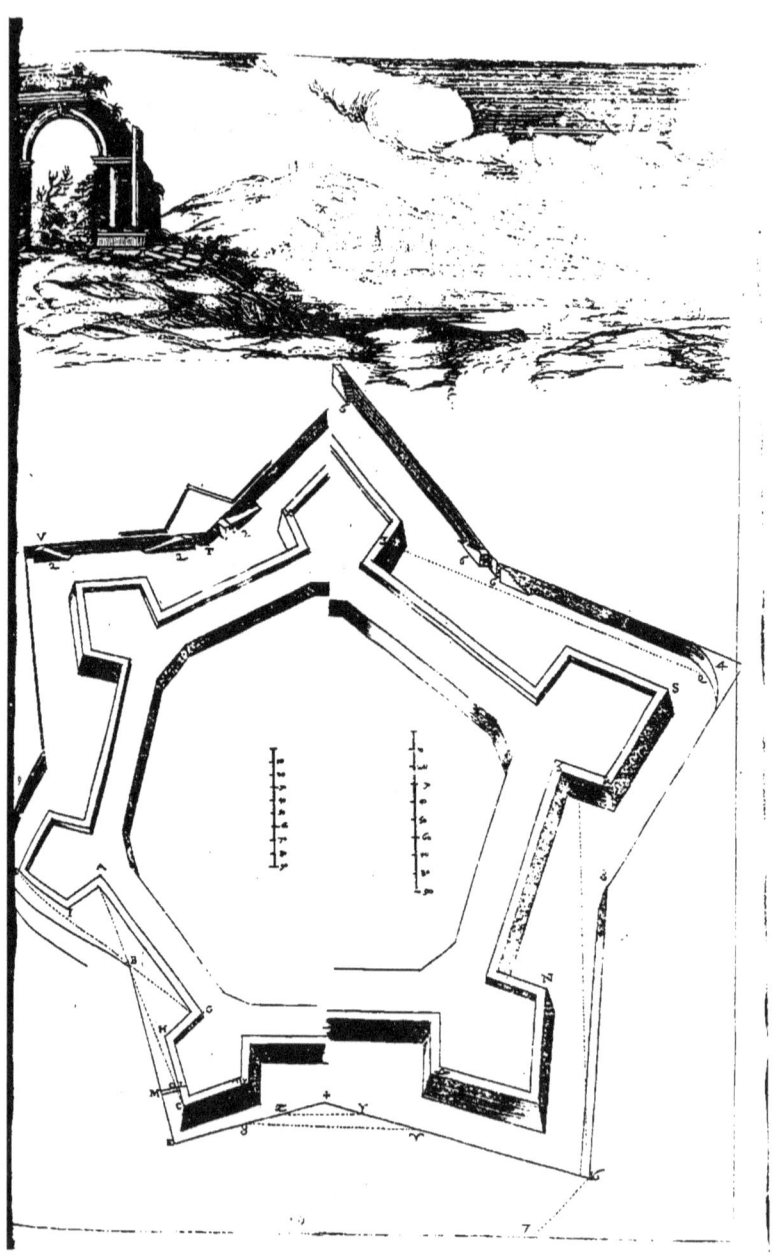

DV CORRIDOR, ET DE L'ESPLANADE.
CHAPITRE XL.

E chemin doit estre fait à toutes sortes de Places sur la Contrescarpe, dans laquelle on creuse à moitié ce chemin, & l'autre moitié on le hausse de la terre qu'on en tire. Ce chemin couuert, ou Corridor est la premiere defense qu'on fait apres le fossé pour defendre la campagne. Il doit estre large de 5. ou 6. pas, haut, de façon qu'il puisse couurir l'Infanterie, & la Caualerie aux Places ou il y en aura. Et lors il faut faire vn ou deux degrez, afin que les gens de pied puissent tirer par dessus. Ce chemin tient lieu de fossé sec lors que l'autre est plein d'eau. Dans ce chemin couuert on fait diuerses sortes de defenses pour flanquer tout le long de la campagne, & pour y faire des corps de garde,& places où l'on doit s'assembler auant que faire les sorties. Ces defenses se font en conduisant & creusant le Corridor en pointe sur le milieu des Contrescarpes, qui correspond au milieu de la Courtine, & aux pointes des Bastions on fait d'autres pointes, comme on voit aux Figures de la Planche 20. Le Corridor fait de cette façon est beaucoup plus auantageux que lors qu'il est tout droit parallele au fossé: car par ce moyen la campagne est flanquée, & l'on ne peut s'approcher de la Contrescarpe sans auoir gagné ces auances: & les Mousquetaires estant ainsi bas rasent & font beaucoup plus de dommage que ceux qui tirent d'enhaut. La plus belle façon de Corridor que j'aye veuë est à Ligourne, laquelle l'ay mis en la Figure 1.

Comme doit estre le Corridor.

Defenses dans le Corridor.

S'il y a quelque endroit dans la campagne qui commande dans ce chemin couuert, aucuns tiennent qu'il le faut faire à redens en la façon marquée 3. afin que les Soldats qui seront dedans soient à couuert du commandement, & le chemin couuert ne soit pas enfilé ; & quand l'ennemy l'auroit pris il sera veu des flancs, desquels il seroit à couuert s'il n'y auoit de trauerses, comme les marquées 4. mais ces redens ou trauerses ne doiuent estre faites qu'en temps d'occasion, parce qu'elles se gastent bien tost, cōme aussi tous les ouurage de terre qui ont petite masse, ils se soustiennent fort peu. On ne peut aussi faire le Corridor à pointes, cōme les marquées 6.

Pour empescher que le Corridor ne soit enfilé.

Ce chemin sert pour faire les sorties, & fauoriser les retraittes. On s'assemble là dedans pour sortir auec ordre & se retirer sans confusion; car ceux qui restent dedans font beaucoup de dommage à ceux qui les voudroient poursuiure leur tirant incessamment.

A quoy sert le Corridor.

Apres le Corridor vers la campagne on met la terre qu'on tire d'iceluy en le faisant, laquelle hausse deux pieds & demy, ou trois pieds, ou d'auantage par dessus le plan de la campagne, outre ce qu'on le creuse au dessous plus ou moins, selon qu'on fait le Corridor profond, seruant de Parapet à iceluy Corridor : mais il faut que cette hauteur se perde insensiblement en descendant vers la campagne à dix ou quinze pas de là, afin que de tous les Parapets, & Defenses qui sont dans la Place on puisse voir tout le long de se penchant ; & cecy s'appelle l'Esplanade de la campagne, laquelle on a peû remarquer aux Porsils precedans.

Parapet du Corridor, autrement Esplanade.

Aucuns font la pente de cette Esplanade de façon qu'elle corresponde iuste

Pentes de l'Esplanade.

S

iustement aux pentes qu'on donne aux espesseurs des Parapets de la Place, comme on peut voir au Portil dans la Planche 14.

Bonne inuention d'Esplanade. J'ay veu vne inuention, laquelle i'estime tres-bonne en la Citadelle de Bresse de l'estat des Venitiens. C'est que tout autour de la Citadelle ils ont osté toute la terre qu'ils ont peu, & au lieu ils ont mis des cailloux & grosses pierres, ce qui apporte deux commoditez; l'vne est que l'assaillant ne peut faire aucune tranchée estant denué de terre; & par consequent ne peut approcher la Place qu'auec grandissime peril ou trauail d'aller cercher bien loin dequoy se couurir. S'il vient à descouurir, le Canon de ceux de la Place donnant là dessus fait vn grand rauage par le ressaut qu'il fait faire à ces pierres, dont les esclats tuent ou blessent tous ceux qui se rencontrent autour. Ils conseruent fort soigneusement ces Esplanades; mesmes il est defendu sur grosses peines qu'on n'ait à ietter aucunes de ces pierres hors de ce lieu.

Monceaux de pierres nuisibles à l'ennemy. On peut s'en seruir d'vne autre façon. On laisse en plusieurs endroits de la campagne des gros monceaux de pierres à la portée du Canon, couuerts d'vn peu de terre, ou gazon leger, afin que l'ennemy ne s'en prenne garde; & lorsqu'ils approchent autour de ces monceaux, on tire le Canon là dessus auec grande tuerie de tous ceux qui sont aux enuirons; de cette façon on a mis en certains endroits hors de la Ville de Parme, du costé qu'on l'a nouuellement fortifiée.

Se peuuent mettre dans les fossez. Par fois on fait cette inuention dans le fossé, & bien qu'on ne puisse pas la reiterer souuent; toutesfois la faisant bien à propos elle endommagera beaucoup. On remarquera que c'est vn auantage du fossé sec; car cecy ne peut estre fait dans celuy qui est plein d'eau.

Oster la terre de l'Esplanade. Tout autour de Malte on a osté le peu de terre qu'il y auoit; de façon qu'il n'y a resté que la roche à plus de cinq cens pas loin de la Place: ce qui est vn vray moyen pour empescher qu'on ne puisse approcher que tres-difficilement. De mesme a-t'on tasché de faire à Palma-noua des Venitiens, & y mettre des pierres au lieu de la terre.

Ces pierres bien que tres-bonnes ne peuuent estre mises par tout, à cause qu'on ne sçauroit où mettre la terre qu'on tireroit de la campagne. Aux deux Places que nous auons remarqué il y a bonne commodité de ce faire: à Malte, parce qu'il y a fort peu de terre, & presque point en d'aucuns endroits, où le rocher paroist, mesmes aucuns Bastions sont taillez dans le roc; à l'autre il y a plus de terre, & plus de trauail.

Petits fossez ou de-là du Corridor. Il y en a qui veulent qu'au de-là du Corridor vers l'Esplanade on fasse vn petit fossé, marqué 5. de 10. ou 15. pieds de large. Mais ce fossé ne sert à autre chose pour ceux de la Place, que pour empescher que l'ennemy ne puisse reconnoistre le grand fossé, lequel s'en peut aider auec plus grand auantage: car c'est autant de tranchée faite pour luy lors qu'il sera proche de la Contrescarpe, ou bien il faudroit faire à ce fossé vn nouueau Corridor, & defense; & ainsi se seroit tousiours à recommencer. Pour moy ie n'ay iamais peu faire cette sorte de fossé en aucune Place, non pas mesmes aux Places lors qu'elles estoient assiegées, bien que du reste elles fussent tres-bien fortifiées.

PLANCHE XX.

TROI

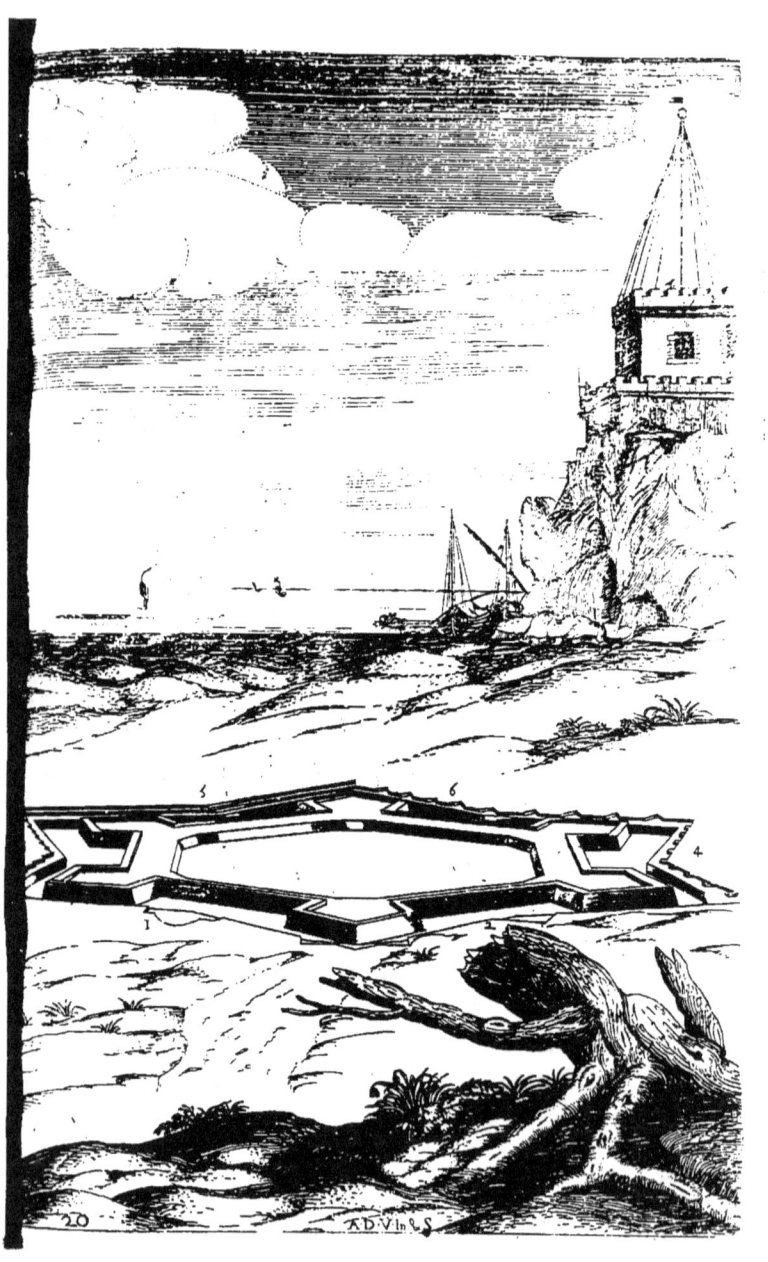

TROISIESME PARTIE
DE LA FORTIFICATION
irreguliere, & des Pieces qui se font au dehors de la Place.

CHAPITRE XLI.

TOVT ce que nous auons dit cy deuant a esté pour monstrer les parties de la Fortification, leurs grandeurs & mesures, leurs commoditez & incommoditez: mais c'est seulement lors qu'on bastit vne Place à neuf; & que le lieu ou Site permettent d'apporter toutes les circonstances requises à vne Fortification parfaite telle que nous auons descrite. Or parce qu'il arriue le plus souuent que les Places estans desia basties à l'antique, elles ne peuuent serui, ni resister a l'attaque qu'on fait en ce temps, il faut les raccommoder, se seruant le plus qu'il se peut du vieux contour de la Place. Par fois aux Places qui ont esté fortifiées depuis long temps, on y treuue des defauts qu'il faut reparer sans changer toute la Place. Aucunesfois on bastit des Places neufues en des lieux où l'incommodité du Site ne permet pas qu'on y fasse ce qu'on voudroit: alors il se faut aider de certaines pieces, lesquelles on appropie selon l'opportunité du lieu, des personnes, & du temps le tout dependant principalement du iugement de l'Ingenieur: Car c'est en la Fortification irreguliere qu'il doit apporter beaucoup de consideration, & employer son esprit; parce qu'il est tres-difficile de prescrire des regles à ce qui est tout à fait irregulier, & la grande diuersité de lieux est cause qu'on ne peut donner des maximes qui seruent pour toutes les occurrences, & pour tous les Sites qui se peuuent treuuer: Car tantost il faut fortifier vn lieu haut, tantost vn bas; d'autresfois vn lieu large, ou estroit; des faces longues, d'autres courtes; des angles rentrez, comme aussi des auancez, qui seront aigus, ou fort obtus. Bien souuent au haut d'vn rocher, ou bien sur la pente, ou au bas; pres de la mer, pres des riuieres, enuironnez tout à l'entour des eaux courantes ou marescageuses, aupres, ou au dessous d'vn precipice. D'autres qui seront commandées d'vn ou de plusieurs lieux, de commandemens, ou beaucoup, ou peu eminens. Bref il y a mille autres sortes de Sites, lesquels sont encor differens en eux par leur meslange, & par les accidens exterieurs qui s'y treuuent; comme aussi le plus & le moins, les qualitez tant des lieux mesmes comme des adiacens, à quoy l'experience & le iugement de l'Ingenieur doit plus seruir que toute autre regle; c'est en cecy principalement qu'on doit faire la guerre à l'œil.

Bien qu'en la Fortification irreguliere il y ait de si grandes diuersitez: toutesfois pour ne laisser en arriere cette partie, laquelle veritablement

Où sont faites les Places irregulieres.

On ne peut donner regles precises pour ces Fortifications.

Diuersité de lieux a fortifier.

140 De la Fortification irreguliere,

est la plus necessaire, d'autant que rarement on fait des Places neufues, & tout à fait regulieres; & bien souuent on en fortifie de celles qui ont esté desia faites: nous donnerons des regles & des moyens pour fortifier plusieurs sortes de lieux autant qu'il nous sera possible; & lors qu'on en treuuera des differens de ceux que nous aurons donné, on prendra garde à ceux qui seront les plus semblables, & là dessus on se reglera auec discretion.

Definition des irregulieres. Au commencement de ce traitté nous auons donné la definition des Places regulieres & irregulieres, nous la repeterons icy encore vne fois.

Les Places irregulieres sont celles qui ont ou les costez ou les angles inesgaux, & les Bastions, ou pieces qui sont sur iceux inesgales ou dissemblables, & par consequent aussi la force inesgale.

Angle saillant, c'est celuy qui s'auance en dehors de la Place.

Angle rentrant, c'est celuy qui entre dedans, & diminuë la Place.

Les definitions des parties ont esté dites en la reguliere; les autres pieces s'entendront mieux par les descriptions que nous donnerons apres, que par la definition.

Quels sont les Bastions reguliers. Il faut remarquer qu'encor que la Place soit irreguliere, il y peut auoir par fois vn ou plusieurs Bastions reguliers: Car tout ainsi qu'on appelle vne Place reguliere, à cause de l'esgalité & symmetrie de ses membres, de mesme on peut appeller vn Bastion regulier, lors qu'il a toutes les parties requises telles que nous les auons descrites, esgales, & de mesme force entre elles: & au contraire ils seront irreguliers, lors qu'ils n'auront point cette esgalité & proportion de parties.

MAXIMES.

Matieres pour la Fortification irreguliere. Outre celles que nous auons donné aux regulieres, qui seruent encor pour celles-cy, on obseruera les suiuantes.

Les Places irregulieres, qui s'approchent plus des regulieres en la forme & Fortification, sont plus fortes que celles qui en sont plus esloignées, considerées non selon l'assiete, mais seulement selon la Fortification.

Les Places les plus esleuées & les moins accessibles, soit à cause des empeschemens exterieurs, ou à cause de leur forme, sont les plus fortes.

Les Places desquelles l'ennemy se peut approcher plus pres à couuert, sont plus mauuaises que celles qui descouurent & commandent loin dans la campagne.

Les Places commandées sont moins fortes que celles qui ne le sont pas.

Aux Places irregulieres on doit rendre la force esgale par tout le plus qu'il se peut.

Les angles flanquez ne seront iamais moindres de 60. degrez.

DES PIECES NECESSAIRES
à la Fortification irreguliere.

CHAPITRE XLII.

Pieces de la Fortification irregulieres. LES pieces qui seruent à la Fortification irreguliere, & qui luy sont proprement affectées, outre les Bastions qui sont les principaux, & ceux qu'on doit faire plus qu'il se peut, comme les plus forts.

forts. Il y a les doubles Bastions, les demi Bastions, les Angles retirez, les Tenailles, les pointes de Bastions coupées en tenailles, les Plateformes, les Redens, les Tours quarrées & rondes, les Rauelins, ou Pieces destachees, les Dehors, les Ouurages de Corne, les Contre-gardes, les Demilunes, les retranchemens, & autres Pieces, desquelles on doit se seruir selon le besoin & l'occurrence du lieu, du temps, & de la commodité, de chacune desquelles nous parlerons en particulier, & des lieux où on les doit approprier: Car de toutes ces Pieces, aucunes seront bonnes en vn lieu, qui seront inutiles à vn autre; c'est pourquoy il faut sçauoir les choisir, & les adapter selon que la necessité le requiert.

Ie diray en passant qu'aucuns tiennent que la Fortification irreguliere est plus forte que la reguliere, parce que celle cy est attaquable esgalement par tout; & à l'irreguliere on est comme asseuré des lieux qu'elle sera attaquée. Mais cette raison est absurde, parce que la reguliere est en cela plus parfaite d'estre esgalement forte par tout; & l'autre est defaillante en ce qu'il y a tousiours aucuns lieux trop foibles qui la font mauuaise, attaquable, & prenable par iceux. *Pourquoy la reguliere est plus forte que l'irreguliere.*

DES DOVBLES BASTIONS.

CHAPITRE XLIII.

ES doubles Bastions peuuent estre faits en diuers lieux, mais particulierement à ceux qui vont en penchant, ou qui sont commandez. De cette sorte on en peut voir à Malte, ainsi qu'ils sont dans la Figure 3. Planche 11. Il y a trois Bastions l'vn plus haut que l'autre; si toutesfois on doit appeller chacun d'iceux Bastions, ou bien vn Bastion retranché en trois endroits; comme qu'on l'appelle, on en voit la forme. *Où doiuent estre faits les doubles Bastions.*

On peut se seruir de cette Piece lors qu'on veut fortifier sur le costé d'vne descente, & lors qu'au long de cette descente il y a d'autres Bastions, pourueu que le lieu soit capable de les contenir, en faisant des nouueaux flancs, qui seront grands à proportion du lieu: par ainsi ce qui est plus bas est mieux defendu de ce qui est au dessus, & couuert par les Parapets de ces retranchemens, ou Bastions redoublez. *Autres lieux où ils peuuent estre faits.*

A Montauban du costé où le Tescon petite riuiere se va rendre dans le Tarn fleuue, toute la face de la Place qui regarde ce costé n'estoit sans autre defense que des vieilles murailles & Tours à l'antique; toutesfois le terrain alloit fort en descendant, & la montée estoit assez difficile. Quelque mois auant le siege ils s'auiserent qu'ils pourroient estre attaquez de ce costé, & que la riuiere du Tescon, qui de soy est fort petite, & en temps d'Esté est quasi seche, ne pourroit pas empescher que l'on n'assaillit cet endroit; c'est pourquoy ils y firent trois grandes pieces destachées, dont à celle du milieu qui correspondoit à la porte, & vis à vis d'vn pont, ils en firent vn autre par dessus vn peu moindre, & encor au dessus vn retranchement; lesquelles trois Pieces estoient de terre grasse bien battuë, entrelardée de briques. Pour en mieux connoistre la disposition on verra la Figure 1. *Autres lieux.*

Et

De la Fortification reguliere,

Vsages des doubles Bastions.

Et de là on voit vn second vsage de ces pieces aux lieux où la descente est en front : Et cette façon de fortifier est tres bonne, d'autant que ces lieux ne peuuent estre attaquez que par deuant & par consequent il faut aller degré par degré estant tousiours commandez, ce qui est tres-fascheux pour l'assaillant.

Autres commoditez.

Il sert aussi à ceux de la Place, parce que le lieu allant en penchant, ceux qui seroient à la defense vn peu esloignez du Parapet seroient à descouuert de la campagne estans plus hauts qu'iceux Parapets, à cause du Site : Et faisant ce redoublement de Parapets tous sont à couuert, & les defenses sont augmentées.

Autres lieux où on les peut mettre.

On pourra se seruir encor de cette sorte de fortifier aux lieux hauts, où il n'y a qu'vne aduenuë : mais il faut remarquer que tousiours les Pieces qui sont plus arriere doiuent estre plus hautes que celles qui sont au deuant, autrement elles ne seruiroient de rien.

Il y a plusieurs lieux où l'on fait Defense sur Defense, & principalement à ceux qui sont commandez, & qui vont en penchant : mais parce que ce ne sont pas des Bastions, nous en traitterons en leur lieu.

DES POINTES DES BASTIONS coupées.

CHAPITRE XLIV.

A quels Bastions on doit couper leurs pointes.

ON coupe la pointe des Bastions lors qu'ils sont faits sur vn Angle aigu, à cause qu'estans d'vne iuste grandeur, la pointe s'auanceroit excessiuement, & seroit trop aiguë ; d'où s'ensuiuroit que la ligne de defense seroit trop longuë, le Bastion au reste estant en deuë distance de l'autre, à quoy on remedie coupant cette pointe, & la retirant en dedans ; de façon qu'au lieu d'icelle on fait vn Angle retiré. Ainsi est coupé le Bastion de la Rochelle, qui fait vn Angle de la Ville ; à Graue qui est aux Hollandois ; à Charlemont au païs de Liege, Place tres forte pour son assiete ; à Geneue du costé de S. Pierre, il y a des Bastions coupez à peu pres comme on voit en la Figure 4. & 2. de la mesme Planche 21.

Pourquoy on coupe ces pointes.

Pour plus facile intelligence, on remarquera que s'ils eussent acheué ce Bastion, il faloit beaucoup alonger cette pointe, qui n'eust de rien serui, ains au contraire eust eu les defauts deuant alleguez, ou il faloit le faire fort petit : Mais en coupant cette pointe, & faisant l'Angle retiré, tout est flanqué à iuste portée. Nous ne disons point de combien doit estre coupée cette pointe ; car cela ne se peut determiner, que voyant combien elle auanceroit autrement. On pourra la couper, de façon que ce qui reste soit vn corps assez grand, & que les lignes de defense ne soient pas trop longues.

De combien on doit couper ces pointes.

Si on veut on pourra faire les gorges plus grandes, & dans l'Angle retiré faire vne tenaille, mais la depense en sera vn peu plus grande.

PLANCHE XXI.

DES

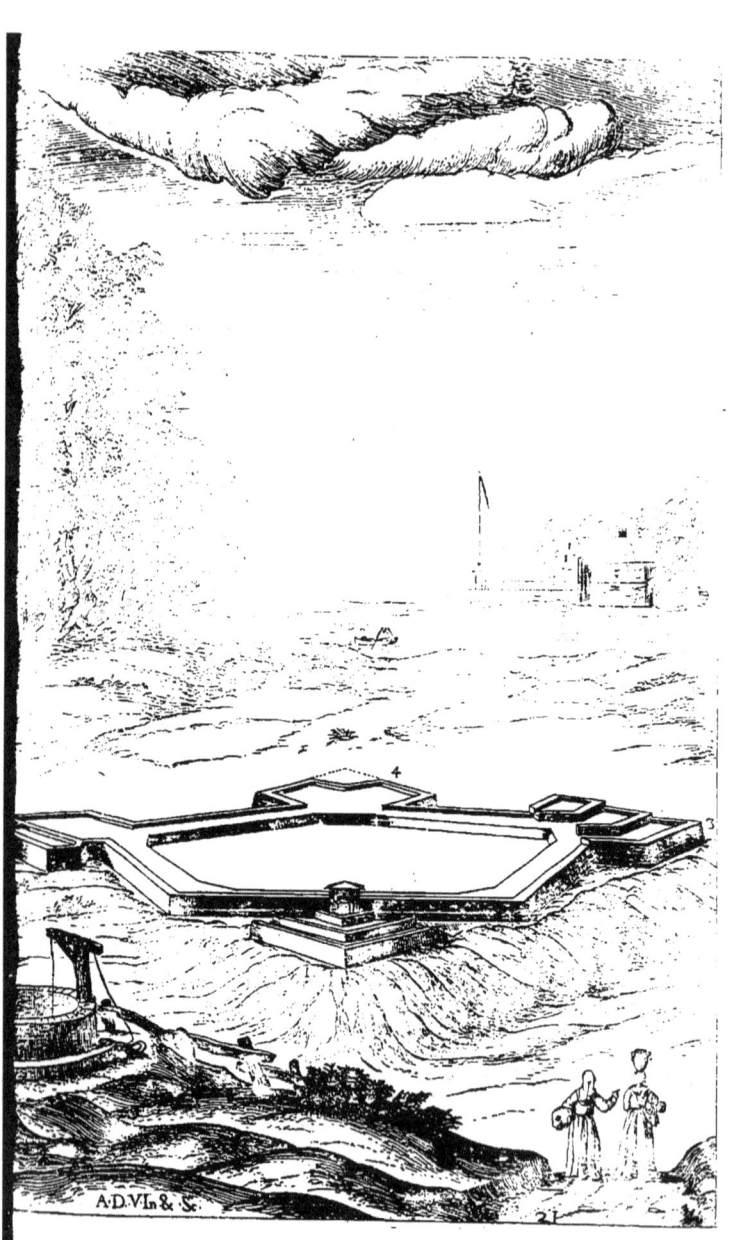

Liure I. Partie III.

DES DEMI BASTIONS.
CHAPITRE XLV.

LES demi Bastions sont practiquez d'ordinaire quasi en tou- *Ou doiuent estre*
tes les Places qui ne sont pas tout à l'entour enuironnées *faits les demi Ba-*
de Bastions, mais qui ont d'vn costé vne riuiere, ou lac, *stions.*
ausquelles on ne sçauroit faire en cet endroit vn Bastion,
comme PLN, ou parce qu'il viendroit trop aigu ; & la face PL
qui seroit du costé de la riuiere n'auroit aucune defense, ny ayant
point d'autres Bastions, ou parce que d'ordinaire le lieu ne per-
met pas de faire autre chose, comme on voit dans la Cartelle de
la Planche 22. De cecy on en voit d'exemples assez frequens, comme
à Clerac, Montauban, à la Ville neufue de Turin, & presque dans
toutes les Places fortifiées qui sont proches, ou plustost aboutissent
auec quelque riuiere.

On les appelle demi Bastions, parce qu'ils semblent estre coupez par *Pourquoy on les*
le milieu, & n'ont qu'vn flanc, bien que par fois ils soient quasi aussi *appelle demi Ba-*
grands que les Bastions. *stions.*

La plus part de ces demi Bastions ont ce defaut, qu'ils sont presque *Defaut d'aucuns*
tousiours Angle aigus, principalement ceux qui aboutissent auec les ri- *demi Bastions.*
uieres, parce que la Place est comme vn demi cercle; & la face qui fait
le bord de la riuiere, & qui coupe le Bastion est comme le diametre:
C'est pourquoy l'Angle est moindre qu'vn droit, & outre cela il est di-
minué par la face du Bastion, qui fait encor vn moindre Angle. La for-
me de ces demi Bastions est representée en la Figure de la Planche 22. en
la Cartelle. Soit la face LB, au long de laquelle passe la riuiere, BA sera
la face du Bastion faite ainsi que nous auons dit aux Bastions entiers, ex-
cepté qu'on n'y fait qu'vne demi gorge DA, qui doit estre vn peu plus
grande que l'ordinaire, & vn Flanc A ; & le reste qui s'en ensuit comme
aux autres, lequel sera aigu ; parce que LB estant le diametre du cercle
LOB, l'Angle LBI est moindre qu'vn droit a, & encor moins LBA.

Il faut remarquer que lors qu'on fait ces demi Bastions, la face L B *216. Propos. 3.*
doit estre hors d'attaque, autrement il y faudroit faire quelque defense. *Defences doiuent*
Et l'on doit estre aduerti qu'il ne suffit pas qu'il y ait en cet endroit & au *estre faites aux*
long de cette face vne riuiere : car si le bord n'est rocher escarpé, on ne *demi Bastions.*
laisse pas de battre la Place, la riuiere entre deux, & aller à l'assaut auec des
bateaux bien couuerts. C'est pourquoy il faudra accommoder ce defaut
en l'vne des deux façon suiuantes: Si le Bastion n'est pas trop aigu, com-
me s'il a par exemple plus de 70. degrez, on en retranchera vn peu de fa-
çon que la face qui sera du costé de la riuiere estant retirée en dedans sera
vn flanc, & receura defense d'iceluy, comme en la mesme Figure de la *Calcul pour treu-*
Cartelle, soit l'Angle du demi Bastion ABG, 85. degrez, duquel j'en re- *uer le flanc de*
trancheray dix par la ligne B D ; de façon que l'Angle ABD restera de *ces defenses.*
75. Si je fais la face BD de 46. pas, l'Angle BED estant droit, multipliant
le Sinus de l'Angle DBG par DB, & diuisant le produit par le Sinus to-
tal, je treuueray que le flanc D E sera de 8. pas: Que si l'on veut que le
flanc D E soit plus grand, comme per exemple de dix pas, demeurant

T 2 le

146 **De la Fortification irreguliere,**

le mesme Angle A B D, il faudra prolonger dauantage la face BD, & la flanc F G sera plus grand, comme nous auons demonstré autre part. Si l'on veut sçauoir combien il faut prolonger la face, on multipliera le Sinus total par le flanc F G, 10. & le produit on le diuisera par le Sinus de l'Angle FBG, 10. degrez, on treuuera 57. pas vn peu plus qu'il faudra faire la face F B, pour auoir le mesme Angle, & le flanc 10. pas.

Pour treuuer la diminution de l'Angle des demi Bastions.

Si l'on donnoit la quantité du flanc GF, & la longueur de la face FB, & l'on demande de combien sera diminué l'Angle GBA, on multipliera le flanc F G 10. pas par le Sinus total, & diuisera le produit par le costé BF, 57. on aura l'Angle FBG 10. degrez. Cecy n'est pas calculé si precisément; i'ay obmis les fractions pour faire plus court; qui voudra auec cette methode le pourra calculer au iuste, mais cette exactitude ne sert de rien: nous auons expliqué cecy en tant de façons, parce qu'il peut seruir au calcul de plusieurs autres choses.

Cette sorte de demi Bastions est aussi particulierement affectée aux tenailles, lesquelles ils suiuent tousiours, comme nous declarerons apres.

Où l'on se sert des demi Bastion.

On s'en sert aussi aux Places qui ont Citadelle, ausquelles d'ordinaire on fait seruir ou la face d'vn des Bastions d'icelle, ou la Courtine pour defense à la face du demi Bastion de la Ville qui aboutit, qui n'a point de flanc de ce costé; c'est pourquoy on l'appelle demi Bastion, lequel toutesfois ne laisse pas d'estre aussi grand, ou plus, comme on peut voir quasi en tous lieux où il y a Citadelle, & en la perspectiue de la Figure, où des deux demi Bastions qui aboutissent auec la Citadelle sont tres-grands.

PLANCHE XXII.

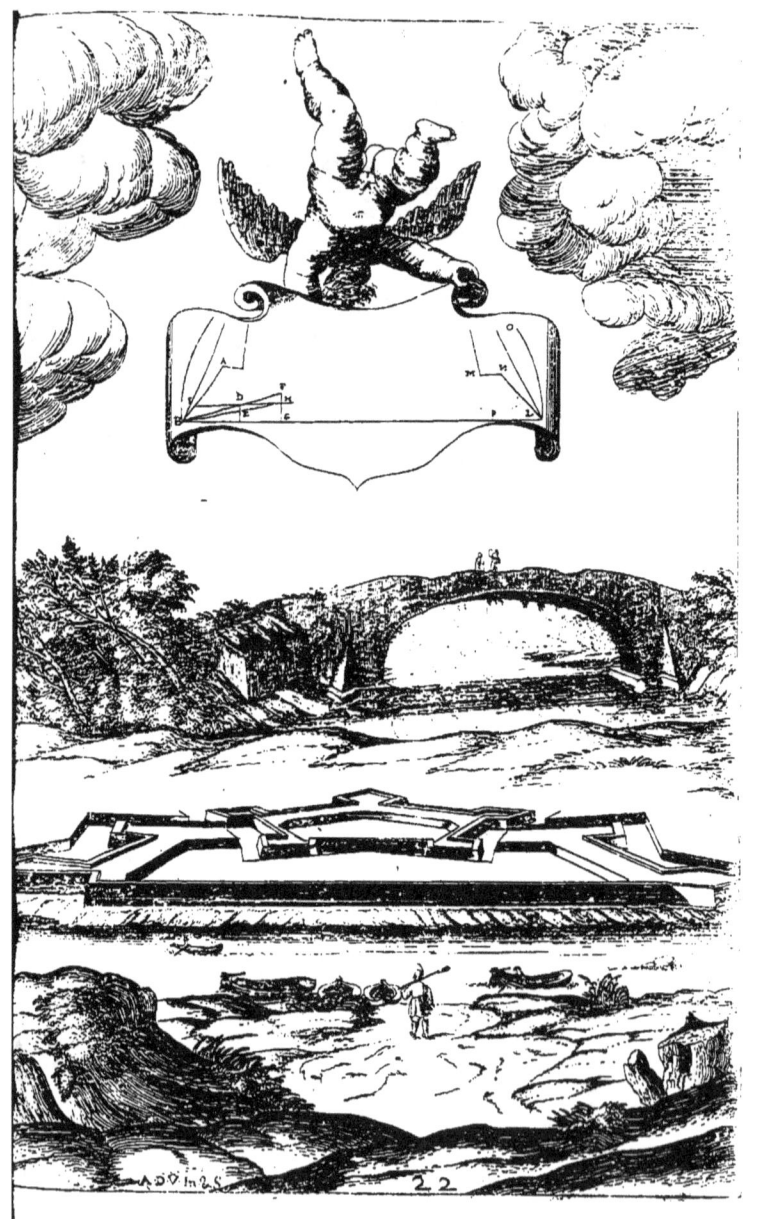

DES TENAILLES ET ANGLES RETIREZ.
CHAPITRE XLVI.

BIEN que les Angles retirez d'vne Place soient tousiours plus forts qu'vne face droite, à cause que tout vn costé est flanqué de l'autre, & malaisément peut-on faire des tranchées pour approcher l'vn ou l'autre costé sans estre enfilées: toutesfois parce qu'ils ont d'autres defauts on les accommode & fortifie.

Oùconsiste la force des Angles retirez.

Aucuns ont estimé qu'il estoit mieux de fortifier vne Place par Angles retirez, que faire des Bastions, ce qui n'est pas; parce qu'ils ont tousiours plusieurs incommoditez: car là où il y a des Angles retirez, il faut necessairement qu'il y en ait d'auancez, ou saillans, qui sont le plus souuent aigus, difficiles à fortifier, & foibles pour les retranchemens. Si ces Angles retirez sont obtus, leurs costez ne se peuuent pas bien defendre l'vn l'autre, à cause de l'obliquité du lieu, qui empesche de pouuoir tirer par dessus les Parapets qui sont de iuste espesseur; & les Angles flanquans sont aussi necessairement obtus, pourtant defaillans. la Place se diminue fort, à cause du rentrement de ces Angles,& lors que l'ennemy est proche de l'Angle retiré on ne sçauroit luy nuire. C'est pourquoy lors qu'on dit les Angles retirez estre forts, on entend seulement de cette partie comprise entre les deux costez, qui font l'Angle, & non pas de ce qui s'en ensuit, comme les demi Bastions, ou pointes qui sont faites apres, lesquelles sont plus foibles; d'où s'ensuit que la force est tres inesgale, ce qui est contre les maximes de fortifier. C'est pourquoy on ne fera ces Angles que lors qu'on y est forcé, & qu'on ne peut faire autrement, comme pour accommoder quelque lieu defectueux de la Place, on ne fera pas des Angles retirez; au contraire il vaut mieux s'auancer, & gagner terrain, que de s'enfoncer en dedans, & diminuer la Place. On laisse ces Angle lors qu'on les treuue faits, ne les pouuant accommoder sans grands frais à cause du Site.

Defaut des Angles retirez.

Angles retirez ne seront faits qu'en necessité.

En cette façon est fortifié Lyon du costé d'Ainay, & tout ce qui regarde le Rosne du costé de S. Clair en Angles saillans & rentrans, & tant les vn que les autres sont obtus, & ont leurs corps fort grands: Mais i'ay remarqué qu'on tire fort obliquement, pour d'vne face pouuoir defendre l'autre; & tant plus on est esloigné de l'Angle, tant plus il est malaisé de tirer contre l'autre face, comme en la Figure 5. de la Planche 23. où l'Angle ORT estant obtus, OST le sera encor plus [a], & par consequent OTS [b] sera plus aigu, ou plus oblique que OSR, & ainsi des autres qui seront plus obliques tant plus ils s'esloigneront de l'Angle ORT: Pour les rendre meilleurs il y faudroit faire des Plate-formes, mais elles ne sont pas necessaires en ce lieu, à cause que le Rhosne qui passe tout proche fortifie assez ce quartier.

Fortification de Lyon du costé d'Ainay.
Defauts des Angles rentrans obtus.

[a] 15. Propos. 1.
[b] 32. Propos. 1.

Pour faire ces Angles plus forts, on fait la Tenaille comme en la Figure 3. enfonçant EB, EA, 8. ou dix pas, & esleuant les flancs BC, AD perpendiculaires sur AE, BE, qui seront couuerts par les Orillons FG, qu'on pourra tourner en rond si l'on veut: on fera les Places basses & les Merlons, comme nous auons dit aux regulieres; on y pourra faire aussi des Places hautes. Cecy ne change aucunement l'Angle retiré, mais le rend
beaucoup

Pour fortifier les Angles rentrans.

De la Fortification reguliere,

beaucoup plus fort couurant ce qui defend les faces : autrement on fait cette retraitte & Place ronde, comme en la Figure 3.

Tenailles. — Ceux qui ne font pas des Places basses, ne peuuent pas aussi faire des Tenailles, ou Orillons, particulieremẽt aux Places de terre, qui ne se pourroiẽt soustenir sans estre reuestu's pour faire ces couuertures. Il est necessaire à toutes sortes d'Angles retirez simplement de faire des Places fort basses autremẽt l'ennemy estãt proche de l'Angle, on ne luy sçauroit nuire.

Forces. — Il y a vne autre sorte de Tenailles, qu'aucuns appellent Forces qui ne differe en rien de celle que nous auõs dit, sinon qu'au lieu de faire la courtine entre les deux flancs, ils laissent la pointe cõme en la mesme Figure 3. où l'Angle retiré estant GEF, on fait deux flancs en dedãs en toutes deux: mais en la Tenaille on oste l'Angle AEB, & au lieu on fait la courtine AB, & en la face on laisse cet Angle. La Tenaille me semble meilleure, parce que dãs cette courtine on y peut mettre quelque Canõ, en l'autre on pert cette defense, faisant au lieu les pands BE, EA, qui ne seruẽt de rien, & sont de plus de despense: car il faut faire plus de muraille pour faire l'Angle BEA que pour la courtine AB. Et de plus les coups de Canon qui donnẽt cõtre la courtine AB, ne peuuent pas bricoler pour rõpre le flanc couuert AD.

Où l'on doit faire les Tenailles. — On se sert particulierement de cette sorte de Tenailles aux lieux qui n'ont qu'vne aduenuë, & de chaque costé ont precipices, ou roches, & le lieu est si estroit qu'on ne sçauroit faire deux Bastion, ni vn seulemẽt qui soit bien flanqué. De cette sorte de Tenailles on en peut voir à Radicofani, qui est sur la descente, deuant laquelle on a fait vne autre piece, tour le reste d'alẽtour est rocher taillé & precipice. A Montmeliã en Sauoye il y a encor vne sorte de Tenailles peu differẽtes de celles-cy du costé qu'il est commandé: mais outre cela il y a d'autres pieces, ainsi qu'à Radicofani.

Demi Bastions doiuẽt estre faits apres les Tenailles. — Apres les Tenailles suiuent tousiours deux demi Bastions HH, en la Plante, marquée 6. en la perspectiue, aux deux pointes qui font l'Angle retiré pour s'en retourner à l'autre Bastion, lors qu'apres l'Angle retiré il y a vne courtine droite. Que s'il y auoit vn autre Angle retiré qui suiuist, on ne fera le demi Bastion: mais on laissera simplement l'Angle auancé marqué O, en la Figure 5. de la Plante, & de la prospectiue: vn Bastion entier n'y doit estre iamais fait: car sa pointe iroit trop excessiuement auant, si on vouloit qu'il prist sa defence du flanc, ou Angle retiré: & le flanc qu'on feroit du costé de l'Angle retiré ne seruiroit de rien, comme on voit en la Figuere 4. où le flanc LI ne peut tirer autre part que contre la face NO, ce qui n'arriue pas aux flancs qui defendent les Bastions, lesquels tirent au long des faces des autres opposez. Par apres, si l'on veut que la face LM prenne la defence de l'Angle N, l'Angle flanqué M sera tres-aigu, beaucoup plus que QPI l'Angle du demi Bastion, outre la grande despense sans commodité de faire les murailles, LI, LM, MP, au lieu de IP.

Angles rentrans sont par fois bons. — On remarquera que toute sorte d'Angles auãcez & retirez ne sont pas mauuais: car par foisõ fortifie en cette façon; comme à Montpelier du costé qu'il a esté assiegé par le Roy: mais là on ne les pourroit pas appeller Angles retirez, car tous auãçoient hors de la Place. Et nous entẽdõs parler de ceux qui se retirent dans le contour de la Place, & la diminuent, ce qu'il faut fuir lors qu'on y peut faire autre chose. Et bien que ces autres soient bons, i'aimerois mieux faire des Bastions entiers, que ces Angles retirez

PLANCHE XXIII.

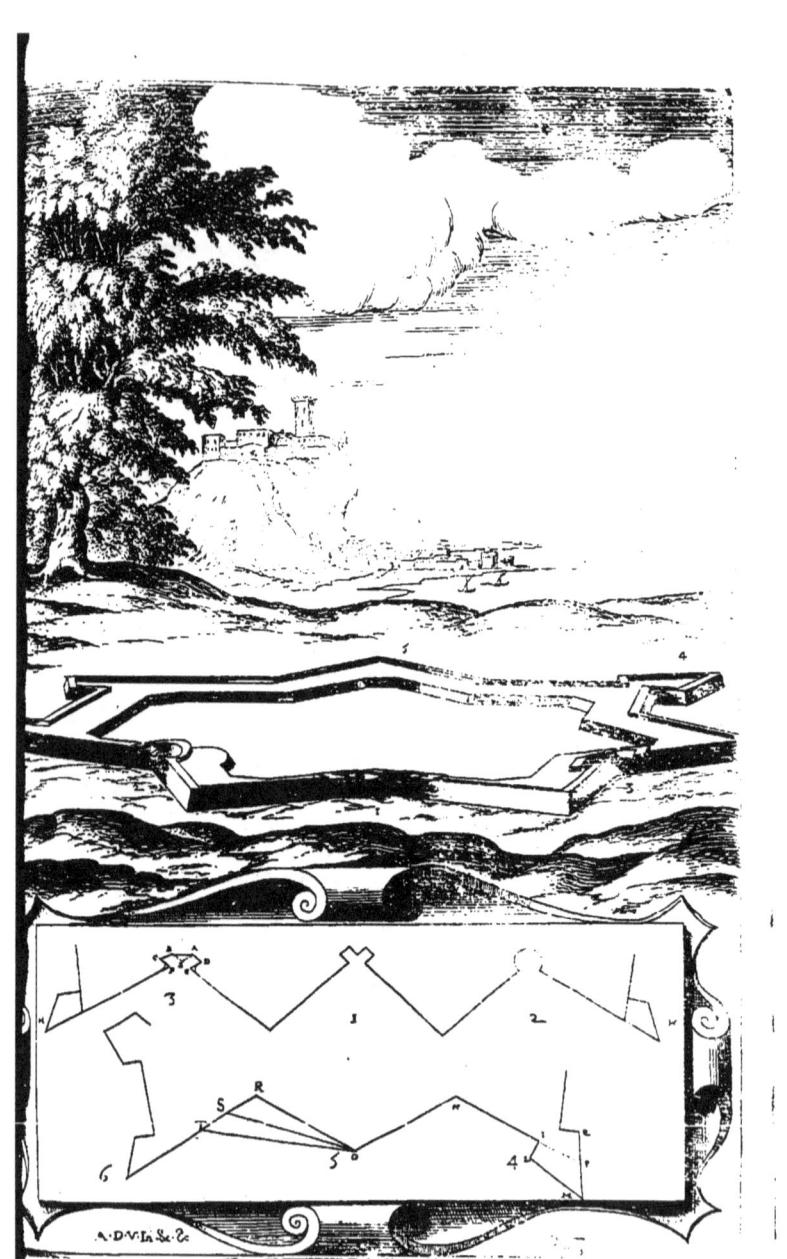

DES PLATEFORMES.
CHAPITRE XLVII.

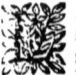 LA façon precedente de fortifier les Angles retirez auec Te- *Où l'on doit fai-* nailles est bonne, lors que les Angles sont aigus, ou droits: *re les Plateformes* mais ceux qui sont obtus seront mieux fortifiez faisant vne Plateforme au milieu de l'Angle.

On prendra sur chaque costé qui fait l'Angle, depuis iceluy 25. ou 30. *Comme elle doi-* pas, & à cette distance on esleuera les perpendiculaires, ou flancs d'au- *uent estre faites.* tant: sur les deux tiers du flanc on fera l'Orillon, comme aux Ba- stions; & l'autre tiers sera le flanc couuert, comme on voit en la Figure 1. Planche 24. où l'Angle retiré soit EAC, depuis A iusques à B soient pris 30. pas, & de A en D autant: sur D & B soient esleuez les flancs perpendiculaires DI & BH, le tiers desquels BF, BG sera le flanc couuert, apres on menera la ligne IH. De cette façon il y a vne Plateforme à Bergamo, à main gauche de la porte de Bresse, plus petite que les mesures que nous auons dit. Et à Lyon les Fortifications qui sont à la costé de la Croix Rousse, bien qu'il n'y ait aucun Angle rentrant, sont faites auec Plateformes entre deux Bastions; il y en a de mesmes à Caruas Place de son Altesse de Sauoye.

Ainsi qu'à ces Angles obtus la Tenaille ne sert pas bien; de mesme aux aigus on ne peut faire la Plateforme, à cause que l'espace entre deux est trop estroit.

Cette sorte de fortifier les Angles retirez est tres-bonne, & par tous *Comme on doit* les lieux où elle peut estre faite on doit la preferer à la tenaille; d'autant *fortifier les An-* que par ce moyen la Place est augmentée de ce corps, capable de grands *gles retirez.* retranchemens, où au contraire l'autre la diminue. Mais il faut remar- quer que les costez AE, AC, qui font l'Angle, doiuent estre assez longs, afin qu'ils puissent voir la face IH de la Plateforme, laquelle seroit autre- ment sans defense.

Aucuns ne veulent pas qu'elle soit plate, comme en la 2. mais la font *Figure de la Pla-* en Angle, comme IKH; parce qu'ils disent qu'estant plate, les coups *teforme.* qu'on tirera d'vn costé offenseront l'autre opposé, ce qui n'arriuera pas si elle est pointuë. Il me semble qu'il vaut mieux la faire toute plate, car ainsi elle receura defense de deux costez, ou autrement ne sera veuë que d'vn. L'inconuenient allegué, peut estre euité en mesme façon qu'on empesche de rompre le flanc opposé lors qu'on defend la Courtine. Outre que si l'on fait cette pointe, ce ne sera plus Plateforme, mais vn Bastion dans vn Angle retiré: comme qu'on la face, ie croy qu'il y aura peu de difference en la force.

La Plateforme qui est à main droite en entrant à Geneue par la porte Neuue, est faite ainsi qu'vn des Redens de la Figure 3.

Au lieu de Plateforme on peut faire vn Angle auancé, comme en la figure 5. beaucoup, ou peu, selon que les costez de l'Angle retiré sont *Autre mode de* longs, ou courts: comme par exemple, si les costez RT, RS, faisans l'An- *fortifier les An-* gle retiré, estoient de 200. pas chacun, i'auanceray PR, RQ chacun de *gles retirez.* 50. pas, afin que ce qui reste QS, PT, puisse estre defendu auec le Mous-

V 2 quet:

De la Fortification irreguliere,

quet. Si les costez estoient moindres, on auancera aussi moins les costez RP, RQ, de façon que les pointes ST ne soient iamais plus esloignées de QO, PO que la portée du Mousquet : les costez OP, OQ seront prependiculaires sur les faces QS, PT.

Demi Platesformes. On fait encor par fois d'autres pieces qu'on peut appeller demi Plateformes, lesquelles seruent pour auancer les defenses lors qu'il y auroit quelque face trop longue, à laquelle on ne pourroit pas faire vn Bastion, à cause de l'incommodité du lieu. Pour le fortifier il sera bon faire vne demi Plateforme, comme on peut voir en la Figure 6. De cette façon il y en a à Naples, & à Genes on en voit des semblables.

Cecy est fort bon aux Places qui sont sur des lieux hauts, peu accessibles, lesquels toutesfois peuuent estre battus auec trauail ; car ainsi tout est flanqué, & les defenses sont couuertes.

Autres Pieces appellées Plateformes. On appelle encor Plateformes certaines masses de terre, qu'on esleue seulement pour se couurir de quelque commandement, lesquelles different des Caualiers, en ce qu'elles ne commandent pas, comme est celle qui est à Pesquiere, à laquelle on donne aussi le nom de Caualier.

Pour fortifier aux extremitez les Angles retirez. Tous les Angles retirez peuuent estre fortifiez les enfermant dans le contour de la Place, & faisant aux extremitez des Bastions complets, & cette façon est meilleure que toutes les autres. Comme en la Figure 7. au lieu de laisser l'Angle retiré LNM, on fait la muraille ML, & aux extremitez les deux Bastions LM.

DES REDENS.
CHAPITRE XLVIII.

En quoy different les Redens des Plateformes. CETTE sorte de Redens ne differe pas beaucoup des demi Plateformes que nous auons descrit, si ce n'est en ce qu'ils sont reiterez souuent, & plus simples sans Orillons.

Qu'est-ce que Reden. Les Redens sont certaines retraites qu'on fait en quelque face, laquelle autrement seroit sans defense : la Figure 4. de la mesme Planche 24. monstre comme ils sont. Ils seront fort aisez à faire à ceux qui en verront la Figure : on auancera les flancs de cinq ou six pas, plus ou moins selon la commodité du lieu, & les faces on les fera de 40. ou 50. pas.

Où doiuent estre faits les Redens. Ces Redens sont faits particulierement aux faces qui sont sur des rochers & lieux hauts, difficilement accessibles, & où il y a peu besoin de defense, & point de lieu pour faire autre chose. Ces Redens meilleurs que si on estendoit droitement en long cette partie, ne faisant qu'vne face : car ainsi il n'y a aucun lieu qui ne soit flanqué, ce qui ne seroit pas s'il estoit simplement tout droit.

De cette façon on en voit à Morgues sur les confins des Geneuois. Cette Place est sur le rocher du costé de la mer, où sont ces Redens, difficilement accessible. L'espagnol tient cette Place, & y a vn petit port qui est au pied de la Ville.

PLANCHE XXIV.

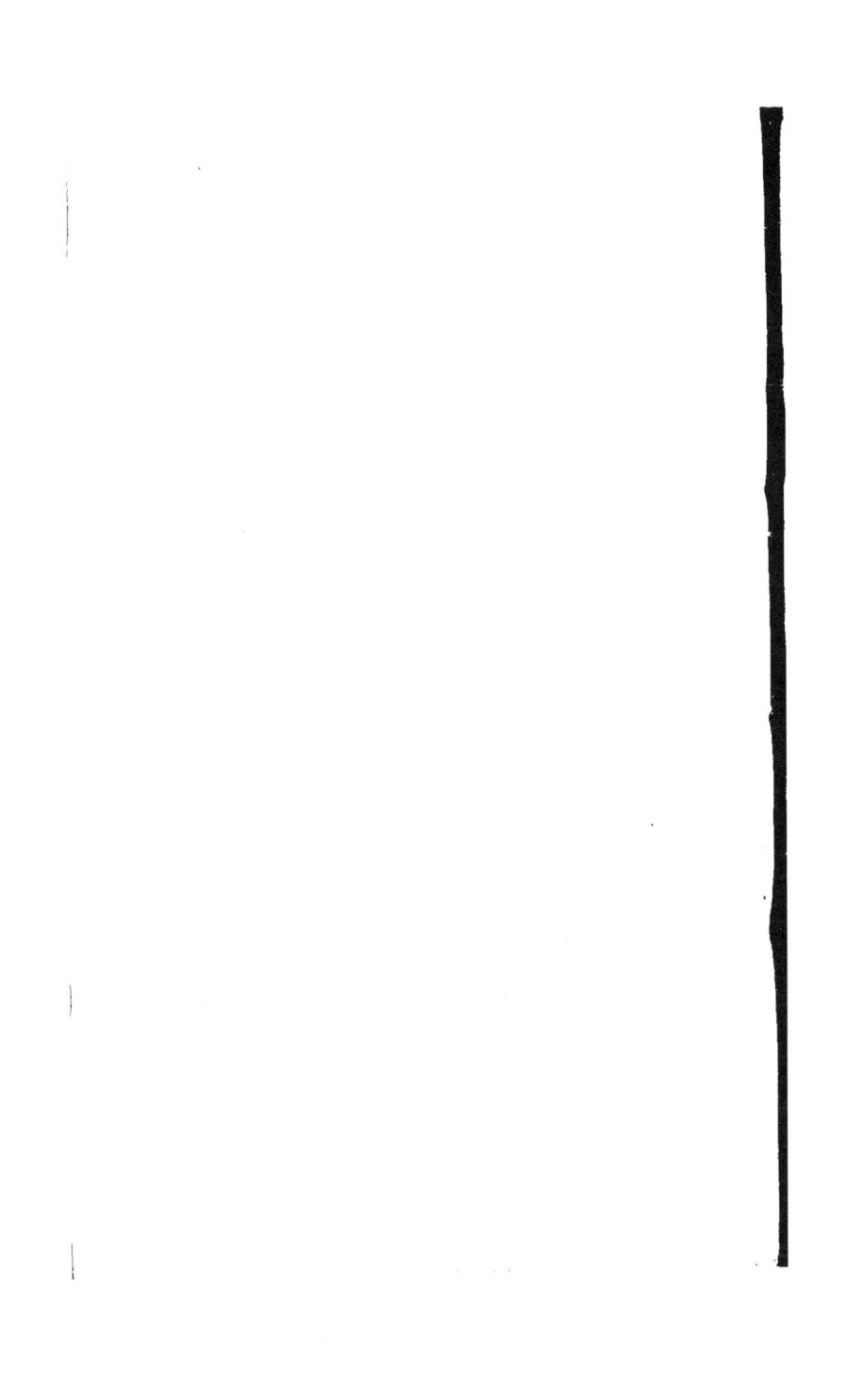

Liure I. Partie III.

DES TOVRS QVARREES ET RONDES.
CHAPITRE XLIX.

AV commencement qu'on fortifioit les Places, on faisoit des *Tours antiques* Courtines grandement longues, & au milieu d'icelles certaines Tours rondes ou quarrées : mais du depuis on a veu les defauts & incommoditez qu'elles apportent, c'est pourquoy on ne s'en sert plus. De ce cette façon il y en a encor à Milan, ou entre les Bastions qui sont fort petits au milieu des Courtines qui sont tres-longues, il y a des Tours quarrees, Chacun peut iuger facilement les defauts de ces Tours, n'ayans rien de conforme aux maximes de la Fortification, car elles ne sont pas capables de resister au Canon. C'est pourquoy estant batues & rompues, tous les deux Bastions qui sont à coste demeureront sans defense, estans trop esloignez l'vn de l'autre, outre qu'il n'y a pas de place pour mettre les Canons dedans. Le mesme peut-on dire des Tours rondes, lesquelles sont vn peu meilleures que les quarrees, a cause qu'elles ont moins de prise ; mais les vnes & les autres sont defectueuses. Toutesfois aux Places irregulieres quand on les trouue desia faites en quelque lieu à propos, on les laisse, les remplissant de terre afin qu'elles resistent plus.

Gayete Place tenue de tous tres forte, dans le Royaume de Naples, *Places fortifiées* est fortifiée auec des Tours rondes. Il est vray que le Site de luy-mesme *auec Tours.* est tres-fort, car cette Place est bastie sur vn rocher inaccessible du costé qu'elle auance dans la mer qui l'enuironne : le costé de la terre est encor presques tout rocher coupé, hormis à l'aduenuë qui est dans la Ville, à laquelle toutesfois il faut monter bien rudement : & c'est plutost l'assiete de la Place qui la fait estimer forte, que les Tours qui l'enuironnent. Vis à vis de Gayete il y a vne montagne autant haute que la Place, sur laquelle il y a vne grosse masse en forme de Tour ronde, qui peut auoir 20. ou 25. pas de diametre, separée de tout autre bastiment. Il me semble que cette piece est plus nuisible, que profitable, d'autant qu'elle est sans defense c'est pourquoy assez facile à estre prise, ou si l'ennemy y estoit logé, il pourroit s'en seruir comme d'vn fort Caualier pour batre la Place : on pourra dire qu'elle est ruinée, & qu'on ne sçauroit s'y loger sans se perdre mais à cela il y a prou remede.

Le chasteau qui est à Ciuita Vechia aupres du port, est aussi fortifié *Autres Places.* auec quatre Tours rondes aux quatres angles, & vn autre au milieu de la face, qui regarde le port où est la porte dudit Chasteau. Ces Tours sont basties de pierre, & la muraille est fort espaisse, & les Canonnieres estant fort profondes, le feu & le vent du Canon a esbranlé les pierres qui sont autour, bien qu'il tire rarement, d'où l'on peut iuger que feroit le Canon de l'ennemy tirant contre, c'est aussi vn vieux Chasteau.

A Paris à main droite au sortir de la porte S. Antoine il y a vne certaine *Autres Places.* petite piece qui fait defense au Bastion de la Bastille, parce que l'autre qui est vers la Seine est trop esloigné, mais cette piece ne vaut rien à cause de sa petitesse.

Nous dirons qu'alors qu'on veut accommoder vne Place, il ne faut *On ne doit plus fortifier auec Tours.*

pas

158 De la Fortification irreguliere,

pas y baſtir des Tours teſues, ni autres ſemblables defenſes, parce que de racommoder vne Place auec ces petites pieces, on perd la peine & le temps, & la deſpenſe qu'on y fait, à cauſe qu'elles ſont defectueuſes, & de peu de force, & faut croire que l'ennemy s'auiſera bien qu'ayant rompu ces Tours, les Baſtions eſtans trop eſloignez ſeront ſans defenſe; c'eſt pourquoy il faut par tout rendre la force de la Place eſgale, car touſiours l'ennemy prend le plus foible.

COMMENT ON DOIT FORTIFIER les Chaſteaux des particuliers,

CHAPITRE L.

 LORS qu'on voudra fortifier vn Chaſteau pour quelque Seigneur particulier, au lieu d'y faire des Tours quarrées & rondes, on pourra les faire en forme de Baſtions, ainſi qu'eſt le Chaſteau de Monſieur d'Vrſé en Foreſts, & S. Marie en Normandie, & pluſieurs autres.

Fauſſes brayes bönes pour fortifier les Chaſteaux des particuliers.

Pour les fortifier mieux on fera des Fauſſebrayes tout autour des murailles, auec Flancs & baſtions, ainſi qu'eſt fait le quarré, ou corps du baſtiment: les Flancs on les fera de 4. ou 6. pas ſelon la grandeur du lieu, comme auſſi les demi Gorges & Courtines à proportion; elles ſeront eſloignées de la muraille du Chaſteau enuiron deux pas: ces Fauſſebrayes pourront eſtre faites de muraille eſpaiſſe d'vn pied & demi, de briques, ou de pierre, & meilleures encor de terre graſſe battuë, comme on fait en Languedoc, qu'on appelle paroy, ou piſé, eſpaiſſes de deux ou trois pieds, & par ainſi pourront reſiſter au Fauconneau: on les eſleuera vn peu plus que la hauteur d'vn homme: les Canonieres ſeront

Canonieres de Fauſſebrayes.

faites d'vne pierre percée au milieu, auec ſa fente pour viſer. Cette pierre eſtant ronde pourra eſtre tournée de tous coſtez, afin que les Mouſquetaires auec peu d'ouuerture puiſſent tirer en pluſieurs endroits. Au dela des Fauſſebrayes doit eſtre le Foſſé, qui ſera meilleur plein d'eau, s'il ſe peut, en ces petits lieux. Ces Fauſſebrayes ſont excellamment bonnes, parce qu'on peut laiſſer tout le corps du baſtiment quarré ſans Tours, & ſera tres-bien fortifié contre tous coups de main. Elles ſon meilleures & plus commodes que les Tours qui flanquent; car pour faire des Canonnieres il faut percer tout le logis, ce qui gaſte les chambres & ſales, & ne defend pas ſi bien que ces Fauſſebrayes, qui raſent la campagne, & ſont peu deſcouuertes.

DES RAVELINS, OV PIECES DETACHEES.

CHAPITRE LI.

Qu'eſt-ce que Rauelin.

AVcvns Italiens appellent Raueliin, ce qui eſt ſur vne ligne droite, encor qu'il ſoit complet de toutes les parties neceſſaires à vn Baſtion, & ne differe en rien d'iceluy, ſi ce n'eſt en ce qu'il eſt poſé ſur vne ligne droite, ce qui me ſemble fort abſurde

Liure I. Partie III.

furde d'appeller par exemple Rauelin le Baſtion des Fançois qui eſt à Padoue, lequel eſt auſſi beau, & auſſi grand qu'il s'en puiſſe voir. De cette ſorte de Rauelins nous n'entendons pas parler icy:mais ſeulement des pieces qui ſont deſtachées, ou ſeparées du corps de la Place par le foſſé, & c'eſt ce que proprement nous appellons Rauelins.

Nous pouuions mettre cette partie dans le Diſcours des Places regulieres, parce que pluſieurs veulent qu'on en mette touſiours deuant les Courtines d'icelles, meſmes ces pieces ſemblent eſtre neceſſaires par tout, & principalement pour couurir les portes: toutesfois parce qu'aux regulieres nous n'auons entrepris que de parler du corps de la Place regulierement conſtruict, nous auons laiſſé ceux-cy comme membres exterieurs.

Les Rauelins ſont certaines pieces triangulaires, ou à quatre, ou à cinq, ou ſix faces, dont les deux auancées ſont comme les faces des Baſtions, & les autres deux ſont les flancs, & l'autre eſt le derriere de tout ce corps qui eſt ſeparé de la Place par le grand foſſé. Par fois il y aura deux de ces pieces iointes par vne Courtine, ainſi que les Baſtions, & ceux-la ſont Rauelins doubles. *Définition des Rauelins.*

La premiere façon de Rauelins ſimples ſans flancs, s'applique le plus ſouuent deuant les portes, comme en la Figure 1. Planche 25. & lors ils doiuent eſtre faits Angles aigus, de 50. ou 60. pas de gorge, & par fois plus grands, ſelon le lieu qu'on les met. L'on fera dedans iceux vn ou deux corps de garde H, L, qu'on rencontrera auant qu'entrer dans la Place, & deux ponts-leuis M, & G, par ce moyen on eſt plus aſſeuré des ſurpriſes, & du petard. *Où doiuent eſtre mis les Rauelins.*

Il faut remarquer qu'outre le grand foſſé M, qui ſepare le Rauelin de la Place, il en doit auoir encor vn autre autour du Rauelin IG plus eſtroit que le grand de la moitié, lequel aura ſes Contreſcarpes & chemins couuert, tels que nous auons deſcrits aux Fortifications regulieres. *Leur foſſé.*

La longueur de chaque face du Rauelin ne doit pas eſtre ſi grande que celle des Baſtions, ou au plus leur doit eſtre eſgale 40. ou 50. au plus 60. pas: & ceux-cy eſtans Angles droits ſont pour couurir les Courtines trop longues. Ces meſures ne ſont pas preciſes, car on doit ſe gouuerner ſelon le lieu où on les doit mettre. Leur hauteur ne doit pas auſſi eſtre fort grande par deſſus la campagne, afin qu'elle ſoit commandée dauantage de la Place, & endommage beaucoup plus l'ennemy tirant plus proche du niueau d'icelle : ce ſera aſſez de 8. ou 10. pieds par deſſus ſon plan, lors qu'on ne fait point d'autres pieces deuant les Rauelins, autrement il faudroit les eſleuer vn peu plus, afin qu'ils commandaſſent à ce qui leur ſera au deuant; mais ils doiuent touſiours eſtre moins hauts, & commandez de la Place. *Longueur des faces.* *Leur hauteur.*

Leurs Parapets ſeront faits comme ceux du Rempar de la Place. toutesfois à ceux-cy, à cauſe de leur baſſeſſe, il ſemble qu'il vaudroit mieux faire les Parapets hauts auec des Canonnieres, à cauſe que les Canons, ni les Mouſquetaires en ſe retirant ne ſeront pas à couuert, & parce que tous les trauaux de l'ennemy, tant ſoit peu qu'ils ſoient eſleuez deſcouuriront dedans: leurs Remparts ſeront moindres que ceux de la Place, ainſi qu'eſt leur foſſé: on peut les faire plains, eſtans couuerts de hauts Parapets, ainſi on aura plus de terre & de lieu pour les retranchemens. *Leur Parapets.*

X Ces

De la Fortification irreguliere,

Rauelins seruent à couurir les portes.

Ces Rauelins semblent estre affectez pour couurir les portes, & cette façon est fort vsitée en France en la plus part des Places qu'on a fortifié de present: au deuant des portes on a fait des Rauelins, bien qu'elles fussent murées; comme à Clerac, à Montauban vers Ville-Bourbon, à Narbonne à la porte qui est du costé de Beziers, deuant la porte de la Citadelle de Calais, & en plusieurs autres lieux. A Niumegue il y en a qui ne sont pas deuant les portes, & à la Ville de Coëuorden, laquelle est veritablement le mieux fortifiée, comme i'estime, qui soit non seulement dans le pais bas, mais encore au reste de l'Europe: outre les Faussebrayes qui sont autour de la Place, il y a des Rauelins, & non seulement vers le milieu des Courtines pour couurir les portes, mais encor sur les pointes des Contrescarpes, qui correspondent aux Angles flanquez; ce qui la rend remarquable par dessus toutes les autres Villes.

Seruent aussi pour couurir les Courtines.

Ces Pieces sont mises au milieu des Courtines, particulierement lors qu'elles sont trop longues pour couurir leur defaut, lors qu'on n'a pas le temps d'y faire vn Bastion au milieu, ou qu'on ne veut faire la despense, ou que la Courtine n'est pas si longue qu'elle soit capable d'vn Bastion, on fait vn Rauelin au milieu, comme on a fait fraischement à Plaisance, Et lors ont fait les demi gorges d'iceux plus grandes, afin qu'ils couurent dauantage.

L'Angle fl. qué du Rauelin quel il doit estre.

La pointe du Rauelin ou Angle flanqué doit tousiours estre aigu, ou pour le plus droit: la raison est, parce qu'il doit estre flanqué du corps de la Place, lequel estant esloigné de la largeur du fossé, si l'Angle du Rauelin estoit obtus, les lignes des faces du Rauelin estant prolongées iusques à la Place, elles s'eslargiroient trop, & par ainsi seroient moins veuës, & auroient moins de defense de la Place, comme en la Figure 1. du Rauelin, soit l'Angle d'iceluy droit, sa moitié L I S sera demi droit, estant menée S N perpendiculaire à la Courtine, N R S sera aussi demi droit; donc R N, & S N seront esgales: or S N est la largeur du fossé, laquelle en cet endroit nous supposons estre 30. pas: donc depuis le milieu de la Courtine M, iusques à R, où commence la defense du Rauelin il y aura l'espace M N vn peu moindre que toute la demi gorge L S, qui est 45. pas, & encor 30. pas pour N R, qui sont ensemble la toute M R, 75. pas. Tellement que pour prendre la defense du Rauelin angle droit de la Courtine, il faudroit qu'elle eust plus de 150. pas, à cause que les 75. R M ne font que la moitié d'icelle: c'est pourquoy on fera les demi gorges d'iceux Rauelins moindres; c'est à dire, de 25. pas, lors que la Courtine est de 100. pas, ou de 30. lors que la Courtine est de 120. & l'Angle flanqué d'iceluy de 82. degrez, & par ainsi ils auront 8. pas de defense de la Courtine T R, & autant de l'autre costé; ce qu'on pourra facilement voir par le calcul, & cette façon de Rauelin est la meilleure. Lors qu'on les met à la Fortification reguliere, on leur donne 60. pas de gorge, & leur Angle flanqué 82. degrez; ce qui se fera facilement si à l'extremité de la demi gorge L V, menée toute droite sans faire Angle en L; on fait l'Angle L V I de 49. degrez; l'autre V I L sera de 41. lequel est la moitié du total 82.

en 32. Propos. 1.

D'où ils doiuent prendre leur defense.

Rauelin ne doiuent estre trop esloignez du corps de la Place.

De ce qui est dit, on tirera pour maxime, que lors qu'on fait vn Rauelin pour couurir quelque Courtine; ou Angle de la Place vieille, ou neuue, il ne faut pas le faire trop esloigné, afin qu'il soit plus defendu: outre cela

Liure I. Partie III.

cela on a l'auantage du commandement de la Place, plus grand sur celuy du Rauelin estant plus proche: car d'autant que le corps qui est commandé est plus esloigné de celuy qui commande, d'autant moins descouure le commandement dans iceluy, outre que les tirs pour defendre les faces d'iceux Rauelins esloignez, & de leurs Contrescarpes, sont plus foibles,& du tout hors de portee pour defendre les autres ouurages qu'on voudroit faire deuant iceux: par apres si on les veut miner, il faut faire vn plus grand chemain; & pour estre bien defendus, il faut que leurs Angles soient plus aigus.

Aucuns Rauelins sont sans flancs, triangulaires ou quarrez, comme ceux de la Figure 1. les autres auec flancs, comme en la mesme Figure, retranchant les Angles O O. La premiere façon est meilleure pour couurir d'auantage les faces qui sont beaucoup longues, toutesfois auec Bastions aux extremitez de la face longue, desquels ou de la Courtine, ces Rauelins doiuent receuoir leur defense: car il ne faut iamais que le Rauelin soit si large, ou estende tellement ses faces qu'il couure celles des Bastions, qui le doiuent defendre: vn Rauelin doit tousiours estre flanqué de quelque partie du corps de la Place, assez forte pour resister au Canon, autrement il ne vaudroit rien. Aux Places regulieres aucuns tiennent que les faces des Rauelins doiuent estre menées des extremitez de la Courtine, bien que plusieurs se contentent qu'ils soient flanquez seulement des faces des Bastions. Et moy ie suis de leur opinion; car il est à propos que les Raueuelins couurent les flancs, qui sont sans Orillons; & à ceux ausquels il y en a, si on vouloit que les Rauelins commençassent à prendre leur defense de la Courtine, il faudroit les faire ou fort petits, ou fort aigus, à cause que ledit Orillon auance beaucoup. *Rauelins auec flancs & sans flancs.*

Rauelins doiuent couurir le flancs.

La seconde façon auec flancs O O est bonne, lorsqu'ils sont faits non seulement pour couurir, mais encor pour defendre; & quand aux extremitez des Courtines, il n'y a rien qui flanque tout au long, ou qu'il y a quelques Tours antiques, lesquelles il faut terrasser, afin qu'elles resistent au Canon, parce que les flancs qu'on leur fait seruent pour defendre ces Tours, & ces parties imparfaites, lesquelles sont sans defense. Et quand bien on feroit entre deux des Rauelins simples sans flancs, les faces d'iceux ne pourroient pas commodément defendre ses defauts, à cause des obliquitez des coups tirez de ces lieux là. A ceux-cy l'on pourra faire les demi gorges LS plus grandes, afin qu'ayant retranché les flancs O S il y reste assez de corps. *Autre façon de Rauelins.*

A tous ces Rauelins il faut faire le fossé large de 10. ou 15. pas, profond de 12. ou 15. pieds: mesme il sera meilleur qu'il soit aussi profond que le grand fossé, dans lequel il se doit aller rendre; de façon que le Rauelin demeure comme vn Isle, bien qu'aucuns veulent qu'il y ait vn flanc qui soit continué auec le Cotridor, comme en la Figure 3. mais cela me semble mal, car s'il est attaqué par là, ce sera vn passage à l'ennemy, sans fossé & sans estre flanqué d'aucun lieu; d'auantage il est facile d'estre surpris par ce passage. Si l'on veut qu'il y ait vn flanc plus bas que le Rauelin, à niueau de la campagne, auec Merlons, côme les Places basses, capable de tenir deux petites Pieces,& que le fossé du Rauelin suiue tout autour, s'allant rendre dans le grand fossé, comme on voit en la Figure 2. *Largeur du fossé des Rauelins.*

Rauelins doiuent estre en Isle.

Flancs des Rauelins.

X 2

162 De la Fortification irreguliere,

ce flanc sera tres-bon, parce qu'estant bas, il n'empeschera pas la defense qui vient de la Courtine, ou de la face du Bastion, qui fera son effect celuy-cy estant rompu. De ce que dessus on voit qu'il y a aux Rauelins deux sortes de flancs : au premier ils seruent pour flanquer ce qui leur est aux costez, comme OO, au second ils flanquent leurs faces mesmes, côme PP.

Rempar de Rauelin.

Le Rauelin doit auoir son Rempar & son Parapet de terre, côme nous auons dit : de ces Rauelins auec flancs il y en a à Carmagnole, Place du Piedmôt tres-forte, à Geneue du costé de Gex, & en plusieurs autres lieux.

Lors qu'on veut qu'ils seruent pour couurir vne porte, il faut faire l'ouuerture à l'vne des faces du Rauelin, tellement qu'on aille en détournant pour entrer dans la Place, ainsi qu'on voit en la Figure 1.

Rauelins doubles.

Si la face, ou Courtine à fortifier estoit si longue qu'vn Rauelin, ne suffit pas pour la couurir & defendre, on y en fera deux joints ensemble, auec leur Courtine, laquelle aura Fossez, Rempars & Parapets, ainsi qu'au reste. Ainsi est couuerte la porte de Verceil qui est du costé de Turin, Creme est aussi fortifiée en cette façon par les Venitiens, lesquels ont fait faire tout autour des pieces destachées de terre, peu esleuées auec leur fossé au deuant, & le Rempar ainsi que nous auons dit, & comme on voit en la Figure 5.

Autre façon de Rauelins doubles.

On les peut aussi faire separez sans aucune Courtine, comme en la Figure 4. laquelle monstre la disposition de leurs flancs & de leurs faces.

Où peuuent encor estre mis les Rauelins.

Les Rauelins simples peuuent estre encor appropriez aux Angles retirez au lieu de Tenaille, ou de Plateforme au dela du fossé, qui est au long de l'Angle retiré, on fera vn Rauelin qui prenne sa defense des deux costez, qui font l'Angle retiré, lequel en sera tres-bien flanqué, la defense grandement augmentée, & beaucoup de terrain qu'on gagne en dehors. Il y en a vn de cette façon au Chasteau S. Herme à Malte au deuant d'vn Angle retiré.

Bien qu'on ait fait vne Tenaille dans l'Angle retiré, si l'on met vn Rauelin au deuant, le lieu en sera beaucoup plus fort.

Quels sont meilleurs les Bastions attachez, ou separez du corps de la Place.

On pourroit demander, quel est meilleur de fortifier vne Place auec Rauelins destachez, & separez du corps de la Place par le fossé, ou auec des Bastions continus à icelle. La responce en est aisée, que les Bastions sont beaucoup meilleurs : car plusieurs reprouuent les Rauelins pour s'en seruir pour le corps de la Place sans autre Fortification, & ne le veulent mettre qu'en necessité, ou apres que la Place est fortifiée. Bien qu'ils soient tres-bons ainsi appliquez ; toutesfois ils ne sont que couuertures & defenses exterieures ; & ceux qui se seruent seulement de ceux-cy se priuent de la meilleure piece de la Fortification, qui sont les Bastions, lesquels n'empeschent, & n'excluent pas les autres ouurages, & Dehors que nous descrirons apres. Si on dit qu'on les fera complets auec les mesmes mesures & parties des Bastions, & que pour estre separez de la Place par le fossé, ils ne changeront pas de nature, & ne perdront pas la force, au contraire qu'ils seront meilleurs ; d'autant que l'ennemy y estant entré, ne pourra pas aller plus outre sans beaucoup de peine de passer ce nouueau fossé. Ie dis que cette separation ne vaut rien, parce qu'ils seront dangereux à estre surpris, & difficiles à estre secourus. Il y a vn Autheur moderne, qui dit, qu'il n'est point necessaire de les garder en temps de paix, pour

Il faut garder les Rauelins.

la

// Liure I. Partie III. 163

la difficulté qu'il y a de faire vne entreprise sans qu'on en soit aduerti, à quoy ie ne puis condescendre: car puis qu'il est asseuré qu'on ne fortifie que les Places fronteries, elles ne seront pas beaucoup esloignées de l'ennemy, qui l'empeschera de mettre insensiblement dans les garnisons plus proches plus grand nombre de Soldats que l'ordinaire pour executer son dessein? Tant de Places qu'on a surprises, tant qu'on a petardées, ceux de dedans l'ont ils sceu auparauant? Si ces entreprises si difficiles contre des lieux gardez ont reüssi, pourquoy ne reüssiront-elles pas à vn lieu abandonné, où estans entrez, & n'y ayant rien qui les flanque, ils forceront la Place sans peine, & auront autant d'auantage qu'on auroit à vne autre Place apres auoir gagné les Bastions? On remarquera que c'est pis de ne garder pas ces Pieces, que le Dehors que nous descrirons apres; parce que cecy est le corps & le principal de la Fortification, apres lequel il ne reste rien qu'vne simple enceinte, laquelle encor ils veulent estre ouuerte à tous les Angles, qui seruira de passage facile pour entrer dans la Place. Aux Dehors, bien qu'on ne les garde pas, on tient tousiours asseuré le corps de la Fortification, duquel on peut repousser ceux qui seroient entrez par surprise, & empescher ceux qui les voudroient secourir.

Et quand bien ces Bastions destachez ne pourroient pas estre surpris, si on compare la force d'vn Bastion à vne Piece destachée, celle du Bastion sera plus grande: qu'on regarde la commodité qu'apporte ce fossé à ceux de la Place, autres certes que d'arrester l'ennemy lors qu'il sera là dessus, à laquelle l'incommodité de defendre & secourir ce lieu sera esgale, & plus grande lors que le fossé sera plein d'eau. Par apres, quel seroit plus fort, ou de faire plusieurs retranchemens l'vn apres l'autre dans ce lieu où est le fossé, ou faire ce fossé: Il me semble que l'ennemy aura plus de peine à forcer plusieurs Pieces bien flanquées, que d'entrer dans vne seule sans aucune defense. Qu'on considere encor si l'auantage du fossé A C, en la Figure 4. est aussi grand que la force du flanc, qui seroit autrement fait dans cet espace AC, s'il estoit joint à la Courtine. Il faudra que le flanc soit fort petit, comme C D, ou le Bastion fort aigu, comme B E; & par ainsi on diminuera la defense, ou on rendra defaillant & foible le Bastion, contre la maxime de la Fortification. Si on fait des autres Rauelins & Pieces destachées deuant ceux-cy, il faudra qu'ils soient fort haut pour leur commander, & par consequent commanderont à la Place, ce qui est tres-mauuais, ou bien il faudroit esleuer excessiuement les Rempars, lesquels estans si hauts, ne pourroient aucunement tirer dans le fossé qui separe le Bastion. Ie n'ay iamais veu Place fortifiée de cette façon, & ne croy pas qu'il y en ait, i'estime qu'elle est defectueuse, & que cet Autheur l'a mise comme nouuelle inuention. Mais les choses de la guerre qui sont faites apres l'exemple & la raison, doiuent estre plus suiuies que celles qui sont fondées en la seule opinion.

Qu'eust dit Erard là dessus qui reprouue les Rauelins non seulement pour Fortification principale, mais encor n'en veut point aux Places fortifiées, pource qu'ils ne sont flanquez que des faces entieres des Bastions, ce qu'il estime trop peu. Et puis les frais des bateaux, ou du pont qu'il faudroit faire pour passer, luy semblent trop grands pour admettre cette Piece, qu'il iuge fort foible. Ie croy que s'il s'estoit treuué à la prise

Comparaison de la force des Bastions à celle des Rauelins.

Defauts des Rauelins au prix des Bastions.

Rauelins ne doiuent estre reprouuez.

X 3 do

de quelqu'vne de ces Pieces il n'euſt pas ainſi parlé, & ceux qui y auront eſté, ſçauront dire ſi elles ſont bonnes, ou non. Et ne ſe treuuera perſonne qui ne diſe, qu'apresque le corps de la Place ſera fortifié, y adjouſtant des Rauelins elle ſera plus forte: car ces Pieces ſont de tres-grande defenſe, difficiles à prendre, & perilleuſes pour s'y loger, comme nous auons veu à Ville-Bourbon, où pour forcer vn Rauelin il fut tué quantité de braues gens, lequel pourtant ne fut pas pris, à cauſe qu'outre ce Rauelin la Place eſtoit fortifiée, & il eſtoit flanqué des deux faces des Baſtions, & par dedans eſtoit veu du reſte des faces, des flancs, & de toute la Courtine. Eſtans entrez dedans courageuſement, ceux qui s'y voulurent arreſter furent la pluſpart tuez, ou bleſſez: Et parce qu'on leur tiroit inceſſamment de tant de lieux, ils n'eurent pas loiſir de ſe couurir, & ſalut abandonner la Poſte priſe.

Difficulté qu'il y a à prendre les Rauelins.

Pour contenter ceux qui veulent des Rauelins au lieu des Baſtions, qu'ils ſe ſeruent de l'inuention ſuiuante: Qu'on face vne voute ſouſtenuë ſur des piliers: laquelle paſſe par toute la gorge du Baſtion; dans ces piliers on fera comme des trous, ou niches, dans leſquels on peut ranger vn baril de poudre à chacun: y mettant le feu, la voute ſautera, & ſeparera le Baſtion de la Place. Pour dire comment cela reüſſiroit, ie n'en ſçay rien, ſi cela ſe ſepareroit ainſi nettement ſans faire montée, ou s'il feroit plus d'ouuerture qu'on ne voudroit, & ſi les eſclats ne nuiroient pas à ceux de la Place, ou ſi quelque mine de l'ennemy ne le feroit rompre deuant temps. De cecy n'en ayant point veu d'experience, on n'en peut parler que par cœur: toutesfois l'inuention en eſt belle.

Inuention pour ſeparer ſoudainement vn Baſtion du corps de la Place.

De ce que deſſus nous inferons que les Places fortifiées auec Baſtions ſeuls, ſont meilleures qu'auec Rauelins ſeuls ſans Baſtions, ni autre ouurage: toutesfois celles qui ont Baſtions & Rauelins ſont meilleures que celles qui ont l'vn ou l'autre ſeul.

Baſtions ſont meilleurs que les Rauelins.

J'eſtime que les Rauelins ſont plus commodes aux lieux ſecs, qu'à ceux qui ont le foſſé plein d'eau, a cauſe de l'incommodité du paſſer & repaſſer.

Ces Pieces doiuent eſtre gardées auſſi bien que la Place; & pour eſtre plus aſſeurées, on peut les miner, afin qu'eſtans ſurpriſes, l'ennemy s'y voulant loger, d'vn ſeul coup on l'en oſte, & tous ſes logemens.

Rauelins doiuent eſtre minez.

Si le Rauelin eſt grand, on y peut faire des retranchemens dedans; mais il faut qu'ils ſoient de telle façon qu'eſtans pris ils ſoient deſcouuerts de la Place.

On remarquera que lorsqu'on fait des Rauelins dans les ouurages de Corne, il faut les faire plus petits que ceux que nous auons deſcrits: on les proportionnera à la grandeur d'iceux ouurages.

PLANCHE XXV.

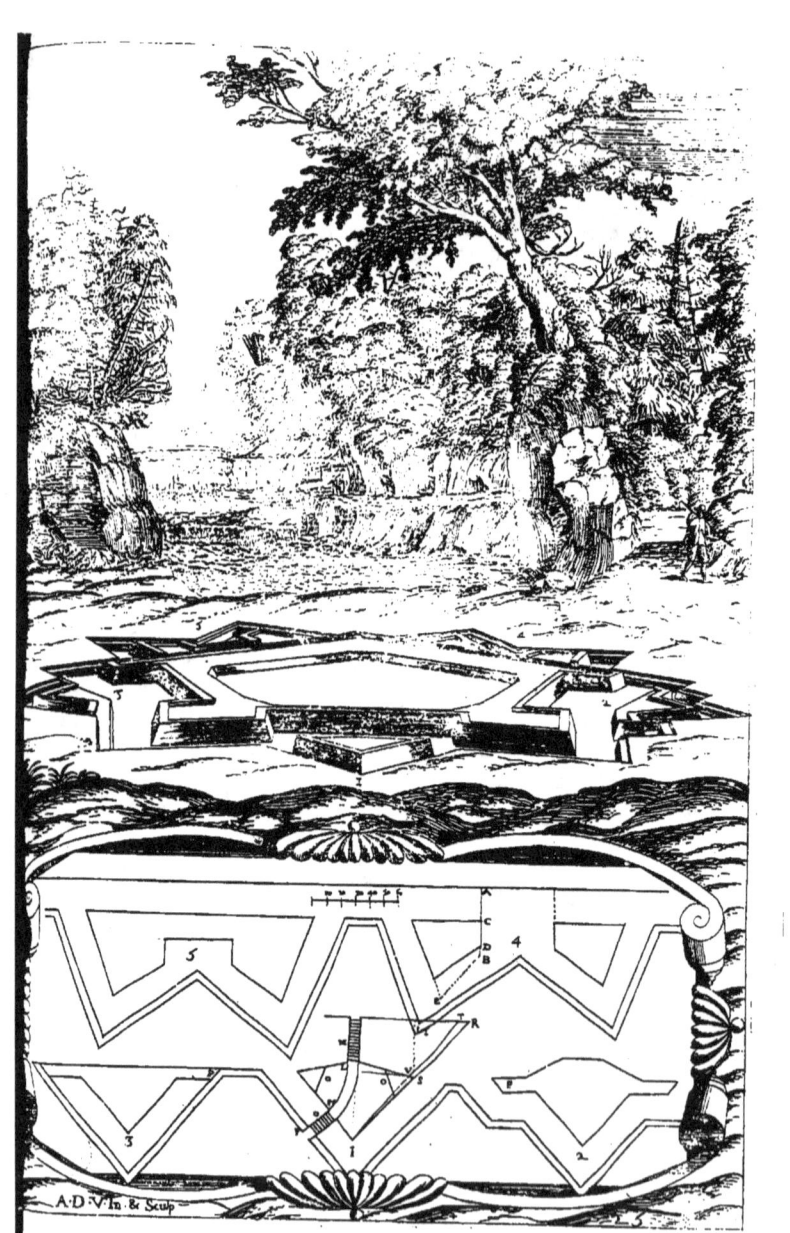

DES OVVRAGES DE CORNE.

CHAPITRE LII.

CETTE forte d'ouurage s'eftend beaucoup plus loin que *Diuerfes façons* les Rauelins, & occupe plus de place dans la campa- *d'ouurage de* gne. Il y en a de plufieurs façons : les vns fe font en *Corne.* eftreffiffant vers le dehors, & plus larges du cofté de la Place, prenant leur defenfe des deux Baftions, & coupez en deux pointes, ce qui les fait appeller Cornes, ainfi qu'il fe voit en la Figure 3. Planche 26.

Les autres fe font au contraire, en eftreffiffant du cofté de la Place, de *Dehors en queuë* façon qu'ils femblent aller aboutir au centre de la Place, & font deux *d'Arondelle.* pointes comme la precedente : on appelle ceux-cy en queuë d'Aron-delle, comme il eft en la Figure 2. Ceux-cy ont leurs pointes plus aigues que les autres ; mais ils ont plus d'eftenduë ou largeur du cofté de la campagne.

L'autre façon eft qu'on fait les deux coftez paralleles, & de mefme *Autre paralleles.* largeur par tout, comme en la Figure 1. A toutes ces deux façons, au lieu de faire deux pointes fimples au bout, on y fait vn flanc de chaque cofté en forme de demi Baftion de huict ou dix pas de gorge, & le flanc cinq ou fix pas, fans comprendre le Parapet, ainfi qu'on voit en la Figure 1. où au lieu de faire l'Angle fimple H G I, on fait les flancs A F, E B, & la Courtine E F.

Cette façon de faire des flancs eft pluftoft adaptée aux ouurages qui *Dehors auec* vont en eflargiffant vers la campagne, qu'aux autres qui font eftroits ; à *flancs.* caufe que les deux coftez s'approchans ne permettent pas qu'on y puiffe faire ces deux flancs, ou bien il faudroit neceffairement faire les deux Cornes ou pointes fort aigues & petites, inutiles par confequent pour y combatre dedans : mais à ceux qui font en queuë d'Arondelle, à caufe qu'ils vont en eflargiffant on y peut commodément faire ces deux flancs.

Ie tiens que ces Dehors, ou autres qu'on peut faire, font de telle con- *Dehors font tres-* fequence, qu'ils font beaucoup plus forts que quelconque autre Fortifi- *neceffaires.* cation, lorsqu'ils font mis à propos en leur lieu, auec les circonftances requifes. Nous dirons les commoditez & la force qu'ils apportent à vne Place, & la methode qu'il faut tenir à les faire auec leurs mefures, le temps & le lieu où ils doiuent eftre.

Ces Pieces d'ordinaire font mifes vis à vis du milieu des Courtines, *Ouurage de Cor-* au de là des Contrefcarpes dans la campagne, & fouuent on les met auffi *ne où doiuent* vis à vis des pointes des Baftions : Quelquesfois on les fait fi grands, *eftre mis.* qu'ils couurent toute vne Courtine, & prennent leur defenfes des faces des deux Baftions, qui font aux extremitez d'icelle Courtine : mais il vaut mieux les faire moindres, & qu'ils foient veus & flanquez des extremitez de la Courtine : car ainfi ils ne feront pas de trop grande eftenduë, & feront mieux flanquez.

L'vfage de ces Pieces eft, qu'ils tiennent par fois lieu de Fortification, *A quoy feruent* lors *ces Pieces.*

Y

168 De la Fortification irreguliere,

lors qu'on est surpris de l'ennemy, & qu'on n'a pas le temps de faire des Bastions, ils seruent aux lieux où les Courtines & defenses sont trop longues, & pour couurir ces defauts on y applique ces ouurages de Corne ; & alors ceux qui sont plus larges vers la Contrescarpe sont meilleurs, d'autant qu'ils couurent d'auantage, & le dedans en est plus grand pour y faire des retranchemens & nouuelles defenses, ainsi que nous dirons. A S. Antonin il y auoit deux petits Bastions fort esloignez l'vn de l'autre : ceux de la Place n'ayans pas temps de faire autre chose, ils mirent des Dehors entre deux, comme nous auons dit, & tels qu'on voit dans la Figure 3.

Aux Places fortifiées comme elles doiuent estre. Lors que la Place est fortifiée on les fera paralleles comme les 1. ou en queuë d'Arondelle, comme les 2. d'autant que par ce moyen ils empescheront moins les Bastions & flancs de voir & tirer au delà des Contrescarpes : c'est ainsi que sont faits aucuns dehors de Geneue, auxquels on trauaille iournellement du costé de S. Pierre, comme on voit aux Figures ja dites ; aucuns sont faits ayans des flancs à leur pointe.

Celles qu'on met aux pointes des Bastions comme faites. Ceux qui sont mis aux pointes des Bastions, ne sont pas si bien flanquez que ceux qui sont deuant les Courtines, lesquelles regardent directement leurs faces ; mais icy les pands des Bastions les voyent obliquement. Or parce qu'ils sont tres-necessaires en cet endroit, on les fera en queuë d'Arondelle, & par ainsi ils seront moins obliquement flanquez des faces des Bastions, comme en la Figure 2. où l'on voit qu'estans faits paralleles, les coups C D tirez du Bastion sont obliques, & en queuë d'Arondeile, comme A B, ils tire droitement. On les peut aussi faire comme en la Figure 5. auec leurs flancs tant du costé de la Place, que du dehors. Et cela est bon, principalement lorsqu'ils sont beaucoup esloignez du Bastion.

Contre-gardes. Deuant le Bastion on fait aussi au lieu des Rauelins ou ouurages de Corne d'autres Pieces, appellées Contregardes : elles different du Rauelin en leur Figure, du reste elles luy sont semblables. Ces Pieces doiuent couurir la plus grande partie de la face du Bastion, & seront en Isle enuironnées du fossé, veuës & flanquées des deux flancs des Bastions opposez, aussi haut esleuées que les Rauelins, afin qu'elles puissent commander aux ouurages de Corne qu'on mettra au deuant. On remarquera qu'il faut necessairement que ces Pieces soient fort aiguës, estans faites deuant les Bastions Angles droits, ce qui les rend vn peu defaillantes, Figure 4.

Mesure des ouurages de Corne. La mesure des ouurages de Corne doit estre, que la plus esloignée pointe de la Place ne doit iamais estre si loin que la portée du Mousquet: ce sera beaucoup si on les auance de 50. ou 60. au plus de 80. pas au delà des Contrescarpes, bien que aucunesfois on les auance beaucoup plus selon la necessité & situation du lieu.

Largeur de ces Pieces. Leur largeur, lors qu'ils sont faits pour couurir les defauts, ne peut estre determinée : toutesfois il ne faut les faire si excessiuement larges qu'on ne les puisse garder ; mais on se mesurera selon la force & le nombre des personnes qu'on a pour les defendre.

Quant à ceux qui se font aux Places fortifiées, on les pourra autant auancer que les autres, & les faire larges vers la Contrescarpes de 40. pas,

ou

Liure I. Partie III.

où enuiron, allans en eſlargiſſant vers le dehors : s'ils ſont paralleles on les pourra faire iuſques à 60. pas de large. Ils doiuent auoir vn foſſé lar- *Leur foſſé.* ge de dix ou douze pas, profond de douze ou quinze pieds, auec le chemin couuert, afin de les rendre plus forts, & pour auoir de la terre pour eſleuer leſdits Dehors, & pour faire leurs Rempars, qui ſeront de cinq, *Leurs Rempart.* ou ſix pas d'eſpeſſeur, ou dauantage, & par deſſus leurs Parapets de dou- *Leurs Parapets.* ze pieds d'eſpeſſeur. Leur hauteur doit eſtre de telle façon, que les Ba- *Leur hauteur.* ſtions de la Place deſcouurent & commandent par deſſus ces Dehors & leurs Parapets, afin que l'ennemy les ayans pris ſoit touſiours deſcouuert & commandé, & ne puiſſe pas s'en ſeruir à ſon auantage, & endommager de là ceux de la Place. Autrement on pourra eſleuer par tout le Rempar vn petit Parapet qui ſoit du coſté de la Place; & pour pouuoir tirer par deſſus il faudra faire au dedans de ces Pieces vne Banquete haute, de telle façon qu'on puiſſe tirer par deſſus ces Rempars, & par ainſi les Soldats ſeront aſſeurez & couuerts, auec ce petit Parapet de ſacs, *Petit Parapet* ou de paniers, ou tel autre qu'on treuuera à propos, comme nous auons *comme doit eſtre* dit aux Parapets. Cette façon me ſemble meilleure que la precedente, *fait.* bien qu'aucuns la reprouuent, parce qu'ils diſent qu'on ne peut pas les defendre auec la pique, à cauſe de leur eſpeſſeur : mais il faut remarquer que l'ennemy n'attaque iamais ce Pieces qu'il n'ait fait breſche ou auec la mine, ou auec le Canon, ou autrement : de ſorte que toute cette eſpeſſeur ne reſte pas apres qu'ils ſont batus. Les autres Parapets eſtans fort eſleuez ſur le bord du Rempar, ils ſont trop hauts, & la breſche faite on reſte ſans Parapet.

Il faut prendre garde que les foſſez qui ſont aux coſtez de ces ouura- *Remarque ſur* ges ſoient enfilez & veus tout au long, ou de la Courtine, ou du Baſtion, *leurs foſſez.* ou de quelque autre lieu, afin que l'ennemy les ayant pris ne s'en puiſſe ſeruir.

Ces ouurages de Corne doiuent eſtre de terre : de les faire de muraille, *Leur matiere.* ou reueſtus, ce ſeroit vne dépenſe exceſſiue, à cauſe de leur grande eſtenduë, & pour cela n'en ſeroient pas meilleurs. C'eſt pourquoy on ne fait point de Dehors aux Places, que lors qu'on ſe doute de quelque ſiege; parce qu'autrement ils ſeroient gaſtez, & ruinez par fois auant que l'occaſion vinſt de s'en ſeruir; i'entens de ces ouurages de Corne: Car pour les Rauelin, on les reueſt en fortifiant, ou racommodant la Place, ainſi que les autres Pieces.

La commodité de ces Dehors eſt tres-grande, d'autant que le poinct *Leur commodité* principal de la defenſe, c'eſt d'eſloigner le plus qu'il ſe peut l'ennemy, & *& force.* ne luy laiſſer gagner le terrain qu'auec grande force, & le plus lentement qu'il ſe peut : par ce moyen on le laſſe, deffait beaucoup de Soldats, fait conſommer les munitions, & gagne temps : de façon que l'ennemis bien ſouuent n'eſt pas venu à bout des Dehors, lors qu'il ſe propoſoit deuoir entrer dans la Place. Ces ouurages ont cet auantage, qu'eſtans fort bas, les coups tirez d'iceux ſont grandement nuiſibles, d'autant qu'ils s'approchent du niueau de la campagne. La priſe en eſt fort difficile, parce qu'ils ſont flanquez, non ſeulement d'eux, mais encor des defenſes plus hautes des Rempars de la Place : par apres les logemens ſont tres-dangereux à faire lors qu'ils ſont pris; parce que ces lieux ſont faits de telle fa-

Y 2 çon,

çon, qu'eſtant dedans on eſt deſcouuert de pluſieurs endroits, d'où s'en enſuit que ces Pieces ſont tres-bonnes pour la defence d'vne Place; & i'oſeray dire qu'vne Place auec des Rauelins & des Dehors bien faits, ſans autre Fortification, ſe defendroit mieux qu'vne autre fortifiée de Baſtions ſans aucuns Dehors. Car il n'y a perſonne qui ne ſçache bien en quel danger eſt vne Place lorsque l'ennemy eſt au foſsé, l'abord duquel on ne ſçauroit empeſcher que par les frequentes ſorties, lors qu'il n'y a point de Dehors, leſquelles ſont par fois autant ou plus preiudiciables à ceux qui les font, qu'à ceux qui les ſouſtiennent, principalement lors que l'aſſaillant eſt vigilant; & vn homme de ceux de la Place tué porte plus de dommage aux defendans, que pluſieurs a ceux qui attaquent. Et puis que la fin de ces ſorties n'eſt que pour reculer l'ennemy, ou l'empeſcher de s'approcher, ne vaut-il pas mieux faire cela eſtans couuerts & fortifiez, qu'à deſcouuert ſans auantage? Combien de ſorties faudroit-il faire, & combien de Soldats ſe perdroient pour empeſcher l'ennemy de s'approcher autant de la Place, comme fait vn bon Dehors? L'exemple s'en eſt veu freſchement au ſiege de Berges Obzoom, où il y auoit des Dehors ſi bien faits, & ſi bien defendus, que l'Eſpagnol ne les a iamais attaquez qu'auec perte ſignalée des ſiens; & en fin il luy a falu leuer le ſiege, ſans auoir peu emporter vn ſeul Dehors de la Place, bien qu'il y ait fait de grands efforts, ainſi qu'on peut remarquer au recit de ce ſiege. De ce que deſſus on peut voir quelle raiſon ont ceux qui diſent, que les Contregardes & autres Dehors ſont nuiſibles à vne Place fortifiée.

Les Dehors tiennent l'ennemy loin.

Cecy ne contrarie pas à ce que nous auons dit, que les Baſtions ſont plus forts que les Rauelins ſeuls, parce que nous mettons icy auec les Rauelins les ouurages de Corne, & les Demi-lunes tout enſemble, que nous diſons eſtre plus fortes que les Baſtions ſeuls.

Flancs qu'on doit faire aux Dehors.

Pour rendre plus forts les Dehors, on pourra à la fin des coſtez d'iceux vers la Contreſcarpe faire des flancs, qui ſeruiront pour defendre les faces de ces ouurages: Ces flancs doiuent eſtre ſi larges, que d'iceux, comme de O N on puiſſe enfiler les Corridors Q P, & les foſſez auſſi. Ie tiens ces flancs y eſtre tres-neceſſaires, à cauſe que la Courtine eſt trop eſloignée & trop haute pour defendre ces ouurages. On fera ces flancs plus bas que la campagne, & enuironnez de foſſez comme le reſte, ainſi qu'on voit en la Figure, où le flanc marqué N eſt perpendiculaire à la face N H, & le marqué O eſt vn peu oblique: i'eſtime plus le perpendiculaire. Les Parapets de ces flancs doiuent eſtre ſi hauts, qu'ils empeſchent la Place baſſe d'iceux d'eſtre veuë de la campagne, d'où s'enſuit qu'il y faut faire des Canonnieres.

Les Pieces qu'on doit tenir dans les Dehors.

Dans ces Dehors ſi on veut tenir des Pieces, il faut qu'elles ſoient legeres & courtes, afin que les Soldats les puiſſent retirer promptement venans à eſtre forcez. Des Pieces ſemblables à celles que le Prince Maurice enuoyoit à Montpelier, priſes par les noſtres, ſeroient tres propres. Elles ont trois pieds de long, leur calibre eſt trois pouces, leur peſanteur de 280. liures de metail, montées ſur deux rouës fort legeres; tellement qu'vn homme les peut facilement manier. Les Pietriers ſeroient encor meilleurs, d'autant qu'on peut les tirer fort ſouuent, ayant quantité de boëtes chargées de ferraille, de vieux clous, & ne tirer que de pres.

DES

Liure I. Partie III.

DES DEMI-LVNES.

CHAPITRE LIII.

PLVSIEVRS donnent le nom de Demi-lune à tout ce qui est fait en pointe, comme Rauelins, & autres semblables. Mais icy i'appelleray Demi-lunes des petits ouurages qu'on fait au dela des Rauelins & Cornes vers la campagne ; leur Figure est vn Angle d'ordinaire aigu, ou droit, faites de terre, esleuées par dessus la campagne, comme vn Parapet espais pour resister au Canon, & la Banquete pour tirer par dessus, auec vn autre petit Parapet pour couurir les Mousquetaires, & fossoyée tout autour comme les autres ouurages, & comme la Figure D C monstre en la mesme Planche 26. *Qu'est ce que Demi lune. Leur Figure.*

On fait ces Pieces aux chemins couuerts vis à vis du milieu de la Courtine, & par fois aux pointes des Bastions, comme nous auons monstré parlant du Corridor : aucunesfois fossoyées autour, & alors elles ne different en rien des Rauelins, si ce n'est qu'elles sont plus petites. On peut les mettre encor fort à propos au deuant de l'Angle retiré des ouurages de Corne : mais il faudra qu'elles prennent leur defense des faces des demi Bastions I B, H A, ou Cornes, qui sont plus arriere, & seront esloignées de ces ouurages, que des flancs E B, & A F on puisse nettoyer les Corridors T V, qui sont au long des faces des Cornes, ce qui ne pourroit pas si les Demi-lunes estoient plus proche, ainsi que monstre la Figure 1. *Où doiuent estre mises ces Pieces.*

Lors qu'on les fait sur le chemin couuert immediatement, on leur donnera 25. ou 30. pas de face, les Parapets de 15. à 20. pieds. Il faut que dedans s'y puissent tenir 100. ou 150. Soldats, pour faire quelque sortie, ou retraite lors qu'il en sera besoin. *Leur mesure.*

Ces Pieces doiuent estre de terre comme les autres, toutesfois vn peu plus basses, afin qu'elles soient commandées de celles qui sont plus arriere vers la Place ; leur fossé & Parapet sera comme aux autres Dehors. *Leur matiere.*

Ces Demi-lunes se mettent à toute sorte de retranchemens qu'on fait en campagne, afin qu'ils soient flanquez, & l'assaillant mesme s'en sert aux tranchées.

La pointe de ces Demi-lunes ne doit iamais estre plus esloignée de la Place que la portée du Mousquet, afin que des Rempars on puisse defendre tous les Dehors. *Leur distance de la Place.*

On fait encor d'autres ouurages qui ont les pointes comme Bastions, auec deux flancs chacun, ainsi que la Figure 5. monstre : il y en auoit de semblables à Bomel du costé de Boleduc. *Autres ouurages.*

Nous laissons de parler des retranchemens & des defenses qui se font dans les fossez, parce que cela sera dit plus à propos au traitté de la Defense.

Plusieurs ne font pas cas des Dehors, parce qu'ils disent qu'il faudroit trop grand nombre de Soldats pour les garder. Mais ceux-là ne considerent *Les Dehors sont aussi facilement gardez que la Place.*

Y 3

172 **De la Fortification irreguliere,**

rent pas de pres cecy, car on treuuera qu'il n'en faut pas d'auantage pour les Dehors, que pour garder la Place s'il n'y en auoit pas. Car il faut considerer, qu'ainsi qu'on n'attaque iamais tous les dehors qui sont l'vn deuant l'autre tout à la fois, & qu'il faut que l'ennemy prenne les premiers pour venir apres aux autres : qu'aussi en defendant bien les auancez, les autres seront asseurez, & ceux qui seront plus arriere secourront ceux qui soustiendrons les premiers. Outre qu'vne Place n'est iamais par tout attaquée : au lieu qu'elle le sera on mettra dauantage de Soldats,& moins aux autres, & par ainsi le nombre ordinaire suffira : car bien que ces ouurages s'estendent beaucoup vers la campagne, ils n'ont pas pour cela plus de front, & ne donnent pas dauantage de prise à l'ennemy, que la Fortification seule sans Dehors.

PLANCHE XXVI.

BRIEF

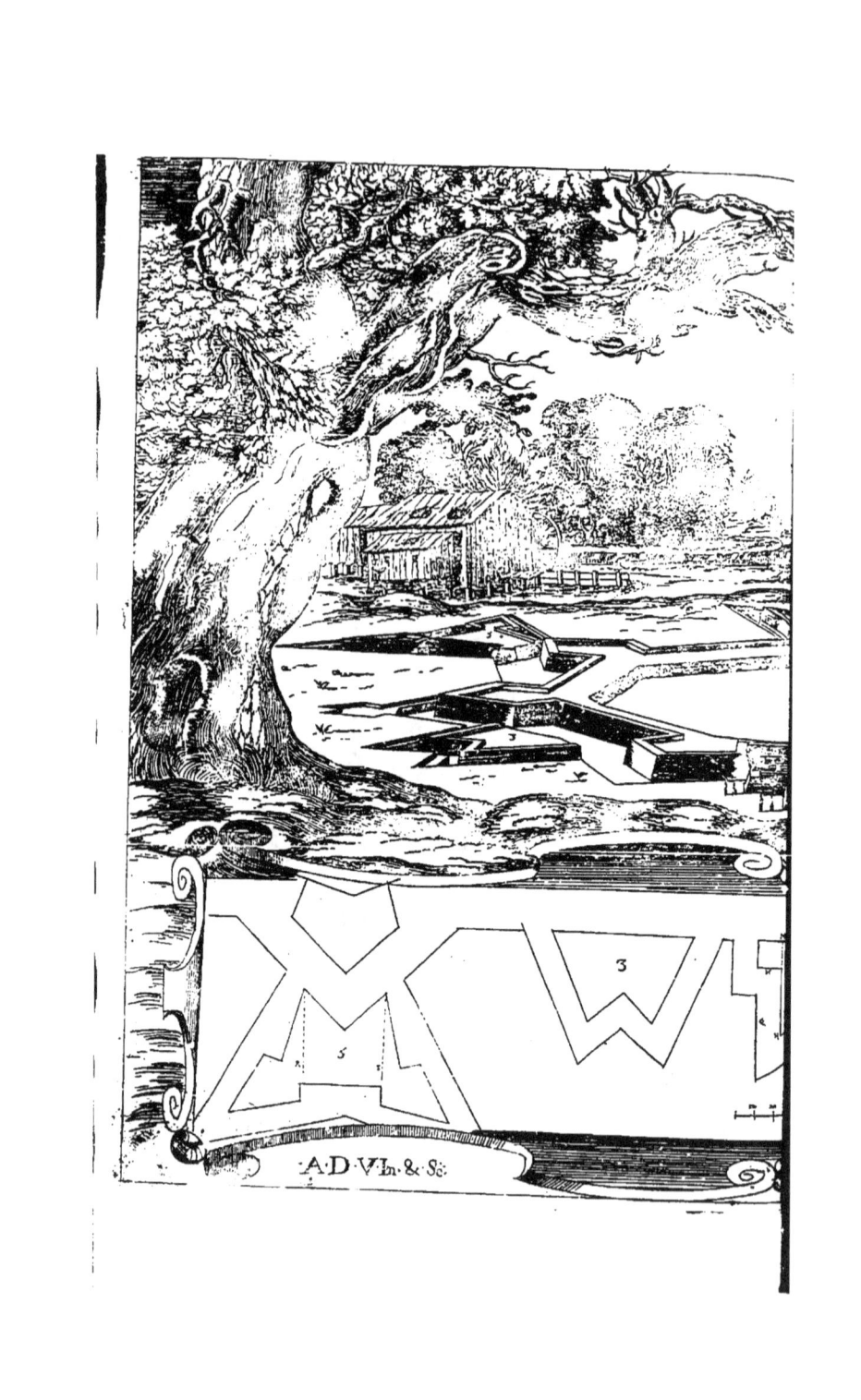

A.D.V In. & Sc.

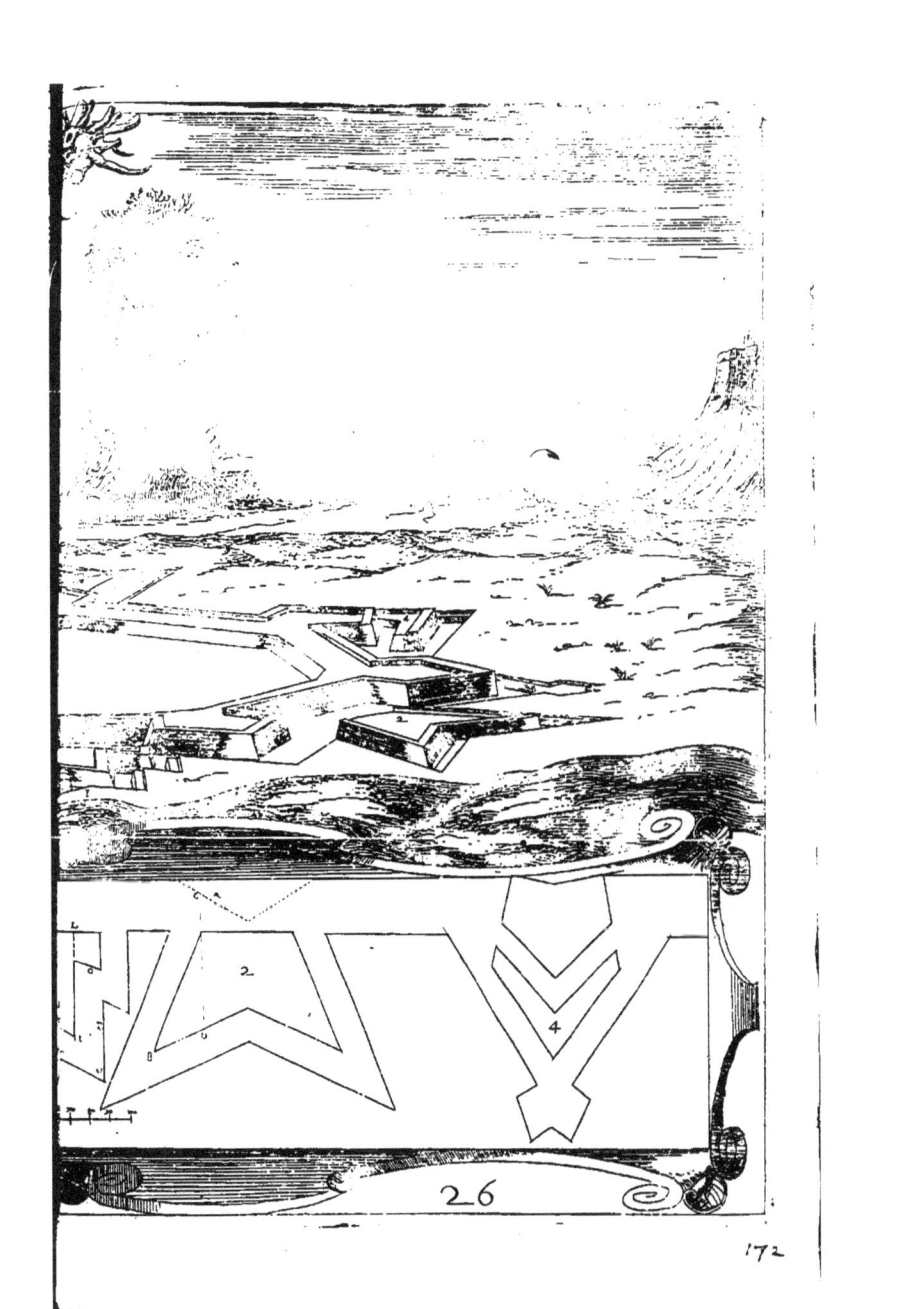

Liure I. Partie III. 273

BRIEFVE RECAPITVLATION DE TOVTE la Fortification irreguliere.

CHAPITRE LIV.

'INGENIEVR auquel fera proposé de fortifier vne vieille Place, il faut qu'il en face premierement le Plan fur le papier, au iufte comme elle eft, reconnoiffant bien toutes les circonftances du lieu propre, & de ceux qui font autour, la qualité de l'affiete & du terrain, fi elle peut eftre fortifiee regulierement fans beaucoup changer la vieille enceinte, ou que le Prince la vueille ainfi: il fçaura le contour de la Place, par lequel il connoiftra combien de Baftions il y doit faire, diuifant iceluy contour de la Place par la diftance ordinaire qu'on donne du centre d'vn Baftion à autre : comme par exemple s'il treuuoit que le contour de la Place euft 1260. pas, le diuifant par 180. le quotient 7. monftreroit qu'il faudroit faire fept Baftions: que s'il ne vouloit donner que 150 pas de diftance du centre d'vn Baftion à autre, il y en faudroit huict, & refteroit 60 pas, qu'il faudroit encor départir en huict, d'où vient 7. ½. qui font 157. pas & demi cofté de la Figure. Or pour mettre mieux les Baftions aux lieux conuenables, & pour fe feruir des vieilles murailles le plus qu'il fe pourra, fur le deffein de la vieille Place il fera le regulier, l'accommodant du cofté qu'il verra eftre mieux à propos pour la force, ou pour la commodité.

Ce que doit faire l'Ingenieur auant que fortifier vne Place irreguliere.

Pour fçauoir le nombre des Baftions qu'il y faut.

Pour tracer fon deffein fur le terrain, il faudra qu'il conftruife premierement la Figure fimple tout autour de la Place auec des cordeaux : ce qui ne fe peut faire icy, que par l'Angle du cofté, à caufe des baftimens qui empefchent de faire vn cercle, & pour cet effect, aura vn Angle fait de deux pieces de bois, qui tiennent ferme, & foient ouuertes autant, qu'on a treuué deuoir eftre l'Angle du cofté de la Place qu'ont veut faire. Les branches de cet Angle, ou inftrument auront 12. ou 15. pieds de long, iuftement ouuertes, & qu'elles ne fe puiffent ni fermer, ni ouurir, comme on voit en la Figure 2. Pour s'en feruir, il mettra l'Angle d'iceluy au lieu où il veut faire vn Baftion ; & là on plantera vn piquet A, puis on tournera le cofté de cet inftrument iufques qu'il aille droit au lieu où l'on veut qu'il y ait vne Courtine, comme A B, & au long des coftez de l'inftrument A C, A D, on tirera deux cordeaux attachez au piquet A, vn d'vn cofté, l'autre de l'autre, auffi longs qu'on veut eftre le cofté de la Figure, comme A B, A C, chacun de 150. pas : aux bouts de ces cordes on plantera les piquets C, B, aufquels on mettra l'Angle, ou Inftrument D C : pour tirer les autres coftez de la Figure, on mettra l'vn cofté d'iceluy D E, fur le cordeau ja tiré A B, & l'autre E C, luy monftrera où doit eftre pofé l'autre piquet F, ou l'extremité du cofté de la Figure faifant B F efgale à A B. Auec ces cordes on continuera ainfi, iufques à ce que la Figure A B F G C foit acheuée. Apres on mefurera 25. pas, à I, & à L de chaque cofté de l'Angle de C A B, d'autant qu'on veut auoir la demi gorge, où l'on plantera des piquets I L ; & là deffus on efleuera perpendiculairemët les flancs M N, & l'on acheuera les faces des Baftions O M, O N, auec les cordeaux O P, O Q. On marquera de mefme les Orillons, les Foffez,

Pour deffeigner ou tracer les Places fur le terrain.

&

174 De la Fortification irreguliere,

& tous les autres ouurages auec ces cordes, faisant creuser vne raye, ou petit fossé au dessous d'icelles cordes, pour les oster apres, & ainsi on aura sa Place tracée sur le terrain.

Pour fortifier irregulierement. S'il faut qu'il la fortifie irregulierement, il en aura le Plan cõme deuant, sur lequel il considerera quelles Pieces seront plus à propos, s'accommodant à la despence qu'on veut faire, & au temps qu'il a pour parfaire son ouurage. Si l'on est pressé il faudra faire des Rauelins, ou des autres Dehors, ouurages de Cornes, Demi-lunes & retranchemens, creuser les fossez de la Place, de la terre faire des Remparts & Parapets, & le plus de Defenses qu'il luy sera possible, ne laissant aucun lieu dans la Place, qui ne soit flanqué à la portée du Mousquet.

Maxime. S'il a le temps & commodité, il fortifiera premierement le corps de la Place, l'approchant le plus qu'il pourra de la Fortification reguliere, faisant la force par tout esgale, auec les Pieces qu'il appliquera aux lieux où il iugera pouuoir mieux seruir.

Ce qu'il faut faire aux faces fort longues. S'il y a quelque face fort longue, comme de 300. pas, iusques à 400. marquée R S, Figure 3. outre les Bastions qui seront aux extremitez RS, il en fera vn autre au milieu T, auquel on croistra, ou diminuera les gorges à proportion de la longueur de la face qu'on fortifie : comme si elle n'a que 300. pas, on fera les demi gorges de ceux qui sont à costé, & de celuy du milieu de 25. pas. Si elle estoit de 400. pas, on fera les demi gorges de 30. Si la face auoit 450. pas, les demi gorges seront de 35.

Faces tres-longues. Si la face V X, Figure 4. auoit 500. pas, on fera deux Bastions Z Y sur icelle, outre ceux des extremitez V X. Si elle est plus longue, on augmentera les demi gorges à proportion. Bref, on regardera tousiours que les lignes de Defence n'excedent iamais la portée du Mousquet, mettant entre deux, autant de Bastion qu'il se pourra.

Faces mediocres. Si la face A B, Figure 5. estoit moindre que de 300. pas, & plus grande que 180. n'estant pas capable d'vn Bastion entre deux, on pourra sur cette ligne faire les gorges entieres, A C, B D, des Bastions E F, qui seront aux extremitez, les proportionnant comme deuant. Ce qu'on doit ainsi entendre, au lieu qu'en faisant les Bastions à l'ordinaire, on prend la demi gorge de chaque costé de l'Angle. comme A G, & AC, icy on la prendra toute du costé de la ligne plus longue, & le flanc A H, on l'esleuera sur l'Angle A, l'autre flanc C I, à la distance de toute la gorge A C.

S'il y reste quelque defaut, on le couurira auec vn Rauelin K, ou autre Piece, ainsi qu'on peut voir en la Figure 5.

Faces courtes. S'il se rencontre quelque face fort courte, comme de 80. ou 100. pas, comme en la Figure 6. la face A B, faisant les Bastions à l'ordinaire, ils seroient trop proches, on prendra les gorges entieres AC, BD, des Bastions sur les costez de la Figure, qui suiuent AE, BE, esleuant les flancs A B aux extremitez de cette face A B, tellement qu'elle serue de Courtine.

Faces plus courtes. Si elle estoit encor plus courte, comme d'enuiron 60. pas, comme en la Figure 7. la face A B, d'icelle on en fera la gorge d'vn Bastion A C B, qu'on fera là dessus, esleuant les flancs AE, BD sur les extremitez A B des autres lignes F B, G A, qui aboutissent auec celle-cy A B.

Faces fort petites. Si elle n'auoit que 25. ou 30. pas, comme AB, Figure 8. de cela on fera la demi gorge du Bastion BCE, l'autre demi gorge AE, on la prendra sur

l'autre

Liure I. Partie III. 175

l'autre ligne A G qui suit à proportion qu'on en a affaire, pour les rendre de iuste mesure, le tout se peut voir en la Figure 8.

Si deux petites faces A B, B C s'entretiennent, on en fera vne de toutes deux A C, auec les Bastions C A aux extremitez, cõme en la Figure 9. *Deux petites faces.*

Les Bastions qui seront sur les Angles aussi grands, ou plus que celuy de l'Exagone B A C, Figure 10. on les fera comme en la reguliere, esleuant les flancs DE, G F perpendiculairement, par les extremitez desquels E F, on tirera la ligne E F sur le milieu H, de laquelle on en esleuera perpendiculairement vn autre H I esgale à la moitié H E de la ligne F E : son extremité I, sera la pointe du Bastion G F I E D, angle droit. *Bastions sur Angles obtus.*

Sur les Angles esgaux à celuy du Pentagone, ou du quarré, on fera comme nous dirons parlant de ces Places.

Si l'Angle est vn peu moindre que celuy du quarré, comme B A C, en la Figure 11. on pourra couper la pointe du Bastion D, & la fortifier en tenaille F G E. *Angles aigus cõme doiuent estre fortifiez.*

S'il est esgal à celuy du Triangle, comme A B C, Figure 12. si l'on y fait vn Bastion D E F, il faudra necessairement faire de mesme, ou bien sans y faire vn Bastion retirer cet Angle A B C en dedans la Place, auec la Tenaille G H I, ce qui doit estre tousiours fait aux Angles qui sont moindres que celuy du Triangle, à cause que les Bastion qu'on feroit là dessus seroient trop aigus, & les faces trop longues; & les Pieces qu'on voudroit mettre au deuant seroient ou trop aigues, ou sans defense.

Dans les Angles rentrans, comme A B D, en la Figure 13. on fera la Tenaille E F, quand les costez BA, BD, qui font l'Angle DBA n'excedent pas la portée du Mousquet, auec ce que les faces D des demi Bastions l'allongent, qui doiuent estre faites apres. *Angles rentrans.*

Si les costez AB, BC de la Figure 14. sont plus longs, comme de 220. pas dans l'Angle retiré, on fera la Plateforme D E, ou vn autre Angle I F G, qui auance autant qu'il sera necessaire, iusques à ce que la face qui restera G C, I A, soit à la portée du Mousquet. *Plateformes ou faces longues.*

Si l'vn est long, comme BC, Figure 15. l'autre BA de iuste longueur, on auancera dauantage l'Angle D E F, du costé de la longue face B C. *Vne face seule estant longue.*

Si tous deux ou l'vn d'iceux, comme B C, Figure 16. estoit trop long, comme de 300. pas, on fera les Redens D E, vn ou deux, selon la longueur que la face B C se treuuera. *Redens.*

Apres les Angles retirez suiuent les demi Bastions F G H, desquels on fera la gorge, ou plustost demi gorge H A, de 40. ou 50. pas, plus, ou moins, selon le besoin, comme on voit en la mesme Figure 16. *Demi Bastions.*

les Angles fort ouuerts ABC, comme de plus de 150. degrez seront tenus & fortifiez comme lignes droites, faisant les Bastions D E, aux lieux necessaires, comme en la Figure 17. *Angles fort ouuerts.*

Tous les autres Angles retirez pourr'ont estre fortifiez, tirant vne ligne A C, de l'extremité d'vn costé à l'autre, enfermant ainsi l'Angle ABC dans la Place, & faisant des Bastions E D lors que le lieu le permet, Figure 18. *Autre Fortification des Angles rentrans.*

Les lieux hauts seront fortifiez auec Redens, du costé qu'ils sont peu accessibles, Figure 19. S'il y a quelque auenuë, on la fortifiera auec deux demi Bastions, ou vne Tenaille, auec quelque autre piece au deuant, Figure 20. *Lieux peu accessibles comme doiuent estre fortifiez.*

Z Aux

De la Fortification irreguliere,

Lieux en descen-
dans. Aux lieux qui vont en descendant, les Bastions redoublez seruiront, les vns mis par dessus les autres, Figure 21.

Lieux qui sont
sur montagnes de
terre. Les montagnes de terre, de mediocre hauteur seront fortifiées sur le declin, de façon que l'Esplanade du fossé s'alle perdant dans la plaine, de laquelle ledit fossé soit esloigné 40.ou 50. pas, & dans cet espace on fera des Dehors, qui seront commandez comme par degrez les vns apres les autres, & la Place commandera à tout cela. Fortifiant au bas, on perdroit l'auantage du commandement, & tout au haut, la Place en seroit plus petite, seroit moins de dommage à l'ennemy, & on perdroit ce qui resteroit de la descente. La veuë, & l'experience de l'Ingenieur luy seruiront en cecy plus que toute autre regle, Figure 22.

Lieux comman-
dez. Ceux qui seront au declin d'vne montagne commandez, ou on enfermera le lieu commandé, ou on fera vne Citadelle au haut, ou bien on se fortifiera plus auantageusement de ce costé, faisant plusieurs Pieces

Courtine doit
estre opposée au
commandement. l'vne deuant l'autre, afin que l'art supplée au defaut de la nature. On remarquera qu'en ces lieux commandez, il est bon qu'on oppose la Courtine au commandement, haussant fort les faces des Bastions, & les Orillons, afin que ceux qui seront aux flancs soient à couuert; ce qui ne seroit pas si l'on y opposoit la pointe du Bastion. Aux autres Courtines, qui peuuent estre enfilées, on fera plusieurs trauerses de gabions marquez 23. ou de terre, & les Embrasures des flancs qui seront opposez au commandement seront couuertes par dessus d'vn Parapet plus espais que l'ordinaire, & esleué assez haut, afin qu'il puisse couurir ceux qui seront dans les Places basses : les autres parties de la Place pourront estre peu offensées, estant beaucoup esloignées du commandement.

Parapets dou-
bles. Si l'autre costé de la Place estoit assez proche du commandement pour en receuoir du dommage, on fera le Parapet double, auec vn chemin entre deux, où se mettront les Soldats pour tirer ; & cecy doit estre particulierement aux lieux qui en flanquent d'autres.

Caualiers pour
couurir. Les Caualiers, marquez 24. seront faits lors que le commandement n'est pas trop haut, & lors que par le trauail on peut esgaler cette hauteur: on les disposera tellement, qu'ils empeschent que les lieux commandez ne soient enfilez du commandement.

Escarper les com-
mandemens. Lors que le commandement est fort esleué par dessus la Place, on taillera, ou escarpera la montagne à plomb, & bien pres d'icelle on bastira la Fortification : car par ainsi on ostera à l'ennemy le moyen de l'attaquer par là, n'y ayant point de descente ; & estant fort proche du commandement, il ne pourra que peu nuire à ceux de la Place, Figure 25.

A toutes les Places qui seront commandées, on esleuera les Rempars le plus qu'on pourra deuant le commandement, faisant les maisons bien proches, afin qu'elles soient mieux couuertes par iceux.

Places comman-
dées tres-mau-
uaises. On n'entreprendra iamais de fortifier les Places commandées de tous costez : si c'est quelque lieu important, on fortifiera les auenuës, & les lieux circonuoisins, qui seront sur les passages, ou bien on fera des Chasteaux & Citadelles sur les lieux qui commandent, dans lesquels on tiendra la garnison : car de fortifier ces Places ainsi commandées, i'estime que c'est argent & peine perduë, & seront tousiours peu defensibles.

PLANCHE XXVII.

DES

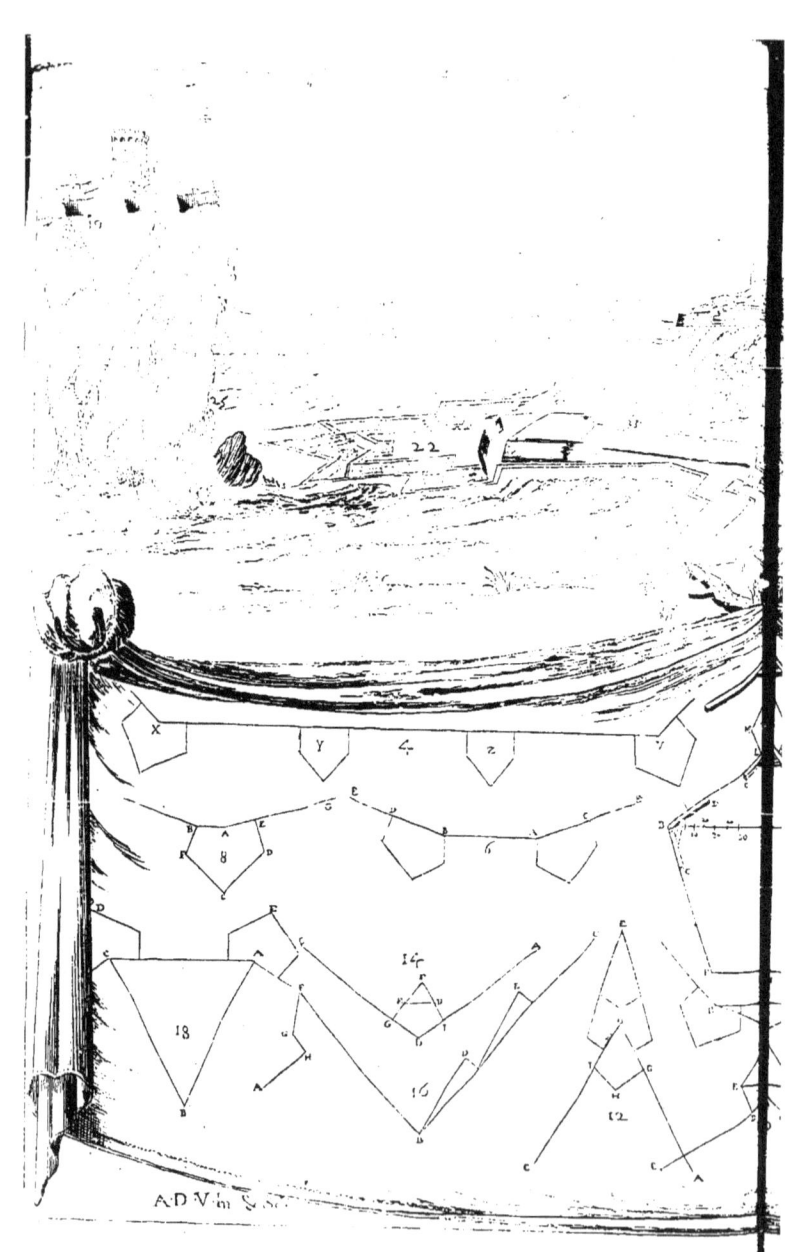

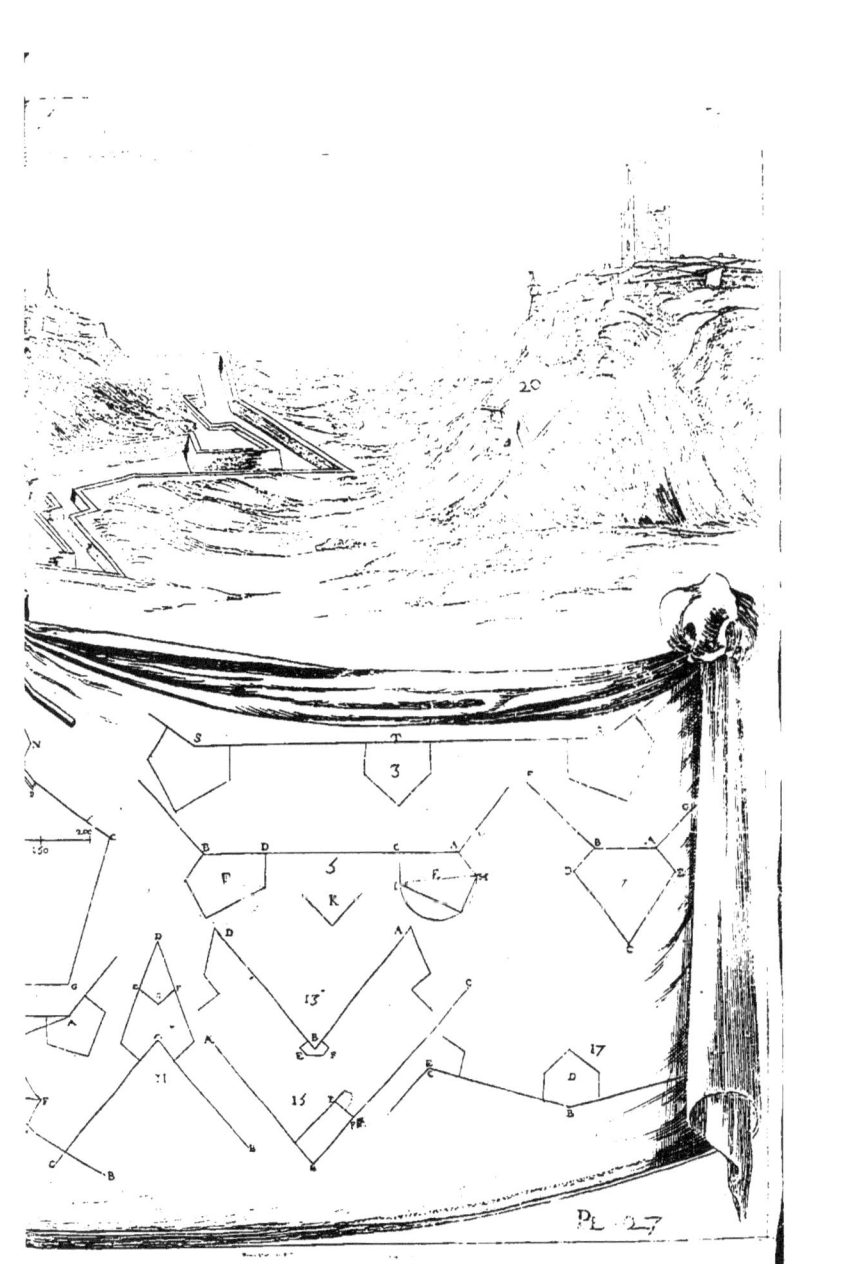

QVATRIESME PARTIE.
DES PLACES QVI ONT
moins de six Bastions, & autres indifferentes.

DV TRIANGLE.
CHAPITRE LV.

BIEN que ces Places soient regulieres: toutesfois parce qu'on n'a pas accoustumé de les mettre auec les autres, à cause qu'elles sont imparfaites, i'ay voulu suiure cet ordre, & en faire vn Discours à part.

Les Angles aigus sont les plus malaisez à fortifier, comme nous auons remarqué: C'est pourquoy le Triangle equilateral l'est plus que toutes les autres Figures, parce que c'est la premiere & plus aigue des regulieres. Plusieurs ont donné diuers moyens de les fortifier, mais tous sont defaillans, ou de grande despense. *Angles aigus ne peuuent estre bien fortifiez.*

En la premiere façon on diuise le costé de la Figure en six parties, desquelles on en donnera vne pour la demi gorge A D, & demi pour le flanc C D, esleué perpendiculairement sur la Courtine D E, lequel sera sans Orillons, à cause de sa petitesse; & la defense commencera au flanc D, ou E, le fossé sera de 15. ou 20. pas, le reste à l'ordinaire, comme on voit à la Figure 1. de la Planche 29. *Comme on doit fortifier les Triangles.*

Si l'on suppose le costé 150. pas, le demi diametre sera 86. pas 2. pieds, les demi gorges A D, 25. pas chacune, & le flanc C D douze & demi, la Courtine D E aura 100. pas, la ligne de defense E B sera longue de 161. pas: la face du Bastion C B aura 60. pas deux pieds: depuis la pointe du Bastion B, iusques à l'Angle du costé A, il y aura presque 40. pas: l'Angle flanqué G B C sera de 45. degrez 44. minutes, & l'Angle flanquant C I F aura 165. degrez 44. minutes. *Calcul.*

De ce que dessus on voit que les Angles flanquez sont trop aigus, & les flanquans trop obtus, contre la maxime de la Fortification ; les Bastions sont trop estroits, les Faces trop longues, & les flancs trop courts, & toute la Place peu contenante. Toutes les parties estant defaillantes, on conclurra cette Figure estre impropre à estre bien fortifiée.

Autrement on diuisera tout le costé de la Figure E F, Figure 2. en cinq parties, & depuis l'Angle E on prendra vne partie E G, sur laquelle on esleuera le flanc A G d'autant : la defense se commencera à deux parties, C loin du flanc G, d'où l'on tirera la ligne de defense C B, par l'extremité du flanc A, iusques qu'elle rencontre l'autre costé, E prolongé en B, comme on voit en ladite Figure. *Autre Fortification du Triangle.*

Z 3 Si

De la Fortification irreguliere,

Calcul.

Si on suppose comme deuant le costé E F 150. pas, la face du Bastion A B aura 75. pas ½. le flanc A G sera de 30. pas, & le reste de la Courtine G F sera de 120. à laquelle si on adjouste le prolongement fait par la face F D du demi Bastion 73 pas 7/12, la toute G D sera de 193. pas 7/12, qui est vn ligne de defense : l'autre ligne de defense C B sera 142. pas ½ : l'Angle flanqué B aura 33. degrez, 26. minutes. Il n'y a point d'Angle flanquant formé. si ce n'est que pour iceluy on entende l'Angle D C B, qui est de 153. degrez, 26. minutes.

Celuy-cy vaut moins que l'autre, car les faces des Bastions sont plus mal flanquées, les Angles flanquez sont plus petits, & par consequent les demi Bastions moins forts pour se defendre.

Autre façon de fortifier les Triangles.
Calcul.

En la troisiesme façon, on fait au milieu des faces du triangle des Bastions entiers, comme la Figure 3. montre. Le costé F G estant 150. on fait toute la gorge de 30. pas, & les flancs B C de la moitié, qui est 15. pas, & le Bastion D Angle droit : & par ainsi la face du Bastion D C aura 12. pas & vn peu plus, & la ligne de defense enuiron 43. pas, & la defense commencera à 15. pas pres du flanc, d'où s'ensuiura que ce qui restera du costé de la Figure sera de 45. pas, qui defendra la face du Bastion.

Cette façon me semble meilleure que les autres, parce que les Bastions sont Angles droits, & plus grands que les autres : toutesfois il y a ce defaut que la Courtine n'est veuë que d'vn endroit, non plus que tous les autres endroits, & la face du Bastion est defenduë obliquement, non toutesfois tant qu'aux autres ; car icy l'Angle flanquant est seulement de 135. degrez.

PLANCHE XXIX.

AVTRE

Liure I. Partie IV. 181

AVTRE FAÇON DE FORTIFIER
les Triangles.

CHAPITRE LVI.

AVTRES auancent le milieu de la face, de façon que d'vne face ils en font deux, & aux Angles ils font des petits Baſtions : mais ce n'eſt pas fortifier vn Triangle, ains d'vn Triangle en faire vn Exagone. Ie laiſſe toutes les autres ſemblables.

J'apporteray ſeulement celle qui ſuit, parce qu'elle eſt fort belle, & *Belle façon de* fortifie le Triangle, demeurant Triangle : Soit veuë la Figure 1. de la *fortifier le Triangle.* Planche 30. ou ſoit le Triangle B K A à fortifier, duquel chaque face BA ſoit diuiſée en huict parties, & depuis l'Angle B juſques à C ſoient priſes deux parties, & ſur C ſoit eſleuée CD d'vne partie. Apres par l'extremité D, & par l'Angle B, ſoit menée DG tant longue qu'on voudra : de meſme ſoit fait ſur la face KB du poinct L en F. Apres ſoit pris le tiers de la Courtine MC, depuis le flanc oppoſé M, juſques à E ; & par le poinct D ſoit faite la face DF, juſques qu'elle rencontre la ligne FL. Apres de B à I ſoient pris 25. pas, ou autant que CD, & ſur I, ſoit eſleuée la perpendiculaire HI du tiers de BI & ſoit fait l'Orillon comme aux regulieres ; ou ſi l'on ne fait pas l'Orillon, on fera le flanc perpendiculaire à la face FB. Apres on tirera la Courtine IN, & le Triangle ſera bien fortifié demeurant Triangle : toutesfois auec autant de deſpenſe qu'il faudroit quaſi pour faire ſix Baſtions ; & auec tout cela il ne laiſſe pas d'auoir les Angles flanquez fort aigus, comme monſtre la Figure 1. de la Planche 30.

S'il eſtoit propoſé à fortifier vn Triangle obtus Angle, comme icy *Triangles ambli-* ABC en la Figure 2. duquel l'Angle obtus ſoit A, ſur iceluy on fera vn *gones comme for-* Baſtion ayant la demi gorge de 25. pas, & les flancs d'antant : & ſur les *tifiez.* autres deux Angles aigus on fera deux demi Baſtions, & ſur la face IH le Baſtion M rectangle.

Pour faire cecy il y aura preſque autant de deſpenſe que pour fortifier vn quarré : la force eſt tres-ineſgale, d'autant que les corps I & H ſont trop petits, & trop aigus, plus imparfaits que tous les precedens.

Si le lieu eſtoit ſur quelque rocher, ſi eſtroit, qu'on ne peuſt pas s'auan- *Autre Fortifica-* cer pour le fortifier en quelqu'vne des façons que nous auons dit, ie reti- *tion.* rerois vn peu les faces en dedans, afin qu'au milieu il y euſt quelques flancs, ou auances qui les defendiſſent. Peu de defenſe ſuffiroit à ces lieux icy eſtans aduantagez de la force de leur aſſiete, comme on voit en la Figure 3.

Il faudroit vn diſcours trop long pour eſcrire toutes les autres façons de fortifier les Triangles que pluſieurs ſe ſont imaginez, & qu'on peut encor inuenter, comme de faire des Rauelins vis à vis du milieu des faces au lieu de Baſtions, leſquels ſont icy fort mauuais, à cauſe qu'eſtant eſloignez de la Figure de toute largeur du foſſé, ou il faudroit les faire fort aigus & petits, ou bien ils ſeroient peu defendans & flanquez du

corps

182 De la Fortification irreguliere,

corps de la Place. Les ouurages de Corne feruiront plus à propos, mais ainfi les Dehors feront beaucoup plus grands que la Place, & lors il vaudroit mieux faire quelque autre Figure plus parfaite, puis qu'on auroit affez de place, & la dépenfe n'en feroit pas plus grande. On recherche plus de moyens de fortifier cette Figure que les autres, à caufe qu'elle eſt plus imparfaite. C'eſt le naturel des hommes de tafcher à perfectionner ce qui eſt plus defaillant, & de s'efforcer contre les chofes difficiles. I'ay efcrit toutes ces façons, parce que plufieurs tafchent de bien fortifier cette Figure, & cecy ne fert pas feulement pour le triangle, mais encor pour tous les Angles aigus qui fe rencontrent aux Fortifications irregulieres.

Pour conclufion toutes les Fortifications Triangulaires font defaillantes, & on ne doit iamais s'en feruir qu'aux lieux où l'on eſt forcé de les faire.

PLANCHE XXX.

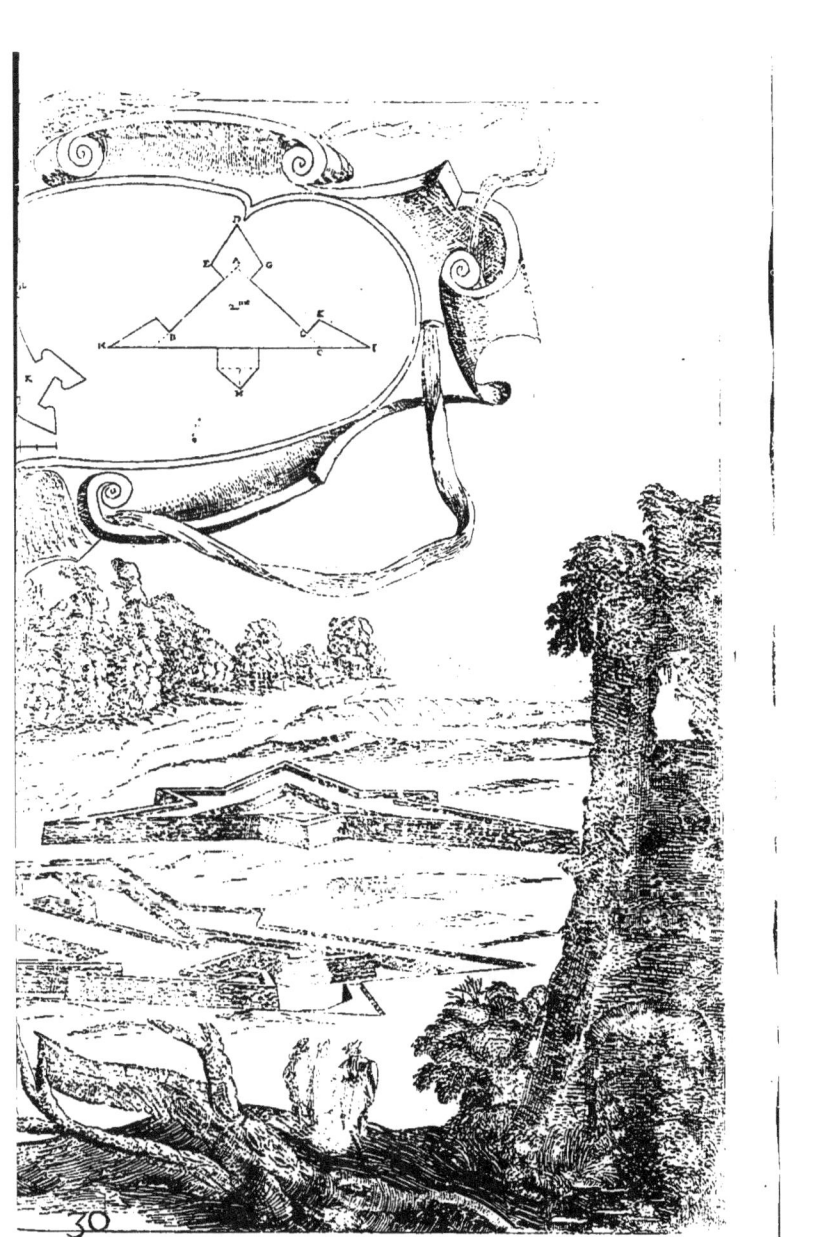

Liure I. Partie IV. 183

DV QVARRE'.
CHAPITRE LVII.

LE Quarré est plus en vsage que le Triangle, parce qu'il se fortifie mieux, & a beaucoup plus de contenance : mais il a encor du defaut ayant les Angles flanquez aigus, toutesfois beaucoup moins que le Triangle.

Il peut seruir pour des Forts, ou Citadelles, ainsi qu'est celuy que son Altesse de Sauoye fait bastir entre Nisse & Villefranche, au haut d'vne montagne, lequel empesche le passage d'vne Ville a l'autre, & commande dans le port de Ville-franche, toutesfois d'assez loin. Par fois on fait des Citadelles quarrées, comme celle de Capoüe dans le Royaume de Naples, qui est sur le bord de la riuiere auec quatre Bastions, lesquels sont fort petits, faits à l'antique. La Citadelle de Iuliers est aussi à quatre Bastions, auec Orillons, & renforcée de Dehors : celle de Calais est presque de mesme, & plusieurs autres en diuers lieux. *Citadelles quarrées.*

Le Quarré se peut fortifier en autant de façons que le Triangle : mais la meilleure est d'y faire des Bastions qui ayent 25.pas de demi gorge HE, & le flanc D E d'autant, prenans la defense du flanc opposé. *Fortification Quar.*

Supposant le costé 150. le demi diametre sera vn peu plus de 106. & la Courtine aura 100. pas.La face du Bastion D A sera de 67.pas. 4.pieds. La ligne de defense A G,170.pas,4.pieds. Depuis la pointe du Bastion A, iusques au costé de la Figure H presque 59.pas : l'Angle flanqué T A sera 61. degrez, 56. minutes, l'Angle flanquant F I A, 151. degrez, 56.minutes. Figure 1. Planche 31.

S'il estoit proposé a fortifier vn Quarré long, dont les deux faces plus longues eussent plus que la portée du Mousquet, comme par exemple 300. pas, il faudroit faire quatre Bastions aux quatre Angles, & au milieu de ces faces longues vn Rauelin à chacune, ou pour mieux faire vn Bastion attaché à la Courtine, comme en la Figure 3.

De cette façon quasi est fortifiée la Citadelle basse de Florence, de laquelle on a auancé l'vne des faces longues, d'vne en faisant deux, & vn Angle ; & au dessus d'iceluy vn Bastion : & à l'autre face sur le milieu on y a fait vne piece de pierre de taille, d'enuiron 15. ou 20.pas de face : mais alors la depense sera aussi grande que d'vn Exagone, & la Place ne sera pas si contenante, non pas mesme qu'vn Quarré, qui auroit autant de circonferance que ce Quarré long : parce que des Figures Isoperimetres, c'est à dire, d'esgale circonference, les plus regulieres en pareils nombres de costez sont les plus contenantes;& des regulieres,ou equilateres,celles qui ont plus de costez sont plus contenantes que celles qui en ont moins, bien qu'elles soient Isoperimetres, comme icy, soit le Parallelogramme, ou Quarré long A E, en la Figure 2. auquel soit fait le Quarré G D Isoperimetre, ie dis qu'il est plus grand en contenance que le Parallelogramme A E, d'autant qu'il ne peut estre ni esgal, ni plus petit. S'il est esgal [a], les quatre lignes A B, G H, G H, & B E seront proportionnelles, & par consequent A B, & B E seront plus grandes que G H, & G H [b], ce qui est *Quarré long moindre en contenance que le quarré. Demonstration. a 17.Propos.1. b Derniere Propos.1.*

A A

est contre la suppofition. Et moins encor peut il eftre plus petit, puis qu'eftant efgal, la circonference du Parallelogramme eft plus grande, laquelle le feroit dauantage fi le Quarré eftoit plus petit : donc il fera plus grand. Que s'ils font efgaux en contenance, le Quarré fera moindre en circonference, comme nous fortons de demonftrer. C'eft pourquoy vn Quarré fera fortifié plus facilement, qu'vn Quarré long, bien qu'ils foient efgaux en circonferance, comme icy foit la face A B, 200. & B F, 100. le cofté du Quarré, pour eftre efgal à la circonferance de celuy-là, qui fe pourra facilement fortifier auec quatre Baftions, où à l'autre, il y auroit du defaut.

Nous ne demonftrerons point que l'Exagone d'efgale circonferance foit plus grand que le Quarré, parce que ce feroit hors de propos, & veu auffi que Clauius le demonftre dans le liure 7. de fa Geometrie practique, Propofition 6.

PLANCHE XXXI.

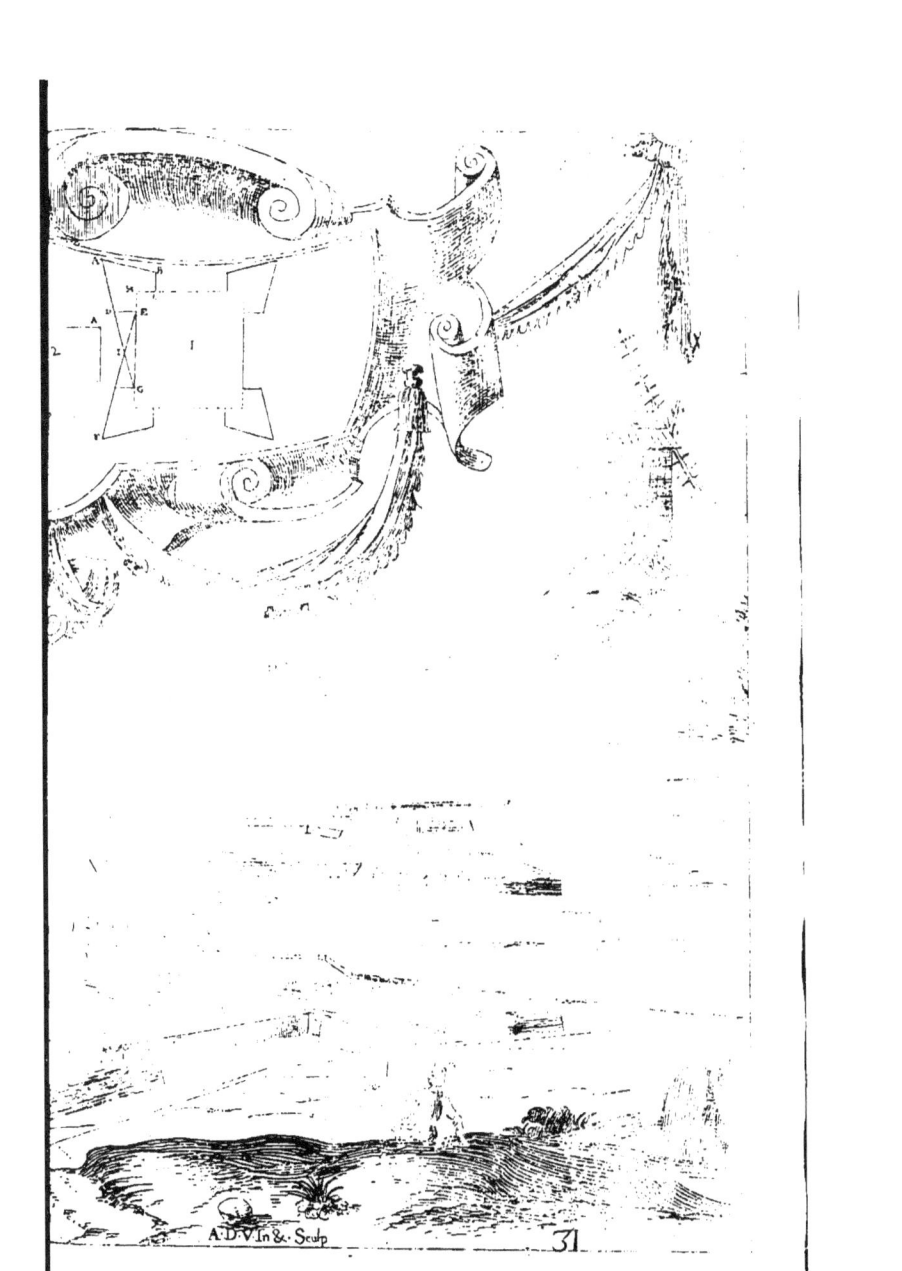

Liure I. Partie IV.

DV PENTAGONE.

CHAPITRE LVIII.

LE Pentagone semble estre proprement affecté aux Citadelles, & celles qui sont estimées les plus fortes sont à cinq Bastions, ainsi qu'est la Citadelle d'Anuers en Flandres, le Fort Sainct André en Hollande, la Citadelle de Bourg en France, lors qu'elle estoit sur pied, la Citadelle de Turin en Piedmont, celle de Casal dans le Montferrat, laquelle est tres-belle & en bon estat, le Chasteau Sainct Ange à Rome, & plusieurs autres. C'est parce que les Bastions faits sur cette Figure s'approchent plus de l'Angle droit, bien que les flancs & gorges soient de belle grandeur : mesmes elle est assez contenante pour loger vne Garnison capable de tenir en bride les habitans d'vne Ville, & pour y tenir dedans les munitions necessaires. Estant plus grande, il faudroit plus de Soldats pour la garder, & par consequent le payement de la Garnison cousteroit dauantage au Prince, sans luy apporter ni plus de commodité, ni plus d'asseurance. *Pentagone propre pour les Citadelles.* *Pourquoy.*

Le costé FI sera de 150. pas, & diuisé en six parties, dont vne qui est 25. pas sera la demi gorge FD, & le flanc DB d'autant ; & par ce moyen la face du Bastion BA aura 54. pas, deux pieds, la ligne de defense ED 157. pas, deux pieds, depuis la pointe du Bastion A, iusques à l'Angle du costé de la Figure F, 47. pas, vn pied ; l'Angle flanqué E, 79. degrez, 56. minutes ; l'Angle flanquant ACE, 15. degrez, 56. minutes. *Ses mesures.*

Aucuns veulent qu'on commence à prendre la defense du huictiesme de la Courtine, ou du dixiesme, ainsi que la plus part des alleguées cy dessus : Mais à cause que les Angles flanquez sont aigus, & le seroient d'auantage, on la prend du flanc : toutesfois i'estime cela indifferent, car la defense qu'on augmente recompense bien le defaut de la diminution de l'Angle, ce qui reste estant assez fort, comme il est icy en la Planche 32. *Où doit commencer la defense.*

Or pource que ces trois Figures estans fortifiées sont tousiours defectueuses, principalement le Triangle & le Quarré : pour les rendre meilleures, on fera vers le milieu des Courtines des Rauelins, comme nous auons dit cy-deuant. Toutes les autres parties, comme les Remparts, Fossez, Contrescarpes seront suiuies à proportion, comme nous auons dit aux Regulieres. *Pour le rendre plus fort.*

On remarquera qu'au Triangle, Quarré, & Pentagone nous auons tousiours supposé le costé de la Figure de cent cinquante pas seulement, bien que nous tenions la portée du Mousquet estre de cent huictante ; la raison, parce qu'à ces Figures les lignes de defense viennent beaucoup plus longues que les costez de la Figure, ce qui n'arriue pas aux autres qui ont plus de Bastions. Tellement que si l'on supposoit le costé d'icelles de la longueur de la portée du Mousquet, les lignes *Pourquoy en ces Figures nous faisons la ligne de defense moindre qu'aux autres.*

AA 2 de

186 De la Fortification irreguliere,

de defenſe l'excedent, ſeroient hors de portée, & par conſequent de faillantes.

Au Pentagone on pourroit faire le Baſtion Angle droit, parce que l'Angle du coſté eſt 108. mais il faudroit que les Flancs & Gorges fuſſent tres-petites, & les Baſtions ne vaudroient rien.

PLANCHE XXXII.

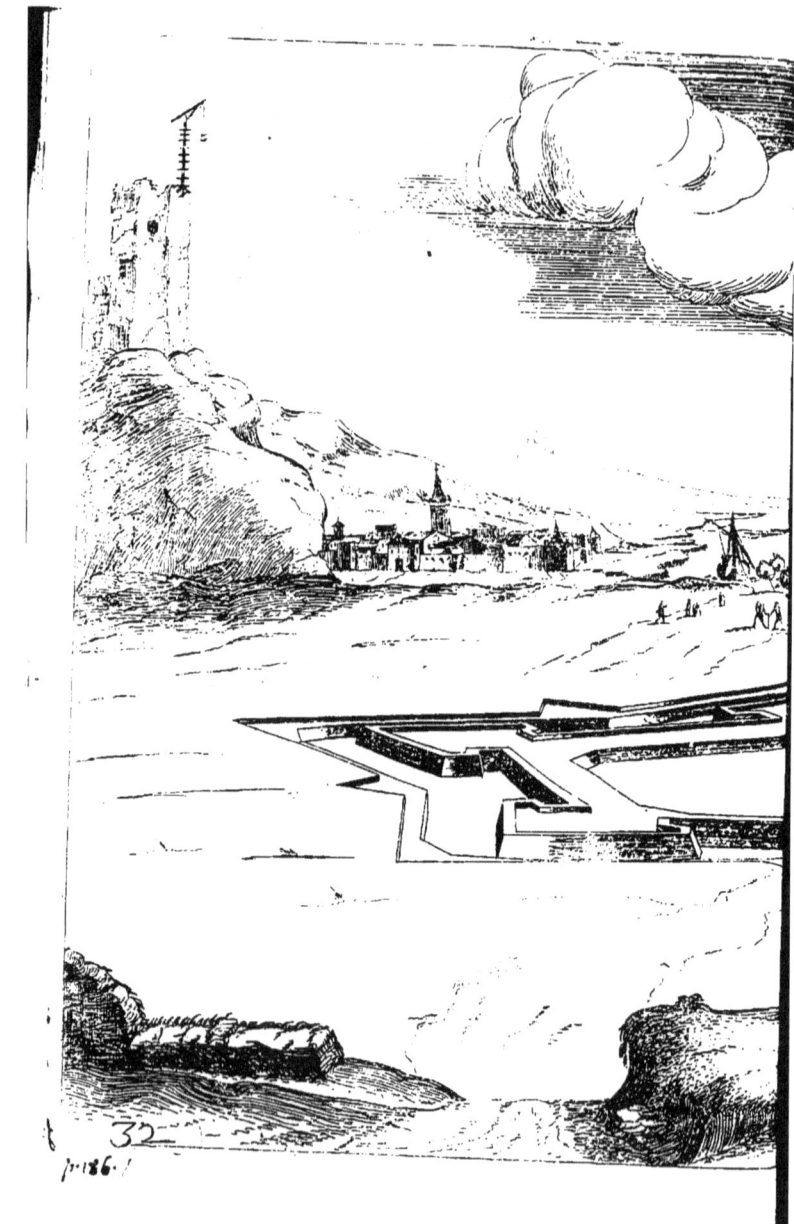

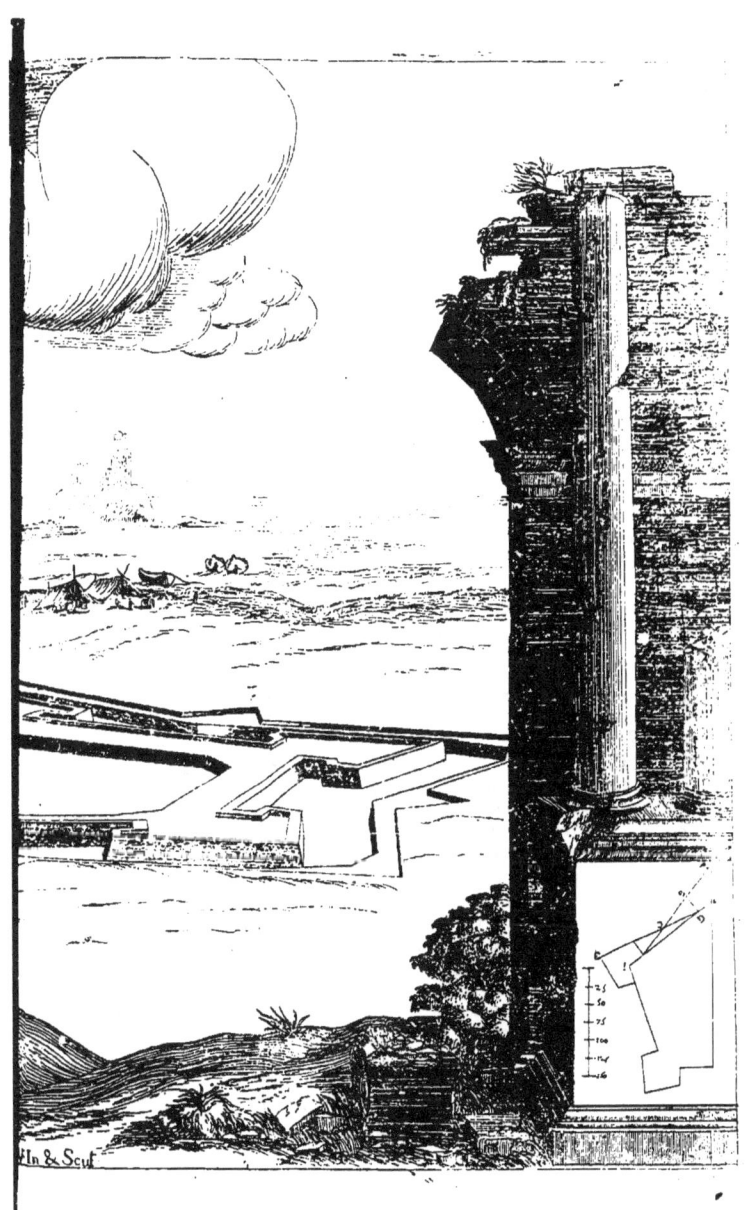

DES PLACES, OU FORTS EN
Estoille.

CHAPITRE LIX.

PVIS qu'on ne met pas au rang des reguliers les Figures precedentes, encor moins y doit-on mettre celle-cy, quoy qu'elles ayent leurs faces & leurs Angles esgaux.

Bien que l'vsage de ces Places soit plus propre pour les Forts de campagne, que pour les Citadelles : toutesfois parce que i'en ay veu en quelques lieux, i'en descriray icy les mesures, & leur forme. *L'vsage des Forts de campagne.*

On les fait à plusieurs pointes, à quatre, cinq, & à six, voire à huict; les deux premiers s'vsent d'ordinaire aux Forts de campagne; les autres deux, pour Forts de durée. On donnera à chaque face A D, 40. ou 60. pas; s'il est à six pointes, on fera chaque Angle flanqué, D C F de 60. degrez, & l'Angle retiré A D C de 120. les Places basses seront faites comme aux Tenailles, l'Exagone de la Planche 33. soit veu, la construction duquel est telle: Soit fait l'Exagone regulier A C E, &c. duquel chaque face A C soit de 104. pas quasi, & sur les extremitez C, & A soient faits les Angles D A C, & D C A, chacun 30. degrez, & viendront D A, D C chacune de 60. pas. *Leur mesure.*

Leur construction.

Pour le Pentagone soit fait A C, 105. pas, & les Angles D A C, D C A, chacun de 29. degrez, les faces D A, D C seront comme deuant chacune de 60. pas, l'Angle flanqué D C F, 50. degrez, le flanquant A D C, 122.

Pour le Quarré, soit fait A C, 111. pas, & les Angles D A C, D C A, chacun 22. degrez $\frac{1}{2}$, chacune des faces A D, C D, sera de 60. pas; l'Angle flanqué D C F, 45. degrez, & le flanquant A D C, 135. A Naples il y a vn semblable Fort à six pointes, appellé le Fort S. Erme, basti de muraille: mais les Cazemates sont voutées, à deux estages, ce qui est mauuais, comme nous auons remarqué cy-deuant.

On se sert de ces Pieces en des lieux hauts & estroits, lors qu'on ne peut pas s'estendre, à cause de la petitesse & incommodité du lieu, comme celuy de Naples; ou lorsqu'il y a quelque rocher sur vn passage enuironné de mer, comme on peut voir auprés de Lerici, où il y a vn Fort fait en Estoille, lequel descouure dans ce golfe; il est situé sur le bord de la mer sur vn escueil, ou rocher. Il n'est pas tout à fait regulier, d'autant que d'vn costé il y a vne Courtine entre les deux pointes, & c'est à cause de l'assiete du lieu. *Le lieu où on le doit faire.*

Pour moy i'aimerois mieux fortifier vn lieu de cette façon qu'en Triangle; d'autant que les Angles de ces pointes ne sont pas si aigus que ceux des Bastions du Triangle, & les lignes de defense ne sont pas le tiers si longues, & chaque face de cette Figure flanque & defend l'autre, & la Place est autant ou plus contenante, & la despense de la construction n'est moindre. Mais on remarquera qu'il faut faire ces Forts bien bas, *Ils sont meilleurs que le Triangle.*

188 De la Fortification irreguliere,

ou qu'il y ait des Places basses, autrement on ne sçauroit nuire à l'ennemy lors qu'il seroit proche de l'Angle retiré.

Vn Autheur Italien les reprouue mal à propos.

Il y a vn certain Autheur Italien, qui se mocquant de ces Forts, dit qu'ils seront plustost Cometes qu'Estoilles à ceux qui les feront bastir, & se fieront à ces Forts. Mais ie ne sçay quelle Astrologie luy a enseigné, qu'ils doiuent plustost influer leurs mauuais aspects sur ceux qui les font faire que sur ceux qui les attaquent. Ces comparaisons sont bonnes en Rhetorique pour persuader, mais ce sont argumens fort foibles qui ne concluent rien; partant cet Autheur s'en sert souuent pour raison, comme lors qu'il veut prouuer qu'on ne doit faire qu'vn Caualier au milieu de chaque Courtine; parce, dit-il, qu'ainsi que la teste est esleuée entre les deux bras, ainsi doit estre le Caualier entre les deux Bastions. Il faudroit pour bien conclure, qu'il monstrast la semblance, la commodité, & la necessité estre en tous deux de mesme.

PLANCHE XXXIII.

DES

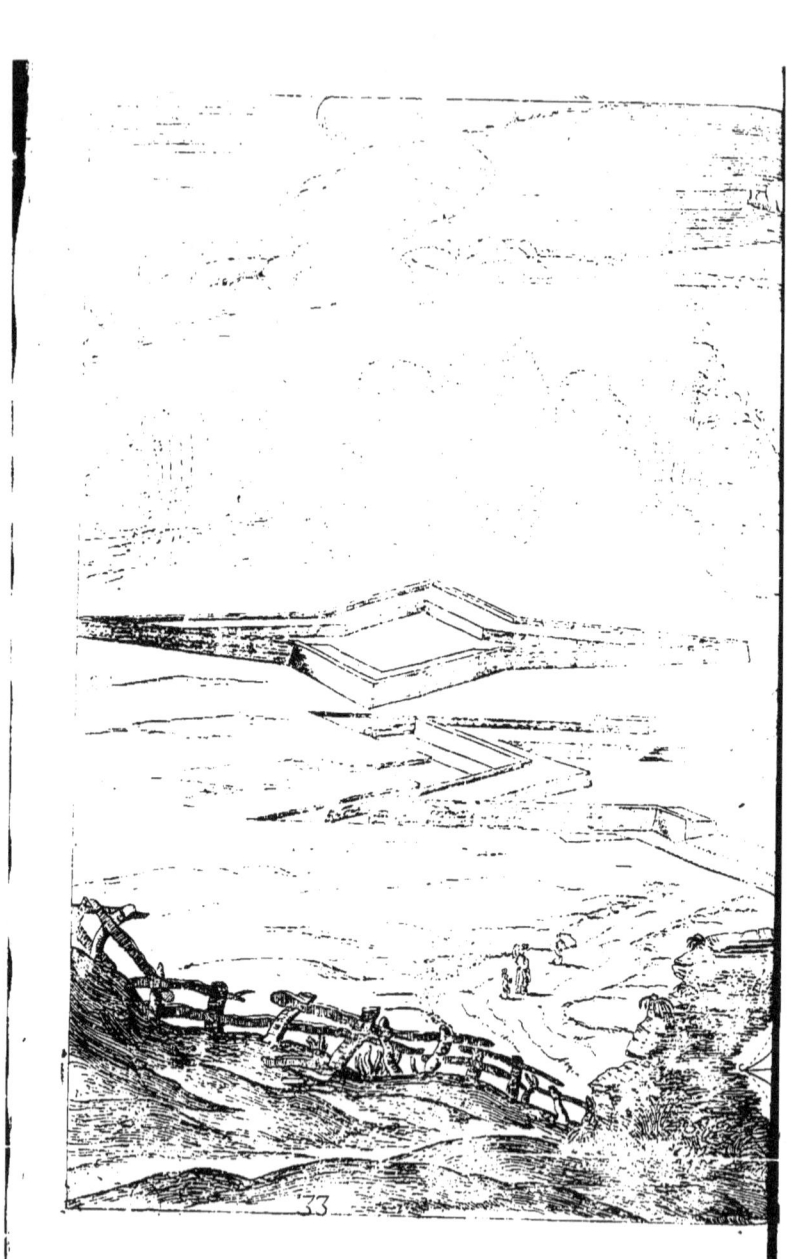

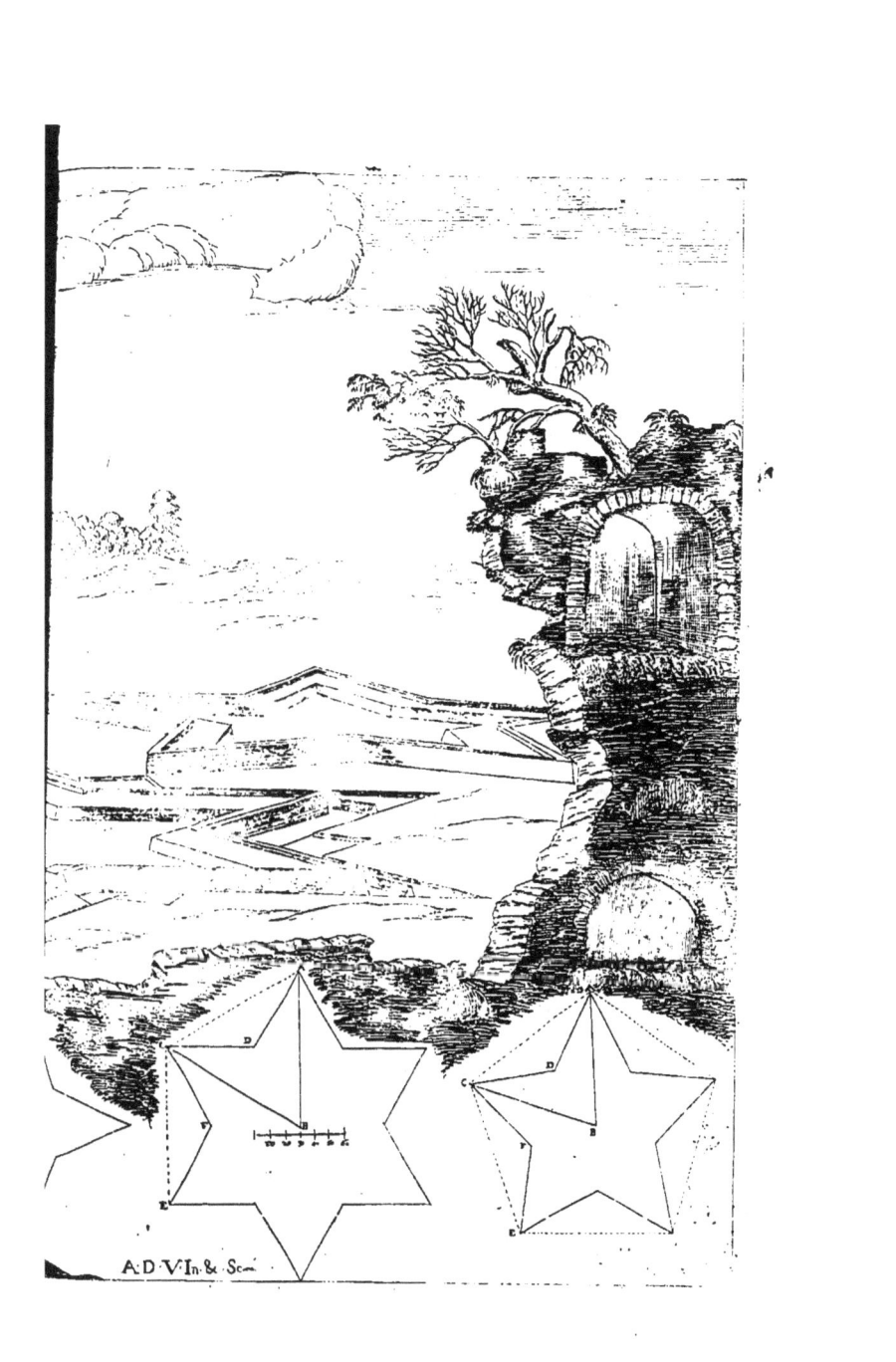

A.D.V. In. & Sc.

DES CITADELLES.
CHAPITRE LX.

BIEN qu'il se treuue plusieurs Citadelles diuersement fortifiées, aucunes auec Bastions d'vn costé, Tenailles de l'autre, plusieurs en Angles auancez & retirez, d'autres auec Redens, quelques vnes auec Tours : bref en plusieurs autres façons, selon que le lieu, le temps, ou la construction desja faite le permettent : pour toutes celles-là, les Discours de la Fortification irreguliere seruiront. Quant aux regulieres, on les fera d'vne des façons precedentes : & si le lieu le permet on les fera Pentagones; car pour vne Citadelle c'est la meilleure, & la plus raisonnable, bien que celle de Milan soit de la valeur de six Bastions : mais aussi ils sont si petits, & les lignes de defense si courtes, que cinq Bastions de iuste mesure, tels que nous les auons descrit cy-deuant, contiendront autant que ces six. *Diuerses Figures de Citadelles.*

On a coustume de faire des Citadelles principalement aux Places conquises, afin d'empescher par la garnison qu'on y met, que les habitans ne se reuoltent à leur premier Maistre, laquelle ne pourroit estre en seureté parmi ceux qui auroient mauuais dessein, qui tascheront (si l'on n'a aduantage sur eux) à couper la gorge à tous ceux qui les tiennent en bride. De cela l'on en peut lire assez d'exemples dans les Histoires des guerres; le plus memorable est celuy des Vespres Siciliennes; & depuis peu ceux de Negrepelisse, lesquels tuerent la garnison qu'ils auoient receu volontairement du Roy : ce qui ne fust pas arriué, s'ils se fussent tenus dans des fortes Citadelles. Il ne faut iamais se fier à ceux qu'on subiugue, quelque bonne volonté qu'ils tesmoignent, ils haïssent tousiours le commandement estranger, & l'inclination naturelle les porte à r'auoir leur liberté, & reuenir au premier estat, ce qu'ils tascheront de faire si l'on ne les empesche par la force. *Où l'on doit faire les Citadelles.*

On fait aussi les Citadelles dans les Places où l'on craint la reuolte, & quelque commencement de guerre ciuile, bien qu'elles soient dans le corps de l'Estat, à cause de la diuersité de la Religion, ou parce qu'ils sont de mauuaise volonté contre le Prince, ou qu'ils sont naturellement mutins, ou pour autre consideration; & principalement aux Places qui peuuent estre facilement fortifiées, & difficilement prises à cause de leur situation. *Autres lieux où l'on les doit faire.*

D'ordinaire on fait aussi des Citadelles aux Places frontieres, comme on voit en la plus part des Villes de France, comme Calais, Amiens, Mets, Verdun sur Saonne : en Flandres, Anuers, Gand, Cambray, & plusieurs autres; afinque si l'ennemy par quelque stratageme entre dans la Place, il en soit rechasé par la force de la Citadelle. *On les doit faire aux Places frontieres.*

On bastit aussi des Citadelles dans les Places qui ne sont pas tout à fait frontieres, lors qu'à cause du commerce & de la frequence du peuple on ne peut pas si bien garder les entrées, qu'il n'y ait encore à craindre; parce que l'ennemy, ou quelque autre Prince aura des Places assez proches de là, auec commodité de pouuoir faire quelque entreprise. Pour estre plus asseurez

De la Fortification irreguliere,

asseurez on fait des Citadelles, qu'on garde bien estroitement, dans lesquelles le Prince enferme ses finances, & ce qu'il a de meilleur : cecy se practique fort en Italie, à cause de la petitesse & diuersité des Estats.

L'endroit qu'on doit choisir pour les faire.
On doit choisir le lieu le plus eminent & le plus fort, de façon qu'il commande par dessus le reste de la Place, autrement elles ne seruiroient de rien ; car les Citadelles sont la plus grand force & defense de la Place.

Il les faut bastir en lieu qu'elles puissent estre facilement secouruës, parce que les Garnisons ordinaires ne pourroient pas longuement soustenir contre ceux de la Place, ou des ennemis, s'ils n'estoient assistez d'autre part.

Citadelles doiuent defendre la Place.
Le plus souuent on les fait sur les Angles, & vers les extremitez de la Ville, mais il faut prendre garde que la Courtine, ou face du Bastion de la Ville, qui aboutit contre la Citadelle soit defenduë & flanquée d'icelle, & la pointe d'iceluy n'en doit pas estre plus esloignée que la portée du Mousquet. On a remarqué ce defaut en la Citadelle de Iuliers, laquelle est posée de telle façon, que les faces des Bastions de la Ville qui s'y viennent ioindre, n'en sont aucunement flanquées, à cause que la Citadelle est toute hors de la Place. De la mettre toute en dedans, on tombe roit au mesme defaut, & encor plus grand de ne pouuoir pas estre secouruë. C'est pourquoy, pour bien faire, on la mettra de façon que la moitié soit en dehors, l'autre en dedans, afin qu'elle flanque mieux, & qu'elle laisse plus d'espace pour la Ville, & pour faire la Place au deuant.

Position des Citadelles quarrées.
Si la Citadelle estoit quarrée, on la pourra situer ainsi, ou mettre vn Bastion dans la Place, & les autres dehors. Les deux faces des demi Bastions de la Ville prendront la defense des Courtines de la Citadelle, aux petites Places.

Autre position lors que la Ville est grande.
Il sera beaucoup meilleur de mettre deux Bastions dans la Place, les autres deux dehors, & les defenses se prendront du milieu des Courtines, principalement aux grandes Places ; parce qu'autrement la defense des demi Bastions de la Ville seroit trop oblique : Et au contraire aux petites Places on y trouueroit ce mesme defaut si les deux Bastions estoient en dedans.

Positions des Pentagones.
Quant à celles qui sont Pentagones, il n'y a point de doute qu'il faut que deux Bastions soient au dedans de la Place, & que l'entrée corresponde à l'Angle de la Place, d'autant que par ce moyen toute cette grande Place regardera directement la Ville : & sur chacun de ces Bastions on pourra esleuer vn Caualier, afin d'endommager d'auantage les maisons & bastimens.

Quelles on met dans le milieu de la Ville.
On peut aussi les faire au milieu de la Ville : mais il ne me semble pas qu'elles soient là si à propos, parce qu'on peut estre facilement enfermé, sans pouuoir donner aduis pour estre secouru, & l'ayant donné on ne peut faire entrer le secours, qu'on ne force la Ville : toutesfois bien souuent l'auantage du lieu conuie à les situer en ces endroits, parce qu'ils sont plus esleuez, & commandent au reste de la Ville : le Chasteau, ou Citadelle de Bergame est situee de la sorte, à cause de l'eminence du lieu.

Places deuant la Citadelle.
Deuant la Citadelle du costé de la Ville, on doit faire vne grande Place vuide, sans aucun bastiment, à la portée du Mousquet, ou enuiron, afin qu'en cas de reuolte ils ne puissent venir iusques au fossé, sans estre descouuerts ; ou des maisons qu'ils pourroient secrettement terracer, &

de

de la offenfer ceux de la Citadelle. La Place qui eft au deuant de celle de Milan eft toute minée, ainfi que difent ceux de la garnifon.

Tout ainfi que la Citadelle eft la principale force de la Place, auffi faut-il qu'elle foit abondamment garnie de munitions neceffaires, tant pour le viure, comme pour le combat, lefquelles nous defcrirons dans l'attaque : la Garnifon, ou nombre des Soldats qu'on tiendra dedans, fera à proportion de la grandeur de la Citadelle, du nombre & de la force de ceux de la Ville, & felon l'occurrence du temps. *Citadelles doiuēt eftre bien munies.*

Il ne faut pas oublier de laiffer du cofté de la campagne vne porte, & fon pont, laquelle on n'ouurira iamais que pour receuoir le fecours.

DES FORTS DE CAMPAGNE.

CHAPITRE LXI.

ES Forts different des Citadelles, en ce qu'ils font conftruicts à autre fin, & en vn autre lieu : leur forme eft femblable, mais le plus fouuent leur matiere eft diuerfe.

On ... fait pour plufieurs raifon, comme lors qu'on veut haftiuement couper vn paffage pour arrefter vne armée, quand on veut ...tifier quelque pont, comme auffi pour boucler vne Ville, & quand elle eft affiegée, pour empefcher le fecours, ou pour faire hyuerner l'armée. Ils font grandement propres en tous les camps qu'on fortifie. *Pourquoy on fait ces Forts.*

La Figure la plus ordinaire qu'on leur donne eft la quarrée, parce que c'eft la Figure à moins de coftez qui peut eftre bien fortifiée ; à cinq elle feroit trop grande, & faudroit trop de trauail pour la faire. Le fort que le Roy a fait baftir deuant la Rochelle eft à quatre Baftions : Celuy de S. Carles entre Verceil & Nouarre eft à cinq Baftions, à caufe qu'il a vn tres-grand & tres-fort Prince voifin, outre qu'il eft fait pour durer long temps. On les fait auffi bien fouuent en Eftoille, defquels nous auons parlé cy-deuant. *Leur Figure.*

Leur matiere ordinaire eft de terre, d'autant que ces Forts ne font faits le plus fouuent que pour vn temps, apres lequel on les rafe : Mais les Citadelles, parce qu'elles doiuent toufiours feruir, on les reueft de bonne matiere ainfi que le refte de la Place. *Leur matiere.*

Quant a leurs mefures elles font diuerfes ; par fois on les fait grands, comme celuy que nous auons allegué, les lignes de defenfe de 100. pas, les flancs de 16. ou 18. pas, ou dauantage. On conftruira dedans le baftiment qui fera neceffaire pour tenir la Garnifon : on les fait d'autres fois plus petits, comme au retranchement d'vn Camp, ainfi que nous dirons en l'Attaque. *Leur mefures.*

Nous auons dit que leur Figure ordinaire eft quarrée, c'eft à dire, des reguliers : Le plus fouuent il fe faut gouuerner felon l'affiete du lieu, comme lors qu'on ne craindra que d'vn cofté pour auoir quelque riuiere de l'autre, ou autre chofe qui le rendra affeuré, on pourra faire vn demi Quarré, ou vn demi Pentagone, ou telle autre Figure. Aucunesfois on les fera quarrez fans aucuns flancs, ce qu'on appelle auffi Redoutes, *Autres irreguliers.*

BB d'autres

192 **De la Fortification irreguliere,**
d'autres en Eſtoilles, d'aucuns auec Tenailles d'vn coſté, & vne pointe, ou Baſtion de l'autre : bref, on les diuerſifie ſelon qu'on treuue à propos.

POVR FORTIFIER LES PONTS.

CHAPITRE LXII.

Comme ils doiuent eſtre fortifiez.

SI l'on veut fortifier l'entrée d'vn pont d'vne riuiere, on pourra faire ſimplement vn Rauelin auec deux flancs en forme de demi Eſtoille, & les flancs, comme la Figure 4. Planche 34. monſtre : car s'ils eſtoient comme aux Baſtions, ils ne ſeruiroient de rien. Cette Piece eſt la moindre qu'on peut faire pour cet effect.

Deux Baſtions entiers ſont defaillans.

On y pourra faire deux Baſtions entiers, mais cette façon eſt fort incommode; d'autant qu'ils n'enferment point de Place, & les deux faces B A des Baſtions demeurent ſans defenſe, Figure 3.

Pour le mieux fortifier.

Il vaut mieux faire vn Baſtion, & deux demis, & par ce moyen on pourra loger aſſez de monde dedans, & tout ſera flanqué : celuy-cy eſt le plus expedient de tous lors qu'on a le loiſir de le faire, comme en la Figure 1.

Les ouurages de Corne, & les Autres Pieces que nous auons deſcrit au Chapitre des Dehors, peuuent ſeruir à fortifier les ponts & paſſages, comme la Figure 2.

On peut Auſſi faire deux Baſtions entiers, & deux demis, qui feront vn quarré, duquel vn coſté ſera au long de la riuiere. Trois Baſtions & deux demis peuuent eſtre auſſi faits, & dauantage s'il en eſt beſoin, pourueu que les deux Pieces qui aboutiſſent à la riuiere finiſſent en demi Baſtions, comme la Figure 1.

Ce qu'on doit obſeruer principalement.

De quelle façon qu'on faſſe ces Pieces, il faut que tous les endroits ſoient flanquez ſans exceder la portée du Mouſquet, & que les lieux flanquans ſoient proportionnez aux autres parties; comme ſi ie fay la ligne de defenſe de 80. pas, ie feray les flancs de 12. & les demi gorges d'autant, & ainſi des autres à proportion.

Leurs Rempart & Parapets.

Chacune de ces Pieces doit auoir ſes Rempars, ou Parapets, ou tous les deux enſemble : mais bien ſouuent on fait de la terre du foſſé le Rempar qui ſert auſſi de Parapet, & l'on tire par deſſus quelque degré qu'on fait au dedans : toutesfois auec tout cela il faut quelque petit Parapet au deſſus pour couurir ceux qui tirent, ainſi que nous auons dit aux Dehors.

Leurs Foſſez.

Puis qu'on doit faire Rempar & Parapet, il eſt à ſuppoſer auſſi qu'on doit faire des foſſez au deuant, leſquels ne doiuent pas eſtre moindres de cinq à ſix pas, & profonds de dix, ou douze pieds, auec leurs Contreſcarpes; meſmes ſur icelles on fait par fois quelque petite Redoute, ou Demi-lune pour y loger quelques Soldats qui tirent en la campagne.

Nous donnerons en l'attaque vn moyen tres-facile pour tracer toute ſorte de Forts, comme auſſi la façon de les faire eſleuer eſtans tracez, & comme on doit ajancer la terre en la conſtruction de ces ouurages, leſquels perſonne ne doute qu'il ne les faille touſiours faire de cette matiere.

PLANCHE XXXIV.

DES

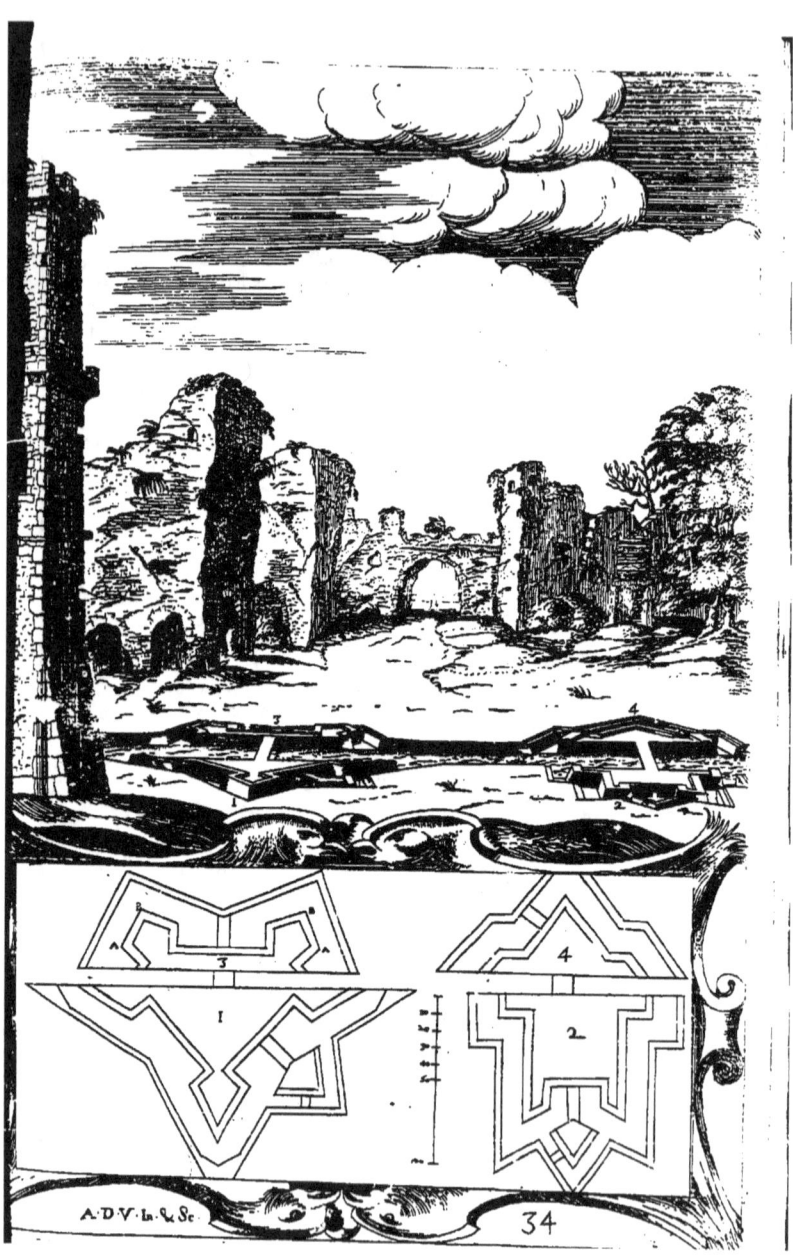

Liure I. Partie IV.

DES ENTRÉES DES RIVIERES.
CHAPITRE LXIII.

ON doit fermer & fortifier les entrées des Riuieres, autant que le reste de la Place, pour s'empescher la nuict des surprises, & afin que les Soldats, habitans & autres ne sortent & entrent à leur plaisir. *Pourquoy on fortifie les entrées des Riuieres.*

Si la Place est moitié d'vn costé de la Riuiere, & moitié de l'autre, il faudra que les Pieces qui finiront à la Riuiere soient les demi Bastions BC tant d'vn costé que d'autre, lors qu'elle sera fort large, comme de 150. pas, ou plus. La raison est, parce que si la Courtine finissoit en cet endroit, & qu'il y eust vn Bastion de chaque costé, les faces de ces Bastions seroient sans defense, estant trop esloignées des flancs opposez. *Comment on les doit fortifier.*

Si la Riuiere n'est pas plus large que la longueur ordinaire de la Courtine, la façon suiuante pourra seruir; c'est de faire passer la Riuiere entre deux Bastions, comme A D, & par ainsi l'emboucheure sera veuë des flancs L I: Mais parce que l'ennemy ayant resolu d'entrer se peut couurir des deux costez auec Barriques, ou autres Parapets pleins de terre, les flancs estans couuerts d'Orillons, comme L, ne descouuriront pas loin vers le dehors, ni vers le dedans de la Place, à cause du peu de la Courtine L qui reste. Pour rendre meilleurs ces flancs, on les fera sans Courtine L, de façon qu'ils allent au long de la face LD, qui borde la Riuiere, marqué par les poincts, & on fera l'Orillon vn peu fort, s'auançant de dix pas, afin qu'il serue de flanc à cette face LD, qui va au long de la Riuiere. Il y a de la difficulté encor à cecy: car on ne peut pas tousiours bastir si auant dans l'eau ces Orillons; c'est pourquoy il sera bon alors de faire tout au long de la Riuiere vn quay de muraille à Redens, auec des bons Parapets de terre au dessus, au moins aux premiers qui peuuent estre batus de la campagne, afin que de là on descouure en face & de loin ceux qui voudroient venir sur la Riuiere pour entrer dans la Place, & qu'on puisse tirer à iceux en front auant qu'ils entrent; & quand l'ennemy sera entré il ne treuuera point de lieu où il puisse aborder, qui ne soit flanqué & tres-difficile à forcer. *Ce qu'on doit faire aux riuieres trop larges.* *Redens au long de la riuiere.*

Il faut que la moitié des flancs de ces Redens soient tournez du costé de l'auenuë F, & l'autre moitié de l'autre E, comme on peut voir en la Figure de la Planche 35. où tous ceux qui sont du costé depuis le milieu de tous les deux bords, regardent & sont opposez à l'auenuë de la Riuiere en montant, & l'autre moitié flanquant de l'autre costé. Il semble n'estre pas necessaire en mettre du costé qu'il faut que l'ennemy monte contre le courant de l'eau pour entrer dans la Ville, principalement lors que la Riuiere est rapide. *Leur disposition.*

Or pour ce que ceux qui sont opposez au cours de l'eau, estant pointus seroiët bien tost ruinez par sa rapidité, on les fera en biaisant, iusques qu'ils soiët plus hauts que l'eau qui coulera au long sans rencötrer aucuns angles. *Comme on les doit faire.*

Cette sorte de Redens doit estre aussi faite aux Places qui sont d'vn costé de la Riuiere seulement, lesquelles doiuent tousiours finir du costé de l'eau en demi Bastions, parce qu'autrement il y auroit vne face sans defense, comme nous auons dit. Si de ce costé le bord estoit de roc taillé, ou inaccessibles, il ne seroit besoin y faire aucunes Fortifications. *Autres lieux où l'on doit faire ces Redens.*

BB 3 Pour

De la Fortification irreguliere,

Caualiers bons aux entrées des riuieres.

Pour rendre plus fortes les entrées des Riuieres, il feroit bon faire des Caualiers fur les Baſtions plus proches d'icelle, & principalement du coſté d'où vient le courant de l'eau: (car c'eſt delà qu'on doit craindre l'ennemy) afin de deſcouurir, & tirer plus loin.

Pour fermer l'entrée de la riuiere.

Outre la Fortification fufdite qui rend affeurée la Place contre la force de l'ennemy, il eſt encor neceffaire de fermer ce paſſage pour empefcher les furpriſes, & afin que les Soldats, habitans & autres n'entrent & fortent quand bon leur femble fans eſtre veus.

Par où doiuent paſſer les riuieres eſtroites.

Lors que les Riuieres font eſtroites, on les fait paſſer fous la Courtine, faifant vne arche ou deux, ou pluſieurs à la muraille, & fous les Remparts, lefquelles on ferme auec des herfes, ou grilles de fer; ainſi ſe ferme l'entrée & la ſortie de la Riuiere qui paſſe à Narbonne.

Chaifnes pour fermer les riuieres.

Aux Riuieres plus larges on ſe ſert ordinairement des chaifnes, lefquelles doiuent eſtre doubles, que l'vne foit par deſſus l'eau, & l'autre vn peu au deſſous, afin qu'aucuns bateaux n'y puiſſent paſſer quels legers qu'ils ſoient. On ferme l'entrée de la riuiere de Lignago du coſté que l'eau vient, auec vne chaifne fort bandée, mais elle fait touſiours vn ply.

Piliers ou bateaux pour porter les chaifnes.

Il faut abaiſſer tous les matins ces chaifnes en mefme temps qu'on ouure les portes, & les leuer quand on les ferme auec des inſtrumens qui font aux deux coſtez. Or parce que la chaifne eſtant fort longue, il feroit prefque impoſſible de la tendre ſi elle n'eſt ſupportée fur le milieu, on fera des piliers en diuers lieux de la riuiere, à 8. ou 10. pas l'vn de l'autre, de muraille, ou ſi on ne les peut pas ainfi faire, on plantera des paux, fur lefquels les chaifnes s'apuyeront. Il fera plus commode auec des bateaux, parce que les eaux ſe baiſſent & hauſſent ſelon les faifons: Si les chaifnes eſtoient appuyées ſur les piliers, elles demeurcroient touſiours en mefme hauteur, & les eaux eſtans baſſes on pourroit paſſer par deſſous, ou par deſſus eſtans hautes. Les bateaux ſe baiſſent & hauſſent comme l'eau, & par confequent les chaifnes, c'eſt ainſi qu'eſt fermée la Saone à Lyon.

Paliſſades pour fermer les riuieres.

Lorſqu'on ne peut pas mettre ces chaifnes à cauſe de l'exceſſiue largeur de la riuiere, il faudra plater pluſieurs rangées de paux, eſloignez l'vn de l'autre d'vn pied, ou deux, entrelaſſez de façon que chaque pau de la ſeconde rangée correſponde au milieu de la diſtance qui eſt entre deux paux de la premiere rangée: Et outre cela ſi on veut les lier enſemble auec trauerſes de bois, ou auec des chaifnes de fer, & au milieu de ces rangées laiſſer vn paſſage de la largeur de 30. ou 40. pieds, plus ou moins ſelon que requiert la grandeur des bateaux que cette riuiere porte; lequel paſſage on fermera facilement toutes les nuicts auec d'autres chaifnes; ainſi qu'on fait à Geneue du coſté du Lac, comme on voit en la Figure G: Au lieu de cette chaifne, on y pourra mettre vne piece de bois armée des pointes de fer, qui tienne auec deux groſſes boucles à deux paux qui feront aux coſtez, au long defquels elle pourra deſcendre, ou monter, felon que l'eau baiſſera ou hauſſera, comme monſtre la Figure H.

Fortifier le bord de la riuiere.

Si la riuiere eſtoit trop large, qu'on n'y peuſt mettre ces paux, on fermera & fortifiera la Place tout le long de la riuiere, ſi ce n'eſt que le bord fuſt taillé, ou roc inacceſſible: S'il y a vne partie de la Ville de l'autre coſté, on fera de mefme, & par ainſi ce feront deux Places fortifiées, feparées par la largeur de la riuiere.

PLANCHE XXXV.

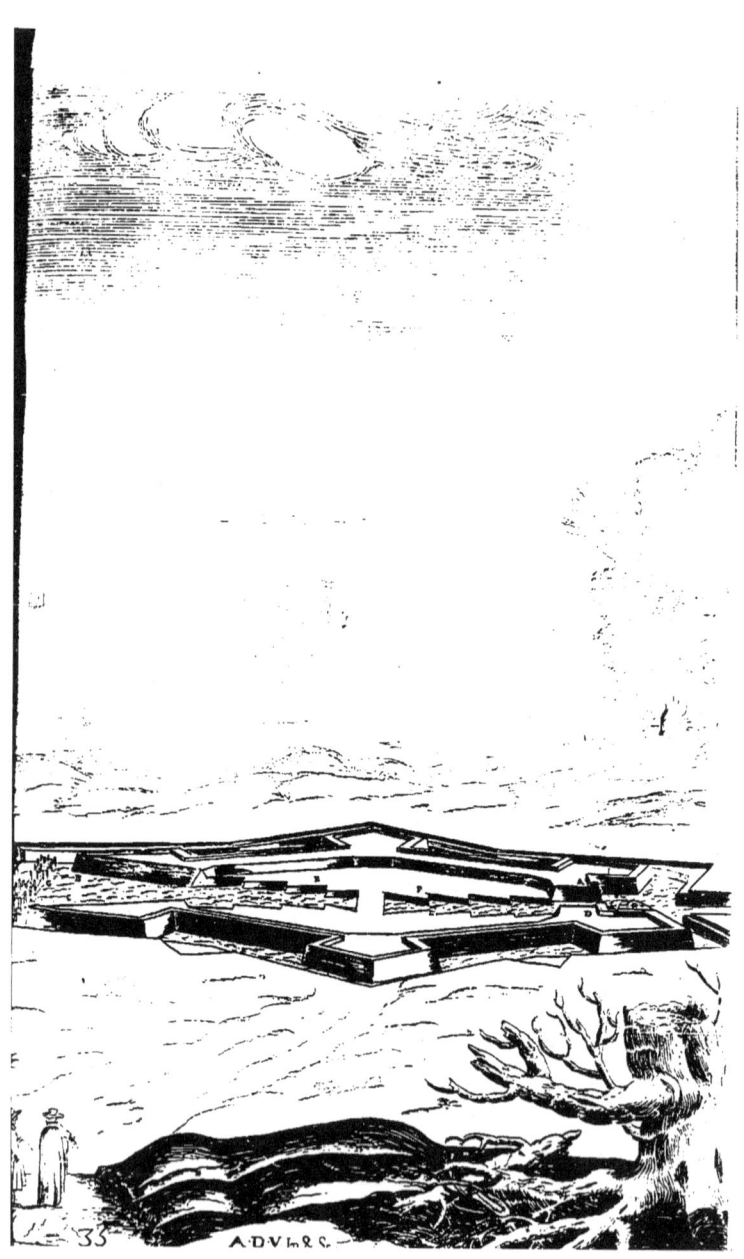

Liure I. Partie IV.

DES PORTS DE MER.
CHAPITRE LXIV.

L y a plus grande difficulté à determiner les moyens de fortifier les Ports de Mer, que les entrées des Riuieres, à cause de la grande diuersité qui se treuue en leurs aduenues, situation, forme, grandeur, & autres circonstances qui se rencontrent.

Aucuns sont appellez Ports de Mer, bien qu'ils soient en eau douce: mais parce que la mer en est proche, ou que les Vaisseaux y peuuent aborder, on les appelle ainsi, bien qu'improprement, & ceux cy sont aux emboucheures des Riuieres, si proches de la mer, qu'elles se haussent & baissent par le flux & reflux: tels sont les Ports de Bordeaux a l'emboucheure de la Garonne, Nantes à l'emboucheure de Loire, Rouen à l'emboucheure de la Seine. A ces Ports icy on ne fait le plus souuent aucune Fortification, parce qu'ils sont fort auant dans terre, & qu'il faut passer deuant plusieurs Places & Chasteaux au long de la Riuiere auant qu'y arriuer, dans lesquels on tient bonne garde; & doiuent estre tellement situez, qu'ils descouurent & commandent à la Riuiere le plus auantageusement qu'il se pourra.

Ports appellez de mer, bien qu'en eau douce.

Si la riuiere estoit si large que de ces Chasteaux on ne peust tirer iusques à l'autre bord, il faudroit fortifier la Place, & faire quelque Citadelle qui commandast dans le Port; comme à Bordeaux; encor que Blaye, Forteresse importante, soit au bord de la Riuiere sur l'auenuë: toutesfois parce qu'en cet endroit elle est excessiuement large, & que les coups de Canon tirez si loin a l'autre bord sont coups à demi perdus, qui n'empescheroient pas l'ennemy s'il auoit resolu d'entrer; on a fait le Chasteau Trompette proche du Port, tant pour la defense d'iceluy, que pour la conseruation de la Ville.

Citadelles ou Chasteaux sur ces Ports.

A Rouen il y a le vieux Chasteau à demi ruiné, qui n'estoit qu'vn mauuais bastiment sans autres Fortificatiōs que des murailles simples de pierres: mais icy il n'estoit pas necessaire, à cause qu'il est fort auant dans terre, & faut passer deuant plusieurs Forts auant que d'arriuer là, lesquels defendent le passage de la Riuiere, assez estroite en ces lieux.

Ces Ports ont cet auantage, qu'ils sont asseurez des surprises par eau, & des courses des Estrangers, parce qu'ils n'oseroient iamais se hazarder d'aller si auant dans terre, à cause du danger euident auquel ils se mettroient d'estre descouuerts des lieux forts & gardez, au deuant desquels il faudroit necessairement passer. Et quand bien ils executeroient leur entreprise, la difficulté seroit à s'en retourner: Aussi n'a-t'on iamais veu attaquer par surprise les Ports ainsi situez. Nous dirons que ces Ports estans asseurez à cause des auenuës n'ont pas besoin d'estre fortifiez.

Auantages de ces Ports.

Il y a d'autres Ports, quasi semblables à ceux-cy, qui sont lors que par canal on conduit l'eau de la mer, iusques au lieu où l'on veut estre le Port. De cette façon on en voit en plusieurs lieux des païs bas, comme sont Mildebourg, Roterdam, Delfhaure, & la plus part des Ports qui sont en ce païs. Anuers est composé de tous les deux, parce qu'il y a Riuiere

Ports à l'extremité des Canaux.

CC &

De la Fortification irreguliere,

Comme doiuent estre fermez.

& Canaux qui abordent. Ces Ports peuuent estre facilement fermez, d'autant que les Canaux estans faits par artifice, sont estroits, & disposez en telle façon qu'auec les chaisnes on peut facilement empescher le passage : mais parce que la mer hausse & baisse par son flux & reflux, on y met vne grosse piece de bois trauersée auec des longues pointes de fer, & cette piece de bois a deux anneaux, ou boucles, vne à chaque bout, lesquelles coulent au long de deux pieces de bois plantées aux deux costez : ainsi l'autre piece trauersée monte & descend ainsi que la mer, comme nous auons dit & monstré en la Figure precedente H.

Comme doiuent estre fortifiez.

Lors que ces Ports sont fort auant dans la terre, & qu'il faut auant qu'y arriuer passer plusieurs lieux fortifiez, qui defendent le passage, il ne sera pas necessaire de les fortifier non plus que les autres. Que s'il n'y a aucun Fort sur le Canal il faudra fortifier la Place, faisant passer iceluy Canal par le milieu de la Courtine, s'il n'est pas fort grand, côme nous auons dit aux Riuieres : Et dãs le Port, ou vis à vis de l'entrée on fera encor quelque Mole, ou grosse Tour, auec plusieurs Canons dessus, pour tirer de là au long du Canal : on garnira aussi de Canons les Bastions & murailles qui regardent sur iceluy. Mesme il me semble qu'il seroit bon de faire hors de la Ville quelque Redoute, ou petit fort, esloigné de la portée du Canon, où l'on tiendroit quelques Soldats pour aduertir ceux de la Ville, & empescher que, que temps le passage à l'ennemy. C'est ainsi qu'on a fait à Flessingues, où auant qu'arriuer, il y a vn Fort de terre sur l'auenuë, qui descouure au long du Canal, situé sur les Digues, lesquelles bordent ledit Canal. Il n'importe pas de quelle forme on fasse ces Forts, l'assiete du lieu nous fera connoistre la plus commode.

Redoutes aux auenuës.

Port de la Rochelle comme fortifié.

Le Port de la Rochelle est de cette façon ; l'auenuë est vn bras de mer naturel, lequel s'acheue dans ledit Port ; il est fort large par tout excepté à l'entrée du Port, où il y a deux Tours, ausquelles sont attachées les chaisnes pour le fermer toutes les nuicts. A l'auenuë de celuy-cy il n'y a aucun Fort, bien qu'il sembleroit y estre necessaire : mais c'est qu'ils se fient beaucoup en la Fortification de leur Ville, outre qu'estans suiets à se rebeller, si le Fort qu'ils feroient venoit à estre pris, il leur porteroit grandissime preiudice, & n'auroient pas assez de force pour le reprendre, ayans affaire à trop forte partie ; c'est pourquoy ils aiment mieux s'asseurer entierement en leur Ville. Par apres ils ont cela d'auantageux qu'en basse marée les gros Vaisseaux ne peuuent pas aller iusques au Port à cause du peu d'eau qu'il y reste ils demeurent à sec.

Port de Venise merueilleux.

Venise a le Port different de tous les autres, il est en des Lacunes à l'extremité de la mer Adriatique : il n'y a aucunes Fortifications ni clostures, parce que les auenuës sont tres-difficiles, à cause des sables qui se changent souuent, outre qu'il faut passer deuant plusieurs fortes Places, garnies de quantité de Canons, auec plusieurs Galeres & Vaisseaux, qui les rendent les plus forts, & Rois de la mer Adriatique.

Aucuns Ports d'Hollande comme fermez & fortifiez.

Amsterdam est dans vn recoin de mer, comme aussi Ancuse. Ces deux Ports, comme aussi tous les autres qui sont par là autour. Hoorn, Edam, &c. sont fermez de plusieurs rangées de paux, auec vn passage, ou plusieurs, qui se ferment auec des grosses pieces de bois, comme nous auons dit. En aucuns de ces Ports il n'y a point de Fortification qui domine

Liure I. Partie IV.

autrement, mais ils font affeurez par la force de leurs vaiffeaux, qui font en tel nōbre, & tellement armez, qu'ils ne craignēt aucune force ennemie.

Peu de Ports fe treuuent en la mer qui foient naturels, & qui fe puif- *Ports naturels, qui* fent fermer, ie n'en ay point veu d'autre qu'à Marfeille; on dit que Con- *fe ferment facile-* ftantinople fe ferme de mefme. Outre la Fortification qui eft en la Ville *ment.* de Marfeille, qui n'eft pas trop bonne, il y a fur vne montagne voifine vn Fort appellé, Noftre Dame de la garde, qui regarde la mer & le Port. Il y a auffi dans la Ville vn autre lieu efleué, qui commande dans la mer, garni de fort beaux Canons. Le Chafteau Di, à deux lieuës de la Ville, fert pour defendre l'auenuë.

A tous les autres Ports qui font faits par artifice, ou naturels, qui ne fe peuuent pas fermer, mefmes quand on les pourroit fermer, on fera des *des Forts* Forts fur les auenuës aux lieux qui defcouuriront plus auantageufement la mer & le Port. Ils doiuent eftre faits felon que le lieu le permet : i'en mettray quelques vns qui feruiront d'exemple. A Calais, il y a le Biflan fait comme vn quarré en Tenaille du cofté de la terre ; à Ville-Franche, il y a vn fort quarré; à Antibe, il y a auffi vn Fort quarré à Genes, il y a feulement vne Tour fur le Mole, & quelques Forts quarrez fans flancs au haut de la montagne, lefquels font trop efloignez ; mais ceux cy fe fient en la force des Galeres & Vaiffeaux. A Ligourne, il y a la Citadelle vieille ; à Ciuita Vechia, vn Chafteau de pierre auec Tours rondes; à Naples, le Chafteau de l'Ouo, bafti fur vn rocher, a diuerfes Pieces difformes, qui font toutes enfemble à peu pres, vne Figure Ouale, & le Chafteau neuf. A Meffine, il y a vne Citadelle & vne groffe Tour, qu'on appelle S. Saluador, vn Fort de bois qui a efté fait autresfois par les François, & le logis du Generaliffime, lefquels commandent tous dans le Port. A Malte, le Chafteau S. Elme, qui eft quarré, auec vn Rauelin. I'en laiffe plufieurs autres ; ceux-cy fuffiront pour donner exemple : car on fe doit accommoder à l'affiete du lieu ; & en general il faut toufiours choifir les lieux qui commandent dans le Port, principalement à l'entrée, fur lefquels on baftira quelque Fort, ainfi qu'on peut entendre des lieux alleguez. D'en determiner la Figure, il ne fe peut, car autant de Sites, autant de formes : à cecy il faut que l'experience & le iugement fupplée: On prendra quelqu'vne des fufdites, celle qui conuiendra mieux à la grandeur & difpofition du lieu.

Le refte de la Place fera fortifié felon les regles defia données, car dans ce Difcours i'entēs parler feulemēt des façons qu'on doit fortifier les Ports.

Outre le grand Port, on en fait quelquesfois vn autre plus retiré, afin que les Vaiffeaux foient plus en feureté, comme à Calais le Paradis, & en *Qu'eſt-ce que* la mer Mediterranée on les appelle Darcines, où les Galeres hyuernent: *Darcines.* ces lieux n'ont pas befoin de fortification, parce qu'ils font plus retirez que le grand Port, lequel doit eftre toufiours fortifié, cōme nous auōs dit.

Aux Places maritimes qui font au bord de la mer, & fujetes aux tor- *Pour conferuer* mentes du cofté que la mer bat, on plantera grand' quantité de paux, rem- *les Digues contre* plifſant l'entre-deux de fafcines & cailloux, ou pluftoft gros quartiers de *la mer.* pierre, ainfi qu'on fait en la plus part des Places de la Zelande, ou bien on mettra fimplement ces groffes pierre au deuant du Mole & des murailles, comme en la plus part des Ports artificiels de la mer Mediterranée.

CC 2 En

202 De la Fortification irreguliere,

En Hollande on empefche que la mer ne gafte les Digues, les courant de paille trefsée, qui tient à des piquets plantez dans terre.

Tours fur les Caps ou Promontoires.
Tout le long des coftes de la mer Mediterranée, fur les Caps, & Promontoires, on fait des Tours, encor qu'il n'y ait aucun Port à l'entour: elles feruent feulement pour defcouurir les Corfaires quand ils font fur mer; les premiers qui les voyent en donnent aduis aux autres, par la fumée le jour, & par le feu la nuict: mais pour cela ils ne laiffent pas fouuent de furprendre des Places, & les mettre à feu & à fang, comme fit le Turc il y a fept ou huict ans à Malfredonia, & vn an ou deux apres les Galeres d'Arger firent plufieurs efclaues auprés de Ciuita Vechia ; à quoy il eft mal aifé de donner ordre ; car de fortifier toutes les Villes & Villages qui font fur la mer, & tenir garnifon par tout, il eft prefque impoffible: mais on doit repouffer cette force auec vne autre force, & faire marcher les Galeres fur les coftes, & les tenir nettes de cette race, comme font les Galeres de Ligourne, & ordinairement celles de Malte.

DES PORTES, ET DES CORPS de Garde.

CHAPITRE LXV.

On doit faire peu de Portes aux Villes.
ON doit faire le moins de Portes qu'on peut à vne Place fortifiée, parce qu'en temps de paix il y a moins de garde à faire, tant pour les doüanes que pour la conferuation de la Place, qui fera moins fujette aux furprifes. Selon la grandeur de la Place, & la quantité des chemins qui y aboutiffent on y fera des Portes; leur largeur fera de 12. pieds, la hauteur, telle qu'il faut pour paffer vne charrette bien chargée.

Le lieu où doiuent eftre les Portes.
Le lieu où l'on doit les mettre felon aucuns, eft auprés des flancs mefmes, à couuert du flanc, ainfi qu'elles font à Ligourne: La raifon eft, afin qu'elles foient plus affeurées en temps de fiege, & qu'on puiffe entrer & fortir plus librement. Mais au contraire, le flanc eftant fujet à eftre batu plus qu'autre partie, cet endroit fera auffi le moins commode pour les Portes, qui feront bien toft rendues inutiles.

Il eft mieux de les faire entre les deux flancs au milieu de la Courtine, ainfi qu'on voit aux Places les plus regulieres, comme Coëuorden, Mildebourg, Manhem, & plufieurs autres, parce que cet endroit eft moins fujets à, la baterie, & efgalement veu des deux flancs: mefmes cela fait à la beauté de la Ville, afin que les ruës principales aboutiffent droitement aux Portes. Toutesfois lors qu'on fortifie vne Place ja baftie, on ne regarde pas tant precieufement, que les Portes foient au milieu des Courtines, mais on les fait où fe rencontrent les grandes ruës de la Ville, & les plus frequentes auenuës des chemins.

A vne mefme entrée faire plufieurs Portes.
On a de couftume à vne mefme entrée faire plufieurs Portes, & plufieurs Corps de garde, & ce pour empefcher le petara & les furprifes; comme à Calais, apres la Barriere il y a vne Porte pour entrer dans le Rauelin, où il y a vn Corps de garde, au dedans duquel à l'entrée du grand Pont, il y a vne autre Porte auec fon Corps de garde, & pour

entrer

Liure I. Partie IV. 203

entrer dans la Ville il y a deux Portes, & le Corps de garde qui est au de-la des Remparts. De mesme à Strasbourg, à la Porte du costé de Nancy, il y a vne longue voute qui souftient le Rempar, au dessous de laquelle il faut passer, où l'on rencontre plusieurs Corps de garde. De mesme est il à Nancy à la Porte de l'Annontiade, & en plusieurs autres lieux.

Aux lieux où l'on doit faire plusieurs Portes, on ne les fera pas directe- *Doiuent estre fai-*
ment l'vne apres l'autre: mais il faut qu'elles soient en destournant pour *tes en déjoig-*
empescher l'effect du petard, ou du Canon, lesquels autrement empor- *nant.*
teroient plusieurs Portes à la fois.

Les Corps de garde doiuent estre à costé, celuy qui est à la derniere *Le Corps de gar-*
Porte au dessous du Rempar sera voûté, & doit auoir double muraille du *de.*
costé du Rempar, auec des Esperons, & ce pour soustenir la terre: l'espace entre les deux murailles empesche que l'humidité ne nuise aux Soldats.

La grandeur des Corps de garde sera proportionnée au nombre des Soldats qu'on tient d'ordinaire dans la Garnison. L'Orino a tres-ample- ment & tres-bien parlé comme il faut faire les Corps de garde.

Aux Places où il n'y a pas de Rauelin deuant la Porte, on met vn Corps *Corps de garde au*
de garde au milieu du grand Pont, soustenu par des piliers de bois, separé *milieu du grand*
de l'autre auquel on entre, auec vn petit Pont-leuis, comme en la Figure 1. *Pont.*
Planche 36. Lors qu'il y a Rauelin, ce Corps de garde sera mis dans iceluy. Cecy sert pour empescher le petard, & autres surprises. Il y a vn Corps de garde en cette façon à la Rochelle, à la Porte pour aller à Paris : mais j'aimerois mieux faire vn Rauelin, parce qu'il couure mieux, defend mieux, est plus defendu. Il faut que l'ennemy passe deux fossés, rompe plusieurs Portes & Ponts-leuis auant qu'il soit à la Porte de la Ville.

DES PONTS-LEVIS.

CHAPITRE LXVI.

LES Ponts-leuis sont tres-necessaires à vne Place. On les fait de plusieurs façons que nous mettrons icy, afin qu'on puisse choisir ceux qui sembleront les meilleurs.

Les plus communs sont à flesches, comme en la Figure 2. *Pont leuis à fles-*
de la Planche 36. qui ne sont pas bons, à cause qu'estans leuez ils sont *ches.*
descouuerts, & les flesches estant rompuës, on ne les peut plus haulser ni baisser.

Ceux qui sont à bacule, ou trebuchet, auec vn contre-pois sont meil- *A bacule.*
leurs, comme en la Figure 3. desquels la bacule peut estre en dedans de la Porte ; & en cette façon il faudra faire vn creux au delà de la Porte en dedans, afin que lors qu'on voudra haulser le Pont, la moitié s'enferme là dedans, & l'autre moitié couure la Porte, laquelle doit estre plus arriere qu'iceluy Pont-leuis.

Autrement on ne fera point aucun creux du costé de dedans, & pour *Comme on le doit*
haulser le Pont-leuis, on fera baisser vne moitié qui est dehors, & haulser *leuer.*
l'autre moitié qui est dedans : mais il faut que la Porte soit plus grande que le Pont-leuis. De cette façon est le Pont-leuis de la Porte de Genes, qui est du costé du Lazareto.

CC 3 Ceux

De la Fortification irreguliere,

Ceux qui sont faits plus auants, & quasi au milieu du Pont-dormant sont meilleurs que ceux qui sont pres des Portes: on les fera en bacule en l'vne des façons precedentes; & par ce moyen le petard iouant contre ce Pont ne fera point d'effect contre la Porte, de laquelle s'il estoit proche, il pourroit les emporter tous deux à la fois: outre ce Pont, on en peut faire encor vn autre contre la Porte à flesches, ou à bacule.

Pōts leuis à portes.

I'ay veu à Turin vne autre sorte de Pōt, lequel s'ouure à Portes, & se fait dans la Ville apres la Porte; on fait vn creux quarré, comme pour faire la bacule, lequel on ferme & ouure par dessus auec deux Portes, vne de chaque costé, qui se joignent sur vn ou deux piliers au milieu, & font le Pont, comme en la Figure 4. Les deux Portes AB estans haussées font Parapet de chaque costé, ausquelles on peut faire des Canonnieres: estans baissées seruent de Pont, s'apuyās sur les piliers C pour estre plus fermes. Ce Pont ne peut estre rompu, ni petardé, mais il faut qu'il soit en dedans la Place.

Ponts doubles.

Il y a des Ponts doubles qui se leuent de deux costez: estans esleuez ils font vn grand passage entre-deux: de cette façon on s'en sert en Hollande, afin de faire passer les Nauires entre-deux, car vn seul Pont ne seroit pas assez large. La plus part de ceux-cy sont à flesches: si on les fait à bacule, il faut qu'estant baissez, la moitié de chaque costé qui fait le contrepois soit au dessous du Pont-dormant. Il y faut deux piliers de chaque costé, & vne corde à chaque pilier pour les leuer. Ces Ponts seruiront grandement contre le petard, s'ils sont ajancez comme nous dirons en son lieu: on les peut voir en la Figure 3.

Ponts-leuis à flesches en dedans.

A Padouë il y a vne autre inuention de Pont-leuis, il est à flesches, lesquelles sont en dedans la Place, & sont faites comme la Figure 1. monstre.

Ponts-leuis à planches leuées.

A Geneue ils ont vne autre sorte de Pont, differente de toutes les precedentes: toutesfois tres-bonne, figurée en la 4. Figure. Il est fait de plusieurs planches qu'on met sur les trauerses, ou trabes sans estre clouées, & toutes les nuicts ils les ostent & les emportent dans le Corps de garde, qui est au delà du Pont du costé de la Ville: & cela se fait au Pont qui est au dessus d'vne petite riuiere, nommée Arue, qui passe enuirō 500. pas loin de la Ville, de crainte qu'vne nuict le Corps de garde ne vienne à estre surpris & qu'on s'aille loger dans le Plain-palais, qui est entre la Ville & la riuiere, qui, seroit vn auantage pour celuy qui voudroit assieger la Place. Ce Pont est semblable à celuy que fit faire Semiramis à Babylone.

Ponts de Ville doiuent estre de bois.

Il faut remarquer que tous Ponts de Villes doiuēt estre tout ou long de bois, & non de voute maçonnée, comme on faisoit autrefois, afin qu'on les puisse rompre ou brusler facilement quand on voudra. Ceux de pierre de la 2. Figure apportent cette incommodité, que les flancs D ne peuuent pas descouurir le fossé opposé, & ce Pont estant au milieu empesche les deux flancs, ce qui est tres-mauuais: Il est ainsi à Luques à la Porte du costé de Pise, lequel oste la defense des deux faces des Bastions du fossé, & de la Contrescarpe.

Les Ponts doiuēt estre fort bas.

On fera les Ponts fort bas, qu'ils ne puissent estre descouuerts de la campagne, assez larges pour y pouuoir passer deux charrettes; & seroit bon qu'ils allassent vn peu en destournant, principalement lors qu'on fait dans iceluy quelques Ponts-leuis, qui seront tres-vtiles: car l'ennemy n'entreprendra iamais de surprendre vne Place où il verra tant d'obstacles.

DES

Liure I. Partie IV. 205

DES HERSES, ET ORGVES.
CHAPITRE LXVII.

OVTRE les Ponts, on met encore la Herse Sarrasine, mar- *De la Herse.* quée 5. au milieu de la voute, qui trauerse de la porte au rempar, suspenduë auec vne corde: les anciens s'en fer- *Les anciens s'en uoient auisi, & l'appelloient Cataracta: elle sert beaucoup feruoient autres-* la porte estant petardée; on coupe la corde, & la Herse tombe: c'est *fois.* vn arrest à l'ennemy, ou separation s'il y en a desia d'entrez, qu'ils ne puissent estre secourus par les autres. Cecy se ferme promptement, & a *Ses vsages.* serui grandement plusieurs fois en des Places, lesquelles sans cela eussent esté prises: car auant que l'ennemy ait rompu la Herse, on a temps de se r'alier, & le repousser. A cela l'on a treuué remede; c'est qu'on met des pieces de bois au long du chemin de la Herse, ou bien des cheualets qui l'arrestent. La Herse a aussi ce defaut, qu'estant petardée, s'il y reste quelque chose aux costez, cela soustient ce qui est au dessous, & on peut entrer par ce qui est rompu.

Pour remedier à tout cela, on s'est auisé de l'inuention des Orgues, *Que sont les Or-* marquées 7. qui sont beaucoup meilleures que la Herse: Ce sont grosses *gues.* pieces de bois, comme poutres, fort longues, lesquelles on fait passer par des trous faits à la voute, assez pres de la porte, ainsi que la Sarrasine; ces pieces sont proches d'vn demi pied l'vne de l'autre: Elles sont grande- ment bonnes, parce qu'estant petardées, ce qui reste en haut, retombe, & bouche le passage autant que deuant. Or pour empescher qu'apres *Pour empescher* estre tombées on ne puisse les rehausser, on fera des entailleures au haut *de les pouuoir re-* en diuers endroits d'icelles poutres, ou Orgues, comme aux roües de *hausser.* contre-temps, ausquelles se ioindront des barres de fer poussées par vn ressort dans l'entailleure de chacune: Ou sans tant de façon, auec des ba- stons de bois, apuyez d'vn costé contre vne poutre, au milieu il y aura vne corde bien torduë, qui les poussera contre la poutre, ou Orgue, com- me en la Figure 7. où le baston B, tenant ferme contre la poutre D, est forcé d'approcher contre la piece de bois A, par la corde fort torduë C, laquelle seruira aussi pour tous les autres estant dans les entailleures E, qui sont dans l'Orgue A, empeschera de la pouuoir leuer en haut, & pourra facilement descendre.

La Figure marquée 6. monstre vne autre sorte d'Orgues, qui sont pie- *Autre sorte* ces de bois mises en trauers l'vne à l'autre: mais celles-cy ne sont pas si *d'Orgues.* bonnes, parce qu'estans rompuës au milieu, les costez se tiendront dans les entailleures, & empescheront que celles qui sont par dessus ne tombent.

DES BARRIERES, ET PALISSADES.
CHAPITRE LXVIII.

LES dernieres & plus esloignées Pieces qu'on met pour la de- *Où l'on met les* fense, ou garde des Places, sont les Barrieres, lesquelles se *Barrieres.* mettent au delà des Dehors & Rauelins. On les fait en deux *Comme sont fai-* façons; sçauoir des paux fort hauts, plantez assez pres l'vn de *tes.* l'autre

l'autre auec leurs trauerfiers, comme en la 2. Figure de la mefme Planche 36. ce qui doit eftre pluftoft dit Paliffade, que Barriere: & cecy fe met d'ordinaire aux Chafteaux, ou Citadelles, dans lefquelles entre peu de monde. Aux grandes Villes,on fait les Barrieres auec quelques paux plantez à dix pieds l'vn de l'autre, de la hauteur de 4.ou 5.pieds. auec leurs trauerfiers, comme en la 3. Figure. Il faut qu'au milieu il y ait vne de ces Barrieres, qui fe puiffe ouurir & fermer pour laiffer paffer les charrettes, & gens de cheual; aux coftez il y a des moulinets par ou paffent les gens de pied. Par fois on fait tous les deux, Barriere & Paliffa le deuant vne mefme porte, comme en la 1.Figure. La Paliffade la plus proche de la Place, & la Barriere du cofté de la campagne, cela fert pour empefcher & arrefter ceux qui voudroient entrer de violence, & d'effort, foit Caualerie, foit Infanterie; & pour reconnoiftre, & faire dire d'où viennent, & qui font ceux qui veulent entrer dans la Ville.

Moulinets aux Barrieres. Paliffade.

La Paliffade quatriefme, faite de paux, ou planches, qui s'entretouchent, n'eft pas fi bonne, à caufe qu'on ne peut pas voir au trauers, ni fe bien defendre, & couurent ceux qui s'approchent.

Autre Paliffade.

Il m'a femblé eftre à propos de mettre cecy à la fin du Difcours de la Fortification, parce que les Portes, Corps de gardes, Pontleuis, & le refte font neceffaires auffi bien à la Fortification Irreguliere, comme à la Reguliere; & aux Citadelles autant qu'aux Forts de campagne, & à tous les autres lieux qu'on baftit pour fe defendre.

Le Lecteur fera aduerti qu'en tous mes calculs & mefures, ie me fuis ferui du pas Geometrique, & non pas de la toife, qui eft la mefure ordinaire des Architectes & Ingenieurs de France. Ie l'ay fait, parce que la toife n'eft conneuë qu'en France feulement; & le pas Geometrique eft entendu non feulement des François, mais de toutes les autres Nations; ce qui eft caufe que i'ay choifi cette mefure, comme la plus commune & la plus connuë. Il fera facile à vn chacun de reduire les pas en toifes, ou en telle autre mefure qu'on voudra, fçachant qu'il contient cinq pieds Geometriques.

Aduertiffement.

Nous auons parlé de tout le corps de la fortification tant reguliere, qu'irreguliere, & des Pieces exterieures, qui feruent à la force & à la conferuation des Places, & des accidens de chaque partie, comme auffi des lieux & affietes où on doit baftir chaque Piece, & toutes les circonftances qui feruent à la force, ou caufent la foibleffe d'vne Place : Nous dirons maintenant comme on les doit attaquer, tant par furprife que par force, & tout ce qui eft neceffaire d'eftre fçeu par vn Ingenieur, ou autre Chef qui a la conduite de telles entreprifes; ce fera le fujet du Difcours du fecond Liure.

Concluſiȏ du premier Liure.

Fin du premier Liure des Fortifications regulieres & irregulieres.

PLANCHE XXXVI.

LIVRE

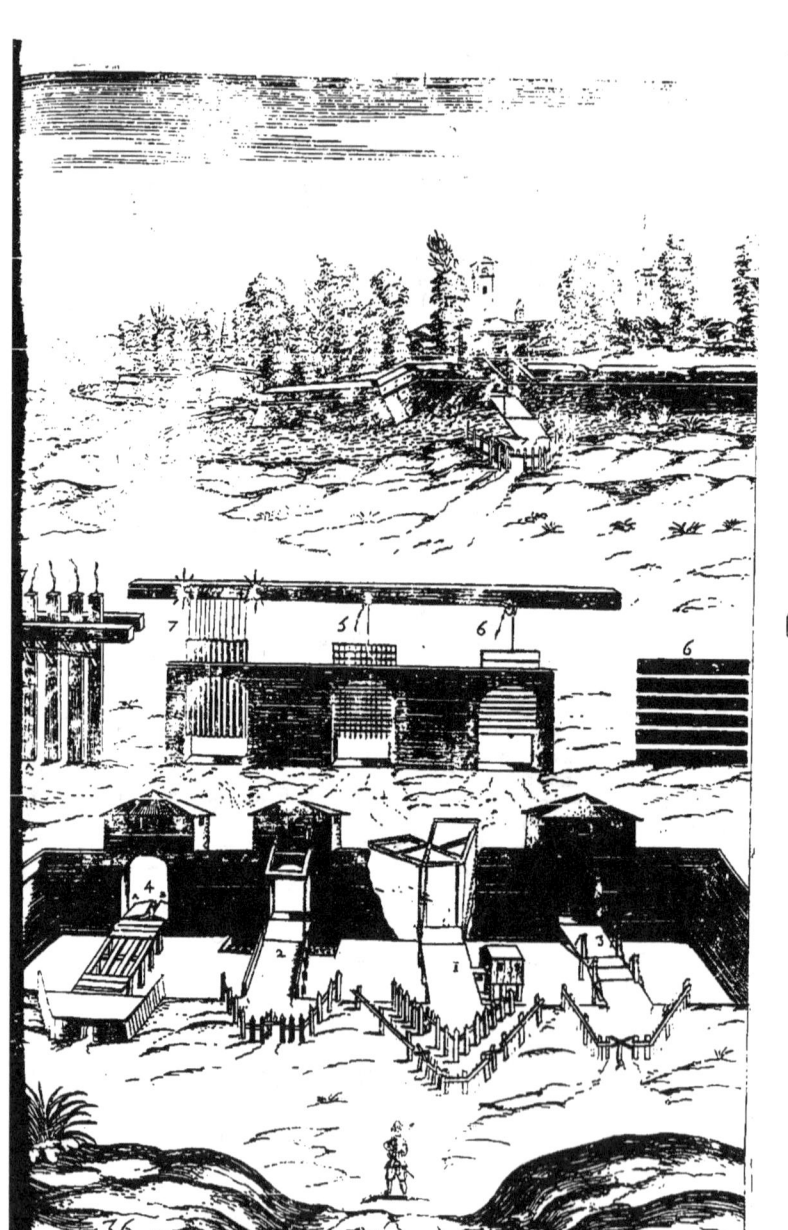

LIVRE SECOND.
DE L'ATAQVE DES PLACES
du Cheualier Antoine de Ville.
PREMIERE PARTIE.
DES ATAQVES PAR SVRPRISE.
AVANT-PROPOS.

IL n'y a rien d'establi, ou de creé sur la terre qui n'ait esté fait pour plusieurs considerations, desquelles la fin est le bien & le mal, estant permis aux hommes de retirer de ce qui leur peut causer la mort le sujet de la guerison, & de la construction mesme de la vie. Les choses venimeuses ont en elles mesmes ce qui nous defend de leurs dangereux effects, si l'on s'en sert à propos, & les animaux empeschent par leur attouchement la mort qui prouient de leur piqueure ; & par ainsi l'on cognoist que tout ce qui nuit en vne façon profite beaucoup en l'autre, & que le seul vsage produit la diuersité des effects, & fait la difference de la chose. Le mesme nous paroist estre de l'Ataque, laquelle suppose force & violence sur autruy : Son vsage en fait la difference, la rendant detestable si l'on s'en sert contre les loix de la iustice & de la raison ; & au contraire profitable, & à élire si elle est fondée sur de legitimes causes, & de iustes sujets. Elle est dangereuse si l'on s'en veut seruir à l'exemple des Suisses du temps des Romains, lesquels rendirent leurs terres inhabitables par le feu, & par vn grand desgast, pour ioindre à leur enuie vne plus forte resolution de vaincre & de s'agrandir. Elle est blasmable aux Campanois Agatocles combatans en Sicile, estans entrez dans Messine sous pretexte d'amitié, rauis de la beauté du lieu, mirent à mort la plus grand' partie des Cytoyens, partageans entre eux le bien de cette iniuste conqueste. Elle est odieuse en Annibal, lequel apres auoir donné sa foy à Gerion, ville pres de Nucerie, & qu'ils se furent rendus, les fit tous mourir, sans pardonner à personne, exerçant les impietez accoustumées en semblables euenemens. Celle d'Absalom est encor pire, s'estant rebellé contre son pere, tasché de le chasser hors de son Royaume, & de luy oster la vie. Celle d'Alexandre contre Porus Roy des Indes a quelque chose de plus doux, bien que pour toute sorte d'interests rien ne le pousse que l'honneur & la gloire, le restablissant apres l'auoir vaincu, auec plus de triomphe que la resistance en auoit esté hardie & genereuse. Et plusieurs autres que la mauuaise intelligence a fait naistre parmi les anciens, d'où se sont ensuiuies des inimitez du tout barbares, & trainé apres soy des malheurs qui n'ont peu finir que dans la ruine de leurs Estats. Ce ne sont celles-cy que les Princes doiuent imiter ; La raison veut que l'on

L'vsage fait la difference des choses.

L'Ataque par fois mauuaise.

Exemples.

DD 2 conseruc

Auant-propos.

conserue ce qui est desia acquis sans le destruire sur l'attente d'vn bien incertain: l'honneur commande de fuir les perfidies : La Foy ne permet pas aux perjures d'offrir sur le Temple de la Prosperité : Dieu chastie les impietez & irreuerences : & comme Chrestiens, il n'est pas licite de faire couurir la terre de corps qui viuent sous nos mesmes loix, si l'on n'a quelque autre sujet que celuy de l'honneur : Celle cy estant donc à fuir la consideration de cette sorte ; elle est à estimer & cherir de la façon que l'ont practiquée les anciens guerrier, authorisée par les premieres institutions de la vraye Loy & de la Iustice. Dieu commanda à Moyse d'exterminer les Cananeens, tuer les rebelles, & prendre tribut de ceux qui se viendroient soufmettre sans combat ; de n'oublier pas l'injure des Amalecites pour les auoir affligez au desert, iusques à renuerser les fondemens des Villes, & d'en arracher les pauez : Saül reçoit commandement de Dieu de les perdre, sans pardonner aux femmes, aux enfans, ni au bestail mesme. Dauid auant que mourir recommande à Salomon la vengeance de Ioab, Iosué celle des Cananeens, Alexandre ataque encore auec raison Darius, se remettant deuant les yeux la mort de Philippus son pere, duquel le sang le porte à la vengeance : les Romains, Issa, pour venger l'iniustice de cette Reyne, qui auoit fait mourir leurs Ambassadeurs. Semblables causes fournissent le gain des victoires, promettent les triomphes auant le combat, & font iouïr l'auteur des despoüilles des ennemis par des effects du tout admirables, qui ne peuuent proceder que de la main du Tout-puissant : comme on voit arriuer à Iosaphat qui a la victoire de ses ennemis sans coup donner, s'estant mis miraculeusement dans le camp des Ammonites vne si estrange terreur, que les vns meslez parmi la confusion des autres, s'entretuerent tous. En fin nous voyons que ces saincts Prophetes, desquels la conduite de leurs armes ne dependoit que de la reuelation de Dieu, ont ataqué & vaincu à la faueur d'vn si rare Chef, nous obligeant à les ensuiure pour authoriser celles que la raison fait naistre, & que la Nature nous enseigne par vn instinct secret. Et puis qu'elle ne fait rien en vain, & qu'elle a ses esmotions, ou passions de l'apetit irascible, qui est le plus noble de tous les autres, parce qu'il sympathise, ou prouient du plus haut des elemens ; il faut aussi qu'on les puisse mettre en acte, lequel en l'Ataque on doit appeller proprement courage, à cause qu'il se fonde sur vne fin perilleuse qu'on connoist estre telle : Car ceux qui s'exposent au peril, ou par l'honnesteté, ou par la colere, ou pour satisfaire à la volupté, ou par force des loix, ou des commandemens, ou par la necessité, ne doiuent pas estre appellez courageux. Nous deuons donc estimer l'Ataque comme la plus noble action de la force : les animaux irraisonnables mesmes nous le monstrent par la haine qu'ils ont les vns contre les autres ; les Dragons assaillent les Elefans ; la Belette tuë le Basilic ; les Serpens de Tirinte font mal aux estrangers, & non pas à ceux du païs ; & ceux de Surie au contraire ; l'Ichneumon fait mourir le Crocodile, & mange les Phalanges ; la Corneille & la Choüette s'entrefont la guerre ; le Milan au Corbeau ; le Corbeau est ennemy du Taureau & de l'Asne ; le Loup, du Taureau, de l'Asne, & du Renard ; l'Aigle combat contre le Vautour ; les Cerfs contre les Dragons ; les Grues se battent contre les Pigmées ; les Cigongues & l'oiseau Ibis contre les Serpens ; le Loup marin veut mal au Muge ; le Congre à la Murene ; le Poulpe à la Langouste ; les gros poissons mangent les petits : bref toutes choses s'entretiennent dans cette contrarieté, & l'immortalité des especes se perpetue par la corruption des indiuidus, qui s'alterent l'vne l'autre par l'excés des qualitez. Tout le monde est composé des contraires, sans lesquels rien ne peut subsister ; vne forme chasse l'autre,

L'ataque commandée par les loix de Dieu.

Ataques iustes.

Victoires admirables.

La Nature nous enseigne l'Ataque.

Quel est le courage vray & faux.

Exemples des animaux qui se font la guerre.

Tout se fait la guerre.

Auant-propos.

tre, & tout se fait la guerre. Toutesfois l'homme qui a l'ame raisonnable doit considerer le mouuement que le corps & les sens font naistre sont iustes, ou iniustes, afin de suiure ceux-là comme permis par les loix de Dieu, & de la Nature, & fuir les autres que l'iniustice & passion meut dans le cœur des Monarque & puissans Rois. L'Ataque donc n'estant qu'vne en nom, ie la voudrois estre en sa difference raisonnable, afin qu'estant agreable à Dieu, ses fins en fussent glorieuses, qui ayans iustes leurs commencemens, & les actions & trauaux des chefs meritoires, comme ceux que l'on entreprendroit legitimement, & du consentement du ciel : C'est la Iustice que les Iurisconsultes dans le Droict veulent estre armée ; c'est celle qui comprend l'Ataque, qui punit par la force les rebellions & perfidies, que l'on peut apprendre dans le recit des Histoires. C'est celle-cy qui tient en crainte les desseins des esprits peruers, & de laquelle Dieu s'est serui à la destruction d'vn nombre infini de peuples malicieux ; & d'où depend la grandeur & conseruation des Monarchies, des Royaumes, & des plus grands Estats, ce qui represente mieux en terre les puissances du Ciel, comme maistresse de ses foudres. Ie propose donques celles-cy que les Princes doiuent sçauoir pratiquer auec autant de science que de consideration, & fuir l'autre comme instrument de honte, de reproche, d'iniustice, & la cause des succés funestes & desplaisans.

Le sujet de l'Ataque doit estre iuste.

QVE

QVE L'ON DOIT PLVSTOST CHOISIR
la paix que la guerre.

CHAPITRE I.

LA Fortification n'est qu'vne disposition à l'action de la De- *La Fortification*
fense, laquelle presuppose l'Ataque : C'est pourquoy l'ordre *est vne disposition*
naturel requiert qu'auant que parler de la Defense nous *à la defense.*
disions de l'Ataque ; combien il y a de façons d'ataquer les
Places, & comme on doit conduire ces Ataques, & les autres circoustan-
ces qui concernent ce sujet.

Auant que commencer l'Ataque, on delibere si on la doit faire, pesant *La paix doit*
les raisons qui meuuent à commencer la guerre, lesquelles doiuent estre *estre preferée à la*
tres-fortes : car vn Prince ne doit iamais prendre les armes que pour quel- *guerre.*
que grand sujet, & changer le thresor de la paix auec les malheurs de la
guerre. La paix doit estre desirée de tous, parce que la où est la paix, là est
l'accroissement de l'Estat. Pindare appelle la paix, le terme du repos, & vne
lumiere splendide : Moyse commanda par ses loix aux Israëlites, s'il venoit *Exemples.*
occasion de guerre, qu'ils la fissent hors leurs limites, & qu'ils enuoyas-
sent des Ambassadeurs pour pacifier s'il estoit possible, & leur enioignit
qu'ils choisissent plustost la paix que la guerre. Plutarque dit, que les hom-
mes sages & bons gouuerneurs des Republiques considerent plustost
l'issuë & la fin des choses que le commencement ; & deuant qu'ils pren-
nent les armes, ils experimentent toute sorte de conseils pour maintenir
la paix. Antiochus pour auoir la paix des Romains donna dix-sept mille
talens Attiques, & vn million, quatre cens mille muids de bled ; Aucun or
ne peut acheter la paix, tous la doiuent desirer, ou lors qu'on la possede
la conseruer : La statuë de la paix auoit deuant soy la bien-vueillance, &
apres soy la vengeance, pour monstrer que l'vn se doit oublier, l'autre re-
cercher. Toutesfois il ne faut rien faire d'iniuste, ou souffrir aucune cho-
ses deshonneste pour iouïr de la paix. Les Thebains pour estre exempts
de perils de la guerre receurent la paix desauantageuse qui les pensa rui-
ner : les iustes causes donnent le courage, le ciel les fauorise, & la fin en
est tousiours heureuse.

DIVERS EXEMPLES DES SVIETS
des guerres, tirez des Histoires.

CHAPITRE II.

L seroit impossible de dire tous les sujets des guerres ; car on
n'en void iamais deux semblables en tout ; nous en dirons
quelques vns generaux tirez de l'Histoire : Les plus conside- *Sujets generaux*
rables sont pour la liberté, ou pour la Religion : De ces deux, *des guerres.*
ie tiens celuy de la liberté plus fort que celuy de la Religion ; car le pre-
mier

mier nous est donné par la nature, l'autre par l'instruction: tous desirent celuy-là, & plusieurs ne se soucient aucunement de celuy-cy; & la plus part des sujets pourroient estre raportez à la liberté du gouuernement, *Pour la liberté.* du viure, ou de la Religion. Les Allemans s'emeurent contre les Romains pour la liberté; les Thebains contre Alexandre, la Ville desquels estant prise, il ne s'en treuua pas vn seul qui voulust demander la vie, en mourāt mesme ils tuoient leurs ennemis: les mesmes Thebains contre Xerxes, qui disoit à Hydarnes Prefect Persan, s'il sçauoit combien est douce la liberté, qu'il les persuaderoit de combatre non seulement auec flesches *Pour la Religion.* & piques; mais auec haches, & toute sorte d'instrumens. Les Hollandois contre le Roy d'Espagne; bien qu'à ceux-cy soit meslé l'interest de la Religion, pour la conseruation de laquelle plusieurs se sont defendus obstinément; comme les Iuifs contre les Romains, lesquels ne voulurent pas receuoir dans leur Temple les victimes estrangeres de Cesar, & aimerent mieux souffrir les plus extremes maux de la guerre, & perdre leur liberté, leur patrie & leur vie, que violer leur Religion. Il ne seroit pas besoin d'apporter d'autres exemples de ce sujet, puisque dans nostre France nous en voyons si souuent, pour mettre à raison ces obstinez, lesquels nouuellement, sous pretexte de reformer, on voulu peruertir nostre Religion Catholique, authorisée par de si grands Personnages, & confirmée par la continuation de tant de siecles, qu'elle a subsisté en mesme estat. Ce mesme sujet a meu Charlemagne à faire trente trois ans la guerre contre les Saxons, & passer tant de fois en Espagne. Louys le Gros alla en Italie pour secourir le Pape Calixte, & le mettre d'accord auec l'Empereur Henry IV. qui l'oppressoit: Pepin porta ses armes pour le Pape Estienne contre Astolfe Roy des Lombards: Louys II. remit au Siege Pontifical le Pape Iean III. Godefroy de Buillon fit la guerre contre le Turc pour le mesme zele de la Religion. C'est vn sainct sujet lors qu'il est simplement pour cette consideration, mais odieux lors qu'à toutes occasions on s'en sert de pretexte pour couurir son ambition, & donner couleur aux vsurpations iniustes qu'on fait simplement pour s'agran- *Pour la patrie.* dir. Les guerres pour la patrie sont les mesmes que pour la liberté, car toutes deux consistent à se defendre de l'oppression. Pour ce sujet les Romains se defendirent contre Hannibal, & apres les Carthaginois contre les Romains, les Grecs contre les Perses; nous autres contre les Anglois; la guerre suscitée autrefois par les Seigneurs de France auoit pour pretexte le bien de la patrie: Apres la mesme raison qu'on se defend pour *Pour r'auoir ce qui nous appartient.* garder ce qu'on a, on attaque pour iouir de ce qui nous appartient lors qu'il est possedé par d'autres. Les Argiues firent guerre contre les Lacedemoniens pour les termes de leur territoire; Adelgisius fils de Desiderius alla en Italie pour secourir l'Estat de son pere; & le Roy Edoüard passa en France, parce qu'il disoit qu'elle luy appartenoit. Le Roy de Portugal fit guerre contre celuy de Castille, pour faire succeder sa niece à l'Estat de Castille. Les causes de toutes ces guerres sont generales; bien souuent *Pour torts fait aux Ambassadeurs.* les iniures particulieres ont esté les principes de grands malheurs. Le mauuais traittement fait aux Ambassadeurs de Dauid, enuoyez à Naas fils du Roy des Ammonites pour se condouloir de la mort de son pere, lequel au lieu de les receuoir humainement, leur fit raser la moitié de la barbe,

barbe, couper la moitié des habits, fut cause de sa perte. Alexandre ruina Tyr, & fit tuer deux mille habitans, pour venger la mort de ses Ambassadeurs tuez par ceux de la Ville. Xerces assiegea Athenes sans y enuoyer des Ambassadeurs, parce qu'ils auoient auparauant ietté dans les puys ceux de Darius. Les Romains assiegerent Issa, parce que la Reine auoit fait couper la teste au retour à vn de leurs Ambassadeurs. La guerre du Roy François contre les Espagnols, fut parce qu'ils tuerent Rincon & Fregose Ambassadeurs aupres de Plaisance, sur le Passage du Po. Le droict des gens commande qu'on reuere les Ambassadeurs, & leur faire iniure, c'est vne action blasmable & digne de vengeance. Presque semblable occasion poussa les Achees contre les Messinois pour venger la mort de leur Chef Philopœmen, fait mourir indignement en prison auec poison par Dimorates qui l'auoit pris. Cyaxarces Roy des Medes fit cinq ans la guerre contre Halyates, parce qu'il ne voulut pas luy rendre quelques ieunes hommes Schythes qui s'estoient enfuis à luy, apres auoir fait manger à Cyaxarces au lieu de venaison, le corps du maistre qui les instruisoit à la chasse. Les iniures & torts receus sont aussi souuent sujets de guerre & de vengeance. Alexandre representa à Darius qui luy demandoit la paix apres sa desconfite, qu'il l'a iustement ataqué, puisque Darius auoit commencé la guerre en gastant la Grece & l'Ionie, passé la mer, & porté ses armes en Macedone; qu'il a fait tuer son pere Philippus par ceux qu'il auoit corrompu par argent, qu'il a voulu donner mille talens pour le faire tuer à luy-mesme. Xerxes voulant faire la guerre contre les Atheniens, prend pretexte sur les iniures qu'ils auoient faites à son pere, & qu'ils auoient bruslé les Temples, & bois sacrez de Sardes, & fait autres rauages. Des plus legers sujets on fait commencer les guerres; les Lacedemoniens firent cruelle guerre aux Samniens, parce qu'ils leur auoient pris vn grand vase merueilleusement taillé, qu'ils enuoyoient à Crœsus recerchant leur amitié en reuanche d'autres qu'ils auoient receus de luy; les Samniens l'an auparauant auoient retenu vne casaque ou thorax tres-riche, qu'Amasis enuoyoit aux Lacedemoniens; soit que le mespris, ou l'auarice les poussast à cela pour l'vn & pour l'autre, ils furent ataquez, auec raison : c'est tousiours vn larcin de prendre ce qui n'est pas à nous. Pourquoy ne sera-t'il pas tenu pour crime fait par les grand puis qu'il l'est par les petits. I'estime que ceux-là aussi qui font la guerre, pour auoir les richesses de leurs voisins sont autant blasmables que les voleurs qui esgorgent les passans pour auoir leur bourse. Les Samiens enuieux des richesses des Siphniens leur demandent en emprunt dix talens, qu'ils sçauoient bien leur deuoir estre refusez, pour donner quelque couleur à la guerre qu'ils vouloient faire contre eux pour auoir leurs richesses. Aristagoras persuade Cleomenes de faire la guerre en Asie, luy portant pour raison qu'ils possedent des grandes richesses. Chose inique qu'il nous falle estre miserables, ou enuiez ? C'est bien pis, la bonté du païs irrite les estrangers à faire guerre. Les Gaulois vindrent en Italie sous Brennus, pour l'habiter à cause de sa fertilité, ausquels Camillus, chef des Romains, representant l'iniure qu'ils faisoient aux Clusiens, Brennus leur chef respond en riant, au contraire les Clusiens nous font tort, lesquels pouuans habiter en peu de terre, en veulent occuper beaucoup, sans nous en vouloir faire

Pour leurs Chefs

Pour torts receus.

Pour les richesses.

Pour la fertilité du païs.

EE part

part à nous autres estrangers. En cette façon vous faisoient tort les Albanois, les Fidenates, les Ardeates, les Veiens, les Capenates, les Falisciens, les Volsques : Vous autres mesmes Romains attribuez cela à la loy ancienne, qui commande que les choses moindres soient sujettes aux plus grandes, comme on voit en Dieu jusques aux animaux. C'est pourquoy nous nous seruons de la mesme raison, que vous autres Romains vous estes seruis : La force est la raison de la guerre ; le bruit des armes empesche d'ouïr les loix. Ceux qui veulent faire la guerre ont assez de droict s'ils ont assez de force ; s'ils n'ont pas pretexte, ils en font naistre, ou prennent la querelle pour les autres. Darius entreprend la guerre contre les Scythes, parce qu'ils auoient chassé les Medes ses alliez auec des fouëts; les Veiens, ou Etrusques donnent bataille auec perte de quatorze mille contre Romulus, parce qu'ils disent qu'il a pris Fidenes Ville d'eux confederée : Chose ridicule de demander la Place, lors qu'elle estoit reduite en la puissance des autres, à laquelle ils n'auoient donné secours auparauant la prise : Hannibal n'ayant aucun sujet d'aller contre les Romains ataque les Sagontins neutres, toutesfois confederez des Romains, ausquels ils demandent secours, qui leur est desnié, dequoy Hannibal se monstra fasché, & alla contre les Romains. Les Romains rauissant les femmes des Sabins, qu'ils auoient fait assembler à la celebration des ieux feints à l'honneur de Neptune, ne cercherent-ils par le sujet de la guerre? toutesfois la faute qu'ils auoient des femmes, & leur fin de s'allier & procreer excusoit en quelque façon leur temerité : L'amour qu'on porte à ces animaux est par fois si irraisonnable qu'on tente tous moyens pour en iouïr, sans aucune consideratiõ de ce qui en peut arriuer : Ce feu d'amour a tant de fois allumé le feu de la guerre; le rauissement d'Helene par Paris a causé la destruction de Troye ; la guerre des Amazones contre les Atheniens fut causée, parce que Theseus rauit Antiope Amazone : la Ville de Gabaa fut destruite, parce qu'aucuns ieunes gens rauirent la femme d'vn vieillard Hebrieu, laquelle mourut le lendemain : Il la diuisé en douze pieces, en donne vne à chaque Tribu demandant vengeance, laquelle fut faite, bruslant la Ville, & tuant tout ce qui se treuua. Aspasia fameuse courtisane, de bon esprit, persuada Pericles de faire la guerre contre les Samiens. Maudite passion qui fait perdre le iugement aux plus grands hõmes, & fait exposer leur vie, & celle de tant de milliers d'hommes, à qui ils commandent, pour vn si foible sujet ! Bien souuent ce n'est pas pour elles, mais pour l'affront qu'on reçoit, tant de ceux qui les rauissent, comme pour ne les auoir pas en mariage, lors qu'on les demande. Cambyses se tient offensé de ce qu'Amasis, au lieu de sa fille qu'il demandoit pour femme, luy enuoye sa niepce Nitetis fille de Cyrus son predecesseur. Les Latins demandent aux Romains de leurs filles pour se ioindre en mariage ; ils leur enuoyent Philotida auec plusieurs autres seruantes, qui la nuict des nopces tuent toutes leurs maris. La guerre durant le temps de Louys XI. qui se fit contre le Duc de Bourgongne, fut suscitée par le Connestable, qui vouloit qu'iceluy Duc donnast sa fille heritiere au Duc de Guyenne. On demande par fois ce qu'on sçait bien deuoir estre refusé, pour prendre sujet de se fascher. Il faut peu de chose pour commencer la guerre à ceux qui en ont enuie ; les matieres seches

Pour ses alliez.

Pour rauissement de femmes.

Pour refus de femmes.

prennent tout auſſi toſt feu; la naſre s'allume ſans le toucher. Quel plus leger commencement que celuy des Venitiens contre les Turcs, parce que leurs Galeres paſſant deuant Corfou ne voulurent pas ſaluër celles des Venitiens? La guerre des Suiſſes contre le Compte de Bourgongne ne procedoit que d'vn chariot de peaux de moutōs que le Seigneur de Romond auoit pris à vn Suiſſe paſſant par ſa terre. C'eſt bien encor pis quand on n'a autre ſujet que celuy de l'ambition & de l'enuie de dominer. Alcibiades perſuada aux Atheniens d'ataquer la Sicile, pouſſé par la ſeule ambition : Scylla & Marius ſe font la guerre pour regner: L'ambition, & cette furieuſe cupidité de regner inciterent Cyrus & Alexandre à faire la guerre; la meſme porta Ceſar contre Pompée ſon competiteur. Preſque tous, quel pretexte qu'ils prennent, ont touſiours cette ambition meſlée. Peu de Theſées ſe treuuent, qui n'auoir autre but que de purger la terre des voleurs: Hercule des monſtres; Charlemagne d'Heretiques: Le ſiecle eſt trop corrompu, la malice eſt ſemée par tout, & dans les plus ſaines actions on treuue quelque grain de meſchanceté meſlée. Mais quoy qu'il en ſoit nous deuons ſeruir noſtre Prince, ſans nous informer du ſujet qu'il a de faire la guerre, ou qu'il ſoit iuſte ou iniuſtes, nous ſommes obligez d'obeïr à ſes commandemens, ou quitter ſon païs: Il eſt abſolu maiſtre de nos biens & de nos vies; c'eſt pourquoy nous ne pouuons pas les refuſer lors qu'il les veut employer pour ſon ſeruice.

Pour des legers ſujets.

Pour l'ambition.

Peu de guerres ſans malice.

CONSIDERATIONS QVE DOIT AVOIR vn Prince deuant que commencer la guerre.

CHAPITRE III.

L n'y a rien de ſi neceſſaire, ni ſi dangereux que de demander conſeil. Vn Prince ne doit commencer aucun affaire de conſequence ſans eſtre premierement conſeillé : il ne doit auſſi iamais deſcouurir ſa volonté: Il peut faire tous les deux enſemble, bien qu'ils ſemblent contraires, propoſant pluſieurs deſſeins & faiſant deliberer ſur tous; il mettra en auant pluſieurs queſtions, pluſieurs doutes ſur diuerſes attaques de Places; il eſcoutera les auis de tous, bons ou mauuais, ſans iamais donner à cognoiſtre ſon intention. Qui veut ſes choſes eſtre ſecrettes, doit eſtre ſecret luy-meſme : On eſt libre de parler, mais lors que la parole eſt eſchapée ne peut plus la retirer. Les meilleurs conſeils ſont ceux que perſonne ne ſçait iuſques qu'ils ſoient executez. Les Perſes eſtimoient grande mechanceté de deſcouurir ſon ſecret, ou celuy de l'amy. Hamilcar voulant aller en Sicile n'en dit rien à perſonne, il commanda ſeulement de le ſuiure, & donna des lettres cachetées à tous les Chefs, qu'il defendoit d'ouurir qu'en cas de tempeſte pour ſçauoir où ſe retirer. Domitian fit bruit de vouloir ataquer les Gaules, lors qu'ils ſe preparoit contre les Allemens. Metellus interrogé vne fois de ce qu'il feroit le lendemain, reſpondit, Si ma chemiſe le ſçauoir, ie la bruſlerois. Qu'eſt il beſoin qu'on ſçache les deſſeins du Prince, il ſuffit

Il faut touſiours prendre conſeil.

Comme on le peut prendre ſans ſe deſcouurir.

Quels ſont les meilleurs conſeils.

Faut tenir ſes cōſeils ſecrets.

EE 2 d'en

d'en cognoiſtre les euenemens; Qui deſcouure ouuertement ſa volonté, teſmoigne qu'il n'eſt pas cepable de reſoudre, & ſe met en hazard d'eſtre deſcouuert par l'ennemi.

Conſiderations auāt que commencer la guerre.

Les principales conſiderations qu'on doit auoir auant que commencer la guerre ſont; Si les forces qu'on a ſont baſtantes pour conduire à fin le deſſein : & non ſeulement il faut auoir eſgar à ſes propres forces, mais encor il faut ſçauoir celles de l'ennemi ; qui conſiſtent premierement en la Place fortifiée, dequoy nous auons aſſez parlé au nombre, & en la qualité de ceux qui ſont dedans. Les Septentrionnaux ſont peu patiens au trauail, & au patir la ſoif & la faim, & s'expoſent plus facilement au peril que les Meridionnaux, qui craignent plus, a cauſe qu'ils ont moins de ſang mais ils ſouffrent les incommoditez auec beaucoup de conſtance.

Les forces qu'il faut pour commēcer la guerre.

Il faut auſſi ſçauoir quel ſecours ils peuuent auoir des amis & conſederez, ou de l'Eſtat meſme; à toutes ces forces il faut que celles de l'aſſaillant ſoient proportionnées, & beaucoup plus grandes. Non ſeulement il faut auoir des gens ſuffiſamment pour aſſieger la Place, mais encor d'autres pour rafreſchir ceux-cy, & pour faire nouuelles recreuës, afin de remplacer ceux qui ſeront morts: Comme auſſi il faut eſtre aſſez fort pour s'oppoſer au ſecours qui pourroit eſtre enuoyé à ceux de la Place, tant par mer que par terre ſelon l'aſſiette d'icelle: Et cela ne ſuffit pas, car il en faut pour faire les couuois, & garder les munitions qu'on enuoye au camp, principalement lors qu'on aſſiege quelque Place hors de l'Eſtat.

Le General ne doit eſtre auare.

Sur tout il faut choiſir vn General, lors que le Prince n'y va pas en perſonne, qui puiſſe conduire le tout prudemment, qui ſoit courageux, de bon eſprit, & de iugement raſſis, bien experimenté aux choſes de la guerre, hardi aux entrepriſes, meur au conſeil, prompt aux actions, ſur tout qu'il ne ſoit point auare; car ceux qui ont ce vice ſont hais des Soldats; & ſont ſujets à trahir leur maiſtre :

Auares indignes de charges.

Qui prefere l'vtilité à l'honneur eſt indigne d'aucune charge. Il s'en eſt treuué qui apres auoir fait prendre des Places auec beaucoup de ſang, les ont vendues laſchement pour de l'argent, & rompu par leur inſatiable auarice l'eſperance qu'on auoit du bon ſuccés d'vne puiſſante armée. Ceux qui ſeruent le Prince ſeulement pour l'eſperance du gain, ne doiuent pas eſtre eſtimez fideles. Philippe Roy de Macedoine reprit Alexandre, parce qu'il vouloit attirer à ſon amitié les perſonnes par les richeſſes.

La fidelité doit venir de l'affection & non des preſens.

La fidelité ne vient pas par preſens, mais doit proceder de l'affection naturelle qu'on doit auoir a ſon Seigneur. Ariſtides reprit Themiſtocles, qui diſoit, la plus grand vertu d'vn General eſtre de ſçauoir les conſeils de l'ennemi : Ariſtides luy reſpond, Cela eſtre à la verité neceſſaire, mais auoir les mains abſtinentes, & ne voler pas eſt le plus beau de cette charge. Marcus Curius diſoit, qu'il aimoit mieux commander à ceux qui auoient l'or que le poſſeder : L'auarice & l'ambition ſont la pepiniere, ou la ſemence des plus grandes meſchancetez.

Le chef doit eſtre tres-accompli.

C'eſt pourquoy il faut choiſir quelque ſubject cognu pour homme entier, qu'il ait les vertus neceſſaires à vn bon Chef, exempt des vices qui luy ſont contraires : car il eſt tres veritable que quelque force qu'on ait, ſi elle n'eſt conduite par vn bon Chef, elle ſe deſtruict d'elle meſme, & ne fait iamais aucune action remarquable. Vne armée de Cerfs conduite par vn Lion eſt plus forte

Liure II. Partie I.

forte qu'vne armée de Lions conduite par vn Cerf. La force & grandeur d'vn Estat, ou d'vne armée est prisée selon la qualité du Prince, ou du Chef qui la gouuerne: tous se conforment à leurs mœurs, si elles sont mauuaises, elles corrompent celles de leurs subjects, lesquels ne semblent pas approuuer les actions de leurs Princes s'ils ne les imitent.

Le Chef ou General doit estre seul, lors que dans vne armée il y en a plusieurs de puissance esgale, tout est mal conduit; deux Souuerains ne peuuent iamais compatir ensemble. Alexandre respondit à Darius, qui vouloit faire la paix comme esgal, que le monde ne peut estre regi par deux Soleils. L'Empire qui peut subsister sous vn, lors qu'il est gouuerné de plusieurs, il va en ruine. Les Spartes firent vne loy, que l'vn de leurs Roys seroit auec l'armée, tandis que l'autre demeureroit à la Ville, parce qu'estans tous deux ensemble contre les Atheniens, ils penserent estre cause de la perte de toute l'armée. Moyse commanda aux Hebrieux par loy expresse, que dans leur armée ils n'eussent iamais qu'vn Chef. Comme pourront s'accorder deux personnes en vne mesme opinion, veu qu'vn mesme a assez affaire de se tenir constamment en la sienne? *Le General doit estre seul.*

On doit encor auiser, si apres qu'on aura pris les Places, on les pourra conseruer & defendre contre les forces de l'ennemi: car il seroit inutile & dommageable de consommer quantité d'hommes & d'argent à la prise de quelque Place qu'il faudroit apres abandonner, si ce n'est qu'on vouluist prendre la Place seulement pour se venger de quelque signalée offense, ou lors qu'on les surprend sur les Turcs & infideles, sans autre intention que pour leur faire du dommage. *On doit estre assez fort pour conseruer les Places prises.*

Lors qu'on est resolu d'essayer à prendre quelque Place, & qu'on se croit estre assez fort, on regarde comment & par quel moyen on la doit ataquer.

Les Places peuuent estre prises par diuers moyens en general; sans force, comme par trahison, par stratageme, ou par surprise; ou auec force, laquelle se fait par vne execution prompte, comme d'vne escalade, ou du petard, ou bien par siege, s'approchant auec les tranchées, & donnant plusieurs assauts; ou quand on boucle tellement la Place, qu'il n'y peut entrer aucuns viures, & par la patience on se resout à leur faire consommer toutes leurs munitions, & par ce moyen les forcer à se rendre. *Diuers moyens de prendre les Places.*

Bien que nostre principal dessein soit de parler de la Façon qu'on doit se gouuerner à la conduite du siege & bouclement de la Ville, en ce qui concerne principalement l'Office d'vn Ingenieur: toutesfois nous ne laisserons pas de parler des autres.

DE LA TRAHISON.
CHAPITRE IV.

Quels peuuent faire la trahison.

LE plus facile moyen de prendre les Places, lors qu'il se peut executer, c'est la trahison, laquelle s'appelle autrement Intelligence, & se practique particulierement aux lieux, où vn seul, ou peu de personnes peuuent rendre maistre de la Place celuy qui trame l'entreprise. Car lors qu'il y a plusieurs qui commandent, & qu'on ne peut rien faire sans les autres, il est tres-difficile de rencontrer tant de personnes, desquelles *Comme on doit* on puisse corrompre la fidelité. Si on iuge que cela se pourra, ou à *tramer la trahi-* tout hazard on le veut essayer, il faudra enuoyer dans la garnison *son.* quelque personne accorte, ou fidele, qui s'enrollera pour Soldat, ou Officier, ou s'y tiendra sous quelque autre pretexte, lequel doit tascher par tous moyens d'auoir l'oreille de celuy qu'on veut gagner ; & par des discours venus de loin descouurira la volonté d'iceluy, en exaltant la grandeur & le pouuoir de l'ennemi, sa liberalité, comme il recompense bien ceux qui le seruent, & par des discours semblables, s'il les escoute volontiers il le sondera. S'il y a apparence qu'il soit porté à faire cette meschanceté, il continuera tousiours, & luy parlera vn peu plus ouuertement. Il pourra prendre le temps, principalement s'il a receu quelque desplaisir de son Prince, ou pour n'estre pas bien recompensé, ou pour n'auoir pas les charges qu'il croit meriter, bien plus que d'autres, qui sont auancez deuant luy. Il luy representera que ses mescontentemens sont iustes, & qu'il a bonne occasion de se retirer d'vn ingrat pour faire fortune autre part : que d'autres se sont auancez par des semblables seruices.

Exemples des recompenses des trahisons. Alexandre tint aupres de sa personne en grande consideration Bagophanes, qui luy auoit rendu la Citadelle de Babylone : à Maxœus, qui l'auoit serui en vn autre semblable occasion, il luy donna la Satrapée, ou Gouuernement de Babylone ; à Mitrenes, qui rendit Sardes, il luy donna l'Armenie. Hannibal fit des grands presens, & esleua à des grands honneurs Brundusinus, qui luy auoit liuré Clastidium, Ville forte & bien munie, magasin des Romains. Celuy qui rendit Bethleem à Phinees, fut recompensé luy & toute sa famille. Moyse espousa & honora tousiours Thalis fille du Roy des Æthiopiens, parce qu'elle luy mit entre les mains son pere, & sa Ville qu'il assiegeit, appellée Saba, ou Meroës.

Presens & argent sont les moyens qui portent à la trahison. S'il voit qu'il incline à ses persuasions, il en doit donner auis au Prince, qui luy fera escrire des lettres, par lesquelles il fera cas de sa valeur, & qu'il desire estre son amy. A cela on adiouste des grandes promesses, & fait marcher quelques petits presens & argent, selon la qualité du personnage. C'est la plus forte persuasion du monde que la quantité de l'or & de l'argent. Philippe Roy de Macedoine disoit que toutes les Places dans lesquelles pouuoit aller vn Asne chargé d'or estoient prenables. La sacrée faim de cet or force les volontez des hômes. Milon rendit Tarente à Papyrius Cursor Consul, à cause des presens qu'il luy fit : Hannibal prit la mesme Ville par la trahison d'Eoneus qu'il corrompit par argent. Louys XI. donnoit tout ce qu'vn Capitaine demandoit pour rendre vne

Place,

Liure II.　Partie I.

Place. C'est le vray moyen de conduire à la fin la trahison, laquelle estant conclus il faut arrester le moyen de l'executer. Mais auant que d'y enuoyer personne, il seroit bon retirer des asseurances, ou ostages du traistre, de peur que pensant enuoyer des Soldats à la prise d'vne Place, on ne les enuoyast faire prendre & pendre eux-mesmes : ce que l'autre pourra faire s'il est habile & fidele à son Prince; de cela l'on en a veu assez d'exemples. On en attrapa ainsi quelques vns au Chasteau S. Michel, qu'on tiroit au haut auec vn panier au bout d'vne corde, & là on les esgorgeoit, & ne s'en sauua que quelques vns qui eurent bon nez, ou plustost bonne oreille, qui desia commencez d'estre tirez, couperent la corde, & le danger ou ils s'estoient mis. Milesius Gouuerneur de la Forteresse de Damas pour Antiochus rendit la Ville à Philippus; mais parce qu'il ne le recompensa pas tant comme il esperoit, il le trompa, comme il auoit voulu tromper son maistre. Q. Castius prit cinq cens Sesterces pour tuer Sitius, & Calphurnius: ceux-là luy en donnent six cens, il trahit les autres. Triphon promet à Ionatas luy rendre Ptolemaïde, il le reçoit dedans auec trois mille Soldats, fait serrer les portes, se saisit de luy & des siens, mande tuer le secours qui attendoit en campagne : Triphon mande à Simon s'il veut racheter son frere Ionatas, qu'il luy enuoye cent talens, lesquels il reçoit & tue Ionatas. Qui fait vne meschanceté en peut faire plusieurs : N'est ce pas folie d'esperer fidelité d'vn ame perfide? ou s'il sert bien son Prince, on doit estre asseuré qu'il trompera l'ennemi.

Il faut auoir des ostages du traistre.

Exemples.

Si l'on est asseuré, ou qu'on passe par dessus ces considerations, & qu'on cerche seulement le moyen d'acheuer l'entreprise : Si le traistre peut laisser les portes ouuertes sans que personne s'en puisse aperceuoir que ses complices, ce sera le plus facile moyen, & faire entrer l'ennemi la nuict par ceste porte.

Moyens d'executer la trahison.

Si le Chef à tel pouuoir sur la Garnison, qu'il puisse porter les Soldats à se rendre du costé qu'il voudra, il n'est pas besoin d'autre ceremonie que de leur declarer sa volonté, & inuenter quelque pretexte qui l'a meu à cela; & donner grande esperance aux Soldats dans ce changement, qu'ils doiuent estre faits tous grands & riches, lesquels se laisseront facilement aller à ces promesses. Il y a peu de simples Soldats qui ne soient plus affectionnez à leur profit particulier, qu'au seruice du Prince qu'ils seruent.

Gagnant les Soldats.

S'il croit n'estre pas receu de tous, il faudra qu'il gagne ceux qu'il pourra : Et prendra le iour qu'il doit donner entrée à l'ennemi, par le lieu qu'il auisera estre le plus couuert, & secret, & le plus facile pour entrer : En cet endroit il mettra s'il peut quelque Sentinelle à sa poste, qui laissera passer les ennemis lors qu'ils viendront, sans mot dire. Ou bien celuy qui trame de rendre la Place, quelques iours auparauant fera insensiblement entrer quelques Soldats desguisez, armez dessous leurs habits, iusques qu'ils seront assez forts pour deffaire quelque Corps de garde, & soudain faire entrer l'ennemi par cet endroit. Le plus ordinaire moyen, c'est lors que le siege est deuant la Place, ou qu'il y est mis à ce dessein. Apres quelques ataques. le Gouuerneur represente qu'il est bon de se rendre ; qu'il vaut mieux par vne honnorable composition sortir, & se reseruer pour seruir son Maistre en quelque meilleure occasion, que d'attendre la cruauté d'vn ennemi qui est prest d'étrer par forces & pour donner preuue de son dire,

Faisant entrer gens apostez.

Apres qu'on a mis en siege.

il

Des Ataques par surprise,

il sera auparauant ietter & gaster les munitions, y faisant mettre le feu, comme sic'estoit par quelque accident, cachera les viures, ou bien les distribuera de telle façon qu'ils durent peu ; donnera telle conduite que tout aille au rebours de bien, aduertissant l'ennemi de tout ce qu'il peut faire, disposant toutes choses dedans pour l'auantage d'iceluy. Qui veut faire quelque meschanceté treuue assez de moyen de l'executer ; Ie n'en parleray point d'auantage, de peur que ie ne semble les vouloir enseigner.

DES SEDITIONS.

CHAPITRE V.

La concorde est la plus grande force des Places.

L'VNION & la concorde est la principale force de ceux qui se defendent, laquelle si on peut rompre, & les mettre en dissension, c'est vn auantage tres-asseuré pour la prise de la Place. Il se treuue quelquefois que dans la Place il y a des differens partis, ou en la nation, ou en la Religion, ou en la qualité, & tousiours il y a le peuple & les Soldats. Dans les Republiques il y a ceux qui gouuernent qui sont les plus riches, & qui ont le plus à perdre en la perte de leurs Villes que les habitans, partie desquels est par fois aise du changement, comme les plus pauures, esperans mieux en iceluy ; partie tient pour indifferent à qui qu'il soit suiet, & aime mieux se rendre à vn nouueau Seigneur, que hazarder ses biens, & sa famille, & sa vie à l'euenement douteux d'vn siege.

Le peuple est suiet au changement.

Le peuple est suiet au changement, ses resolutions durent peu, leur courage n'est bon que pour vn soudain mouuement, qui s'alentit aussi contre vne asseurée resistance. Ils se faschent de patir les incommoditez, & s'exposer au peril : bref ils sont faciles à estre portez à la sedition lors que quelqu'vn commence, on les y pousse.

Moyen d'esmouuoir la sedition.

Le Chef doit auoir enuoyé de longue main des personnes à cet effect, qui se mettent de leur parti, se monstrent du commencement fort zelez à leur seruice, & tesmoignent par leurs effects qu'ils sont les plus affectionnez de leur parti. Lors qu'ils verront que dans la Place on commence à estre pressé, ou par la force de l'ennemi ou par quelque incommodité, & que le peuple commence à passer la fureur, ils s'accosteront de ceux qu'ils iugeront estre plus propres a la sedition, leur rendans suspects de trahison les Chefs, & les plus fideles ; ce qui leur sera aisé à faire croire : car lors qu'on a quelque mauuaise impression, on interprete les meilleures actions pour meschantes : Et si quelqu'vne ne reüssit, on croit infailliblement ce qu'on leur a fait faussement entendre. Ils semeront ces bruits secrettement, prendront leur temps s'ils manquent à quelque bonne occasion, ils representeront combien c'estoit leur auantage s'ils l'eussent executée, que le Chef s'entend auec l'ennemi ; si a quelque autre ils ont du pis ; que c'est à dessein qu'ils les enuoyent aux coups, & à la boucherie, pour s'en deffaire promptement.

Au Gouuernement Democratique la sedition s'esmeut facilement.

Cecy sert grandement aux lieux où le Gouuernement est Democratique, & les Chefs n'ont pas leur pouuoir si absolu, & qu'ils peuuent estre chassez par eux ; quelquesfois tuez ou emprisonnez ice qu'ils feront

s'ils

Liure II. Partie I.

s'ils ont mauuaise opinion d'eux: car ils ne reconnoissent ceux qui leur sont necessaires que lors qu'ils en sont priuez.

Les Atheniens ne regretterent Themistocles apres qu'ils l'eurēt banni, *Exemples.* qu'alors que les Perses leur firent la guerre, où le mesme Themistocles commandoit. Les Romains n'eussent iamais rapellé Camillus, si l'extremité où les auoient reduits les Gaulois sous Brennus ne les eust forcé à ce faire. Coriolanus est hay, accusé & banni, & apres qu'il s'est rendu à Tullius, les Romains estans pressez à l'extremité se repentent, luy enuoyent des Ambassadeurs, leurs Prestres, & Augures, & ce qu'ils ont de plus sainct, iusques à sa mere & toute sa famille pour le rappeller. Alcibiades iniustement exilé par les Atheniens, la necessité leur fait reconnoistre leur faute, & l'ayant soupçonné, derechef ils le banissent. Le peuple est tousiours soupçonneux, & ne se soumet, ni reconnoist personne lors qu'il s'en peut passer. Il faut seulement leur faire naistre quelque ombre, & quelque petit sujet de mefiance, ils s'irritent facilement, & se souleuent pour des legeres considerations contre ceux mesme qui leur seruent. Le mesme Coriolanus lors qu'il faisoit la guerre contre les Romains brusla les possessions des principaux, & sauua celles du peuple, pour irriter les vns contre les autres: Au contraire Hannibal sauua celles de Fabius, & gasta les autres. Les Thebains conseillerent à Mardonius qu'il enuoyast aux plus puissans des Grecs des presens & richesses, afin que les moindres les soupçonnassent. Cleonimus Athenien ataquant les Troëzeniens ietta certains dards dans la Ville, où il y auoit des lettres escrites, par lesquelles il mit en sedition les vn contre les autres, les ataqua là dessus, & les prit. Les Moabites & les Madianites se seruirent d'vn plus subtil moyen, pour mesler la sedition dans l'armée de Moyse, ils enuoyerent dans le camp ennemi leur plus belles filles, desquelles les Soldats se rendirent amoureux: elles les refusent s'ils ne prennent leur Religion, à quoy ils s'accordent; Zamarias commence la sedition publiquement deuant Moyse. C'est vn grand auantage que les forces de l'ennemi soient desunies: mais bien plus grand lors que par les seditions elles se destruisent d'elles mesmes. Presques tous les seditieux, ou partialistes perirent dans la sedition, ou guerre ciuile d'Angleterre sous Edoüard durant 29. ans qu'elle continua. Les Romains ne voulurent pas accorder Massinissa, & les Carthaginois, afin que tandis qu'ils consommoient leurs forces en querelles domestiques, ils ne peussent entreprendre de faire la guerre dehors. Les Soldats de Vespasian l'incitent d'aller contre Ierusalem: Il leur remonstre qu'il valoit mieux laisser consommer l'ennemi par luy mesme. Lorsque les membres sont irritez l'vn contre l'autre, tout le corps meurt. La sedition est le venin des Villes florissantes: qui peut semer cette peste parmi l'ennemi, le ruinera plustost que par les armes. On doit se seruir de tous moyens pour venir à bout de son entreprise, & ce que la force ne peut faire, bien souuent reüssit par l'art.

FF *COM*

COMME ON DOIT RECOGNOISTRE les Places qu'on veut surprendre.

CHAPITRE VI.

 A surprise a presque tousiours quelque peu de trahison meslée, parce que deuant que surprendre vne Place on tasche de gagner quelques vns de ceux qui sont dedans: ou bien de longue main on y enuoye des personnes qui sont complices, & aident au dessein. Il ne se fait point de surprise, à laquelle on n'adiouste aussi la force, toutesfois moindre de beaucoup que si elle estoit ouuerte. Or la surprise est vn nom qui peut estre donné à toutes executions promptes & inopinées, lesquelles peuuent estre en diuerses façons, selon que les moyens de les conduire à fin sont diuers.

Faut recognoistre les Places qu'on veut surprendre.

Auant qu'entreprendre vne surprise, il est necessaire d'auoir enuoyé premierement quelqu'vn dans la Place, qui soit bien entendu & fidele, lequel visitant tout le contour, recognoisse s'il y a quelque lieu, par lequel ceux de dedans ne se doutent point qu'on puisse entrer, & où ils ne facent point de garde; & partant on y puisse faire passer quelques Soldats sans point de resistance : tels lieux peuuent estre quelque endroit de muraille rompu, ou bien qu'elle soit fort basse, ou par les embrasures des Places basses. S'il y a quelque endroit peu fermé, comme quelque esgoust auec simples grilles de fer, qu'on puisse rompre sans bruit, comme autresfois on a entrepris sur la Ville d'Anuers. Par fois il y a des vieilles portes bouchées de quelque muraille mince aisée à ouurir, & autres lieux semblables. On peut encor voir si quelque riuiere passe dans la Ville, comme le passage se ferme la nuict, si c'est auec des chaisnes, comme elles sont soustenuës & attachées, leur grosseur, combien il y en a. On suiura tout le tour de la Place, considerant le plus exactement qu'il sera possible tous les endroits d'icelle, s'il y a quelque lieu par lequel on puisse entrer facilement. Et non seulement il doit prendre garde au lieu, mais encor aux enuirons, comme est fait le fossé en ces endroits, s'il est large ou estroit, profond ou non, plein d'eau ou sec, facile à descendre ou escarpé : les auenuës si elles sont couuertes ou non ; par apres quand on sera monté là dessus, s'il y a quelque obstacle qui garde, ou empesche d'aller plus auant. S'il se treuue quelque lieu propre pour la surprise, il ne se faut pas contenter de le reconnoistre vne fois seule, mais on y doit retourner plusieurs, afin de le mettre mieux dans l'esprit, & considerer tous les enuirons pour pouuoir faire le rapport fidelement, mesme descrire & desseigner le lieu ou l'endroit où il est, auec les auenuës, & autres circonstances; & cela ne suffit pas de sçauoir seulement le lieu ; car il est encor tres-necessaire de sçauoir quelle garde on fait dans la Place, si les Corps de garde sont loin de ces lieux, combien il y a d'ordinaire de Soldats, s'ils sont fort exacts à la garde, l'ordre qu'ils tiennent à l'entrer & au sortir, les lieux où ils mettent ordinairement les Sentinelles, combien de Rondes, & à quelles heures on les fait, le temps auquel on fait moins

de garde, & quels sont les Soldats & Chefs qui la font: Si l'on peut on s'informer de l'ordre qu'ils tiennent aux alarmes, où est leur rendez-vous, & combien, & quelles gens sont ceux qui s'y doiuent treuuer. On doit raporter tout cecy auec verité, & si on ne peut le sçauoir que pour l'auoir ouy dire, on le demandera à plusieurs: mais en cecy il faut auoir grande discretion & iugement, afin de n'estre recogneu pour espion, & chastié pour tel: Et celuy qui est enuoyé doit auoir quelque pretexte pour lequel il va dans la Ville, & ne porter sur luy aucune chose qui le puisse faire soupçonner, comme tablettes tracées de desseins, de compas, ou regles, ou autres instrumens Mathematiques, papiers escrits de ces matieres, ou lettres soupçonneuses. De tout cecy il doit s'en descharger auant qu'aller au lieu; & au contraire porter lettres d'affaires, plustost acheter quelques rauauderies, se faire monstrer force marchandises, donner quelques petites erres: bref trafiquer quelque negoce pour couurir son intention. S'il est desguisé, qu'il prenne garde que ses actions & discours correspondent à son habit, & au personnage qu'il represente; qu'il ne soit point estonné estant abordé de quelqu'vn qui s'informeroit de luy; & qu'il ne s'arreste pas trop à contempler fixément les lieux qu'il veut recognoistre. C'est pourquoy il faut à cecy vn homme bien accort, d'esprit prompt, & d'imagination forte, afin que voyant les lieux, soudain il les mette dans la memoire, & les puisse par apres representer comme ils sont. Et le Prince ne doit pas se fier à vn seul; mais il y en enuoyera plusieurs sans que l'vn sçache de l'autre, afin de recognoistre par la conformité, ou diuersité de leur rapport la verité, ou la fausseté de leur dire; parce qu'aux choses vrayes ils s'accorderont, & aux fausses non.

Comme on se doit conduire en recognoissant.

Quel doit estre celuy qui recognoist.

Afin de couurir son dessein, il en doit enuoyer plusieurs en diuerses Places; & lors mesme qu'elles seront toutes recogneuës dans le Conseil de guerre, il les proposera toutes indifferemment, afin que personne ne sçache sur laquelle il veut entreprendre.

Enuoyer plusieurs pour recognoistre vne mesme Place.

DES DIVERSES SORTES DE SVRPRISES, & le moyen de les executer.

CHAPITRE VII.

LE lieu estant recogneu, on deliberera du moyen d'executer, l'entreprise, auec combien de gens, comment armez, en quel temps, & comme on doit se conduire, en toute l'action, se conformant & gouuernant selon le rapport qui aura esté fait par ceux qui auront recognu la Place.

Les Soldats choisis à l'entreprise doiuent estre diuisez en deux; car les vns seront enuoyez pour passer doucement par les lieu destiné, lesquels doiuent estre en tel nombre, qu'ils puissent forcer & tuer tous ceux qui seront au Corps de garde plus proche: Et ceux-cy doiuent estre bien armez, & porter chacun plusieurs pistolets, espées courtes, poignards, & toutes sortes d'armes qui peuuent estre facilement cachées, & promptement maniées,

Comme doiuent estre armez les premiers de la surprise.

226 Des Ataques par surprise,

auec lesquelles on puisse faire execution de pres. Les autres Soldats doiuent estre aux enuirons à couuert, attendans que ceux-cy ayent fait leur coup, pour les aller soudain secourir : c'est pourquoy il ne faut pas qu'ils soient trop esloignez, afin d'y pouuoir estre à temps: en cecy il faut auoir esgard à la mode de la surprise.

Pour embarrasser les portes.

Si en toute la Place il n'y a aucun autre lieu que les portes par où l'on puisse entrer, & toutesfois on veut tascher de surprendre la Place ; alors il faut treuuer quelque expedient pour embarrasser icelles portes, de telle façon qu'on ne les puisse fermer, & par ainsi s'en rendre maistres. Cecy peut estre fait arrestant, ou treuuant moyen de rompre quelque charrette aux portes, ou faisant tomber quelques animaux chargez : quelquefois surprenant le Corps de garde, comme fut fait à Amiens auec vn sac de noix, qu'vn Soldat habillé en païsan laisse verser deuant le Corps de garde, les Soldats duquel coururent pour amasser les noix ; & là dessus suiuirent d'autres Soldats desguisez, qui les tuerent tous, se rendirent maistres & de la porte & de la Place.

Exemples.

Philippus chasé de la Ville de Sauciens, ayans corrompu Apollonides Gouuerneur, fit entrer vn chariot chargé de pierres quarrées, qui embarrassa la porte, & fit soudain entrer Philippus, & les Soldats qui estoient tous prests, chargerent les habitans, & prindrent la Ville.

Autres.

Cesar Maxio Napolitain, tascha de surprendre Turin pour l'Espagnol sur les François, auec quatre chariots chargez de foin, dans lesquels estoient plusieurs Soldats, qui deuoient sortir lors qu'on auroit embarrasé la porte.

A Breda, le Prince Maurice gagna vn Batelier, qui auoit accoustumé de porter de la tourbe dans le Chasteau : Il fit remplir le bateau de Soldats choisis, & bien armez, couuerts autour & par dessus de tourbe, lesquels entrerent par cette finesse dans le Chasteau, & s'en rendirent maistres, & de la Ville, auec l'aide du secour qui estoit peu esloigné.

Vachtendonch sur la riuiere de Niers fut surpris par vne barque pleine de paille, dans laquelle estoit Mateo Dulchen, auec treze autres, & vn Soldat accoustumé à conduire la paille, qui estant cogneu de la Sentinelle luy demanda la main pour sortir, le tire dans l'eau ; soudain les autres se saisissent du pont & du Corps de garde, & le haussant prennent les armes de ceux qu'ils auoient tuez : Cependant Henry de Bergues estoit en vn bois là proche, pour les secourir auec quatre cens hommes.

Surpris auec habits dissimulez.

Les Arcades entrent dans le Chasteau des Messinois, ayant pris des armes & habits de ceux de dedans ; au changement de la Garnison ils entrent comme leurs amis, & se rendent maistres de la Place.

Epaminondas Thebain, en Arcadie prit les habits des femmes sorties à la feste de Minerue, sur le soir fait entrer ses Soldats ainsi vestus.

Antiochus en Cappadoce prit le Chasteau Suenda, donnant aux Soldats les habits des muletiers, sortis de là, qu'ils auoient tuez.

Auec le feu.

Cimon Capitaine des Atheniens fit des embusches à vne Ville la nuict, mit le feu au Temple & au bois dedié à Diane proche de la Ville ; ils y accourent pour l'esteindre, luy prend la Ville.

Stratageme.

Les Thebains ne pouuans prendre le port des Scicioniens, chargerent vne Nauire de Soldats armez, mettant de la marchandise au dessus : quelques

ques vns sortir sans armes font bruit entre eux, on appelle les Sciciomiens pour les mettre d'accord: cependant les Thebains cachez dans la Nauire occupent le Port & la Ville.

Par semblables subtilitez on peut quelque fois venir à bout de son dessein ; mais il faut que ceux qui sont employez soient gens hardis, & qu'on les ait autresfois esprouuez pour tels, car vn poltron peut gaster tout.

Si l'on veut surprendre la porte, il faut exécuter l'entreprise de iour, & lors qu'elle est ouuerte, autrement il faudroit la rompre. Or pour faciliter d'auantage l'entreprise, il faudra auoir fait couler quelques Soldats desguisez par diuerses portes vn à vn en diuers temps dans la Place, armez sous leurs habits simulez d'armes propres pour se defendre, & offenser ; qui se tiendront tous prests pour aller au premier bruit assister les leurs, & offenser les autres, & se ioindre auec les premiers qui doiuent faire l'execution; & à cet effect se tiendront pres des portes. Cependant ceux qui seront plus loin dehors, aduertis par le bruit, & les coups qu'ils entendront tirer, entreront vistement dans la Place, & s'en rendront maistres, auant que ceux de la Ville ayent loisir de s'assembler pour leur faire teste.

Ce qu'on doit faire lors qu'on veut prendre les portes.

Le Prince Maurice à l'entreprise sur le Chasteau d'Anuers auoit ainsi ordonné, qu'ayant donné l'escalade à la Ville, plusieurs Soldats des siens qui estoient là auparauant, vestus en habits de Moines, se fussent retirez dans le Chasteau, bien armez sous leurs robes, eussent pris le Corps de gards, & se fussent rendus maistres des portes.

Or il ne faut pas tant se fier à la surprise, que ceux qui doiuent secourir ne portent encor quelque instrumens pour rompre ; comme cognées, marteaux, ciseaux, scies, quelque petard, & principalement des cheualets pour empescher que les herses ne puissent estre tout à fait abatuës, & empescher le passage. Ils doiuent estre de six ou sept pieds d'hauteur, afin qu'on puisse passer au dessous des herses, pour lesquelles soustenir ils doiuent estre assez forts: leur longueur suffira de deux ou trois pieds: à faute de ces cheualets des bonnes entreprises ont esté marquées. Les Hollandois eussent pris Boleduc sans vn vieillard, lequel demi assommé de coups abatit la herse, & empescha ceux qui estoient aux portes d'entrer, ayans desia employez leurs petards aux autres. On doit encor auoir quelque petard si l'on rencontroit quelque porte, ou empeschement pour le faire sauter.

Instrumens necessaires aux surprises.

Quand on sera entré dedans, on posera vn Corps de garde à la porte, & les autres Soldats s'en iront en bon ordre aux Places d'armes, & autres Corps de garde qui sont dans la Ville, sans s'amuser au pillage iusques qu'on soit maistre asseuré de la Place: car on doit euiter la confusion & le desordre, qui d'ordinaire gaste les meilleures entreprises. Que si ceux de la Ville durant l'action s'estoient r'alliez, & vouloient faire teste: alors il faut les repousser, non seulement auec la force des armes, mais encor les distraire en mettant le feu en plusieurs endroits de ceux qu'on aura pris ; & n'y a point de doute que ce sera vn tres-fort moyen pour leur faire quitter les armes: car ils aimeront bein mieux se rendre, que s'opiniastrant auec peu d'esperance voir brusler leurs maisons, leurs femmes,

Ce qu'on doit faire estant entré dans la Place.

Mettre le feu en plusieurs lieux de la Ville.

FF 3

228 Des Ataques par surprise,

femmes, leurs enfans, & tout ce qu'ils ont de plus cher. Celuy qui ataque n'y ayant à perdre que ce qu'il espere prendre, doit plustost tout gaster & consommer, qu'en voulant conseruer la Place se treuuer frustré de la prise & de l'honneur. Si dans quelques ruës ils s'estoient retranchez ; alors par d'autres ruës on doit tascher d'enuironner & surprendre par derriere ceux qui seront à la defense, ou bien percer plusieurs maisons qu'on puisse aller de l'vne à l'autre, & les enfermer de tous costez. Aucuns monteront aux fenestres & toits des maisons plus proches des retranchemens, & de là tireront Mousquetades, & ietteront pierres à ceux qui les defendront. A ces actions seroient grandement bons les Mantelets, lesquels doiuent estre faits à preuue du Mousquet, auec quelques canonnieres, sur deux roües, comme vne charrette, ainsi qu'on voit en la Figure ✳, afin que les Soldats les puissent faire marcher deuant eux par les ruës, & estre à couuert iusques aux retranchemens, lesquels estant faits à la haste seront fort faciles à renuerser & rompre, & forcer ceux qui les defendent. Si l'on n'auoit pas de ces Mantelets, on s'aidera des plus gros tonneaux qu'on pourra treuuer, lesquels pour faire qu'ils resistent aux mousquetades, on les remplira de fascines, ou fagot ; ils seruiront pour se couurir les faisant rouler deuant soy. Les Soldats qui seront derriere, se tiendront vn peu baissez, afin d'estre couuerts; & roulans ainsi ces tonneaux iront iusques aux retranchemens, qu'ils renuerseront auec les piques, halebardes, & autres instrumens, & chasseront ceux qui les defendent auec leurs autres armes. Il faut bien se garder d'aller à le desbandade iusques que tout soit acheué.

Si l'on vouloit entrer par quelque lieu où il fallust rompre, ou ouurir de grilles de fer, on se pourra seruir de l'instrument suiuant de mon inuention, qui est composé de deux auis ordinaires A B, auec leurs femelles C D, lesquelles auis A B on chacune à vn bout vne roüe E F, dentelées, en biaisant, pour estre meuës de l'auis sans fin G, comme la Figure monstre. Cet instrument assemble toutes les barres de la grille; il est de tres grande force auec peu de leuier, ou maniuelle, propre non seulement à cecy, mais encor à plusieurs autres choses. Il peut estre autrement approprié, & au lieu qu'il serre les grilles, & les met ensemble, on peut faire qu'ils les ouure, & les separe en mettant les deux roües de l'auis sans fin auec la maniuelle du costé de dedans de l'instrument, & au bout des deux auis faire des gros bouts qui battent contre la plaque de fer ; & lors qu'on le voudra appliquer, il faudra mettre les deux plaques H I entre deux barres de la grille, & puis tourner la maniuelle, laquelle fera tourner les auis, & esloigner vne plaque de l'autre, & par ce moyen ouurir, ou rompre la grille: Mais il faut remarquer que le fer a plus de force en la premiere façon qu'en la derniere, & le bois au contraire. On sera aussi aduerti que la grosseur de l'instrument doit tousiours estre proportionnée à la force qu'on veut qu'il face: car auec vn instrument fait de pieces minces, bien qu'il soit de grandissime force, quant à la puissance, ou disposition des roües, il ne fera pas beaucoup d'effect, & ne pourra pas exercer toute sa force, à cause de la foiblesse des pieces. Il faudra donc que les plaques soient tousiours plus fortes que les barreaux qu'en veut rompre, & le reste à proportion. Si la force, ou puissance de l'instrument n'est

Liure II. Partie I. 229

n'est pas bastante, on la peut augmenter par les rouës & pignons, ou autres auis. On remarquera que tant plus on augmentera la force, tant plus lentement il marchera, parce que la vistesse & la force ne peuuent iamais estre ensemble. Il faut aussi prendre garde que l'vne des auis A doit estre taillée au contraire de l'autre B, parce que si toutes deux sont taillées d'vne façon, l'vne baissera quand l'autre haussera, & l'instrument ne pourra pas marcher. La plaque H doit seruir de femelle, & la plaque I doit simplement estre percée par où puissent passer les auis.

Aucuns se seruent du Cric; mais la force d'iceluy auec leuier, ou maniuelle pareille sera beaucoup moindre que de cet instrument: car si on suppute combien pourra vn Cric, lequel aura chaque dent K d'vn pouce, & vn pignon L à quatre dents attaché à l'arbre de la maniuelle, laquelle soit longue de sept pouces, qui meuue vne rouë N de douze dents, & l'arbre de celle-cy ait vn pignon O de quatre dents, qui meuuent la scie du Cric P, la force d'iceluy sera augmentée de seize fois & demi. Et auec l'autre si on fait la rouë qui est meuë par l'auis sans fin de vingt-quatre dents, & que trois dents des autres auis fassent vn pouce? si l'on suppose la maniuelle comme en l'autre de sept pouces, on trouuera la force estre augmentée 1584. fois. Donc la force de nostre instrument sera 96. fois plus grande que celle du Cric ayant tous deux leuier esgal. *Le Cric a moins de force que les susdits instrumens.*

Si l'on aime mieux on pourra limer les grilles sans point de bruit, auec des limes qu'on appelle communement sourdes, lesquelles sont limes plates, comme la marquée Q, vn peu larges, moins espaisses qu'vn dos de couteau, bien taillées à neuf, & bien trempées, lesquelles on emmanchera de plomb, & les garnira aussi de plomb, à l'autre bout R qu'il n'y reste que le ieu de la lime, de laquelle on couurira le dessus du dos Q de plomb, & le barreau S qu'on veut limer on l'enuironnera aussi de plomb, ne laissant que l'endroit où la lime doit tailer, laquelle ne sera point de bruit. I'ay experimenté aussi que si l'on frappe d'vn marteau T, emmanché & enuironné de plomb sur quelque fer T, qui en soit aussi enuironné, ne laissant descouuert que ce qui donne & reçoit le coup, il s'entendra fort peu, & de pres seulement. Cette mesme inuention appliquée aux scies leur oste beaucoup du bruit qu'elles font en sciant. *La lime sourde.* *Marteau sourd de l'inuention de l'Autheur.* *Scie sourde de l'inuention de l'Autheur.*

Si l'on veut surprendre la Ville par où passe la riuiere, de laquelle le passage soit fermé, ou auec des paux, ou auec des chaisnes. Si c'est auec paux, il faudra les scier à deux pieds sous l'eau ne les acheuant pas tout à fait, on en laissera vn peu pour monstre, qu'on puisse toutesfois rompre d'vne secousse; & cecy se doit faire dans plusieurs nuicts qu'on choisira les plus obscures, afin de n'estre pas apperceu. Cela est faisable aux lieux qui sont fermez ainsi, lesquels sont tousiours fort larges, & gardez seulement de deux costez: tellement que dans l'obscurité, estant au milieu, on ne sçauroit estre veu: Ainsi auoit on entrepris sur ceux de Geneue, & coupé desia quantité des paux, mais l'entreprise fut descouuerte par vn meschant traistre. *Pour scier les paux.*

Lors qu'on aura coupé des paux à suffisance pour le passage d'vn bateau, on appreftera plusieurs barques, qu'on chargera de Soldats, lesquels s'iront au lieu, & poussans ces paux qui tiendront peu, entreront dans *Comme on doit entrer par les paux coupez.*

la

la Place, & feront leur deuoir à la prendre. Il feroit bon que les barques fuffent plus eftroites & plus longues, afin qu'il y euft moins de paux à couper; fur tout on prendra bien fes mefures, & pluftoft on fera le paffage trop large que trop eftroit.

Pour faire baiffer les chaifnes.

Si le paffage de la riuiere fe ferme auec des chaifnes; eftant large, il faut qu'elles foient appuyées fur quelque chofe au milieu, autrement leur pli feroit paffage par deffous aux extremitez, ou par deffus au milieu. Si ce qui les fouftient font paux de bois, on les pourra fcier, comme nous auons dit : fi ce font de bateaux, ie voudrois les percer par deffous, lefquels fe rempliront d'eau par le trou; eftans pleins ils iront à fonds, & laifferont baiffer les chaifnes, fur lefquelles les bateaux pourront paffer : ou bien il faudroit auoir limé quafi toute la chaifne en quelque endroit, de façon que ce qui refteroit fuft fort deflié, & facile à rompre; ce qu'on feroit la nuict de l'entreprife auec quelque hache de bon acier, bien trempé, ainfi que i'ay veu rompre des groffes grilles de fer; ou bien quelque cifeau, la chaifne eftant appuyée fur quelque autre fer, romproit facilement ce qui refteroit.

Pour rompre les chaifnes.

On peut encor les rompre auec des eaux forts : mais fi l'on fe fert des ordinaires, elles ne vaudront rien à cet effect, à caufe qu'il faut trop long-temps pour rompre vne groffe chaifne; & outre cela il faut fouuent changer l'eau, & y a beaucoup de façon à l'appliquer. L'eau fort fuiuante eft merueilleufe pour cet effect, & agit fort promptement :

Eau fort pour rompre le fer.

On prendra quantité de Tarentes, qui font animaux comme petits Lezards, ils font gris & comme tranfparens, auec la tefte vn peu groffe : on les mettra dans vn alembic de verre, y meflant les autres ingrediens ordinaires de l'eau fort : on fera diftiller le tout à feu lent; de l'eau qui en fortira, on s'en feruira moüillant vne piece de linge dans cette eau, duquel on enuironnera le fer qu'on veut rompre : l'ayant laiffé deffus quelque efpace de temps, on le changera : cela eftant fait trois ou quatre fois, le fer fe rompra comme verre. Les Salamandres que nous appellons Mourons, qui font Lezards noirs & iaunes, qui viennent principalement aux pluyes d'Automne, font le mefme effect que les Tarentes.

Ordre qu'on doit tenir pour approcher & retirer les barques & bateaux.

Mais quelqu'vn pourroit dire, qui treuuera-t'on qui vueille fe hazarder d'aller fcier, limer, ou percer, ces paux, ces chaifnes, ou ces bateaux dans l'eau? Il s'en treuue affez pour l'entreprendre, non feulement cela, mais d'autres actions plus perilleufes que celle-cy, qui ne l'eft pas tant comme il femble, fi l'on prend bien fon temps, & fe gouuerne fagement : car fi l'on eft defcouuert, on peut fe retirer; & pour auoir auantage, on fera dans vn petit bateau eftroit, efpalmé à neuf, capable de porter huict ou dix bons rameur, auec celuy, ou ceux qui doiuent trauailler : ces rameurs ne feront rien en defcendant, lors qu'on fera fi pres que le bruit des rames fe pourra entendre; on laiffera aller le bateau au courant de l'eau; ils feruiront pour s'en rétourner, ou fe retirer eftans aperceus. Or pour ne faire point de bruit au retour, il feroit bon d'auoir deux bateaux, vn dans lequel feroient les rameurs, & vn autre petit dans lequel fe mettroient ceux qui deuroient trauailler. Eftans à cent cinquante, ou deux cens pas de la paliffade, on ancteroit le bateau où feroient

Inuention de l'Autheur pour ce faire.

les

Liure II. Partie I. 231

les rameurs, & laisseroit aller l'autre à val l'eau, attaché à vne corde à ce-
luy cy. Que si l'eau estoit dormante, il faudroit auoir deux rames qu'on
tient tousiours dans l'eau, elles se plient d'vn costé & resistent de l'autre;
ou bien on aura vne bale de plomb attachée auec vne longue corde, la-
quelle ceux du bateau ietteront tant loin qu'ils pourront, puis tirant la
corde s'approcheront : & puis ietteront derechef la bale, iusques qu'ils
soient au lieu : Cela ne fait pas plus de bruit qu'vn poisson qui saute.

Inuention de l'Autheur pour faire marcher les bateaux sans bruit.

Aux eaux courantes il faut auoir laissé le bateau où sont les rameurs,
ancre comme nous auons dit : Et quand ceux qui trauaillent se voudront
retirer, ils le donneront à cognoistre tirans la corde : lors ceux qui sont
esloignez, leueront l'ancre & rameront, & tireront le bateau sans que
ceux de la Place puissent entendre aucun bruit que fort esloigné. Il sera
bon que ceux qui trauailleront à cela soient vestus de noir, ou de gris,
parce que de couleur, principalement de blanc, ils seroient aperceus. En
cette façon on peut iuger la chose estre aisée à faire ; on n'en doit point
douter, puis que l'vn a esté fait à Geneue ; l'autre ie l'ay vou faire, & en-
cor bien pis. Au Poussin on auoit fait vn pont soustenu par des gros ca-
bles & bateaux, auquel on faisoit garde, & y auoit plusieurs Sentinel-
les ; & toutesfois les Parpaillots de Bay sur Bay, sans tant de ceremonie
descendoient au long de la riuiere à nage de nuict, portant des haches
auec eux, couperent les cordes du pont par plusieurs fois, & apres se sau-
uoient encor à la nage, sans que iamais on les ait peu empescher, ni pren-
dre, ou tuer aucun de ceux qui se hazardoient à les couper ; lesquels le
faisoient, comme nous auons sceu du depuis, sans esperance aucune de
recompense, ains seulement pour auoir la gloire d'auoir fait du mal aux
nostres.

Remarque.

S'il y a des palissades à rompre, ou à ouurir, l'instrument fait comme
monstre la Figure marquée V sera fort propre, lequel aura vn leuier ou
manche long de douze ou quinze pieds, plus ou moins, selon l'effort
qu'on veut qu'il face ; tant plus long, tant plus il aura de force : on le
mettra entre deux paux, en tournant le manche il faudra que l'vn ou
l'autre saute : mais il y a ce defaut, que vous ne sçauez quel des deux paux
il emportera ; & quelquesfois vous voudriez emporter tel qu'il laissera.
Pour ne faillir point i'ay inuenté le suiuant marqué X, qui est auec au-
tant de leuier que l'autre, auec vn fer au bout Y fait en crochet, qui tran-
che, pour en prendre les paux auec l'autre branche Z : en baissant le man-
che il faut qu'il se rompe, si vous auez fait l'instrument assez fort.

Instrument à rompre la palissade.

Autre instrument de l'inuention de l'Autheur.

Il y a plusieurs autres instrumens propres à ouurir, arracher, limer, cou-
per, rompre, briser, enfoncer, qu'on peut treuuer dans les liures, & in-
uenter de soy, selon que l'occasion se presente. Les haches, ou cognées
sur tout seruiront grandement à rompre les palissades. On y peut aussi
mettre le feu, mais il agit trop lentement pour executer quelque action
prompte : si ce n'est auec la poudre dans quelque saucisse, grenade, mor-
tier, ou petard, comme sera dit en son lieu.

Les instrumens ne suffisent pas, il faut encor la force des hommes, non
seulement de ceux qui doiuent executer l'entreprise, mais aussi de ceux
qui les doiuent secourir, qui soient en bon nombre, comme sera dit apres ;
& en mettre tousiours plus qu'on ne croit estre necessaire pour forcer

La force des hõmes est necessaire aux surprises.

GG ceux

Des Ataques par surprise,

ceux de la Place. Qui neglige l'ennemi est vaincu le premier. Hannibal mesprisant ceux qui estoient dans Palerme, pour le peu de nombre qu'il les croyoit, fait vne attaque: les Romains sortent, les repoussent, & en tuent la pluspart. Pompilius Lenatus applique les eschelles à Numance auec peu de force: eux sortent, les chargent, & font retirer. Le Sieur de Cran assiege Dole pour le Roy Louys XI. auec peu de monde, mesprisant l'ennemy; ils font vne sortie, le chassent, & amenent vne partie de son Artillerie.

PLANCHE XXXVII.

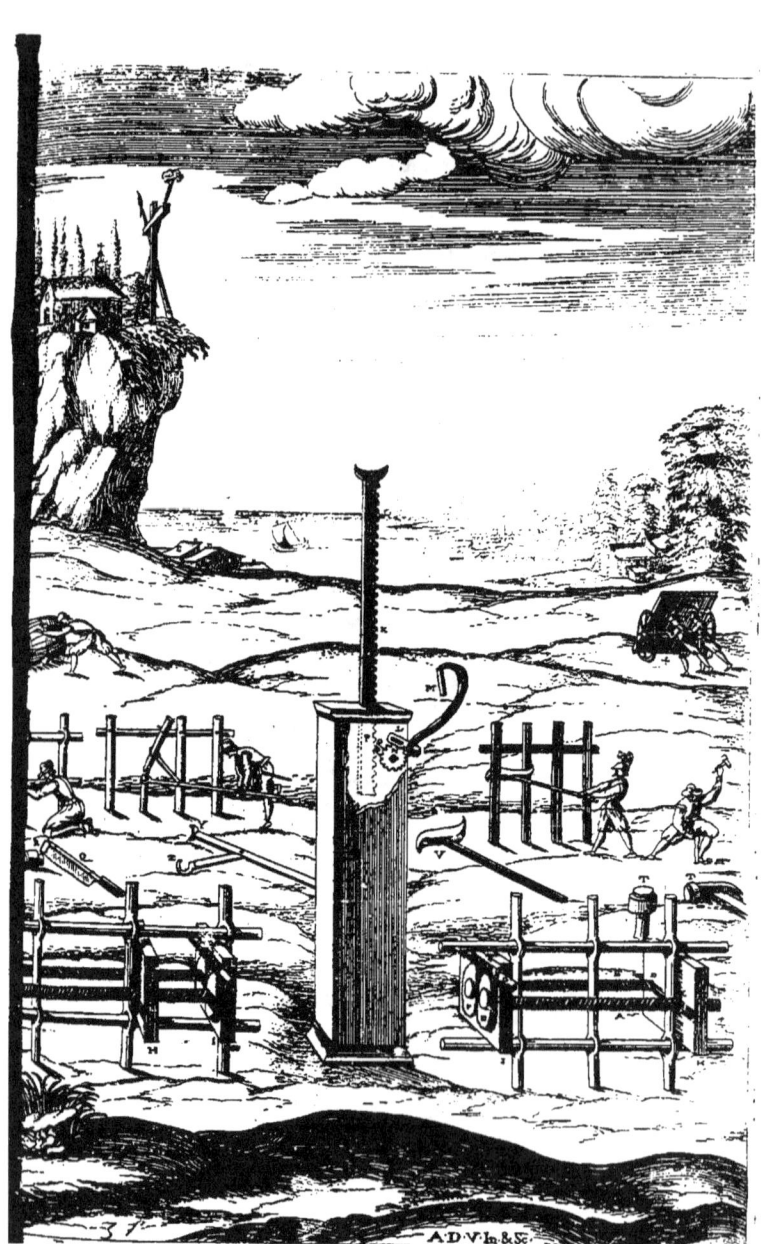

DES ESCALADES.
CHAPITRE VIII.

APANEVS treuua l'inuention d'escalader les Places, qui fut tué par les Thebains auec tant de violence, & de colere, qu'on disoit la foudre l'auoir consommé. Elles estoient autrefois bien plus en vsage qu'elles ne sont de present: mesmes anciennement c'estoit la commune façon de prendre les Villes: du depuis on a apris à se mieux defendre. Si quelqu'vn en ce temps vouloit ouuertement escalader vne Place, il n'y gagneroit rien que des coups: ce seroit enuoyer les Soldats à la boucherie: & d'vne telle entreprise on n'en peut attendre que perte asseurée, sans aucune esperance de profit ni d'honneur; aussi personne n'entreprend de forcer ouuertement en cette façon aucune Place gardée.

Qui fut l'inuenteur des escalades.

En cette action ainsi qu'aux autres, il faut auoir recogneu l'endroit par lequel on pretend d'entrer; & tous les lieux qu'il faut passer auant qu'y estre arriuez. S'il y a quelque riuiere, ou ruisseau auoir sondé le gué, & mesuré la largeur; veu les lieux ou l'on se pourra cacher auant qu'executer l'entreprise. Par apres il faudra sçauoir quel est le fossé de la Place, & les particularitez, comme nous auons cy deuant dit. Il est aussi necessaire sçauoir s'il y a d'eau dans le fossé, laquelle empesche qu'on ne puisse appliquer les eschelles qu'auec tres grande difficulté & longueur de temps, à cause des points qu'il faut trainer & appliquer, ou des bateaux & radeaux qu'il faut descendre dans le fossé. Quand il y a des Dehors à la Place, il est tres difficile & presque impossible de la surprendre par ce moyen, principalement s'ils sont gardez, à cause du danger qu'il y a d'estre descouuerts passant par tous ces lieux? ce qu'estans, le dessein ne peut aucunement reüssir: parce que ceux de la Ville se mettront en armes & empescheront l'entrée. Ces entreprises se font lors que celuy qui ataque ne se sent pas assez fort pour de viue force emporter la Place, ou s'il l'est, qu'il ne veut pas employer ses forces; Car par les surprises auec peu de force & peu de temps on fait l'execution; que s'il y faut employer l'vn ou l'autre, ce n'est plus surprise. C'est pourquoy il la faut faire en telle façon qu'on treuue peu de resistance; autrement il faudroit surmonter la force par la force, ce qui ne se pourroit estant moindre que celle des assaillis, comme l'on suppose.

Comme on doit recognoistre le lieu qu'on veut escalader.

Place auec Dehors gardez est difficilement escaladez.

Il faudra principalement auoir mesuré, s'il est possible, la hauteur de la muraille, & recognoistre si dans le fossé il y a des palissades; comme aussi contre la muraille ou escarpe par où l'on veut monter: Mesme prendre garde s'il y a des Machicoulis, ou si au haut de la muraille on met aucune chose, à laquelle appuyant les eschelles, ou autres machines on fasse du bruit pour aduertir ceux dedans, ou tombe sur ceux qui voudroient monter. Il est encor necessaire de sçauoir ce qui est apres la muraille, s'il y a vn rempar auec sa montée, par laquelle on puisse facilement descendre, ou bien si c'est vne muraille simple, où il faille des eschelles pour descendre dans la Place apres estre monté en haut, & combien est haute la muraille du costé de la Ville: combien est grande la Place d'ar-

Ce qu'il faut remarquer ainsi que d'escalader vne Place.

GG 3 mes

mes qui est apres, & par où on doit aller aux portes & Corps de gardes plus proches : comme aussi aux Places publiques où se rassemble le peuple pour faire corps aux alarmes: comme aussi, où sont les Eglises les plus fortes, la maison de Ville, l'Arcenal, & autres lieux où ceux de la Ville se peuuent assembler, & faire vn gros pour se presenter contre l'ennemi. Il faut recognoistre tout ce que dessus, & toutes les autres choses qu'on rencontrera & croira estre necessaires de sçauoir pour acheuer l'entreprise.

Le secret & la diligence sont les poincts principaux de ces actions, l'vn afin que l'ennemi n'en soit pas aduerti, l'autre afin que l'estant il n'ait pas temps d'y remedier.

Exemple de surprises de Villes par la diligence.

Marc Cato pour surprendre vne Ville d'Espagne fit dans deux iours le chemin qu'on faisoit ordinairement en quatre. Camillus reprit la Ville Sutrium le mesme iour qu'e les Latins l'auoient prise, à cause de sa diligence incroyable. Charlemagne pour deliurer l'Espagne occupée par les barbares surprit Auguste & Pampelune auant qu'ils sceussent qu'il fust en chemin.

Diuerses longueurs d'eschelles necessaires aux escalades.

Auant qu'aller au lieu, on prepare les instruments necessaires, qui sont outre les armes (lesquelles sont tousiours comme les membres des Soldats) les eschelles, desquelles il en faut auoir plusieurs, & de diuerses longueurs selon que le lieu le requiert ; comme si la Contrescarpe estoit taillée, il en faudroit pour descendre dans le fossé qui fussent de cette longueur, & d'autres pour monter sur la muraille : quelque pont pour passer la Cunette, ou autre fossé s'il y en a, ou pour appuyer dessus les eschelles.

Ce qu'il faut obseruer en leur construction.

Les principaux poincts qu'on doit obseruer en la construction des eschelles, c'est leur grandeur, leur force, & qu'elles puissent estre commodément portées & appliquées sans bruit; pour quoy faire il faut auoir mesuré la hauteur du lieu qu'on veut escalader, comme nous auons dit, & sçauoir le pied qu'on veut donner aux eschelles. On treuuera combien doit estre longue l'eschele, adjoutant le quarré de la hauteur, & du pied ensemble, & de ce qui en prouient tirer la racine quarrée, laquelle sera la hauteur de l'eschelle [a] : Comme si la muraille estoit haute de 30. pieds, le pied de l'eschele esloigné de la muraille de 10. pieds, leurs quarrez ajoustez ensemble font 1300. dont la racine quarrée 36. & enuiron ⅓, qui est moins de demi pied, monstre la hauteur que deuroit auoir l'eschele, laquelle il vaut mieux faire vn peu plus longue que trop courte : car pour estre trop longue on ne laissera pas d'entrer, & si elles sont trop courtes on ne pourra rien faire. Par apres il faut prendre garde que le plus souuent le fossé panche, & est plus bas sur le milieu qu'aux bords, ou contre la muraille. ; c'est pourquoy il faut aussi faire des escheles vn peu plus longues. Quant à leur largeur, ie voudrois qu'à chacune ne peust monter qu'vn homme de front ; parce que les faisant fort larges pour pouuoir monter deux ou trois hommes de front, il faudroit les eschelons longs, qui se romproient facilement, à cause de leur estendue, deux ou trois Soldats armez y estans dessus; ou bien il faudroit les faire fort gros, & les autres pieces à proportion, d'où s'ensuiuroit qu'elles seroient tres-difficiles à manier ; & à estre dressées : car il faut non seulement que l'eschelle supporte deux ou trois Soldats, s'il en peut tant monter de front, mais encor tous les autres qui suiuent successiuement pour soustenir ceux-cy.

[a] *7. Propos. 5.*

C'est

Liure II. Partie I. 237

C'est pourquoy il vaut mieux en mettre plusieurs l'vne contre l'autre, & ainsi elles seront plus maniables, plus asseurées, & plusieurs pourront monter de front.

Publius fut repoussé deuant la Ville de Carchedo en Iberie, defenduë par Magon, parce que les eschelles estoient larges, plusieurs montoient à la fois, & estoient si hautes, que la veuë se troubloit à ceux qui montoient, qui tomboient d'en haut pour peu qu'ils fussent poussez, & faisoient tomber les autres. *Eschelles où peuuent monter plusieurs de front ne sont bonnes.*

Or parce qu'il n'y auroit point d'eschele qui peût supporter tant de pesanteur, il y faut faire des estais par dessous qui la soustiennent en diuers endroits. *Doiuent estre estayées.*

Quant à leur forme, parce qu'il y en a des liures entiers, tant des anciens, comme Vegece, que des modernes, comme Lipse, il seroit ennuyeux d'escrire icy les mesmes choses que les autres ont dit. Nous mettrons seulement les deux suiuantes pour exemple, apres auoir aduerti en general, qu'il est bon les faire qu'elles se demontent en plusieurs pieces, pour estre portées plus commodément: mais il faut prendre garde qu'en les mettant ensemble elles ne facent point de bruit (ou bien on les assemblera auant qu'arriuer à la Place) ni aussi en les appliquant. Pour remedier à cela il faut mettre des poulies au bout, bien graissées à leur essieu, & fucrées tout autour, afin qu'en les faisant rouler au long de la muraille, pour les esleuer elles ne facent aucun bruit. En bas il sera bon qu'il y ait des pointes de fer, afin d'empescher que le pied ne recule: aucuns veulent qu'on mette des crochets de fer en haut, afin qu'estant accrochées aux murailles, on ne les puisse plus pousser sans les hausser, ce qu'on ne sçauroit faire estans chargées. Mais parce que ces crochets empeschent l'vsage des poulies, ie ne voudrois pas les y mettre: & bien qu'ils seruent pour garantir ceux qui seroient dessus, d'estre iettez en bas auec les eschelles, ils ne seruiront pas pour faire reüssir l'entreprise, si elle est descouuerte auant qu'on soit entré, ou que ceux qui seront entrez ne soient pas assez forts pour repousser les ennemis, & donner temps d'entrer aux autres qui montent: Et quand bien les eschelles tiendroient le mieux du monde, c'est folie de s'imaginer de pouuoir emporter de viue force par escalade vne Place, lors que ceux de dedans sont en defense. C'est pourquoy ie prefere l'vsage des poulies, (qui empesche le bruit) à celuy des crochets, qui fait bruit, encor qu'ils empeschent qu'on ne renuerse les eschelles: toutesfois qui les voudra mettre le fera comme monstre la Figure A. Ils sont fort commodes de cette façon: car si on veut retirer les eschelles, on tirera la corde, & le ressort se baissant le crochet laschera. *Eschelles qui se demontent plus commodes à porter. Leur description. Meilleures à poulies qu'à crochets.*

Les plus grandes qu'on treuue dans les Histoires auoir esté employées, sont celles que les Romains appliquerent à Syracuse, qu'on appelloit Sambuques, mises sur des grands vaisseaux appellez Corui, qu'Archimedes rendit inutiles, la description desquels on peut voir dans Polybe, & dans Plutarque, comme aussi la Testudo des Romains qui estoit vne espece d'escalade. *Eschelés des Romains deuant Syracuse de grandeur demesurée.*

La premiere façon d'eschelles est marquée en la Figure B, elles ont esté faites à Geneue; on les a grandement estimées, c'est pourquoy nous en mettrons la description au long & l'ordre de l'actió descrite par Matthieu. *Figure des eschelles dont Geneue fut escaladée, & la description de Matthieu sur ce sujet.*

Monsieur

Des Ataques par surprise,

L'ordre de l'entreprise de Geneue.

Monsieur d'Albigni auoit mis sur tous les passages des gardes, afin que personne ne peust passer, & faire sçauoir à ceux de Geneue la venuë des troupes de son Altesse de Sauoye : ceux qui deuoient donner les premiers s'auancent à la file au long du bord de la riuiere d'Aruë, afin que le bruit de l'eau empeschast la Sentinelle de les ouyr marcher : s'en vont apres au long du Rhosne, se mettent en ordre en la place du Plain-palais. Brignolet auec ceux qui deuoient donner l'escalade suiuent d'Albigni, lesquels descendans dans le fossé sans estre descouuerts des Sentinelles, passent le fossé sur des clayes pour ne s'enfoncer dans la bouë, appliquent trois eschelles faites de plusieurs pieces, se pouuans alonger ou racourcir, & porter sur des mulets, & auec cela estoient aussi fermes que d'vne piece : les bouts qui appuyoient en terre estoient armez de deux grosses pointes de fer, afin qu'elles ne se peussent mouuoir ; les bouts d'en haut qui s'appuyoient contre la muraille auoient chacun vne poulie de huict pouces de diametre, couuerte sur le bord de futre pour ne faire point de bruit les appliquant : tous les autres bouts des pieces de l'eschele auoient vne entailleure garnie de fer finissant en demi-lune, afin qu'on peust ioindre les pieces plus facilement, & qu'en cette entailleure se reposassent, & entrassent les extremitez du plus haut eschelon de la piece plus basse : c'est pourquoy ils sortoient en dehors de chaque coste quatre ou cinq pouces pour receuoir l'eschelon de l'autre : toutes les autres pieces estoient de mesme. On remarquera que la commodité de ces escheles estoit, qu'elles pouuoient facilement estre portées, alongées & acourcies tant qu'on vouloit. La façon d'appliquer ces escheles est telle : on leue contre la muraille la premiere piece où est la poulie, à laquelle on ioint l'autre piece, & la pousse en haut ; à celle-cy on adiouste l'autre, ainsi iusques à la fin. La Figure C represente ces escheles.

Autre façon d'escheles digne de remarque.

L'autre façon d'escheles est fort belle, mais ie croy qu'elles sont plus propres à des vsages legers qu'à escalader les Villes : toutesfois pour faire monter quelqu'vn pour mieux appliquer les autres, elles pourroient seruir. On aura plusieurs bastons esgaux, lesquels d'vn bout seront plus petits, & percez de l'autre, afin que le bout de l'vn puisse entrer dans le trou de l'autre, & estans tous assemblez ils soient comme vn seul baston, ou pique : aux deux bouts du dernier, ou plus haut il y aura des crochets, ou vn seul, appliqué comme on voit en la Figure D : à ces bastons on attachera des cordes toutes esgales, qui feront la distance d'vn Eschelon à autre, & les bastons les eschelons : mais il faut que si l'vn a tourné le trou d'vn costé, l'autre qui suit ait la pointe tournée de ce costé, & l'autre trou, & l'autre la pointe, ainsi de suite des autres : cela sera fort aisé à entendre à celuy qui en verra la Figure D : Lors qu'on les voudra porter, on demontera les bastons, & ployera les cordes, & quand on les voudra appliquer on ioindra tous les bastons ensemble, qui feront vne longueur pour arriuer au lieu où on les veut poser, où ayant arresté le crochet, on tire le dernier baston, tous les autres se demanchent, & sortent l'vn de l'autre, & l'eschele se treuue faite. Or parce que les eschelons seroient vn peu trop loin l'vn de l'autre, entre ceux qui seront faits des bastons on en mettra de corde, comme en la Figure D : les marquez E sont de bois, & les marquez F de corde. Si on auoit intelligence là où l'on veut monter,

Liure II. Partie I.

monter, sans tant de façon on auroit des bastons percez, qu'on enfileroit à deux cordes, faisant des nœuds au dessous des eschelons, & seroient aussi bonnes que les autres, mais il faut que quelqu'vn les tire d'enhaut auec quelque corde pour les accrocher.

De la premiere, ou seconde sorte d'eschelles, si l'on s'en veut seruir on en doit auoir plusieurs, afin que si quelques vnes viennent à estre rompuës, ou par l'ennemi, ou par autre accident, on en puisse appliquer soudainement d'autres: outre que tant plus on a d'eschelles, tant plus de Soldats aussi peuuent monter à la fois; d'où s'ensuit l'execution prompte de l'entreprise. *Faut en vne escalade auoir quantité d'eschelles.*

Les premiers qui seront montez, il faut qu'ils se tiennent au lieu où ils seront montez sans faire aucun bruit, & demeureront là, iusques qu'il y en ait d'autres; & lorsqu'ils seront assez en haut, les vns resteront à garder les eschelles, les autres s'en iront au plus prochain Corps de garde, lequel on taschera de surprendre, ou si l'on ne peut, on les déferas de viue force. Alors par quelque signal premedité, on aduertira ceux qui sont dehors d'entrer par ce lieu, ou ils se renforceront. Pour mieux faire on ira à la porte la plus proche, & apres auoir tué ceux qu'on y treuuera en garde, on rompra & ouurira les portes, ou auec des coignées, ou auec d'autres instrumens; le plus prompt est le petard, lequel ceux qui seront entrez appliqueront par dedans, ou ceux qui seront dehors, aduertis de la porte où ils doiuët l'appliquer: cependant le gros s'approchera, & les portes estans rompuës entrera par là. Or parce qu'en rompant la porte auec le petard, on ne peut faire de moins qu'on ne rompe aussi le pont-leuis, il sera necessaire que ceux qui suiuent portent les ponts propres pour passer dessus, Caualerie, ou Infanterie, si l'on a tous les deux, ou bien si l'on peut on abatra le pont auant que petarder la porte. En toute cette action comme aux autres on gardera vn bon ordre, & euitera la confusion. Le Chef doit auoir preueu aux accidens qui peuuent arriuer, & à ce qu'il aura à faire lorsqu'ils arriueront; & à ceux qui viendront inopinément, il faudra que par sa prudence il y remedie. Lors qu'on sera maistre de la porte, on s'en ira aux lieux les plus forts de la Ville, & s'en saisira: comme des Places, des Eglises, Maisons de Ville, Arcenal, & autres lieux où l'on se barricadera & fortifiera; ce qu'il faudra faire le plus promptement qu'on pourra, afin de ne donner point temps de se ralier, & chastier ceux qui seroient entrez, comme on a autresfois fait pour s'estre iettez trop tost au pillage. A l'entreprise de Geneue, ceux de la Ville firent cependant corps, s'opposerent, & chastierent ceux qui estoient entrez, dont les vns sauterent les murailles, les autres s'estans mis dans vne tour furent pris à composition les vies sauues, mais apres qu'ils les tindrent, faussans meschamment leur parole, les pendirent au Bastion le plus proche de la Porte neufue du costé qu'ils estoient entrez. Sur tout on fera en sorte que les premiers qui seront entrez se saisissent du logis du Gouuerneur, & prennent, luy, son Lieutenant, & le Sergent Major, & les autres qui commandent dans la Place; parce que le peuple sans Chef n'osera rien entreprendre, ou s'il entreprend il le fera sans ordre, & sera facile à le rompre. *L'ordre qu'il faut tenir aux escalades.* *Ponts necessaires apres auoir petardé vne porte.* *L'ordre qu'il faut tenir apres qu'on est entré par escalade.* *Geneuois rallierent ceux qui estoient entrez dans leur Ville.*

Le temps d'executer l'escalade, si le fossé est plein d'eau, sera fort à propos en temps d'Hyuer, lors qu'il est bien gelé, & qu'on peut passer par dessus *Quel temps on doit choisir pour donner vne escalade, & ce qu'on doit faire.*

HH

dessus sans crainte de rompre la glace:car en autre temps il faudroit auoir amené des bateaux, ou des radeaux, ou telles autres machines pour passer le fossé, & appuyer dessus les escheles; ce qui ne se peut faire sans grand embarras & bruit, & faut beaucoup de temps pour mettre en ordre tous ces equipages, d'où s'ensuiuroit le danger d'estre descouuert, & par consequent l'entreprise rompuë. C'est pourquoy aussi iamais on ne s'hazarde de prendre par escalade, en autre temps les Places enuironnées d'eau. Quant aux autres lieux qui pourroient estre surpris par escalade, il n'y a aucun doute qu'on doit choisir la nuiçt; & l'heure la plus propre sera la minuict, ou quelques deux heures deuant la Diane: car c'est alors que tous sont assoupis par la douceur de la matinée, & dorment le plus profondement de tout le reste de la nuict. Il faut aussi choisir vne nuict qu'il ne fasse point de Lune, au contraire qu'il soit fort obscur, ou qu'il pleuue, ou qu'il fasse grand vent: car l'obscurité de la nuict, le bruit de la pl e & du vent fauorisent les entreprises, l'vn empeschant qu'on ne soit v u, l'autre qu'on ne soit ouy, qui sont les deux poincts principalement requis en ces occasions. Il faudra encor prendre garde de monter s'il est possible apres que la Ronde aura passé, & si la coustume est de donner le mot à la Sentinelle, le premier monté s'il voit venir la Ronde, criera de loin, qui va là, afin d'auoir le mot, & par ce moyen pourra aller aux autres Sentinelles, arrester les Rondes, & donner temps à ses compagnons de monter: par ainsi l'on pourroit facilement surprendre le Corps de garde.

Il arriue par fois des accidens dans des Places, qui sont fort propres, & donnent occasion de faire des entreprises, lesquelles le Prince, ou Chef choisira; ce sera à luy de cognoistre quand le temps sera à propos.

I'ay peu parlé sur les formes des escheles qu'on peut faire en diuerses façons, comme aussi des diuerses manieres de les appliquer & acrocher auec facilité, & plusieurs inuentions sur ce sujet que i'ay laissées, parce que rarement en ce temps on prend des Villes par escalade, à cause de la difficulté qu'il y a d'executer ces entreprises aux Places qui sont tant soit peu fortifiées & gardées.

PLANCHE XXXVIII.

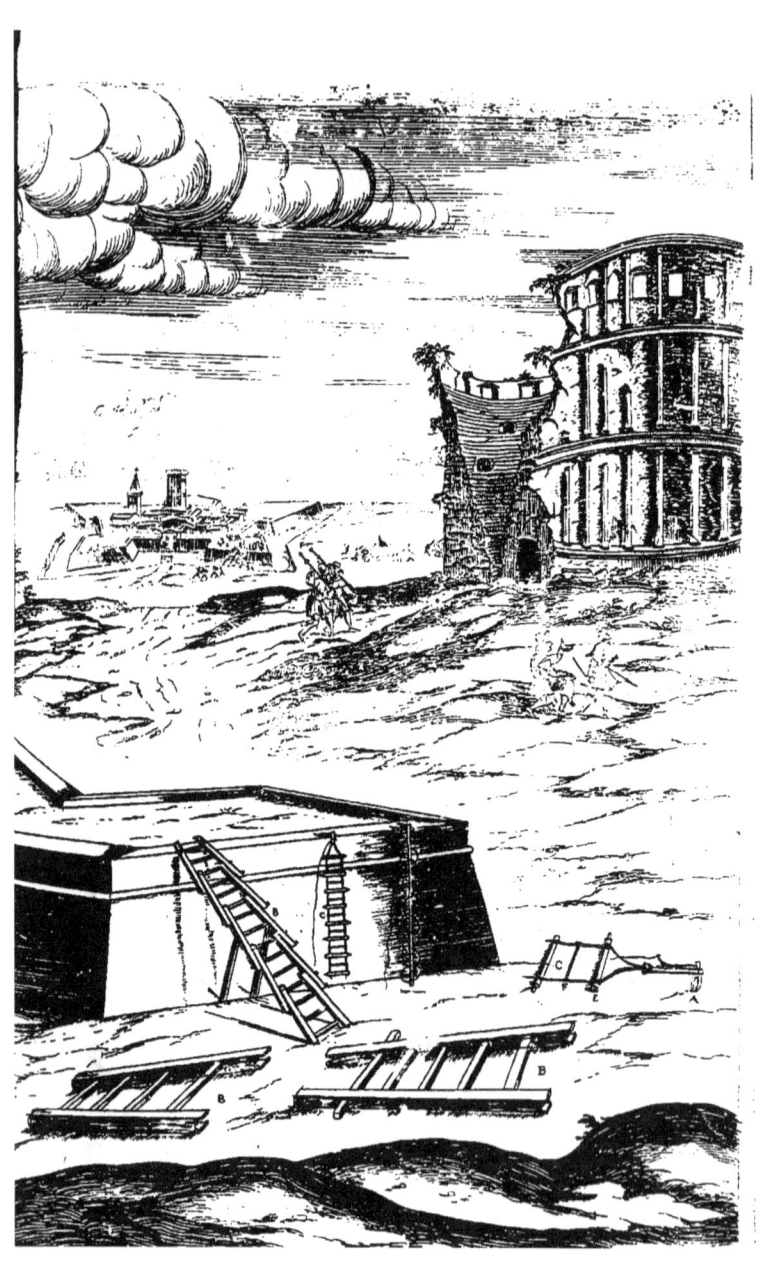

Liure II. Partie I.

DV PETARD.

CHAPITRE IX.

'INVENTION du Petard est la Plus moderne de toutes celles que nous auons, lesquelles par le moyen du feu rompent & font promptement ouuerture. Elle a esté premierement treuuée & mise en œuure en nostre France; du depuis elle a passé en plusieurs autres païs, de façon que maintenant elle reste cogneuë à tous : mais comme toutes choses se vont perfectionnant, on a treuué diuers moyens pour faire agir auec plus de uiolence cette machine, & pour l'apliquer plus facilement qu'on ne faisoit autrefois, dequoy nous traitterons en ce Discours; & non seulement de ce qui est requis au Petard, mais encore de l'action de petarder, & de ce qu'on doit obseruer deuant, en l'action, & apres l'action, auec plus de facilité qu'il me sera possible.

Inuention du Petard moderne, est treuuée premierement en France.

Le Petard d'ordinaire s'applique aux portes, ou à ce qui tient lieu de porte, comme Barrieres, Ponts-leuis haussez, Herses, Grilles, & autres choses semblables : parfois on s'en sert aussi en d'autres lieux, comme contre des murailles simples, aux mines pour les esuenter lors qu'on est proche de l'ennemi, pour abatre des bastimens, & en plusieurs autres occurrences, desquelles nous parlerons cy apres particulierement.

Petard où s'applique.

Il ne se peut iamais faire aucune entreprise qui reüssisse heureusement, si premierement on n'a recogneu la Place. C'est pourquoy en celle-cy aussi bien qu'aux autres on doit auoir enuoyé quelqu'vn, lequel outre l'information qu'il doit auoir des lieux circonuoisins, comme nous auons dit cy deuant, de la garde qu'on fait dans la Place & aux portes, de la force qu'il y a dedans, & de l'ordre qu'on y tiens (ce qui doit encor estre obseruè en toutes les autres entreprises.) Il faut qu'il recognoisse principalement les entrées de la Place, comme sont faites les portes, s'il y a quelque Demi-lune, ou Rauelin au deuant; auec, ou sans fossés; sec, ou plein d'eau: les Barrieres qui sont au deuant, s'il y en a, si elles sont hautes, ou basses, fortes, ou foibles; qu'elles gardes & sentinelles on y met, de iour, de nuict, combien de portes il faut passer, si elles sont esloignées les vnes des autres, ou proches: si elles sont vis à vis, l'vne apres l'autre, ou en destournant, fortes, ou foibles; de bois simple, ou de fer, ou de bois & ferrées d'vn costé: en quels endroits sont les Corps de garde, combien il en faut passer auant qu'entrer dans la Place, & combien de Soldats on y met d'ordinaire; en quel endroit ils sont situez, à costé, ou en face; comme quoy faits, les armes qu'il y a dans ces Corps de garde, s'il y a des Canons, des pierriers, ou autres machines: on doit aussi voir combien on passe de Ponts, & comme ils sont faits, s'ils se leuent à flesches, à trebuchet, ou bacule, à portes, à planches qu'on leue: bref comme chacun est fait, en quel endroit, & dequoy: on regardera aussi les longueurs d'iceux; & cecy est tres-important pour faire les flesches & Ponts-volans de iuste longueur. Il faut aussi bien prendre garde aux Herses, ou Sarrasines, comme elles sont soustenuës, l'endroit par où elles tombent, qui a charge de les abatre en temps d'occasion, & en quelle façon; s'il y a des Orgues, leur grosseur,

Place doit estre recogneuë auant l'entreprise, & ce que l'on doit faire, & sçauoir.

HH 3 leur

Des Ataques par surprise,

leur distance de l'vn à l'autre, l'endroit ou ils sont. Il faut aussi sçauoir s'il y a quelque secret aux portes pour empescher le Petard, & en quel endroit sont les serrures, barres, fleschisses, gonds, chaisnes, & autres choses qui ferment la porte, ou la renforcent estant fermée, afin de sçauoir où l'on pourra conuenablement appliquer le Petard. On verra encor s'il y a des meurtrieres, ou machicoulis, s'ils sont sur les portes où l'on doit appliquer le Petard, ou s'ils sont au dedans des ouuertures entre deux Corps de garde, afin de s'en pouuoir couurir par les mantelets, & autres inuentions. Il sera bon sçauoir ce qu'ils tiennent là haut pour faire tomber & ruer sur le Petard, & sur le Petardier, & sur ceux qui voudroient entrer. Bref il prendra garde le plus exactement qu'il luy sera possible à tout ce qui est à l'entrée de la Place, & à tout ce qui peut aider, ou empescher le succés de l'entreprise.

Auant que parler de la façon qu'on doit se gouuerner pour petarder vne Place, nous dirons comme doit estre fait le Petard, ses mesures, & quel doit estre l'alliage de la matiere.

I'en ay veu en plusieurs formes, aussi doiuent-elles estre diuerses, selon les vsages ausquels on les veut faire seruir: i'en mettray plusieurs, commençant par les plus ordinaires.

Instruction pour faire le Petard.

L'ouuerture de la bouche aura sept parties; au fonds de l'ame contre la culasse, cinq parties; sa hauteur, dix parties; le metail sera espais, au colet demi partie, sans conter l'orle, à la culasse & à la lumiere vne partie, comme on voit Figure 1. L'aliage de ceux-cy doit estre bon, afin qu'ils tiennent, ayant la lumiere comme nous dirons apres.

Comment il se peut faire meilleur.

Pour faire ce Petard meilleur, on pourroit tenir cette mesure, l'ame, ou la culasse 30 lignes, le metail 10. ou 12. lignes d'espesseur à la lumiere, autant à la culasse; l'ouuerture de l'ame à la bouche sera esgale à l'ame, à la culasse, & au metail ensemble, qui font 50. ou 54. lignes: le metail à la bouche aura d'espaisseur 6. lignes, sa hauteur deux fois & demi, la largeur de l'ame à la culasse, qui font 75. lignes. Ces mesures me semblent meilleures que les precedentes, car le Petard est plus renforcé de metail, & plus long, comme on voit Figure 2.

Sa grandeur doit estre proportionnée à la force des portes.

La grandeur des Petards doit estre proportionnée à la force des portes qu'on veut rompre; car vn petit Petard ne rompra pas vne porte double bien barrée. Il est aussi à remarquer qu'vn grand Petard agissant contre vne porte foible ne fera que comme vn coup de Canon: il le faut faire proportionné à la resistance de la porte, à cause que cette grande violence rompt facilement ce qui luy est opposé, sans esbranler ce qui luy est autour.

Raison Physique.

De mesme voit-on vn coup de Canon percer vne porte sans l'enfoncer, & vn Belier l'enfoncer sans la percer, à cause que celuy-cy ne rompt point l'vnion des parties du continu, ce qui est cause que tout le corps en patit & s'esbranle par la secousse, & l'autre par son grand effort rompt soudainement cette vnion, qui fait que les autres parties ne souffrent point, & ne se meuuent pas par la violence du coup.

Diuerses grandeurs de Petards.

C'est pourquoy on en fera de diuerses grandeurs, aucuns de 60. liures de metail, lesquels seront les plus ordinaire, bien qu'on en fasse iusques à 80. & 100. liures de metail; d'autres moyens, de 40. ou 50. liures pour les portes barrées; aucuns mediocres de 25. à 30. liures. On en fait encor des petits de 10. ou

Liure II. Partie I.

12. liures, pour les portes simples; les plus grands seront plus ouuerts à la bouche que les petits, à proportion de leur hauteur, comme aussi le metail de la culasse aux grands doit estre plus renforcé qu'aux petits, cela s'entend à proportion des autres parties.

On remarquera que si on rencontroit vn grand Petard chargé, auec lequel il fallust rompre vne porte foible, il faudra faire le madrier beaucoup plus grand que si on l'appliquoit contre vne porte forte par la raison susdite. *Madrier quel doit estre en vn grãd Petard pour enfoncer vne porte mince.*

Il y a diuerses opinions sur l'ouuerture de la bouche des Petards: car aucuns les veulent plus larges, d'autres moins. Mais on remarquera que ceux qui sont plus larges à la bouche n'ont pas tant de force; il est vray qu'ils ouurent dauantage lors qu'ils peuuent agir côtre la porte, & ne sont pas si dangereux de creuer: à ceux-cy on amoindrira le metail vers la bouche, ainsi qu'on peut voir en la Figure marquée 3. Ceux qui ont l'ame esgale, c'est à dire, aussi larges à la bouche qu'à la culasse, font plus d'effort en vn endroit, mais ne font pas si grande ouuerture que les autres: ceux-cy doiuent tousiours auoir le metail espais à la bouche, à moitié de ce qui est à la culasse, & sont tres-bons, comme on voit en la Figure marquée 4. I'ay ouy dire à d'aucuns que les Petards qui seront plus larges dans la chambre qu'à la bouche feroient plus d'effect que tous les autres. Pour moy ie croy qu'ils en feront moins, & qu'ils creueront, bien qu'ils fussent plus renforcez de metail, tant à la culasse qu'à la bouche, comme on voit en la Figure 5. outre l'incommoditée de les porter, à cause de leur pesanteur. Il y en a qui sont canelez par le dedans, comme le marquez 7. ie ne pense pas que cela augmente aucunement la force. *Petards larges à la bouche n'ont tant de force. Petards qui ont l'ame esgale bons. Larges dans la chãbre sont moins d'effect & sont sujets à creuer.*

I'en ay veu d'vne façon extrauagante, ils estoient plus larges à la bouche, & plus estroits vers la culasse, comme les autres, mais repliez, & la lumiere estoit enuiron aux deux tiers du repli du costé du plus estroit. Ils ne sçauroient estre mieux representez que par vn cornet de poste. Il me fut asseuré dans Naples d'vn certain personnage, qu'auec vn de ces Petards, si petit qu'il pourroit estre porté dans la poche, il feroit sauter toute sorte de portes pour fortes qu'elles fussent: mais à l'espreuue qui en fut faite auec vn d'vne liure de poudre, ou enuiron, contre vne porte qui n'estoit pas beaucoup forte, il se treuua qu'il faisoit moins d'effect que les autres, & ne fit qu'vn meschant trou; & au lieu de reculer, il fit plusieurs tours en l'air en pirouëtant. Cette sorte de Petard est encore dangereuse à creuer, si on ne les fait plus renforcez que les autres: le madrier se met de façon que les deux bouts du Petard battent contre iceluy, comme on peut voir en la Figure 8. *Façon extrauagante de Petards.*

On fait d'ordinaire vne anse au Petard pour l'attacher par icelle auec vne corde contre le madrier, ou deux pour le porter plus commodément Et moy ie voudrois qu'il y en eust quatre bien fortes, comme la Figure 9. afin qu'il tinst plus fermement contre son madrier: & pour mieux faire ie voudrois des anses fort legeres, seulement pour le porter & manier; & pour l'appliquer y faire vn bord bien fort & large d'vn pouce auec quatre trous, lesquels seruiront pour l'effect qui sera dit apres, comme la Figure 10. Que s'il n'y auoit point de ces trous au Petard, oy pourra faire vn cercle de fer, qui seruira de mesme, comme monstre la Figure 6. *Doit auoir vne anse, & selon l'Autheur quatre.*

La

Diuerses matie-res de Petards. La matiere dequoy on peut faire les Petards est fort diuerse bien souuent on se sert de celle qu'on treuue : car l'occurrence & la necessité donnent le moyen de se seruir de toutes pieces.

De plomb. Il s'en fait de plomb, qui seruent à faire des espreuues : ceux-cy ont peu de force, & se creuent toufiours du premier coup, toutesfois sans faire des esclats, & ne font que s'ouurir.

D'estain. Ceux d'estain font le mesme effect, si ce n'est qu'ils font vn peu plus forts, mais non pas assez pour estre mis à de bons vsages, & ne doiuent pas estre estimez meilleurs que les autres.

De fer. On en peut faire de fer, puis qu'on en fait des Canons, ie croy qu'ils seroient tres-bons, & tiendroient autant que les autres, & principalement s'ils estoient de fer batu ; car ceux de fer de fonte estans trop aigres, il faudroit les faire fort pesans, ou seroient sujets à creuer ; parce qu'on se sert peu de cette matiere, ie n'en parleray pas dauantage : ie l'estime toutesfois aussi bonne que les suiuantes.

De bois. I'en ay aussi essayé de bois, tous d'vne piece, cerclez de fer en trois endroits, lesquels pourtant ne laissoient pas de creuer en plusieurs pieces. I'en ay fait d'autres auec des cercles, & par dessus liez encore de fortes cordes deux ou trois fois l'vne sur l'autre par dessus tout le Petard, mais ils creuoient auec tout cela aussi bien que les autres.

D'vn bouton de charrette. Si l'on n'auoit pas autre chose, on pourroit se seruir d'vn bouton, ou moyeu d'vne roüe de charrette (apres auoir coupé tous les rays) cerclé de fer, comme il est ordinairement, & le boucher du costé du plus estroit: il faudroit faire entrer par force le bouchon par le plus large, & lors qu'il seroit au fonds le clouer par les costez, afin que l'effort ne le fist sortir, & perdist la plus part de sa force, le feu sortant par ce costé, comme on voit Figure 15.

De bois taillé en douues. Autrement on les fera de bois, qui soit bien dur, taillé en douues comme pour faire vn seau, espaisses d'vn pouce ou dauantage du costé de la bouche, & au double vers la culasse, qu'on cerclera de trois ou quatre cercles de fer, larges & espais à proportion du Petard : le cercle vers la bouche aura ses anneaux pour l'atacher au madrier : apres on fait entrer la culasse par la bouche, espaisse de quatre ou cinq pouces, à grand' force, laquelle on cloüe tres-bien auec les douues, & la ferrer par le dehors en croix, laissant passer la ferrure deux doigts, pour la plier, & clouer derechef contre les douues, ainsi qu'on voit en la Figure 14. Entre les cercles on le pourra enuironner de petite ficelle, qui est meilleure que la grosse corde, & on la trempera dans colophone & poix fonduë tandis qu'on l'entourne, de façon que le Petard de bois reste apres tout vny par dessus, comme on voit en la Figure 13.

Comme vn seau. Il peut estre aussi fait comme vn seau simple sans ferrure, seulement lié de corde tout autour, comme le marqué 12. & puis le mettre dans vn autre de iuste grandeur, qui soit tout d'vne piece, cerclé de fer, comme le marqué 11. Ceux-cy tiendront mieux estans de diuerses pieces, que s'ils estoient d'vne seule, à cause que la corde cede, & il s'exhale vn peu, & ce qui s'exhale n'est pas capable de creuer l'autre qui est par dessus : mais on ne pourroit se seruir souuent d'vn mesme Petard ainsi fait, à cause que la corde se brusle. On remarquera que des Petards qui sont faits de bois,

ceux

Liure II. Partie I.

ceux qui font de plusieurs pieces creuent moins que ceux qui font tout d'vne piece. La raison est, parce que la corde cede, & le feu s'exhale, ce que i'ay appris par l'experience que i'en ay fait: ils font aussi moins d'effect toutesfois il est a considerer que tous ceux qui creuent s'exhalent encore bien d'auantage.

Les plus parfaits Petards de bois n'approchent iamais de la bonté du moindre fait de metail. Nous auons escrit toutes ces manieres de les faire pour s'en seruir au besoin lorsqu'on n'en a point d'autres: cette necessité est mere des arts, qui force les esprits des hommes à cercher des nouuelles inuentions: au besoin le fonds d'vn chapeau bien lié de cordes peut seruir de Petard, & tout ce qui peut estre capable d'enfermer la poudre auec quelque resistance, fera effort pour rompre les corps opposez. *Petards de metail meilleurs que ceux de bois.*

Les meilleurs doncques estans de metail nous dirons leurs alliages qui font diuers: aucuns mettent vne liure de loton, deux & demi d'estain, & 15. de cuiure. *Alliage de la matiere des Petards.*

D'autres mettent 1. liure d'estain, 1.liure de loton,& 16.liure de cuiure.

Autrement 10.liures de cuiure, d'estain 1. liure, & de loton demi liure.

Ces alliages font quasi tous semblables, & font fort durs & aigres. Ils feront plus doux, si pour 10. liures de cuiure, on met 1.liure de loton sans estain; car c'est l'estain qui rend les matieres extremement aigres.

Les plus experimentez loüent grandement la rosette toute pure sans autre alliage; & ce font veritablement les meilleurs & qui tiennent mieux. A ceux-cy on peut amoindrir le metail, & tiendront autant que les autres. Ie diray la raison pourquoy les Canons ne vaudroient rien de Rosette pure, & les Petards font tres-bons; c'est à cause que la Rosette est fort douce: la bale du Canon sortant gasteroit le metail, comme on peut voir en aucuns Canons qui ont l'ame en ouale, à cause que le metail estoit trop doux. C'est pourquoy on met cet alliage au Canon pour le rendre plus dur, lequel n'est pas necessaire au Petard ne tirant point de bale. *Rosette toute pure tres-bonne pour Petards. Pourquoy non pour Canons.*

Quand on voudra faire plus nu moins de matiere, on prendra chacun des metaux en mesme proportion, comme au dernier alliage: si on prend cinq liures de cuiure, on mettra demi liure de loton.

Il se fait encor d'autres sortes d'alliages, ausquels il y a plus de façon, mais pour cela ne font pas meilleurs que ceux que nous auons descrits.

L'alliage se fait afin de rendre la matiere plus dure, car vn metail seul est plus doux qu'estant meslé auec quelque autre quel qu'il soit; & tant plus ils font esloignez en pureté, tant plus leur composition est aigre, comme le plomb auec l'argent ou l'or se rendent tres-durs & aigres, comme on peut voir quand on a mal coupelé quelqu'vn de ces meslanges: le plomb & le cuiure se font fort durs; le cuiure meslé auec l'argent se fait plus dur que l'vn ou l'autre seul: toutesfois ceux-cy à cause qu'ils ne font pas si esloignez ne se font pas si durs. La raison de cette dureté est parce que les metaux font doux ou aigres à cause de la quantité de l'humide, ou du Mercure qu'ils ont; car les metaux les plus parfaits ont plus de Mercure, & moins de soulphre, ou du terrestre; & les imparfaits ont plus du soulphre & moins de Mercure: Lors qu'ils viennent à se ioindre, les Mercures, s'assemblent & s'vnissent l'vn à l'autre à cause de leur similitude. Or parce que le Mercure du metail imparfait, est tellement joint auec *Pourquoy se fait l'alliage. Pourquoy les metaux font doux ou aigres.*

son

248 Des Ataques par surprise,

son soulphre, qu'il est impossible que l'vn se separe de l'autre, son Mercure s'estant meslé intimement auec le Mercure du metail parfait, il faut aussi que le soulphre s'y mesle, lequel à cause de sa grande secheresse est contraire au soulphre du parfait: cette antipathie & le meslange de ces soulphres fait la dureté & aigreur des metaux. Albert le Grand dit que l'aigreur des metaux meslez vient de la nature balbutiente; c'est à dire, que le metaux qui ont moins de sympathie se meslent moins. C'est pourquoy on mesle cet estain, & ce loton auec le cuiure, afin de faire plus forte la piece; comme aussi afin que les matieres se fondent plus facilement, & ce meslange est appellé le bain; & on met l'estain en si petite quantité, parce que si l'on en mettoit trop, la matiere seroit trop cassante. La cognoissance de tout cecy appartient aux fondeurs, comme aussi de faire les moules, & la façon de les ietter, & le reste qui est de cet art: c'est pourquoy il suffira ce que nous auons dit; en vn autre traitté nous en parlerons plus amplement.

Pourquoy on mesle l'estain auec le loton & le cuivre.

Comme on doit charger le Petard.

Apres que le Petard est fait, il faut sçauoir le charger, ce qui se fait en diuerses façons; mais tous presques conuiennent en cela, qu'il doit estre chargé de poudre fine, bien batuë, sans la desgrener que le moins qu'il sera possible; ce qui se fera, si en le chargeant apres auoir mis deux ou trois doigts de poudre on la bat, mettant dessus vn futre, & par dessus vn tranchoir de bois, lequel on batra, & ainsi on pressera la poudre sans la rompre: autrement auec vne seruiette & auec le tranchoir de bois, batant par dessus; le tranchoir soit espais de trois pouces, fait en quille, large d'vn costé, estroit de l'autre, pour charger en haut & en bas.

On tient qu'vn Petard est bien chargé, lors qu'on fait entrer dans iceluy, en batant sans degrener, vne fois & demi autant de poudre que le Petard en peut tenir sans estre batuë.

Autre façon de charger le Petard.

Il sera fort bon si en le chargeant on met au milieu vn gros baston comme le pouce, ou plus, à proportion de la grosseur du Petard (la huictiesme, ou dixiesme partie de la bouche) lequel on tiendra dans iceluy tandis qu'on le chargera, & l'on mettra la poudre bien batuë tout autour; ce qui se fera si le tranchoir est percé, & se met dãs le baston. Apres qu'il sera chargé il restera vn trou au milieu de la charge iusques au fonds, lequel on remplira de poudre fine sans estre aucunement batuë, & en l'amorçant il faut faire vn trou à la charge par la lumiere qui arriue iusques à ce vuide, qu'on remplira encor de poudre fine iusques à la fusée. Il est asseuré qu'estant ainsi chargé il sera beaucoup plus d'effect, à cause que toute la poudre qui est au milieu prend mieux à la fois n'estant point batuë.

Autre façon.

Aucuns au contraire batent la poudre tant qu'ils peuuent, encor qu'elle se desgrene, & au milieu de la charge ils font vn petit creus cõme vn œuf, qu'ils remplissent d'argent vif, le couurant d'vn morceau de bois, l'acheuent de charger, batans ainsi la poudre iusques qu'il est rempli.

Autre.

Autres ne la batent aucunement, seulement secoüant le Petard la pressent ainsi sans autre façon.

Ce qu'on doit mettre apres qu'il est chargé.

Quand il est chargé iusques enuiron deux doigts pres de la bouche, il faut mettre vn tranchoir de bois, ou plusieurs rondeaux de carton fort par dessus la poudre, de la grandeur qu'est le Petard en cet endroit, & outre cela acheuer de remplir auec de la cire & estoupes, ou poix noire, ou bien

Liure II. Partie I.

bien mieux auec cire iaune, poix Crecque, vn peu de terebentine : On remarquera qu'il faut vn petit rebord, ou caneleure en dedans du Petard, ou autour de la bouche, afin que ce ciment tienne, comme on voit Figure 2. par apres on le couure d'vne toile cirée qu'on lie tout autour, & ce principalement lorsqu'il doit estre porté loin, tant pour empescher qu'il ne se descharge, ce qui arriueroit autrement estant porté sur la bouche, car la poudre descendroit, & la fusée ne prendroit pas apres, comme aussi afin que l'eau, ou autre humidité n'y puisse entrer. Et afin qu'il n'y ait aucun vent entre la poudre & le Petard, ce qui luy osteroit beaucoup de la force. Et pour mieux faire tenir cette composition & carton, on laisse ce petit rebord, ou caneleure dans le Petard, comme on voit en ladite figure.

Nous auons dit comment il le faloit charger, mais non pas ce qu'on y met dedans; la poudre la plus fine est la meilleure. *De quelle poudre on doit charger le Petard.*

Aucuns croyent que la mouillant d'eau de vie on augmente sa force, ce qui est faux, car quelconque liqueur qui touche la poudre l'alentit, & tant plus elle est seche, tant mieux elle prend & fait plus d'effect.

Outre la poudre, il y en a qui mettent au fonds de la charge sur la culasse vn lict de sublimé, ou bien de cinabre, & ce afin que la poudre agisse auec plus de violence, le mesme effect fait l'arsenic selon aucuns : ces matieres seruent pour contenter la curiosité, mais pour les action il vaut mieux se seruir de l'ordinaire, afin de sçauoir asseurement la force du Petard, outre que cela n'augmente aucunement la force. *Ce qu'on peut mettre dans la charge.*

La fusée qu'on met au Petard doit estre de composition vn peu lente, afin que le Petardier ait temps de se retirer apres y auoir mis le feu. Aucuns font cette composition de poudre fine pilée, qu'ils mouillent auec l'eau de vie, ou de l'eau toute pure: mais cette façon n'est pas bonne, parce qu'on ne peut pas asseoir iugement sur la durée; car tant plus elle se seche tant moins elle dure, estant portée au Soleil durera moins qu'estant portée de nuict : elle sera meilleure auec le charbon pilé, ou auec salpetre, qui fait le feu plus violent, mettant moitié poudre, moitié salpetre bien pilez ensemble, & cette mixtiõ durera tant qu'on la gardera, auec mesme force. *Composition de la fusée du Petard.*

Mais afin que iettant de l'eau sur la fusée elle ne s'esteigne, on fera la composition suiuante, qui resistera & bruslera dans l'eau : Prenez vne partie salpetre, demi partie soulphre, poudre trois parties; pilez le tout bien subtilement, & le meslez ensemble; de cela remplissez vostre fusée la batant bien, & l'amorcerez de poudre fine: estant allumée, bien qu'on y iette de l'eau ne s'esteindra pas; ce qu'on peut esprouuer auec quelque tuyau qu'on remplisse de cette composition, laquelle estant allumée on iette dans l'eau auec vne pierre attachée, on la verra brusler au fonds. On alentira cette mixtion y mettant plus de soulphre & canfre, & la fera plus viste & forte y adjoustant dauantage de poudre. *Autre composition.*

Aucuns se sont imaginez vn certain instrument qui bat la fusée par temps & par mesure; mais la methode de le faire & de s'en seruir est trop fantastique, & l'vsage n'en est pas si bon que des compositions precedentes. La meilleure amorce est de poudre grosse pilée & batuë dans la fusée sans autre ceremonie, qu'on alentira auec soulphre pilé, ou charbon, ou des cendres si elle est trop viste : car pour dire la verité, i'estime *Autre compositiõ de fusée.*

toutes

Des Ataques par surprise,

toutes ces compositions inutiles : On sçait bien que ceux de la Place ne tiennent pas là haut de l'eau toute preste pour ietter ; ils sçauent assez que c'est vn bien foible remede pour empescher le Petard de faire son effect, & les compositions & façons que i'ay mises sont seulement pour contenter les curieux.

Comme doit estre le tuyau de la fusée.
Il faut que le tuyau de la fusée du Petard soit de bronze ainsi que le Petard, & fait en auis, ou bien de bois qui soit fort dur : il faut qu'elle tienne bien au Petard, afin que iettant quelque chose d'enhaut on ne fasse tomber la fusée ; & mesme en le portant & remuant, qu'elle ne sorte hors de son lieu : c'est pourquoy elle sera meilleure de metail que de bois.

Il y en a qui sont d'auis appliquant le Petard, le tourner de façon que la fusée soit au dessous, afin que si l'on iette de l'eau, ou autre chose d'enhaut, elle soit couuerte du Petard mesme ; mais à cecy il faut que la fusée soit bien chargée, & bien batuë, de peur que par quelque secousse toute la composition ne tombe.

Où doit estre la lumiere des Petards.
Aux Petards ordinaires, on fait la lumiere & fusée contre la culasse, comme en la Figure 1. laquelle en cette façon fait moins d'effect qu'estant autre part. D'autres l'ont mise à la culasse, la perçant au milieu, comme en la Figure 2. Ie tiens que celle-cy fait plus d'effect que l'autre.

Autre endroit.
Plusieurs la mettent vn peu plus auant que la culasse, comme trois ou quatre doigts, plus, ou moins selon que le Petard est grand ou petit, comme en la Figure 3. Et cecy augmente grandement sa force, car la poudre prend plus à la fois : mais cet effort fait plus en reculant qu'autrement.

Autre.
La force s'augmentera encor bien dauantage, si on fait la lumiere proche de la culasse, comme nous auons dit, & que la fusée de metail aille iusques au milieu de l'ame, ou de la charge, comme en la Figure 4. la partie de la fusée qui entre dans la charge sera remplie de poudre fine, & le reste de la composition que nous auons dite ; ainsi toute la poudre prendra à la fois, & fera vn merueilleux effect, chose tres-asseurée & tres-espreuuée, mesmes aux Canons : mais à ceux-cy sans fusée, comme ie declareray aux feux d'artifices, ainsi que i'ay espreuué. Il faut estre aduerti que ces Petards doiuent estre plus renforcez de metaux, afin qu'ils ne creuent pas : les mesures seront comme nous auons dit aux premiers, sçauoir à la culasse cinq parties, à la bouche sept, le metail à la culasse espais d'vne partie & demi, à la bouche sans conter l'ordre deux tiers de partie. Ces Petards font aussi vn recul furieux ; il sera encor bon de faire la fusée en la façon suiuante.

La meilleure façon de lumiere.
Dans l'espaisseur de la culasse on fera comme vne lumiere, ou canal qui alle iusques au milieu de la culasse C, auec le petit destour D : ainsi on donnera feu au milieu de la poudre, & ne s'exhalera pas, comme si la culasse B estoit toute percée ; outre qu'en l'autre façon la fusée qui entre dedans est fort sujette à se rompre.

De ce que dessus on pourra cognoistre qu'vn Petard ayant les mesures de la 1. ou 2. Figure, & la lumiere comme en la 4. & 5. sera parfait.

PLANCHE XXXIX.

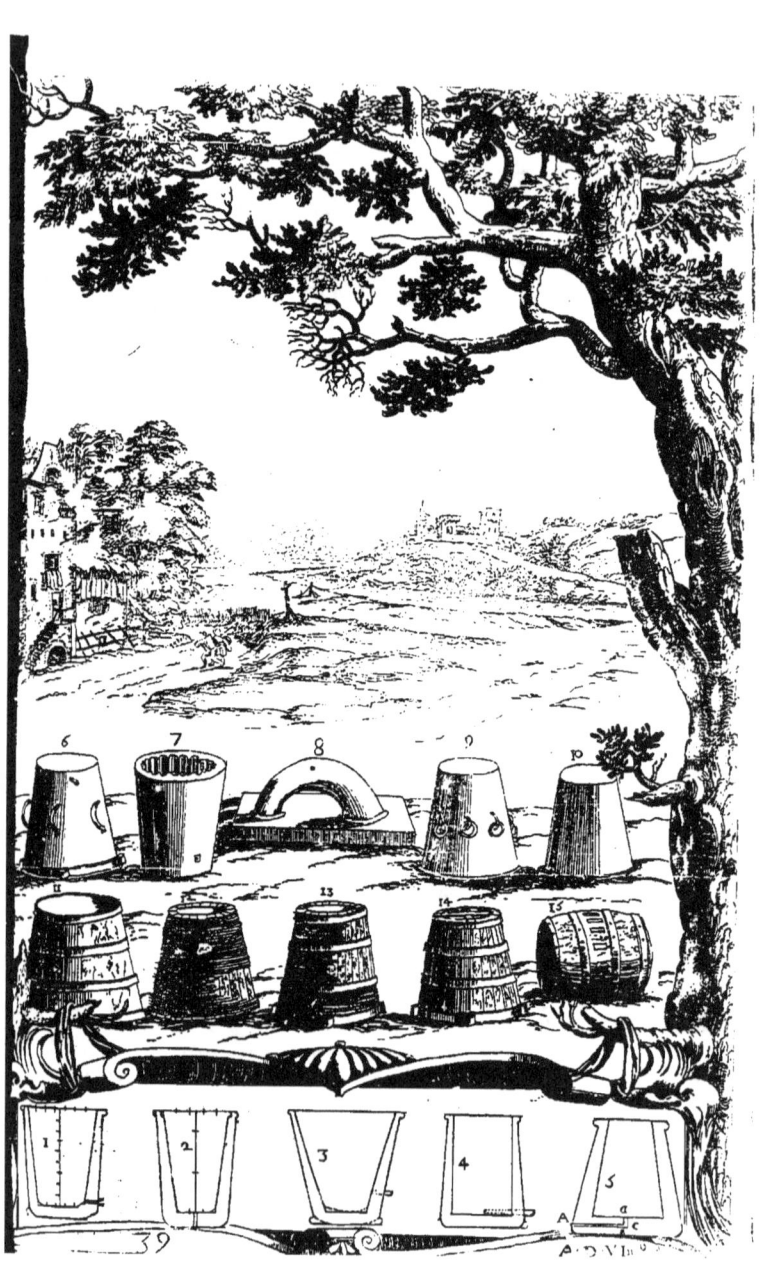

DES MADRIERS, COMME ON LES doit attacher au Petard, & comme on doit appliquer les Petards aux portes qu'on peut approcher.

CHAPITRE V.

LE Petard ne peut faire bon effect s'il n'a son Madrier. *Madrier que c'est.*
Le Madrier est vne grosse piece de bois, qu'on met deuant le Petard, laquelle doit estre de noyer, ou de chesne; il est meilleur d'orme, ou de quelque autre bois fort: Elle doit estre quarrée, de grandeur proportionnée au Petard, de façon qu'estant attachée au milieu d'iceluy, elle auance de tous costez, & doit estre d'espaisseur de trois ou quatre pouces, plus ou moins selon la largeur du Petard.

Ce Madrier doit estre ferré des deux costez auec des bonnes lames de *Comme le Madrier doit estre ferré.*
fer mises en croix par dessus, & clouées contre iceluy, & sur le milieu on fera vn creux rond vn peu enfoncé où l'on met le Petard. D'autres au lieu de mettre ces lames en croix, les mettent en long; & en cette façon il faut prendre garde, qu'elles soient mises au contraire des veines du bois. Il sera mieux d'en mettre plusieurs, qui s'entrecroisent comme on voit aux Figures 4.5.6.7. & 8. Planche 40. On le ferre ainsi, parce que tant mieux il tient, tant plus d'ouuerture fait le Petard.

Ce Madrier doit tousiours auoir vne anse ou crochet pour l'appliquer aux façons suiuantes, marquées en la Figure 1.

Le Madrier doit estre ioint auec le Petard, faisant comme nous auons *Comme le Madrier doit estre ioint auec le Petard.*
dit quatre anses au Petard, & ces anses on les attache auec des fortes cordes à quatre grosses auis fichées dans le Madrier ; cela se fait afin que la force du Petard ne se perde pas par le recul : car ainsi il fait tout son effort en auant, & poussant le Madrier il auance luy-mesme, & cela conserue toute la force : Figure 3.

Il est mieux autrement, lors qu'il y a vn orle au Petard, comme nous *Autrement.*
auons dit ; on le cloue bien ferme contre le Madrier auec quatre cloux ou auis, & le Petard tenant ainsi ferme contre iceluy on l'appliquera à la porte, & fera beaucoup plus d'effect, & reculera moins qu'autrement ; d'autant que la force qui se perd par le recul, lorsqu'il n'est empesché de rien, se gagne estant attaché contre le Madrier : Figure 10. Que si l'orle, ou bord du Petard n'estoit pas percé, on se seruira de coux à crochet, comme en la Figure 1.

Ainsi qu'on se sert du Petard à diuers vsages, aussi la façon de l'appliquer est differente. En general, ou l'on peut approcher du lieu auquel on l'applique, ou non, à cause du fossé qui est au deuant de la porte.

Lorsqu'on peut approcher du lieu, la façon ordinaire de l'appliquer, *Pour appliquer le Petard quand on peut approcher du lieu.*
c'est qu'on attache simplement le Petard auec le Madrier, & on fiche contre la porte vn tire fonds ou deux, & à iceux on attache le Petard & le Madrier ensemble; de façon que le Madrier batte bien contre la porte : car tant plus il est ioinct contre, tant plus il fait d'effect. Les tire-fonds *Auec le tire-fonds.*
font trop longs à planter, cependant le Petardier court grand risque :

on

Auec le marteau. on fera plus promptement auec vn marteau à deux, ou trois pointes de bon acier, lequel on plantera contre la porte, & à iceluy on pendra le Petard, comme en la Figure 13. Que si la porte estoit ferrée qu'on n'y peust

Auec la fourchette. pas planter le tire-fonds, on y met vne grosse fourchette qui soustienne le Petard par la boucle du Madrier, comme on voit en la Figure 11. & en cette façon on applique aussi contre les ponts, herses & barrieres.

Auec les deux fourchettes. Les inuentions suiuantes sont rares pour porter & appliquer facilement le Petard. La premiere est, qu'au Madrier 9. il y a deux fourchettes ou bastons qui tiennent à iceluy auec des flechisses, afin qu'elles se puissent mouuoir auant leurs pointes de fer longues à proportion de la hauteur du lieu où l'on veut appliquer le Petard : le Petardier porte deuant luy le Petard auec son Madrier, qui luy sert de mantelet. L'ayant appliqué contre la porte, il laisse tomber les deux bastons à terre qui le tiendront bien ferme.

Inuention pour appliquer les Petards pesans. Si le Petard est trop pesant, qu'il ne puisse estre porté d'vn seul, on fera le brancard 10. composé des deux pieces de bois, assez fortes pour porter le Petard, & longues cnnuenablement selon le lieu où on le veut appliquer, auec les deux trauerses, à l'vne desquelles sera suspendu le Petard auec son Madrier : deux hommes porteront tout cela sur leurs espaules le premier posera les deux bouts contre la porte, & l'autre se baissant laissera les autres deux en terre, qui seront armées de leurs pointes. Apres on fera ioindre le Petard contre la porte, l'attachant si l'on peut auec sa boucle contre icelle, ainsi qu'on voit en la Figure 10. l'vne monstre l'instrument comme il est fait, l'autre comme le Petard est appliqué, & dans le paisage comme on le porte.

Comme le Petard doit estre appliqué contre les barrieres. Il faut estre aduerti qu'aux barrieres on doit faire le Madrier plus large, afin qu'il emporte d'auantage des paux, & l'appliquer en trauers selon cette largeur, ou plustost longueur.

Comme il doit estre appliqué contre les portes. Quand on l'applique contre les portes, il faut le mettre vis à vis de la serrure, s'il est possible, & particulierement à la petite porte ; car parce moyen pour si peu d'effect que le Petard face il emportera la serrure, & par consequent ouurira cette porte ; ou si on ne peut pas là, on le mettra à l'endroit des fleschieres, ou bien contre la barre à laquelle est attaché le verrouil ; on les mettra tousiours contre ces pieces principales, car estans rompuës tout le reste s'ouure.

PLANCHE XL.

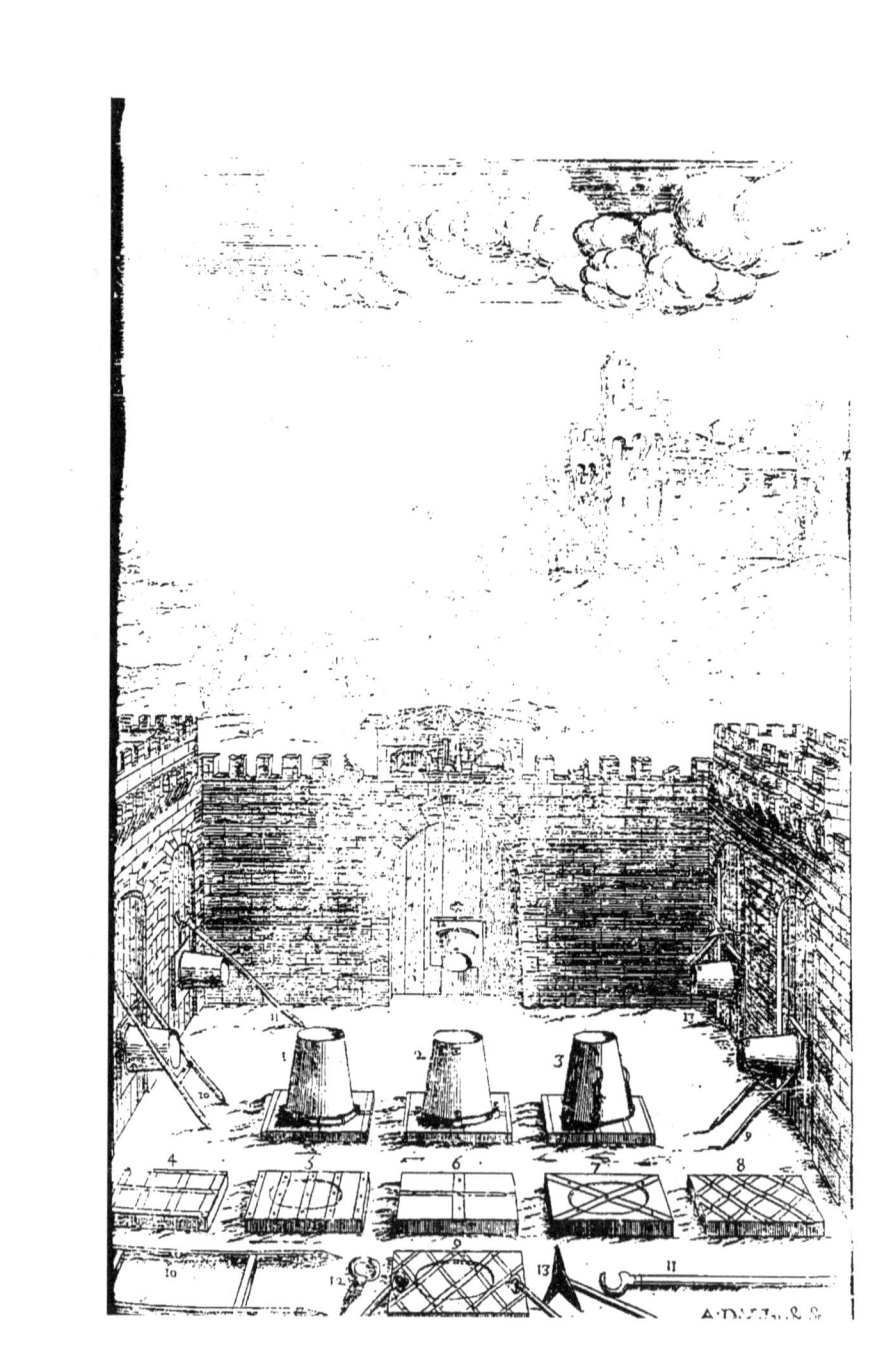

DES FLESCHES, PONTS-VOLANS, ET
instrumens à rompre les chaisnes, & des moyens d'appliquer
le Petard lors qu'onne peut pas approcher de la porte.

CHAPITRE XI.

TOVTES ces façons sont bonnes lors qu'on peut approcher du lieu auquel on applique le Petard : mais lors qu'il y a l'espace du Pont-leuis à passer, ou quelque autre fossé, il faudra se seruir de l'inuention de quelques Ponts-volans, lesquels on iette ou estend, de façon que le Petardier puisse passer par dessus, & aller appliquer le Petard. *Comme on doit appliquer le Petard sans approcher la porte.*

I'en mettray plusieurs façons de mon inuention, ainsi qu'on peut voir aux Figures 6. & 7. où le marqué 6. peut estre fait de toile, c'est à dire, de tissu, semblable à celuy des sangles des cheuaux : l'auis qu'on voit au fonds d'iceluy sert pour le bander tant fort qu'on peut autant que s'en seruir. Il sera tres-commode à porter, & se pourra plier détournant l'auis, & ioignant vne piece contre l'autre. *Inuention de l'Autheur pour les Ponts volans.*

Le marqué 7. qui est aussi de mon inuention est encor meilleur que celuy-là, parce qu'il peut estre plus long, & a plus de force, s'il est fait des deux pieces de bois A & B, dont la piece A entre dans B ; & lors qu'on la pousse, les pieces D se haussent : lorsque le bout de la piece A est entré iusques au ressort, ou loquet B, il ne peut plus retourner en arriere : & les pieces D qui bandent en angle l'vne contre l'autre, soustiennent le milieu du Pont auec la corde C : autant en y doit-il auoir de l'autre costé : Ce Pont peut estre couuert de planches, ou de toile, comme l'autre, & est tres-portatif. Il peut seruir à toutes sortes de surprises : car auec ce Pont on peut passer vn fossé assez large : on pourra monter ces deux Ponts sur deux rouës, comme les marquez 11. & 12. *Autre inuention de l'Autheur.*

Autrement on fait vne autre espece de Pont, au bout duquel on attache le Petard auec son Madrier, & le poussant en auant, on l'applique par ce moyen sans approcher le lieu. Ce Pont ou Flesche est representé par la Figure 12. *Pont-volant.*

La Flesche marquée 11. se fait de plusieurs pieces attachées l'vne auec l'autre auec leurs anneaux à chacune, le tout porté sur deux rouës auec son timon; lequel à force de bras on tient en balance. Le Petard est à l'autre bout auec son Madrier armé de pointes, afin qu'estant poussé de force elles s'attachent contre la porte, & tiennent ferme. Ces deux ont esté escrites par Pressac. *Flesche.*

Les suiuantes ne sont escrites par personne, car elles sont miennes, dont la marquée 8. se fait auec la piece de bois A, qui glisse au long de l'entailleure B, faite en queuë d'arondelle, tirant les cordes C, qui passent par les poulies D, & font auancer ladite piece de bois A, laquelle estant tirée auec violence s'ira planter auec ses pointes contre la porte, & appliquera le Petard. Ie croy que cette façon seruiroit pour vn petit Petard de dix ou douze liures, & encor faudroit-il que l'entre-deux ne fust *Inuention des Flesches de l'Autheur.*

KK 2 pas

pas fort large: mais à vn Petard de 60. ou 80. liures, & à vne estenduë vn peu plus longue, où il faudroit des grosses pieces comme poutre, qui seroient fort difficiles à manier, ou bien tout plieroit & romproit par la pesanteur du Petard qui seroit au bout; c'est pourquoy on ne se sçauroit seruir de ses flesches.

Autre inuention de flesche.
On fera en la façon suiuante, qui est vne tres-belle inuention, tres-facile & tres-asseurée. Il faut faire vne piece de bois entaillée en queue d'arondelle, comme la Figure marquée 9. monstre, au bout de laquelle il y a deux ou trois pointes de fer, & vne poulie de chaque costé, par lesquelles on fait passer deux cordes qui sont attachées au Petard. Quand on s'en voudra seruir, le Madrier estant attaché au Petard à l'ordinaire, & le Petard à vne forte piece de bois, qui court dans l'entailleure de la flesche ; on mettra tout cecy sur deux rouës, comme le premier Pont qu'on poussera auec force contre la porte : les pointes estans entrées, on tirera les cordes auec violence, lesquelles approcheront le Madrier contre la porte, ou sans cordes & poulies on pourra le pousser auec vne pique, ou autre piece de bois. Cette flesche est meilleure que toutes les autres, parce qu'elle n'est pas sujette à rompre, car auant qu'elle soustienne la pesanteur du Petard, le bout est appuyé contre la porte.

Autre inuention appellée Escale.
Que si le fossé estoit fort large, on se seruira de l'inuention suiuante: Figure 10. que i'appelle Escale, composée de deux pieces de bois A B, escartées l'vne de l'autre autant enuiron que le Petard auec son Madrier est large, longues autant que le fossé a de largeur, fortes à proportion de la pesanteur du Petard, ayant leurs trauerses E F : au milieu il y aura deux pieces de bois H I qui auront plusieurs trous pour les alonger & acourcir selon la profondeur du fossé : les affermissant apres auec vne cheuille de fer, laquelle passera par ces trous H L, on mettra ces deux pieces au milieu du fossé, apres on auancera l'escale qui aura aux extremitez A B attaché le Petard; baissant ce Pont & haussant l'autre, on l'appliquera comme on voudra. A cette inuention il ne faut point de rouës pour porter ou faire rouler comme aux autres.

Les Ponts ne sont si bons que les flesches.
Les Ponts ne sont pas si bons que les flesches; car le Petardier court grand danger d'aller sous les meurtrieres appliquant le Petard : & apres s'estre retiré, il faut oster le Pont de là, ce qui fait perdre beaucoup de temps. Que si l'on pense attacher le Petard au bout du Pont, & se seruir apres dudit Pont, on se trompera fort, car il s'en ira tout en pieces, & en faudra vn autre pour passer. C'est pourquoy puis que cela ne peut seruir que pour appliquer le Petard, il faut faire ce qu'on pourra de plus leger & de plus maniable.

Tres-belle inuention de Petards pour petarder les fossez entredeux.
Pour n'obmettre rien en ce mien Discours, ie mettray encor l'inuention suiuante, vrayement merueilleuse pour petarder : le fossé estant entre deux, sans flesche, ni pont, on aura le Petard marqué 2. lequel iusques à trois doigts vers la bouche, soit plus fort de metail; apres depuis là iusques à la bouche il sera diminué de toute l'espaisseur, qui soit esgale à l'espaisseur de la piece, ou autre Petard, marqué 1. sans aucune culasse, ouuert des deux costez, lequel entre iustement dans l'autre 2. de façon qu'iceluy bate contre le Madrier pour le charger, on batra tres-bien la poudre à l'ordinaire iusques à trois doigts de la bouche, laissant comme

aux

Liure II. Partie I. 259

aux autres au milieu le trou qu'on remplira de poudre non batuë : apres on mettra l'autre Petard 1. lequel on acheuera de remplir de poudre aussi non batuë, & mettra le ciment, toile & Madrier bien cloüé contre le Petard, comme nous auons dit aux autres ; apres on visera droitement au lieu qu'on voudra petarder. Ayant mis le feu, il poussera le Petard 1. auec son Madrier, & fera vn effect incroyable. On remarquera qu'il le fera plus grand la boite estant par dessus.

Celuy du Petard tout d'vne piece auec les barres de fer à la culasse, riuées au Madrier auec le demi vuide dedans, fait vn effect plus rare : car ayant mis le feu, il s'auance, & fait son effect encor qu'il y ait fossé entre deux : cette inuention est plus asseurée que l'autre, mais fait vn plus merueilleux effect, a plus d'inuention, laquelle peut seruir à mille autres choses : car le Petard au lieu de reculer va bien loin en auant, chose qui semble impossible à ceux qui n'en ont pas veu l'experience. *Autre merueilleuse inuention du Petard.*

Si ie ne craignois d'ennuyer le Lecteur, ie mettrois encor vne autre inuention de Petard qui fait le mesme effect, esprouué plusieurs fois : comme aussi celuy-là qui est à Madrier en croix de fer triangulaire dessus, la boëte qui s'encoffre pour couuercle, laquelle a vne grande distance sans pont ni flesche, rompt vne porte en pieces ; comme aussi le Petard qui rompt deux portes, bien qu'elles ne soient pas vis à vis l'vne de l'autre; mais en destournant. Si le Lecteur prend à gré les precedentes que i'ay clairement descrites, ie luy feray part vne autre fois de celle-cy, & de quelques autres que ie ne puis mettre sans croistre par trop ce Volume. *Autre inuention rare du Petard.*

On donne feu au Petard, le mettant à la fusée auant que le pousser contre la porte, laquelle on fait si lente, qu'on ait loisir de l'appliquer & de se retirer; mais si du premier coup on ne l'applique pas bien, il ne laissera pas de prendre, & ne donnera point temps à le remettre mieux. *Comme on doit donner feu au Petard.*

Autrement, on peut attacher à la fusée vn ou deux roüets de pistolets, qui soient bons, & à la destente attacher vne corde, laquelle on tirera quãd on les voudra faire prendre : ce qui est bien dangereux, ou que les roüets manquent, ou qu'ils debandent deuant le temps, dequoy ie ne conseilleray iamais se seruir en des entreprises si importantes, puisque le succés d'icelles depend de l'effect du Petard. *Autrement.*

On peut faire autrement, auec vne trainée de poudre dans vn petit canal caué, ou attaché au long des pieces de bois, ou bien vn gros estoupin fait auec bonne composition qui sera lié à la flesche, de façon qu'en tirant le Petard ne se puisse rompre, ou dissiper : il faut que la fusée du Petard penche du costé de l'estoupin, & qu'au bout d'iceluy il y ait vn creux auec quantité de poudre ; le Petard estant appliqué, ou luy donnera feu par ce canal, ou trainée, ou estoupin. Cette façon est bonne, toutesfois sujette à manquer, non pourtant si souuent que l'autre. *Autrement.*

L'inuention suiuante en la Figure 4. & 5. est tres-asseurée pour mettre le feu de loin au Petard ; & bien que facile, iusque asteure n'a esté escrite de personne, on verra la Figure 4. Lorsqu'on fondra le Petard, il faudra faire comme vne petite boëte sur la lumiere, qui se ferme par dessus, comme les lumieres des Canons, & soit fenduë du costé de la culasse : par cette fente on fera passer vne saucisse, qui sera noüée au bout, & ce nœud *Inuention tres-asseurée pour donner feu au Petard.*

KK 3 sera

sera enfermé dans la boëte auec de la poudre tout autour, qui l'acheue de remplir. Cette saucisse sera grosse comme le pouce faite de toile, remplie de poudre fine bien pressée dedans, & plus longue que la fléche : on fera vn peloton d'icelle qu'on tiendra dans vne cassete de bois, sortant par vn trou lors qu'on tirera le Petard pour le faire appliquer, la saucisse se deuidera, ne pouuant pas eschapper de la lumiere; on y mettra le feu quand on voudra ; elle donnera assez de temps pour se retirer, & prendra infailliblement.

Les Petards s'appliquent aussi contre les petites murailles principalement aux endroits où il y aura eu quelque porte qu'on aura legerement fermée. Ces endroits peuuent estre petardez facilement, comme aussi toutes les murailles ordinaires iusques à trois ou quatre pieds d'espaisseur.

Comme on doit appliquer le Petard pour faire tomber les murailles.

Pour l'appliquer à faire tõber les murailles, on creusera vn trou capable d'y faire entrer le Petard, de façon que la bouche soit en haut, & la culasse en bas; apres on renfermera le reste du trou, laissant passage pour donner le feu, comme en la Figure 20. En cette façon il fait grand effect, si le Petard est proportionné : s'il est trop petit, il ne fait qu'vn trou, & vne rupture tout autour sans faire tomber la muraille.

Autrement contre les murailles fortes.

Autrement on aura deux ou trois Petards selon la grandeur de la muraille, bien chargez, lesquels on appliquera en cette façon ; au lieu de Madrier on aura vne forte poutre assez longue pour tous trois & on gratera contre la muraille auec ciseaux d'acier, de façon que le Petard estant appliqué contre, la bouche soit vn peu hausée, afin que le feu sortant aille en haut, comme on voit en la Figure 21. on mettra le feu à tous à la fois, ils feront sauter la muraille quand elle auroit cinq ou six pieds d'espaisseur, pourueu que les Petards soient grands, & proportionnez à l'effort qu'on veut qu'ils fassent.

Comme doiuent estre les Petards à rompre les murailles.

On remarquera que ces Petards à rompre les murailles doiuent estre plus courts que ceux qui sont faits pour les portes, & renforcez, afin qu'ils ne creuent pas : car il est tres-certain qu'vn Petard qui creue fait beaucoup moins d'effect qu'vn qui tient, à cause qu'vne partie de la force se dissipe, le Petard se rompant, & tenant elle fait tout effect contre le corps qui luy resiste.

Les Petards ne peuuent tousiours esuenter les mines.

On se sert aussi du Petard pour esuenter les mines, ainsi que nous dirons en la Defense : mais c'est lors seulement qu'on est proche de l'ennemy, & qu'il y a peu de terre entre-deux : car de s'imaginer auec le Petard appliqué sur la terre, pouuoir esuenter vne mine qu'on fait bien profondement au dessous, c'est folie : ainsi qu'il arriua à vn certain personnage

Remarque de l'Autheur.

à Montauban, du costé de Picardie, où ie faisois trauailler sous Monsieur de Contenan Mareschal de Camp, deuant lequel il asseura contre mon opinion, qu'auec le Petard il esuenteroit vne mine, que nous sçauions par rapport & par le bruit sourd que nous entendions la nuict, se faire au dessous d'vn de nos logemens : il appliqua son Petard sur la superficie de la terre, & y mit le feu sans effect : apres auoir protesté qu'il n'y en auoit point, ie souftins le contraire ; & quand bien il n'y en auroit pas, qu'il estoit bon la descouurir auec les Pionniers ; nonobstant cela on laissa le lieu sans faire autre chose : & quelques iours apres, la nuict de la Feste

des

des Trepaſſez, la mine ioüa, qui fit ſauter le logement, & enſeuelit pluſieurs braues Gentil-hommes volontaires qui y eſtoient en garde, & moy y euſſe eſté enterré auec les autres, ſi par bon-heur ie n'euſſe eſté à Cordes en Albigeois à la monſtre des Cheuaux legers du Roy, deſquels i'eſtois alors. D'où l'on peut voir que le Petard ne peut pas agir contre la terre lors qu'il y a grande eſpaiſſeur. Nous dirons apres en quel temps, & comment on s'en doit ſeruir à cet effect parlant des contremines.

Ie mettray icy vne façon de ſe ſeruir du Petard, & de l'appliquer, laquelle fait des merueilleux effects, comme par experience on a veu. Les Luquois auoient demandé au Duc de Florence, qu'il permiſt de baſtir vne maiſonnette ſur les confins de ſes terres, pour garder & enfermer le beſtail qui paiſſoit dans les paſquages de la au tour, ce qui leur fut accordé: mais eux y firent baſtir vne groſſe & forte tour à quatre murailles bien eſpaiſſes; ce que le Duc treuua mauuais, & la fit abatre en vn inſtant auec l'inuention ſuiuante. On eut quatre gros Petards bien chargez qu'on mit en croix, leurs culaſſes les vnes contre les autres, leſquels ainſi diſpoſez on enferma dans vne quaiſſe de bois fort eſpaiſſe; de façon que les bouches des Petards batoient iuſte contre les aix de la quaiſſe, bien amorcez. On les mit au milieu du baſtiment, ayant donné le feu à temps, ces Petards iouërent auec telle violence, qu'ils firent ſauter toutes les murailles à la fois, les briſans à morceaux, ce qui eſt fort remarquable pour la force incroyable qu'ils firent. La Figure marquée 3. monſtre comme ils eſtoient aiancez.

Façon de ſe ſeruir du Petard.

Lors qu'on ſe voudra ſeruir en cette façon des Petards, il ne leur faudra point faire de fuſée, mais couurir les lumieres de poudre, qui faſſe vn monceau, qui s'aſſemble au milieu de tous quatre, & à ce milieu on mettra vne meſche, ou eſtoupin auſſi long & auſſi lent qu'on voudra, qui ſorte par vn trou d'vn auis qu'on mettra au deſſus, & vienne auſſi loin qu'on voudra; le feu venant iuſques à ce monceau de poudre, & l'alumant, donnera feu à tous les quatre Petards, leſquels prenans ainſi tous à vn meſme temps, feront beaucoup plus d'effect que s'ils prenoient l'vn apres l'autre.

Comme il faut amorcer ces Petards.

Nous auons aſſez parlé de ce qui eſt du Petard, de ſa forme, & de ſa matiere, & la façon de le charger, de l'apliquer, & d'y mettre le feu, & de tous ſes vſages; nous dirons maintenant de l'action, & de ce qu'on doit obſeruer deuant & apres icelle.

Le temps le plus propre pour appliquer le Petard, c'eſt la nuict, comme de toutes les autres ſurpriſes, afin de n'eſtre point veu ni deſcouuert. Bonc fut petardée par Monſieur de Beauregard vn peu deuant le iour.

Le temps le plus propre à petarder.

L'entrepriſe de petarder la Citadelle d'Anuers deuoit eſtre executée deuant le iour: toutesfois lors qu'on voit quelque occaſion aſſeurée de bien faire, on ne doit regarder à l'heure.

Monſieur le Marquis d'Vrfé fit petarder Aigue-perſe en Auuergne à neuf heures du matin, au changer de la garde. On doit prendre le temps qu'on treuue plus à propos pour l'entrepriſe; & les meſmes circonſtances que nous auons remarquées cy-deuant aux actions promptes, le meſme doit-on obſeruer à celle-cy.

Au

Des Ataques par surprise,

Preparatif qu'on doit faire auant que petarder.

Au commencement nous auons proposé qu'il faloit auoir recogneu la Place. Or selon le nombre des Barrieres, Ponts-leuis, Portes, Herses qu'il y aura, il faudra porter des Petards, ou autres instrumens pour rompre ces obstacles, ou pour les empescher de se fermer. Il faut sçauoir combien il y a de Ponts à passer, & porter autant de Ponts-volans : des Cheualets pour empescher qu'on n'abate les Herses, & des Mantelets pour se couurir.

Pour entrer dans les barrieres.

La premiere chose qu'on treuue est la Barriere, laquelle est par fois seulement pour arrester les cheuaux, & les charrettes ; alors il faudra entrer dedans sans rien rompre : que si elle est de paux l'vn contre l'autre, il en faut scier quelques vns, ou couper, ou rompre auec les instrumens que nous auons dit cy-deuant. On pourra encor les faire sauter auec vne courte saucisse, ou plustost vn sac de toile de cinq ou six liures de charge, couuert de mixtion, (laquelle se durcit comme pierre, que nous donnerons aux feux d'artifices) horsmis du costé de la bouche, qui doit estre clouëe contre vn Madrier vn peu large, qu'on attachera aux paux, y donnant le feu rompra la palissade. Si l'on peut on passera cecy sans bruit, afin de n'alarmer pas si tost ceux de la Place.

Pour abatre les Ponts-leuis.

S'il y a vn Pont-leuis apres, s'il est possible, on fera passer quelque Soldat, lequel auec des instrumens détachera le Pont-leuis : & pour le faire plus facilement choisira quelque aneau qui ne soit point brasé, ainsi qu'est d'ordinaire à tous les Ponts leuis le dernier aneau d'embas. Cependant qu'il le desfaira, on soustiendra le Pont-leuis auec des piques fortes, ou halebardes, pour le laisser aller doucement. C'est ainsi qu'on fit autresfois à l'Escluse, quelques Soldats passerent à la nage, & défirent vne boucle du Pont qui estoit ouuerte, & on abatit le Pont sans aucun bruit.

Lors qu'il ne se rencontrera aucun aneau ouuert, & que tous seront entiers ; pour les ouurir ie me suis imaginé les instrumens suiuans, qui seront tres-propres à cet effect.

Instrument de l'inuention de l'Autheur pour ouurir les aneaux.

On aura vn auis qui sera en pointe, grossissant tousiours, de laquelle le caué soit aussi grand que les aneaux puissent entrer facilement dedans : au fonds de cette auis il y en aura vne autre faite comme les ordinaires, assez grosse pour souffrir l'effort, comme seroit à dire d'vn pouce de diametre, longue de huict ou dix pouces ; l'escrouë, ou femelle sera vne grosse platine de fer espaisse de deux pouces, auec deux sortes branches repliées à crochet, comme en la Figure 16. On s'en seruira de cette façon : On mettra l'auis pointuë dans l'aneau autant qu'on pourra sans force, acrochant les deux branches à la chaisne ; apres on tournera l'auis ordinaire auec vne maniuelle longue de deux pieds : & par ainsi celle qui va en pointe entrera dans l'aneau, & l'ouurira. Il seroit bon afin que l'instrument ne tourne pas en tournant la maniuelle, faire vn long manche de chaque costé de la platine, ou escrouë, qu'on tiendra bien ferme tandis qu'on moueta l'auis, ou bien qu'on arrestera contre le Pont-leuis car il faut tousiours ouurir les aneaux plus proches d'iceluy. On pourra augmenter la force de cet instrument par les moyens que nous auons dit en l'instrument a ouurir les grilles : le tout sera plus facilement cogneu en la Figure 16.

Comme

Liure II. Partie I.

Comme auſſi les autres deux qui ſuiuent, dont le marqué 13. eſt d'vne auis ordinaire, marqué A, qui pouſſe en bas la Platine B, & par conſequent la pointe C qui eſt tranchante des deux coſtez, comme vn fer d'eſpieu; les pieces des coſtez ſeruent pour aprocher l'aneau, afin qu'il ne deſcende quand on baiſſera le fer. *Autre inuention d'inſtrument.*

L'autre inſtrument marqué 15. eſt preſque ſemblable, fait d'vne auis ordinaire, qui pouſſe en bas vne platine de fer, qui a au deſſous le tranchant C de bon acier trempé, mettant l'aneau, ou chaine entre le tranchant C, & la platine de fer A; en tournant l'auis on taillera ledit aneau, ou chaine. *Autre inuention d'inſtrument.*

L'inſtrument marqué 14. rompra auſſi auec grande promptitude les aneaux de fer: il eſt compoſé comme ceux-là d'vne auis auec ſes aiſles; mais l'auis au bout E doit eſtre d'acier, taillée comme vne lime; & de l'autre coſté F il y doit auoir cōme vn couteau, ou ſcie, la chaine ſe met entre deux: La maniuelle doit auoir deux bouts, afin qu'en tournant & deſtournant ſouuent & promptement on mange le fer. *Autre inuention d'inſtrument.*

Pour dire la verité, tous ces inſtrumens ſont vn peu lents; toutesfois tres-aſſeurez: On peut auſſi ſe ſeruir d'vne boëte en cone pleine de poudre, miſe dans l'aneau, le fera ſauter plus promptement. Il eſt vray que cela fait beaucoup de bruit, outre qu'on ne ſçait pas aſſeurement en quel endroit elle creuera: c'eſt pourquoy i'aimerois mieux me ſeruir des autres. Cette boëte eſt repreſentée en la Figure 17. *Autre inuention de l'Autheur.*

Si en s'approchant de la Place on eſtoit deſcouuert de la Sentinelle, on reſpondra feignant eſtre des amis, ou qu'on porte des lettres de la part du Prince pour donner au Gouuerneur, ou quelque autre ſornette pour amuſer la Sentinelle: Cependant on s'approchera pour appliquer le Petard à la premiere porte: que s'il y a des meurtrieres au deſſus, il faut auoir des mantelets grandement forts, qui couurent le Petard, & le Petardier (lors qu'il s'applique ſans fleſche contre la porte) lequel ſera armé à l'eſpreuue du Mouſquet, le pot & le plaſtron. Ayant mis le feu, il ſe doit retirer le plus loin qu'il pourra, & ſe mettra à coſté, ventre à terre, iuſques que le Petard aura fait ſon effect, afin de n'eſtre endommagé de ſon recul, ou des pieces s'il ſe creue. *Ce qu'on doit faire eſtant deſcouuert des Sentinelles.*

Ie ne ſçay comme aucun oſent dire auoir petardé, ou veu petarder ſouſtenant le Petard ſur l'eſpaule, ou ſur le genoüil: c'eſt vne choſe ſi abſurde à ceux qui ont veu ſes effects, qu'il n'y a apparence, ny raiſon que cela puiſſe eſtre: car le Petard fait vn ſi furieux recul, que ie l'ay veu entrer auant dans la terre à plus de douze pas de la porte qu'on petardoit: iugez vn peu ſi vn homme pourroit ſouſtenir cét effort. *La force du Petard ne peut eſtre ſouſtenue par aucun homme.*

Que ſi apres le pont il y a vne herſe qui ne ſoit point abatuë, il faut mettre les cheualets au deſſous, marquez 18. ou bien vne piece de bois toute droite dans la couliſſe pour empeſcher qu'elle ne tombe, ou ſi l'on peut monter en haut, tuer celuy qui a charge de l'abatre empeſchant qu'autre n'y vienne, ou ſi on l'a abatuë auant qu'on y puiſſe aller, il faudra appliquer vn autre Petard à la herſe. *Pour empeſcher en rompre les herſes.*

S'il y a des ponts à bacule, il faudra porter des gros tire-fonds qu'on attachera au pont, & auec des bonnes pieces de bois qu'on mettra dedans, on l'empeſchera de tresbucher, ou de s'abatre. *Pour les ponts à bacule.*

LL Tout

Des Ataques par surprise,

Ce que doivent faire ceux qui sont employez à l'action.

Tout à l'instant apres que le Petard aura ioüé, les premiers s'en iront au Corps de garde proche, pour tuer ceux qu'ils treuueront dedans; cependant ceux qui les doiuent seconder arriueront au secours, & mettront les ponts où il sera necessaire, appliqueront les autres Petards à ce qui reste; quand tout sera ouuert, le Petardier se peut retirer, car il aura fait ce qui est de son office. Ce sera apres à ceux qui sont preparez à donner dans les Corps de gardes, à repousser & desfaire ceux qui se presenteront. Cependant le secours du gros qui estoit assemblé vn peu a l'escart arriuera, & renforcera ceux-cy, & les vns se rendront dans les Corps de garde ja pris, se retrancheront afin d'estre asseurez de la porte, & des lieux d'où ils ont chassé ceux de la Place. Les autres s'en iront rompre les barricades qu'on commencera à faire dans la Place repousser ceux qui se presenteront; car la promptitude empesche qu'ils ne se puissent rauiser & rassembler. On poursuiura tousiours ainsi, & l'on ira aux lieux publics,

Lieux desquels on se doit saisir.

comme aux Places où l'on fait les Corps de gardes, aux Eglises, Arcenals, & autres lieux forts, ainsi que nous auons remarqué aux autres entreprise, à tous lesquels on mettra des bons Corps de gardes: Et personne ne doit se desbander pour aller au pillage, iusques que tout soit calme, & qu'on soit maistre de la Place. Que si l'on veut donner la Ville au pillage,

L'ordre du pillage.

il seroit tres-bon qu'on marquast les Quartiers de la Ville par billets, & les faire tirer au sort par les Capitaines, lesquels feroient assembler le butin qu'ils treuueroient pour le partager esgalement: mais ces ordres ne s'obseruent iamais en ces actions; car soudain qu'on est entré, chacun se iette où bon luy semble, & ou il croit auoir plus d'auantage, & pille tout ce qu'il peut, d'où s'ensuit vne grande confusion: car bien souuent ceux qui entrent, au lieu de combatre, s'amusent à piller & violer, & cependant ceux de dedans quelquefois se rallent, & les rechassent, ainsi qu'on a

Exemples qu'on ne doit piller si tost.

veu plusieurs fois. Vne des causes qui fit perdre la bataille à Darius fut que les siens se ruerent trop tost sur le pillage de l'armée d'Alexandre. Le Roy Charles VIII. gagna la bataille de Fornouë, parce que les ennemis se mirent trop tost à piller. Le Roy Louys XI. perdit la bataille de Guignegaste en Picardie contre le Roy des Romains pour la mesme cause. Cazanier à la prise de la Ville d'Ezechium, defendit qu'on ne prist aucun butin, ni prist aucun Turc vif, iusques qu'on fust maistre de la Place. Iudes defend le mesme contre Gorgias qu'il vainquit. Dorimachus est chassé d'Egira qu'il auoit surpris, & mourut au sortir de la porte pour auoir pillé trop tost.

Encor qu'il n'arriue pas d'estre tousiours rechassez, il se pert presque autant de bien qu'il s'en prend, la Ville se brusle, & tout se ruine; ce qu'on doit euiter aux Places qu'on veut garder apres la prise; & cela ne deuroit estre permis que lors qu'on le fait pour se venger, ou pour purement nuire à l'ennemy, comme font les Cheualiers de Malte contre les Turcs & autres infideles.

L'ordre & le nombre des Soldats qui deuroient estre employez en cette action pourroit estre tel.

L'ordre & le nombre de ceux qui doiuent executer l'action.

Le Petardier auec ses Ajutans marchera le premier, & fera son office. L'Auantgarde sera de cinquante hommes de pied conduits d'vn Capitaine, armez de cuirasses & pots à preuue du Mousquet, auec Arquebuses

à rouët

Livre II. Partie I.

à rouët (qui sont meilleures que celles de mesche, pour n'estre pas descouuerts de loin, & pour tirer plus facilement) ou pistolets & courtes espées. Apres suiuront deux cens hommes conduits de deux Capitaines, & deux Lieutenans, ou Enseignes, armez d'halebardes, pertuisanes, demi-piques, armes d'ast, spontans, & autres semblables. A ceux-cy succederont cinq cens, tant Piquiers que Mousquetaires, conduits par vn Sergent Major, & quatre Capitaines; le reste du gros se tiendra vn peu à l'escart en bataille, auec la Caualerie en bon ordre, attendant que les premiers ayent fait leur effort pour les aller secourir. Ceux-cy doiuent conduire des munitions à suffisance pour eux, pour les premiers entrez, & pour en garnir les Corps de gardes & lieux forts de la Place, afin de soustenir contre ceux qui voudroient les en chasser.

Si l'on petarde deux ou trois portes en diuers endroits, & escalade d'autres tout à la fois; ce qu'on doit faire tousiours, afin de diuertir la force de ceux de dedans, & les mettre en tel trouble qu'ils ne sçachent de quel costé aller, on distribuera ses Soldats en autant de corps, & donnera l'ordre à chacun où il doit aller estant entré, de quels lieux on se doit saisir, & quels on doit garder. *Attaquer plusieurs lieux à la fois.*

Que si l'on ne veut pas gaster la Place apres l'auoir prise, on donnera l'ordre auparauant d'enclouër le Canon, afin d'estre asseurez à la retraite. Pour moy ie ne voudrois faire cela que seulement lors qu'on seroit prest à s'en retourner: car il se treuue quelquefois des lieux dans la Place assez forts, où ils se peuuent retirer, & si on a le Canon, on les force à se rendre, comme il arriua à la prise de Saincte Mote par les Cheualiers de Malte sur le Turc; pour auoir encloüé trop promptement le Canon, on se treuua frustré du butin, parce qu'ils auoient le meilleur dans vn bastiment assez fort, où ils se retirerent, & se defendirent contre ceux qui estoient entrez, & on n'eut pas dequoy les forcer, qui fut cause qu'il falut s'en retourner auec peu de gain; car il eust esté dangereux de s'arrester la plus long-temps, estans trop peu de monde pour resister au grand nombre qui se fust assemblé contre eux. C'est pourquoy le Chef qui conduit l'entreprise aura esgard à la disposition du lieu, à l'intention de l'entreprise, & aux autres circonstances pour donner les ordres qu'il trouuera estre à propos. *Ce qu'on doit faire ne voulant pas garder la Place.*

Outre les Petards, on porte quelquefois des eschelles, principalement aux lieux où il n'y a point de fossé, ou lors qu'il est sec & facile à passer. Alors aussi-tost que le Petard aura ioüé, sur le bruit de l'alarme, on applique autre part les eschelles & entre dans la Place. *Petardant vne Place sans l'escalader de l'autre costé.*

On sera aduerti qu'il ne faut pas seulement porter les Petards qu'on croit estre necessaires: mais encor en auoir tousiours quelqu'vn de plus, afin que s'il y en a qui manquent par quelque accident, on en ait d'autres pour mettre en la Place. *Porter plusieurs Petards.*

De mesme doit estre des Petardiers, lesquels pour estre en tres-grand danger, il sera bon qu'il y en ait plusieurs selon la qualité de l'entreprise. *Il faut plusieurs Petardiers.*

Le Petardier doit aussi porter quant & luy certains instrumens, comme vn marteau, quelques cloux, des tire-fonds, deux ou trois aiguilles ou poinçons à remuer l'amorce, de la poudre, estoupin, & ce qu'il iugera luy pouuoir seruir.

LL ll

Il ne se peut escrire mille accidens qui peuuent arriuer diuersement à chaque entreprise : Le Chef y doit remedier par son iugement, experience & ouurage, lequel ne se doit pas estonner lors qu'il arriue quelque chose qu'il n'a pas premedité : car aux choses douteuses la fortune fournit de conseil.

Caualerie necessaire pour les retraites.

Auant qu'aller surprendre la Place on doit auoir disposé & du secours & de la retraite, parce que ces actions sont fort hazardeuses, & l'euenement douteux. Il faut auoir de la Caualerie qui fauorise la retraite, à quoy elle est tres-necessaire, comme aussi pour batre la campagne, & prendre ceux qui voudroient entrer dans la Place, & donner aduis de l'entreprise.

Les gens de pied sont comme le corps qui agit, & fait les executions; la Caualerie doit estre à l'erte pour preuoir, voir & empescher les accidens exterieurs qui peuuent arriuer à ce corps.

Conclusion.

Dans ce Discours nous auons parlé des choses qui sont tousiours necessaires à l'entreprise, sçauoir, les instrumens, leur forme, leur mode, le lieu, le temps & les personnes qui doiuent executer l'action. C'est ce que nous auions à dire sur les surprises, asseurant le Lecteur que nous n'y auons rien mis qui ne soit tres-asseuré, & experimenté auec beaucoup de frais & de peine. Ceux qui liront cecy peuuent hardiment mettre en œuure toutes ces inuentions sans crainte de faillir, pourueu qu'ils obseruent ce que nous auons escrit.

PLANCHE XLI.

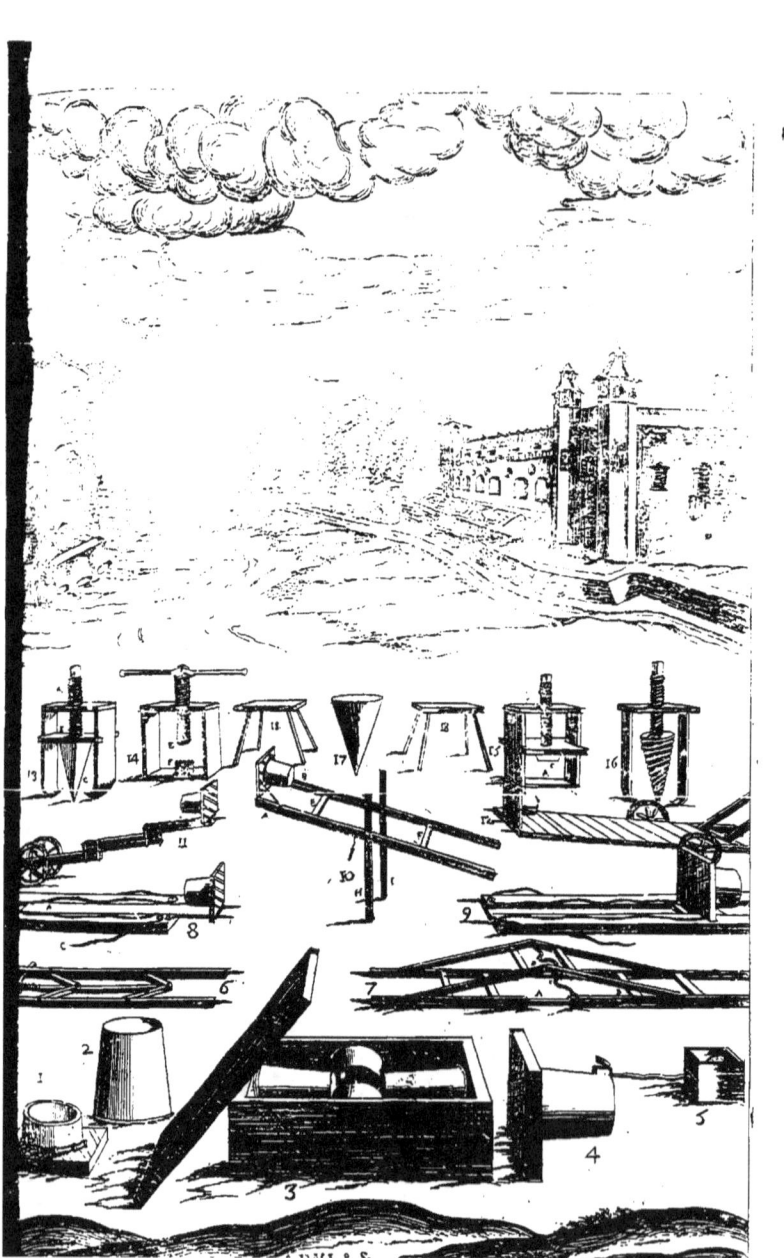

SECONDE PARTIE.
DES ATAQVES PAR FORCE.

DES LONGS SIEGES, ET BOVCLEMENS des Places.

CHAPITRE XII.

EN toutes les Ataques precedentes, ny l'assaillant, ny l'assailly n'ont pas desployé toutes leurs forces: car ces Ataques ne se font qu'aux Places, ou qui sont mal gardées, ou qui ont leur entrée peu couuertes, & faciles à surprendre: mais lors que ceux de dedans sont vigilans à la garde de leur Ville, qu'ils fortifient bien leurs entrées auec plusieurs Portes & Ponts-leuis, de façon qu'auant que l'ennemi en ait pris la moitié, ceux de la Place sont en armes pour defendre l'autre. Pour emporter ces places on se seruira de la force ouuerte, laquelle peut estre employée en l'vne des façons suiuantes. *Quelles Places on doit prendre par force.*

Le plus long, le plus fascheux, & celuy qui coute le plus de tous les moyens qu'on a de prendre les Places, c'est par les longs Sieges, qui se font empeschant qu'il n'entre aucun secours, ou avitaillement dans la Place; tellement que les habitans apres auoir mangé leurs prouisions, pressez par la faim, & par la necessité, soient forcez à se rendre. Cette sorte de Siege, bien qu'elle soit de grandissime despense pour l'argent; toutesfois elle est de grandissime espargne pour les hommes: car sans espancher le sang ny d'vn costé ny d'autre, on vient à bout de l'entreprise, & prend la Place toute entiere. Cesar disoit qu'il se seruiroit contre l'ennemi du mesme conseil que les Medecins contre les maladies, de les vaincre plus par la faim que par le fer. *Longs Sieges fascheux, mais tres-vtiles.*

CONSIDERATIONS QV'ON DOIT AVOIR auant qu'entreprendre vn long Siege.

CHAPITRE XIII.

CETTE façon de prendre les Places ne peut estre practiquée par tous, ny en tous lieux, & doit on auoir de grandes considerations auant qu'entreprendre vne si grande œuure. *Quelles Places ne doiuent estre ataquées par long Siege.*

Les Places ausquelles on ne peut pas empescher le secours, comme celles qui ont vn port de mer, & que ceux de la Place sont plus forts par mer, ou qu'ils le sont assez auec l'aide de leurs confederez, *Aucunes maritimes.*

il ne seruiroit de rien de les assieger d'vn costé, si de l'autre ils ont tousiours rafraichissement.

Celles dont la cāpagne peut estre inondée.

On ne sçauroit aussi prendre les Places par long Siege, aux enuirons desquelles on peut mettre l'eau, & inonder tout le païs quand on veut, comme en toute la Zelande, & la pluspart de la Hollande, parce que lors que ceux de dedans seront pressez trop viuement, ouurant leurs digues ils noyeront tous ceux qui sont autor de la Place, ainsi qu'arriua à l'Espagnol assiegeant Leyde Ville des Hollandois: le mesme peut estre fait par toutes les Places de la Frise, & autres païs circonuoisins.

Qui ont les torrents autour suiets à se desborder.

On ne doit non plus essayer à prendre les Places en cette façon qui sont enuironnées de riuieres, ou torrents, lesquels ont accoustumé de se desborder, & couurir la campagne ; à quoy si l'on ne peut remedier par les digues, ou autre moyen, on se mettroit en hazard qu'aux meilleurs coups il faudroit se retirer auec perte & confusion sans rien faire.

Coni Ville de Piedmont est de cette façon: son Site est esleué, enuironné de deux torrents qui croissent tous les Estez, & sont tellement furieux que toute la Valée se remplit d'eau, & n'y sçauroit-on passer par aucun artifice.

Les Places marescageuses.

Les Places marescageuses qui sont seches en temps d'Esté, & en Hyuer enuironnées d'eau, sont aussi fort difficiles à estre assiegées: car il ne faut pas faire estat de se camper deuant icelles dans le marescage, & si l'on se tient au de là, il faudra faire vn grandissime contour de retranchemens, & par consequent beaucoup de monde pour les garder.

Il est vray qu'on peut dire qu'à cette sorte de Places il suffit de garder les auenuës par terre; moy ie tiens qu'il est necessaire de garder tout le tour, parce que s'il y a quelque passage ouuert, asseurement on le treuuera, quand bien il faudroit passer auec bateaux, ou par autre inuention. Or le Siege ne se fait que pour empescher les viures; si on les laisse entrer par où que ce soit, il n'y a point de doute qu'on ne prendra iamais la Place.

Celles qui sont dans la mer.

Celles qui sont dans la mer ne peuuent pas estre prises par long Sieges, à cause de l'inconstance de la mer, qui ne permet pas qu'vne armée nauale se puisse tenir tousiours aupres d'vne Place, & principalement en temps d'Hyuer, outre que la pluspart de ces lieux estans forts par nature, ont besoin de peu de garnison. C'est pourquoy peu des viures les peuuent entretenir long-temps. Si toutesfois on auoit les ports de mer voisins, & que la Place n'en fust pas beaucoup esloignée, on pourroit empescher qu'elle ne fust aucunement secouruë, & la tenir bouclée à la faueur de ces ports.

Les Chasteaux sur des rochers inaccessibles.

Il y a aucuns Chasteaux situez sur des rochers inaccessibles dans terre, qui peuuent encor estre gardez auec peu de monde, & par consequent auoir munitions pour long-temps. Ce seroit folie qu'vne armée se tinst deuant attendant qu'ils eussent mangé toutes leurs munitions, car elle se treuueroit plustost incommodée que les assiegez.

On ne doit iamais entreprendre de forcer par long Siege toutes ces sortes de Places, & autres semblables, soit à cause de la nature du lieu, qui empesche qu'on ne se peut tenir tousiours deuant, ou parce que ceux de dedans peuuent estre long-temps sans auoir faute de viures, ni de munitions.

Liure II. Partie II.

En general les Places les plus peuplées sont plus propres à estre prises *Les plus peuplées sont plus faciles à estre ainsi prises.* en cette façon, d'autant que les viures sont bien-tost consommez quelle prouision qu'il y en ait. Les petites Places de guerre, soit en terre soit en mer, où il y a fort peu d'habitans, & ausquelles peu de Soldats sont necessaires pour les garder, sont asseurées contre les longs Sieges, parce que peu de viures leur durent long-temps, & vne armee se consommera plustost qu'ils n'auront acheué leurs munitions. C'est pourquoy il vaut mieux tascher de prendre les Places de force, car combatant, ce petit nombre sera plustost affoibli que leurs viures ne seront consommez par la longueur du Siege.

Il ne suffit pas d'empescher seulement que la Place ne soit secouruë: *L'armée assiegeante doit en auoir secours.* mais il faut aussi aduiser si l'armée assiegeante le pourra estre, & auoir des viures & munitions autant qu'il en sera de besoin, sans qu'ils puissent estre empeschez: car il seroit tres-impertinent de vouloir forcer les autres par faim si l'on estoit affamé le premier. En cela ceux de la Place ont cet auantage qu'ils se peuuent prouisionner pour long temps, là où dans le camp il faut auoir tous les iours des viures. C'est pourquoy quand on sera en païs estranger, ou bien auant dans les terres de l'ennemi, on ne fera point de long Siege, si ce n'est qu'on ait tout le païs derriere soy en sa possession libre, sans aucun soupçon que l'ennemi puisse empescher les conuois des viures & munitions.

Ce seroit peine perduë de vouloir assieger les Places par long Siege, *On ne doit ainsi assieger les Places qu'o peut secourir auec grand force.* qui sont à vn Prince qu'on sçait bien qu'il pourra faire vne armee beaucoup plus forte, auec laquelle il est asseuré qu'il forcera quelque quartier pour secourir la Place.

On ne doit pas aussi entreprendre ses Sieges, lors que pour les faire on *Pour faire vn Siege on ne doit pas desgarnir ses Places.* dégarnit les autres Places, & par ainsi on se met en harad euident de perdre ce qu'on a d'asseuré sous l'esperance de l'incertain: car il n'y a point de doute que l'ennemi pour diuertir le Siege taschera de surprendre quelque autre Place, ou la forcer, ce qui sera fort aisé si elle est despourueuë de Soldats. De cecy on en a veu des notables exemples aux guerres des païs bas, & particulierement en la Place de menin, qui se perdit pour l'auoir desgarnie pensant en prendre vne autre.

Il faut outre cela estre asseuré d'où l'on pourra faire leuées de nouueaux *Faut auoir nouuelles recreues.* Soldats, au lieu de ceux qui meurent, ou qui s'en vont, & des munitions pour les entretenir pendant tout le Siege ; mesmes il seroit bon lors que l'armée est partie pour aller assieger quelque Place, principalement en païs estranger, qu'il y eust vne autre armée sur pied pour rafraischir & renoueller l'autre lorsqu'elle seroit affoiblie.

Le principal de tout est d'auoir de l'argent en quantité pour payer l'ar- *Faut auoir de l'argent.* mée : car son defaut amene la desobeïssance ; la desobeïssance, la mutination ; la mutination, le desordre, & interrompement de tous les desseins. C'est pourquoy il en faut auoir à suffisance pour maintenir l'armée durant le temps qu'on s'est proposé, & encor bien dauantage ; car à la fin on treuuera tousiours qu'il y aura du mesconte, & plustost faute que de reste.

MM CE

Des Ataques par force,

CE QU'ON DOIT FAIRE DEVANT que mettre le Siege.

CHAPITRE XIV.

Le temps plus propre à faire les longs Sieges.

VIS qu'on se propose de forcer la Place à se rendre par la faute des viures, on doit prendre le temps le plus propre, qui sera lors qu'il y aura moins de viures ; ou plus de monde dans la Place, comme s'il s'y fait quelque assemblée, comme de Foire, ou quelque solemnité, ou pour quelque Feste, ou pour quelques ieux de resiouïssance publique, que le monde soit conuenu dans la Place, ce qu'on peut encor procurer par quelque inuention : Car c'est l'auantage de l'assaillant qu'il y ait beaucoup de peuple dans la Place, afin qu'ils consomment plustost leurs viures ; & bien qu'il y ait grand nombre de peuple dedans, la force n'en est pas beaucoup plus grande, parce que la pluspart n'est propre à se seruir des armes. Et puis il faut considerer qu'en cette façon de Siege on ne combat qu'auec la patience, & que ceux de dedans ne sçauroient empescher qu'on ne se campe deuant la Place.

La saison plus propre.

La saison la plus propre est deuant la recolte, parce qu'alors on a mangé la pluspart des reserues qu'on auoit fait l'année auparauant, & qu'on s'attend de faire nouuelles prouisions ; que si l'on est frustré de la moisson, on a bien tost acheué celles qui restent. Aucuns estiment qu'il est mieux apres qu'on a semé, mais c'est sans aucune commodité : car il faudra que l'armée hyuerne dans le camp, & au Printemps on ne sera pas plus auancé que si l'on y arriuoit alors : il vaut mieux leur laisser manger leurs viures pendant l'Hyuer, sans s'incommoder, ni faire la despense d'entretenir l'armée pendant ce temps là, qui à peine pourroit subsister contre l'intemperature de la saison, laquelle on menera apres toute fresche lors que les autres auront à demi consommé leurs munitions, leur ostant à leur besoin l'esperance d'en auoir des nouuelles.

Exemples.

Fabius Maximus ayant gasté les champs des Campanois, se retira au temps des semences, afin qu'ils consommassent le reste du bled aux semailles, & reuint apres qu'il commença à naistre, & le gasta, & ainsi furent facilement affamez. Antigonus fit de mesme contre les Atheniens.

Si auparauant on auoit quelque commerce auec ceux de la Place, & particulierement pour les viures, comme ceux de Sauoye auec ceux de Geneue, il sera defendu tres-expressement qu'aucun n'en puisse porter, distribuer, ou vendre en quelque façon que ce soit à ceux de la Place, ni à leurs confederez ; au contraire on taschera si l'on peut d'empescher que des autres lieux d'où ils en peuuent receuoir ne leur en soit fourni, les faisant acheter sous main, & transporter autre part. En fin on empeschera qu'ils ne facent leurs prouisions, ou qu'ils les facent les plus petites qu'il se pourra.

Exemples.

Dionysius voulant ataquer les Rheginois feignit la paix auec eux, leur demande vitualles pour de l'or, & les ayant dégarnis les ataque & prend. Phalaris Agrigentin voulant assieger quelques lieux munitionnez en Sicile feignit la paix auec eux, leur consigna, & mit dans la Ville grande
quan

Liure II. Partie II.

quantité de grains pour luy garder: mais il fit en sorte que les siens percerent secrettement le toict des greniers; de façon que la pluye tomboit dedans par tout: Eux ce fians à ce bled, duquel ils s'asseuroient s'en seruir au besoin, mangent cependant le leur. Phalaris reuient au commencement de l'Esté, les ataque; ils ouurent les Magasins, treuuent tout le bled gasté, en fin sont contraints à se rendre, forcez par la faim.

L'ORDRE QU'ON DOIT TENIR
pour commencer les longs Sieges.

CHAPITRE XV.

 E sont les considerations qu'on doit obseruer deuant l'action en laquelle on tiendra l'ordre suiuant.

En s'approchant de la Place, on fortifiera tous les lieux par où l'on passera, ou qu'on laissera derriere soy, afin que le passage des conuois soit tousiours asseuré; autrement il en arriue grande cherté de viures, & autres necessitez dans l'armée, comme on a veu à ces dernieres guerres d'Italie. *Lieux par où l'on passe doiuent estre fortifiez.*

On fera des ponts sur les riuieres aux passages necessaires, les fortifiant tres-bien, ainsi que nous auons dit cy-deuant, & laissant garnison par tous les lieux fortifiez. *Ponts doiuent estre faits aux passages necessaires.*

Si par les grands chemins il se rencontre des grands bois, on en fera couper vne partie pour eslargir les chemins; & si le bois s'estendoit iusques aux terres de l'ennemi qu'on ne tiendroit pas, on fera quelque Fort au commencement, ou au milieu, selon qu'on treuuera plus à propos, auec garnison dedans. De mesme fera t'on aux vallées, & passages dangereux ausquels l'ennemi peut venir à couuert. *Partie des bois doiuent estre coupez.*

Quant au nombre des Soldats qui sont necessaires, nous n'en dirons rien; en cecy il faut se conformer aux circonstances qui se rencontrent. qui sont la grandeur & enceinte de la Place, la situation, ou païs qui l'enuironne, le peuple qui est dedans, & la force du Prince qui la doit secourir. Sur ces poincts on delibere meurement, & l'Ingenieur ne gouuerne pas cecy, mais le Conseil du Prince & des Chefs de l'armée, qui se fait à loisir; à cecy on y songe plus de trois fois. En general on sçait bien qu'il faut Infanterie & Caualerie, les vns pour faire le Siege, les autres pour garder les conuois, à quoy la Caualerie est plus propre, comme aussi pour batre la campagne, & descouurir l'ennemi. *Le nombre des Soldats ne peut estre donné.*

Il faut moins d'Artillerie à cette sorte de Siege qu'aux autres, à cause que ne faisant aucune force, on ne s'en sert qu'en cas que ceux de dedans, ou ceux de dehors pour le secourir voulussent forcer quelques Quartiers du camp.

Les Pionniers sont tres-necessaires pour faire les Forts, dresser les tranchées, & fortifier les Quartiers. J'estime que c'est vne des plus vtiles parties de l'armée pour mettre en estat promptement ces premiers trauaux, qui sont les plus grands & les plus longs à faire, ausquel on peut employer ces Pionniers pour faire grande diligence, & bien qu'ils ne seruent pas aux lieux perilleux, ils sont icy tres-necessaires. *Pionniers necessaires pour faire les Forts.*

MM 2 Il

Il n'est pas besoin de redire comme il faut fortifier les lieux par où l'on passe, parce que nous en auons parlé assez amplement dans la Fortification, ni aussi l'ordre qu'on doit tenir au marcher de l'armée, ni en la distribution des Quartiers, d'autant que cecy demande vn lieu particulier, & en vn autre traicté, l'office de l'Ingenieur ne s'estendant pas à cela, mais seulement à la Fortification des Quartiers, & donner l'ordre du bouclement de la Place, comme on la doit enuironner de retranchemens, en quelle façon doiuent estre les Forts, en quelle distance, de quelle forme, & telles autres circonstances.

C'est l'office de l'Ingenieur de fortifier les Quartiers.

DIVERSES MANIERES DE METTRE les longs Sieges.

CHAPITRE XVI.

QVAND la Place qu'on veut assieger est dans le corps de l'Estat, comme des rebelles, ou lors qu'on tient tout le païs, & toutes les Places qui sont bien loin autour, de façon qu'on ne craint pas que l'ennemi puisse donner secours sans premierement forcer plusieurs lieux; alors il faut seulement mettre des Garnisons dans les Villes & Villages voisins, garder les passages des riuieres & des chemins; & defendre tres-expressement qu'on n'apporte aucuns viures dans la Place, ni conuerser auec ceux de dedans, & chastier tous ceux qui sortiront hors de la Place, & n'empescher personne de ceux qui voudront entrer, pourueu que le nombre & les personnes qui entrent ne soient pas capables de faire corps assez puissant pour faire teste & forcer quelque lieu circonuoisin: car tant plus de peuple ils seront dedans, tant plustost ils auront mangé leurs viures, & seront forcez à se rendre. Alexandre voulant assieger Leucadie prend tous les Villages d'alentour, & laisse aller dans Leucadie tous ceux qui voulurent, afin qu'ils fussent plustost affamez.

Place dans le corps de l'Estat comme doit estre assiegée.

Pour estre plus asseuré, & pour empescher plus estroittement que personne ne leur donne aucun secours, on fera des Forts tout autour de la Place, esloignez d'icelle de la portée du Canon, & de l'vn à l'autre qu'il y ait des tranchées bien larges & profondes. En cette façon rien ne pourra entrer dans la Place sans qu'on le sçache; mais il y a plus de trauail à faire qu'en la precedente. Nous dirons cy apres cõme on doit faire ces Forts, leur matiere, & leurs mesures, & tout ce qui est requis à ce sujet par le menu.

Faut y faire des Forts pour empescher le secours.

Les Anciens au lieu de ces Forts se seruoient des Chasteaux & des Tours de bois, comme on peut remarquer dans Polybe, en plusieurs Sieges des Romains.

Anciens se seruoient de Tours de bois au lieu de Forts.

Nous auons parlé en la Fortification de la forme des Citadelles & Forts de Campagne en general, mais ici nous parlerons plus particulierement de leur construction.

J'eusse donné icy vne inuention tres-belle, auec laquelle on peut tracer toute sorte de Forts, de quelle Figure qu'ils soient, de nuict, sans aucune lumiere, ni clarté, & sans bruit: ie me reserue d'en parler vne autre fois, & en faire vn traicté particulier.

Inuention admirable de l'Autheur non encor declarée.

On

Liure II. Partie II.

On fait aucun de ces Forts quarrez simplement, sans aucuns flancs, lesquels on appelle redoutes; & se mettent d'ordinaire entre deux des autres grands Forts, lesquels on fait en Estoille à quatre, à cinq, ou à six pointes, ou bien comme Bastions, qui sont les meilleurs de tous. Dans la Planche 42. qui suit on peut voir diuerses formes de ces Forts.

Forts quarrez sans aucuns flācs appellez Redoutes.

DE LA CONSTRVCTION DES FORTS
& tranchées necessaires au bouclement d'vne Place.

CHAPITRE XVII.

PARCE que souuent on a affaire de ces Forts, & presques tousiours promptement, sans auoir loisir d'assembler massons, ou autres ouuriers; afin qu'on ne soit pas empesché à la mode de les construire, nous la mettrons icy succinctement.

Premierement on tracera sur le terrain le Fort de telle Figure & grandeur qu'on le veut, selon les mesures que nous auons decrites en la Fortification, comme aussi la largeur du fossé; car c'est la premiere chose qu'on doit faire, & par où l'on commence le fort, apres auoir marqué le contour d'iceluy par vne petite fossete, afin qu'on la puisse recognoistre, & fait leuer toutes les motes vertes qui sont par dessus la superficie du lieu où doit estre le fossé & le rempar, lesquelles on mettra à part. En creusant le fossé on iettera la terre qu'on sortira d'iceluy en dedans le contour ou trace qui sera faite de la Place, la batant tres-bien, mesme sera bon la mouïller si on a la commodité de l'eau, principalement aux extremitez, lesquelles pour les faire tres-fermes, & qu'elles durassent long-temps, en accommodant la terre ie voudrois mettre des planches au deuant soustenuës auec des paux, & batre fort la terre contre ces planches, ainsi qu'on fait le pisé. Quand vous aurez mis vn pied de terre, ou vn pied & demi, vous rangerez vn lict de fascines: si vostre Fort est pour durer long-temps, il vaut mieux qu'elles soient vertes, parce qu'elles font racines, & s'entremesle parmi la terre, qui en est mieux soustenuë, & dure plus long-temps, principalement si les fascines sont de saule, ou d'autre bois qui prenne racines facilement. Il n'y a rien qui fasse mieux tenir la terre ensemble, que d'y semer parmi de la graine de foin, & mieux encor de gramen, appellé dent de chien, qui fait de longues racines : c'est pourquoy il seroit bon en semer sur toutes les faces du trauail. Entre les fagots vous trauerserez quelques pieces de bois; par apres remettrez de la terre par dessus, comme vous auez desia fait, continuant ainsi iusques que vous aurez esleué douze, ou quinze pieds par dessus la campagne, qui sera la hauteur des rempars; leur espaisseur sera de 30. ou 40. pieds; le talu qu'on leur donnera sera la moitié, au plus les deux tiers de la hauteur. Si vous ne batez pas la terre contre les planches, ainsi que nous auons dit, vous mettrez les mottes vertes que vous auez reseruées au deuant de la terre, en haussant les rempars; & afin qu'elles tiennent mieux, vous les ficherez auec des piquets qui entrent dans le terrain, les ioignant bien auec la terre que vous mouïllerez, &

Forts comme doiuent estre faits au bouclement d'vne Place.

Graine de foin fait tenir la terre en vn Fort.

Construction des Forts.

entre

Des Ataques par force,

entremeslerez afin que la liaison en soit meilleure. Quand vous aurez acheué d'esleuer le Rempar à cette hauteur, vous ferez le Parapet par dessus, ou de terre auec des canonnieres, ou de barriques, ou d'autre chose, ainsi que nous auons dit en leurs lieux, afin que les Soldats puissent tirer à couuert.

Largeur des Parapets où il y a danger du Canon de la Place.

Que si le Canon de la Place peut porter iusques là, de ce costé on fera les Parapets de 12. ou 14. pieds d'espais, qui suffiront pour resister au Canon, qui n'aura pas grande force tirant de si loin. Les Bastions, ou pointes seront massiues, sur lesquelles on tiendra les Canons : la montée du Rempar sera aisée par tout, comme nous auons dit à ceux des grandes Places; les mesures seront obseruées proportionnellement comme à ceux là : les fossez seront aussi larges que les Rempars, & profonds iusques qu'on ait de la terre à suffisance. Au dessus des Contrescarpes, vis à vis du milieu des Courtine, on doit faire des petites Demi-lunes, & principalement du costé où est la porte, où il sera bon faire quelque petit Rauelin fossoyé autour, ainsi vous aurez vostre Fort acheué. I'entens icy parler des petits Forts qu'on fait autour d'vn Siege, ou autre part où ils seront necessaires : car les mesures que nous donnons icy des espaisseurs & des hauteurs doiuent estre plus grandes aux grands Forts, qui seruent pour Citadelles : ou gardes des passages; car alors il faut les faire plus espais, les fossez plus larges, & les Rempars plus hauts, & tout le corps de la Place plus capable : toutesfois s'ils sont de terre, la façon de les bastir sera de mesme que celle que nous auons donné. Nous auons mis les Figures de ces Forts en la Fortification, & en la Planche suiuante.

Les Soldats qu'on doit tenir en ces Forts.

Dans ces Forts on tiendra les Soldats en garnison, cinq ou six cens dans chaque Fort, plus ou moin selon la grandeur du Fort, qui seront logez dans des hutes de planches qu'on dressera dans iceux.

Tranchées d'vn Fort à l'autre.

Apres de l'vn à l'autre on fera des tranchées en la façon suiuante. Il faut creuser vn fossé de 12. à 15. pieds de large, profond de 5. ou 6. pieds, & la terre qu'on ostera de ces fossez, on la mettra d'vn costé & d'autre, qui seruira de Parapet. Ces tranchées doiuent estre menées toures droites d'vn Fort à autre, afin qu'elles puissent estre enfilées par iceux, & qu'elles aboutissent au milieu de ces Forts, desquels sera la moitié vers la Place, & l'autre moitié de l'autre costé. A ces tranchées on fera vn degré assez haut pour pouuoir tirer, on ouurira aussi les Canonnieres au Parapet, lesquelles on pourra faire commodément auec des briques qu'on mettra de chaque costé de la Canonniere, & par dessus, laissant seulement la fente du costé de la tranchée pour mettre le Mousquet. Elles seront ouuertes par dehors d'vn pied, ou d'vn pied & demi, plus ou moins selon l'espaisseur du Parapet. On pourra faire semblablement les Canonnieres aux Forts, qui seront ainsi tres-bonnes, d'autant qu'en ces lieux on ne craint pas les esclats comme dans les Places assiegées.

Combien doiuent estre esloignez les Forts de la Place.

On fera ces Forts esloigné l'vn de l'autre de trois cens pas, afin de pouuoir les entredefendre auec le Mousquet, & esloignez de la Place quatre ou cinq cens pas pour n'estre pas molestez du Canon d'icelle, lequel à cette distance aura peu de force : tellement que pour assieger vne Place de six Bastions, qui aura trois cens pas de diametre, si l'on veut l'enuironner de Forts à trois cens & quelques treze pas l'vn de l'autre,

esloignez

Liure II. Partie II. 277

esloignez de la Place de quatre cens pas, il faudra onze Forts, à chacun desquels si l'on met six cens Soldats, il faudra 6600. hommes pour les garder tous.

Si la Place estoit bien garnie de plusieurs Canons, il seroit fort dangereux & difficile de bastir ces Forts si proches de la Place, à cause qu'on seroit beaucoup endommagé en la construction, & molesté en la demeure : c'est pourquoy alors il sera necessaire de les faire plus esloignez de la Place, c'est à dire, sept ou huict cens pas. Or pour n'en faire pas vn trop grand nombre, il faudra qu'ils soient plus esloignez l'vn de l'autre, sçauoir de quatre cens pas ; car le Mousquet portera iusques à la moitié de cette distance, & l'autre moitié sera defenduë de l'autre Fort ; & tout l'entre-deux sera par ainsi flanqué à iuste portée : les Forts se defendront d'eux-mesmes. Que si l'on iuge la distance de l'vn à l'autre trop grande, on fera des Redoutes entre deux, lesquelles seront fort à propos, non seulement entre les Forts qui sont beaucoup esloignez, mais encor aux autres. *Lors qu'il y a beaucoup de Canons dans la Place.*

Dans ces Forts on pourra tenir quelques Fauconneaux, & plusieurs Mousquets à crocs pour aller cercher loin ceux de la Ville, qui voudroient sortir hors de leurs murailles, ou pour les repousser, s'il arriuoit que par surprise ils voulussent faire entrer quelque petit secours, ce qui seroit presque impossible, la Place estant assiegée en cette sorte. Ainsi le Roy tient de present assiegée la Rochelle, sous la conduite de Monseigneur de Richelieu, vray Prince de l'Eglise, puis qu'il expose ses biens, son trauail & sa vie auec tant d'affection pour l'extirpation de cette pretenduë secte rebelle, & pour la tranquillité de l'Estat, & l'augmentation de la Religion Catholique. *Armes qu'on doit tenir dans ces Forts.*

Le contour exterieur, ou celuy qui est du costé de la campagne monstre la façon de ce bouclement des Places, la disposition, & diuersité des Forts qui peuuent estre faits, lesquels nous auons mis à dessein en diuerses formes, car on peut s'en seruir de toutes selon l'occasion & la commodité.

AVTRE MANIERE DE BOVCLEMENT
de Places.

CHAPITRE XVIII.

LORS qu'on craint la force de l'ennemi, qu'il pourra mettre sur pied vne armée, & faire leuer le Siege, il faut plus grand nombre de Soldats, & assieger autrement ces Places. On fera des retranchemens tout autour auec des Redoutes à certaines distances. Depuis ces retranchemens vers la campagne on laissera vn espace capable de tenir toute l'armée qui assiege, & au delà on fera d'autres retranchemens bien plus forts que ceux qui sont du costé de la Place, pour lesquels flanquer & defendre on bastira des Forts, ainsi que nous auons dit, à la façon precedente de boucler les Places : car c'est de là qu'on doit craindre que le secours viendra, non pas du costé de la Place, d'où il ne se peut *Retranchement qu'on doit faire autour des Places.*

peut faire que quelque sortie pour aider à entrer ceux qui les veulent secourir. De ce costé la on fait seulement quelques Redoutes à deux cens pas l'vne de l'autre, auec des fossez autour; & au milieu des retranchemens qui vont d'vne Redoute à autre; si on veut on y fera quelques Demi-lunes qui seruiront pour tenir les Sentinelles, & quelques Soldats en garde: tant plus on augmente les defenses, tant plus d'auantage on a sur l'ennemi.

Il n'est pas necessaire de parler plus amplement de la construction de ces Forts & Redoutes, puisque desia nous les auons clairement descrites en la Fortification: il suffit qu'on en connoisse la disposition, qui se voit clairement representée dans la Figure, ou Planche 42. C'est ainsi que le Marquis de Spinola assiegea Breda, où il s'estoit tellement campé, que ses retranchemens estoient aussi forts que la Place qu'il assiegeoit, ainsi qu'on peut voir en son plan.

Siege de Breda remarquable.

Qui voudra voir l'ordre que tint Cyrus, & comme il fortifia son camp pour assieger Babylone par long Siege, qu'il lise dans Xenophon, où il est escrit au long; celuy de Titus deuant Hierusalem, dans Iosephe de la guerre Iudaïque; des Romains deuant Lilybée, est amplement dans Polybe; de Philippus contre Thebes, dans le mesme Autheur; d'Agamemnon deuant Troye, dans Homere; & plusieurs autres qu'on treuuera en diuers Autheurs, qu'il seroit ennuyeux à mettre en ce lieu.

Exemples des longs Sieges.

DES FORTS ET PONTS QV'ON FAIT sur les riuieres pour la communication des Camps.

CHAPITRE XIX.

Pour fermer l'entrée des riuieres.

SI quelque grande riuiere passoit dans la Ville, il faudroit faire vn fort sur chaque riue, principalement du costé d'où vient la riuiere: que si elle estoit trop large, outre les Forts, ie voudrois la trauerser auec des chaisnes, ou auec des paux, ainsi que nous auons dit en la Fortification, ou bien faire vn pont pour aller d'vn Fort à autre, sur lequel on feroit garde; & de nuict on mettroit plusieurs Sentinelles pour les empescher de passer par quelque inuention; car par cet endroit ils tascheront à secourir la Place. Du costé qu'il faut aller contre l'eau pour entrer dans la Ville, peu de chose les empeschera, principalement si la riuiere est tant soit peu courante: car il faut long-temps pour aller contre le cours de l'eau, & se seruir de plusieurs personnes pour ramer, ou beaucoup de cheuaux pour tirer: mais ils ne sçauroient ramer sans grand bruit, & estre descouuerts de loin, & moins encor laissera-t'on passer les cheuaux. C'est pourquoy quelque Redoute sur chaque bord suffira de ce costé là; & si la riuiere est fort large, mettre quelques Sentinelles dans des bateaux qui se tiendront au milieu de la riuiere.

Il faut bien garder l'entrée des ports de mer.

De mesme fera-t'on aux ports de mer, ausquels on entre par canal: mais il faut faire bonne gerde, & ne se fier pas aux chaisnes qu'on y tend, parce qu'on peut passer par dessus, ainsi que fit Cneius Duellius Consul Romain, estant enfermé dans le port de Syracuse, fit mettre tous les hommes,

Liure II. Partie II. 279

mes, & autre pesanteur à la pouppe des galeres, & les fit ramer auec grande violence, ils passerent à demi par dessus les chaisnes; apres fit passer toute le poids sur la proue, & ramer, & passa ainsi. De mesme firent les Galeres d'Espagne dans le port de Marseille lors que l'entreprise fut descouuerte.

Ie ne parleray point des bouclemens des Places par mer: i'ay aduerti défia autre part que mon intention n'estoit que parler des actions qui se font en terre: car celles de mer estans fort difficiles & differentes de celles-cy, il faudroit vn autre voulume pour les escrire: ie retourneray à mon discours.

Pour faire les ponts de bateaux, on aura quantité de bateaux selon la largeur de la riuiere, les plus grands, & les plus esgaux qu'on pourra, lesquels on rangera droitement esloignez l'vn de l'autre 12. ou 15 pieds. Ces bateaux doiuent estre attachez à des gros cables qui trauersent la riuiere: que si elle est trop large, pour empescher le grand pli qu'ils feront, il faut auec des autres cables les tenir bandez, & de tant plus loin, tant mieux: mesmes s'il y a quelque repli à la riuiere, il sera meilleur de tendre la corde qui le tient de cet endroit: car on tant plus elle s'en approche, tant mieux elle tient; comme on voit en la Figure suiuante, où les cables qui arrestent les bateaux du pont FG, les cordes qui les tiennent bandez BC, ED, ou si la riuiere fait vn repli, la seule corde HI le tiendra mieux que les autres. *Comme il faut faire les ponts de bateaux.*

Si la riuiere n'est pas fort profonde, on pourra planter autant de paux qu'il y aura de bateaux, ausquels on les attachera auec des cordes.

De penser affermir les bateaux auec des anchres, cela ne se peut, parce que pour s'acrocher à la terre, tantost ils cheminent plus, tantost moins, selon la qualité du fonds, outre qu'apres qu'ils sont arrestez, l'eau emportant le grauier, ou sables peu à peu ils changeront de Place; & en cette façon on ne les sçauroit ranger droitement l'vn apres l'autre, outre que le plus souuent on ne treuue point la commodité de ces Anchres. Par dessus ces bateaux on mettra trois ou quatre trauerses, sur lesquelles on rangera des planches fortes, ou bien des pieces de bois les vnes contre les autres. *Les anchres ne peuuent affermir les Ponts de bateaux.*

La Largeur du Pont doit estre de 20. ou 25. pieds, afin que deux charrettes y puissent passer commodément, & qu'il y ait encor passage pour les gens de pied & de cheual, y mettant des barrieres de chaque costé. *Largeur du Pont.*

On peut faire encor des Ponts où l'eau n'est pas courante, attachant plusieurs bateaux faits comme les suiuans, qui seront aisez à porter, comme la Figure monstre. On les peut mettre en long s'ils ne sont pas assez larges, ou en faire deux rangs: le bateau A se met lors qu'on le porte sur B, qui est trainé sur les deux rouës CD. Il vaut mieux porter ces bateaux sur des charrettes; parce que de l'autre façon si le païs n'estoit tout vni, auant qu'on fust au lieu pour s'en seruir, ils seroient ouuerts en plusieurs endroits par les secousses, & seroient infailliblement eau. *Autre sorte de Pont.*

Il faut estre aduerti que s'il y a quelque Place des ennemis au dessus du courant de l'eau, ou si le Pont est fait du costé de la descente de la riuiere, ils pourront laisser aller quelque bateau plein de feu d'artifice pour brusler & rompre le Pont, principalement lors qu'il faut passer par dessus ce Pont pour porter & fournir des viures à vne partie de l'armée, ou *Pour empescher que les Ponts ne soient rompus.*

NN quand

Des Ataques par force,

qnand ce ne feroit que pour incommoder les affiegeans, cé qui fe fait encor facilement la riuiere eftant enflée, fi on laiffe aller les bateaux chargez de pierres.

Antre inuention. Or pour euiter cela, il faudra faire en forte qu'on puiffe lafcher d'vn cofté les cables qui tiennent le Pont, & par ainfi voyant de loin defcendre quelque bateau, ou autre artifice, ayant lafché vos cables, le Pont pouffé par l'eau s'ira ranger d'vn cofté, & donnera paffage à l'artifice qui ira à val l'eau fans faire aucun effect; ou bien on mettra des gros arbres à flotter auec des groffes pointes & crochets attachez les vns aux autres, efloignez cent ou deux cens pas loin du Pont, au deuant le courant de l'eau, pour arrefter les bateaux & artifices qui defcendroient pour rompre le Pont.

Autre inuention. Autrement on fera vne rangée de paux plantez dans l'eau, affez proches l'vn de l'autre, & toute cette paliffade fera efloignée de cent, ou cent cinquante pas du Pont, afin que les artifices de l'ennemi faifant leur effect contre ces paux, ne gaftent aucunement ledit Pont.

A ces Sieges on doit principalement empefcher le fecours. Le principal de ces Sieges eft d'empefcher qu'aucun fecours n'entre par fineffe, & eftre fortifiez fi bien que l'ennemi n'en puiffe faire entrer par force: la difpofition de cette forte de Sieges pourra eftre veuë au Plan de Breda, qui a efté vn des plus fameux de tous ceux qui ont efté faits en cette forte; & nous auons reprefenté tout ce que nous auons dit dans ce Difcours dans la Planche fuiuante.

PLANCHE XLII.

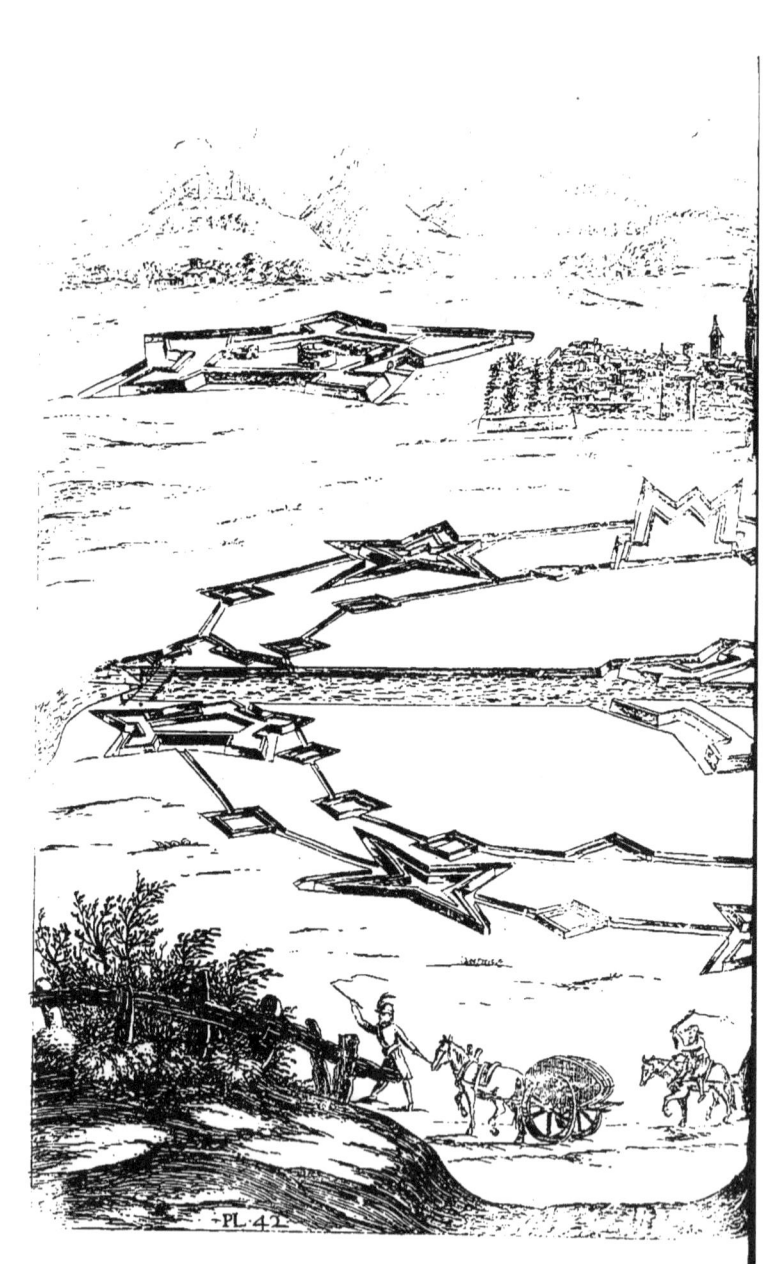

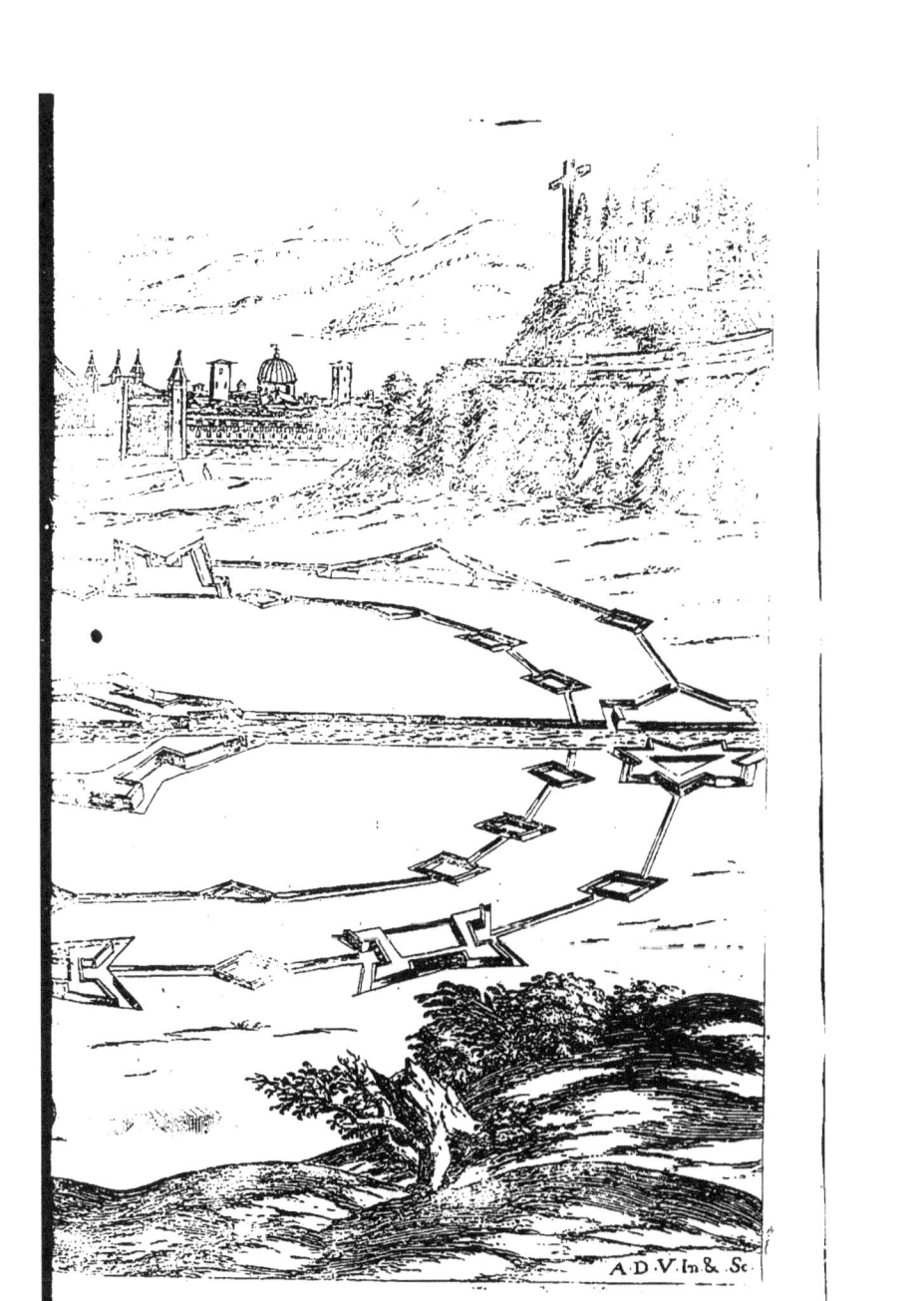

DES SIEGES PAR FORCE.
CHAPITRE XX.

'EST la plus commune & la plus violente façon de prendre les Places; autrefois elle a esté beaucoup plus sanglante qu'elle n'est pas de present: C'est à la conduite de ces Sieges qu'est requis le iugement & l'experience de l'Ingenieur, a cause de la diuersité des accidens qui arriuent dans tout le cour d'iceux, & des choses qui en dependent, ce que ie tascheray de déduire le mieux qu'il me sera possible.

Les mesmes considerations qu'on a auant qu'entreprendre les longs Sieges, les mesmes doit on auoir à ceux-cy: car par fois on les croit deuoir estre courts, qui apres durent long-temps. *Considerations auant qu'entreprendre ces Sieges.*

La saison la plus propre est sur le milieu du Prin-temps, quand le fourrage commence à venir dans la campagne pour les cheuaux, & qu'on peut commodément camper. Ce temps n'est pas encor assez auancé aux païs froids; c'est pourquoy on doit auoir esgard aux climats, où l'on doit commencer plus tost, ou plus tard selon la temperature du païs.

Du nombre des Soldats, des Canons, & de tout ce qui appartient à vne armée complete qu'on prepare pour faire vn grand Siege, ie n'en parleray pas: car en cela il n'y a rien de certain; & pour moy ie tiens que tant plus il y aura de Soldats, pourueu qu'on les puisse payer, & fournir de viures & munitions, que ce sera le meilleur; d'autant qu'on pourra faire plus d'Ataques tout à la fois, & plus violentes.

Aucuns tiennent que pour chaque Bastion qu'il y a dans la Place, il faut deux mille hommes, qui seront douze mille contre vn Exagone, & pour chasque mille homme vn Canon: mais i'estime que cela n'est aucunement precis, parce qu'on ne treuue point de Places ainsi ajustées; & puis si vous auez douze mille Soldats au commencement du Siege, quelques iours apres vous n'en aurez pas dix mille, lesquels se diminueront tant plus que le Siege durera: C'est pourquoy tantost on en met plus, tantost moins, selon le nombre & qualité de ceux qui son dedans, & l'esperance qu'on a des recreuës. *Nombre de Soldats qu'il faut pour iceux.*

Vn qui veut conquerir vn païs ne regarde pas à la force de chaque Place: mais à la force de tout l'Estat contre lequel il va; & lors il doit aduiser de ne manquer ni au defaut, ni en l'excés: Peu de Soldats ne peuent pas acheuer vne longue entreprise, car ils diminuent tousiours par les incommoditez des maladies, & des blessures: la trop grande quantité est sujette à plusieurs cas, tarde aux chemins, dangereuse au passages, & l'eau & les viures ne peuuent pas suffire. Darius & Xerxes furent plustost vaincus par leur propre multitude que par la vertu de l'ennemi; Alexandre auec quarante mille hommes bien disciplinez conquit toute l'Asie: Epaminondas Capitaine Thebain auec quatre mille défit vingt-quatre mille hommes de pied, & six mille cheuaux Lacedemoniens. Quatorze mille Grecs défirent Artazerxes qui auoit cent mille combatans. *Remarques.* *Exemples.*

Pour ce qui est du Canon, i'estime que c'est trop peu: car quand vous ne seriez que deux ataques, qui est le moins qu'on en doit faire, il faut *Les Canons qu'il faut.*

pour

pour chaque ataque trois bateries, & chacune doit auoir pour le moins trois ou quatre Canons, qui feront dix-huict, ou vingt-quatre pour les deux ataques.

I'entens icy parler lors qu'on affiege vne grande Place, qui peut auoir nom de Ville fortifié, comme nous auons defia fuppofé. A vne autre peu fortifiée, il en faudroit moins. Par apres il faut confiderer la fituation de la Place, & felon les auis qu'on reçoit de ceux qui fçauent ce qui fe paffe dans icelle.

Pour moy, ie ferois d'auis que pour affieger vne Place bien fortifiée, & à proportion bien garnie de Soldats, qui auroit huict ou neuf Baftions; pour faire feulement deux ataques, il faudroit trente Canons, qui feroient defpartis, à chaque ataque trois bateries, chaque baterie de cinq Canons, qui feroient quinze, & en tout trente Canons.

Pour ce qui eft du refte de l'armée, & de tout ce qui en depend, c'eft vn Difcours fi long, que pour le bien déduire il faudroit vn volume tout entier; nous fuiurons feulement noftre intention, qui eft de parler du Siege, & de ce qui concerne l'office de l'Ingenieur.

COMMENT IL FAVT RECOGNOISTRE & prendre le Plan des Places.

CHAPITRE XXI.

NOVS auons donné à toutes les autres ataques ce qu'il faut recognoiftre auant que commencer l'entreprife. Icy il eft autant ou plus neceffaire de fçauoir l'eftat, la difpofition & la force de la Place : c'eft pourquoy nous le defcrirons comme nous auons fait aux autres.

On doit faire la carte Geographique.

La premiere chofe qu'on doit fçauoir, c'eft la Prouince, les Villes & Villages qui font autour, d'où l'on peut receuoir fecours & affiftance, ou au contraire du dommage, là où l'on pourra loger la Caualerie, auoir rafraifchiffement & fourrages, & de cela en faire vne carte Geographique.

Et la Topographique.

Par apres le païs circonuoifin de la Place, comme les auenuës, les chemins, les paffages, les bois, les riuieres, montagnes, valées, commoditez & incommoditez qui font autour de la Place, tant pour les affiegez, que pour les affiegeans, & de cela en faire vne carte Topographique, pour ne faire pas fi long. Qui voudra fçauoir le moyen de la faire, le pourra apprendre dans les Autheurs qui en ont traitté, ce qui eft tres-facile à qui prendra la peine de les lire. Peut eftre autre part nous en dirons quelque chofe auec facilité.

Faut auoir le Plan de la Place.

Par apres il faut auoir le Plan de la Place, qui monftrera la Fortification, non feulement comme elle eft faite : mais encor les autres circonftances neceffaires, defquelles on reduira par Difcours celles qui ne peuuent eftre mifes en Figure.

Ce qu'on dois obferuer en prenant le Plan de la Place.

Parce que c'eft vne partie tres-neceffaire à l'ingenieur, nous dirons ce qu'il doit obferuer en prenant le Plan d'vne Place. Premierement il doit defcrire la Figure de la Place, qui confifte à mettre le nombre des Baftiós, leur

Liure II. Partie II. 283

leur grandeur, la distance qu'ils ont l'vn de l'autre, comme ils son flanquez, les longueurs des lignes de defense, de quelle forme sont les Bastions, droits, obtus ou aigus, s'il y a des Places basses & hautes, les mesures de leurs parties le plus precisément qu'il se pourra. On prendra garde aux indices, par lesquels on peut cognoistre la grandeur des Remparts, comme si les maisons estoient proches des murailles, alors il n'y aura point de Rempar, ou s'il y a autour quelque lieu eminent, il y montera pour le pouuoir descouurir, les Parapets, leur figure, & leur matiere. Il aduisera aussi si la Place est reuestuë, ou non, & s'il y a des murailles, de quelle matiere elles sont, leur hauteur, la largeur du fossé, & la profondeur, s'il est sec, auec, ou sans Cunete, les defenses qui sont dans iceluy, s'il est plein d'eau, il aduisera si elle est courante, ou morte, qu'on la puisse oster, ou non; la hauteur des Contrescarpes, si elles sont reuestues, comme est faite la muraille; s'il y a chemin couuert; s'il y a des Dehors, & combien il y en a, leur figure, leurs mesures, s'ils sont fossoyez autour, loins, ou proches de la Place, leur matiere, la qualité de la terre de laquelle ils sont faits, comment ils sont flanquez, & de quels endroits ils sont veus & commandez, leur espaisseur, la profondeur & largeur de leur fossé. Par apres, la ccampagne qui est autour, de quelle sorte de terrain, gras, sablonneux, graueleux, pierreux, marescageux: de cecy nous en auons parlé au Chapitre des terrains: Si elle est plaine, ou montueuse, couuerte de bois, & hayes, ou descouuerte, seiche, ou remplie d'eaux: s'il y a quelque lieu qui commande, proche, ou esloigné, fort haut, ou mediocrement, s'il est rocher, ou coline de terre: de tout cecy nous auons parlé amplement au Chapitre des Assietes, escrit en la premiere partie du premier Liure. En general l'assiette de la Place & la qualité du site, remarquant tout ce que nous auons dit; outre cela les riuieres, & ruisseaux qui passent autour, ou dedans la Place, comme sont fortifiées les emboucheures de la riuiere, ou lac s'il y en a, comme on ferme le passage, les endroits qui sont plus foibles, & plus propres à estre ataquez, & quels sont les plus forts. Bref il doit tellement recognoistre, s'il est possible, que lors qu'il fera son raport il esclaircisse entierement tous les doutes qu'on pourroit proposer.

Il mettra en dessein ce qui se doit, comme la figure de la Fortification & des Dehors, leurs mesures qui se prendront sur l'eschelle. Il en pourra faire deux desseins, l'vn simple ignographique, representant la Plante seule, & l'autre orthographique, ou releué, qui monstrera les hauteurs, ce qui se peut faire aussi par le porsil; mais il n'est pas si aisé à cognoistre, outre que pour chaque piece qui est en la Place il faudroit vn porsil. Il pourra s'il veut le mettre en perspectiue, comme il l'a veu de quelque endroit haut qui descouure dans la Place, afin de le monstrer semblable comme le verra le Prince, ou General, lors qu'il sera en cet endroit: toutesfois cecy n'est pas necessaire; c'est seulement pour l'ornement & gentilesse. Le reste il le mettra en Discours; s'il est à propos par escrit, ou bien il s'en souuiendra pour en pouuoir parler pertinemment aux occasions.

L'ingenieur doit faire deux desseins de la Place.

Ce qui est escrit cy-dessus est le principal qui doit estre remarqué par vn qui va recognoistre quelque Place: car pour ce qui est de sçauoir iustement la grandeur des Angles, & la longueur des Faces; quand bien on ne les auroit pas si precisément, cela n'importe pas tant comme les autres circon-

Ce qu'on doit principalement recognoistre.

NN 3

circonstances : car vn Bastion pour estre de trois ou quatre degrez plus aigu, ou plus obtus, sa force n'en sera pas sensiblement plus grande, ou plus petite, & pour cela on ne changera pas l'ordre de l'ataque : de mesme en est-il des lignes de defense. Ie ne dis pas pourtant qu'on ne doiue prendre garde à tout le plus precisément qu'on peut : mais il ne faut pas se peiner tant seulement à recognoistre cecy, qu'on laisse le reste que nous auons dit, qui est beaucoup plus important. Pour donc ne laisser rien à recognoistre, nous enseignerons aussi comme on peut prendre les Plans des Places.

Comme on doit prendre les Plans.
Instrumens Geometriques peu à prendre les Plans.

Le moyen de prendre le Plan de la Place, ie le diray icy pour desabuser plusieurs Ingenieurs de temps de paix, qui se rompent la teste aprés l'vsage de diuers instrumens Geometriques, pensans faire des merueilles à prendre les Plans au besoin, ainsi que ie croyois auant que i'en visse l'experience. Ie dis que pour s'en seruir en ces occasions ils sont tout à fair inutiles : car il faut sçauoir que de trop loin, ni auec la veuë seule, & moins auec les instrumens, on peut cognoistre ce que c'est d'vne Place : car on prendra les faces pour la Courtine, la Courtine pour le Bastion : bref on ne distinguera rien : Si l'on veut s'approcher, à sçauoir si ceux de la Place vous lairront là sans aller voir ce que vous faites : si c'est en temps de paix, s'ils vous treuuent à mesurer, asseurément ils vous donneront le cordeau, & vous feront seruir de plomb pour faire tomber la perpendiculaire d'vne potence : ou si c'est en temps de guerre, ils vous tireront tellement dessus, qu'il vous faudra abandonner tous vos instrumens : car auant qu'on ait ajusté tous les equipages, il faut presqu'vn quard d'heure à chaque obseruation, & le plaisir est qu'à la fin on ne treuue rien de iuste, comme i'ay esprouué en toutes les façons, & auec la plus grande diligence qu'il a esté possible, & tousiours à la fin il y a eu du defaut grandement sensible.

D'aller se pourmenant sur les Rempars, & mesurant à pas contez toutes les parties de la Fortification, & auec quelque instrument les Angles, quelle est la Place gardée où l'on permette cela à qui que ce soit, si ce n'est que le Prince mesme le fasse faire pour auoir le Plan des Places de son Estat ? Ces instrumens sont beaux & bons pour plusieurs autres vsages, & sont tres-asseurez quant à la theorique, & à la science, veu qu'ils sont fondez sur des principes & demonstrations infaillibles, lesquelles on ne peut prattiquer icy, à cause qu'on est tousiours empesché de s'en seruir commodément. Et quand mesme on ne l'est pas, nostre veuë, la matiere, & l'instrument nous font encor faillir ; & la faute qu'on fait à chaque obseruation pour petite quelle soit, estant plusieurs fois reïterée à vn grand contour, aprés qu'on a iointes toutes les faces l'vne à l'autre, se voit aux dernieres notablement grande, quel soin qu'on ait apporté en l'operation.

Instrumens Geometriques sont tres-bons, mais icy l'on ne s'en peut seruir.

Pour prendre les Plans lors qu'il est permis.

Lors qu'ils vous sera permis de prendre le Plan de quelque Place, le plus iuste moyen est de mesurer tous les Angles auec quelque instrument, tant plus grand, tant meilleur il sera, & les faces auec quelque mesure : si à la fin on ne treuue pas son conte exacte, on aidera vn peu à la lettre. C'est chose merueilleuse que les conceptions les plus asseurées, lors qu'on les met en operation ne sont iamais si iustes que l'esprit les imagine, le

defaut

Liure II. Partie II. 285

defaut venant ou de sens, ou de la matiere ; non pas quand auec vne mesme mesure souuent reiterée, deux personnes mesurent vne mesme longueur,ils ne sont pas precisément conformes. *Les sens & la matiere sont manquer.*

Lors qu'il faudra prendre le Plan de quelque Place de l'ennemy, ou d'autre lieu où il est defendu tres-expressément de le recognoistre, ce qui arriue souuent estre necessaire, encor qu'il n'y ait point de Place de laquelle les Princes n'en ayent les Plans bien iustes : toutesfois ils ne laissent pas d'y enuoyer pour en auoir de plus frais, & plus asseuré rapport ; & quand on change, ou qu'on fortifie quelque Place de nouueau ils desirent en voir le dessein : & pour auoir premierement ceux qu'ils ont, il a fallu tousiours qu'ils les ayent fait prendre à quelqu'vn de leurs Ingenieurs, on se conduira ainsi.

Celuy qui aura cette commission se seruira d'vn autre moyen pour les prendre. Il faudra qu'auant qu'il se mesle de cette profession, il s'exerce souuent à regarder des faces, ou murailles à diuerses distances, & dire en soy-mesme la longueur, & puis l'aller mesurer, & regarder combien il a failly ; & derechef la retourner voir du mesme lieu qu'auparauant sçachant sa mesure, & faire cela souuent : enfin par ce frequent exercice il acquerra vne telle habitude, que voyant vne face il dira la longueur sans faillir notablement, comme aussi les hauteurs, aussi iuste que si on l'auoit mesuré de loin auec quelque instrument. On s'exercera en mesme façon à cognoistre les Angles, qui sont vn peu plus difficiles que les faces : ayant tout consideré le iugement & exercice donnera à cognoistre la forme de toute la Place par le rapport de toutes les parties : à cecy il est besoin d'auoir bonne ressouuenance, & se representer bien les lieux, à quoy la memoire locale peut beaucoup seruir. Pour dire le vray il faut y auoir vn certain Genie & aptitude naturelle, qui ne peut estre donnée par regle. Ceux qui feront reflection sur ce que i'en ay dit, treuueront que c'est le plus vray, & le plus facile moyen qu'on peut auoir de prendre les Plans, & qui pourra estre practiqué par tous ceux qui voudront prendre la peine de l'executer. Ie sçay bien que plusieurs l'estimeront peu, parce qu'il est fort facile, mais c'est ce qui le doit faire priser. Si l'on dit que chacun pouuoit bien sçauoir ce moyen, il faloit donc le dire & l'escrire, au lieu de toutes ces boussoles, & embarras d'instrumens : il fut fort aisé de faire tenir l'œuf droit sur la table apres qu'on eut veu faire ; tout est facile lors qu'on le sçait. *Facile moyen de prendre les Plans.*

Ie ne sçaurois assez admirer l'impertinence d'aucuns, qui tiennent pour secret rare de prendre des Plans auec vn miroir, ce qui est tout à fait impossible : parce que si le miroir est concaue, il represente pas l'obiect comme il est, & point pour tout s'il est esloigné. Le convexe ne peut representer que les choses proches : les esloignées il les fait si petites qu'on ne peut les cognoistre, & encor moins distinguer leurs parties. Le miroir plan ne represente iamais si nettement l'obiect que nostre œil le voit : car la reflection est tousiours plus foible, lors qu'elle se fait simplement sans rassembler les rayons, que l'emission directe des rayons, parce que d'autant plus que le patient est esloigné de la vertu actiue, tant moins elle agit. Or nostre veuë qui reçoit les especes intentionnelles est plus esloignée de l'obiect d'où elles viennent, à cause de l'angle fait au miroir *Vouloir prendre les Plans auec les miroirs, c'est vne chose ridicule.*

Raison Physique pourquoy on voit moins dans le miroir que de la veuë simple.

soit par les deux lignes qui se font par la reflection, lesquelles sont tousiours plus grandes que la troisiesme : Donc nous verrons moin clairement dans le miroir qu'en regardant la chose mesme ; ce qui se confirme par l'experience qu'on en peut facilement faire. Et quand bien on verroit mieux dans le miroir qu'auec l'œil seul ; si faut-il tousiours mettre le miroir en tel lieu, qu'il puisse receuoir tous les rayons de l'obiect, ce qui se feroit s'il estoit bien haut en l'air vis à vis du centre de la Place : mais qui le portera là, & qui l'ira regarder lors qu'il y sera ; certes les Aigles d'Esope feroient grand besoin pour estre portez là haut.

Pourquoy en ne peut prendre les Plans auec les lunetes d'Amsterdam.

On sera aduerti qu'auec les lunetes de longue veuë, ou lunetes d'Hollande, autrement Canochiali, on ne peut prendre les Plans, parce qu'auec ces lunetes on voit bien de loin, mais peu de chose à la fois : c'est pourquoy on ne sçauroit apres mettre ensemble tout ce qu'on a veu en plusieurs fois. Elles peuuent seruir à faire cognoistre quelques parties qu'on ne peut distinguer de la veuë seule.

Exemples.

Il y a aucunes Places qu'on est bien aise qu'elles soient veuës curieusement. A Luques ils laissoient autresfois aller par tous les lieux les plus particuliers de la Fortification, de mesme à Orange, & autres lieux, parce qu'ils estiment leurs Places si bien fortifiées qu'on n'y sçauroit treuuer aucun defaut. Valerius Leuinus Consul Romain ayant recogneu vn espion de l'ennemi, luy fit faire tout le tour du camp, & apres luy dit qu'il estoit tellement asseuré de ses forces, qu'il permettoit de voir son armée aux espions quand ils voudroient. Quelques malades du camp d'Alexandre estans demeurez, ceux de Darius leur font voir toute l'armée, & les renuoyent à leur camp les mains coupées pour conter ce qu'ils auoiët veu. Cambyses pour recognoistre les païs des Ethiopiens enuoye des Ictyophages qui parloient la langue du païs : Le Roy d'Ethiopie le sçait, leur fait voir tout, les renuoye auec presens, & leur dit, que Cambyses se contente que ie ne luy fasse pas la guerre. Xerces empescha qu'on ne fist mourir trois Grecs pris à Sardes, où ils estoient venus pour recognoistre son armée, leur fait voir, & les renuoye, afin qu'on sceut que son armée auoit plus d'effect que de reputation : Mais il me semble que c'est trop se fier en sa force : il ne faut iamais donner aucun auantage à son ennemi pour petit qu'il soit : l'euenement de la guerre est tousiours douteux, personne ne se peut promettre vne victoire asseurée. Il est fort aisé de recognoistre ces lieux lors qu'on permet ainsi facilement les voir.

Comme on se doit gouuerner à prendre les Plans.

Quand on voudra prendre le Plan d'vne Place qui doit estre bien-tost assiegée, & qui ne peut estre ainsi facilement veuë, on s'en ira auec ceux qui feront le degast, & fera le tour de la Place à cheual, bien armé, & marchant vn peu viste, on obseruera diligemment tout ce qu'on voit ; faisant ainsi le tour deux ou trois fois, on prendra le Plan en sa memoire, qu'on tracera apres sur le papier.

Autrement.

Il seroit bien mieux si l'on auoit peu auparauant aller dans la Place, entrer par vne porte, remarquant tout ce qu'il y a à cette veuë, & sortant par vne autre, recognoissant de mesme ce qui sera de ce costé : & s'il y a plusieurs portes, reuenir par quelque autre porte, & resortir par vne autre differente : s'il y a quelques lieux hauts, y aller se pourmener, sans iamais s'arrester, ni rien escrire, ni porter rien de soupçonneux sur soy : s'il y a

Liure II. Partie II.

à quelque chemin qui contourne autour de la Place, aller par ce chemin; ou s'il on permet qu'on se pourmene autour, en faire le tour si l'on peut auec quelque habitant : car le pis qui vous peut arriuer, c'est de vous faire retourner en arriere, & vous fouiller au Corps de garde; ne treuuant rien qui vous puisse faire soupçonner, on ne dira autre chose. On pourra faire de mesme en dedans la Place pour recognoistre les Remparts. Si on y laisse monter, on ira dessus commes les autres, sans faire semblant de rien; ou s'il n'est pas permis, on ira par les ruës proches d'iceux, remarquant tout ce qu'on pourra. Si l'on ne peut pas tout voir la premiere fois, on y retournera deux, commençant quelque affaire dans la Ville, qu'on laissera imparfait pour auoir pretexte d'y retourner, ainsi que nous auons dit cy-deuant; ce qu'vn homme d'esprit pourra faire sans qu'on s'en aperçoiuë. On pourra estre aidé par le rapport de quelqu'vn qui sera sorti de la Place, remarquant s'il dit vray de tout ce qu'on a veu; il y a apparence qu'il le dira aussi du reste, sans se fier toutesfois à vn mesme. C'est pourquoy il faut que ce soient quelques personnes affidées qui facent le rapport, ou que plusieurs autres disent vne mesme chose; à cecy on doit employer tout le soin possible. Il est tres-necessaire qu'vne Place soit bien recogneuë, autrement on attaquera aussi tost le plus fort que le plus foible. Aux actions de guerre les meilleures occasions se perdent faute de sçauoir. *On ne doit se fier au rapport d'vn seul.*

Cecy est de telle importance que quelquesfois les Generaux mesmes y vont pour en estre plus asseurez. Titus fut en personne pour recognoistre Hierusalem : Pyrrhus estant Chef des Tarentins fut luy mesme recognoistre le camp des Romains aupres du fleuue Sirien; l'vn & l'autre auec grand peril. Alexandre s'est exposé souuent pour le mesme effect : toutesfois il me semble que c'est vn peu trop legerement, bien que la Fortune les fauorisa. Ceux qui ont commandement ne doiuent iamais commettre leur vie, d'où depend le salut & l'honneur de tant de milliers d'hommes. On s'est serui plus sagement d'autres moyens pour recognoistre les Places & les forces de l'ennemi. Caius Lelius, enuoyé Ambassadeur au Roy Syphax, mena auec luy des espions comme ses seruiteurs, & pour le donner mieux à croire en frappa vn publiquement auec vn baston, ainsi firent les Carthaginois pour recognoistre les force d'Alexandre : Scipion en fit autant pour recognoistre le camp des Carthaginois. Autrefois on prend quelqu'vn du lieu, auquel par force on fait dire l'estat de la Place, & de ceux qui sont dedans. Marc Cato enuoya trois cens Soldats dans le camp de l'Espagnol, qui en prindrent vn, auquel par tourmens ils firent dire l'estat du camp de l'ennemi. *Exemple des Generaux d'armée qui ont recogneu eux mesmes.*

Autre moyen de sçauoir l'estat de l'ennemi.

C'est vn des principaux auantages qu'on peut auoir sur l'ennemi de sçauoir son conseil, l'estat de ses forces & de ses Places. Celles qu'on attaque apres estre bien recogneuës sont à demi prises, parce qu'on proportionne ses forces à celles de l'ennemi, & si on est trop foible, on ne les ataque pas. Pour moy i'estime qu'on a autant d'auantage ataquant vn ennemi, ou vne Place, desquels on sçait tres-bien les forces, le nombre, & la conduite, comme vn qui voit le ieu de celuy contre qui il ioüe. *Grand auantage d'auoir recogneu.*

Ie donneray vn mot d'aduertissement pour ceux qui demandent comment on peut cognoistre les defauts d'vne Place. Premierement on doit *Comme on peut cognoistre les defenses d'vne Place.*

O O

se souuenir des maximes, ou preceptes generaux escrits au commence-
ment du Liure; par apres des mesures, de la forme, & de la matiere d'v-
ne chacune partie, deduits amplement dans le Discours de la Fortifica-
tion. Lors qu'on verra quelque partie de la Place estre au contraire, ou
n'auoir pas toutes ces circonstances, on dira qu'elle defaut en celles qui
luy manquent. Les remedes necessaires sont enseignez dans la Fortifica-
tion irreguliere, & succinctement au Chapitre de la Recapitulation de la
Fortification irreguliere.

SI L'ON DOIT ATAQVER LES PETITES
Places d'autour, ou aller d'abord à la capitale.

CHAPITRE XXII.

Quand on doit prendre les petites Places.

LEs raisons pour l'vne & pour l'autre opinion ne seruent de
rien si l'on ne resout ainsi la question. On doit ataquer les
petites Places qui peuuent porter dommage lors qu'on vou-
dra prendre la grande, empeschant les passages des conuois,
les munitions, & viures, qui seruent de retraitte à l'ennemy pour faire as-
seurément ses courses; comme aussi pour s'assembler, afin de donner se-
cours à la Place, ou qui peuuent empescher la retraitte, comme il arriua

Exemples.

au Comte de Charrolois, qui n'auança rien au Siege qu'il mit deuant Pa-
ris, à cause qu'il ne s'estoit pas rendu maistre des lieux & passages circon-
uoisins, d'où les assiegez receuoient tous les iours nouueaux rafraichis-
semens. On doit aussi prendre les petites Places d'autour, lors que la prin-
cipale est tellement fortifiée & munie de Soldats, qu'on iuge ne pouuoir
la forcer, & tenant ces lieux, on est asseuré qu'elle sera contrainte de se
rendre. Alexandre prit tous les Villages d'autour de Leucadie: Cornelius
Scipio voyant qu'il ne pouuoit prendre Delminium prit les lieux voisins.
Pyrrhus ataqua les petites Places pour auoir la Capitale des Esclauons.
Darius pensa perdre son armée retournant de Scithie, pour n'estre maistre
des Places par où il estoit passé en venant.

Quand on doit aller d'abord aux grandes Places.

Lors que ces Places n'empeschent aucunement, il vaut mieux les lais-
ser, & aller droitement à la principale, afin de ne donner point temps à
l'ennemy de se fortifier, & munitionner, cependant qu'on affoibliroit
son armée sans rien auancer, estans bien asseurez qu'ayans pris la Ville
capitale, les autres se rendront, & non pas au contraire. Emilius Consul
ayant assiegé & pris Dimala, les autres Places moindres se rendirent. Il
me semble pourtant qu'il seroit mieux d'enuoyer vne partie de l'armée à
cét effect; cependant que le corps d'icelle se camperoit au deuant de la
Ville capitale, & par ainsi on gagneroit & le temps & les Places qui vous
incommoderoient ne les ayant pas, & seruiroient en estans maistres.
Toutesfois il faut auoir esgard à la force d'icelles, & ne disperser point
l'armée, de façon qu'on n'ait ny l'vn ny l'autre. L'experience, & la pruden-
ce du Chef doit cognoistre quel est le plus expedient.

Dv

DV DEGAST.

CHAPITRE XXIII.

LA premiere de toutes les actions d'vn Siege, c'est le dé- *Comme on doit*
gast, qui doit estre fait par la Caualerie & Infanterie, ra- *faire le Degast.*
uageant tous les fruicts des enuirons, fauchant le bled, s'il
se peut, ou bien on le bruslera, & vendangera toutes les
vignes. Et si c'est au Printemps lors qu'elles bourgeonnent, on me-
nera quantité de cheures qui les gasteront entierement, ainsi que fit
Monsieur d'Espernon deuant la Rochelle : les arbres, & tout ce
qui peut apporter quelque commodité à l'ennemi doit estre coupé,
gasté & ruiné. On laissera seulement ce qui peut seruir au campement,
comme les maisons, les arbres qui ne portent pas fruict, & autres choses
semblables. Haluates rauagea onze ans durant le païs des Milesiens, sans
iamais gaster les bastimens, ni les arbres. Le Degast doit estre fait le plus
pres de la Place qu'il se peut ; d'ordinaire c'est à la portée du Canon. Tou-
te l'armée cependant doit estre logée aux Villages plus proches circon-
uoisins, lesquels on doit fortifier auant que commencer le Siege, On
choisira quelques vns d'iceux pour les magasins des viures, ausquels on
fera des fours pour cire le pain de munition pour porter au camp durant
tout le Siege, & des moulins pour moudre les grains.

Aprés qu'on aura fait le Degast, vn des Chefs de l'armée, comme Ma- *Le Chef apres le*
reschal de camp, ou autre, accompagné de quelque Caualerie, & des vo- *Degast doit voir*
lontaires, secondé d'Infanterie, s'en ira au lieu le plus eminent, d'où l'on *la Place de loin.*
descouure la Place, menant auec soy l'Ingenieur qui l'aura auparauant re-
cogneuë, & les autres qui luy auront aidé, lesquels monstreront l'assiete,
la forme des auenuës, & les autres remarques que nous auons dit cy-de-
uant : principalement on regardera les lieux plus propres pour faire les
approches, & les endroit où l'on fera les ataques. Cependant on tiendra
quelques Sentinelles autour, de peur d'estre surpris, & toute l'Infanterie
sera en bon ordre en armes : & si le lieu est couuert, on aura mandé quel-
qu'vn auparauant le reconnoistre.

Apres auoir veu tout ce qui est d'vn costé, on ira apres aux autres, re-
marquant la Place, & ce qui est necessaire pour le commencement &
conduite du Siege.

Cela estant fait, le General fera assembler le Conseil de guerre, ou le *On doit deliberer*
Prince s'il est present, auquel on appellera le Chef qui aura esté voir la *sur l'Ataque.*
Place, & l'Ingenieur, ou Ingenieurs, & tous les autres qui auront esté au-
parauant deputez pour recognoistre, qui monstreront leurs Plans, sur les-
quels, & sur la relation qu'ils feront, chacun opinera quel lieu on doit ata-
quer, l'ordre qu'on doit tenir, quel nombre, & quels Soldats doiuent estre
employez aux approches, & aux autres occasions. Et avant pris les opiniõs
& les raisons de tous, il resoudra luy seul, si toutesfois il en est capable :
car pour ce faire il faut auoir tres-grande experience, & encor plus de iu-
gement : Et c'est vne partie surhumaine sur la diuersité des auis prendre le
meilleur, encor que moins en nombre le proposent. S'il est en doute de
ce qu'il doit conclure, il prendra le plus de voix.

DES APPROCHES.
CHAPITRE XXIV.

Comme on doit faire les Approches.
LE lendemain on fera les Approches par l'endroit qu'on aura deliberé, pour ce faire on choisira de toutes les compagnies des Soldats, les plus hardis, lesquels marcheront les premiers pour enfans perdus sans ordre, & feront la premiere escarmouche.

Pour chasser les ennemis des lieux difficiles.
S'il y a des chemins enfoncez, ils monteront sur le tertre pour auoir l'auantage, & prendront tousiours le plus haut.

S'il y a des ennemis dans les fossez, on taschera de les prendre par derriere, & les enfermer, poursuiuant ainsi tousiours: car ceux de la Place n'opiniastreront iamais ce combat: il leur importe trop de perdre les Soldats à la premiere occasion.

Approches de Clerac furieuses.
Les approches sont dangereuses aux lieux où il y a des bois, des vignes, des hayes, des chemins creux, des fossez où l'ennemy se peut cacher, & se retirer sans perte: d'où il faut le chasser à force de tirer & combatre, comme fut fait aux Approches de Clerac, qui furent les plus furieuses de toutes celles où ie me suis treuué, à cause du lieu & de l'opiniastreté de ceux de la Place, lesquels se tindrent presque tout vn iour dans les vignes & dans les hayes, se retirans à couuert lors qu'ils estoient pressez, sans qu'on peut les endommager que bien peu.

Aduertissement.
S'il y a des retranchemens dans les chemins, il faut les forcer en faisant le tour par le haut, & les prenant par derriere, & les abatre tout aussi tost, si ce n'est qu'ils puissent seruir pour se couurir de la Place: toutesfois on aduisera qu'ils ne soient pas faits de pierres, & à la portée du Canon; car au lieu de couurir & defendre ils tueroient de leurs esclats.

Autre aduertissement.
Il faut prendre garde de ne s'approcher pas trop, & se mettre en gros dans les chemins qui sont descouuerts, & enfilez de la Ville à la portée du Canon; comme à Montauban du costé des Gardes, où l'ennemi auoit fait dans vn chemin vn malheureux retranchement, qu'ils abandonnerent, & s'estans retirez du chemin, à l'instant on lascha de la Ville quelques Canonnades, qui tuerent plusieurs Soldats, & vn des Chefs.

Lors qu'on sera enuiron à la portée du Canon, il faut s'arrester, & s'il y a quelques fossez, ou lieux couuerts, s'en saisir, & se retrancher toute la nuict, faisant bonne garde, de peur que les ennemis ne fassent sortie auec auantage, principalement aux lieux où ils se peuuent retirer à couuert sans qu'on les puisse poursuiure à la retraite.

DE LA DISTRIBVTION DES Quartiers & Logemens.
CHAPITRE XXV.

Comment on doit distribuer les Quartiers.
LE iour apres on distribuera les Quartiers pour les Regimens, donnant les Ataques principales, & les lieux plus commodes aux premiers Regimens, & aux autres en suite selon le rang qu'ils tiennent.

Le

Liure II. Partie II.

Le Parc où se tiennent les munitions doit estre tout à fait hors la portée du Canon, ou s'il y a quelque lieu où il puisse estre fait à couuert, on s'en seruira, pourueu qu'il soit commode pour le charroy, & pour porter les munitions dans les tranchées. Il y doit auoir autant de Parcs qu'il y a des Ataques, principalement lors qu'on ne peut aller d'vn lieu à l'autre qu'auec beaucoup de temps & d'incommodité : & chaque Parc sera du costé de son Ataque, qui doit estre mieux retranché que tous les autres Quartiers. La forme de leurs retranchemens sera comme des autres: mais on fera les fossez plus larges, & sera gardé plus soigneusement que les Quartiers, & n'y doit-on iamais porter du feu, ni aucunes armes à feu, les Piquiers seulement le doiuent garder. *On doit estre le Parc, & comme fait.*

Aux Sieges qui sont bien formez, particulierement quand on craint que quelque grand secours n'entre dans la Place, on se retranche tout autour, tant du costé de la campagne, que de la Place, tellement que le camp est enfermé, & fortifié de tous costez.

Apres auoir donné les Quartiers, on doit distribuer les Logemens & ruës de chaque regiment. Bien que cecy appartienne proprement au Sergent Major, & à la Castrametation, de laquelle plusieurs ont fort bien escrit, ie le diray en passant ; parce que l'office de l'Ingenieur de le fortifier, mesme qu'on ne peut bien parler de l'vn sans dire de l'autre, veu qu'il est aussi necessaire de sçauoir tous les deux, i'en escriray succinctement. *Distribution des logemens.*

Si on vouloit faire le logement pour vn Regiment de deux mille hommes, on marquera premierement tout le contour, qui aura 90. pas de front, & 120. en longueur, là dedans on repartira cet espace en cette façon.

Au milieu on fera la grande ruë large de huict pas, qui sont 40. pieds: la moitié du Regiment sera d'vn costé, l'autre moitié de l'autre. On fera dix rangs d'hutes de chaque costé, marquées D, & cinquante hutes à chaque rang: tellement que chaque deux Soldats auront vne hute, & cent hutes feront le logement pour vne Compagnie de deux cens hommes: ces deux rangs seront l'vn deuant l'autre, ayant à l'vn les portes d'vn costé; à l'autre de l'autre, qu'elles se regardent; & y aura vne ruë de sept pieds, marquée C, entre les rangs des hutes d'vne mesme compagnie. Les Compagnies seront separées l'vne de l'autre, d'vne ruë aussi de sept pieds de large, chaque hute ayant huict pieds quarrez, les dix rangs de chaque costé feront 160. pieds ; & neuf ruës qu'il y aura de chaque costé entre deux feront 126. pieds. La distance G qu'on doit laisser de chaque costé, depuis les hutes iusques aux retranchemens, 50. pieds de chaque costé, tous deux font 100. il restera pour l'espaisseur des retranchemens 12. pieds de chaque costé, font 24. qui feront en tout auec la grand'ruë 450. pieds de front, qui sont 90. pas. *Distribution de la largeur du logement.*

La longueur sera ainsi despartie : Vous laissez à la teste vn espace de 50. pieds de large, marqué G, dans lequel espace sera le logis du Maistre de Camp, marqué A; & c'est la Place d'armes qui doit estre tout autour. Icy elle est depuis les retranchemens iusques aux logemens des Capitaines, marquez B, qui auront 24. pieds de large, & 30. de long ; apres lesquels suiuront les hutes, lesquelles estans 50. en longueur, occuperont 400. pieds à 8. pieds chacune. Au fonds on laissera vn autre espace de 46. pieds pour les Marchands & Viuandiers, lequel me sembleroit mieux au milieu, *Distribution de la longueur.*

OO 3 auec

auec vne ruë qui trauerferoit, afin qu'ils n'empefchaffent pas la Place d'armes derriere les retranchemens, & pour leur logement, & pour la ruë on pourroit donner 50. pieds, refteroit 50. pieds pour la Place, entre les hutes & le retranchement, & 12. pieds de chaque cofté pour l'efpaiffeur des retranchemens, qui feront 600. pieds, c'eft à dire, 120. pas. Si l'on eft fi proche de la Ville, que le Canon puiffe porter dans le camp, il faudra faire les retranchemens plus efpais, comme de 20. à 25. pieds, & hauts qu'ils puiffent couurir les logemens.

Comment doiuët eftre fortifiez les logemens.

Les retranchemens fe font d'ordinaire en quelqu'vne des façons fuiuantes: C'eft que de 50. en 50. pas on fait vne Demi lune, qui auance 10. ou 12. pas dans la campagne, & fera en angle droit, comme font les Demilunes marquées N: aux extremitez on fera des petits Baftions M, de 6. à 8. pas de flanc, fans les Parapets. Par tout où l'on veut que foient les forties on fera des Demi-lunes deftachées, comme on voit en la Figure marquée 1. On peut aufli au lieu de ces Demi-lunes faire des petits Forts quarrez qu'on appelle Redoutes, pofez comme la Figure L monftre, de 12. ou 15. pas de face, lefquels pourront feruir non feulement pour fortifier l'entrée comme les autres Demi-lunes: mais encor l'ennemi venant à forcer quelque endroit entre ces deux Forts, pour le chaffer, iceux Forts eftans foffoyez tout autour. I'eftime qu'ils doiuẽt eftre pluftoft faits du cofté de la campagne, que du cofté de la Ville, parce que c'eft de là qu'on doit craindre la plus grande force pour fecourir la Place, & lors qu'on eft affeuré que l'ennemi tafchera d'y faire entrer fecours. Toutesfois on les peut faire que la moitié foit dehors, l'autre moitié dedans, comme ils font en la Figure.

Camp peut eftre fortifié à Redens.

Le Camp peut eftre encor fortifié à Redens, comme il eft en la Figure H, auec la Demi-lune deuant la fortie.

Forts doiuët eftre faits en la campagne outre les Redoutes.

On ne fe contentera pas feulement de ces Redoutes; mais on fera encor des Forts de campagne aux lieux plus propres, comme nous auons dit parlant des longs Sieges, & comme fera monftré aux tranchées, choififfant les lieux plus auantageux; & principalement s'il y a quelques eminences du cofté des auenues, & par tous les endroits que l'ennemi peut venir commodément, dans lefquels on tiendra quelque Canon, & des Soldats qu'on mettra en ces Forts apres qu'ils feront fortis de garde des tranchées. De ces Forts nous n'en auons pas mis icy de Figure, parce que nous parlons feulement de la Fortification du camp d'vn Regiment feul, & feparé des autres: ce qui fe fait lors qu'on ne craint pas la force de l'ennemi: car lors qu'on craint quelque grand fecours, on fe campera & fortifiera, comme nous auons efcrit aux longs Sieges.

Quelle largeur doit auoir le foffé aux retranchemens.

Tous ces retranchemens doiuent auoir le foffé par le dehors, large de deux, ou trois pas, profonds de fept ou huiçt pieds, & de la terre qu'on en fort on fera les Parapets, ou Rempars, auec vn degré pour pouuoir tirer par deffus, auec des Canonnieres qu'on fera comme nous auons dit cy-deuant aux Forts. Cette forte de tranchées s'appellent Defenfiues, & des Anciens, *Loricula*, parce qu'elles font faites pour la defenfe du camp. Pyrrhus fut le premier qui retrancha le Camp. Les Romains apres l'auoir vaincu aprirent de luy, & fe font toufiours depuis retranchez.

Ces

Ces tranchées sont tres-necessaires à tous Sieges, non seulement pour l'asseurance des assaillans, mais encor pour empescher qu'aucun secours n'entre dans la Place. Le peu de secours qui entra dans Montauban, faute de ces tranchées, aida grandement à la defense de leur Ville. La Ville de Breda a esté prise à cause que ceux de deuant s'estoient tres-bien retranchez. Bien que ce trauail soit grand, toutesfois il est tres-vtile. Tous les Perses portoient des sacs pour les remplir de sable qui estoit au lieu, & auec iceux fortifier leur Camp par tout où ils s'arrestoient.

Tranchées necessaires à tous Sieges.

Par fois on separe chaque Regiment des autres, les retranchant tout autour, comme on void en cette Planche 43. par fois on met plusieurs ensemble qu'on enferme tout à la fois, ce qui me semble meilleur, tant pour espargner le trauail, comme aussi pour estre plus forts en nombre de Soldats dans vn moindre espace, ou retranchement.

Regimens par fois separez aux Sieges & retranchez.

Comme qu'on fasse ces Logemens, il faut qu'on puisse aller d'vn Quartier à autre, afin de se pouuoir secourir commodément les vns les autres.

Aux Logemens faut aller d'vn quartier à l'autre.

DES ATAQVES QV'ON DOIT
faire aux Places.

CHAPITRE XXVI.

LEs Logemens estans faits, on choisit les lieux les plus auantageux pour faire les Ataques. On en fera deux ou trois selon la grandeur du lieu, & la force qu'on a aux endroits les plus foibles de la Place, ou bien là où l'on cognoist auoir quelque auantage, ou d'eminence, ou du terrain, ou tel autre semblable qu'on verra sur le lieu pouuoir seruir.

Lieux auantageux pour les Ataques doiuent estre choisis.

Il est necessaire d'en faire plusieurs, afin de distraire la force de ceux de dedans, lesquels estans à la defense d'vn seul lieu, auroient beaucoup plus d'auantage qu'estans occupez à defendre plusieurs endroits.

Aucuns tiennent que les Places qui ont vn grand contour ont beaucoup plus d'auantage que celles qui l'ont petit, parce qu'ils disent, qu'il faudroit des grandes armées pour assieger telles Places, en quoy ils se trompent grandement, car au contraire c'est à ceux de dedans qu'il sera necessaire d'auoir beaucoup plus de garnison en temps de paix pour la garder ordinairement, & plus de Soldats en temps de guerre pour la defendre. La raison est manifeste, parce qu'en temps de paix on ne doit laisser aucun lieu d'vne Place fortifiée sans garde, c'est pourquoy le contour estant plus grand, il faudra aussi plus de monde pour faire les Corps de gardes necessaires, & pour poser les Sentinelles aux lieux où il se doit, & pour faire les Rondes assez frequentes. En temps de guerre ceux qui sont deuant la Place ont cét auantage, qu'ils ataquent autant de lieux qu'il leur plaist, & ceux de dedans se doiuent defendre par tout: & pour ce faire il n'est pas besoin de tant de monde à proportion à ceux

Places de grand contour ne sont les meilleures.

de

294 Des Ataques par force,
de dehors, qu'à ceux de dedans, parce qu'en faisant plusieurs Ataques, il y en aura seulement deux ou trois de bonnes, où l'on mettra la principale force des hommes; les autres seront fausses, où il y aura seulement quelques Tranchées & Redoutes auec peu d'hommes. Or ceux de dedans ne sçachans quelles sont les Ataques qu'on fait à bon escient, sont obligez de se defendre par tout, & par ainsi ils seront moins forts à chaque lieu.

PLANCHE XLIII.

DES

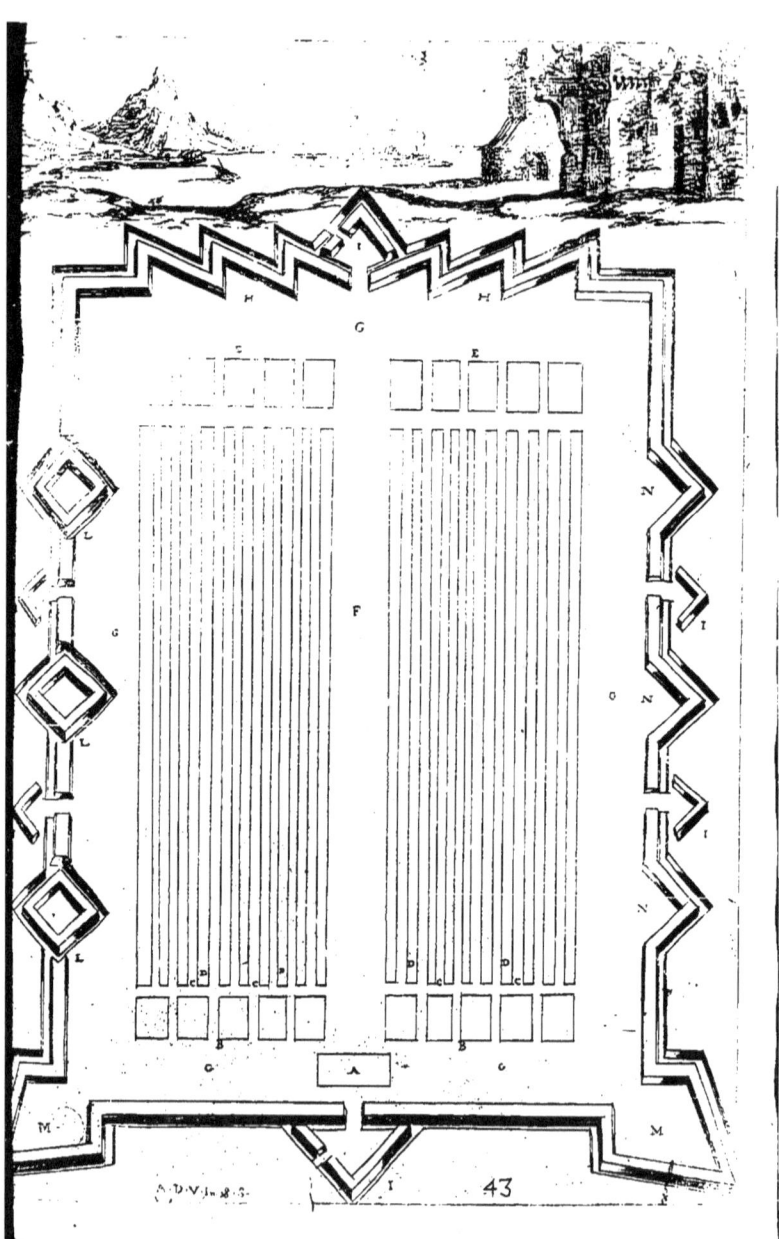

Liure II. Partie II.

SI L'ON DOIT ATAQVER LE PLVS fort, ou le plus foible d'vne Place.

CHAPITRE XXVII.

Il y en a qui proposent cette question, quel il vaut mieux ataquer à vne Place, ou l'endroit le plus fort, ou le plus foible : on apporte des raisons pour l'vn & pour l'autre, à toutes lesquelles ie respons, qu'il vaut mieux ataquer le plus fort, lors que cet endroit commande au plus foible ; lequel quand bien on l'auroit pris on ne pourroit garder : comme lors qu'vn lieu eminant, ou Citadelle forte commande dans vne Place, alors il vaut mieux ataquer d'abord, s'il se peut, que de s'amuser à prendre la Ville, & perdre les Soldats & munitions sans rien auancer. Car pour estre maistre de la Place, il faut apres prendre ces lieux, ce qui est double peine : mais ayant pris la Citadelle d'abord, la Ville se rend. Que si l'on entend d'ataquer le plus fort en vne Place, en laquelle cet endroit ne commande aucunement aux autres, & ne peut rien nuire à ceux qui seront entrez dans la Place, alors il vaut mieux ataquer le plus foible ; car estans entrez par là, ces autres lieux ne donnent aucun empeschement.

Faut ataquer en vne Place l'endroit le plus fort, lors qu'il commande au plus foible.

Citadelle prise, Ville renduë.

L'endroit le plus foible se cognoistra par tout ce que nous auons dit en la Fortification, de laquelle ce qui en approchera le plus sera le plus fort, ce qui en sera le plus different sera le plus foible. Outre cela on le pourra cognoistre par cet indice, qui est de voir où l'assailli trauaille d'auantage ; car sans doute c'est l'endroit de la Place le plus defectueux.

L'endroit cõtrauallié tousiours l'ennemi est le plus foible.

DES TRANCHE'ES.

CHAPITRE XXVIII.

POVR s'approcher de la Place à couuert, apres auoir fortifié le Camp, & enuironné toute la Place des Tranchées defensiues, marquées M, ou des Redoutes, marquées D, ainsi que nous auons dit au traicté des longs Sieges. Il faut necessairement faire les Tranchées, qui sont fossez, desquels creusant la terre, on la iette du costé de l'ennemi : celles qui seruent pour s'approcher de la Place s'appellent Offensiues, lesquelles on commence depuis les retranchemens du Camp, ou bien depuis le lieu que l'on commence à estre descouuert de la Place à la portée du Fauconneau, ou pour estre plus asseuré à la portée du Canon.

Ce qu'il faut faire pour s'approcher de la Place à couuert.

De tout temps on s'est serui des Tranchées en diuers vsages, principalement pour la conseruation des Soldats, qui seroient tousiours exposez au peril, si on ne s'approchoit de la Place à couuert d'icelles : Et bien qu'elles soient longues & penibles à faire, elles sont tres-vtiles & necessaires : car il faut en fossoyant se brouïller de la bouë, qui ne veut estre

Vsage des Tranchées practiqué de tout temps.

PP 2 couuert

Des Ataques par force,

couuert de sang par l'ennemi. Domitius Corbulo disoit, qu'il falloit vaincre l'ennemi auec la Dolabre, c'est à dire, auec les Ouurages.

Ce qu'on doit obseruer en les faisant.

En les faisant, le principal poinct qu'on doit obseruer, c'est qu'elles ne soient iamais enfilées, ou veues en long d'aucun lieu de la Place, l'autre qu'elles se flanquent les vnes les autres : Qu'elles soient assez hautes pour couurir les gens de pied ; pour le moins que leurs couuertures, ou Parapets soient à la preuue du Fauconneau : que ces Parapets soient de matieres douces, qui ne fassent point d'esclats : qu'à certaines distances il y ait des lieux forts pour tenir les Soldats en garde, & pour defendre les sorties. Les autres particularitez seront décrites au Discours suiuant.

Comme il faut faire les premieres Tranchées.

On pourra faire les premieres Tranchées sans destours, comme les marques A ; mais il faut qu'elles aillent en s'esquiuant de toutes les faces de la Place, les auançant autant pres qu'il se pourra : en cette façon on en fera deux en vne mesme ataque qui s'entre-croisent ; & au milieu où elles s'assembleront on construira vn fort, ou Redoute capable de tenir cinq cens hommes, marqué B. Si l'on fait cette autre Tranchée toute droite, comme la marquée C, elle doit estre couuerte auec des gabions par dessus. Cette Tranchée doit aller depuis la premiere Redoute marquée D, iusques à la Redoute marquée B. Ces Tranchées, autrement appellées lignes de communication, seruent afin que de diuers Quartiers on puisse aller en garde, & se secourir les vns les autres. On en fera aussi pour aller aux bateries N, ausquelles on peut aller par ces Tranchées O & P. De cette Redoute B, on commencera à faire les autres Tranchées à destours, qui peuuent estre en plusieurs façons, ainsi qu'on peut voir aux Figures.

Quelles sont les lignes de communication.

Explication des Figures des Tranchées.

Les marquées E & F sont fort peu differentes : les destours de la marquée E ne sont pas faits comme ceux de la Tranchée F : à celle-cy il y a des Redoutes, à l'autre il n'y en a pas : les tranchées H sont fort bonnes, elles vont en serpentant : la Figure monstre comme il faut entrer d'vn destour à autre, afin d'estre tousiours à couuert : la Tranchée G est faite à trauerses de terre, & l'autre K est auec des trauerses faites de Gabions, lesquelles trauerses doiuent estre plus proches l'vne de l'autre, tant plus qu'on est pres de la Place, & plus hautes, afin qu'vn homme soit à couuert cheminant depuis vne trauerse à l'autre : la tranchée I est toute droite, couuerte par la hauteur des Redoutes L, autour desquelles ladite Tranchée passe : la Tranchée C est aussi toute droite, mais couuerte auec des Gabions.

Logemens necessaires aux Tranchées.

A certaines distances, & aux destours, comme aux autres lieux où l'on iugera necessaire, il faudra faire des logemens, ou places d'armes, comme des Redoutes, ou Forts qui flanquent les Tranchées, & soient flanquez, capables de tenir cent hommes, dans lesquels on fera bonne garde, & seruiront merueilleusement pour arrester l'ennemi aux sorties, & rendre les Tranchées, & ceux qui seront dedans plus asseurez. Mesme il me semble qu'il seroit bon de ne tenir dans les Tranchées que des Sentinelles, & ceux qui seroient en garde se tiendroient dans les Redoutes, & iamais on ne deuroit auancer aucune Tranchée, qu'on n'eust fait auparauant vn logement fortifié : car par ainsi on auroit vn tres-grand auantage contre l'ennemi, lors qu'il feroit des sorties.

Lors

Liure II. Partie II.

Lors qu'on sera bien pres du fossé de la Place, il faudra faire les Tranchées toutes droites : car aussi bien on ne peut empescher auec les destours qu'elles ne soient enfilées des flancs, ou des faces : nous dirons apres comme il les faut faire lors qu'on en est là, parlant comme il faut ouurir les Contrescarpes.

Les Tranchées doiuent estre fort larges ; les premieres auront quatre ou cinq pas ; sçauoir celles qui sont depuis les retranchemens du Camp, marquez M, iusques aux premieres Redoutes B, & teries N, afin qu'on puisse commodément charrier toutes les munitions. Les autres on les fera plus estroites, comme de dix, ou douze pieds, hautes de sept, ou huict pieds, bien que plusieurs les veulent hautes de dix pieds, afin qu'on y puisse aller à cheual à couuert : tellement qu'il faudra creuser enuiron trois ou quatre pieds ; & la terre qu'on sortira de là, on la iettera du costé de l'ennemi, y entremeslant quelques fascines aux tranchées qui sont esloignées, mais aux proches, il n'y en faut point mettre, de peur qu'on n'y les allume. Dans la Tranchée on laissera vn degré haut d'vn pied & demi, ou deux pieds, large de trois pieds, afin de pouuoir tirer par dessus la campagne.

La Tranchée doit aller vn peu en penchant vers le dedans : mesmes il seroit bon qu'il y eust vn petit fossé pour receuoir l'eau lors qu'il pleut, autrement les Soldats seront tres-incommodez. Le Portil monstre clairement tout les dessus : la hauteur de la Tranchée du costé de la Place est QR ; la Banquete, ou degré est S : le dedans de la Tranchée ST va en penchant vers le petit fossé T.

Les Canonnieres seront faites à la hauteur de quatre pieds & demi par dessus la Banquete, lesquelles seront percées dans la terre, ou Parapet de la Tranchée, auec des briques pour la soustenir. I'ay veu fort souuent se seruir aux Tranchées de barriques remplies de terre, & on tiroit entre deux ; par fois de sacs aussi remplis de terre : on peut aussi se seruir d'hotes, ou paniers : Il n'importe pas dequoy, pourueu que les Soldats soient couuerts. Spartacus se seruit des corps d'animaux, & d'hommes. Iulius Cesar au Siege de Munda, la matiere marquant pour secouurir, fit ses retranchemens des corps morts des ennemis. Les Romains ont esté querir les matieres pour faire les Tranchées nonante stades loin, qui sont sept grandes lieuës.

On remarquera que les Forts, ou Redoutes qui sont dans les Tranchées doiuent estre plus hautes, & commander à la campagne, de cinq ou six pieds, & fossoyées tout autour ; des fossez assez larges qui seruiront de Tranchées, ou seront les Tranchées mesmes qui enuironnent ces Redoutes : on les pourra faire quarrées, de douze, ou quinze pas de face, & que la moitié soit du costé de dedans, & l'autre moitié en dehors : dans ces Redoutes on mettra la pluspart des Soldats qui seront en garde : & celles qui seront les plus auancées vers l'ennemi seront aussi les mieux gardées, en y mettant plus grand nombre de Soldats.

Toutes les Tranchées, bien que differentes en la force, doiuent estre semblables aux mesures susdites, de leur largeur & hauteur. Nous en auons mis plusieurs façons pour s'en seruir selon l'occasion, & les lieux : Les meilleures sont celles qui sont premierement toutes droites, mar-

PP 3 quees

quées A C, auec leurs Redoutes au commencement C, & au milieu B, & aux autres lieux necessaires; & le reste est fait en destournant: les marquées F seront aussi tres-bonnes, meilleures que les marquées E: les H sont aussi fort bonnes: mais les marquées G le sont moins, & ne doiuent estre faites aussi que lors qu'on a peu de terre, comme celles qui sont de blindes, ou de saucissons: car si elles estoient creusées dans terre pour aller d'vn destour à autre, il faudroit sortir hors du fossé de la Tranchée, ce qui seroit tres-incommode; le mesme faut entendre des Tranchées K, qui ne doiuent non plus estre faites que lors qu'on a peu de terre, ou qu'il n'y a pas de Canon dans la Place; car autrement elles seroient fort mal asseurées: Les marquées L seruiront lors qu'il n'y a qu'vn passage estroit pour aborder la Place, comme si elle estoit marescageuse, auec quelque auenuë estroite, ou celles qui sont aux lieux hauts, qui ont l'abord estroit. Bref elles seruiront en tous les lieux où l'on ne sçauroit s'estendre pour faire les destours.

PLANCHE XLIV.

DES

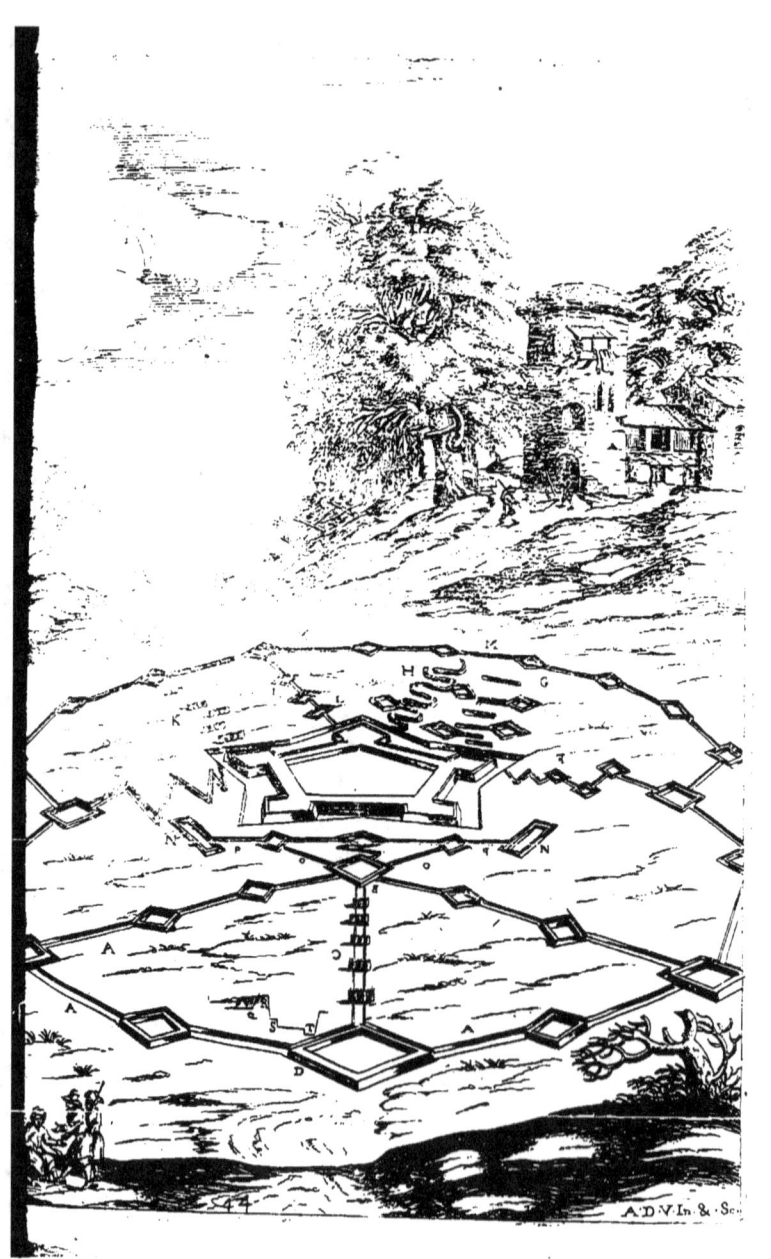

Liure II. Partie II.

DES BATERIES.
CHAPITRE XXIX.

AVANT que continuër dauantage les Tranchées, il faudra faire quelque Barerie, pour rompre les Parapets & autres defenses, afin qu'on se puisse approcher auec moins de danger, empeschant l'ennemi de tirer de lieux desquels il peut offenser les nostres. Ces Bateries ne peuuent faire effect, a cause qu'elles sont trop esloignées pour faire bresche, & rompre les murailles. *Vsage des premieres Bateries.*

Le premier qui fit Baterie, & mit l'Artillerie en estat, fut Barthelemi Coleon de Bergamo, qui fut fait apres General des Venitiens, de laquelle ils s'estoient seruis auparauant au combat contre ceux de Genes, l'an 1381. *Qui fit la premiere Baterie.*

Les Bateries sont de plusieurs sortes, les vnes sont enterrées, les autres sont sur le terrain simplement, d'aucunes esleuées. *Diuerses sortes de Bateries.*

Les enterrées se font en creusant dans la terre la place des Canōs qu'on y veut mettre, & de leur recul iusques qu'ils soient à couuert, iettant la terre d'vn costé & d'autre dans la campagne. On ouure les Canonnieres dans le terrain massif de la campagne en montant vers la Place, ainsi que la Figure 5. de la Planche 45. montre clairement. *Enterrées comme faites.*

Ces Bateries sont plus asseurées que toutes les autres, parce que tous les coups qu'on tire de la Place passeront tousiours par dessus, ou de volée estans trop hauts, ou de bond estans trop bas. Mais aussi elles font peu d'effect & de dommage à l'ennemi, parce qu'elles ne descouurent que l'extremité des plus hauts ouurages de la Place. Or pour les faire seruir estans proches, on fera comme sera dit apres. *Sont tres-bonnes.*

Ces Bateries sont tres-auantageuse, & doiuent estre tousiours ainsi faites lorsque le lieu où on les fait est eminant & commande à la Ville, & lors que le terrain est bon, ce sont les plus asseurées. Et d'autant que l'ennemi a plus de peine à les ouurir, ou rompre, que celles qui sont couuertes auec les Parapets de terre remuée: car bien qu'on la bate auec grand soin, elle ne tient iamais si bon que celle qui est naturellement rassise: Les marquées 7. & 8. sont ainsi. *Où on les doit ainsi faire.*

Celles qui se font sur le Plan de la campagne sont les plus ordinaires. Pour les faire premierement il faut couurir le lieu où l'on veut mettre les Canons, non seulement en face, mais encor par costé, principalement aux Bateries qui sont sur les pointes des Contrescarpes, qui sont veuës non seulement du flanc qu'on rompt, mais encor de celuy du Bastion qui leur est à costé. Les moyens de se couurir sont diuers, comme sacs de laine, saucisses, gabions, ou terre. *Baterie sur le Plan de la campagne.*

Pour la premiere, monstrée en la Figure 3. ie croy qu'il est tres-difficile de les faire qu'elles soient bonnes, & à preuue du Canon : car ie sçay bien comme i'ay veu par l'experience qui en fut faite à Tholose, apres le Siege de Montauban, qu'vn coup de Mousquet passe vne des plus grosses bales de laine; par raison vn coup de Fauconneau en deuroit passer plus d'vne, & le Canon encor bien d'auantage. Que s'il en faloit tant mettre l'vne deuant l'autre, comme pourroit-on faire les embrasures, sçauoir *Baterie de sacs de laine.*

Qq si

Des Ataques par force,

si le Canon en tirant n'y mettroit pas bien tost le feu, sans conter la despense inutile qu'il faudroit faire. Sur cecy aucuns disent qu'vn coup de Canon perce moins de bales de laine qu'vn coup de Mousquet, ie ne contrarieray pas à cecy n'en ayant pas fait l'espreuue. Quoy qu'il en soit on ne sçauroit euiter l'incommodité du feu & de la despense.

Saucisses, & saucissons.

Les saucisses, marquées 12. lesquelles bien que Marolois les ait descrites, nous mettrons apres luy la maniere de les faire : on plantera en terre des perches & bastons de la hauteur qu'on veut auoir les saucisses, grosses les vnes d'vn pied, les autres de deux, ou plus. Si l'on veut on met entre ces perches des fascines deliés, & au milieu d'icelles des briques : lors que ces saucisses doiuent seruir, on pourra remplir les fossez d'eau courante, ou pour ietter dans les riuieres : pour les Bateries & fossez secs ou pleins d'eau dormante, on les remplira de terre, puis on lie ces fascines auec des grandes harcelles, comme on lie vn fagot, & par ainsi la saucisse est faite. De celles-cy il en faut plusieurs pour faire vn saucisson, comme les marquez 10. & 11. dans lequel on y mesle aussi de terre, & par

Moyen pour les faire auancer.

ainsi on se couure faute d'autre chose. Et cecy sert principalement aux lieux sablonneux, & vnis, où elles peuuent rouler commodement, ce qu'on fait les poussant simplement par derriere à couuert de leur hauteur, ou auec des cordes passées dans des poulies, qui sont attachées bien loin à vne anchre : apres on se met derriere le saucisson tirant la corde, on le fait approcher autant qu'on veut iusqu'à l'autre.

Ou bien on les pousse par derriere auec des crics, comme on peut voir aux Figures 10. & 11.

Autres saucissons.

Ces mesmes saucissons seront faits plus commodement auec des ioncs qu'on treuue en aucuns lieux de la mer, desquels on fera plusieurs fagots qui feront vn saucisson, que les Soldats pourront facilement à couuert faire rouler deuant eux sans aucun instrument ; & cette façon de saucisson resiste fort au Canon plus que les autres matieres, & est grandement maniable pour estre fort legere. Le defaut qu'elle a, c'est d'estre tres-sujete au feu, si ce n'est que les ioncs soient verds.

Bateries ordinaires.

Le Plus ordinaire c'est de faire les Bateries, comme les marquées 4. auec des Gabions de huict pieds de hauteur, & six de diametre, lesquels on fait auec des barres de saule qu'on plante en terre, apres on les enuironne de branches menuës auec la feuille. On les range tous vuides au lieu où l'on veut faire la baterie, & apres on les fait remplir de terre par les Pionniers, ou s'il n'y en a pas, les Suisses feront cet office, ou bien des Soldats en les bien payant.

Matiere pour remplir les Gabions.

Le sable & fumier meslé est tres-excellent pour remplir les Gabions car il fait vn corps tellement resistant, que le Canon ne percera pas tant la moitié, que s'ils estoient pleins de terre simplement, chose bien espreuuée. Ces Gabions doiuent estre ainsi rangez : on en mettra trois l'vn contre l'autre du costé de la Baterie : au deuant de ceux-là où on en met deux, & vne apres ; par ainsi les entre-deux sont tres-bien couuerts, & l'embrasure est plus large à la sortie.

Comme ils doiuent estre rangez.

Pour fermer les embrasures.

Au dessous de la volée du Canon on mettra vn Gabion ou deux l'vn deuant l'autre, larges autant que le plus estroit de l'embrasure, hauts de 3. pieds, afin que le Canō puisse tirer par dessus, & pour boucher cet endroit.

Liure II. Partie II.

On fermera l'ouuerture de l'embrasure au dessus de ce qui est necessaire pour tirer le Canon, auec des planches fort espaisses, pour le moins à preuue du mousquet: & l'ouuerture qui reste pour tirer le Canon se fermera tout aussi tost qu'il aura tiré, auec des bons Madriers, qui soient à preuue de mesme que le reste. Ie ne dy rien des fronteaux de mire; car ce sont appartenances de l'Artillerie, & non pas des Bateries.

Ces bateries sont bonnes lors que dans la Ville il n'y a pas du Canon, ou qu'il y en a si peu, qu'ils n'oseroient faire contre-baterie, craignant qu'on les demonte, ou parce qu'ils ont peu de munitions, lesquelles ils veulent garder pour vn plus grand besoin. Lors qu'il y a force Canon & munitions dans la Place, ie voudrois couurir les Bateries auec Parapets de terre, qui sont tousiours plus forts, parce que bien qu'on mette trois Gabions l'vn deuant l'autre, comme en la Figure 4. si le Canon de l'ennemi rencontre entre deux, il passera tout au trauers: & quand bien il les prendroit par le milieu, apres quelques coups ils seront gastez & renuersez, & iamais on ne sera asseuré dans ces Bateries. Les Gabions ont aussi ce defaut, que s'ils ne sont bien, lantez, & bien faits, d'eux mesmes ils se renuersent; par apres ils sont sujets au feu, comme il nous arriua deux fois à Ville-Bourbon, outre qu'ils sont difficiles à remplir, à cause de leur hauteur. C'est pourquoy i'estime qu'il est necessaire contre les Places bien munies de faire les Bateries couuertes des Parapets de terre.

Les Bateries de terre marquées 1. & 2. se font creusant enuiron vn pied de profondeur vn lieu capable de contenir les Canons qu'on voudra dans la Baterie, donnant à chaque Canon douze, ou quinze pieds, tant pour la Place qu'il occupe, que pour la distance qui doit estre de l'vn à l'autre; & cecy sera la largeur, ou face de la Baterie qui regarde la Place: sa longueur sera de cinq ou six pas, afin qu'il y ait son recul & lieu pour mettre la poudre, les bales, les lanternes, escouuillons, vinaigre, foin, & le reste des appartenances qu'on met en vsage à l'heure, (car les autres munitions, il vaut mieux les tenir à l'escart couuertes, & les aller querir à mesure qu'on en a affaire pour tirer.) Le Parapet qui couure la Baterie doit estre de telle hauteur que d'aucun ouurage de la Place on ne puisse voir dans la Baterie: l'espaisseur doit estre de vingt, ou vingt-cinq pieds, ou enuiron, afin qu'il puisse resister au Canon de l'ennemi; la terre doit estre bien batuë, & vn peu mouïllée, meslée auec des fascines. Les embrasures seront les plus difficiles à faire, non quant à leur forme; car elle doit estre, comme nous auons dit, aux flancs, mais à la disposition de la terre: il faut que tout autour de l'embrasure en la faisant la terre soit mouïllée, & plus batuë qu'aux autres lieux, afin qu'elle se soustienne: ou bien on mettra en ces endroits deux, ou trois rangs de mottes, ou gasons, qui seront affermis par des piquets, ou fourches de bois, autrement il faudroit faire l'embrasure tres-large; ce qui se fait assez tost par le Canon de l'ennemi, quelle diligence qu'on y sçache apporter, ou la terre s'esboulant la couuriroit: sur tout on se gardera bien de mettre aucune chose qui fasse esclat; car c'est ce qu'on doit craindre le plus dans les Bateries.

Le nombre des Canons pour rompre vn flanc, ou faire bresche sera de 15. ou 18. Pieces, qu'on despartira en trois Bateries, ou Camarades, cinq,

Bateries de Gabions ou doiuent estre faites.

Defauts des Gabions.

Bateries de terre comme faites.

Leur Parapet.

Leurs embrasures.

Nombre des Canons qu'il faut aux Bateries.

QQ 2 ou

306 Des Ataques par force,

ou six pieces à chacune, esloignées l'vne de l'autre 15. ou 20. pas, plus ou moins, selon que le lieu qu'on veut rompre est veu, ou couuert: les Figures 1. & 2. monstrent leur disposition. On les appelle Bateries croisées, à cause que leurs tirs s'entrecroisent: elles sont plus d'effect que si elles estoient toutes droites; nous en auons donné la raison autre part.

Si le flanc est couuert, il faut faire ces Bateries plus proches: car autrement toutes ne pourroient pas voir le flanc; difficilement pourra-t'on loger plus de six Canons qui descouurent vn flanc bien couuert où qu'on les mette.

Il sera bon de faire plus d'embrasures qu'il n'y a de Canons, car cela trompe l'ennemi, & luy fait perdre plusieurs bons coups.

Defenses deuant les Bateries. Au deuant des Bateries on doit faire vn fossé bien large, afin que l'ennemi à quelque sortie n'y puisse entrer dedans, & enclouer le Canon: mesmes il sera à propos qu'on fasse quelque tranchée, ou Demi-lune qui auance de chaque costé de la Baterie, comme aux marquées 2. dans lesquelles on tiendra des Soldats de nuict, mesme de iour, particulierement aux pointes des costez, pour ce qu'à celle qui est faite au milieu, lors que le Canon tire on ne peut s'y tenir sans estre endommagé du feu. Ces pointes sont faites, afin que de là on puisse flanquer dans la campagne au deuant des Bateries d'icelle. Ces fossez & pointes sont grandement incommodes pour l'ennemi; car la sortie se doit faire promptement, treuuant cet empeschement il est aresté, & bien souuent n'ose pas se hazarder de le passer, de peur de ne pouuoir pas faire la retraite. Et les plus hardis craignent de n'estre pas secondez de ceux qui suiuent lorsqu'ils seront au delà du fossé. C'est vn tres-bon moyen pour rendre les Bateries asseurées contre les surprises de l'ennemi. Ie voudrois que ce fossé fust au deuant & aux costez de la Baterie, lequel seruiroit de tranchée y faisant si Banquete comme aux autres.

Magasins. Le Magasin des munitions doit estre au fonds de la Baterie bien à couuert de peur que l'ennemi n'y mette le feu auec quelque bale d'artifice. On n'y doit point tenir grande quantité de munitions dedans, il vaudra mieux les porter du Parc iournellement à mesure qu'on les employe.

Les Bateries ne doiuent pas estre trop escartées, il faut qu'elles soient proches des tranchées, & pour mieux faire que les tranchées les enuironnent. Il faut remarquer qu'encor qu'on fasse les autres tranchées estroites, celles qui aboutissent aux Bateries doiuent estre assez larges pour y pouuoir passer les charrettes, & le Canon, & hautes à proportion.

Bateries hautes. Par fois on fait des Bateries hautes, qu'on appelle Caualiers, ou Plateformes, parce que le lieu le porte ainsi, ou parce que les trauaux de l'ennemi nous y contraignent.

Comme on se doit seruir des commandemens. Lors que la Place est commandée, on se sert de l'auantage du commandement, faisant quelque Baterie en haut. On remarquera qu'il ne faut pas prendre le plus haut, comme le lieu marqué 9. d'autant que par ce moyen on s'esloigne grandement, & le coup tiré de là fait moins de dommage: mais s'il se peut il faut descendre iusques qu'on soit vn peu plus haut que les Parapets, comme à l'endroit 8. & là on fera vne ou plusieurs Bateries selon la necessité, lesquelles doiuent estre de petites pieces: car c'est seulement pour empescher que personne ne puisse venir à

Liure II. Partie II.

la defense, & pour tuer ceux qui y sont : elles sont meilleures que les Canons, a cause qu'elles sont plus aisées a conduire en ces lieux hauts, qui sont tousiours difficiles à monter, & seruent à cet effect autant que les grandes : car quand bien on monteroit la les Canons, il ne faut pas penser de pouuoir rompre les defenses & flancs, tirans de ces lieux hauts, parce qu'ils sont plus d'effect estant à niueau de ce qu'on veut rompre, comme les marquées *. Et quand bien cela apporteroit quelque commodité estant trop esloignées, l'auantage de la hauteur seroit moindre que le detail de la distance. C'est pourquoy voulant faire bresche, ou rompre quelque defense, on choisira dans ce commandement le lieu plus propre, qui sont enuiron à niueau du lieu qu'on veut rompre, & la on fera les Bateries, formant les Parapets, & taillant les embrasures dans la terre ratissé, comme nous auons dit. Celles-cy sont meilleures que toutes les autres, elles sont marquées *.

Lors que dans la Place il y a des ouurages esleuez, & dans la campagne il n'y a aucun lieu eminent, il faudra par l'artifice en esleuer quelqu'vn qui soit aussi haut, afin de s'approcher plus du niueau d'iceux.

Auant que commencer à faire des Caualiers, on esleuera des pieces de bois fort hautes, pour tendre des toiles qui couurent le lieu où l'on veut trauailler, ainsi qu'on voit en la Figure 6. & bien que cecy ne fasse aucune resistence, toutesfois il sert grandement : car ceux de la Place se faschant de perdre leurs munitions, ne sçachans où donner pour endommager l'ennemi, & tirer contre ce qu'ils ne voyent pas, ne sçachant pas mesme s'il est derriere, & ce qu'il y fait ; & pour mieux tromper ceux de la Place, on fera de ces tentes de toile en plusieurs autres lieux, qui les mettront encor en plus grande incertitude. Il faudra que la toile soit vn peu espesse, ou plustost doublée, ou bien enduite d'vne couche de cole, ou de cire, afin que lorsque le Soleil viendra de ce costé, on ne voye au trauers l'ombre de ceux qui trauaillent derriere. Auec cet artifice l'armée du Roy d'Espagne esleua vn Caualier deuant Verrué, haut de 30. pieds par dessus la campagne, sur lequel ils mirent quatre pieces de Canon, & n'estoit pas esloigné plus de 15. ou 20. pas de la Place. Quand il l'eut acheué, vn matin on ouurit les toiles, & comme d'vn theatre commença à faire iouër la Comedie à ces Pieces, tirant sur nous furieusement, qui estions plus bas qu'eux de 20. pieds, mais nostre diligence fit qu'ils n'eurent autre auantage sus nous que la peine qu'ils auoient prise à la construire.

Pour les faire, on marquera toute la Place qu'il faut pour loger les Canons, & encor on y doit adjouster le talud qui doit estre autant que la hauteur, plus, ou moins, selon la qualité du terrain : apres on prendra la meilleure terre qui soit autour, laquelle on batra tres-bien, & entremeslant des fascines, ainsi que nous auons dit aux Forts de campagne : au haut on fera le Parapet auec les embrasures, si l'on iuge qu'elles soient necessaires. Il faudra faire la montée du costé de derriere, aisée pour y pouuoir mener le Canon, & charrier les munitions. Les plus grands qu'on fait sont pour y loger quatre, ou six Canons, & par fois on les fait encor plus grands selon que l'occasion se presente.

Lors qu'on veut batre les Places en ruine, on fait les Caualiers plus grands, capables de tenir dix ou douze pieces de Canon, plus hauts que

Comme on doit esleuer les Caualiers par artifice.

La façon de les construire.

Pour batre les Places en ruine.

tous les Parapets de la Place, & de là on tire incessamment dans les bastimens, tantost deçà, tantost delà. Il me semble toutesfois qu'il vaudroit mieux faire plusieurs Caualiers, & tirer de diuers lieux, que mettre tous les Canons en vn endroit ; si l'on a dix Pieces, les mettre en deux Caualiers, cinq à chacun. Cecy peut seruir à faire rendre les Villes où il n'y a que des Bourgeois, comme à la Cheure, Place dans laquelle il n'y auoit que des habitans, lesquels pour estre parmi des montagnes croyoient impossible qu'on peust mener du Canon, l'effort duquel ils n'auoient iamais senti. Aux premiers coups ils furent si remplis d'effroy, qu'ils ne sceurent ni capituler, ni se defendre ; nous y entraimes sans aucune resistance. Aux Places de guerre, gardées par de bons Soldats, on tient pour maxime, que les Caualiers trauaillent beaucoup ces Places, mais ne les prennent iamais.

Plateformes des Bateries.

À toutes les Bateries, soient hautes, soient basses, il faut faire les Plateformes, qui sont le lict, ou le lieu sur lequel se fait le recul du Canon, qui doit estre couuert de pieces de bois iointes l'vne contre l'autre, ou des planches espaisses de trois pouces, le plus vniment qu'il se peut, & doiuent estre estendues en trauers sur des poutres, si ce sont des planches legeres, de façon que le Canon reculant roule sur toutes ces pieces. En leur longueur elles doiuent estre à niueau, afin que les roues du Canon ne soient pas plus hautes l'vne que l'autre, & que le Canon ne panche aucunement. Mais toute la Plateforme doit aller vn peu en baissant vers l'embrasure, comme en la Figure 7. la Plateforme est plus basse du costé A, que du costé B, afin que le Canon recule moins, & soit plus aisé à mettre en Baterie : cette pente sera d'enuiron sur 15. ou 20. pieds vn, ainsi qu'on voit en ladite Figure 7. Cette Plateforme, outre la place qu'occupe le Canon doit auoir 15. ou 20. pieds, afin que tout le recul du Canon se fasse par dessus.

Bateries les plus proches font plus d'effet.

Tant plus on s'approche de la Place auec les tranchées, tant plus aussi faut-il approcher les Bateries, parce qu'estant bien proches, elles font plus d'effect qu'esloignées, contre l'opinion d'aucuns, qui ont creu qu'à la distance de cent ou cent cinquante pas, elles faisoient moins d'effect qu'estans plus esloignées ; ce qui n'est point veritable : car i'ay veu par experience que tant plus elles sont, tant plus les coups entrent auant, & rompent d'auantage. La raison en est naturelle : car soit que le mouuement de proiection se fasse, parce que la chose estant meuë auec violence meut l'air, qui est immobile de sa nature : mais estant meu de ce principe, s'assemble autour de la chose meuë auec force, & par ainsi la meut, laquelle meut de nouueau l'air, & l'air meu se fait mouuant, iusques que cette force donnée à l'air par le premier mouuant soit diminuée par la succession, & en fin s'acheue lors que le dernier air mouuant ne peut plus mouuoir. Il faudra donc necessairement que le premier air, qui meut apres le premier mouuant, ait plus de force que tous les autres qui sont meus apres celuy-cy : car autrement on iroit iusques à l'infini. Soit qu'on die le mouuement se faire par quelque qualité que le mouuant imprime en la chose meuë, le mesme en arriuera : car tout aussi tost que le premier mouuant cesse, il ne restera que l'impression du mouuement, laquelle salentit tousiours successiuement tant plus elle s'esloigne du premier agent.

Comment se fait le mouuement de proiection.

Or

Liure II. Partie II.

Or... Canon le mouuant est le feu, lequel tant qu'il dure m'eut la bale, & tout aussi tost qu'il cesse ne la meut plus, & n'y a point d'autre mouuant. Or elle cer...he son repos a cause de sa pesanteur, & l'air resiste à son mouuement: Donc aussi tost que le premier mouuant cesse, la vertu motiue se diminue à cause de cette resistance, & tant plus elle ira, tant plus elle s'alentira: Donc tant plus le Canon sera proche apres cette longueur que la flamme s'estend, & que l'air qui est dans l'ame veut d'espace pour se dissiper, tant plus il aura de force.

Baterie pour emporter les Parapets.

On remarquera lors qu'on voudra emporter les Parapets tirant du bas de la campagne, il faut les faire vn peu plus esloignées: car tirant trop h..t & de pres, le Canon seroit difficile à pointer, & feroit moins d'effect contre les murailles, ausquelles on veut faire bresche à niueau des Canons, il faut les approcher tant qu'on peut, comme nous fismes à Negrepelisse. Le premier iour les Canons estans loin faisoient peu d'effect,

Exemple.

le lendemain nous les mismes sur la Contrescarpe: dans peu d'heures ils firent bresche de plus de douze pas de large; de mesme en fut deuant S. Iean d'Angeli, & vn chacun qui en fera l'espreuue verra ce que ie dis estre veritable. Pour rompre les flancs il faudra s'approcher le plus qu'on pourra de la Contrescarpe opposée à iceux, afin de descouurir mieux, & pour estre plus proches, & principalement lors qu'ils sont couuerts d'Orillons.

Remarque pour la ruïne des tours.

On remarquera que lors qu'on veut batre quelque tour, du haut de laquelle on reçoit du dommage, comme il y en a d'ordinaire aux vieilles Fortifications, on pointera la Baterie contre la montée, le lieu de laquelle on connoistra par l'indice des Canonnieres, ou fentes qui sont dans la muraille, qui seruent pour donner lumiere à la montée, laquelle estant rompuë, la tour ne sert de rien. Ainsi Monsieur le Marquis d'Vrfé rendit inutile vne tour de la Tournelle, Place en Auuergne, d'où les siens receuoient beaucoup de dommage. Au Siege de cette Place il y arriua encor de remarquable, que ledit Sieur Marquis d'Vrfé ayant recogneu par l'humidité de la muraille l'endroit ou estoit leur Cisterne, fit pointer quelques Canons contre, ce qui fit rendre ceux de la Place. C'est

Pour ouurir les Cisternes.

vn aduertissement notable: car le coup, ou l'estonnement seul est capable d'ouurir, ou de faire creuer les cisternes, & perdre leur eau.

On remarquera aussi lors que les Bateries sont proches du lieu qu'on rompt, il faut pointer bas, autrement les coups porteront tous par dessus. Il vaut mieux aussi tirer les Canons par camarades tout à la fois: car ainsi ils esbranlent & rompent plus les murailles, que tirez les vns apres les autres. Il ne faut aussi iamais se reposer depuis qu'on a commencé à batre: car par ainsi auec mesme nombre de coups on fait plus d'effect, que tirant par interualles, outre que par vostre diligence vous empeschez que l'ennemi ne peut pas reparer les lieux rompus.

Ie n'ay point parlé des Bateries doubles, lesquelles se font haussant le Parapet ordinaire, qui couure la Baterie auec les embrasures, & le reste qui est necessaire, ainsi que nous auons icy deuant enseigné; au deuant de ce Parapet, à la distance de douze ou quinze pieds on en fera encor vn autre, auec les embrasures, qui soient vis à vis des premieres; par ainsi les

Canons

Canons seront tres-bien couuerts: il est vray qu'ils descouurent aussi fort peu. Ie n'ay point mis de Figure de ces Bateries, parce que rarement elles se font, cause du trauail double qu'il y a; & l'on a assez affaire de les construire simples.

J'aduertiray en passant,que l'inuention des Canons qui sont comme suspendus par les torillons sur vn piuot, lesquels apres qu'ils ont tiré, au lieu de reculer tournent la bouche où estoient les culasses, & par ainsi se chargent, & se mettent facilement en Baterie, ne peuuent de rien seruir, parce qu'en tournant ainsi ils emportoient les Parapets, & ouuriroient les embrasures, outre que les afusts se rompent tout aussi-tost,& ne tirent pas iuste.

PLANCHE XLV.

DE

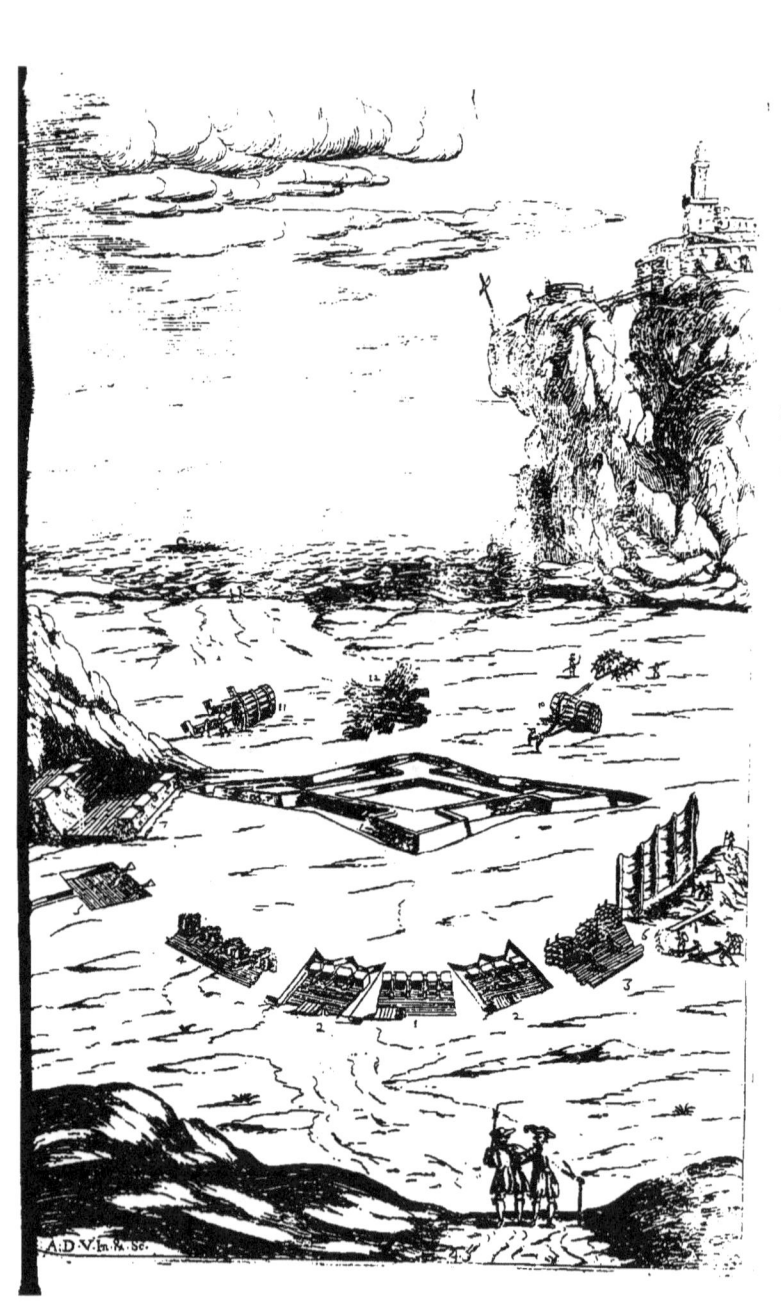

Liure II. Partie II.

DE L'ATAQVE ET PRISE DES DEHORS
& de diuerses inuentions de Mantelets.

CHAPITRE XXX.

S'IL y a des Dehors a la Place, il faut auancer les tranchées *Bateries pour* iusques qu'on soit proche d'iceux, & faire quelque Baterie *prendre les De-* qu'on esleuera quelque peu, afin qu'elle commande & des- *hors.* couure dedans, autrement elle seroit peu de dommage, ou bresche a ces Ouurages, lesquels estans bas, ont peu de prise, & beaucoup de resistance : c'est pourquoy ces Bateries seruiront pour rompre les Parapets,& nuire à ceux qui seront dedans la defense, comme il est marqué en la Planche 46. Figure 1.

Estans si proches, il est tres-dangereux de faire les tranchées à descou- *Tranchées pro-* uertes les Pionniers iusques icy sont bons, mais alors ne seruent de rien ; car *ches dangereuses* là ou il y a du danger on ne sçauroit les faire trauailler, & si on y employe *à faire* les Soldats, plusieurs y sont tuez, & bien souuent la moitié n'en reuient pas de ceux qui y trauaillent,qui d'ordinaire sont les plus hardis,& les meilleurs,qui exposent leur vie pour vn peu de gain , ce qui est de grandissime perte. Il seroit bon ne les laisser iamais trauailler à ces Ouurages qu'en necessité. Les Espagnols ne veulent iamais faire aucun trauail : ils estiment que cela est indigne de leur grandeur, bien que cela ait esté practiqué de tout temps, non seulement en l'Infanterie, mais encor en la Caualerie. Aurelius Cotta condamna la Caualerie à perdre tout ce qui leur estoit deu, pour auoir refusé de trauailler en necessité. Lors qu'on sera forcé à les employer, on taschera de les couurir auec quelques Mantelets, lesquels il est tres-difficile de faire qu'ils resistent au Mousquet, veu que les coups tirez de si pres percent facilement les planches de deux doigts d'espaisseur, encor qu'on en mette deux l'vne sur l'autre.

I'ay veu faire des Mantelets doublez de quatre ou cinq mains de pa- *Inuentions des* pier, cloüées contre des aix l'vne sur l'autre, comme les marquez 2. mais *Mantelets.* le Mousquet perçoit les planches & le papier. I'ay fait vne espreuue pour sçauoir combien de mains de papier perceroit le Mousquet tiré de cinquante pas, i'ay treuué qu'il en perce iusques dix-sept;ce qui me fait iuger que de cette façon ils ne seroient pas bons, ni mesmes quand ils resisteroient,à cause de leur coust,& qu'ils seroient trop sujets au feu.

Pour moy ie voudrois les faire de planches de cinq pieds de hauteur, *Autre inuention.* larges d'vn pied & demi, espaisses de trois doigts, couuertes de lames de fer, auec vn ou deux bastons par derriere pour les soustenir : & s'ils sont attachez auec flechisses, les mettans sur les espaules seruiront pour porter à couuert le Mantelet. Encor qu'ils coustassent vn peu, la despense n'en seroit pas inutile : Figure 3.

I'estime encor que les inuentions suiuantes ne seroient pas à mespriser: *Inuentions de* c'est de faire remplir de terre à loisir dans le Camp plusieurs barriques, *l'Autheur.* chacune desquelles estant pleine, huict ou dix Soldats pourront porter auec des ciuieres à trois, ou quatre branches de chaque costé, lesquelles estant rangées au lieu, on pourroit trauailler asseurément derriere , & la

RR 2 tranchée

Des Ataques par force,

tranchée seroit à demi faite, & n'y auroit aucun danger qu'en posant la barrique; ce qui seroit plustost fait si on laissoit la ciuiere, & coupoit apres les manches qui incommoderoient du costé de la tranchée, comme la Figure 4.

Sans remplir ces barriques, on pourroit les rendre à preuue du Mousquet, leur mettant dedans deux aix qui s'entrecroisent, comme la Figure monstre: si vous aiancez la barrique, de façon que l'angle fait par les aix soit tourné du costé de l'ennemi ; il faudroit que le Mousquet perçast quatre aix pour endommager ceux qui seroient derriere, ce qui seroit impossible, les aix estans de mediocre espaisseur; au lieu d'aix, on peut remplir la barrique de fagots, comme la Figure 6.

Autre inuention de l'Autheur. Au lieu de barriques on pourroit se seruir de quaisses faites de planches legeres, laissant quatre doigts, ou demi pied de vuide entre-deux, lequel on rempliroit de terre grasse, ou de vieux drapeaux, de rongneures de peaux, ou de bourre, ou de fumier, & sablé meslez, hautes de cinq pieds, & deux pied de large, lesquelles on rangeroit comme les barriques. En creusant la tranchée on ietteroit la terre au deuant d'icelles, pour les empescher du feu, comme la Figure 7.

Autre du mesme. On pourroit aussi remplir l'entre-deux de ces quaisses de briques mises en pointe, & par ainsi il faudroit que le vuide entre deux aix ne fust pas plus grand qu'vne brique est espaisse, & resisteroit au Mousquet, comme la Figure 8.

Blindes & chandeliers. Aux lieux ou l'on n'a point de terre, on se sert de chandeliers & blindes, marquez Figure 16. dans ces pointes ou chandeliers on entrelasse des fagots ou saucisses, lesquelles sont comme fagots, liés en trois ou quatre endroits auec de la terre, ou briques dedans: de cecy on se seruoit fort au Siege d'Ostande.

Bonne inuention de Mantelets. Les Mantelets d'aix espais de trois doigts, couuerts de grosses cordes, ou gumes de bateaux, clouées bien pres l'vne de l'autre seront tres-bonnes pour resister au Mousquet, comme i'ay veu par experience descendant sur le Rhosne auec des recreuës, dans vne barque garnie de ces cordes, sur laquelle ceux de Bay sur Bay & de Soyon tirerent plus de deux heures durant sans la pouuoir percer, comme la Figure 9.

Pour appuyer les Mantelets. Et parce que parfois on met ces Mantelets en des lieux bas d'vn costé, & hauts de l'autre, pour les appuyer facilement par tout, on mettra la piece A qui les soustient, composée de plusieurs pieces, qui se ioignent auec des petites flechisses, & s'arrestent auec des clauetes ; ainsi on pourra les alonger & acourcir pliant ces pieces autant qu'on voudra,& les appuyer par tout: Figure 10.

Ie ne diray rien des saucissons, parce que nous en auons desia parlé au Chapitre des Bateries, lesquels peuuent aussi seruir pour Mantelets, & principalement ceux de iones, qui sont fort aisez à manier.

Exemples de la conseruation des Soldats. Il faut cercher toutes les inuentions qu'on peut pour conseruer les Soldats, qui doiuent estre chers aux Chefs, comme leurs membres. L'esprit, la science, & l'experience des Chefs ne se peuuent faire voir que par le courage des Soldats : les Chefs ont la theorique de la guerre, les Soldats la practique : eux sont le moyen, & l'instrument par lequel les Princes conseruent, augmentent, & conquestent les Estats; c'est pourquoy s'ils

aiment

Liure II. Partie II. 315

aiment leur honneur, & leur bien, ils en doiuent faire cas, & les conseruer comme eux-mesmes. Le fils de Fabius pour exhorter son pere à prendre vne Place, luy dit, qu'il pouuoit auoir auec la perte de peu de Soldats: il luy respond, Veux-tu estre de ce peu ? Dauid bien qu'en tres-grande soif ne voulut pas boire l'eau que trois Soldats estoient allé puiser dans le camp de l'ennemi, pour monstrer qu'il aimoit mieux patir que d'estre cause de l'hazard qu'ils auoient couru. Alexandre pressé de la soif au païs des Suditains ne voulut pas boire l'eau qu'vn vieillard luy auoit presentée, il dit qu'il ne la pouuoit boire seul, ni si peu la distribuer à tous. Le mesme Alexandre aux païs de Gabasa se leua de sa chaise pour faire asseoir & chaufer vn Soldat. Scipion disoit, qu'il aimoit mieux sauuer vn Soldat, que perdre cent ennemis.

Aux lieux où il y aura du danger, on commencera les tranchées de nuict, les faisant fort estroites, & de iour on les eslargira à couuert, iusques que le Canon & les chariots y puissent passer commodément.

Ayant conduit les tranchées iusques au Dehors, pour continuer l'Ataque, il faudra se loger dans le fossé, & auec la sape faire ouuerture & montée, comme en la Figure 11. Cela se fera plus facilement & auec moins de danger auec vne mine à plusieurs cubes, ou fourneaux, comme la Figure 12. afin d'emporter les retranchemens tout à la fois, s'il y en a dedans, ainsi qu'arriua à S. Antonin à vn grand Dehors, lequel apres auoir ataqué deux fois sans rien auancer, nous fismes vne mine à trois fourneaux, l'vn desquels estoit sous le Parapet, l'autre sur le milieu du Dehors où estoit le retranchement, & l'autre bien pres de la Contrescarpe du fossé de la Place, lesquels prindrent tous à la fois; & en mesme temps estans entrez dedans nous fismes maistres de tout ce Dehors, & y logeames nos bateries, ce qui fit rendre le lendemain la Place. *Pour forcer les Dehors.*

Les mines sont meilleures que la sape pour la prise des Dehors, à cause que d'ordinaire ils sont minez, & lors qu'on y est entré pensant s'y loger on saute ce qu'on descouure, & empesche en faisant la mine, parce qu'on rencontre l'autre, & la rend inutile s'il y en a. *La mine meilleure que la sape pour cet effect.*

Lors qu'on veut faire iouër la mine, ceux qui doiuent donner se tiendront en ordre vn peu loin dans les tranchées, comme la Figure 13. & apres qu'elle a fait son effect ils ataqueront viuement ceux qui sont à la defense de ces Dehors, entrant dedans chasseront l'ennemi, & s'en feront maistres. Les premiers doiuent estre armez à preuue du Mousquet, vn pistolet à la main, l'espée à l'autre, ou bien auec la pique, ou demi pique, ou halebarde, & telles autres armes. Il est aussi bon de faire marcher deuant quelques vns auec des rondaches à preuue du mousquet. *Preparation pour donner.*

Quant à l'ordre & nombre des Soldats, il pourroit estre tel que le suiuant. Apres que la mine aura iouë, l'auant-garde de 25. hommes armez comme nous auons dit, auec grenades aux mains pour ietter, donnera, conduite de deux Sergents: Ceux-cy seront Soldats choisis de toutes les Compagnies. Par fois on y admet les Volontaires, ou bien ceux de la Caualerie, à cause qu'ils ont tous leurs armes à preuue. Apres viendra vn Capitaine auec cinquante Soldats, qui seront suiuis de cent autres Soldats conduits de deux Capitaines, ou d'vn Lieutenant & d'vn Capitaine: Ceux-cy seront encor secondez de deux cents Soldats menez par *L'ordre & le nombre des Soldats.*

RR 3 deux

Des Ataques par force,

deux Capitaines. Les tranchées seront renforcées d'vn Regiment à l'endroit de l'Ataque, qui se tiendront tousiours prests pour donner en cas que les autres fussent repoussez, ou eussent besoin de secours, comme aussi pour les rafraischir : Figure 14.

Faut prendre l'ordre auant que partir. Auant que partir on prend l'ordre : s'il y a des retranchemens, le premier Capitaine se logera au haut de la bresche : s'il n'y en a pas, on passera outre s'auançant le plus qu'on pourra dans le Dehors.

Faut que les premiers portent des eschelles. On n'oubliera pas de faire porter aux premiers quelques eschelles, car souuent on en a affaire, bien que la montée semble facile, quand on est la où la treuue tousiours fort rude.

Prouisions qu'il faut auoir fait à la tranchée. Il faudra aussi auparauant auoir fait prouision dans la tranchée de barriques, ou gabions, de planches, & mantelets, de pics, pales, crochets pour abatre les gabions, & barriques qui couurent leurs logemens, & autres instrumens, marquez 15. pour soudain qu'on sera entré se loger, & se couurir : car asseurement il y a plus de peine & de danger, & plus de Soldats sont tuez tandis qu'on se loge dans ces Dehors, que lors qu'on les prend. Et bien souuent apres les auoir forcez, & estre entrez dedans, il en faut sortir auec grande perte, à cause qu'on est veu de plusieurs lieux de la Place : c'est pourquoy il faudra vser de diligence à se couurir & mettre en seureté. Il sera bon aussi auant que donner auoir emporté les defenses & Parapets qui peuuent descouurir en ces lieux, qui font perdre plus d'hommes que ne fait tout le reste de la Place : car autant qu'il y a

Faut faire autant d'ataques qu'il y a de Dehors. de ces Dehors, autant d'ataques faut il faire ; & encor qu'on vienne pied à pied, si faut il en fin iouer des mains pour y entrer, & tant plus il y en a l'vn deuant l'autre, c'est tant pis. Et s'il y a quelque lieu dans la Place ou il n'y en eust point, on l'ataquera : s'il y en a tout autour, & quantité les vns apres les autres, commandez par degrez, il vaut mieux les contraindre à se rendre par long Siege, qu'ataquer la Place de force. De cecy

Exemples. nous en auons veu l'exemple au Siege de Bergue sub Zoom, qui fut ataqué par le Marquis Spinola auec vne puissante armée, laquelle fit tous ses efforts, & donna plusieurs viues ataques sans pouuoir iamais emporter vn seul Dehors, ayant esté contraint de leuer le Siege, auec grand perte de plusieurs Soldats, d'argent & de munitions. L'année suiuante mieux apris à ses despens, il ataqua Breda, fortifié de mesme que Bergue sub Zoom, non pas par force, comme l'autre, mais par long Siege ; & apres neuf mois les contraignit à se rendre, sans perte des Soldats, & sans consommer les munitions il eut la Ville toute en son entier.

Où il y a plusieurs Dehors comment doiuent estre ataquez. I'estime que lors qu'il y a plusieurs Dehors l'vn deuant l'autre, comme vn Ouurage de corne auec ses retranchemens, & au deuant d'iceluy vne Demi-lune, il vaudroit mieux ataquer cet Ouurage par le costé marqué A, en la Figure 17. laissant la Demi lune B, & la plus part des retranchemens, desquels on seroit maistre estant dans l'Ouurage de Cornes par l'endroit A. Or pour amuser ceux de la Demi-lune on fera la fausse ataque C ; & pour les empescher qu'ils ne viennent enuelopper nos tranchées par derriere, ie ferois la Redoute D, qui contre-butteroit leur Demi-lune, & rendroit les tranchées asseurées.

Parce que les tranchées en cet endroit ne peuuent estre faites qu'elles ne soient enfilées ou de la Place, ou des Dehors ; il faut les couurir par dessus

Liure II. Partie II. 317

dessus auec des Gabions pleins de terre mis à certaines distances aux lieux descouuerts, ainsi qu'on peut voir en la Planche des Tranchées. Figure C.

Aucuns ont donné le moyen de prendre les Dehors sans faire bresche ni mine, auec de Ponts volans, qui trauersent & se reposent sur le Parapet, mais cecy ne peut seruir que lors que les fossez se rencontrent fort estroits: s'ils sont trop larges, les Ponts rompront, ou s'il sont fort, ils ne seront pas maniables. *Moyen donné d'aucuns de prendre les Dehors sans faire bresche.*

Quand on aura forcé les Dehors, on s'y logera, se couurant des lieux de la Place qui voyent dedans, rangeant les gabions & barriques le mieux qu'on peut à la haste, les remplissant apres de terre; ou si l'on n'a pas de gabions ni barriques, on creusera vne tranchée, dans laquelle on se tiendra. Les retranchemens, ou logemens pour estre bien faits, doiuent auoir vn fossé au deuant, & estre flanquez. On les fait le plus auant qu'on peut, afin de gagner terre; apres à loisir on en fait mieux d'autres plus arriere, qui defendent, & soustiennent ceux-cy. Ces logemens doiuent estre couuerts par dessus, parce qu'estans si proches de l'ennemi, ils jettent des pierres, des grenades, & autres feux d'artifice, desquels il se faut garder. Si on les couure de planches seules, on y mettra infailliblement le feu; & faudra abandonner le logement. Pour l'empescher, il est bon de faire la couuerture fort penchante, ou pointuë, en dos d'asne, comme la Figure 18. afin que ce qu'on iettera dessus ne s'arreste pas, mais ce remede ne suffit pas pour resister aux feux gluans qui s'attachent par tout; & les autres feux, comme grenades, barils, &c. ont des pointes qu'ils plantent contre les aix. D'autres couurent les planches de peaux franches: mais si le feu d'artifice est bien fait, & qu'il soit quelque temps dessus, il les brusle, outre que ces peaux se sechent d'elles mesmes, & bien souuent on n'en a pas tant qu'on en a affaire: on se pourra seruir de terre grasse destrempée en forme de lut, & en couurir les planches trois doigts sur chacune, ou bien on mettra par dessus des gazons verts, qui resisteront au feu, ou les couurir de lames de fer. Pour empescher qu'on ne le vienne descouurir, il faudra qu'il y ait dans les tranchées aux lieux qui regardent le dessus du logement, quelques Mousquetaires qui se tiennent tousiours prests pour tirer, & faire retirer sur ceux qui les voudront descouurir. *Ce qu'il faut faire apres auoir pris vn Dehors.* *Pour empescher que le feu ne soit mis aux logemens.*

S'il n'y a point des Dehors en la Pace, lors qu'on est proche à 40. ou 50. pas de la Contrescarpe, il faudra faire les destours des tranchées plus frequens, afin qu'elles ne soient pas enfilées, & lors qu'on est proché, à huict ou dix pas prests à ouurir la Contrescarpe, il vaut mieux les faire toutes droites vers la face qu'on veut ataquer qu'en destournant, encor qu'elles soient enfilées de cet endroit B F, parce qu'encor qu'elles destournent, elles seroient veuës du flanc opposé E, comme en la Figure 16. & 20. il est mieux de faire la tranchée 19. toute droite, que si l'on faisoit le destour 20. qui seroit veu du flanc E, duquel on receuroit beaucoup plus de dommage que de l'endroit F, d'où ceux de la Place ne sçauroient tirer dans la tranchée sans se descouurir, & endommager ceux qui seroient dedans qu'à coups de pierres, & auec les feux d'artifice, desquels on se peut couurir, comme nous auons dit. Il sera meilleur de creuser la tranchée *Ce qu'on doit faire à vne Place sans Dehors.*

318 **Des Ataques par force,**

chee par deſſous terre, iuſques qu'on ait ouuert la Contreſcarpe aux foſ-
ſez ſecs; aux pleins d'eau on ne peut pas, parce qu'on treuueroit l'eau. Si
la terre eſt mauuaiſe, il la faut reueſtir de planches, souſtenuës de leurs tra-
uerſes & piliers; & pour euiter accident, il ſera bon faire cecy en toute
ſorte de terrains. I'aduertiray que lors qu'on eſt ſi proche, on fait les tran-
chées comme on peut, & non pas comme on veut; car alors il y fait ſi
chaud, qu'on treuue bien de la difference de les tracer en ces lieux d'auec
le commencement.

PLANCHE XLVI.

COM

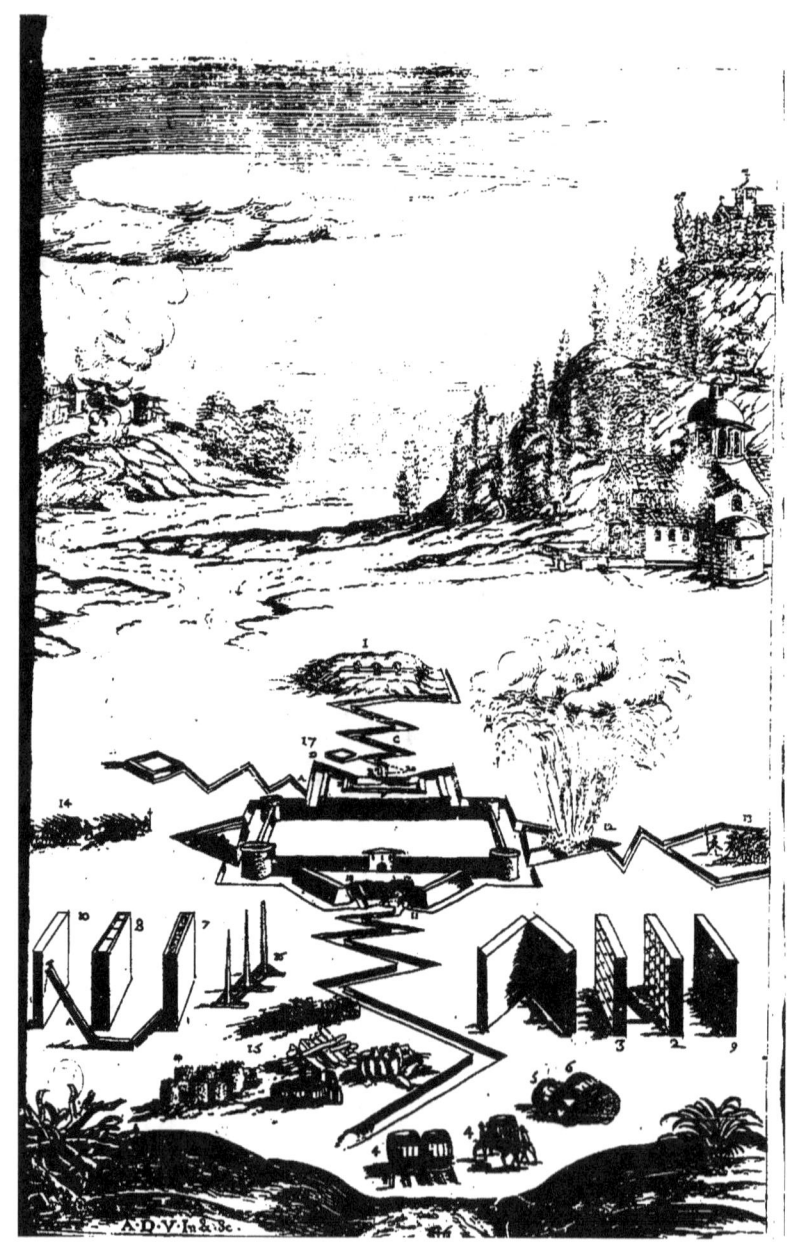

Liure II. Partie II.

COMME ON DOIT SOVSTENIR, & empescher l'effect des sorties.

CHAPITRE XXXI.

On ne s'approche iamais si pres des Dehors, que ceux de la Place ne fassent quelque sortie, l'effect de quelles on doit empescher par la bonne conduite des Trauaux, & par la diligente garde d'iceux, & repousser l'ennemi par la force.

Faut empescher l'effect des sorties en s'approchant des Dehors.

Les sorties se font d'ordinaire de nuict à cachettes, pour surprendre ceux des tranchées, principalement aux Places où le secours ne peut entrer que difficilement ; car de venir de force ouuerte, ce seroit leur desauantage, alors que les tranchées sont bien faites, flanquées par les destours, & fortifiées par les Redoutes qu'on y fait, assez larges pour y combatre, & tellement disposée qu'on ne peut estre enuelopé par derriere : mais tout cela seruiroit peu, si n'y faisoit bonne garde. Il les faut outre cela garnir de Soldats bien munitionnez, les empescher qu'ils ne dorment pas la nuict, mettre des Sentinelles sur les auenuës, & en plusieurs endroits des tranchées : Et lorsque l'ennemi viendra, on opposera la force, laquelle doit estre principalement à la teste du trauail, ou au logement plus proche, parce que l'ennemi l'ataque d'ordinaire, comme ce qui le touche de plus pres. On tiendra en ces lieux les plus hardis, & les mieux armez : bien souuent on y enuoye quelques vns de la Caualerie à pied, comme on faisoit à Montauban: & à Montpelier où on les enuoyoit à Cheual en garde à vn lieu couuert proche des tranchées. Les Volontaires par fois viennent aussi en ces lieux, qui doiuent estre tous armez à preuue du Mousquet, autrement ne les pas receuoir. Ie treuue tresmauuaise la coustume qu'on a en France de ne porter point d'armes, pour la vanité de faire voir qu'on ne craint pas le peril, ou pour n'estre incommodez de leur pesanteur, ce qui est tres-absurde : car l'vsage fait treuuer les armes legeres; & ce n'est pas pour soy seulement qu'on les porte, mais pour tous ses compagnons, & qui s'expose temerairement au peril, ne neglige pas seulement soy-mesme, mais encor tous les autres, le salut desquels depend l'vn de l'autre: car toute l'armée est comme le corps, duquel la moindre partie ne peut patir sans que les autres s'en sentent. C'est pourquoy Homere produit au combat les plus vaillans armez; & les loix des Grecs ne chastioient pas ceux qui perdoient l'espée & la lance, mais bien ceux qui laissoient leur bouclier, pour monstrer que le Soldat doit auoir plus de soin de ne receuoir pas du mal, que d'en faire à l'ennemi. La fuite de la mort n'est pas blasmable lors que la vie s'applique à l'honneur, à la vertu & au seruice du public.

Sorties se font d'ordinaire de nuict.

Ceux qui sont & mieux armez doiuent estre mis aux tranchées pour soustenir l'ennemi.

Mauuaise coustume de ne porter point d'armes.

Exemple.

Leurs armes offensiues seront pistolets, demi-piques, pertuisanes, halebardes, armedasts, & semblables. Il est bon aussi d'auoir en ces lieux des rondaches à preuue du Mousquet, afin de se couurir, & pour soustenir le premier chocq & tenir toutes les nuicts quelques Pieces pointées vers les lieux d'où l'ennemi peut venir.

Comme doiuent estre armez ceux qui soustiennent les tranchées.

Ie voudrois qu'il y eust tousiours dans la tranchée de ces Pierriers qu'on

Pierriers bons aux tranchées.

SS 2 a dans

a dans les Vaisseaux, qui se chargent à boëte, qu'vn homme ou deux peuuent porter, auec quantité de boëtes,& force ferrailles pour les charger. I'ay opinion que cinq ou six de ces Pieces tirées de pres, lors que l'ennemi se voudroit approcher feroient vne grandissime dommage. Ces Pieces sont fort commodes, parce qu'elles sont faciles à porter, se chargent soudainement, se tirent tant qu'on veut, & tuent, ou blessent quantité de Soldats: Les grenades & les feux d'artifice sont aussi tres-necessaires, & quelques vns pour esclairer, afin de voir l'ennemi lors qu'il fait retraitte.

Faut que chacun soit en sa poste quand l'enemi fait quelque sortie.

Quand ceux de la Place font quelque sortie, il faut se tenir chacun à sa poste, & la defendre : & bien qu'on entende le bruit autre part, personne ne bougera de son lieu sans commandement expres : car souuent l'ennemi donne des fausses alarmes aux lieux qu'il n'ataques pas, afin d'attirer les Soldats en ces lieux, & faire par ce moyen desgarnir celuy qu'il veut surprendre. Si la Caualerie est en garde, il faut qu'elle s'oppose à ceux qui feront la sortie ; & de la tranchée on enuoyera quelques Soldats qui soustiendront tandis qu'on fera mettre en armes ceux qui sont hors de garde. L'Auantgarde estant auancée, si l'on peut on ira antre deux, & les ayant separez on les mettra en desordre. Dependant chacun des autres defendre le lieu où il sera en garde, & ce sera au Chef d'enuoyer du secours au lieu qu'il verra estre necessaire, qu'il prendra des Corps de gardes plus proches, & tout en mesme temps fera venir le reste de la Caualerie, & troupes fraiches du Camp pour renforcer, & renouueler ceux qui seront à la premiere defense. Par fois lors que le trauail est imparfait & mauuais, il vaut mieux le quitter d'abord, & se retirer au premier Corps de garde, ou Redoute, qui sera plus arriere : mais il faut que l'ordre ait esté donné auparauant ; autrement il faut defendre le lieu tant qu'on le peut tenir.

Redoutes necessaires pour soustenir les sorties.

I'estime que les Redoutes sont tres necessaires pour soustenir & empescher les sorties: car ceux qui serõt en garde là dedans ne pourront estre ni pris, ni forcez. A la teste du trauail on tiendra seulement des Sentinelles, qui se retireront auec les trauailleurs dans ces premieres Redoutes lors qu'ils verront venir l'ennemi, apres auoir donné l'alarme. Si ces Redoutes flanquent le trauail qu'on fait, il ne pourra estre gasté sans beaucoup de perte pour les ennemis ; & quand cela seroit, si elles sont assez frequentes, il fera peu de mal, & en receura beaucoup.

Ne faut quitter la tranchée de la retraite de l'enemi.

Quand l'ennemi se retire il ne faut pas sortir de la tranchée pour le poursuiure: car on n'auanceroit rien, à cause qu'ils se laissent glisser dans le fossé, où ils sont asseurez, & au retour on seroit endommagé de ceux de la Place: il faut seulement tirer dessus, demeurant à couuert dans la tranchée.

DES MINES.

CHAPITRE XXXII.

Inuention des Mines tres-anciennes.

L'INVENTION des Mines est tres-ancienne : On treuue que Saül prit plusieurs Villes des Amalecites par ce moyen : on s'en est serui à diuers vsages ; mais le principal estoit pour faire tomber les murailles : ils commençoient de loin, & alloient

Liure II. Partie II. 323

loient fous terre iufques aux fondemens, lefquels ils fapoient, & les eftayoient auec des fortes pieces de bois, aufquelles ils mettoient le feu, & la muraille eftant fans fondement alloit en ruine: Cela eftoit ordinaire prefque à tous les Sieges, comme on peut voir en celuy que fit Philippus à Palea, Ville de la Cephalonie, & aufsi à Thebes; les Macedoniens à Tegeta; les Romains en Lilybée, en Hierufalem, & en mille autres lieux.

Ces Mines feruoient encor pour entrer dans les Places fans faire brefche. On faifoit vn grand canal fous terre iufques au milieu de la Ville, lequel eftant foudainement ouuert on fe trouuoit dans la Place. Ainfi Alexandre prit vne grand Ville dans le Royaume des Sabées, & Camillus la Fortereffe des Veiens. Autrefois on a fait des forties par ces lieux, comme les Iuifs contre les Romains au Siege de Hierufalem : d'autres les ont faites pour s'enfuir partie des Gamaleens fe fauuerent par tels lieux. Telefearcus affiegé par Darius, fe fauua de la Fortereffe de Samos par vne Mine : Hannibal auoit fait fept canaux fousterrains dant fon logis pour s'efchaper des Romains, Il s'en eft treuué qui ont fait les Mines pour defrober, comme Rampfinitus pour piller le trefor de Proreus, & ceux qui defroberent les threfors de Sardanapalus en la Ville de Ninus. On pourroit encor s'en feruir à tous ces vfages : mais icy nous parlerons feulement des Mines, qui auec la poudre font fauter les plus grandes maffes de terre, & des baftimens. *Mines feruoient pour entrer dans les Places, & comment fe faifoient. Exemples.*

Au commencement de l'vfage des Mines à la moderne, on les commençoit bien loin de la Place: mais du depuis on a recogneu que cela ne feruoit de rien, & que c'eftoit prendre peine par plaifir, & faire par plus ce qu'on peut faire par moins: parce que la fin de la Mine eft pour faire ouuerture, & pour rompre ce qui pouuoit empefcher d'entrer: & foudain qu'elle a fait fon effort, il faut donner, afin que l'ennemi n'ait pas temps de racommoder la brefche. Or pource faire, la tranchée doit eftre creufée iufques au lieu qu'on ataque; autrement Il faudroit aller à defcouuert, ce qui feroit tres-mal à propos. Il vaut donc mieux commencer la Mine du bout de la tranchée, ou de quelque logement proche du lieu qu'on veut ataquer, que d'aller faire doublement ce long chemin par deffous terre fans vtilité, auec grand temps & defpenfe, puis qu'aufsi bien il le faut faire par deffus, qui feruira autant pour la Mine, comme fi on les faifoit tous deux. Outre que commençant fi loin, il eft tres-difficile de treuuer le lieu fous lequel on veut faire la Mine, comme i'ay veu quelquefois le manquer, bien qu'on fuft affez proche. Aufsi de prefent on ne fait plus les Mines que lors qu'on eft logé deffus, ou pres de la Contrefcarpe: par fois tandis qu'on trauerfe le foffé on fait la Mine, & bien fouuent apres qu'on la paffé, & qu'on eft contre le Baftion ; & celles-cy font les plus affeurées, les plus commodes, & les plus faciles à faire. *Defauts des Mines à la moderne recogneu.*

Parce que les Mines font de grand vfage en toute forte d'Ataques, efpargnent beaucoup de munitions, & fauuent plufieurs Soldats, nous dirons au long l'ordre qu'il faut tenir à les faire, ainfi que nous auons veu aux derniers Sieges, aufquels il en a efté autant fait, & d'aufsi furieufes qu'on en ait iamais veu, auec des inuentions qui n'ont efté auparauant cogneuës de perfonne. *Ordre qu'il faut tenir à faire les Mines.*

On obferuera premierement que le lieu où l'on commence les Mines foit *Faut remarquer le lieu.*

SS 3

Des Ataques par force,

soit caché, & qu'on puisse aussi mener la terre sans estre veuë; ce qui se fera par dedans la tranchée, & la mettre en lieu couuert que ceux de la Place ne puissent pas s'aperceuoir qu'on fait Mine, de peur qu'ils y remedient auant qu'on l'ait acheuée.

Par en l'on commence la Mine.

Pour commencer la Mine, on fera vne descente, comme si on vouloit aller dans vne caue profonde d'vne pique, au fonds de laquelle on fera vne allée soufterraine pour s'approcher du Bastion, haute de six pieds, large d'autant, afin que deux hommes y puissent trauailler de front, au bout de laquelle on fera vne taillade parallele au lieu qu'on veut rompre; cette taillade sert pour receuoir la terre & l'eau qu'on sort des puys, ou des cascanes, qu'on donne à porter dehors à d'autres qui la prennent là. Elle sert aussi pour commencer là dedans plusieurs puys, ou Mines : elle fera disposée selon le lieu qu'on ataque; comme si l'on vouloit faire sauter la face du Bastion, elle luy sera parallele. Dans cette taillade on creusera vn puys, aucunefois on en fait plusieurs, & dans iceux on fera quelques canaux, autant qu'on voudra faire de cubes où loger les costés, ou bien vn seul suffira lors qu'iceux cubes doiuent estre en ligne droite, lesquels seront faites à costé du canal, ou à l'extremité de chaque canal, s'il y en a plusieurs, comme nous dirons aprés.

Explication de la figure, afin

Pour entendre plus facilement ce que nous sortons de dire, nous l'expliquerons par la Figure 1. de la Planche 47. Soit A l'œil, ou entrée de la Mine; la descente soit A M; l'alée pour approcher du Bastion sera N; la taillade au bout de ladite allée sera C B : les deux puys seront marqués D E, desquels l'vn marqué D est à plomb, l'autre E est en descente, ou penchant, & ie l'aimerois mieux ainsi; car il est plus commode à transporter la terre, qu'estant à plomb : si l'on vouloit on n'en feroit qu'vn seul. Au fonds de ces puys on fera à chacun vn canal marqué H & G, lors qu'on est proche du fondement, on fera les testes L I F pour faire trois cubes, ou si l'on met toute la poudre en vn, comme sera dit aprés, on fera le canal seul H I, & au bout I sera fait le cube à mettre la poudre.

Mine à cascanes plus commode.

La Mine se fera plus commodément si elle est à cascanes, qui est vne inuention nouuelle : on fait l'entrée comme deuant; au fonds d'iceluy on fait la taillade; dans icelle le puis, qui seront seulement de la hauteur d'vn homme : au fonds du premier puys on creuse vn peu à costé, & l'on en fait vn autre de mesme hauteur, & ainsi tous les autres iusques qu'on soit assez bas : par ainsi ceux qui trauaillent à la Mine se peuuent donner la terre dans des paniers de l'vn à l'autre fort promptement, & sans beaucoup de peine. Les puys seront larges comme les ordinaires, que quatre hommes y puissent demeurer dedans pour trauailler, s'entend aux premiers qu'on fait; car les autres doiuent estre moindre. Quand on sera bien bas, on fera le canal droit vers la muraille qu'on veut emporter : si l'on n'est pas au dessous du fondement, on fera encor vn autre puys bien profond, afin d'estre fort auant au dessus. Car si l'on veut que la Mine fasse bon effect, il faut que les fourneaux soient au dessous des fondemens, & tant plus ils sont profonds dans la terre, tant plus ils ruinent ce qui est au dessus. Apres on fera vn destour si on y eut, qui n'est aucunement necessaire, les Mines estans faites de cette façon. Il sera beaucoup mieux faire ce canal droit : car ces destours se font seulement, afin de les

ferme

Liure II. Partie II.

fermer, apres qu'on a chargé la Mine, & empefcher que la violence de la poudre ne s'exhale par là. Si l'emboucheure eftoit fans deftour, il feroit à craindre qu'elle ne repouffaft ce qu'on auroit mis dans le canal : mais la Mine eftant faite à cafcanes, quand on ne rempliroit que la derniere alléc, & la derniere cafcane fans aucun deftour, il feroit impoffible que l'effort de la Mine repouffaft ces obftacles, à caufe que toute la folidité de la terre qui eft derriere refifte. La derniere allée ou deftour fera plus eftroit que le premier Canal, de façon que l'entrée du fourneau foit feulement de la grandeur qu'vn homme y puiffe entrer; long iufques qu'on foit au deffous du lieu qu'on veut emporter; au bout duquel on fera la Mine ou cube affez grande, pour tenir trois ou quatre barrils de poudre, de cent liures chacun, pour les Mines ordinaires : par fois on en mettra iufques à dix, aufquelles on fait plufieurs branches & cubes, dans lefquels on defpart cette poudre, en mettant plus ou moins felon la grandeur & refiftance du lieu qu'on veut faire fauter. Et cecy gift au iugement & difcretion de l'Ingenieur, ou Mineur; mais il vaut toufiours mieux en mettre plus que moins. Nous ferons mieux entendre tout ce deffus par la Figure 2. en la mefme Planche, où foit l'œil de la Mine A, la premiere defcente A M, l'allée pour s'approcher du Baftion N, laquelle n'eft pas neceffaire d'eftre faite, lors qu'auec la defcente A M on eft affez proche. La taillade eft marquée C B: la premiere cafcane, ou puys fait dans icelle taillade fera D, & les autres de mefme E F G: lors qu'on iugera eftre affez bas : on fera le canal G I pour s'approcher du Baftion. Si eftant là on n'eftoit pas affez bas, & que le fondement fuft encor au deffous, il faudroit faire, vne ou deux cafcanes, ou autant qu'il feroit befoin, comme I O, & puis faire vne allée qui allaft en biaifant, ou pour eftre mieux toute droite, marquée P H, & au bout on feroit le cube H ; ou bien depuis la derniere cafcane I, on feroit plufieurs teftes, ou branches pour faire plufieurs cubes, ainfi que nous auons monftré en l'autre figure.

Defcription.

Aucuns font fimplement vn canal fousterrain, & lors qu'ils font proches, ils font quelque deftours & le cube au bout: c'eft la mode ordinaire, marquée la Figure 3. de ceux qui n'en fçauet point d'autre. Les cafcanes à noftre mode font l'effect des deftours, lefquels font pour empefcher que la mine ne faffe fon effect contre iceux, & aux cafcanes la mefme refiftance y eft auec beaucoup plus de force.

Pratique d'aucuns en fait des Mines.

En faifant la Mine, il peut arriuer qu'on treuue des fources d'eau viue; alors il les faut eftouper, & bourrer, ou fi l'on ne peut pas, il faut vuider l'eau auec des feaux continuellement, ou fi elle eft en trop grande quantité, auec des pompes, la deftournant dans quelques referuoirs qu'on fera à cofté, afin de n'empefcher pas les trauailleurs, & dans iceux on mettra les inftrumens à tirer l'eau. La taillade fert icy grandement, parce qu'apres auoir fait voftre referuoir à cofté de la cafcane où l'on treuue la fource, vous faites dans la taillade vn puys qui va correfpondre au referuoir, où l'on pourra mettre les inftrumens à tirer l'eau, & les ouuriers auffi qui trauailleront fans empefcher ceux qui font à faire la Mine.

Ce qu'il faut faire treuuant ces fources en minant.

S'il y auoit du fablon, ou terre peu ferme, il faut l'eftayer auec des pieces de bois & planches, faifant comme vne galerie : mais fi tout le deffus eftoit de fablon il fera tres-mal aifé à faire la Mine ; alors il faudra faire vne

Comme il faut faire les Mines aux lieux fablonneux.

vne fort grande ouuerture creusée auant, iufques qu'on treuue la terre ferme: la difficulté eft de fouftenir le fable qui eft au deffus, ce qui fait qu'aucuns tiennent impoffible de miner ces lieux: pour moy ie les tien pour tres-difficiles. Que s'il m'y faloit neceffairement faire vne Mine, foit veuë la Figure 4. ie ferois planter quantité de paux l'vn contre l'autre, marquez A, qui enfermaffent vn cercle B C, de fix, ou huict pas de diametre, ainfi qu'on fait quand on veut baftir dans l'eau, qui feroient fort aifez à planter dans le fablon. Ces paux feroient affez longs, qu'ils peuffent paffer tout le fable, & eftre fichez dans la terre ferme. Aprés i'ofterois tout le fable qui feroit là dedans, eftayant tres-bien ces paux par le dedans auec des trauerfes & croifieres D E, afin que le fable qui eft au tour fe fouftinft; ayant treuué la terre bonne, on creuferois au milieu le puys, & dans iceluy le canal, comme aux autres. Si on ne pouuoit pas treuuer la terre, il faudroit tout laiffer; car il eft impoffible de faire vne Mine où tout feroit fable, & le deffus & le deffous, comme auffi lors que dans le fable on treuue l'eau, & que cela dure fort profond, & en quantité: c'eft pouquoy il fera bon d'auoir fondé le fonds auant que la commencer.

Inuention de l'Autheur, pour miner dans le fable.

Pour miner, s'il y a quelques rocher.

Aucunefois on rencontre quelque rocher fort dur, & mal aifé à percer, ou rompre; alors on fera le canal tout autour, iufques qu'on foit reuenu droitement où l'on veut aller, comme la Figure 5. Or pour treuuer affez precifément l'endroit qu'on veut miner, il faudra eftant dans les tranchées auec quelque inftrument mefurer la diftance qu'il y a depuis le lieu où vous ouurez la Mine, iufques au lieu que vous voulez faire fauter, ce qu'on pourra faire commodément eftans à couuert, affeurez dans la tranchée, à loifir, & affez pres, (ce qui n'eft pas en prenant les Plans, car les tranchées ne font pas encor faites; c'eft pourquoy les inftrumens à cet effect ne feruent de rien, comme nous auons remarqué.) Sçachant cette diftance, on fe conduira par deffous terre auec la Bouffole, ce qui eft fort facile à ceux qui en fçauent tant foit peu l'vfage, duquel nous laiffons d'en parler pour n'eftre du fujet, & parce que plufieurs autres en ont traitté dans des Liures entiers. I'aduertiray feulement qu'on ne fe trompe pas en fe feruant de la Bouffole, parce que par fois fous terre il y a de la miniere de fer, ou des pierres qui en tiennent, ce qui fait varier l'aiguille, & faire faire des fautes fi l'on n'y prend garde: c'eft pourquoy i'aimerois mieux me feruir du faux efquierre, prenant les argles & les coftez, ou fi ie voulois me feruir de la Bouffole, ie la mettrois dans vne groffe piece de bois fort efpaiffe, afin que le fer empefché par l'efpaiffeur du bois ne peuft agir contre l'aiguille.

Pour faire le fourneau au deffous des lieux qu'on veut faire fauter.

Pour miner fous l'eau.

Lors qu'on veut miner fous l'eau, il faudra faire les premieres cafcanes grandement profondes, iufques qu'on foit au deffous des veines de l'eau, & qu'on treuue la baume, ou rocher doux, & là on fera le canal, qui fera plus bas que la fource; l'eau qui pourroit paffer au trauers de la roche, ou baume, on la vuidera comme nous auons dit cy deuant auec les pompes, & autres inftrumens qu'on tiendra dans la taillade.

Pour charger la Mine.

Vos canaux eftans faits, & vos cubes, vous les chargerez d'autant de barrils de poudre qu'il fera neceffaire, lefquels vous rangerez là dedans, & couperez quelques douues, efpanchant par là quantité de poudre.

Deuant

Deuant l'entrée du fourneau, vous trauerserez des planches fort espaisses qui ferment cette emboucheure apres que vous aurez rempli ce qui reste de vuide dans iceluy ; auec des pierres & grosses pieces de bois que vous y mettez par grand force, iusques que le cube soit plein, & tous les destours bouchez, & les puys qu'on pourra remplir, laissant le passage pour la trainée, comme sera dit apres.

Si le lieu est humide, ou qu'il y ait de l'eau, on mettra la poudre dans des sacs de toile, guederonnez de quelque composition forte, que nous descrirons autres part. & dessus ces sacs on en mettra d'autres, qu'on guederonnera de trois doigts d'espais. *Sacs à charger la Mine.*

Autrement, & le mieux de tout, c'est de faire vn coffre de planches de bois dur, espaisses de trois doigts, guederonné par dedans & par dehors, capable de tenir sept ou huict quintaux de poudre, lequel on remplira lors qu'il sera dans le forneau ; on mettra ce coffre dans vn autre de mesme, arme de lames de fer, qu'on serrera tres-bien, qu'il n'y aisque le trou iuste pour passer la saucisse, qui ira auec vn tuyau de bois, ou de fer blanc iusques au milieu de la poudre ; apres on bouchera tous les destours necessaires, comme nous auons dit, & sera vn merueilleux effet, & sert principalement où le terrain est fort mauuais. *Coffres à charger la Mine.*

L'opinion commune est que la poudre ainsi enfermée fait plus d'effort que mise simplement dans le cube. On remarquera qu'il faut faire icy les canaux vn peu plus grands pour pouuoir passer ce coffre, ou bien il faudroit l'assembler là dedans, & le guederonner, ce qui seroit incómode : car on est tousiours hasté en chargeant la Mine, à cause du peril. Il vaut mieux les faire vn peu longs, & les porter tous faits. *Remarque.*

Au Discours du Petard, nous auons dit comme vn gros Petard contre vne porte foible agit moins que s'il luy est proportionné : de mesme en est-il des Mines, beaucoup de poudre contre peu de resistance ne fait qu'vn trou, elleuant en haut auec grande violence ce qui est au dessus. Or pour bien charger vne Mine, l'experience a fait cognoistre de laisser vn grand vuide dans le forneau, ou cube, & mettre toute la poudre ensemble, elle fait beaucoup plus d'effect que de la presser en diuers fourneaux, soit veuë la Figure 6. Si l'on vouloit faire sauter vne face de Bastion A, estans au dessus du fondement, on fera au long d'iceluy vne allée B D, & au bout, ou au milieu on mettra trois ou quatre barils de poudre bien aiancez, qu'ils prennent tout à la fois, laissant vuide tout le reste D E de l'allée ou fourneau, qui est au dessous du fondement, & bien fermer l'entrée & emboucheure à l'ordinaire. La Mine ainsi disposée fera sauter tout ce qui sera au dessus de ce vuide, aussi bien que s'il y auoit trois fois autant de poudre mise en diuers fourneaux, outre qu'on est asseuré que la poudre prend tout à la fois : & faisant plusieurs fourneaux ils prendront en diuers temps, & l'vn peut estoufer l'autre : cette façon de charger la Mine est beaucoup meilleure que les autres, c'est de ne faire qu'vn fourneau ou cube ainsi vuide, en partie pour chaque corps qu'on veut rompre. *La quantité de la poudre doit estre proportionnée à l'effort qu'on veut qu'elle face.* *Come on doit disposer la poudre.*

De cette façon on a tiré vne experience tres-belle ; c'est de faire sauter la terre du costé qu'on veut, & qui est de tres-grande importance, & personne iusques asteure ne l'a fait que par hazard. Nous en formerós vne re- *Pour faire sauter la terre du costé qu'on veut.*

TT gle

gle, tirée de cette experience, laquelle le plus souuent precede la raison, à cause que rien n'est en nostre intellect, qui ne soit premierement aux sens, & nostre esprit ne ratiocine que sur les choses qui sont actuellement, ou qui sont en puissance, auec quelque semblance, ou conformité auec celles-là : mesmes les estans de raison ne peuuent estre formez dans l'intellect sans quelque fondement sur les reels. Pour donc faire les Mines de telle façon que la terre saute du costé de l'ennemi, vous laisserez dans vostre Mine, outre le lieu qu'occupe la poudre dans vostre cube, deux fois autant de vuide D E, comme nous auons dit, & mettrez la poudre de vostre costé B, & le vuide du costé que vous voulez que la terre saute ; estant ainsi disposée, elle fera cet effect.

Autre disposition de la poudre.

Ceux qui n'apreuuent pas ce vuide, lors qu'ils voudront faire sauter vne grande face, ils disposeront les barrils sous le fondemens d'icelle, comme en la Figure 7. & l'alée ira corespondre droitement au milieu du cube, afin que tous les barrils prennent mieux à la fois ; & j'aimerois mieux mettre ainsi la poudre, que d'en faire plusieurs cubes, comme les marquez L I F, en la Figure 1. à cause du danger qu'il y a qu'ils ne prennent pas tous à la fois, par ainsi qu'ils facent moins de force.

Comme on doit faire sauter les bastimens à plusieurs corps.

Dans le Traitté du Petard, nous auõs dit comme on pouuoit auec iceluy faire sauter vn bastiment, s'entend lors qu'il est tout en vn corps, comme quelque tour, ou autre semblable : mais lors que c'est quelque Chasteau à plusieurs membres separez par les cours & les lieux vuides, cela ne seruira aucunement : car le Petard ne peut pas faire effect contre diuers corps ; non pas mesme contre diuerses portes, encor que vis à vis l'vne de l'autre, qui sont vn peu esloignées, si le dessus n'est couuert & vouté : car cette resistance qui est au dessus retient l'air pressé par la violence de la poudre alumée, qui se rarefie se changeant en feu. C'est pourquoy il faut que cet air treuue issue, & rompe la porte qui est plus foible, de mesme aux bastimens voutez. Les Petards peuuent bien rompre les murailles, à cause de la resistance de la voute : mais les mettant à vne cour descouuerte, tout le feu s'exhaleroit facilement. C'est pourquoy alors il faudra faire au milieu de la cour l'œil de la Mine, ou sa descente, & premier puys ; & quand on sera assez bas faire les branches, qui aillent correspondre au dessous des principaux endroits des corps des bastimens, faisant les cubes qu'on iugera estre necessaires, les disposant de telle façon, que tous soient le plus qu'il se pourra esgalement distans du milieu, afin qu'en donnant feu tous prennent à la fois. L'Ingenieur iugera de la quantité de la poudre qu'il faudra à chaque cube, selon la resistanc. des corps, cent, ou cent cinquante liures de poudre en chacun feront vn grand effect contre les bastimans des Chasteaux ordinaires.

Quand on doit charger les Mines.

On ne doit charger les Mines que peu auparauant qu'on les vueille faire iouër, parce que la poudre demeurant trop long temps dans l'humidité de la terre pert de sa force, outre que l'ennemi s'il s'aperçoit de la Mine, il peut prendre, ou gaster la poudre.

Comme on doit faire quad la poudre est dans les barrils.

Ceux qui mettent la poudre en barrils, ils ouurent quelque douue, & espanchent beaucoup de poudre tout autour : si elle est dans des sacs, il faut les fendre, & mettre force poudre autour : on les doit ajancer de telle façon qu'ils prennent tous à la fois. S'ils sont guederonnez,

ionnez, la faucisse leur donnera feu par vn trou, ou tuyau qu'on leur laissera.

Pour donner feu à la Mine, aucuns font vne trainée de poudre enfermée entre des tuiles, iusques qu'elle soit à l'ouuerture de la Mine: mais il est dangereux qu'en chargeant, & serrant la Mine on ne casse les tuiles, & interrompe la trainée, & l'effect de la Mine. *Pour donner le feu à la Mine.*

D'autres font vn estoupin lequel ils enferment de mesme; il est aussi dangereux à manquer que l'autre: car si quelque peu de terre tombe dessus, il l'estouffe, & l'humidité mesme peut empescher qu'il ne prenne. *Auec l'estoupin.*

Ie treue l'inuention la plus moderne de la saucisse meilleure que toutes les autres: son nom denote assez sa forme, elle doit estre faite de toile qu'on coudra tres-bien au long: elle sera bien si large qu'estant cousue vn œuf de poule y puisse entrer dedans, comme la marquée 8. On la remplira de poudre fine; estant pleine, on la guederonnera si l'on veut: sa longueur sera telle, qu'elle puisse estre estenduë depuis le dernier fourneau iusques à l'œil de la Mine & afin qu'elle ne s'ecrase, on mettra des fortes planches par dessus, soustenuës auec des bastons, ou auec des briques de chaque coste: au bout de cette saucisse on mettra vne fusée lente, marquée A, vn peu longue, autrement en y mettant le feu on se brusleroit les mains. C'est le vray moyen, & le plus asseuré d'amorcer les Mines: car encor qu'il y ait de l'eau, si la saucisse est bien faite, elle prendra infailliblement. Auec ces coffres, ou sacs, & cette saucisse, on pourroit faire les Mines dans les lieux mesmes, qui seroient pleins d'eau. Cette inuention est tres-belle, tres-asseurée, & qu'vn chacun peut facilement experimenter, auec laquelle on ne tombera pas à l'inconuenient de ceux de Catarrum, lieu des Venitiens assiegé par Barbe-rousse, lesquels ayans donné à propos feu à vne Mine lors que le Turc entroit, ne creua pas, à cause que la poudre estant par terre, auoit pris l'humidité, toute la flamme sortit lentement par le canal auec perte de plusieurs, & en fin de la Place: ou de ceux d'Albe en Hongrie, assiegez par le Turc, qui firent vne Mine, laquelle prit auant le temps, & endommagea beaucoup ceux qui l'auoient faite, sans faire mal à l'ennemi. *Auec la saucisse.*

Exemples des defauts de Mines.

Lorsqu'on voudra faire iouër la Mine, on aduertira ceux qui sont aux tranchées plus proches, afin qu'ils se retirent, de crainte qu'ils ne soient blessez des esclats, & de la pluye des pierres & terre qui tombe long temps apres qu'elle a ioué.

Pour plus claire intelligence, i'ay mis les instrumens qui seruent à faire les Mines selon la diuersité des terrains: la pale marquée 10. sert pour le terrain sablonneux, lequel doit estre transporté dans des seaux comme l'eau, car dans des paniers il s'espancheroit, si ce n'est que le lieu soit humide: l'autre pale, marquée 11. sert lors que parmi le sable il y a de la terre, elle doit estre ferrée, comme on voit en la Figure: le pic marqué 12. sert au terrain graueleux & ferme: la fueille de sauge, marquée 13. sert lors que la terre est bonne & grasse, comme aussi aux lieux limonneux: mais à ceux-là on la fera vn peu plus large: on peut se seruir du hoyau marqué 14. le bec de corbin marqué 15. sert contre la baume & rocher dur, il doit auoir la pointe d'acier trempé: le grain d'orge marqué 16. sert *Instrumens necessaire à faire Mines.*

Tt 2 aussi

330 Des Ataques par force,

aussi pour creuser & rompre la roche : le pied de cheure 17. y est aussi necessaire, le mettant dans les fentes, ou veines, on fait esclater la roche à gros morceaux: la sellete, marquée 18. est tres-commode pour amener dehors la terre & grauier, & tout ce qu'on tire de la Mine. Il faudra la faire estroite, afin que deux puissent passer dans le canal de la Mine les seaux, hotes, ciuieres, brouëtes, & autres instruments semblables ; ie ne les ay pas voulu mettre icy pour estre fort cogneus.

PLANCHE XLVII.

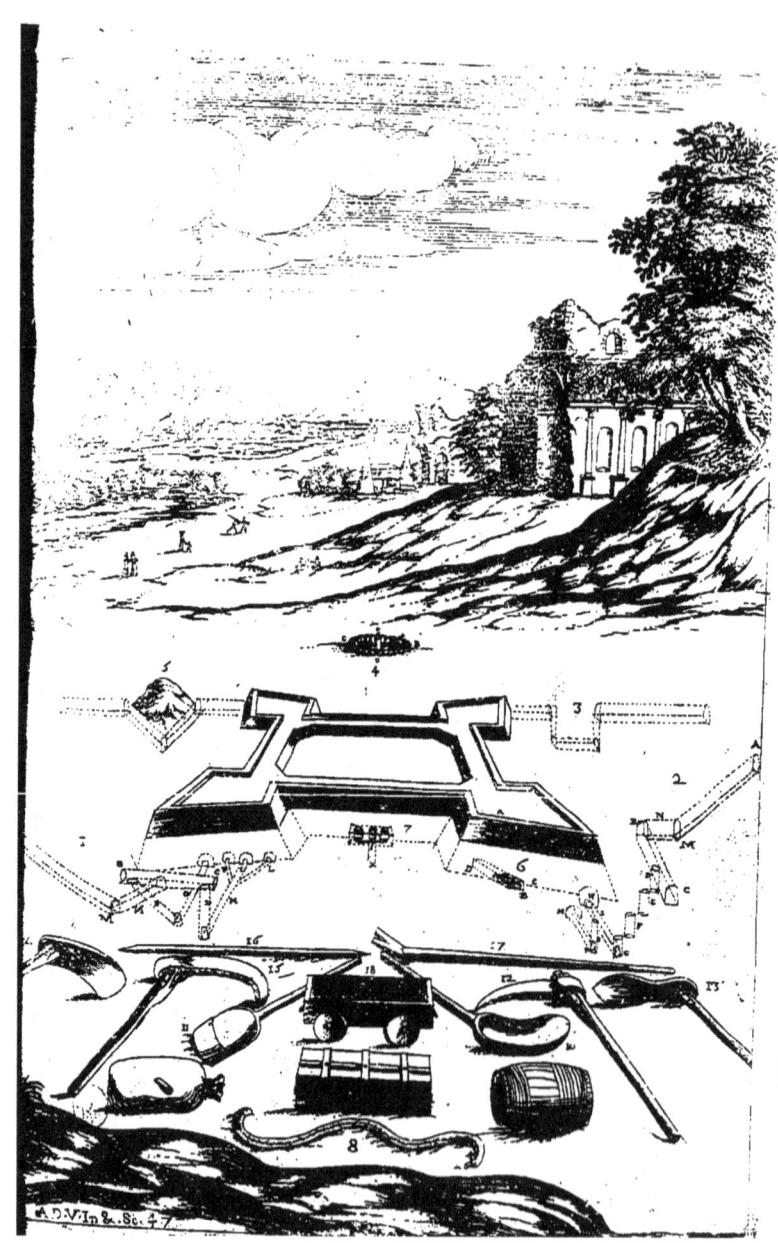

Liure II. Partie II. 333

COMME ON DOIT OVVRIR LES Contrescarpes.

CHAPITRE XXXIII.

 Ovr sçauoir le lieu auquel on doit ouurir les Contrescarpes, il faut premierement parler quel est l'endroit qu'on doit ataquer: nous auons desia dit en general que c'est le plus foible aux Places irregulieres, dequoy on ne peut donner regle certaine qui serue pour toutes, a cause de leur irregularité; l'Ingenieur & le conseil deliberent des lieux qui sont plus faciles d'estre ataquez. Mais des regulieres, parce qu'elles sont de tous costez d'esgale force, & toutes semblables, nous dirons les incommoditez & auantages qu'on peut auoir en ataquant chacune partie d'icelles.

Ceux qui sont d'auis d'ataquer les Places par le milieu des Courtines apportent ces raisons, que le terrain qui est derriere icelles est plus facile à emporter que celuy des Bastions quand ils sont massifs; que le fossé en cet endroit est fort estroit; derriere les Courtines on ne peut pas faire des retranchemens, & aux Bastion on en peut faire plusieurs, qui seront aussi forts que les Bastions mesmes. Les incommoditez qui arriuent sont beaucoup plus considera es: car premierement il y a deux flancs à rompre pour entrer il se faut couurir de deux costez: estant à la bresche on a comme deux Citadelles aux costez, entre lesquelles il est comme impossible de loger; & les pieces des flancs peuuent estre tellement reculées dans les Bastions qu'on ne sçauroit le demonter, comme on voit en la Planche 40. les canon estans couuerts derriere l'Orillon A, on ne sçauroit les demonter, desquels la plus grande partie de la trauerse B sera offensée. C'est pourquoy ie tiens que ce seroit folie, les Bastions demeurans entiers, de vouloir ataquer la Courtine si ce n'est qu'ils fussent excessiuement esloignez l'vn de l'autre, comme en la Figure C. Et quand cela seroit, i'aimerois mieux ataquer la Courtine tout contre l'vn des flancs en R, que de l'ataquer au milieu C; parce que du flanc voisi V, pour estre trop proche, on ne pourroit estre endommagé que des pierres, & des feux d'artifices; & de l'autre X, pour estre trop esloigné, l'ennemi ne feroit pas grand dommage, ni auant qu'entrer, ni apres estre entré, & par ainsi on euiteroit tous les retranchemens qui peuuent estre faits dans les Bastions, lesquels encor qu'ils demeurent entiers, qu'importe-t'il pourueu qu'on entre dans la Place? Toutesfois on remarquera qu'à cette ataque il faut passer double largeur du fossé, sçauoir autant que dure le flanc, & le reste de la largeur ordinaire du fossé, comme on voit en la trauerse R.

Ataque par le milieu de la Courtine.

Quàd on doit ataquer la Courtine.

D'ataquer la pointe du Bastion E, on n'espargne pas moins de trauail que de vouloir entrer par la Courtine: car il faut tousiours rompre deux flancs, & faire deux trauerses E E, parce que la trauerse 3. seule faite à la pointe du Bastion E ne peut couurir que d'vn flanc, tellement que de quel costé d'icelle qu'on passe, on sera descouuert de l'autre flanc: ce qui n'arriue pas en la trauerse faite en la face F, ou G; outre cela on prend le plus long chemin pour entrer dans la Place, dans lequel il faut passer, & forcer plusieurs retranchemens auant qu'estre maistre de tout le Bastion.

Ataque par la pointe du Bastion.

C'est

Des Ataques par surprise,

C'est pourquoy i'estime cette attaque n'est bonne que lors qu'on rencontre les Bastions fort aigus, desquels leur pointe est facile à rompre, & peu de gens se peuuent ranger dedans pour se defendre, & les retranchemens sont fort foibles.

La meilleure ataque par la face du Bastion.

La meilleure ataque est à la face du Bastion; car on n'a à rompre qu'vn flanc; & si elle est faite apres du lieu, où commence l'Orilon, comme en G, on euitera la plus grand part des retranchemẽs qui se font à la pointe: c'est la plus ordinaire de toutes, & la plus raisonnable, comme l'Ataque F, ou G.

Cõme il faut ouurir les Contrescarpes.

Maintenant cela estant supposé, nous dirons comme il faut ouurir la Contrescarpe. Auant qu'entrer dans le fossé, il faut auoir emporté le flanc qui le defend, & toutes les Defenses qui peuuent descouurir dedans, disposant les Bateries sur la pointe de la Contrescarpe, comme nous auons dit cy deuant, les faisant par dessus le Plan de la Campagne, comme les marquées H, lesquelles doiuent estre couuertes par le costé I, afin qu'elles ne soient endommagées du flanc K, ou bien on les fera enterrées, comme les marquées L.

Les Contrescarpes Desfenses.

De là on tirera incessamment, iusques qu'on aura rendües inutiles les Defenses M, si l'on veut ataquer la face du Bastion N. Ces flancs & defenses estans emportées, on entrera dans leur fossé: Si la Contrescarpe est reuestue, on pourra se seruir de la muraille, & au derriere d'icelle par des sous terre faire vne espece de galerie DP, auec les Cannonieres pour defendre la trauerse O, laquelle galerie il ne faut pas faire si auant vers la pointe D, qu'on soit veu du flanc M; car il faudroit l'auoir rompu, ou en receuoir du dommage: On fera aussi cette galerie du costé P plus que de l'autre; car c'est de ce costé que viendra l'ennemi pour brusler, ou rompre la trauerse, & ses couuertures, laquelle estant flanquée de ces galeries, si l'ennemi s'en approche, receura grand dommage.

Ce qu'on doit faire pour ouurir la Contrescarpe.

Si l'on veut ataquer la face N, on ouurira la Contrescarpe. Q: mais premierement il faudra auoir fait la Baterie H, sur le niueau de la campagne pour rompre le flanc M ou bien on la fera entrée, comme la marquée L capable de contenir trois Canons, si basse qu'elle soit seulement vn peu par dessus le fonds du fossé, ou s'il y a de l'eau vn peu par dessus icelle, si l'on peut on la fera sous terre, ouuerte pourtãt du costé des tranchées, par lesquelles on y descendra dedans, appuyant bien la terre qui sera par dessus auec des planches: les embrasures S se feront dans l'espesseur de la terre qu'on aura laissé de la Contrescarpe: de là on pourra battre à couuert le flanc opposé T, & toutes les defenses basses qui seront dans le fossé: on remarquera qu'elles seruiront seulement deuant que la trauerse B soit faite; car apres il faut se seruir des plus hautes, comme des marquées H, à cause qu'icelle trauerse empescheroit.

On fera donc la tranchée proche de la Place, ou sous terre, qui ne peut estre representée; toutesfois on peut voir la sortie O, ou au dessus, comme la marquée Y, couuerte de gabions, comme Z; mais parce qu'il empeschent seulement les coups de Mousquets qui tirent tousiours en ligne droite, & non pas les feux d'artifice qui viennent circulairemẽt, ie la voudrois couuerte de planches, comme Y. Or afin que de la face B2, on ne reçoiue du dommage, il faut auoir rompu les Parapets auant qu'ouurir la Contrescarpe, & apres y tirer incessamment.

PLANCHE XLVIII.

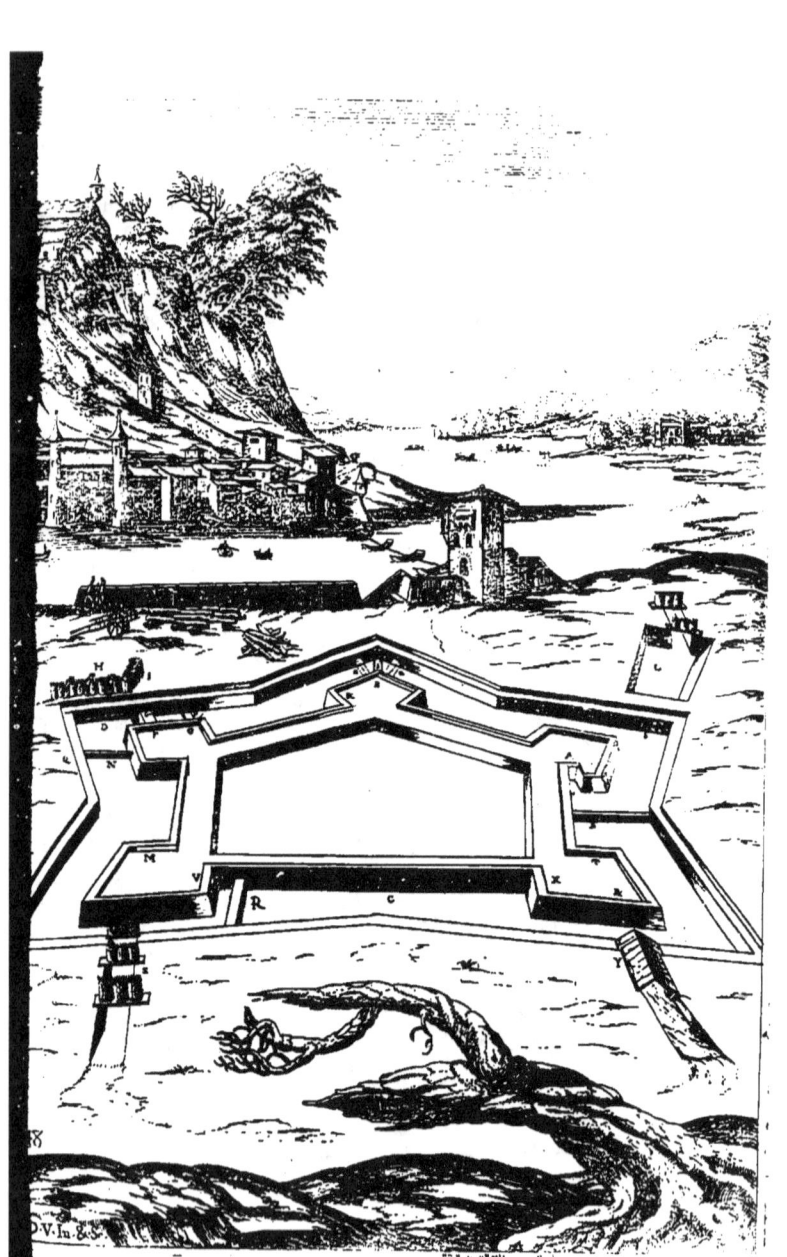

Liure II. Partie II.

COMME IL FAVT PASSER LE FOSSÉ.

CHAPITRE XXXIV.

APRES qu'on a ouuert la Contrescarpe, si le fossé est plein d'eau, ou il faut l'oster s'il se peut, ou le combler; ou s'il est sec, le passer auec la galerie, ou auec la trauerse.

Si la Place est plus haute que la campagne, & que le fossé soit plein d'eau, on le vuidera facilement, faisant vn canal sousterrain plus bas que l'eau, qui alle responde dans le fossé l'ayant ouuert, il se vuidera de luy-mesme, comme on voit en la Figure A de la Planche 49. *Pour oster l'eau la campagne est as plus basse que le fossé.*

Si c'est en la pleine campagne, dans les tranchées plus proches on fera vn ou plusieurs puys B, B, B, vn peu plus bas que l'eau du fossé, & dans iceux des canaux sousterrains D, qui allent iusques à l'eau du fossé E, plus bas qu'icelle, lesquels estans ouuerts, l'eau coulera dans les puys, ou mettant les pompes C, C, C, qui iouent tousiours, on vuidera à la fin le fossé, ce sera toutesfois auec beaucoup de peine, & s'il y a des grandes sources dans le fossé, on n'en viendra iamais à bout: c'est pourquoy alors il vaut mieux le combler, ce que i'aimerois mieux tousiours faire que vuider l'eau. Lors qu'on aura vuidé l'eau du fossé, il faudra mettre sur la boue qui reste ou des planches mises sur des fagots, marquées F, ou bien des clayes, marquées G, pour pouuoir trauailler commodément dessus, & faire la trauerse. Les anciens se seruoient de certaines machines, appellées *Musculi*, auec lesquelles ils affermissoient la boue, & passoient les machines dessus. *Pour oster lors qu'elle est à niueau.* *Pour affermir la bouë qui reste dans le fossé.*

Si quelque riuiere H passe dans les fossez I, il faudra creuser vn nouueau lict L, & la diuertir haussant la digue M, ce qui se peut faire lors que la campagne est plaine tout autour, & que la riuiere n'est pas fort grande: s'il n'y passe qu'vne branche on l'arrestera auec la mesme digue, ou escluse, & la fera passer dans son canal ordinaire H. *Pour destourner l'eau courante.*

Si l'on veut passer le fossé sans destourner l'eau qui est courante, en faisant la trauerse N, on laissera plusieurs passages par lesquels elle coulera, & par dessus on y mettra des ponts: on ne laissera pas pourtant de la couurir tout le long, du costé du flanc: mais on fera ces passages au dessous des Parapets qui couurent de ce costé, lesquels seront soustenus en ces endroits auec des planches, & pieces de bois, comme on peut voir en la trauerse N, ou plus clairement en la trauerse O.

Si l'on arreste l'eau, il ne la faudra pas laisser aller à trauers les champs, comme on fit autresfois deuant Naples, ce qui corrompit l'air, engendra la maladie, fit leuer le Siege, & fut cause en partie qu'on n'eut pas la Place. On luy fera son lict L par où elle puisse couler, iusques qu'elle retourne à son premier lieu plus bas, comme en R, lequel nouueau lict LR sera par tout esloigné de la Place d'enuiron la portée du Fauconneau, ou pour mieux faire, du Canon, afin qu'on y puisse trauailler en seureté. Apres que ce lict sera acheué, on fera la chaussée P, pour oster l'eau de son lict ordinaire H, & la faire passer par le nouueau L: Si la riuiere est gran- *Remarque.*

VV 2 de,

de, ie ne conseillerois iamais d'entreprendre vn si long & si difficile trauail.

Destourner les riuieres iors difficile.
Par fois la riuiere borde la Place d'vn costé où il n'y a pas des Fortifications, ie ne voudrois pas non plus alors m'amuser à destourner la riuiere, principalement si elle est grande, parce que c'est vn ouurage de grand temps, d'excessiue despense, & ce qui pis est, qu'encor que le lieu ne soit pas fortifié du costé de la riuiere, tandis qu'on la destourne, ceux de dedans ont assez de loisir de se fortifier de ce costé la, qui sera plus difficile à s'approcher que les autres endroits; d'autant que le lict de la riuiere qui reste sec est tousiours sablonneux & pierreux, difficile à faire tranchees, outre que ce lieu est tousiours plus bas, & commandé de la Place.

Exemples.
Semiramis destourna l'Euphrate, mais c'estoit pour bastir vn pont dans la Ville de Babylone en temps de paix, ce qui fut cause que Cyrus se seruit pour surprendre la Ville du canal qu'elle auoit fait le mesme Cyrus par despit destourna le fleuue Gyndes en 300. canaux, en quoy il employa inutilement son armée; en l'vn il treuua l'œuure faite, en l'autre il s'est fait mocquer.

Inuention admirable de Lupicini.
Ie ne veux pas icy mettre la belle inuention d'Antonio Lupicini, qui dit que lors qu'vne grande riuiere passe dans la Place, il faut l'arrester plus bas que son cours, laquelle n'ayant point de passage s'enflera, & noyera tous ceux de la Place s'ils ne se rendent promptement: i'ay opinion que la Verge de Moyse seroit fort necessaire à cet effect.

Comme on fera la trauerse aux fossez pleins d'eau de mer.
Si c'est l'eau de la mer qui remplisse les fossez par son flux, en ouurant les escluses, si l'on ne peut pas boucher le passage, il faudra la trauerse plus haute que l'eau ne peut monter, & ces lieux sont tres-difficiles à prendre, comme nous auons dit.

Raison contre ceux qui tiennent pour les fossez pleins d'eau.
Ceux qui tiennent les fossez pleins d'eau estre meilleurs que les secs, apportent cette raison, que l'ennemi a la peine de les vuider lors qu'ils sont ainsi, ce qu'il treuue tout fait aux secs: mais ie respons que de cela ceux de la Place n'ont aucun auantage que lors que l'ennemi est sur la Contrescarpe, auparauant ce leur est incommodité, outre qu'encor que l'ennemi oste l'eau du fossé, la bouë qui reste apres, empesche que ceux de la Place ne luy puissent nuire, & luy se passera aussi facilement que s'il estoit sec; tellement que cette eau aura serui deuant qu'on aborde le fossé de la Place, empeschant de faire commodément les sorties, & en ayant osté l'eau, la bourbe les rendra asseurez au passage.

Comme il faut combler le fossé.
Si on ne peut, ou on ne veut pas oster l'eau, il faudra combler le fossé, auec de la terre, & des fascines, à chacune desquelles on attachera vne ou deux pierres pour les faire aller à fonds: on iettera aussi des pierres, des barriques, des gabions, des sacs pleins de terre; les saucisses & saucissons sont aussi tres-excellens pour remplir les fossez, comme nous auons remarqué autre part, où nous auons mis leur description, & comme il faut les faire, & tout ce qui pourra seruir pour remplir, & pour faire la trauerse par dessus, large de quatre, ou cinq pas au moins, afin qu'on puisse faire le Parapet du costé du flanc, comme nous dirons apres.

Auantage qu'ont les assaillans aux fossez pleins d'eau.
L'assaillant a cet auantage aux fossez pleins d'eau, que les defenses estant emportées, on ne sçauroit l'empescher de combler le fossé, & faire

la

Liure II. Partie II.

la trauerse, sinon que ceux de la Place sortent auec bateaux, ce qui seroit fort dangereux: tout ce qu'on luy peut nuire, c'est auec les pierres, & feux d'artifice, dequoy on se peut parer couurant la trauerse en forme de galeries, comme sera dit apres.

Lorsque les fossez sont secs, si les defenses opposées sont emportées de telle façon qu'on n'y puisse plus loger le Canon: pour passer le fossé on fait vne galerie tant seulement, laquelle doit estre faite de planches fortes du costé du flanc, & doubles, qu'elles resistent au Mousquet, ou bien les faire des matieres & de la façon que nous auons dit parlant des mantelets, auec des Canonnieres en plusieurs endroits, & par dessus on mettra des planches couuertes de peaux fraisches, ou de terre grasse, ou coye, afin que ceux de la Place ne puissent pas les brusler. Ie voudrois que les aix fussent mis par dessus en pointe, & que la couuerture fust vn angle aigu, afin que par ce moyen rien de ce qu'on ietteroit ne se peust arrester, & les grosses pierres endommageroient moins. Il faut faire cette couuerture plus forte vers le Bastion qu'autre part, parce qu'en cet endroit on iettera des grosses pierres pour l'enfoncer: c'est pourquoy il seroit bon qu'elle fust couuerte de bonnes lames de fer. *Comme il faut faire la galerie.*

Auant que mettre la galerie dans le fossé, on doit l'auoir premierement faite & aiustée dans le camp, & puis l'apporter à pieces, & l'assembler dans le fossé: on la fera haute de huict pieds, & large de dix ou douze pieds, sans les Parapets. Les pieces qui la formeront seront poutres de demi pied de quarré, esloignées deux, ou trois pieds l'vne de l'autre: on clouera les aix de chaque costé, remplissant l'entre deux des matieres des mantelets: la couuerture se fera en angle, ainsi que nous auons dit, & comme la Figure monstre en la marquée Q: on voit comme elle doit estre mise dans le fossé, & en la marque S, nous l'auons faite plus grande, afin qu'on en voye distinctement la construction & les parties; à la moitié iusques en T, nous n'auons mis que les pieces de bois principales, & le reste depuis T est couuert de planches, qui doiuent estre de mesme du costé de dedans: la partie de la couuerture V, qui doit estre la plus proche du Bastion est armée de lames de fer. *Description de la galerie.*

Or pour empescher que l'ennemi ne vienne rompre cette galerie, lors qu'elle est dans le fossé, on fera au long de la Contrescarpe dans la terre vne allée, ou tranchée couuerte, auec ses Canonnieres, qu'on garnira de Mousquetaire en ouurant la Contrescarpe pour passer asseurément auec la galerie, ou faire la trauerse, ainsi qu'il a esté dit au Chapitre precedent. Ces defenses faites à propos seruiront grandement pour flanquer le passage, & aux sorties que l'ennemi fera pour venir rompre la galerie, ou trauerse, on l'endommagera grandement. *Pour empescher que l'ennemi ne la rompe.*

Il arriue par fois qu'on ne peut pas emporter les flancs, ou parce que l'assiete du lieu ne le permet pas, ou bien qu'ils sont faits de bonne terre, ou tellement couuerts de leurs Orillons, que quoy qu'on sçache faire il reste tousiours quelque Canon en defense; alors on fera la trauerse de terre à preuue du Canon.

Cette trauerse est comme vne tranchée dans le fossé, large de quinze ou vingt pieds, & la terre qu'on sort d'icelle, on la iette du costé du flanc qui la descoüure: de l'autre costé on fera seulement vn petit Parapet pour *Comme il faut faire la trauerse.*

340 Des Ataques par force,

se defendre contre les sorties. On la couurira par dessus ainsi qu'on fait la galerie, pour estre asseuré des pierres, & feux d'artifice. Cette trauerse doit estre necessairement faite lors qu'il y a de defenses basses qu'on ne sçauroit emporter auec le Canon, lesquelles on rend par ce moyen inutiles. On doit la creuser quatre ou cinq pieds, & autant presque que s'esleuera la terre du costé qu'on la iette, faisant le Parapet : ainsi on aura la trauerse assez haute & commode pour marcher , & mener par dessous ce qu'on aura affaire. La Figure Y monstre comme elle est dans le fossé, & la Figure X montre en plus grand volume comme elle doit estre faite 2. est le Parapet, qui couure du costé du flanc ou sont les Canons ; 3. est le petit Parapet, qui couure du costé qu'il y a moins de danger d'estre offensé ; 4. est la Banquete pour pouuoir tirer par les embrasures ; 6. est le fonds du fossé, où l'on voit que le fonds de la trauerse est plus bas, s'entend aux fossez secs : aux autres il faut la faire toute necessairement par dessus l'eau ; 5. est la couuerture, laquelle peut estre faite comme elle est là , ou en dos d'asne, comme nous l'auons faite en la galerie. Parce que ces lieux sont fort perilleux à estre gardez , à cause qu'on est proche de l'ennemi, lequel fait les plus grands efforts pour resister à ce qui l'offence le plus. Ie serois d'auis que par dessus la galerie, ou couuerture de la trauerse, on fist l'inuention suiuante ; C'est vn treillis, ou grille de bois, ou d'autre matiere, large autant que la galerie, & assez longue pour en couurir vne partie, haute de huict , ou dix pieds par dessus la galerie : cest arrest empeschera qu'on ne puisse faire descendre les Petards tout le long de la bresche pour creuer la galerie , & tuer ceux qui seroient dessous ; comme aussi pour arrester les pierres , & autres inuentions qu'on ietteroit à cet effect. Si cette grille estoit de fer, il n'y a point de doute qu'elle ne fust sans comparaison meilleure ; mais ie sçay bien que la on n'a pas ces commoditez , i'en dis la forme, la matiere sera celle qu'on aura plus à propos.

Description de la trauerse.

Quand on s'est logé contre le Bastion , il faut soudain aller fort auant sous terre, pour deux ou trois raisons : l'vne pour miner au dessous des retranchemens ; l'autre pour sonder si l'ennemi vient à nous par mesme moyen ; comme aussi pour treuuer les fougades s'il en fait, c'est vn grand auantage de ne se laisser iamais surprendre : & se preparer contre ce qui peut arriuer, encor qu'il n'arriue pas.

Machines fort grandes n'ont point reüssi.

Il s'est treuué aucuns qui ont proposé auoir des moyens pour prendre les Villes sans tant de peine, & passer tout d'vn coup les fossez , quels larges qu'ils fussent, & aller au dessus des Parapets des Rempars auec des ponts-volans : comme à S. Iean d'Angeli il y eut vn certain personnage, qui fit bastir vn pont grand à merueilles, soustenu sur quatre roües, tout de bois, auec lequel il pretendoit trauerser le fossé, & depuis la Contrescarpe iusques sur les Parapets des Rempars, faire passer par dessus iceluy quinze ou vingt Soldats de front à couuert. Il fit faire la Machine, qui cousta douze, ou quinze mil escus , & lors qu'il fut question de la faire marcher, auec cinquante cheuaux qu'on auoit atelé, soudain qu'elle fut esbranlée, elle se rompit en mille pieces auec vn bruit incroyable. Le mesme arriua d'vn autre à Lunel, qui coustoit moins que celuy-là, & reüssit ainsi que l'autre.

Liure II. Partie II.

On a tousiours veu par experience, que toutes ces Machines ne reüssissent iamais. Titus au Siege de Hierusalem, fit bastir vne tour de cinquante coudées de hauteur, qui pour estre trop haute se rompit d'elle mesme. La grande Sambuque faite par Marcellus deuant Syracuse, fut rendue inutile par Archimedes auant que les Romains s'en fussent seruis. L'Empereur Charles le quint assiegeant Desire, fit faire vn pont comme vne galerie couuerte, garnie de chaque costé auec des aix espais, & par dehors couuerte de sacs de laine, la couuerture de poutres grosses d'vn pied ; par là pouuoient passer cent Soldats à la fois: toute cette Machine deuoit marcher sur des roues, mais elle ne seruit de rien.

Exemples.

I'en ay veu qui promettoient pouuoir ietter auec vne Machine cinquante hommes tous à la fois depuis la Contrescarpe iusques dans le Bastion, armez à preuue du Mousquet ; iugez si cela est faisable : & pourtant celuy-la l'asseuroit auec autant d'effronterie, que s'il l'eust experimenté plusieurs fois. C'estoit bien autre que le Tolenon des anciens, qui estoit vne espece de bacule, auec laquelle ils mettoient dans la Place estans au pied de la muraille, vn, ou deux hommes tous armez. D'autres, de reduire en cendres les Villes entieres, voire les murailles mesmes, sans que ceux de dedans y peussent donner aucun remede, quand bien leurs maisons seroient toutes terrassées: en fin on ne voit aucun effect de toutes ces promesses, & le plus souuent, ou c'est folie, ou malice pour a. traper l'argent du Prince qui les croit.

Inuentions qui n'ont fait aucun effect.

Il se treuue si souuent de ces capricieux, qui croyent pouuoir executer ce qu'ils s'imaginent, & parce que quelquefois le dessein reüssit en petit, ils s'asseurent de faire de mesme en grand, sans considerer si la matiere est capable de soustenir, ou faire l'effort qu'on se propose. Et quand bien cela seroit, c'est vne folie de s'arrester à ces imaginations. Car il faut vn long temps pour la construction de ces Machines, & auant qu'elles soient acheuées, l'ennemi en est aduerti, & se prepare contre : & quand on les veut mettre en vsage (bien que le plus souuent elles se destruisent d'elles mesmes) si l'ennemi donne quelque coup de Canon dans vne roue, ou cordage, ou dans quelque autre piece principale, ou qu'il y mette le feu, la despense & le temps sont perdus, & le dessein retardé, & par fois interrompu, qui eust reüssi s'il eust esté conduit par autre moyen. C'est pourquoy il ne faut iamais croire à tous ces faiseurs de miracles, qui proposent des choses extrordinaires, s'ils n'en font voir premierement l'experience à leurs despens: il faut considerer qu'on ne sçauroit vaincre la force que par la force, & que ces Machines mouuantes ne peuuent seruir que pour quelque surprise ; à quoy encor elles sont inutiles, à cause de la longueur du temps qu'il faut, & pour les faire, & pour les conduire ; & le lieu par où on les fait marcher doit estre tres-vni, autrement la moindre secousse esbranle, & fait à la fin tout rompre & tomber en pieces. Tous ces poincts sont contraires aux surprises, qui doiuent estre secretement & promptement executées.

Caprices extrauagans ne doiuent estre creus.

Ce n'est pas pour cela que ie blasme toute sorte de Machines ; on en a fait,

342 Des Ataques par force,

fait, & on en inuente tous les iours de tres-vtiles, & tres-necessaires: mais ie parle de ces extraordinairement grandes, qu'on iuge par raison ne pouuoir estre mises en œuure, & faire les effects qu'on propose ; & ne faut iamais sur vne chose si douteuse fonder totalement vn grand dessein. De cecy on en doit faire l'espreuue à loisir, & lors qu'on n'en a pas affaire, afin d'estre asseuré de leur effect au besoin.

PLANCHE XLIX.

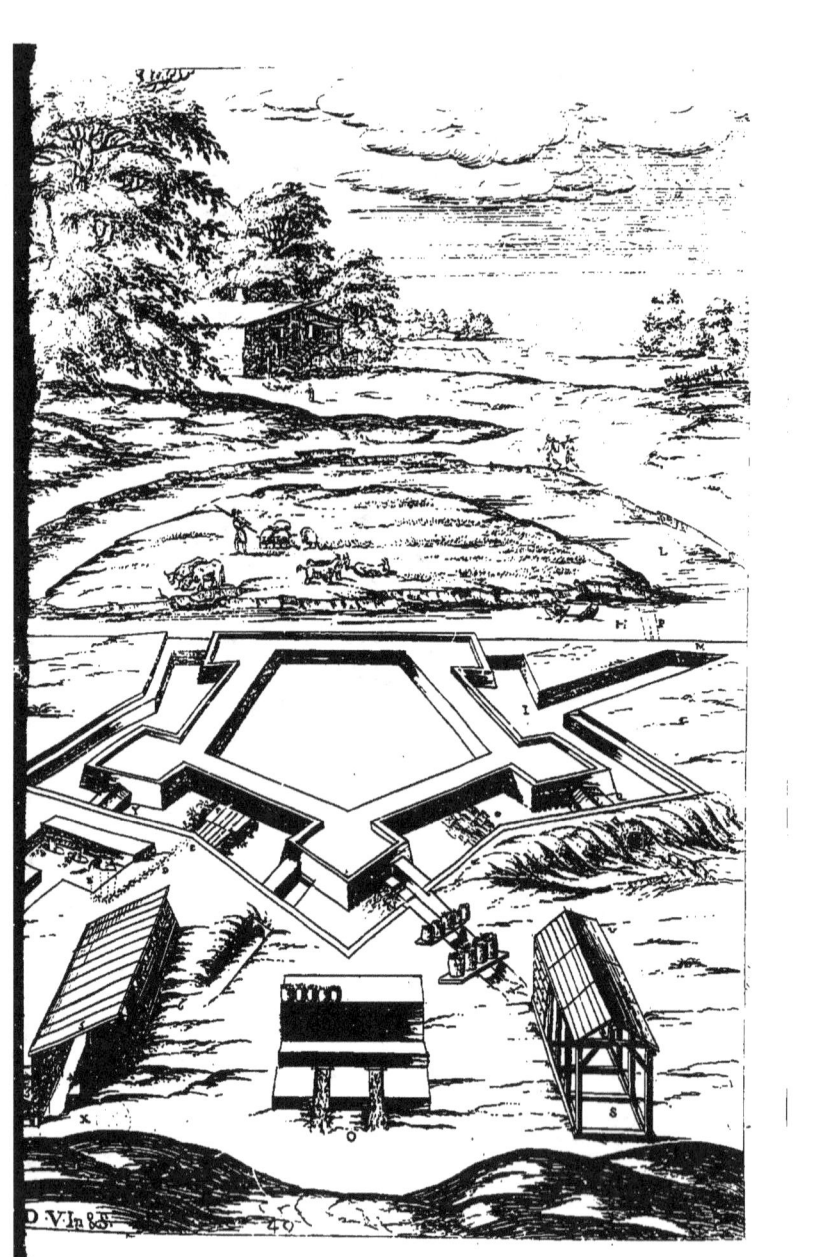

Liure II. Partie II. 345

L'ORDRE DES ATAQVES.
CHAPITRE XXXV.

LORS qu'auec la trauerse on se sera logé contre la face du Bastion, il faut faire bresche, ou montée contre les murailles simples à coups de Canons, & contre la terre auec la mine, ou sappe, faisant tomber peu à peu la terre, & auançant le trauail pied à pied à couuert : mais on ne sçauroit si bien aller, qu'en fin il ne faille venir aux mains, quoy qu'on die qu'il faut prendre les Places pied à pied, si l'on n'a des Soldats bien hardis pour entrer, & forcer les lieux qu'on a approchez; les tranchées ne seruent de rien pour si bien qu'elles soient faites, il faut enfin combatre, & le pluftost qu'on peut; car il ne faut iamais differer d'executer en autre temps ce qu'on peut faire presentement : il faut prendre l'occasion lors qu'elle se presente, & ne donner aucun relasche à l'ennemi. Henry fils du Roy François pour auoir trop attendu ne prit pas Perpignan : Pyrrus s'il eust ataqué Sparte la nuict mesme qu'il arriua, il l'eust prise, ce qu'il ne peut faire le lendemain : Rocandulfus apres auoir batu furieusement Bude, differa de donner; ceux de dedans font vn bon retranchement, le lendemain qu'ils viennent à l'assaut sont repoussez auec grand perte. *Il faut combatre pour prendre les Places.*

Exemples qu'il ne faut point differer pour donner.

Pour monter au haut de la bresche, & s'y loger, on pourra tenir l'ordre suiuant : Vn Capitaine auec deux Sergens conduiront cinquante Soldats, lesquels ataqueront d'vn costé, & deux Capitaines auec deux cens donneront d'vn autre, & tireront tousiours vers les retranchemens. Cependant deux autres Capitaines auec deux cens hommes applaniront le fossé, ou la montée, & osteront tous les Parapets des lieux gagnez, & cent autres auec gabions feront les logemens : deux cens attendront tous prests pour donner secours, & les tranchées seront renforcées des gardes extraordinaires. On enuoyera plus ou moins de Soldats selon l'ataque, & la qualité de ceux qui se defendent. *Ordre des Ataques particulieres.*

Si l'on vouloit donner vn assaut general, il faudroit preparer plus de forces, & tenir vn autre ordre.

Apres s'estre approché auec les tranchées entant qu'on aura iugé estre necessaire, emporté les defenses, ruiné les lieux qui nous peuuent endommager, & fait bresche suffisante pour pouuoir monter en diuers lieux : car il faut tousiours faire plusieurs ataques pour diuertir l'ennemi, & affoiblir sa force. Tout le iour, ou toute la nuict auparauant qu'on vueille donner l'assaut, on tirera incessamment dans le lieu qu'on veut ataquer, afin de le ruiner d'auantage, & d'empescher que cependant ils ne le puissent reparer : le lendemain matin on enuoyera quelqu'vn bien entendu pour recognoistre la bresche, qui sera ou Ingenieur, ou Capitaine, ou quelque autre : par fois des personnes de marque s'offrent volontairement d'aller recognoistre, ainsi que Monsieur le Mareschal de S. Geran fit à Montauban. *Ce qu'on doit faire auant que donner l'assaut general.*

Celuy qui ira recognoistre sera armé à preuue du Mousquet, & seroit bon qu'il fist porter deuant luy vn rondache de mesme. Si c'est quelque perfon *Il faut recognoistre auant que donner.*

Des Ataques par force,

personne qualifiée, des Soldats le souftiendront armez de cuirasse & pot Il s'en ira sur le lieu, & si l'on n'est pas logé dans le fossé, verra si l'on peut descendre facilement. Ce que pourtant on ne doit iamais faire d'ataquer vne piece, sans qu'on soit auparauant logé dans le fossé, comme on vouloit faire en vn lieu où i'estois, que ie ne nommeray pas, ou vouloit donner l'assaut à vne piece sans l'auoir recogneuë : L'armée estant en bataille preste à donner, on enuoya recognoistre, & on treuua qu'il n'y auoit point de bresche, & que le fossé estoit si profond qu'il eust falu se laisser glisser dedans, & apres grimper en haut, & chasser ceux qui estoient à la defense, & s'y loger, ou bien se perdre : car il n'y auoit plus moyen de reuenir, à cause que le fossé estoit fort profond & escarpé.

Comme il faut recognoistre.

Si l'on est logé au pied du Bastion, on montera à la bresche, prenant garde si la montée est rude, si les pierres qui sont tombées empeschent de monter, ou non, si c'est grauier, ou sable, ou bonne terre : si la bresche est large, ou estroite, de quels lieux elle est flanquée : s'il peut, il ira plus haut voir s'il y a des retranchemens (bien que cecy soit fort hazardeux) & regardera le moyen qu'il y a de les forcer, & de s'y loger : S'il n'a pas tout recogneu, on y pourra enuoyer vn autre pour estre asseuré de la verité : cependant ceux des tranchées, & les Canons tireront continuellement aux lieux qui flanquent la bresche.

L'ordre qu'on doit tenir lors qu'il y a mine.

Si l'on est aduerti qu'il y ait quelque Mine, & qu'on ne la puisse pas esuenter, il faudra n'en rien dire : au contraire on fera entendre aux Soldats, ou qu'il n'y en a pas, ou qu'on l'a esuentée ; pour cela il ne faut pas laisser de donner, mais changer l'ordre, enuoyant les premiers ceux de qui la perte importe peu, soustenus des meilleurs, qui donneront apres que la mine aura ioüé. Il faut bien conseruer les Soldats tant qu'on peut, mais au besoin on doit s'en seruir.

Le General doit tenir conseil auant que donner.

Auant que donner, le General assemblera le conseil de guerre pour resoudre du lieu, du temps, & de l'ordre qu'on doit tenir tant deuant l'action, qu'en icelle, & apres : car il ne faut iamais entreprendre vne action notable sans en auoir deliberé: & encor que le Chef se treuué en plusieurs, si doit-il prendre conseil. Aux choses de la guerre, l'experience, l'esprit, & le iugement d'vn seul ne suffisent pas, ni les exemples qu'il a veus, parce qu'ils sont tousiours differens, & les moindres accidens, ou circonstances changent tout l'euenement d'vne grande action.

Nous auons dit cy-deuant des lieux qu'on doit ataquer, il faut parler du temps.

Le temps qu'on doit donner l'assaut general.

Ces grandes ataques se font par fois de nuict ; le plus ordinaire est de iour pour euiter confusion : car ce n'est pas comme aux autres petites pieces qu'on tasche de surprendre, icy on y entre de viue force.

Le matin on fera batre la garde par tous les Quartiers, & l'on mettra en bataille toute l'armée. De tous les Regimens on choisira quelques Soldats, ceux qu'on sçaura par experience estre les plus asseurez, qui donneront les premiers : par fois on donne cette charge à ceux de la Caualerie, qu'on fait donner à pied, armez de leurs armes, les volontaires veulent aussi auoir ce rang.

L'ordre des Romains.

L'ordre des Romains aux assaux generaux estoit tel ; ceux de la Caualerie, choisis, armez, donnoient les premiers à pied, lesquels portoient des

ponts

Liure II. Partie II.

ponts pour entrer, & le reste de la Caualerie se tenoit à cheual aux contour, pour empescher que personne ne fuit; apres suiuoient les choisis de l'Infanterie, apres venoient les Sagittaires, & les Fonditeurs: aux lieux où la muraille estoit entiere, on donnoit l'escalade pour diuertir l'ennemi.

Maintenant on pourra tenir l'ordre suiuant, & le nombre pourroit estre tel: Deux Capitaines auec quelques Sergens conduiront deux cens hommes, dont les premiers seront armez à preuue du Mousquet, auec armes ordinaires, faciles & promptes à manier: d'autres porteront des feux d'artifice, grenades, lances, pots, &c. Autres deux cens se tiendront prests pour soustenir, & rafraischir ceux-cy, armez comme les autres; & quatre cens autres attendront qu'on ait pris le Bastion pour s'y fortifier, & ceux-cy doiuent porter les instrumens & les preparatifs necessaires à cet effect. *L'ordre qu'on doit tenir aux assauts generaux.*

Outre ceux là trois Capitaines auec deux cens hommes assailliront quelque autre piece, de laquelle on peut receuoir du dommage, & vn Maistre de Camp auec quatre Capitaines, & deux cens hommes se tiendront prests pour s'y fortifier, & s'entre-aider auec les autres quatre cens qui deuoient se fortifier au Bastion ataqué. Cependant cinq Capitaines auec trois cens hommes seront tous prests dans les tranchées pour secourir là où il sera de besoin, & autant à l'autre endroit de l'Ataque. Le reste de l'armée diuisée en plusieurs parties se tiendra en ordre pour receuoir le commandement de donner où les Chefs iugeront estre à propos. *Continuation de l'ordre qu'il faut tenir en vn assaut.*

Auant que donner, on aduertira tous les Capitaines, qu'apres qu'on aura tiré vn certain nombre de coups de Canon, qu'ils monteront tout aussi tost à la bresche, & que tous les autres coups seront tirez sans bale, lesquels seruiront pour empescher que les assaillis ne se presentent à la defense cependant qu'on ira à l'assaut: cette ruse est fort bonne, & pourra tres-bien seruir; celle qui suit les attrapera aussi infailliblement. Ceux de la Place tiennent tousiours vne Sentinelle, qui prend garde lors qu'on met feu au Canon, & aduertit ceux qui trauaillent, ou qui sont prests pour la defense, afin qu'ils se mettent ventre à terre. Pour les tromper, au lieu d'amorcer les Canons auec la poudre, on mettra dans la lumiere de l'esque qui sert pour les fusils, laquelle donnera feu au Canon sans faire aucune flamme. Bien que ces astuces soient sceuës, on ne peut s'empescher d'y estre trompé lors qu'on s'en sert à propos, à cause de leur incertitude, car elles peuuent seruir & à bon escient, & par feinte. *Signal de quelques coups de Canon à tous les Capitaines pour donner l'assaut.*

Tout estant ainsi disposé, on donnera le signal pour aller à l'assaut, auquel il faudra que tous s'esuertuent de monstrer ce qu'ils ont de courage, & dans ces glorieuses actions aequerir l'honneur, pour lequel on expose sa vie; vn chacun s'efforcera d'estre le premier, & ceux qui ne pourront pas l'estre, taicheront de se faire signaler par quelque action hardie. En ces occasions on ne doit auoir autre but que l'honneur: ceux qui ne se sentent pas assez de courage feront mieux de n'y aller pas, que de faire cognoistre leur poltronnerie à toute l'armée; peu de ceux-là gastent tout: c'est pourquoy on n'y doit enuoyer que des gens choisis & experimentez. Là il n'y a autre ordre que de bien combatre, & chasser l'ennemi hors de ses defenses. *Le signal donné faut que chacun se monstre courageux a donner.*

Si le terrain estoit pierreux, & qu'il y eust danger que l'ennemi tirast quelque Piece contre les pierres, il faudra couurir ces endroits de fagots *Pour se guarantir des Cannonades d'vn terrain pierreux.*

XX 3 pour

Des Ataques par force,

pour empefcher le reffaut, & les efclats, lefquels feront portez & mis par les premiers.

Pour faciliter vne montée fablonneufe.

Si la montée eftoit fablonneufe, on y mettra des clayes, afin de pouuoir monter par deffus.

Faut faiure le commandement.

Quand on fera monté, fi l'ordre porte de fe loger en haut, on s'y logera fimplement : s'il a efté commandé de forcer les retranchemens, on paffera plus outre, iufques qu'on ait accompli le commandement.

C'eft le plus grand effort qu'on fait contre vne Place, & depuis qu'on a gagné le Baftion, il y a grande apparence qu'on aura bien toft la Place : car puis que ceux de dedans n'ont peu defendre les Baftions, malaifement defendront ils les Retranchemens, s'ils n'ont quelque nouueau fecours : c'eft auffi fur cette efperance qu'ils les fouftiennent.

ON DOIT ALLER VIVEMENT AVX premieres Places qu'on ataque.

CHAPITRE XXXVI.

Vn Prince doit faire les plus grãds efforts aux premieres Places qu'il affiege. Exemples.

AV X premieres Places qu'vn Prince affiege, il doit faire fes plus grands efforts ; car le commencement gouuerne d'ordinaire le refte de l'œuure ; on iuge de la fin par les effect du commencement, & plufieurs mefurent leurs forces à celles des autres : s'ils voient les premiers fe rendre, eux fe defient pouuoir refifter. Apres que les Romains eurent fubiugué Carthage, il n'y auoit point de nation qui fuft honteufe d'eftre vaincuë par les Romains. Soixante Villes des Amorrens fe rendirent aux Hebreux apres la perte d'vne bataille. Apres les defaites des Romains au Tefin, à Trebie, à Trafimene, & celle de Canes, tout fe rend à Hannibal. C'eft le naturel des hommes de s'accommoder à l'eftat prefent, & fe ranger du cofté du plus fort. Ptolemeus ayant gagné la bataille contre Antiochus auprès de Raphia, toutes les Villes fe haftent pour eftre les premieres à fe rendre. Ceux des Villes de l'Eftat de Naples venoient de trois iournées au deuant du Roy Charles VIII. pour fe rendre ; & les Florentins erigerent vne ftatuë au mefme Roy, lors qu'il paffoit vainqueur, abatant le Lion qui reprefentoit la Seigneurie ; & depuis le Roy des Romains y eftant entré, firent de mefme de celle-là pour mettre celle-cy. Tous prennent le parti où fe treuue la fortune & la victoire ; ce qu'on iuge qu'il faudra en fin faire par force, on aime mieux le faire auparauant volontairement, afin d'auoir quelque auantage en la recognoiffance, ou quelque douceur au traictement : ce n'eft pas l'affection qui les porte à fe rendre, mais la crainte & l'intereft. C'eft pourquoy plufieurs ont voulu monftrer au commencement leur force, & n'efpargner rien pour auoir les premieres victoires. Hannibal au commencement de fes conqueftes prit Carteia par des moyens horribles, qui firent auoir peur aux autres Villes. Alexandre fait affieger Cyropolis par Craterus, & tout tuer, pour donner exemple & terreur aux autres. Le mefme entrant dans les Indes commanda qu'on tuaft tout aux premieres Villes qu'on prendroit. L'Empereur Charles à Dure, premiere

Ville

Liure II. Partie II. 349

Ville du païs qu'il prit, fait tout tuer & brufler. Ruremonde & Vantolde se rendirent auſſi toſt de peur de ſemblable traittement. Ptolemée pour donner terreur à ſes ennemis fit bouillir dans des chaudieres des femmes & enfans mis en pieces. La force & la douceur ſont les deux moyens qui ſubiuguent les peuples: le premier ſemble plus aſſeuré que l'autre; le deſeſpoir (le plus ſouuent foible) peut ſeul ſecouër le ioug de la force; le changement d'opinion, celuy de la douceur, laquelle les peuples interpretent crainte & impuiſſance, comme les Iuifs celle de Titus: Si l'on manque au premier traittement, ils eſtiment qu'on manque au deuoir; il vaut mieux monſtrer ſa force aux peuples auant que les auoir ſubiuguez, & la douceur apres la victoire.

DE LA REDDITION DES PLACES.
CHAPITRE XXVII.

Il n'y a point de Place ſi forte, ni gens ſi reſolus, qui ſe voyans *Place preſſee ſe* preſſez ſi viuement, & de ſi pres ſans eſperance de ſecours, ne *rendent en fin.* ſoient contraints à la fin de ſe rendre.

Les aſſaillis eſtans reduits à ce terme demanderont à *Faut eſcouter les* parlementer, leſquels il faut eſcouter, & leur faire parti honnorable: *aſſiegez s'ils demandent à parle-* Il importe peu des conditions, pourueu qu'elles ne ſoient pas nuiſibles, *menter.* & qu'on ait la Place: Il ne faut iamais porter l'ennemi à l'extremité, car l'audace croiſt par le deſeſpoir à ceux qui ne peuuent eſchaper, & lors qu'il n'y a plus d'eſperance, la crainte meſme prend les armes: Il n'y a rien qui faſſe plus vaillamment combatre que la neceſſité: L'on deſire mourir auec d'autres, lors qu'on ſçait deuoir mourir; & bien ſouuent cerchant la mort, on treuue la victoire. Scipion diſoit qu'il ne faloit pas empeſcher le chemin à l'ennemi qui fuit, au contraire le luy aſſeurer: car le ſalut des vaincus eſt de n'eſperer aucun ſalut. Caius Ceſar à la guerre ciui- *Exemples.* le ne voulut pas combatre contre Afranius & Petreius, lors qu'ils eſtoient au deſeſpoir par la ſoif; ni auſſi les Lacedemoniens contre les Meſſinois, qui eſtoient en rage de combatre, amenans leurs femmes & enfans. Les Romains donnerent des bateaux aux Gaulois pour paſſer le Tibre apres le combat de Camillus. Themiſtocles apres auoir vaincu Xerxes ne voulut pas qu'on rompiſt le pont par où il fuyoit, diſant qu'il valoit mieux le chaſſer de l'Europe, que le contraindre au combat dans leur païs. Pyrrhus dans vne Ville qu'il auoit priſe, toutes les portes eſtans fermées, les fit ouurir, & laiſſa aller ceux qui par neceſſité combatoient furieuſement. On doit ſe contenter de vaincre l'ennemi, & non pas l'exterminer, ſi ce n'eſt pour extreme vengeance, & pour donner terreur, ou exemple, comme Alexandre à Cyropolis: Agrippa contre ceux de Gamala: Moïſe contre les Cananeens & Amalecites: & encor vaudroit-il mieux pardonner à vne partie, & punir, ou les coulpables ſeulement, ou bien ceux ſur leſquels tomberoit le ſort. Titus pardonna à tous ceux de Giſcala, aimant mieux laiſſer les criminels chaſtiez par la crainte, que punir les innocens par le rapport des enuieux.

Les conditions ordinaires & plus auantageuſes qu'on donne ſont, qu'ils

Des Ataques par force,

La plus avanta- geuse capitulation qui se puisse donner aux assiegez.

qu'ils sortiront auec les armes & bagage, tambour batant, enseigne desployée, mesche allumée, balle en bouche, quelque piece d'artillerie, chariots, & escorte pour conduire leur bagage, blessez & malades iusques au lieu de seureté; & pour asseurance du traitté, on donnera pour ostages d'vn costé & d'autre quelques personnes notables.

Faut donner le temps aux assiegez de sortir.

Lors qu'on aura arresté les conditions, on donnera le temps & l'heure qu'ils deuront sortir. Ce iour on mettra toute l'armée en bataille, aux lieux qu'ils pourront estre le mieux veus de la Ville: cependant qu'ils sortiront par vne porte, on entrera par l'autre, se saisissant des portes & fortifications, comme aussi de la Maison de Ville, de l'Arcenal, & des autres lieux de la Place, y mettant par tout des Corps de gardes.

Commissaires doiuent prendre en compte les munitions de la Place.

Les Commissaires prendront en compte les munitions de gueule publiques qui se treuueront dans la Place; & seroit bon aussi qu'on fist magasin des particulieres, apres en auoir distribué aux Soldats; car aussi bien la plus part se dissipent. Les munitions de guerre & le Canon sont au General; c'est à luy d'en disposer comme bon luy semble.

Ne faut laisser entrer que les Soldats necessaires en vne Place renduë, sans faire iniure à ceux qui en sortent.

On ne laissera entrer dans la Place que les Soldats qui seront necessaires pour la garde, afin d'euiter confusion, & defendra tres-expressement de faire aucun tort, ni dire aucune iniure à ceux qui se sont rendus, de peur qu'il n'arriue comme i'ay veu à Lunel: Ils s'estoient rendus à nous par composition; quelques Soldats au sortir prindrent parole auec eux, vindrent aux mains, & en demeura quantité sur la Place. On enuoyera le reste de l'armée aux Quartiers pour rafraischir les Soldats, leur donnant quelque paye extraordinaire, recompensant ceux qui auront mieux fait durant le Siege, les auançant aux charges, ou leur faisant des dons selon leur merite; ce qui sera fait par le General publiquement en presence de toute l'armée, ou en particulier par chaque Capitaine, à la teste de la Compagnie, les loüant de leur courage, & des bonnes actions qu'ils ont fait.

Exemples des Romains & autres nations qui recompensoient les Soldats valeureux.

Les Romains auoient acoustumé apres quelque victoire, ou prise de Place de faire esleuer vn Tribunal, sur lequel montoit le General, & hautement en presence de toute l'armée loüoit ceux qui auoient fait quelque bonne action, & blasmoit ceux qui s'estoient portez laschement. Apres les auoir loüez, il les recompensoit; à celuy qui estoit monté le premier sur la muraille, il luy donnoit vne coronne d'or, qu'ils appelloient *Murales* à ceux qui sauuoient vn Citoyen, vne coronne de chesne. Apres qu'Alexandre eut surmonté Porrus, il loüa les Soldats qui auoient bien fait; donna des coronnes d'or aux Chefs; & mil escus, aux autres à proportion. Ceux qui l'auoient serui aux conquestes des Indes, il les recompensa splendidement, commanda à Antipater de les faire asseoir les premiers coronnez aux Theatres des ieux. Chaque Prince, ou Gouuerneur des Prouinces des Scythes, faisoit vne assemblée tous les ans de tous les braues gens; ils mettoient du vin dans vn vase, duquel beuuoient seulement ceux qui auoient fait des belles actions, & chacun estoit honnoré selon son merite. Les Grecs non seulement recompenserent ceux qui auoient bien fait contre Xerxes; mais encor celebroient tous les ans les funerailles de ceux qui estoient morts courageusement à ces occasions. La loüange, l'honneur & la recompense sont les aiguillons qui poussent les Soldats à

se porter aux actions perilleuses, & la liberalité gagne leurs volontez; car par la vertu ils s'estudient à monter plus haut. La nature mesme nous enseigne qu'il faut faire du bien à ceux qui nous ont servi, iusques aux animaux. Les Atheniens apres qu'ils eurent basti l'Hecatonpedon, desliererent, & laisserent paistre librement le reste de leur vie tous les mulets qui avoient bien travaillé: Cimon fit faire vn sepulcre aupres du sien à la lumere qui l'avoit fait vaincre trois fois aux ieux Olympiques: Xantippus fit faire des sepulcres à ses chiens domestiques. Si ceux-là ont recogneu les seruices qu'ils avoient receus des animaux irraisonnables, combien plus le doit-on faire aux hommes qui recognoissent, & se conduisent par l'exemple des autres?

Animaux recõ-pensez de leurs bons seruices.

DES PRISES D'ASSAVT,
& distribution du Pillage.

CHAPITRE XXXVIII.

DE toutes les actions militaires, il n'y en a point qui amene plus de desordre & confusion que la prise des Villes par assaut: c'est pourquoy il vaut mieux accorder quelques capitulations à ceux qu'on est asseuré de vaincre, que les exterminer en les vainquant: car outre l'incertitude de l'euenement qu'apporte le desespoir, on se fait tort à soy-mesme. Si c'est pour se venger qu'on ataque les Places, ce n'est pas punition, bien que les ennemis meurent les armes à la main se defendans courageusement, tous deux sont en peril esgal : Si le sort donne la victoire, on ne le doit pas estimer chastiment: Il vaut mieux pardonner aux innocens pour avoir les coulpables, & à ceux-cy faire recognoistre leur faute, & les faire mourir de façon qu'ils se sentent mourir. Si c'est pour l'ambition de regner, si de soy-mesme on destruit la chose pour laquelle on combat, on se priue du fruict, & de la fin de la victoire: Si c'est pour le gain, il est asseuré qu'ayant la Ville toute entiere, on aura plus de richesses la prenant à composition, que l'abandonnant à la discretion des Soldats, qui en ruinent & gastent la plus grande partie, & cela mesme qu'ils emportent leur fait peu de profit : c'est pourquoy on ne forcera iamais vne Ville par assaut, quand on la peut avoir par capitulation. Marcellus prit Syracuse de viue force, le feu est mis à la Place contre sa volonté; considerant du haut d'vne tour ce spectacle ne peut tenir les larmes: Alexandre se repent d'auoir fait brusler la capitale Ville des Mardes: Camillus pleura voyant le sac de la Ville des Veiens. Le sang, le feu, le violement des femmes, & des choses sacrées, le pillage, sont les maux qui suiuent infailliblement la prise des Places par assaut : Le premier qui est le meurtre, est necessaire, car il ne faut pardonner à personne des ennemis qu'on rencontre : toutesfois apres qu'on est entré, & qu'on se voit maistre asseuré de la Place, le Chef doit faire donner le signe pour cesser de tuer: le feu est bien defendu, mais peu souuent on le peut empescher. Marcellus defendit le feu & le pillage à Syracuse, mais pourtant elle fut bruslée: Les Ioniens ne vouloient pas brusler la Ville de Sardes, vn Soldat

Assaux de Villes fort preiudiciables : il vaut mieux capituler avec les assiegez.

Exemples.

Y Y y met

Des Ataques par force,

y met le feu, toute la Ville, & le Temple mesme sont consommez. Vespasian defend expressement qu'on ne mette le feu au Temple de Hierusalem ; mais son commandement ne peut empescher qu'il ne fust tout reduit en cendres : Le feu prend si facilement, & croist si soudainement, que dans ces desordres on ne sçauroit l'empescher, ni y remedier. Philippe de Commines remarque qu'apres le Siege de Beauuais, du regne de Louys XI. on commença à brusler les Places qu'on prenoit par force, ce qui n'estoit pas accoustumé auparauant en France. le violement des choses sacrées a esté tousiours defendu : Scipion apres la prise de Carthage commanda de raporter en leur lieux tous les ornemens des Temples qu'on auoit pris : Les Perses abordez à Delos auec mille Nauires ne toucherent rien au Temple d'Apollo : Alexandre, bien que tres-indigné contre les Thebains, espargna les Temples : Pompée ne voulut rien prendre du thresor & des vases de Hierusalem : Le Duc de Bourgongne tua vn de ses seruiteurs qui pilloit à vne Eglise du Liege : Monseigneur le Prince de Piedmont en fit autant à Felissan. Ce n'est pas contre Dieu qu'on fait la guerre, c'est pourquoy on ne doit pas rauager ce qui est a luy. Le pillage ne peut iamais estre empesché, car ce seroit frauder les Soldats de leur meilleure esperance ; & leur ostant cela, on leur osteroit le courage & la volonté de s'exposer si facilement au peril : L'aiguillon de l'honneur est fort, mais celuy du gain l'est d'auantage : La consideration de l'honneur n'est presque iamais sans celle du gain ; & celle du gain est bien souuent sans celle de l'honneur : toutesfois sans leur faire tort on peut tenir vn milieu, & dans cette confusion mettre quelque ordre. Moyse apres qu'il eut vaincu les cinq Roys des Madianites, fit porter tout le butin en vn lieu, puis le diuisa en deux : il donna la moitié à Eleazar, & aux Sacrificateurs, le reste il le distribua au peuple. Cette loy & cet ordre est differét de celuy d'asteure, aussi fait-on autrement ce partage. Apres que Pausanias eut deffait Mardonius, il fit mettre tout le butin ensemble, le distribua à vn chacun selon son merite. Les Romains se gouuernoient ainsi aux Villes qu'ils prenoient d'assaut : de ceux qui estoient entrez aucuns gardoient les eschelles, & la montée, d'autres ouuroient, ou rompoient les portes, d'autres s'en alloient par la Ville tuans tout ce qu'ils treuuoient, sans rien toucher au pillage. Lors qu'on estoit maistre de toute la Place, on cessoit de tuer ; & la moitié des Soldats tant Romains que confederez estoient commandez pour la garde, & l'autre moitié pour piller, & tout le pillage estoit mis dans la grande Place, & de là porté dans le Camp ; tous iuroient qu'ils ne defrauderoient rien du pillage : Apres les Millenaires, ou Maistres de Camp le distribuoient, non seulement à ceux qui l'auoient pillé, & qui estoient en garde, mais encor à ceux qui estoient aux Tentes, aux malades, & aux blessez, & à ceux qui estoient enuoyez pour quelque seruice public, recompensant chacun selon son merite ; & par ainsi le desordre qui prouient de l'auarice estoit empesché, & le butin profitoit beaucoup plus aux Soldats, la plus part duquel se gaste & se perd dans la confusion.

Apres qu'on se sera asseuré de la Place, qu'on aura disposé les Corps de gardes aux lieux necessaires, on refera les endroits qui seront ruinez, raccommodera les foibles, & fortifiera la Place mieux qu'elle n'estoit pas

aupa

auparauant. On comblera les tranchées, & tous les trauaux qu'on auoit fait, explanant la campagne, & les lieux qui peuuent nuire à la Ville. *Ville prise doit estre munitionée.*

On munitionnera la Ville tant de viures que de munitions de guerre, y mettant prouision suffisante de ce qui defaut, auec les Soldats necessaires à la defense. Bref on la mettra en estat de soustenir vn nouueau Siege.

Apres on donnera l'ordre de la police dans la Ville, establissant des nouueaux Magistrats, ou confirmant les vieux, ordonnant des loix & statuts selon les conuentions qui auront esté faites, remettant toutes choses en bon estat : on fera maintenir la iustice ainsi qu'elle estoit auparauant que la Place fust prise. *Dois apres estre policée.*

On traittera le plus doucement qu'on pourra ceux qui sont restez dans la Place : on mettra des Gouuerneurs sages & prudents, qui regissent doucement le peuple, lequel attiré par ce bon traitement aimera la domination du Prince nouueau. Cette douceur rappellera ceux qui s'en sont fuis, & incitera les autres à se rendre : La plus part du peuple hait le commandement estranger, seulement de crainte de la tyrannie, peu en consideration de l'amour qu'ils doiuent à leur Prince : ils ne se soucient pas qui les commande, pourueu qu'ils soient bien : La benignité des Princes peut tant, que non seulement estans presens ils sont cheris, mais encor esloignez, ils laissent certaines amorces d'amour, & de bienveillance dans le cœur des hommes. Antiochus apres auoir esté surmonté par Scipion, demande la paix, auec telles conditions qu'il plairoit aux Romains : ils respondent que les Romains ne succombent point en l'aduersité, & ne s'esleuent point en la prosperité, luy octroyent les mesmes conditions qu'il auoit demandé deuant la victoire. La reputation du bon traittement du vainqueur estant diuulguée : ils aimeront mieux se rendre à luy, sous l'esperance de ce bon changement, que de vouloir souffrir les maux qu'vn long Siege apporte, & courre le hazard d'estre apres mal traittez. Domitian en la guerre Françoise, passant par les Gaules, ceux de Langres estoient resolus de luy empescher le passage, & s'opposer à ses armées, la venuë desquelles ils craignoient grandement : voyans que les Soldats estoient si bien disciplinez, & qu'ils ne faisoient aucun desordre, ils se rendirent volontairement, & luy fournirent septante mille Soldats armez. Hannibal apres la deffaite de Trasimene receut six mille Soldats qui s'estoient rendus à luy, lesquels il renuoya honnorablement en leurs Villes, disant, qu'il estoit venu pour deliurer l'Italie, & non pas pour la fouler ; par cette douceur plusieurs furent incitez à se rendre. Antigone ayant chassé Cleomenes Roy des Lacedemoniens, se comporta fort doucement enuers eux, leurs restitua la liberté, & leur octroya plusieurs priuileges publics, qu'ils n'auoient pas auparauant. La fin de la guerre est la victoire, les fruicts de laquelle consistent en la liberalité, & en la clemence. Au contraire la cruauté est cause de la reuolte, & fait obstiner les autres de se faire tous tuer auant que de se rendre ; car l'apprehension du mal est plus forte que le mal mesme ; & le bruit qui croit tousiours le fait plus grand qu'il n'est en effect. La cruauté du Duc d'Albe a esté cause que les Estats d'Hollande se sont reuoltez, & retirez de l'obeïssance du Roy d'Espagne. Ariouistus pour auoir esté *Exemples.*

YY 2 trop

Des Ataques par force,

trop cruel fut haï de tous tellement que les Bourguignons ses sujets ne pouuans supporter sa cruauté supplierent Cesar de les deliurer de son ioug, & se rendirent à luy. Les Africains sous Matho & Spendius se reuolterent contre les Carthaginois, à cause de leur cruauté: les Iuifs se rebellerent à cause des mauuais traittemens de Gessius & Florus. Lors que Pyrrhus commença à traitter superbement ceux qu'il subiuguoit, tous ceux qui s'estoient rendus à luy, par la douceur se tournerent du parti de l'ennemi. Roboam fut chassé du Royaume pour auoir respondu orgueilleusement & tyranniquement au peuple: il n'y a rien qui engendre plus de desespoir que la cruauté: on doit gouuerner, & non pas tyranniser les peuples qu'on a subiuguez; les tenir en deuoir, & non pas les fouler. L'asseurance du Prince, & de son Estat est establi en la bien-veillance de ses sujets.

DES PRISES D'EMBLÉE, ET DE viue force.

CHAPITRE XXXIX.

Places se prennent en diuerses façons.

IL y a plusieurs autres façons de prendre les Places, qui ne sont ni surprises, ni sieges ; c'est lors que de viue force on entre dans la Place, & chasse ceux qui sont à la defense.

Exemples.

Ioppe fut prise d'emblée, & rasée, tous tuez, & ne resta personne pour en porter la nouuelle à Hierusalem, Rabath Ville des Ammonites est prise de mesme façon par Dauid : Iudas prit la Ville d'Eufron de viue force, la brusla, & tout ce qui se treuua dedans.

Monbarus pris d'emblée.

Ainsi nous prismes Monbarus dans le Montferrat, sur la premiere heure de nuict ; les postes furent disposées, & l'ordre estant donné, nous allasmes contre la Place ; & cependant que les vns mettoient le feu aux portes, les autres grimpoient par les murailles, & lieux par ou il y auoit quelque peu de montée; tout fut mis à feu & à sang.

Otagio pris de viue force par le commandement de son Altesse de Sauoye.

Otagio Ville des Genois fut aussi prise par force, differemment des façons precedentes. Apres que nous eusmes escarmouché l'ennemi plus de deux mille de la Place dans les montagnes couuertes d'arbres, forcé deux Forts, & contraint de se retirer dans leurs dernieres tranchées, à cent pas hors de la Ville, lesquelles estoient en assez mauuais estat pour auoir esté surpris. Son Altesse de Sauoye voyant l'occasion fauorable de se rendre maistre du lieu, commanda au Marquis de S. Reran Colonnel de quatre mil hommes de pied, & cinq cens cheuaux, de se resoudre luy & tous ses Capitaines d'entrer dedans, commandement qui estoit vn peu difficile à executer, la Place n'ayant pas esté recogneuë, ni moins fait bresche en aucun endroit. Apres que ledit Sieur Marquis eut disposé ses postes, nous ataquasmes les premieres barriquades au commencement du Faubourg, auec tant de fureur, que nonobstant l'effort de l'ennemi, qui estoit plus en nombre que nous, tout furent, ou tuez, ou mis en fuite, ou faits prisonniers; entre lesquels fut remarqué Carroci General de leur armée,

armée, pris l'espée au poing par vn Lieutenant François dudit Regiment.

Apres vn si grand auantage, la resolution, & le courage creut aux nostres ; & comme il n'y a rien qui rende plus hardis & les Chefs, & les Soldats que les actions faites à la veuë d'vn General : son Altesse incita vn chacun par sa presence à cercher des endroits pour auoir la gloire d'estre le premier : ceux-là passerent par vn trou de la grandeur de deux hommes, auquel il faloit monter à la merci des pierres, des Mousquetades, & du feu ; nostre resolution troubla la leur, & la leur fit perdre ; & apres auoir recogneu la perte de leurs Chefs, le nombre des Soldats faits prisonniers, ou tuez, ils s'espouuantent, & se retirent les vns dans les Eglises, les auttes dans leurs maisons, les autres dans le Chasteau, assez elleué, lequel pour estre trop petit fut cause de la perte de beaucoup qui demeurerent dans la confusion de la porte. Cette Place fut ainsi prise de force auec peu de perte des nostres, & grande quantité des leurs ; la moitié de la Ville bruslée, par le malheur des poudres qu'on auoit mises dans les magasins pour secourir Gaui, comme aussi dans les Eglises, & dans les tours, qui furent consommées auec grande violence, laquelle plusieurs ont creu auoir esté des Mines faites par eux. I'ay remarqué depuis auec beaucoup d'autres que leur faute fut grande de nous venir receuoir si loin, veu qu'estans assez forts ; ils eussent mieux fait de se tenir dans les dernieres tranchées, & prendre garde à la retraite, n'estant iamais à propos d'hazarder aux Dehors tous les plus vaillans Soldats, & les plus grandes forces, & particulierement les Chefs, de la perte desquels depend l'entier succés des occasions de guerre.

Alliansfaite à la veuë du General accourageant les Soldats.

Otayio forcé auec peu de perte de ceux qui attaquoient.

COMME ON DOIT LEVER LE SIEGE de deuant vne Place.

CHAPITRE LX.

ON ne prend pas toutes les Places qu'on assiege : car bien souuent ceux de dedans se defendent si bien qu'on ne les peut forcer, ou parce qu'ils sont secourus, ou par fois l'incommodité du temps & du lieu trauaille ceux qui assiegent, ou le manquement des viures ou des munitions, ou la maladie qui se met dans le Camp, d'ou vient l'affoiblissement de l'armée ; quelque diuertissement que les conferez font, & piusieurs autres accidens contraignent bien souuent l'aissaillant à leuer le Siege : Ce qu'il doit faire le plus secretement qu'il pourra, principalement lors que c'est pour auoir peu de gens, & que ceux de la Place sont beaucoup.

Places assiegées ne sont tousiours prises.

Il fera marcher quelques iours auparauant de nuict la plus part du Canon ; aux embrasures il mettra des fausses pieces de bois, entremeslant les bonnes qui restent, qu'on changera souuent, les faisant tirer de diuers lieux, afin qu'on croye les bateries estre completes : il enuoyera peu à peu les autres, en reseruant seulement quelques Pieces des plus legeres pour ne donner à cognoistre son intention à ceux de la Place. Il fera porter le bagage, & tous les instrumens & munitions, fera marcher les personnes

Pour deceuoir les assiegez lorsqu'on veut leuer le Siege.

YY 3 qui

Des Ataques par force,

qui ne combatent point, comme les femmes, s'il y en a, les viuandiers, les blessez & malades. Quand on iugera que ceux-cy seront arriuez en seureté au lieu de la retraite, on fera marcher le reste de l'armée en bon ordre, laissant pour l'Arriere-garde la Caualerie, si c'est plat païs, qui empeschera que l'ennemi ne fasse sortie sur le derniers.

Ce qu'il faut faire en leuant le Siege de nuict.

Si c'est de nuict qu'on se retire, on laissera les feux allumez dans le Camp, & aux Corps de gardes accoustumez, & plusieurs bouts de mesches allumez dans les tranchées : Et parce que dans l'obscurité, marchant sans tambour on perdroit bien souuent la file, la plus part des Soldats auront deux pierres, lesquelles il batront doucement, afin que ceux qui suiuent les entendent, & marchent sans confusion. Les Alemens se retirans de nuict deuant Exechium, au lieu de tambours se seruirent des haut-bois : Spartacus pour se retirer secretement estant presé par Varius, dressa quantité de paux auec des coups morts vestus & armez, faisant les feux ordinaires, se retira : Darius pour s'eschapper des Scythes, à leur desceu laissa dans le Camp des asnes & des chiens pour faire bruit; & de mesme firent les Liguriens contre les Romains : Mitridates contre Pompée laissa plusieurs feux dans le Camp.

Quand un Siege se leue de iour.

Si on leuoit le Siege pour quelque autre occasion que de la foiblesse du Camp, comme pour aller autre part, ou pour l'incommodité de la saison, & qu'on eust du monde à suffisance, on leuera le Siege en plein iour; tambour batant, tenant vn autre ordre, lequel pourroit estre tel: Auant que partir on mettra le feu au Camp, & à tous les lieux de l'enuiron qui restent entiers, & l'armée marchera ainsi.

Ordre qu'il faut tenir à leuer vn siege de iour.

Si l'on auoit douze mille hommes, deux mille cheuaux, & douze pieces de Canon, on feroit trois corps de l'Infanterie, & deux de la Caualerie : mille cheuaux marcheroient deuant à l'Auant-garde, suiuis de quatre mille homme de pied, auec cinq pieces de Canon. Apres suiuroit la Bataille d'autant d'Infanterie, auec cinq autres Pieces, & la moitié du bagage, qui la precederoit, & le reste des chariots, & du bagage marcheroit apres la Bataille, asseurez de chaque costé des manches d'Infanterie. L'Arrieregarde seroit de l'autre Bataillon d'Infanterie, auec les deux Pieces qui resteroient, & l'autre moitié de la Caualerie tiendroit asseurée la queuë de l'Armée,

Fin de la II. Partie du II. Liure des Ataques.

LIVRE TROISIESME.
DE LA DEFENSE DES PLACES DV
Cheualier Antoine de Ville.

PREMIERE PARTIE.

Auant-propos.

IL semble que le Ciel a donné à tous animaux raisonnables, ou non, comme inseparable la defense iointe au ressentiment, & le ressentiment à la cognoissance du mal ; toutesfois auec beaucoup de difference les vns des autres : car parmi les bestes il ne procede que d'vn instinct naturel par l'operation seule des sens exterieurs, qui portent les obiects presens à la fantasie, d'où naissent les appetits, & les esmotions. Mais en l'homme, la rare creation de l'ame luy donne cet auantage, que ces mouuemens estans ainsi produits, sont augmentez ou diminuez par la raison, qui fournit les moyens de la vengeance, ou de la defense, qui est proprement vne opposition à l'oppression & à la force : Elle ne se peut faire sans colere, parce que cette esmotion naist de l'opinion du tort qu'on a receu. Cette passion estant tousiours portée contre le mal, ie l'estime la plus raisonnable de toutes : aussi n'a-t'elle aucune autre passion opposee, qui soit portee contre le bien. Tout ce qui a sentiment fuit l'oppression, & la violence : C'est stupidité seruile de ne se mettre pas en colere, comme, quand, & contre ceux qu'il faut ; & celuy qui ne s'altere, ou ne se defend pas lors qu'il est attaqué, ne doit pas estre estimé homme, mais plustost vne masse de chair insensible. La Nature nous fait assez cognoistre que la defense est non seulement raisonnable, mais encor necessaire, puis qu'elle a fourni des armes à tous les animaux, plus, ou moins, selon qu'ils sont sensibles au mal : Le Rhinoceros esguise sa corne pour se defendre de l'Elephant : les Leopards, Pantheres & Lions retirent tousiours cachées leurs griffes, iusques que la necessité de se defendre les leur fait ouurir : les Cerfs esprouuent leurs brunis contre les arbres pour cognoistre s'ils sont assez durs, & ne s'exposent point aux champs qu'ils ne soient asseurez de leurs armes : le Taureau se defend des cornes, & s'incite à la colere trepignant tantost d'vn pied, tantost de l'autre : l'Ours rue des pierres contre ceux qui le poursuiuent : les Erissons s'enferment dans leurs aiguilles : le Porc-espic estend & bande sa peau pour descocher ses pointes & fuseaux contre le mourre des chiens qui le tiennent aux abois : les Oiseaux ont le

La nature enseigne à se defendre.

Exemples.

bec,

bec, les aisles, & les mains, ou les griffes : les Dauphins pour se defendre des Crocodils sont armez des aisles tranchantes comme rasoirs : la Murene a ses dents : les Escreuices ont deux pieds forchus & dentelez. S'il y a quelque animal qui soit despourueu de ces armes, la nature luy a enseigné des moyens de s'eschaper du peril qui le menace. Les Cerfs monstrent à leurs fans de fuir : le Bonasus, animal de Peonie, ayant ses cornes entortillees, ne pouuant se defendre, s'enfuit, & fiente la longueur de trois arpens vne matiere si chaude, qu'elle brusle comme le feu ceux qui la touchent en le suiuant : l'ombre de la Hyene empesche que les chiens qui la poursuiuent ne puissent abayer : les Leontophones poursuiuis des Lions, les compissent, & les font mourir : le Bieure coupe ses genitoires pour arrester les Chasseurs : les Seches iettent certaine ancre pour se cacher dans le trouble de l'eau : les Scolopendres vuident leurs boyaux, pour ietter l'hameçon, & le poisson Anthias coupe la ligne auec ses aisles : la Torpille endort la main du pescheur ; tout ce qui sent a sa colere, & ses defenses ; les Fourmis mesmes ont leur fiel. Outre ces armes, tous les animaux ont leurs couuertures, de peau, de poil, de laine, de soyes, de pointes, de plumes, d'escailles, despines, de coquilles, de cartilages, chacun differemment selon leur espece. Cette defense regarde seulement la conseruation de leurs corps, qui les fait opiniastrer d'auantage, qu'ils sentent plus les pointes du mal, ne leur estant permis de se seruir d'autres armes que de celles qu'ils portent en naissant. L'homme seul a la liberté de mettre en vsage toutes les choses crées, aussi interests s'estendent plus que de tous les autres animaux : car non seulement il s'altere pour la defense de sa personne, mais encore pour sa famille, sa religion, ses biens, sa liberté, sa patrie, & mille autres sujets que la raison luy fait cognoistre iustes : C'est pourquoy il luy est libre de prendre & changer de tels instrumens qu'il luy plaist : Sa main luy sert de griffes, de corne, de bec, & de toutes sortes d'armes dont les bestes se defendent, puis qu'il peut prendre & manier les espées, piques, halebardes, mousquets, & telles autres qui sont plus fortes & plus violentes que celles-là. Et puis qu'il luy est licite de s'en seruir en l'ataque, qui doutera qu'en la defense il ne les doiue employer beaucoup plus iustement, la fin d'icelle estant de destruire, & de celle-cy de conseruer. La preuoyance de la Nature est merueilleuse à la construction des parties du corps de l'homme & au soin qu'elle a eu de leur defense : les principales, ou nobles, & celles d'où depend la vie de l'homme sont enfermées dans des fortes couuertures. Pour la conseruation du cerueau, elle a fait le poil, le crane, ou morion, les membranes exterieures, & interieures : le cœur est couuert de vingt-quatre costes, des clauicules, & de l'os sternum : par derriere, des autres costes, & de l'omoplate : le foye est asseuré par les costes, & cartilages, & mis au dessous du diaphragme. Le logement, & defense des sens n'est pas moins admirable ; la veuë le plus noble de tous, de laquelle l'œil est l'instrument, est enchâssé, & muni en toute sa circonference : en haut par les protuberances des sourcils ; aux costez par l'esleuation des pometes, & entre-deux par les eminences des os du nez : de plus il a les paupieres, & les cils aux extremitez, qui empeschent l'entrée des plus petits corps. L'oreille n'a pas moins d'artifice en sa structure : car l'exterieure est munie de la matiere cartilagineuse, bordée, & contre-bordée de l'elix, antelix, l'obe, antilobe, du conca-du pora, & de l'acousticos, dans lequel est l'excrement amer & gluant pour empescher le passage aux insectes, qui demeurent engluez dans la viscosité de cette matiere, & tuez par l'amertume. L'oreille interieure a la concha, la cochlea, & le labyrinthe. L'odorat, duquel l'instrument est le nez, qui a en son entrée les pines aisles, & septum cartilagineux & mobiles, afin qu'ils se puissent serrer au sentiment des odeurs desagreables : il a aussi les trois obliques, & l'os etmoïde, ou cribleux pour

repousser

Animaux sans armes fuyent naturellement le peril.

Animaux outre leurs armes sõt couuerts diuersement.

Instrumens de l'homme pour se defendre.

Descriptiõ anatomique des parties qui seruent à la defense du corps.

Auant-propos. 359

repousser & reprimer l'acuité des odeurs mauuaises ; & son canal est fait des deux os les plus durs du corps. La langue, pour le goust, est remparée des dents & machoire. L'attouchement, parce qu'il est moins noble que les autres, & estendu par toutes les parties, il n'a que l'epiderme, & les ongles qui bordent l'extremité du corps. Les bras & les mains sont mis au deuant de toutes ces parties pour leur defense vniuerselle, & les yeux pour leur conduite ; d'où l'on voit que la nature a proportionné la defense de chaque sens à l'excellence dont il l'a doüé. I'estime l'action de la Defense, outre sa necessité, auoir autant de la vertu, de la force que celle de l'Ataque : car c'est le propre d'vn homme courageux de soustenir les choses qui sont, & semblent terribles, parce qu'il estime honneste de le faire, & vilain de ne le faire pas. Celuy-là est encor plus courageux qui est intrepide, & asseuré contre les terreurs non preueuës, que celuy qui l'est contre celle qu'il a premeditees, comme il se fait tousiours en l'Ataque ; c'est pourquoy elle doit estre moins loüable. Iamais on n'est blasmé de se defendre, on l'est quelquesfois d'auoir ataqué : Les loix ne punissent pas ceux qui tüent leur ennemi en se defendant, mais bien celuy qui ataque. Les Grecs & les Romains chastioient ceux qui abandonnoient leur bouclier, & non pas ceux qui perdoient leur espee. L'Ataque est quelquesfois sans raison, la Defense est tousiours iuste. Ie n'estime pas que les desobeïssans, rebelles, traistres, seditieux doiuent estre dits proprement se defendre, puis qu'ils ont ataqué les premiers, en offensant ceux desquels ils dependent iustement : c'est vne suite du chastiment qu'ils ont merité plustost qu'vne vraye defense. Ce n'est pas pour ceux-là que i'escris ces preceptes ; il faut abhorrer telle sorte de gens comme pestes de l'Estat, ennemis de la paix, perturbateur du repos public, hiboux du monde, qui ne viuent que dans l'obscurité des troubles, vrais misantropes & loups des hommes. Toutes leurs intentions sont iniustices, & leurs actions ne sont que meschancetez, puis qu'elles sont priuées de raison : Cette Defense (si toutesfois on la peut appeller ainsi) est autant haïssable, que la vraye est desirable : vn chacun la doit sçauoir pour soy ; les Grands & les Princes pour tous : C'est celle-là qui fait florir les Sceptres, asseure les Estats, maintient les peuples, & qui represente veritablement la Iustice diuine & humaine, puis qu'elle conserue à vn chacun le sien ; la nature l'enseigne, la raison le veut, & les loix l'authorisent.

Loix punissent l'agresseur, & non celuy qui se defend. Les rebelles, & traistres ne doiuent pas estre dit se defendre.

Biens prouenans de la defense iuste.

DE

Liure III. Partie I. 361

DE LA DEFENSE CONTRE LES
surprises, & conseruation des Places.

CHAPITRE I.

LA Defense differe de la Conseruation, parce qu'elle presuppo- *En quoy consiste*
se qu'on est ataqué, & qu'on s'oppose a la force de l'ennemi. *la conseruation de*
La Conseruation est comme vne disposition à la Defense, la- *la Place.*
quelle consiste en l'ordre politique, qui contient les loix de la
Iustice ciuile, & les ordres Militaires; les membres sont le Prince, ou
ceux qui gouuernent, les Iuges, la Garnison, & le Peuple, qui contient
tous les Citoyens : ce qui se resout en deux chefs, qui sont vn estat haïs-
sable, ou desirable; sçauoir les loix, & les mœurs. Les loix Persiques con-
sistoient en deux choses, obeïr aux Princes, enseigner les inferieurs, ou à
bien commander, & bien obeïr. Nous ne parlerons point de la police ci-
uile, nous dirons seulement de l'ordre militaire, en tant qu'il concerne à
la conseruation de la Place.

Le Chef, les Soldats & les munitions sont ce qui conseruent & defen- *Ce qui conserue*
dent la Place fortifiée ; ce sont aussi ceux qui la peuuent perdre. Le Prince *les Places.*
ne pouuant pas estre par tout, il est necessaire qu'il enuoye dans les Villes
des personnes capables d'y commander, sur la fidelité desquels il se repo-
se. Or parce qu'il est tres-dangereux, commettant les Places à vn seul
qui importent à l'Estat, qu'il ne change de volonté, & qu'il ne soit cor-
rompu par les practiques de l'enuemi, le Prince doit auoir grand esgard
à les choisir tels qu'ils s'en puisse fier : car à leur foy, à leur vertu, & à leur
fortune est donnée la tutelle de Villes, le salut des Soldats, & la seureté
de l'Estat.

Ceux qui sont trop puissans ne doiuent iamais estre mis pour com- *Quels doiuent*
mander aux Places fortes, & importantes, de crainte que poussez de *estre les Gouuer-*
l'ambition, ou de quelque mescontentement, ils ne s'en seruent pour se *neurs des Places.*
reuolter contre leur Prince. Ie laisse les exemples que ie pourrois alleguer,
parce qu'ils toucheroient aucuns viuans dont la race en est interessée.

Ceux de basse qualité ne doiuent pas aussi estre admis aux Gouuerne-
ments, si ce n'est que leurs seruices signalez ayent donné tesmoignage de
leur fidelité : parce qu'autrement estant gens de fortune, ils sont sujets à
la receuoir d'où ils croyent en apparence, ou en effect qu'elle peut venir,
n'ayans à perdre que leur vie, manquant le coup qui les doit rendre heu-
reux. Nous auons veu l'exemple au Chasteau de Gaui, dans lequel Mon-
sieur le Connestable auoit mis vn certain Gouuerneur, qui traistrement
rendit & vendit la Place aux ennemis. Terentius Varro Consul Romain,
sorti de la lie du peuple, esleué à cette dignité par vn applaudissement po-
pulaire, fut cause de la perte de la bataille de Canes.

Les Seigneurs de mediocre condition sont plus propres à estre em-
ployez à ces charges : car ils ne sont pas assez forts pour se reuolter, &
ZZ 2 leur

leur parenté, leur famille, & leur bien empeſchent de ſonger à la trahiſon; parce qu'ils ſçauent bien que ce ſeroit leur perte infaillible, & celle de leur race s'ils l'auoient voulu entreprendre.

Les qualitez d'vn bon Gouuerneur.

Ce n'eſt pas aſſez de faire eſlection de la condition de ces perſonnes, il faut auſſi que la qualité de l'eſprit, du courage, & de l'experience les accompagne. Car il vaudroit preſque mieux mettre dans vne Place vn meſchant homme habile, qu'vn bon qui n'auroit point d'eſprit; parce qu'vn meſchant peut s'empeſcher de l'eſtre, ou pour la crainte du chaſtiment, ou pour l'eſpoir de la recompenſe: mais vn ſot ne peut changer de naturel, & ne peut eſtre iamais autre qu'incapable de ces charges, digne plûſtoſt d'eſtre gouuerné que de gouuerner.

Les Places peuuent eſtre perdues par la trahiſon, rebellion, ſurpriſe, ou par force, ainſi que nous auons remarqué en l'Ataque. Il faut treuuer les remedes à ces accidens, deſquels nous parlerons en ce Diſcours.

REMEDES CONTRE LA TRAHISON.

CHAPITRE II.

Quels ſont ceux qui peuuent faire la trahiſon.

LA trahiſon ne peut eſtre faite que par celuy, ou ceux qui ont grand pouuoir en la Place, & principalement par le Gouuerneur, ou par le Maiſtre de Camp, ou par le Sergent Major; les autres ne peuuent eſtre que complices, lors que du reſte il y a bonne garde. Le premier & principal moyen d'y remedier, c'eſt de n'admettre à ces charges que des perſonnes deſquelles la fidelité ſoit cogneuë. S'ils ont des enfans, le Prince les tiendra en ſa Cour, les traittant honnorablement: car ils ſeroient inſenſibles s'ils ne recognoiſſoient l'honneur que leur fait le Prince, & s'ils n'eſtimoient plus leur auancement honnorable que leur perte honteuſe, pour l'inceſtaine eſperance de quelque recompenſe de l'ennemi.

Remede.

Pour deſcouurir les trahiſons.

On tiendra des perſonnes dans leur famille qui eſpient leurs actions, quels ils frequentent, à qui ils eſcriuent, & d'ou ils reçoiuent les lettres.

Ordre des Venitiens pour s'empeſcher des trahiſons.

Dans l'Eſtat des Venitiens, les Soldats & les Chefs ne peuuent ſortir des Places fortes ſans la licence du Colonnel, & eux ne quittent iamais la Garniſon ſans la permiſſion du grand Capitaine; & celuy-cy doit demander congé au Prouediteur, lequel ne ſort preſque iamais de la Place; & par ainſi le moyen de communiquer auec perſonne leur eſt oſté, comme auſſi d'eſcrire aucunes lettres, que celles qui s'adreſſent au Doge, ou au Senat, ni en receuoir qu'elles ne ſoient veuës publiquement. Cet ordre des lettres eſt tenu non ſeulement dans les Places de l'Eſtat, mais encor dans Veniſe meſme, où il faut que ceux qui ont charge monſtrent en plein conſeil les lettres qu'ils reçoiuent concernant les affaires de l'Eſtat.

Il eſt defendu à ceux qui ont quelque dignité de conuerſer auec les Ambaſſadeurs eſtrangers, ou autres perſonnes qualifiées.

Moyen de deſcouurir les trahiſons.

Ils ont auſſi en pluſieurs lieux du Palais de S. Marc, & autres endroits de la Ville, comme des troncs, dans leſquels il eſt permis à vn chacun de mettre ſecretement des billets, par leſquels ils declarent s'ils ont ouy dire,

ou

ou sceu quelque chose contre l'Estat. Quand ils visitent ce coffre ils treuuent s'il y a beaucoup d'escrits contre vn mesme; alors ils font espier tres-soigneusement ses actions, pour descouurir s'il fait quelque chose qui ait rapport auec ce qui est escrit dans les billets: & si quelqu'vn declare ouuertement quelque trahison, on luy donne des bonnes pensions. Et c'est vn vray moyen de les faire descouurir, si l'on promet plus de recompense à celuy qui declarera, qu'il ne sçauroit esperer de la trahison: car puis qu'ils la font pour la recompense, quelqu'vn des complices aimera mieux l'auoir sans estre traistre au Prince, & l'estre à la meschanceté de ses compagnons, que courre le hazard d'estre descouuert par iceux.

Ils changent de Prouediteurs & Gouuerneurs des Places de seize en seize mois; & par ainsi deuant qu'ils ayent peu tramer, ou executer quelque trahison, ils sont hors de charge.

Ils ne donnent ces charges qu'à des personnes qui en ont desia exercé d'autres; & apres qu'ils se sont bien acquittez de celles cy, ils sont asseurez d'en auoir de plus grandes.

Ceux de Genes defendent aux Capitaines qu'ils mettent dans les Chasteaux d'en sortir durant le temps de leur charge, lesquels commandent à des Soldats qu'ils n'ont pas enroollez, & qu'ils n'ont iamais cogneu. *Ordre des Genois.*

Les Vice-Rois que le Roy d'Espagne enuoye, & à Naples, & en Sicile n'ont rien à voir sur les Chasteaux & Forteresses, lesquelles sont commandées par d'autres, ce qui est vn bon ordre: mesmes il seroit à propos qu'ils fussent de mauuaise intelligence ensemble, & les entretenir en discorde, afin que l'vn espiant & rapportant les actions de l'autre, ils ne peussent s'entr'aider pour faire quelque trahison. *Ordre de l'Espagnol.*

Dans l'Estat du Duc de Florence, ils ne laissent non plus iamais sortir les Gouuerneurs, ou Chastelains, qu'auec permission expresse du Prince, & n'oseroient auoir escrit ni receu lettres de personne, ni communiquer auec d'autres que ceux de la garnison. *Ordre de l'Estat de Florence.*

Par toute l'Italie on tient ce mesme ordre, & sont tres-exacts à la conseruation de leurs Places.

Le Capitaine de la Roque de Milan pour estre sorti deux pas hors du pont, fut pris luy & la Place par le Seigneur Ludouic, aussi fut-il soupçonné de trahison.

En France le Roy se fie d'auantage en ceux qu'il enuoye dans les Places, leurs charges sont à vie, les exercent auec plus de liberté, & leurs actions ne sont point espiées. *Ordre des François.*

Il me semble pourtant qu'il est bon de mettre le plus d'empeschement qu'on peut, pour oster le moyen de tramer ces menées; car la facilité fait souuent pecher.

Les peines contre les traistres doiuent estre irremissibles, & non seulement contre eux, mais aussi contre tous ceux de leur race, qui en doiuent estre diffamez: car bien souuent la crainte de perdre & la maison & les parens, destourne de faire ce que l'apprehension de se perdre soy-mesme n'empescheroit pas. *Les traistres doiuent estre seuerement puni.*

Les Macedoniens chastioient non seulement les traistres, & ceux qui coniuroient contre leurs Princes, mais encor tous leurs parens. Lycidas, bien que Magistrat, corrompu par Mardonius, veut persuader aux Sala- *Exemples contre les traistres.*

miniens

minions de se rendre ; il est soudain lapidé, luy sa femme, & toute sa famille. Les gens de bien ont tousiours abhorré & puni cette meschanceté. Fabricius aduertit Pyrrhus son ennemi que son Medecin luy auoit proposé le vouloir empoisonner : Cneius Domitius ne fut pas auoüé du Senat d'auoir amené Bitutius Roy des Auuergnats, qu'il auoit attiré sous pretexte d'amitié : Le Roy Louys XI. auertit le Comte de Bourgongne de la trahison que luy tramoit Campobache, lequel les Allemans firent retirer, disant qu'ils ne vouloient pas des traistres auec eux : Bessus qui auoit trahi Darius fut mené par Spitamenes deuant Alexandre, qui est liuré entre les mains d'Oxiatres frere de Darius, qui le punit cruellement à Ecbatana, lieu où il auoit tué Darius : Spitamenes est fait mourir par sa femme, qui luy coupe la teste, & la porte a Alexandre, à laquelle il commande soudain de sortir hors de son Camp, afin qu'elle ne donnast mauuais exemple : Lucius Scylla promet franchise au seruiteur de Sulpitius Rufus, qui luy enseigne où estoit son maistre, l'affranchit, & soudain le fait precipiter de la roche Tapeienne : Aurelianus fit tuer Heraclemon apres qu'il luy eut rendu la Ville de Piante ; il disoit ne pouuoir se fier à celuy qui auoit trahi sa patrie : Sutan Solyman promit à vn traistre, qui luy fit sçauoir la necessité de Rhodes, de luy donner sa fille en mariage, mais il le fit escorcher, parce qu'il ne vouloit pas donner sa fille à vn Chrestien, qu'il n'eust despouillé sa peau, & fait vne nouuelle : Camillus fit fouëtter, & renuoya le Pedant, qui luy mena toute la ieunesse des Falisciens, pour faire rendre les parens & la Ville, lesquels ouurirent les portes aux Romains, aimans mieux estre serfs que libres, puis qu'ils preferoient la iustice à la victoire : Tarpeia fille de Tarpeius liure aux Sabins le Capitole, qui luy promirent donner ce qu'ils portoient à leurs senestres : ils entrent, Tatius pour tenir sa promesse commence à luy ietter son bracelet & son bouclier ; les autres font de mesme, & l'assomment. C'est la plus perfide action du monde, puis qu'elle est fuye de ceux-là mesme qui en tirent auantage. Ce que nous en auons dit seruira pour faire fuir les traistres comme pestes, desquels le nom ne doit estre proferé qu'auec execration : leur memoire doit faire horreur aux gens de bien : cette action deshonnore, & pert non seulement celuy qui la fait, mais encor toute la race plus qu'autre quelconque. Les traistres sont haïs de tout le monde; on n'est pas obligé de tenir ce qu'on leur a promis, puis qu'ils ont faussé la foy à leur Prince. Antigonus disoit qu'il aimoit les traistres quand ils trahissoient ; apres qu'ils auoient trahi il les haïssoit. Cesar dit à Rumitaleus Thracien, qu'il aimoit la trahison, & qu'il haïssoit le traistres.

Ce que doiuent faire ceux qui sont sollicitez à la trahison.

Si quelqu'vn estoit sollicité à cela, il doit faire bon semblant, & en aduertir le Prince, pour auoir l'ordre de luy comme il se doit gouuerner : car par fois il sera à propos feindre d'y estre porté, receuoir l'argent, & presens qu'on donnera, & promettre à l'ennemi de rendre la Place. Ayant arresté le temps, il fera venir des Soldats secretement pour faire les gardes doubles, lesquelles il disposera plus fortes par le lieu qui les veut faire entrer. Lorsqu'vne partie de ceux-cy seront entrez, il fermera les portes, ou les herses ; ou s'ils viennent par escalade, on abatra les escheles ; on tuera ceux-cy, & tirera furieusement sur les autres. Aucunesfois on les fait monter vn à vn, & puis on les meine à l'escart, & les poignarde.

Il

Il faut estre meschant à l'ennemi, qui veut faire meschanceté, & repousser la fraude par la fraude : on doit garder la fidelité au Prince, & non pas a l'ennemi.

DE L'ORDRE QU'ON DOIT TENIR pour s'empescher des surprises.

CHAPITRE III.

LE mesme soin que le Prince a de ses Gouuerneurs, le mesme soin doiuent auoir les Gouuerneurs de leurs Places, & de ceux qui sont dedans, sur lesquels il doit tousiours auoir l'œil : car du mal qui en arriue sa teste en est respousable. Aux fautes de la guerre on ne peche pas deux fois, aussi n'on-elles point d'excuse, quoy qu'inopinées, & accidentelles. Scipion l'Africain disoit qu'aux choses militaires, il estoit tres-vilain & indigne d'vn homme de dire, je n'y pensois pas, & les meilleures actions sont terniers, lors que le repentir y est meslé. C'est pourquoy il sera soigneux de sçauoir les deportemens des Chefs, des Soldats, & des Citoyens ; fera tenir le nombre de ceux et des Soldats necessaires à la Garnison, & garde de la Place, laquelle prouisionnera des viures & munitions suffisantes ; qu'il fera garder en leurs lieux propres, les visitera pour les faire renouueller en temps deu, fera tenir la Place en bon estat, reparant ce qui se gaste, & fortifiant les lieux defectueux, de façon qu'il soit tousiours prest de resister à l'ennemi.

Les Gouuerneurs doiuent estre tres-soigneux de la conseruation de leurs Places.

S'il craint ceux de la Ville, il les desarmera, defendra les assemblées, & qu'ils ne sortent pas de nuict. mettra des Corps de gardes par les Places, ruës, Eglises, & autres lieux Forts, desquels ils se pourroient emparer, fortifiera les Corps de gardes des portes auec des bonnes palissades, ou autres retranchemens qu'il fera du costé de la Ville, dans lesquels, outre la bonne gardes des Soldats, il tiendra tousiours prestes quelques petites Pieces, tendra des chaisnes par les carrefours, & fera marcher la Patrouille toute la nuict. De cecy nous en parlerons apres plus amplement.

Ce qu'il doit faire craignant ceux de la Place.

Si les Citoyens estoient plus forts que les Soldats, & qu'ils ne voulussent pas receuoir autre Garnison, on taschera à les faire sortir, commandant que la Foire se tienne hors la Ville, ou quelque autre assemblée, & puis on fermera les portes. Valerius Publius en Epidaure, craignant les habitans, à cause du peu de Soldats qu'il auoit, fit faire les ieux Gymiques hors la Ville, où tous les habitans estans allez, il ferma les portes iusques qu'ils eurent donné ostages. On pourra aussi faire entrer d'autres Soldats en habits desguisez, ou comme fit Cneius Pompeius aux Causenses, qui ne vouloient pas receuoir garnison, les pria de vouloir accepter les malades, & y enuoya comme tels les plus forts, & les plus hardis. Diodorus commandoit à la garnison d'Amphipolis, ayant suspects les Thraces, contre lesquels il ne pouuoit pas se bander pour estre trop foible, & dit brusquement, que les Nauires ennemies estoient dans le port : ils y accourent soudain, & il leur ferme les portes.

Ce qu'il doit faire ceux de la Place estans plus forts que la garnison.

Il defendra tres-expressément que personne ne tire de nuict par la Ville sans

Defenses que doit faire le Gouuerneur.

366 De la Defense contre les surprises,

sans necessité, comme aussi qu'on n'allume aucun feu sur des lieux qui sont veus de la campagne, ni ietter fusées, ou telles autres inuentions, qui peuuent donner quelque signe à l'ennemi. Et s'il arriue que cela soit fait contre le commandement, le Gouuerneur soudain changera le mot, les Sentinelles, & les Gardes, s'il le treuue a propos; fera tenir tous les Soldats en armes, recerchera ceux qui auront fait la faute, & taschera de descouurir s'il y a de la malice, ou du mauuais dessein, & les chastiera selon qu'il les treuuera coulpables. Si c'est quelque Sentinelle qui ait tiré, il tiendra le mesme ordre, comme sera dit cy-apres, parlant des alarmes.

Outre cela on sera exact en la garde de la Place, des Bastions, & des Dehors, faisant entrer tous les Soldats qui seront de garde, & n'en exempter aucun, ni aussi les Officiers, que pour quelque cause bien legitime.

On doit garder les lieux qui semblent inaccessibles.

S'il y a aucuns lieux dans la Place, bien qu'on les croye inaccessibles, on ne laissera pas de les garder; car plusieurs Places ont esté prises inopinément par des semblables lieux non gardez. Il n'y a lieu si inaccessible, auquel on ne puisse monter par les inuentions, & subtilité de l'esprit de l'homme.

Exemples.

Le Chasteau de Massada, situé sur vn rocher inaccessible, qui estoit sur vne montagne tres-rude fut pris par les Romains. Arimazes Sogdianus s'estoit retiré auec trente mil hommes armez dans des rochers si inaccessibles, qu'il respondit à Alexandre, qui le sommoit à se rendre, s'il auoit des aisles, fut pris & crucifié. Il ne se faut iamais tellement fier à la rudesse du lieu, qu'on n'y adjouste la force de l'homme. La Ville d'Athenes fut prise par vn lieu qu'ils croyoient inaccessible. Les Gaulois surprindrent le Capitole par le plus difficile de la montagne. Caius Marius monta à vne Place aupres du fleuue Muluchia, par vn lieu où personne n'estoit iamais passé qu'vn Soldat par hazard cerchant des limaces. Antigonus prit la Ville de Sardes, aduerti par vn certain Lagoras de Crete qu'on ne faisoit point garde d'vn costé, qu'ils croyoient inaccessible: ce qu'il cogneut, parce que les Corbeaux, apres s'estre repeus des corps morts qu'on iettoit en bas de ce costé, s'alloient reposer en haut sur les murailles. La mesme Ville fut encor prise par Cyrus par le mesme endroit du costé du fleuue Timole. Cosme Assiegeant Montmurle, entra par vne cisterne dans la Citadelle, qui estoit toute creuse par dessous terre. De ces exemples on cognoistra, qu'il ne faut iamais laisser sans garde aucun lieu, pour difficile d'accés qu'il soit.

COMME ON DOIT ENTRER ET SORTIR
de Garde, & des Rondes & Sentinelles.

CHAPITRE IV.

Comme on doit departir les Gardes.

 ES Compagnies qui entrent en garde, on leur donnera les Quartiers par sort, afin qu'auparauant qu'y estre ils ne sçachent pas le lieu qu'ils ont à garder: on fera le mesme pour les Sentinelles.

Comme on doit entrer en Garde.

Auant qu'entrer en Garde, les Soldats s'assembleront aux logis de leurs Capitaines, & de là tous s'en iront à la grande Place d'armes, d'où ils seront enuoyez en bon ordre aux lieux qu'ils doiuent garder.

Ceux

Liure III. Partie I.

Ceux qui sortent de garde ne quitteront leurs Corps de gardes, que premierement ceux-cy ne soient prests de se mettre à leur Place, commençant à changer la Garde par les lieux plus esloignez : les derniers changez sont ceux qui sont dans la Place. *Comme on en doit sortir.*

Ils changeront la Garde vne heure ou deux auant que le Soleil se couche, parce que de nuict il est dangereux de quelque surprise dãs ce changemẽt. *Du temps du changement des Gardes.*

On fermera les portes au Soleil couchant, à quoy le Sergent Major assistera toutes les nuicts, & portera les clefs au Gouuerneur, lesquelles il tiendra tousiours auprès de luy, & ne laissera entrer personne de nuict, que pour quelque grand sujet, & lors il sera bon qu'il y assiste luy-mesme, & ne fera ouurir que les guichets. *De la fermeture des portes.*

Toute la nuict on fera marcher autour de la Place deux, ou trois de la Caualerie. Dans l'Estat des Venitiens, ce sont les Capelets, qui ne donnent autre mot aux Sentinelles des murailles que Capelet. *Rondes de la Caualerie.*

On mettra plusieurs Sentinelles, particulierement auprès des lieux suspects, aux entrées, & sorties des ruisseaux, & riuieres ; mesmes il seroit fort bon lors qu'on craint, mettre des Corps de gardes dehors, & des Sentinelles assez loin de la Place, faisant faire les Rondes fort frequentes, tant à ceux qui seront dehors, qui n'entreront point dans la Place de toute la nuict, & auront vn autre mot, qu'on leur donnera quand ils seront sortis auec le Signal, comme aussi à ceux de dedans la Place. *Sentinelles aux lieux suspects.*

On enioindra à ceux des Villages, lors qu'ils verront des troupes de gens incogneus, d'en donner auis au Gouuerneur de la Ville.

Le Gouuerneur, le Sergent Major, & les Colonnels feront leurs Rondes à heures non arrestées, afin de voir comme les Officiers & les Soldats font leur deuoir. *Les Chefs principaux doiuent faire leurs Rondes.*

Le mot ne se doit pas donner aux Rondes en temps de soupçon, que lors qu'elles partent : on le change plusieurs fois dans vne nuict. Si quelque Soldat eschapoit par dessus les murailles, on changera le mot, comme aussi aux alarmes. *Le mot.*

L'ordre suiuant seroit tres-bon pour empescher que l'ennemi ne se peust seruir du mot, du signal, & du contre-signal, quand bien il les sçauroit. Lors que les Rondes partiront, on leur donnera le mot, le signal, & contre-signal, & en posant les Sentinelles, les Caporaux donneront à toutes le mesme signal & contre-signal. Aux deux premieres Rondes, qui vont l'vne d'vn costé, l'autre de l'autre, lesquelles doiuent tousiours tenir vn mesme chemin, afin qu'elles se rencontrent auant que partir, outre ce signal & contre signal qu'elles doiuent faire, & receuoir de toutes les Sentinelles & Rondes, on leur en dira encor vn autre, qu'elles donneront aux Sentinelles, afin qu'ils le changent aux deux premieres Rondes qui passeront apres. Parce que cet ordre est tres-bon, ie le feray entendre par vn exemple : Qu'on donne le signal de siffler vne fois, & le contre signal soit de siffler deux : la Ronde arriuant aux Sentinelles fera ce signal, sifflant vne fois, & les Sentinelles le contre signal, sifflant deux fois : & la Ronde s'estant approchée luy donnera à l'oreille le signal que doit faire la seconde Ronde, & son contre-signal differant du premier, faisant le mesme à toutes les autres Sentinelles ; ce qu'on obseruera à toutes le Rondes, sans iamais dire le mot aux Sentinelles. *Ordre pour les Rondes.*

AAA Aucune

De la Defense contre les surprises,

Autre ordre.

Aucuns veulent que les premieres Rondes qui descouurent les autres reçoiuent le mot, ce qui est tres mauuais, les autres, que l'vne passe à costé de l'autre sans se donner le mot: Mais le meilleur est, que le premier qui descouure l'autre fasse le signal, & quel'autre luy responde, par ainsi l'ennemi bien qu'il entendist le premier signal & contre-signal, estant de retour pour s'en vouloir aider, il ne luy seruiroit de rien. Cecy se fait, ou lors qu'on est en grand soupçon, ou qu'on est en campagne en quelque lieu bien dangereux.

Autre ordre de Rondes.

Il y a des lieux où lon fait estre les Rondes trois heures en faction, lesquelles doiuent tousiours marcher sur les murailles sans s'arrester, ce qu'on sçait le lendemain par les Sentinelles, qui rapportent à quelle heure chaque Ronde est passée. A chaque Ronde vont deux Soldats, dont l'vn passe par dessus le Parapet, l'autre par le chemin des Rondes.

Sentinelles endormies doiuent estre punies.

Les Sentinelles qu'on treuue endormies doiuēt estre punies seuerement. Iphicrates tenant garnison dans Corinthe tua vne Sentinelle endormie en estant apres blasmé d'aucuns, dit qu'il l'auoit laissée comme il l'auoit treuuée: Epaminondas Thebain fit le mesme. Ie mettrois icy l'ordre qu'on tenoit anciennement pour les Sentinelles, s'il n'estoit si long: vn chacun le pourra voir dans Polybe, & dans Lipse.

Ordre pour empescher de dormir les Sentinelles.

Pour empescher de dormir les Sentinelles, ou cognoistre celles qui dorment, on tient des clochettes par toutes les guerites; & à toutes les fois que d'vn Corps de garde on sonne, toutes les Sentinelles leur doiuent respondre, faisant sonner les leurs, la plus proche la premiere, toutes les autres successiuement par tout le tour de la Place; par ce moyen on sçait ceux qui dorment. Alcibiades Athenien estant assiegé par les Lacedemoniens commanda aux Sentinelles d'esleuer vne lumiere lors que luy esleueroit vn flambeau du Chasteau, imposant des grandes peines à ceux qui failliroient, & par ainsi les fit veiller toute la nuict.

Quelles doiuent estre les Sentinelles.

Les Sentinelles dans les Places doiuent tousiours estre Mousquetaires, afin qu'en tirant ils aduertissent les Corps de gardes. Aux Parcs & Magasins des poudres on y doit mettre des piquiers pour euiter le feu. En campagne lors qu'on est proche de l'ennemi, on met vn Piquier & vn Mousquetaire ensemble.

DE L'OVVERTVRE DES PORTES.

CHAPITRE V.

Ce qu'on doit faire auant qu'ouurir les portes.

AVANT qu'ouurir les Portes, on enuoyera quelques Soldats hors de la Place, qu'on fera sortir par le guichet, lequel on fermera apres eux: ils feront le tour, & iront voir par tous les lieux où l'on se pourroit cacher. Apres qu'ils auront recogneu, ils visiteront ceux qui attendent aux portes pour entrer. S'il y a des charrettes chargées, on les sondera, les faisant tenir à la largue, de mesme des barriques & autres charges, lesquelles on visitera dans les barrieres, de peur que les voulāt voir au Corps de garde il n'y ait quelque artifice caché dans ces charrettes de foin, de tonneaux, de hotes, & telles autres choses, lesquelles venans à prendre feu, tueroient tous ceux qui seroient autour.

Apres

Liure III. Partie I. 369

Après on ouurira la premiere porte, faisant entrer les personnes qu'on aura recogneu & visité auparauant, lesquels ayant passé la premiere porte, attendront qu'on l'ait fermée, & leué le Pont. On ouurira les autres pour les faire entrer dans la Place, les Soldats estans tousiours en armes de chaque costé en haye, iusques que tous soient entrez. Les charrettes n'entreront pas à la foule, mais les vnes apres les autres, de façon qu'vne charrette passe vn Pont, & vn Corps de garde, auant que l'autre commence à marcher. *Ce qu'on doit fai- re à l'ouuerture des portes.*

C'est à ces ouuertures de porte qu'on doit estre grandement exact, parce que ceux qui veulent faire quelque entreprise se cachent de nuict proche de la Place, s'ils ont dessein de l'executer à l'ouuerture des portes: En plein iour il n'est pas si dangereux, veu qu'ils n'entrent pas en si grand nombre à la fois, & qu'ils ne sçauroient s'approcher qu'on ne les descouure de loin.

On s'informera de tous ceux qui entrent, qui ne sont pas conneus, d'où ils viennent, où ils vont; & s'ils ont autres armes que leurs espées on les leur fera laisser au Corps de garde: cecy se doit de demander à la premiere barriere, qu'on tiendra tousiours ferrée, faisant passer les gens de pied par le moulinet. *Il faut s'infor- mer de ceux qui entrent.*

Sur la tour de la porte se tiendra vn homme, qui voyant de loin arriuer des gens de cheual, sonnera autant de coups de cloche qu'il en aura conté.

L'inuention de la bulete de santé, de laquelle on se sert par toute l'Italie est fort bonne, non seulement pour empescher qu'on n'apporte la peste, & autre maux contagieux dans les Villes, mais encor pour sçauoir d'où l'on vient. *La bulete de santé.*

Ceux qui s'arresteront pour loger la nuict dans la Ville seront obligez de mander à la Consigne leurs noms, leurs qualitez, leur patrie, le temps qu'ils veulent demeurer dans la Ville: En aucunes Places on oblige les passans d'y aller en personne: on les informe exactement de toutes ces circonstances, quelle est leur vacation, ce qu'ils veulent faire dans la Ville, ce qui se dit dehors, ou ils vont, & telles autres demandes; ce qu'ils respondent doit estre mis par escrit, & s'ils y demeurent plus d'vn iour, l'hoste portera toutes les nuicts leur nom à la Consigne, & de trois en trois iours seront tenus se representer deuant les Officiers, pour rendre raison de leur demeure. *La Consigne.*

Cette coustume est tres-ancienne. Amasis Roy d'Egypte fit vne loy que tous les ans vn chacun feroit sçauoir qui il estoit, de quel lieu, & de quoy il viuoit, qui manqueroit à faire cela mourroit. Solon donna la mesme loy aux Atheniens. *Coustume ancien- ne de la Consi- gne.*

Il y a des Places où il y a certaines personnes deputées pour aller dans les hostelleries espier, & s'informer quelles gens y sont, & ce qu'ils font, taschant d'aprendre quelque nouuelle.

On portera toutes les nuicts les roolles au Gouuerneur, afin qu'il sçache la quantité des estrangers qui sont dans la Place, & leur qualité.

Les Foires doiuent estre faites hors de la Place, durant lesquelles on redoublera les gardes, afin que dans ce libre concours il ne se mesle quelque surprise: mesme il sera bon que quelques Sergents se promenent dans la Foire pour voir ce qui s'y passe, & en aduertir ceux de la Place. *Assemblées doi- uent estre tenuës hors de la Place.*

AAA 2 Les

370 De la Defense contre les surprises,

Doubler la garde aux iours des grandes festes.

Les iours des grandes festes & solemnitez, on fermera toutes les portes, redoublant la garde, & faisant batre la campagne à la Caualerie: le Gouuerneur en ces iours aura soin plus particulier de la conseruation de la Place que tous les autres.

Exemples.

Phœbidas prit par surprise la Citadelle des Thebains, appellée Cadmia, tandis qu'ils celebroient les sacrifices. Aristippus Lacedemonien, le iour que les Tegeates celebroient la feste à Minerue, fait entrer des iumens dans Tegea chargées de paille ; cependant certains Soldats qui estoient dans la Ville comme marchands, ouurent les portes aux leurs. Epaminondas Thebain prit vne Ville d'Arcadie, faisant habiller ses soldats des habits des femmes, qui estoient sorties pour celebrer certaines festes : ils entrent la nuict ainsi vestus, & se rendent maistres de la Ville. Ptolomée fils de Lagus prit Hierusalem vn Samedi, faisant feinte de vouloir sacrifier, entra sans resistance. Marcellus prit Phicides & sa Ville, vn iour qu'il faisoit festin. Cyrus surprit Babylone au iour de feste, tandis que ceux de la Ville estoient à yurougner.

Ce sont les remedes generaux contre les surprises: de dire tous les particuliers, il seroit impossible, parce que tous les iours on en imagine des nouuelles; l'experience des passez, & la meffiance de celles qu'on peut inuenter, est le seul remede pour s'en empescher. Nous en auons allegué des exemples en l'Ataque, & dans les Histoires on en peut lire vne infinité d'autres, qui pourront seruir pour se garder de semblables euenemens.

Vray remede de la defense contre les surprises.

En vn mot, l'vnique remede contre toutes, c'est de faire exacte garde, maintenir la Place fortifiée auec les Dehors, couurir les portes de Rauelins, faire plusieurs Ponts, Herses, Orgues, & autres inuentions, y mettre des bons Corps de gardes, bien munitionnez, & commandez par des personnes experimentees, vigilantes & fideles.

DES ALARMES.

CHAPITRE VI.

LE sujet de l'Alarme peut estre diuers, & l'ordre aussi par consequent. Il faut necessairement qu'il vienne de dehors, ou de dedans.

Ce qu'on doit faire aux alarmes.

S'il vient de dehors, la Sentinelle qui le descouure doit tirer soudain sans considerer où il tire ; car son coup n'est à autre fin que pour auertir. Tout aussi tost le Chef fera mettre en armes le Corps de garde, commandant à quelqu'vn des plus capables d'aller recognoistre, & descouurir s'il peut ce qui a esmeu la Sentinelle à tirer; ce que ledit Chef doit faire sçauoir au Sergent Maior, ou au Gouuerneur si c'est chose importante, donnant l'alarme par tous les Corps de Gardes, afin qu'attendant le commandement tous se tiennent prests.

Que si la Sentinelle a tiré par espouuante, & qu'on voye veritablemēt qu'il n'y a rien, on la doit retirer, & apres chastier, & ne faire point d'autre bruit. C'est pourquoy aux lieux dangereux on mettra des gens hardis: car ceux qui font cette faute doiuent estre representez le lendemain au Gouuerneur, pour leur faire dire ce qui les a esmeu à tirer.

L'alarme

Liure III. Partie I.

L'alarme estant donnée bien à propos, ceux qui ne sont point de faction viendront auec leurs armes au lieu ou le iour auparauant ils estoient en garde, & ceux qui doiuent entrer le lendemain s'en iront au Corps de garde de la Place d'armes. Le Capitaine, ou Chef qui est en garde au lieu plus proche ou est l'ennemi, s'en ira auec aucuns Soldats choisis pour le deffendre. Cependant le Gouuerneur s'armera, & viendra au Corps de garde de la Place, ou il sçaura plus certainement le sujet, & le lieu de l'alarme, enuoyera tout aussi tost vn ou plusieurs Capitaines auec les Soldats qui seront necessaires audit lieu : les autres se tiendront à leurs postes sans en bouger, quel bruit qu'ils entendent autre part, si ce n'est qu'ils fussent commandez par des Officiers publics, comme Sergent Major, & les Ajutans, parce que l'ennemi pourroit les appeller autre part, feignant estre quelque Chef des leurs, principalement dans le bruit, & tumulte, pour leur faire quitter le lieu par ou ils voudroient entrer. Hannibal se seruit de cette astuce combatant contre les Romains à Campania : il enuoya vn des siens qui parloit bien Latin, qui cria tout haut dans les trouppes des Romains, qu'ils se retirassent vers les montagnes ; ce qui n'esmeut aucunement les Soldats bien disciplinez : mais chacun se tint aux lieux ou les Chefs auoient ordonné.

L'ordre qu'õ doit tenir aux alarmes.

Que doit faire le Gouuerneur aux alarmes.

Dés que l'alarme aura esté donnée, le Gouuerneur fera changer le mot ; les Sentinelles, & les Corps de gardes selon qu'il verra necessaire, enuoyant le nouueau à tous les Officiers ; ce qu'on fera plusieurs fois selon les accidens qui arriueront. Les Bourgeois se mettront aussi en armes, & s'iront ranger sous les Capitaines de leurs Quartiers, faisant des Corps de gardes par les Places, rues, & autres lieux à eux destinez. On serrera dans leurs chambres les estrangers qui se treuueront dans la Ville, se saisissant de leurs armes ; & s'ils sont dehors, on leur commandera de se retirer iusques que tout soit passé, & qu'il n'y ait plus à craindre.

Changer le mot & Sentinelles aux alarmes.

Pour n'auoir pas obserué cet ordre, plusieurs Places ont esté autrefois prises, parce qu'aux alarmes, & ataques tous s'alloient rendre à la defense de ce lieu, & laissoient les autres degarnis. Alcibiades Capitaine des Atheniens deuant Cizicon Ville de la Propontide, fit sonner l'alarme en plusieurs lieux, & entra par où il n'y auoit point de bruit. Antiochus contre les Ephesiens commanda aux Rhodiens qui estoient auec luy de donner l'alarme au port, & les autres entrent par terre. Pericles à vne autre Ville fit de mesme, & la prit.

Places perdues pour n'auoir pas tenu cet ordre.

Si le sujet de l'alarme venoit dans la Place mesme, comme pour quelque rumeur, ou sedition, on tendra tout aussi tost les chaines par les carrefours ; du reste on obseruera le mesme ordre, chacun de ceux qui sont de garde se tenant à sa poste : les autres s'en viendront au rendez-vous auec leurs armes, partie desquels on enuoyera aux lieux plus forts pour s'en saisir ; & les autres on en fera vn gros pour s'opposer aux mutins, & les prendre.

Ce qu'on doit faire l'alarme se donnant dans la Ville.

S'il'alarme estoit donnée à cause du feu, inuention delaquelle l'ennemi se sert souuent, principalement aux Places où la plus grand part de la garde est de Bourgeois, auquel ils accourent sans consideration pour l'esteindre, laissant les Corps de gardes, desgarnis, & par ce moyen l'ennemi peut entrer auec moins de resistance. Cimon Capitaine des Atheniens

Ce qu'on doit faire l'alarme se donnant pour le feu.

mit des embusches aupres d'vne Ville, allume le feu à vn temple, & a vn bois dedié à Diane qui en estoit proche: ceux de la Ville y accourent pour l'esteindre, & luy entre cependant dans la Ville, & la prend: pour à quoy obuier, il faudra que tous, ou la plus grande partie des Charpentiers & Massons, soient par statut public obligez lors qu'il y aura du feu dans la Ville, de s'y porter tout aussi tost auec leurs instrumens: les femmes, les valets, les garçons, & autres qui sont inutiles à la defense doiuent aussi aider à porter de l'eau dans des seaux de cuir, qui sont fort propres à reietter du haut en bas sans se rompre, ni gaster, desquels on en doit auoir prouision chacun en son particulier; & dans la Maison de Ville, il y en doit auoir quantité, comme aussi des escheles, crochets, haches, ou cognées, grandes siringues; & les pompes, qui seront ainsi faites: On aura vn grand cuuier, au milieu duquel on mettra vne pompe de compression, auec son leuier pour la mouuoir; en bas sera le tuyau par où l'eau sortira auec grande violence. Or pour la faire aller où l'on voudra, au tuyau qui sortira de la pompe, qui doit estre de fonte, il y en aura vn autre ataché de cuir, & à celui-cy vn autre long de fer blanc, ou telle autre matiere; par ainsi on le pourra tourner commodément de tous costez. Tandis qu'on fera iouër la pompe, d'autres porteront continuellement de l'eau dans le cuuier : Pour le remuer facilement on montera toute la machine sur quatre petites rouës. De ces pompes on en aura trois ou quatre, & des autres instrumens necessaires, pour s'en seruir à esteindre le feu. Cet ordre, & ces preparatifs sont obseruez fort soigneusement par toutes les Villes d'Hollande, & autres lieux bien policez. Cependant que ceux-là trauailleront à esteindre le feu, les autres se tiendront dans leurs Quartiers, personne n'accourant au feu que ceux qui seront destinez, & les gardes seront doublées par tout. Si c'est de iour on fermera les portes ainsi qu'aux autres alarmes, iusques que tout soit calmé.

Instrumens necessaires contre le feu.

Pompe bonne à esteindre le feu.

Les Consuls d'Anuers, Vriole, & Schemer, lors que Rossain pour Guillaume Duc de Cleues venoit pour assieger la Ville, commandent que si le feu prend en quelque lieu, que personne n'accoure pour l'esteindre, font oster toutes les cloches, iusques à celles des Horloges, afin que les conjurez de dedans ne peussent donner quelque signe.

Ordre tenu à Anuers.

Aux Places qu'on a prises, on defend aux Bourgeois à peine de la vie quelle alarme qu'on donne de sortir hors de leurs maisons : le Gouuerneur pour sçauoir s'ils contreuiendront à son commandement, fera secretement donner l'alarme, afin de sçauoir quel parti ils prendront en ce cas là, & pour descouurir s'ils ont quelques armes qu'ils n'ayent point portée aux lieux ordonnez, ou reuelées aux Deputez pour ce sujet. Solon fit vne loy, qu'arriuant sedition, ou alarme, celuy qui ne se rangeoit d'vn parti ou d'autre, n'auroit iamais aucun honneur.

Ce qu'on doit faire aux Places qu'on à prises.

Par fois le General fera donner l'alarme dans le Camp, ou le Colonnel à son Regiment lors qu'il est separé, afin de sçauoir si tous se rangent aux postes ordonnées, & font promptement leur deuoir.

On ne doit pas faire cela souuent, ni mesmes le descouurir apres qu'on l'a fait, autrement cela viendroit en abus, & lors que l'alarme se donneroit à bon escient, personne n'y accourroit.

Liure III. Partie I. 373

CONTRE LES SEDITIONS, & Reuoltes.
CHAPITRE VII.

BIEN que le crime de la trahison soit plus grand que celuy de la sedition, ou reuolte : toutesfois celui-cy est plus dangereux, parce qu'il est fait de tout vn corps qui se souleue ouuertement, ou contre son maistre, ou les vns contre les autres. C'est la maladie la plus mortelle qui puisse arriuer dans vn Estat, ou dans vne Ville : la dissension consomme & desunit la force qu'on deuroit employer contre l'ennemi. Epaminondas disoit, que pour bien defendre sa patrie, il faut que tous soient d'accord, & qu'ils traittent vnanimement : Deux choses conseruent l'Estat, la force contre l'ennemi, & la concorde mutuelle; Moyse la recommanda tres expressement aux siens deuant que combatre contre les Cananeens. Lycurgus pour tenir les Spartiates en vnion & amitié, leur osta le sujet de l'enuie & de la haine, despartant tous les biens esgalement. Les Soleburiens auoient tous leurs biens, & tous les maux communs auec ceux qu'ils faisoient amitié iusques à mourir quand leur ami mouroit : l'vnion augmente la force, la sedition l'affoiblit. Puis que c'est vn mal si extreme, on doit cercher les moyens de l'empescher, ou de le guerir : la reuolte est ou des Soldats, ou du peuple ; les Soldats pour mescontentement, ou pour esperance ; des peuples, pour les cruautez, ou pour l'oppression de leur liberté, changement de Religion, ou pour l'vsurpation des biens. Et pour ne nous estendre plus long temps sur les sujets qui peuuent mouuoir les peuples à se reuolter, qui sont sans nombre, nous dirons aucuns remedes qui ont esté autrefois practiquez. Il est difficile au possible que les Soldats se mutinent si secretement, que le Chef n'en sçache quelque chose, à quoy il doit donner promptement remede par l'extirpation des parties corrompues, de peur qu'elles ne gastent le reste du corps. Cesar chastia de la teste les principaux de la sedition, les autres il les degrada : Alexandre fait chastier treze des plus mutins : Varus fait crucifier deux mille Iuifs des plus coulpables de la sedition, tout le reste se calme : l'exemple du chastiment donne terreur aux autres, & personne n'ose continuer le crime qu'il voit estre seuerement puni. Le sedition qui est facilement appaisée lors qu'on y pourroit à temps, est tres-dangereuse lors qu'on la laisse inueterer. On voit combien les mutineries des païs bas lors qu'ils ont fait corps sont difficiles à remettre. Les seditions faites au commencement du regne de Tiberius furent appaisées auec beaucoup de peine : celles des Espagnols en Sicile meuës par Heredias & Carantius sous Ferdinand Vice-Roy, combien porterent-elles de dommage au païs, & de combien d'artifices falut-il vser pour les chastier, iusques à fausser le serment que Ferdinand leur auoit fait au leuer du S. Sacrement à la Messe ? Scipion promet vouloir faire monstre aux Soldats mutinez à Sucre : mais lors qu'il les tient il les fait desarmer & chastier : A ces maux extremes on se sert des remedes extremes : tout est permis contre ceux qui faussent la foy à leur Chef, ou à leur Prince. Apres qu'on a puni les Chefs,

La reuolte & la sedition sont plus dangereuses que la trahison.

L'vnion & la force sont necessaires pour la conseruation des Places.

Sujets generaux de rebellions.

Remedes contre la sedition des Soldats.

Seditions inueterées difficiles à guerir.

Moyens de calmer les seditions.

De la Defense contre les surprises,

Pour se defaire des Soldats mutins.

Chefs, ceux ausquels on pardonne, on les separe, les mettant en diuerses garnisons, sans les honnorer iamais d'aucunes charges. Lors que la reuolte est faite, & que les Soldats sont prests à s'en aller au parti contraire, & qu'on ne peut les empescher, on fera comme Hanno Chef des Carthaginois, quatre mille des siens se voulans reuolter pour n'estre payez, il les prie attendre; cependant il enuoye Otacilius aux Romains comme fugitif, pour les aduertir que ces quatre mille deuoient faire sortie sur eux; les autres sur cet aduis font des embusches & les tuent. Amilcar voyant plusieurs des siens s'en aller au Camp des Romains, y enuoya aucuns de ses affidez comme fugitifs, qui tuerent les Romains, lesquels ne se fierent plus à ceux qui venoient de l'autre parti. Hannibal se vengea de ceux qui s'estoient reuoltez, disant deuant les espions qu'il sçauoit estre dans son Camp, que les Soldats qui estoient fuys ne deuoient pas estre moins estimez pour estre allez à l'autre parti, parce que c'estoit luy qui les auoit enuoyez : les Romains leur coupent les mains, & les renuoyent. Ce qui nous est inutile, il faut tascher de le rendre inutile à l'ennemi, & faire en sorte qu'il ne se serue pas de ceux qui nous peuuent nuire : ceux qui se rendent au parti contraire font plus de mal que les ennemis mesmes, à cause qu'ils sçauent mieux les coustumes, les ordres, la force, & le païs; & la rage du sujet qu'ils pretendent auoir de se rendre les fait efforcer à faire le pis qu'ils peuuent. Plusieurs se rendent pour des iustes mescontentemens, mais d'autres seulement pour la nouueauté, ou pour l'esperance qu'ils ont de s'auancer au changement, & ce desir s'engendre le plus souuent dans l'oisiueté : aux peuples genereux rien n'est plus nuisible que la paix. Les Romains employoient tousiours les Soldats pour empescher la sedition : Camillus assiegea la Ville des Falisciens, sans autre sujet que pour exercer les Soldats. Dans l'armée d'Hannibal on ne vit iamais sedition, bien que composée de diuerses nations à cause de l'exercice continuel, l'esprit, ni le corps ne peuuent pas s'occuper à diuerses choses tout à la fois : lors qu'on voit l'ennemi present on songe plus à se defendre, ou luy nuire qu'à se reuolter. Themistocles pour empescher qu'Eurybiades,& sept cens cinquante Corinthiens ne se retirassent, fit aduertir les Perses qu'ils estoient en trouble, & qu'il les attaquassent; ce qui les fit r'allier pour resister à leur ennemi commun. Le mesme Themistocles se reconcilia auec Aristides pour resister ensemble à Xerces. La grande sedition du peuple du temps de Camillus, cessa soudain que le bruit courut que les Gaulois estoient proches. Son Altesse de Sauoye appaisa la sedition qui commençoit dans le Queiras, faisant batre aux champs pour l'alarme afin d'aller contre l'ennemi. Les prompts mouuemens sont de peu de durée, & faciles à appaiser: l'instinct de nature nous fait haïr l'ennemi, & la colere les compagnons : l'vn nous est comme essentiel, & l'autre accidentel; ce qu'on voit aux animaux mesmes. Scorylo Chef des Spartiates, pour dissuader la guerre aux siens contre les Romains, sur l'occasion de la sedition qui estoit alors dans Rome, fit batre deux chiens, qui voyans le loup se iettent tous deux d'accord dessus. Ces seditions estans sur le Champ calmées ne reuiennent plus: c'est pourquoy il est plus aisé à y remedier qu'à celles qui sont de lõgue main couuées par des peuples qui ne veulent pas souffrir le ioug.

Oisiueté des peuples ge-reux engendre la sedition.

Pour reünir les dissensions.

Bien

Liure III. Partie I.

Bien souuent on ne peut les recognoistre que lors qu'elles sont executées, & lors le remede ne sert de rien. Le prudent Pilote preuoit le mauuais temps auant qu'il arriue. La subtilité de l'esprit des Chefs doit pressentir les mauuaises volontez de ceux à qui il commande, ou par les occasions presentes, ou par celles que son habilité fait naistre à ce dessein. Caius Marius pour cognoistre la fidelité des Gaulois en la guerre Cymbrique, leur enuoye des lettres par lesquelles il leur commandoit n'en ouurir point d'autres, qu'il leur enuoyoit cachetées, ce qu'ils firent pourtant, d'où il les iugea ennemis. Darius recogneut l'obeissance des siens par des lettres qu'il fit porter en diuers lieux par Bageus. Iphicrates Capitaine Athenien fit accommoder son armée Nauale comme celle des ennemis: s'estant presenté ainsi deuant les Villes, il ruina celles qui le receurent comme ennemies. Dans les Places douteuses on doit auoir des espions qui considerent les actions de ceux qui peuuent tramer, & conduire ces reuoltes, ou corrompre quelques vns des habitans, qui descouurent les autres s'ils se veulent mouuoir. Lors qu'on aura quelque indice, il faut y remedier le plus doucement qu'on pourra: si c'est le peuple qui se vueille reuolter, on luy defendra de faire aucunes assemblées, ne marcher point de nuict, ni en troupe: on leur ostera les armes, & l'exercice d'icelles. Croesus captif conseille à Cyrus, pour empescher que les Sardes ne se reuoltent, qu'il leur oste les armes: que sur la robe ils portent le long manteau, qu'ils chaussent des brodequins, qu'ils s'adonnent à la Musique, aux instrumens, qu'il leur soit permis tauerner & yurongner, & qu'ainsi d'hommes ils seront faits femmes: Sage conseil; car qui s'adonne aux plaisirs fuit la guerre mere du trauail. Les Citadelles auec bonne garnison sont vn tres souuerain remede pour empescher les peuples de se reuolter: les garnisons sont en seureté de ces promptes esmeutes, lesquelles s'esteignent apres leur premier effort; & bien que les Soldats soient moindres en nombre: toutes fois les surmontent facilement par le courage & par l'adresse de combatre. Or parce que les Chefs sont ceux qui meuuët tout le corps, il les faut ou chastier, comme nous auons desia dit, ou les oster de là. Alexandre ayant vaincu les Thraces, allant en Asie mena tous leurs Chefs, comme par honneur, afin qu'eux ne se rebellassent, ni le peuple resté sans Chefs. Il est bon aussi de laisser des partialitez, ou factions particulieres dans les Villes les vns contre les autres, afin que n'estans d'accord ils ne conspirent vnanimement: cecy s'obserue dans vne des florissantes Republiques du monde: bien que chacun à part eust mauuais dessein, n'estans point vnis il est impossible qu'ils l'executent. Caton ayant vaincu les Espagnes, commanda à toutes les Villes à la fois d'abatre leurs murailles: ce qu'ils n'eussent fait si l'vne eust sçeu de l'autre, & si elles eussent peu se r'alier. La pire reuolte, c'est lors que les plus grands conspirent contre leur Prince: alors il se faut seruir du remede que Thrasibulus enseigna à Periander, qui luy manda Ambassadeurs pour sçauoir comme il pourroit bien regir son Estat: Thrasibulus les mene dehors dans vn grand champ, parlât à eux des choses indifferentes: coupoit les plus hauts espics, iusques qu'il eut suiui tout les champ. Periander entendit l'Enigme, fait tuer les principaux. Tarquinius Superbus donna le mesme conseil à son fils lors qu'il estoit Chef des Gabiens, abbatant auec sa baguette les plus hauts

Pour cognoistre les seditions.

Comme il faut remedier aux seditions du peuple.

Citadelles empeschent les seditions.

Partialitez empeschent les reuoltes.

Remedes des conspirations des grands.

BBB pauots

pauots: mais en cecy on doit garder vne mediocrité, de peur qu'au lieu de chastiment ce ne soit cruauté, comme celle d'Ezelin Romain contre ceux de Padoüé,& celle du Duc d'Albe contre les Estats des païs bas, laquelle cruauté engendre haine mortelle, & le desir insatiable de vengeance, qui les porte au desespoir, duquel succedent bien souuent des effects incroyables, ainsi qu'on a veu aux Estats d'Hollande. Le Prince & son Conseil doiuent meurement consulter auant qu'executer de telles extremitez : ce sont matieres d'Estat, & des plus chatouïlleuses; c'est pourquoy ie n'en parleray point d'auantage.

CONTRE LES ESCALADES.

CHAPITRE VIII.

Remedes generaux contre l'escalade.

EN l'Ataque nous auons parlé en particulier des Escallades, & du Petard; nous dirons icy de mesme le moyen de s'en defendre : le principal est la bonne garde, de laquelle nous auons parlé en general aux surprises. Apres la disposition des contours de la Place, laquelle consiste aux fossez qu'on remplira d'eau, particulierement aux petites Places, qui sont sujetes à ces surprises : car estans ainsi, il est fort difficile qu'on les escalade, ne pouuât appliquer les eschelles qu'auec grandissime incommodité, & embarras de Ponts, & bateaux, &

Fossez profonds très bons.

danger euident d'estre descouuerts. Si les fossez sont secs, on les fera fort profonds, parce que les eschelles estans trop longues ne pourront estre maniées, & se rompront facilement au moindre poids qui les chargera au milieu: les Contrescarpes seront taillées, afin qu'il faille d'autres eschelles pour descendre dans le fossé. Si on ne veut pas les faire si profonds par tout, on les creusera à deux pas pres de la muraille, ou moins, selon qu'elles seront hautes, qui est l'endroit où l'on appuye les eschelles, & sera de telle largeur qu'au delà on soit trop esloigné pour les pouuoir appliquer.

Fausses brayes empeschent les escalades.

Les Fausses brayes sont aussi vn remede tres-asseuré, parce qu'il faut y monter premierement dessus, & de là sur la muraille, ce qui est tres-malaisé d'executer sans estre descouuerts si on les garde.

Places auec Dehors sont asseurées contre l'escalade.

Les Places qui ont des Dehors ne doiuent pas craindre l'Escalade, comme nous auons dit autre part: Ces remedes sont infaillibles. Aucuns ont escrit que de faire le talud fort grand iusques à demi muraille, & le reste sans talu; cet angle empesche qu'on puisse appuyer les eschelles: mais cela ne sert de rien, parce que le remede est tres-facile des estais qu'on met dessous les eschelles pour les soustenir.

Fraises bonnes contre les escalades.

Les paux plantez contre les faces, principalement aux Places de terre, & fossez secs, à l'endroit du Cordon, qu'on appelle fraises, sont aussi fort bonnes pour ouïr l'ennemi auant qu'il entre. Les paux aussi qui sont dans le fossé, ou sur la Contrescarpe peuuent seruir au mesme effect: car il faut necessairement faire du bruit les rompant, qui est vn aduertissement à ceux de la Place.

Ce qu'on doit faire le fossé estant gelé

En temps d'Hyuer, aux fossez qui sont pleins d'eau, lors qu'ils se gelent, on taillera la glace au milieu, de laquelle on fera côme vne nouuelle muraille dans le fossé mesme, ainsi qu'on fit à Vtrech l'an 1624. que i'estois en Hollan

Liure III. Partie I. 377

Hollande, le Marquis de Spinola estant venu à trauers païs par dessus les canaux gelez, iusques à sept lieuës pres de ladite Ville.

Par tous les flancs de la Place on tiendra à tous les Bastions vn ou deux Canons, chargez de ferraille, & tousiours l'vn pointé vers la face du Bastion opposé, l'autre vers la Courtine, afin que la Place venant à estre escaladée, on n'ait qu'à y mettre le feu, & rompre par ce moyen les eschelles, bien que l'entreprise soit de nuict, comme elles sont presque tousiours. A l'entreprise de Geneue vn Canon ainsi pointé apporta grand empeschement, parce qu'il rompit les eschelles, qui fut cause qu'on ne peut entrer assez vistement dans la Place, & secourir ceux qui estoient desia entrez. *Il faut tenir aucuns Canons tous prests.*

Aux Chasteaux & petites Places les meurtrieres ou machicoulis seruiront beaucoup, & bonne prouision de pierres, auec lesquelles on se defendra des escalades. *Meurtrieres necessaires aux Chasteaux.*

Aux Places qui sont enuironnées de simples murailles on tiendra au dessus d'icelles des gros quartiers de pierre, qui seruiront à ce mesme effect: Ou bien on mettra des grosses poutres auec ces pierres par dessus, les poussant, tout tombera, & abbatra les eschelles, & ceux qui se rencontreront dessus. *Gros quartiers de pierres.*

Les anciens mettoient tout autour au haut des murailles, des clayes, chargées de pierres, qu'ils faisoient tomber sur ceux qui escaladoient: on les appelloit *Metellas*.

Dans ces Places on doit aussi auoir des crocs, & fourches pour pousser les eschelles en bas. Les feux d'artifice sont aussi tres-excellents en ces occasions: les lances à feu plus que tous les autres pour les presenter au nez des plus hardis; & d'autres pour ietter dans le fossé, qui esclairent, & facent voir ceux qui seront dedans. *Crocs & fourches pour pousser les eschelles.*

Il est aisé d'empescher cette sorte d'entreprises lors qu'on descouure l'ennemi auant qu'aucun d'eux soit entré dedans: c'est pourquoy on y prendra tres-exactement garde.

CONTRE LE PETARD.

CHAPITRE IX.

O N n'escalade presque iamais vne Place, qu'on n'y applique aussi le Petard, qui est plus en vsage & meilleur que les eschelles: c'est pourquoy il y faut aussi obuier plus soigneusement.

Contre ces entreprises aussi bien qu'aux autres, la bonne garde est requise, & que dans la Place il y ait des Soldats assez en nombre pour la garder. Outre cela la quantité des Portes, des Pont-leuis, & Corps de gardes empeschent qu'on ne les puisse petarder, ou donneront temps pour se r'alier, & faire teste à l'ennemi auant qu'il soit dedans la Place. *Remedes generaux contre le Petard.*

On fera peu de Portes, & n'y en aura aucune qui ne soit couuerte d'vn Rauelin fossoyé tout autour, auec ses Contrescarpes, & chemins couuerts, au deuant desquels on fera vne barriere, où l'on tiendra des Sentinelles *Autres remedes particuliers.*

BBB 2

378　De la Defense contre les surprises,

nelles tant de nuict que de iour. Apres il y aura le Pont du fossé du Rauelin, auec son Pont-leuis à bacule; ou bien on ostera les planches du Pont toutes les nuicts, & vn Corps de garde à costé, soustenu sur des pilliers plantez dans le fossé, separé de l'autre Pont auec son Pont-leuis, ainsi que nous auons escrit parlant des entrées des Villes au traicté de la Fortification. Tout contre la porte de la Ville il y aura vn autre Pont-leuis à flesche, ou autrement. Et la porte, apres laquelle sera la Herse, & là dedans le Corps de garde, qui doit estre au dessous du Rempar, l'entrée sera voutée tant que dure l'espesseur d'iceluy, au bout de laquelle il y aura vne autre porte, & au deuant d'icelle vne barriere, & vn Corps de garde dans la Place qui est au deuant de la porte dans la Ville.

La garde des portes quelle doit estre.

En temps de soupçon, on pourra tenir cinquante hommes au premier Corps de garde, vingt-cinq à celuy du Pont, cent à celuy de la derniere porte, & vingt-cinq à l'autre qui est dans la Ville; & ceux-cy seruent pour empescher que du costé de la Place on ne puisse rien attenter sur les autres Corps de gardes.

En temps de paix on en tiendra moins à chaque porte, diminuant la garde du tiers, ou de la moitié.

Plusieurs Orgues & Herses par les portes.

Pour plus de seureté on pourra mettre à chaque porte sa Herse, ou des Orgues; parce que d'autant plus il y aura des obstacles, tant plus il sera malaisé de petarder la Place: car ce sont autant de Petards qu'il faut, pour lesquels appliquer beaucoup de monde se pert, & donnent temps à ceux de la Place de se r'alier: c'est le plus certain remede contre ces surprises, lequel ne manque iamais.

Inuentions particulieres contre le Petard.

Il y a plusieurs autres inuentions qui se mettent aux portes, comme des bacules pour faire tomber le Petardier dans l'eau; d'autres auec des rouëts qui se destendent lors qu'on est sur le Pont, qui font tirer quantité de Mousquets affustez par les trous qui sont faits dans la porte. D'autres veulent prendre le Petardier par le milieu du corps, comme vne souris dans la ratouere; aucuns mettent force pointes aux portes; d'autres font les portes à plusieurs faces: quelques vns veulent faire gresler sur le Petardier vne pluye de pierres tout aussi tost qu'il s'approchera. Toutes ces inuentions me semblent estre peu vtiles, ou pour estre de peu d'effect, ou parce qu'estans cogneuës on peut s'en empescher facilement, & tout cela n'est pas capable d'arrester l'entreprise: toutesfois qui les treuuera bonnes pourra s'en seruir: Elles ont esté escrites par d'autres; c'est pourquoy ie ne les redis pas en ce lieu, outre que i'estime celles-cy plus asseurées.

Autres pour le mesme.

Les inuentions suiuantes me semblent meilleures: premierement les Orgues, faits ainsi que nous les auons descrits en la Fortification: lesquels on peut aussi mettre en trauers, mais ils ne sont pas si bien; car il faut necessairement qu'ils se touchent l'vn l'autre: & quand ils sont rompus, les pieces qui restent aux costez empeschent que les autres ne descendent, outre qu'ils sont fort incommodes à leuer. Ie donneray cy apres l'inuention de les faire tomber d'eux-mesmes, comme aussi les Herses.

S'il y a des Machicoulis sur la porte, ie voudrois y tenir deux, ou trois grosses pierres longues, ou colonnes pour laisser aller sur le Petard soudain qu'on l'auroit appliqué.

Ce qu'on doit faire aux lieux non fortifiez.

Aux Chasteaux, ou petites Places où il n'y a qu'vne ou deux portes sans flancs,

Liure III. Partie I.

flancs, on les percera en plusieurs endroits, faisant des trous pour pouúoir tirer le Mousquet contre le Petardier quand il se voudra approcher: car le plus souuent la mort d'iceluy est l'interruption de toute l'entreprise.

Lorsque dans quelque Place on craint d'estre petardé, & qu'on n'a pas loisir de faire des Fortifications nouuelles, & des defenses contre le Petard, il faudra mettre derriere la porte quantité de fumier & de terre meslez ensemble, & telles autres metieres douces d'espesseur suffisante, qui empeschent l'effect d'iceluy.

Les cheuaux de Frise, que d'autres ont appellés Fermetures de Camp, seront tres-bons, non pas pour empescher le Petard, mais pour arrester l'ennemi lors qu'il voudra entrer. Ils sont representez dans la Figure 2. Planche 50. Il faudra que la piece de bois A, où sont les pointes B, soit grosse comme vne poutre, afin qu'elle soit plus ferme, & ne puisse estre rompue. Ces pointes seront de fer, ou bien de bois, armées de fer au bout, afin qu'elles ne pesent pas tant: la Figure 3. seruira aussi, sur laquelle il n'est pas besoin d'explication: Erard les a monstrées dans son liure, & les appelle Fermetures de Camp. *Cheuaux de Frise*

Mon inuention suiuante ne sera pas mauuaise: pour empescher le Petard on aura six, ou huict rouës, marquées D E F, de fer, ou de bronze, grosses de deux pouces, d'enuiron vn pied de diametre, auec leurs essieux de fer, longs de dix pieds, sur lesquels on fera vne forte trauaison de pieces de bois, & sur icelle on bastira vne muraille de grosses pierres, cimentées & liées ensemble auec grampons de fer plombez, laquelle on fera deux pieds plus haute qu'vn homme; ou bien que le milieu de cette muraille corresponde à la hauteur qu'on applique ordinairement le Petard. Or parce que cette Machine est grandement pesante, & les essieux, bien que de fer, de cette longueur ne pourroient la supporter, on fera vn ou deux rangs de rouës au milieu, outre ceux que nous auons dit: la Figure 1. represente cette Machine. *Inuention de l'Autheur contre le Petard.*

On doit se seruir de cette Machine en la façon suiuante: On mettra deux ou trois, ou quatre pieces de bois selon le rang des rouës qu'il y a, enfoncées en terre, & armées par dessus de lames de fer vn peu canelées, dans lesquelles puissent marcher, ces rouës D E F mises iustement à niueau, & que la Machine soit distante de la porte B trois ou quatre pieds; de façon que lors qu'elle sera fermée, faisant marcher la Machine A par dessus icelles poutres, elle soit derriere la porte à cette distance. De l'autre costé sera la rouë C de 21. pieds de diametre, qui aura le pignon, ou lanterne H de douze fuseaux bien forts, qui mouura l'autre rouë I de 120. dents: laquelle aura vn essieu tres-fort X, qui sera arresté à deux piliers fermes; autour d'iceluy se tournera la corde K, qui passera par la poulie Q, qui tiendra à vn, ou plusieurs gros crochets L, assez forts pour tirer toute la Machine. *Comme on doit se seruir de cette Machine.*

Toutes les nuicts lors que la porte sera fermée, on tirera la Machine derriere, la faisant rouler iusques qu'elle soit vis à vis de la porte: ce qui se fera si deux hommes font tourner la grande rouë estans dedans, ou dehors, ainsi qu'on fait aux autres Machines, lesquels la mouuront fort facilement, comme nous ferons voir cy apres. Ainsi on n'aura pas à craindre le *Comme on doit la mettre derriere la porte.*

BBB 3

380 De la Defense contre les surprises,
le Petard; car encor qu'il rompe la porte, il ne rompra pas cette muraille mouuante.

Pour oster cette Machine.

Pour l'oster on aura vne autre grande rouë du costé N, de mesme que l'autre auec son pignon, & l'autre rouë, son essieu, & sa poulie; ou pour plus facilement faire on mettra la poulie M attachée à la Machine, & vne autre poulie en O, par laquelle on fera passer le cable, le bout duquel sera attaché au crochet, ou anceau S, & l'autre se roulera à l'essieu X, de la premiere rouë C, lequel on fera mouuoir comme deuant, & fera retirer la Machine comme il l'auoit tirée: mais on remarquera que lors qu'on la fait approcher il faut oster le cable qui la fait retirer, ou au contraire: & ne faut pas que tous deux soient à la fois roulez au mesme essieu: on pourra faire seruir le mesme cable pour la tirer & retirer en l'attachant tantost à l'vn, tantost à l'autre bout de la Machine.

Quelqu'vn se pourroit mocquer de cette Machine, estimant que vingt, ou trente hommes ne sçauroient mouuoir vn si pesant fardeau: mais ceux qui entendent tant soit peu les forces mouuantes, verront bien que cela est fort faisable, & que deux hommes la pourront mouuoir, comme nous ferons voir clairement par la supputation suiuante.

Calcul pour le mouuemēt de cette Machine.

Soit supposée la muraille haute de 6. pieds (qui est assez, auec 2. pieds, ou plus qu'elle est esleuée par dessus la terre, à cause des rouës, ou de la trauaison, 4. ou 5. pieds de hauteur: donc le milieu de cette muraille correspōdra au lieu où l'on applique le Petard) sa longueur soit de 15. pieds, afin qu'elle tienne toute la porte, espesse de 10. pieds, toute la solidité sera de 900. pieds cubes, & quand bien chacun peseroit 100. liures, qui est vn quintal, seront 900. quintaux, vn homme peut faire marcher plus que la pesanteur de deux quintaux estant mise sur des rouës, voire plus de trois, auec autant de leue qu'il fait faire de chemin au poids qui roule. C'est pourquoy faisant la rouë de 21. pieds de diametre, qui est dix & demi pour le demi diametre: l'autre rouë estant decuple au pignon, & l'essieu où s'entoure la corde estant d'vn pied de diametre, la grande rouë ayant dix pieds & demi de leuiers si i'en oste demi pied pour le demi diametre de l'essieu, s'ensuiura qu'vn homme qui peut mouuoir deux quintaux, auec cette rouë en mouura quarante, parce que le leuier de dix pieds est vingtuple au demi diametre de l'essieu; par apres cette force s'augmente dix fois par le pignon de douze fuseaux: Auec la rouë de 120. dents vn homme mouura donc 400. quintaux: maintenant il y a la poulie Q, laquelle double la force, ou fait qu'il ne faut que la moitié de la force pour mouuoir ce poids: donc vn homme mouura 800. quintaux, & deux 1600. Et la muraille n'en pesant que 900. & quand bien le reste de la Machine peseroit 100. quintaux, ce ne seroit que 1000. quintaux, restera encor 600. quintaux qu'ils pourront mouuoir: Cette Machine doncques sera meuë facilement par deux hommes. Si l'on veut que la Machine se meuue plus vistement, il faudra mettre plus d'hommes, & oster les poulies: il est vray que pour le peu de chemin qu'elle a affaire, elle a assez de vistesse. On pourra encor plus facilement faire mouuoir cette Machine auec l'auis sans fin, l'appliquant à propos. Nous l'auons mōstré & calculé au Chapitre des surprises.

Cette Machine peut estre entre-mis ni remplie.

Au lieu de faire cette masse du muraille, on pourra faire vne grande quaisse de planches fortes, & la remplir de fumier & de terre, & par ainsi elle

Liure III. Partie I. 381

elle sera plus facile à mouuoir, mais il faudra la faire plus espesse pour pouuoir resister.

J'ay encor treuué cette seconde inuention, que j'estime autant que l'autre pour estre plus facile, laquelle sert pour faire que soudain qu'on aura petardé vne porte, vne Herse s'abate, ou vne autre porte se ferme, ou des Orgues tombent sans iamais manquer. Elle se fait en la façon suiuante. *Autre inuention de l'Autheur contre le Petard.*

La Herse C en la Figure 4. sera tirée en haut, & suspenduë par la corde A, laquelle sera bandée auec force autant qu'il se pourra, passant par les poulies B : cette corde sera si longue, qu'elle arriue iustement à l'endroit D, vis à vis où l'on applique d'ordinaire le Petard : à ce bout D il y aura vne boucle, ou aneau de fer par lequel on fera passer la corde E F, attachée premierement à l'endroit E ; & apres l'auoir passée dans l'aneau D, la plus tenduë qu'il se pourra, on la liera en F : cecy se fera au derriere de la porte lors qu'elle sera fermée : mais de iour la Herse demeurera suspenduë par vne autre corde, laquelle on destachera de nuict quand elle y sera tenduë.

La porte estant ainsi fermée, le Petard ne la sçauroit rompre qu'il ne rompe la corde, & que la Herse ne tombe tout aussi tost. Que si l'on craint que l'effort ne rencontre pas la corde (ce qui est presque impossible) on la pourra passer comme on voit en la Figure 5. par les aneaux H, I, K, L, M, ou d'auantage si l'on veut : par ainsi où qu'on mette le Petard, la corde se rompra infailliblement, & par consequent la Herse coulera en bas. Il faut bien bander la corde, afin que ne cedant point elle se rompe plus facilement, & ne la faire que de la grosseur iuste qu'il faut pour soustenir la Herse : mesme si apres l'auoir passée par la poulie, on la rouloit deux tours à quelque piece de bois N, en la Figure 6. & faisant le reste de la corde fort deliée, elle soustiendroit la Herse, & se romproit plus aisément. *Autre explication de l'inuention de l'Autheur.*

Il se rencontre par fois qu'on ne peut pas faire des Herses aux portes, parce qu'il n'y a point de tours hautes, dans lesquelles on puisse loger la Herse par dessus la porte : en ce cas on pourra se seruir de la mesme inuention en la mode suiuante.

Par dessus la porte, & plus en dedans, on fera vne porte qui aura ses gonds en haut, & se fermera batant en bas, comme en la Figure 6. les gonds soient A B ; la porte haussée soit C, laquelle se ferme en la laissant aller en bas auec quatre fortes serrures GHIK, comme celles des portes ordinaires, lesquelles coulant au long des lames de fer LMNO clouées en terre, s'enchasseront dans les trous qui sont au bout ; de façon qu'en tombant de sa pesanteur, elle se ferme & demeure arrestée par ces serrures sans se pouuoir ouurir. La corde qui la tiendra leuée passera par la poulie T, & par l'autre V, descendant par l'entre-deux X, qui est entre la porte ordinaire, & celle-cy qui en doit estre separée de quelque distance. *Autre inuention de l'Autheur.*

On fermera donc la porte ordinaire, derriere laquelle on liera la corde qui tient l'autre, comme nous auons dit cy deuant, laquelle venant à se rompre, l'autre s'abbatra.

Cette iuuention n'est pas si asseurée que la precedente, à cause des esclats de la porte rompuë, qui peuuent empescher que cette seconde porte ne *Quelle est la meilleure de ces inuentions.*

ne se ferme : toutesfois on pourra s'en seruir aux Corps de gardes qui destournent, ou bien on la fera vn peu esloignée de l'autre : car à quelle distance qu'elle soit, alongeant la corde T V, elle fera le mesme effect.

Si l'on mettoit de ces Herses à chaque porte, il faudroit nombre double de Petards, & par consequent grande incommodité à l'ennemi, & beaucoup de temps à ceux de la Place pour venir à la defense.

Inuentiō de l'Autheur pour faire tōber les Orgues.

Si au lieu des Herses, ou portes on fait tomber des Orgues, l'inuention en sera beaucoup meilleure : i'ay aussi treuué le moyen tres facile de les faire tous tomber auec l'inuention precedente de la corde.

Description.

Soit veuë la Figure 7. il faudra mettre vne grande poutre A en haut, si forte qu'elle puisse soustenir tous les Orgues, lesquels auront chacun vn aneau au bout B, & la poutre aura des grosses pointes de fer C, qui entrent dans ces aneaux. Au bout de la poutre il y aura vn long leuier D, auec lequel on pourra faire tourner cette poutre, de telle façon que les Orgues tiennent aux pointes. On attachera la corde E au bout du leuier, & cette corde au derriere de la porte, comme nous auons dit aux autres : cette corde se rompant, le leuier se laschera, & la poutre tournera, à cause de la pesanteur des Orgues, qui tout aussi tost tomberont en bas : du reste ils seront faits comme nous auons dit au premier Liure. Cette façon est plus asseurée que les autres, d'autant que les Orgues sont meilleures contre le Petard, que les Portes, ou les Herses.

Cette inuention peut seruir a plusieurs autres choses:.

On peut se seruir aussi de la mesme inuention que nous auons escrit au premier Liure; c'est comme en la Figure 7. de les tirer en haut auec vne corde à chacun I, qui se roule autour d'vn rouleau assez fort, qu'on tournera auec la rouë F qui est à costé : les Orgues estans haussées, on attachera à vne des branches de cette rouë F la corde G qui ira en bas derriere la porte, ainsi que nous auons dit en l'autre, & cette cordre estant rompue, les Orgues tomberont tout aussi tost. Auec cette inuention on peut faire tomber plusieurs Herses, fermer plusieurs portes, faire tirer des Canons, ou des Mousquets, allumer des feux par le moyen des rouëts de pistolets, qui se destendront, & mille autres choses qu'vn chacun pourra adiouster à l'inuention.

Ponts doubles de l'inuention de l'Autheur.

I'ay escrit dans le premier Liure vne façon de Ponts doubles, laquelle peut seruir contre le Petard : mais les suiuans representez en la Figure 8. seront beaucoup meilleurs, lesquels seront ainsi : Soit le Pont dormant A, & B le premier Pont-leuis qui se leue à bacule, haussant la partie C, tellement que l'espace K demeure sans Pont : apres on fera l'autre Pont E en destournant, qui soit aussi en bacule : on haussera la partie E du costé de la Place; le reste du Pont-dormant F ira iusques à la porte; ou si l'on veut on pourra faire vn autre Pont à l'autre : tellement qu'auec ces seuls Ponts on peut rendre la porte asseurée contre trois Petards, outre qu'on seroit bien empesché d'appliquer les Ponts-volans en l'espace qui destourne K F. Cette inuention me semble fort bonne, & n'y a que l'incommodité du destour pour les charrettes, ce qui est peu considerable. I'ay mis les Ponts comme ils sont estans leuez en la Figure 8. & comme ils sont estans baissez en la Figure 9.

Iusques asteure nous auons donné le moyen d'empescher le Petard: maintenant il faut dire lors que le Petard a fait son effect quel ordre on doit

Liure III. Partie I. 383

doit tenir pour empefcher que l'ennemi n'entre dans la Place : car on à veu en plufieurs entreprifes l'ennemi auoir petardé plufieurs portes, & par fois toutes ; & pourtant n'auoir pas gagné la Place.

A Bergue fub Zoom du Terrail petarda trois portes, la barriere, & vn Pont-leuis, pourtant fut repouffé à l'Eclufe il arriua de mefme : à Venelo Monfieur de Chaftillon eut le mefme traittement ; encor que les portes foient ouuertes il en faut faire des plus fortes, par les armes & le courage.

Au premier coup de Petard qu'on entendra tous fe mettront en armes, & s'en iront au rendez-vous, comme nous auons dit cy deuant. Soudain on enuoyera renfort aux portes, redoublant les Corps de gardes par tout : ceux qui auront d'armes à preuue feront enuoyez les premiers pour fouftenir l'ennemi : cependant les autres feront des retranchemens au deuant de la porte, de tables, de coffres, de barriques qu'on remplira, entremeflant de terre & du fumier le plus viftement qu'on pourra pour arrefter l'ennemi. On tiendra dans le Corps de garde qui eft dans la Ville, & dans les autres aufli quelques Canons courts & gros, chargés de ferrailles, pointez toufiours vers la porte, qu'on defchargera au premier abord. Les Pierriers feront tresbonne, comme aufli plufieurs Fauconneaux mis enfemble, l'vn à cofté de l'autre fur vn mefme affuft, vrté de deux roues : mais ils doiuent eftre tellement difpofez qu'on metre le feu au milieu A de tous : car fi on le met du cofté B, les premiers B D qui tireront, feront recu'er la roue de leur cofté ; & par ainfi tous les autres tourneront, & tireront de trauers : il faut bien prendre garde à cecy, Figure 10.

l'ordre qu'on doit tenir la Place eftant petardée.

Fauconneaux, autrement Orgues cóme doiuent eftre tirez.

Proche des dernieres Corps de gardes, il y aura quelque Magafin pour tenir quantité de feux d'artifices, grenades, pots, lances à feu chargées auec bales ardentes, & autres inuentions que nous dirons aux feu d'artifices, lefquels feront tres-bons pour nuire à l'ennemi.

Ce qui eft neceffaire pour la deffenfe contre le Petard.

Les feux à efclairer la campagne font aufli tres-neceffaires pour ietter dans les foffez, & dans la campagne pour defcouurir ceux qui combatent, & ceux qui viennent au fecours, fur lefquels on tirera ; & ces feux font aufli neceffaires à toute forte de furprifes.

Il ne faut pas s'eftonner ; car la crainte mene le defordre : chacun doit courageufement s'oppofer à l'ennemi : & lors principalement qu'on eft affeuré que fouftenans ce premier effort, on fauue fa Ville, fes biens, fa maifon, fa vie, & qu'on acquiert honneur.

Ennemis apres eftre entrez, chaffez.

Ceux qui furent enuoyez par la Reine, d'Iffa, furprindrent Durazzo, mais les Illyriens, ou Sclauons fe defendent, & les repouffent. Onabis tyran des Lacedemoniens furprend Meffine, Pgilopœmen le chaffe. Pyrrhus furprend Argos, entre de nuict auec grand puiffance ; fon fils vient au fecours, met le trouble & l'embarras aux portes : cependant Pyrrhus combat contre vn ieune homme ; fa mere du haut du toict voit le peril de fon fils, laiffe aller vne pierre fur la tefte de Pyrrhus, l'affomme, & deliure la Ville.

Exemples

Cependant que ceux-cy fe defendront à la porte, ceux qui feront aux Baftions ietteront des feux d'artifice pour efclairer la campagne, & defcouurir ceux qui doiuent fecourir les premiers qui ont petardé, fur lefquels on tirera inceffamment & Moufquetades & Canonnades.

Ordre qu'on doit tenir eftant ataqué par plufieurs lieux.

Si l'on eft ataqué en diuers autres lieux par efcalade, on fera la mefme defen

CCC

De la Defense contre les surprises.

defense, obseruant les mesmes ordres que dessus, prenant bien garde de re desgarnir pas l'vn pour renforcer l'autre : car bien souuent l'ennemi fait les ataques en diuers lieux, & donne l'alarme bien chaudement à vn endroit, & attaque à bon escient vn autre: c'est pourquoy la force estant esgalement distribuée par tout, il treuuera par tout esgale resistance.

Ne laisser aucun lieu desgarni.

Ceux de dedans auront aussi esgard de despartir leurs forces selon la foiblesse, ou force des lieux de la Place : en enuoyant aux lieux foibles plus qu'aux forts, n'en laissant neantmoins aucun desgarni. Cyrus prit Sardes faisant mettre des Iaquemars au haut d'aucuns mas de nauires, qu'il presente à vn lieu non gardé, ils croyent les ennemis estre entrez par là, se rendent. Scipion l'Africain donne l'alarme d'vn costé à Carthage, l'ataque d'vn autre; ou batoit la mer qu'on ne gardoit point, & la prend. Pericles fit le mesme contre les Megariens, Alcibiades deuant Cizicum Ville de la Propontide donne l'alarme en plusieurs lieux, & les prend par où ils n'estoient pas assiegez. Antiochus contre les Ephesiens commande aux Rhodiens de donner l'alarme au port, & luy entre par vn autre lieu non gardé.

Exemples.

Se retirer dans le chasteau.

Si dans la Ville il y a vn Chasteau, ou Citadelle, & qu'on soit tellement persé qu'on ne puisse pas soustenir l'ennemi, il faudra se retirer aux retranchemes qui auront esté faits, & la se defendre tant qu'on pourra pour donner temps aux autres de se retirer dans le Chasteau, & ceux cy se retireront apres au meilleur ordre qu'ils pourront. Aucunefois par ce moyen on defend le Chasteau, & recouure la Ville. Alicarnasse fut prise par Alexandre en vn combat inopiné, ils se retirent dans le Chasteau, Alexandre s'en alla, ils recouurent leur Ville, Abimelech entre dans la Ville de Thebes par force, ils se retirent dans vne tour, Abimelech l'assaut, vne femme luy iette vn quartier de pierre sur la teste, & deliure ainsi la Ville. Saincte More Place du Turc fut prise par les Cheualiers de Malthe ; les Turcs se retirent dedans le Chasteau, recouurent leur Ville, & empeschent le pillage.

Exemples.

Tres-bel ordre tenu à Bresort.

Du Terrail alla pour petarder Bresort auec deux mille hommes de pied: & cinq cens cheuaux : il passe auec ses Petardiers à la porte du Rauelin, où il fut descouuert par la Sentinelle, ils disent venir de Grol, cependant petardent cette porte, de mesme font-ils de l'autre, tuent ceux du premier Corps de garde, qui estoient trente hommes, les autres se defendent à coups de Canon & de Mousquets, auec les grenades, & feux d'artifice. Ceux-cy ne laissent pas de poursuiure, & iettent vn Pont de planches, sur lequel passa le Petardier, & rompit l'autre porte, & le Pontleuis tout ensemble; quarante qui estoient dans le Corps de garde se presentent & se defendent courageusement, lesquels apres vn long combat furent repoussez ; & contraints de se retirer au Chasteau, Terrail entre dans la Place, & s'en rend maistre : mais le secours de munitions, & de quatre cens homms qui portoient chacun dix liures de poudre fut rompu par les Hollandois, qui assiegerent Terrail dans la Ville, lequel combatu par ceux de dehors, & par ceux du Chasteau fut contraint à sortir de la Place, sans raporter autre chose que la perte de ceux qui estoient demeurez à l'execution de l'entreprise.

PLANCHE L.

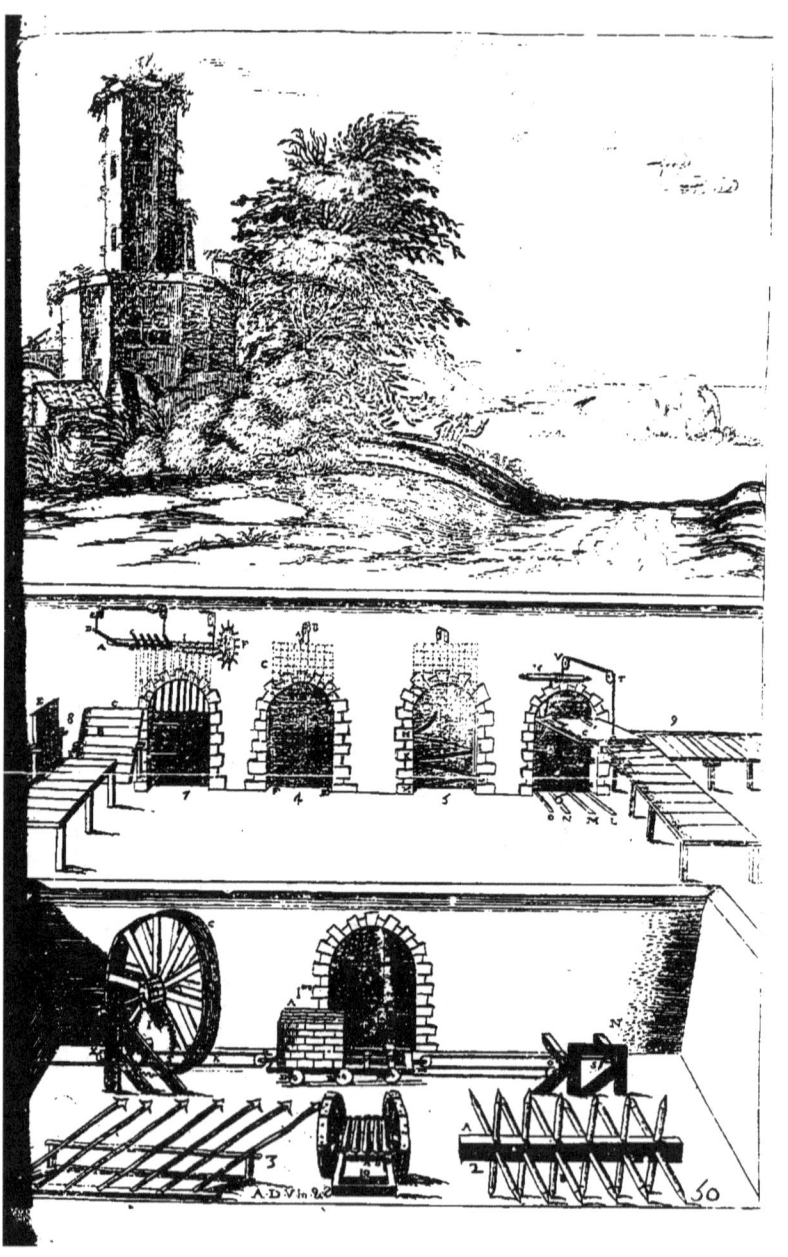

SECONDE PARTIE.
DE LA DEFENCE
CONTRE LA FORCE.
CHAPITRE X.

Il eſt plus facile de s'empeſcher d'eſtre ſurpris que d'eſtre forcé : la ſurpriſe ne peut rien contre ceux qui font bonne garde ; mais lors que la force de l'ennemi ſurmonte la noſtre, il luy faut ceder. C'eſt pourquoy on ſe fortifie, afin que la force du baſtiment de la Place eſgale celle des Soldats de l'ennemi qui l'ataque. Les Baſtions ne ſont pas faits pour ſe defendre de l'Eſcalade, du Petard, ou des autres ſurpriſes ; mais bien pour ſouſtenir l'effort du Canon, & la force ouuerte. Puis donc qu'on fait la Fortification pour ſe defendre contre cette force, il eſt bien plus neceſſaire de ſçauoir ce qui eſt requis pour luy reſiſter, que ce qu'il faut faire pour empeſcher les ſurpriſes, qui ne ſont qu'accidens, qui arriuent ſeulement à ceux qui ne font pas diligemment leur deuoir pour la conſeruation de la Place. Nous traitterons donc de la Defenſe contre les Sieges, comme on s'y doit preparer, l'ordre qu'on doit tenir aux occaſions, des inuentions pour arreſter l'aſſaillant, & luy nuire, & tout le reſte qui concerne ce ſujet, le plus amplement qu'il ſe pourra ſans touteſfois mettre que ce qui eſt bon, faiſable, & neceſſaire.

On ſe defend plus facilement de la ſurpriſe que de la force.

Pourquoy faire la Fortification.

DE LA DEFENSE CONTRE LES
longs Sieges.

CHAPITRE XI.

LEs longs Sieges ne preſuppoſent aucune actions; mais la patience ſeule d'attendre que ceux de la Place ayent mangé leurs viures. Le ſeul remede contraire eſt d'en auoir bonne prouiſion, ou que les confederez empeſchent que les aſſaillans n'en puiſſent auoir pour eux, ou qu'ils ſecourent ceux de la Place, ou qu'ils facent leuer le Siege par force. Or parce que tous ces meſmes moyens ſont practiquez aux Siege par force, pour ne faire pas deux fois vn meſme Diſcours, nous en parlerons plus à propos dans le traicté qui ſuit. On ſera aduerti que les long Sieges ſe font ſeulement contre les Places qui ſont tellement fortifiées qu'on ne ſçauroit les prendre qu'auec grand' perte de Soldats, & de munitions, incertitude du ſuccés. Puis donc que ces Places n'ont à craindre que la faim, ceux qui commandent dedans doiuent

Remedes contre les longs Sieges.

388 De la Defence contre la force.

doiuent auoir soin d'y tenir des viures pour long temps:car le gain d'iceluy est la conseruation de la Place, à cause des accidens & changemens qui arriuent dans vne armée qui campe longuement deuant vne Place.

Choses necessaires aux Places qui attendent de longs Sieges.

Les autres munitions, comme poudre, bales, canon, & tout ce qui en depend, sont moins necessaires à ces Sieges, parce qu'icy on ne combat que par patience : toutesfois il ne faut pas que la Place en soit despourueuë, au contraire en doit estre autant garnie que si l'on attendoit vn Siege par force : car l'on n'est point asseuré en quelle façon l'annemi ataquera. Il se faut preparer à tout, afin de n'estre pas surpris.

Aux longs Sieges ne faut point faire de sorties.

A ces Sieges il ne faut point faire de sorties, à cause qu'il faut aller trop loin à descouuert pour ataquer l'ennemi, & aux retraites on auroit encor plus de desauantage, si ce n'est qu'on fust secouru : car alors tandis que le secours force vn Quartier, ceux de la Place doiuent donner de leur costé, ou du mesme endroit, ou de tel autre qu'on treuuera à propos afin d'aider ceux qui viennent, & d'auertir l'ennemi.

Au Traitté suiuant nous mettrons vn Chapitre, qui sera vn denombrement de tout ce qui est necessaire dans vne Place: ce mesme Chapitre seruira pour sçauoir ce qui est requis aux longs Sieges : toutesfois puis que c'est des viures qu'on a plus affaire, il faut aussi auoir principalement des moulins, des fours, du bois. Pour moy i'estime que la meilleure prouision qu'on sçauroit faire est du biscuit: car les farines gardées se gastent, & faut apres du bois pour les cuire, dequoy on est hors de peine auant du biscuit.

On doit estre soigneux de bien distribuer les viures.

L'ordre & distribution doit estre aussi bõne que la prouision:car quelque qu'on en ait, si on ne la mesnage elle s'acheue bien tost : il vaut mieux qu'il en reste que s'il en faut. On doit estre aussi soigneux de les tenir en lieux propres, & les rafraischir aux temps deubs deuant le Siege; & lors qu'il est fait les visiter, changer de lieux, & soigner leur conseruation comme de la vie propre.

Ie ne diray rien autre sur ce sujet:car le tout sera deduite amplement au Traicté suiuant.

DE

DE LA DEFENSE CONTRE LES
Sieges par force.
CHAPITRE XII.

 Iceux qui ataquent ont touſiours quelque ſujet ou veritable, ou ſuppoſé, ceux qui ſe defendent en ont encor d'auantage d'autant que la defenſe nous eſt plus naturelle que l'ataque; abſolument parlant; & bien que tous croyent auoir droict, il ſemble qu'on en a plus de ſe defendre que d'ataquer. Les aſſaillans pretendent auoir droict de dominer, les autres de demeurer en leur eſtat, & n'y a que la force qui puiſſe accorder ces deux opinions. Et bien qu'il y ait pluſieurs ſujets de ſe defendre, comme pour la Religion, pour conſeruer ſa vie, ſon honneur, ſes biens, ſa famille, ſa patrie, ſa liberté, ſes droicts & priuileges, & la fidelité qu'on a iurée au Prince, tous ſe reſoluent à ce qu'on ne veut pas eſtre forcé en ſa volonté, pour la liberté de laquelle tous combatent. Aucuneſois on ſe defend par deſeſpoir, lors qu'on eſt aſſeuré n'auoir autre ſalut qu'en ſa perte: mais on choiſit la plus glorieuſe en ſe defendant iuſques à la mort. *Raiſons pour leſquelles on ſe defend.*

Bien ſouuent encor qu'on ait iuſte cauſe de ſe defendre, on ne le fait pas faute de pouuoir, cette impuiſſance peut eſtre cauſée de pluſieurs defauts, leſquels doiuent eſtre tres-preſſans pour incliner à ſe rendre ſans defenſe: car encor que la force ou courage ait deux extremitez, la temerité, & la coüardiſe; ſi eſt-ce qu'il vaut mieux tenir du premier que de l'autre. Il eſt touſiours plus loüable d'entreprendre vne action perilleuſe, encor qu'il y ait peu d'eſperance d'en eſchaper, que de laſchement ceder pour la crainte du peril. C'eſt pourquoy on ne ſe reſout iamais à ſe rendre, que l'impuiſſance de ſe defendre ne ſoit manifeſte, laquelle vient ou de noſtre coſté, ou comparée à celle de l'ennemi. De noſtre coſté, quand nous auons peu de monde dans vne grande Place, ou lors qu'on a force monde, & qu'on n'a pas des vitres, ou des munitions pour fournir à tous; ou lors que la Place eſt ſi mal fortifiée qu'on ne ſçauroit la defendre contre l'ennemi, & qu'auec tout cela on n'eſpere aucun ſecours, & la force de l'ennemi eſt ſi grande, qu'il n'y a aucune comparaiſon ni de la Place, ni des munitions, ni des Soldats qui ſont dedans, à la force de l'aſſaillant, alors il faut ceder à la neceſſité. Il vaut mieux faire de gré auec quelque auantage ce qu'on eſt aſſeuré qu'il faudra en fin faire par force auec perte. Les Tuſculans allerent comme amis au deuant des Romains qui les venoient aſſieger: les Gabaonites au deuant de Ioſué: les Liegeois porterent les clefs au Duc de Bourgongne: Ionathas ſe preſenta à Demetrius auec preſens: Omphis ſe rend & offre des preſens à Alexandre: Bagophanes fait des Autels, parſeme les chemins de fleurs, les parfume d'odeurs, les borde de muſique. va au deuant d'Alxandre auec grand pompe: & preſens, & luy rend Babylone. *Sujets pour leſquels bien ſouuent on ne ſe defend pas.* *Il vaut mieux eſtre temeraire que poltron.* *Quels ſont les defauts qui empeſchent de ſe deffendre.*

Ce ſeroit opiniaſtreté brutale, digne de chaſtiment, ſi vne mauuaiſe Place ſans Fortifications, ou mal munie, auec peû d'hommes vouloit tenir contre vne armée Royale, par obſtination, ou ſous eſperance de ſe rendre *Places mauuaiſes ne doiuent ſe defendre contre des armées Royales.*

apres

390 De la Defense contre la force,

apres par composition. Hannibal apres auoir prié ceux de la Ville de Gerion de se vouloir rendre, leur promettant sa foy, & plusieurs bonnes conditions qu'ils refusent ; il les assiege, les prend, & ne pardonne à personne. Les Ioniens & Etoliens veulent se rendre à Cyrus aux mesmes conditions qu'ils auoient auparauant refusé, Cyrus leur respond par ceste Apologie. Vn Trompette sonnoit à la mer, aucun poisson ne venoit, il iette le filet, en tire plusieurs qui sautoient ; il leur dit, il n'est plus temps, il faloit dancer quand ie sonnois. Le Roy François fit sommer Vastio, qui estoit dans Veillano, s'il ne se rendoit qu'il luy feroit couper la teste. Il faut se rendre à temps, ou tenir bon iusques à la fin, comme lors qu'on a affaire contre les Barbares, lesquels on sçait par l'exemple des autres en pardonner à ceux qui se rendent : alors il vaudroit mieux mourir se defendant que par les mains des bourreaux: ou quand le Prince le commande absolument, il y faut aussi mourir. Et c'est pour auoir temps de fortifier les Places qui sont plus arriere, ou pour assembler des forces: ou pour consommer celles de l'ennemi, ou pour faire gagner païs à vne armée, ou pour quelque autre consideration quelle que ce soit : mais ce sont des fascheux commandemens, desquels on ne peut auoir honneur qu'en mourant; & n'y a rien qui nous desplaise tant que d'entreprendre ce que nous voyons clairement ne pouuoir acheuer que pas la mort.

Par fois il faut se defendre iusques à la fin.

On ne doit iamais trop munitionner ces lieux, & n'y faut mettre dedans que ce qui est necessaire pour soustenir autant de temps qu'on a premedité: car tout ce qui seroit de plus seroit perdu.

Faut peu munitionner les Places foibles.

PREPARATIFS GENERAVX A LA
defense d'vne Place, & le denombrement de tout ce qui est necessaire.

CHAPITRE XIII.

LORS qu'on a resolu de se defendre, on prepare toutes choses necessaires à cet effect, pouruoyant aux defauts de la Place ; & pour recognoistre ce qui manque, il faut sçauoir ce qui est necessaire.

fortifier

Premierement on doit considerer l'estat de la Place, & la Fortification d'icelle, la fortifiant si elle ne l'est pas, regulierement, ou irregulierement le mieux qu'il se pourra, selon que nous auons dit au premier Liure, y accommodant les pieces les plus propres. On aura principalement esgard au lieu qu'on voit estre le plus foible, lequel on fortifiera plus que les autres : car tousiours il faut tascher de rendre la Place par tout esgalement forte s'il se peut, & croire que l'ennemi ataquera tousiours le plus foible, ou de soy, ou respectiuement suppleant par l'art aux defauts de la nature.

Ce qu'on doit faire si elle est fortifiée.

Si la Place estoit fortifiée, il faudra creuser les fossez, hausser les Rempars, dresser les Parapets, faire des Dehors s'il n'y en a pas, bastir les Corps de gardes, refaire ce qu'il y aura de gasté, couurir les lieux commandez, esleuer des Caualier où il sera necessaire, loger des Canons aux lieux qui peuuent d'auantage offenser l'ennemi, faire les portes secretes des

Portes des sorties.

sorties,

forties, lesquelles seroient bien à propos au milieu de la Courtine aux Places qui n'ont pas d'Orillon, à cause qu'au flanc les ruines empescheroient de faire les sorties. A celles qui ont d'Orillon, on les fera du costé de l'Orillon, & couuertes d'iceluy: Elles seront de la largeur de six, ou sept pieds, que deux hommes y puissent passer de front, hautes de demi pique: leur plan sera comme celuy du fossé, que i'entens estre sec, afin qu'elles ne soient pas descouuertes de la campagne: que s'il est plein d'eau, on les fera a niueau de l'eau, du reste moins hautes du costé de dehors, haussant toutesfois vers la Place. On terrassera les grandes portes, les remplissant de terre, on fumier iusques au haut du Corps de garde.

Or tout ainsi que le corps de l'homme sans l'ame n'a aucun mouuement, ni action; de mesme la Fortification est inutile, & reste comme vne chose morte, si elle n'est animée des Soldats à suffisance, qui sont l'ame d'icelle, lesquels agissent auec les organes & instrumens des armes, & sont soustenus par les alimens & munitions; c'est pourquoy il est necessaire que les Places soient pourueuës de toutes ces choses. *Autres choses necessaires.*

I'obmets à nommer l'argent, car il s'entend sans dire, sans cettui-là rien ne se fait: les nerfs estans rompus, malaisément peut-on remuer les membres: on en fera donc prouision si l'on veut que tout alle bien. *L'argent ne doit iamais manquer.*

Quant au nombre des Soldats, il est malaisé de le determiner precisément. Aucuns se reglent selon le contour de la Place; autant de pas qu'elle a de contour, autant d'hommes. D'autres mettent deux cens hommes pour chaque Bastion, qui reuient presque à la mesme chose que l'autre, & cella suffit pour vne garnison ordinaire: mais lors qu'on attend vn Siege, il en faut bien d'auantage; & tant plus qu'il y en aura, pourueu qu'ils ayent viures, & munitions à suffisance, tant mieux ils se defendront. *Nôbre de Soldats qu'il faut pour la defense.*

Lors qu'on est asseuré d'auoir secours, pour tenir les passages d'vn costé, comme si c'est quelque port de mer, sur laquelle on soit le plus puissant, il faudra mettre moins de Soldats dans la Place, *Il en faut moins en d'aucunes Places.*

Cela se fait aussi par fois aux Places qui sont dans terre, lors que l'ennemi n'assiege qu'vn costé, & son armée est de ce costé, & celle qui defend de l'autre. Il estoit ainsi a Verrue, les trois armées estoient du costé des montagnes, & celle de son Altesse de Sauoye du costé de la plaine.

Dans vne Place à six Bastions, laquelle difficilement pourroit estre secouruë, il y faudroit trois mil hommes, lesquels on diuiseroit en trois parties, afin de faire entrer tous les iours en garde mil hommes; & par ainsi les Soldats auroient deux iours de francs, tant que ce nombre dureroit complet: car quelques mois apres le commencement du Siege ils se contenteroient bien d'en auoir vn franc, & vn de garde. *Soldats qu'il faudroit en vne Place de six Bastions.*

Il ne faut pas estimer que ce nombre de Soldats doiue estre tousiours de mesme: car il faut auoir esgard aux forces de l'ennemi, lequel ayant vne grande armée, il sera necessaire de mettre aussi plus de Soldats dans la Place pour luy resister, à cause qu'il pourra faire plusieurs ataques en vn mesme temps, lesquelles il faudra defendre par vn nombre proportionné de Soldats.

Si l'on a faute d'hommes, on r'appellera les bannis, pardonnera aux

DDD con

De la Defense contre la force,

condamnez, & promettra des grands auantages à ceux qui viendront seruir à la defense de la Place.

Les Bourgeois ne doiuent estre compris dans le nombre des Soldats que nous auons dit

Quand on parle du nombre des Soldats, on ne conte point les habitans, qui ne seruent qu'à tenir des Corps de gardes dans les ruës, faire la patrouille, & garder leurs maisons: on entend les Soldats exercez, parce que la discipline preuaut à la multitude; car la science des choses de la guerre nourrit l'audace de combatre, & le peu exercé donne la victoire contre la multitude rude & ignorante, exposée tousiours à la mort; le nombre ne fait pas la force, mais la qualité des hommes. Xerces auec son armée d'vn nombre incroyable, vexé à Termopiles par trois cens Lacedemoniens, dit qu'il auoit force hommes, mais peu de Soldats. Ces troupes de peuple ramassé ont plus d'incommodité d'elles mesmes que de l'ennemi: bref, c'est populace, & non pas Soldats. Ceux qui ne voudront pas combatre on les fera trauailler, & porter les munitions, & lorsqu'on fera quelque sortie, ils seruiront pour garnir les Parapets, & tirer de là, afin que l'ennemi croye qu'il y ait plus grand nôbre de defenseurs qu'ils n'y a.

I'ay veu par experience que tous ces Bourgeois ont plus de parole que d'effect, & qu'ils ne valent rien au combat lors qu'ils ont affaire à gens hardis.

Exemples.

A la Roque Bourg de Montferrat, son Altesse de Sauoye ayant donné ordre au Marquis de Sainct Reran d'y aller loger ses troupes, quatre mois apres le Siege de Verrue, en nombre de deux cens hommes du reste de quatre mille hommes, estans à vne iournée de la Place, les habitans nous firent sçauoir qu'ils estoient plus prompts à mourir qu'à se resoudre de nous receuoir, & qu'ils sçauoient bien nos forces, en quoy ils auoient bien raison, car de douze cens hômes il y auoit quatre cens Piquiers, & six cens Mousquetaires, desquels le tiers n'eust sceu se seruir de ses armes pour estre en tres-mauuais estat, & les autres n'ayans que leurs espees: la grande confiance qu'ils auoient en leur nôbre leur faisoit proferer des paroles & des menaces outrageuses; & l'auantage qu'ils croyoient auoir sur nous fut cause de leur ruine, estans plus de quatre mil homme bien armez & munitionnez. Cette temerité fut d'autant plus insupportable qu'elle procedoit de Bourgeois & de païsans, & nous fit resoudre de mourir, ou de les exterminer. Ayant pris nos postes en tres-bon ordre, nous donnasmes en plein midy auec tant de furie, que nonobstant la pluye de leurs Mousquetades, l'espée au poing, apres les auoir saluëz de nos premiers feux, nous les mismes tous en desroute, & tout à feu & à sang, & trois Bourgs de leurs confederez qui leur auoient fourni quelque assistance. Ceux qui resterent estoit tellement remplis d'effroy qu'ils ne se tenoient pas asseurez dans le plus haut des montagnes.

Les munitions qu'il faut en vne Place.

La quantité des munitions ne peut non plus bonnement estre determinée; mais pour ne manquer pas il y en faudra mettre le plus qu'on pourra, & n'y en aura iamais trop, qu'elle prouision qu'on en sçache faire: s'il estoit possible il en faudroit pour huict mois, ou vn an, principalement aux lieux qui sont en doute ne pouuoir pas estre secourus; & principalement de celles de bouche; car qui ne prepare les choses necessaires à la vie est vaincu sans force. Dans la suite du Discours on pourra voir plusieurs exemples sur ce sujet.

L'ordre

Liure III. Partie II. 393

L'ordre qu'on doit tenir en ce qui est des prouisions, le Gouuerneur auec les Officiers principaux de la Ville visiteront les greniers tant publics, que des particuliers, faisant vn denombrement de tous les grains qui s'y treuueront, soit fromens, seigles, millet, ris, orge, oblon, comme aussi les caues pour la boisson des vins, citres, bieres, selon la coustume du païs, principalement faudra faire prouision d'eau dans des grandes cisternes, s'il n'y a point de puys ou riuiere: car pour les fonteines, si leur source n'est dans la Ville, estant menée par aqueduc, il ne faut pas s'y fier: car les riuieres mesmes ont manqué autrefois. Publius Seruilius força la Ville d'Ilaura à se rendre par soif, ayant destourné le riuiere. Caius Cesar en France reduit ceux de Cahors à faute d'eau, diuertissant les conduits des eaux, & empeschant par les Archers l'vsage de la riuiere. Clistenes Sicionien coupa les aqueducs de Crisseens, apres leur rendit l'eau, mais gastée d'Ellebore. Rabath fut prise par Dauid, parce qu'ils n'auoient pas d'eau. Soüs se rendit aux Clitoriens faute d'eau, & plusieurs autres Places se sont perdues pour ce defaut. Le vinaigre est aussi necessaire, tant pour l'vsage des personnes, que pour mesler auec l'eau pour rafraichir la Caualerie: Par apres, on fera porter tous les viures qui seront aux lieux voisins, le bestail, bœufs, vaches, moutons, porceaux, volailles, & tout ce qui est bon à manger; la plus part dequoy on salera pour le conseruer plus long temps: & pour nourrir ce qu'on gardera en vie, il faudra auoir, foin, paille, & ce qui est necessaire pour leur donner à manger: ces bestes en vie seruiront pour la nourriture des malades, & pour auoir des peaux fraisches à esteindre les feux d'artifice. Si l'on a de la Caualerie, il faudra auoir plus de foin & de paille, & d'auoine pour donner aux cheuaux. Le fien de ces animaux sera tres-bon pour reparer les bresches, & se couurir, & opposer au Canon de l'ennemi.

Toute sorte de poissons salez seront tres-vtiles; les beurres salez, formages, huiles, graisses, legumes, comme poix, féues, &c. Le sel est aussi tres-necessaire, la cire & suifs seruiront aussi.

Il faut force moulins à bras, ou auec des cheuaux, si ce n'est qu'on en ait sur la riuiere: mais l'ennemi taschera de les brusler, ou rompre, à quoy il faudra prendre garde.

On aura du bois gros & menu pour la cuisson, ou pour se chauffer, de la tourbe, de charbon de bois, du charbon de pierre pour les forges, bonne quantité de fagots, non seulement pour brusler, mais pour mesler auec la terre dans les trauaux: les fours pour cuire le pain sont aussi necessaires.

La prouision de quantité de biscuit seroit fort bonne, veu qu'il se conserue grandement sans se gaster, & ne faut point de feu: auec du biscuit & de l'eau on peut soustenir quelque temps: l'estime que cette prouision est la meilleure qu'on sçauroit faire pour les viures.

Pour vestir les Soldats il faut aussi prouision de draps, de laines, & de cuirs pour les chausser, de toiles pour faire des chemises, & autres linges necessaires: aussi du fil, & de la filasse, tant pour l'vsage des hommes, que pour les artifices.

Ce qui ne pourra pas estre amené dans la Place, il faudra le brusler, abatre les bastimens, & desfaire tout ce qui pourroit seruir à l'ennemi.

Le Gouuerneur defendra seuerement qu'on ne porte rien hors de la

DDD 2 Place,

De la Defense contre la force,

Place, soit meubles, argent, ioyaux, ou autre chose, parce qu'ayant leurs biens dedans ils se defendront plus courageusement. Agesilaus Capitaine des Lacedemoniens defendit que ceux d'Orchomene, Ville proche du Camp, ne receussent rien des Soldats, afin qu'ils combatissent plus obstinement, & pour leur vie, & pour leur bien.

Armes particulieres.

Quant aux armes, chaque Soldat doit auoir les siennes completes, comme vn chacun sçait, de mesme aussi tous les habitans dans leurs maisons : & outre celles-là il y en doit auoir des autres dans les Arcenats, pour suppleer à celles qui se rompent, & se perdent aux sorties, & autre part (bien que par la mort, ou maladie des Soldats il s'en treuue prou qui vacquent) on aura aussi des armes completes à preuue du Mousquet pour soustenir la bresche : des rondaches de mesme ces armes sont d'vn merueilleux effect : elles conseruent les meilleurs Soldats, & par consequent la force de la Place assiegée : des fortes piques, aucunes auec croches pour tirer ceux qui voudroient venir recognoistre armez, ou pour retirer les corps morts : les harquebuses à rouet sont d'vn excellent vsage, parce qu'elles tirent plus droit, & qu'on s'en peut seruir en temps de pluye, ce qui ne se peut faire auec le Mousquet.

Armes generales.

Outre les armes particulieres, il faut les generales, qui sont l'Artillerie, de laquelle i'en voudrois bien plus, que ceux qui dans vne Place, à six Bastions, ne mettent qu'vn Canon ; ie croy que c'est pour espargner la poudre, & pour ne faire pas trop de mal à l'ennemi, comme i'ay peu voir aux Sieges ou ie me suis treuué, & apres par la lecture des Liures qui en traitent ; il en faut dauantage

Nombre des Canons necessaires dans vne Place.

Dans vne Ville Royale de neuf ou dix Bastions, il faudroit au moins dix Canons, lesquels seruiront pour rompre les trauaux de l'ennemi, & faire contre-batterie : par apres il faudroit pour le moins quatre demi-Canons à chaque Bastion bien qu'il y en puisse demeurer douze, trois à chaque Place basse, & trois à chaque Place haute : toutesfois il n'est pas necessaire de les garnir toutes, parce que n'estât pas ataquées de tous costez, on les peut oster des lieux où ils ne seruent pas pour les conduire du costé qu'on est ataqué. Ces demi-Canons de vingt liures de bale sont plus propres que les Canons, parce qu'ils sont plus maniables, & consomment moins de munitions ; mesme quand la moitié de ceux-là seroit de douze, ou quinze liures de bale, ils n'en seroient que meilleurs pour tirer perpetuellement dans les trauaux. Vingt, ou trente Fauconneaux, ou dauan-

Petites pieces tres-vtiles.

tage, deux, ou trois cens Mousquets à croc, ou à cheualets. Ces petites pieces font plus de dommage aux hommes que les grandes ; elles sont encor plus promptement maniées, & leur faut moins de munition, portent fort loin, & n'y a point d'armes à preuue d'icelles : on les peut tirer lors qu'on est deux, ou trois ensemble, ce qu'on ne fait pas auec les autres pieces, à cause de la grande despense du coup, qu'il seroit fascheux de perdre. Trois

Feux d'artifice.

ou quatre mortiers pour ietter les feux d'artifice : vingt Pierriers, comme ceux des vaisseaux, de fer, ou de bronze, qui se chargent à boëte, pour tenir dans les Dehors, & s'en seruir aux ataques : deux, ou trois cens balons, ou grosses grenades ; deux mille pour ietter à la main, quantité de bloqueaux, barrils foudrovans, trabes roulantes, des dards à feu, force pots, cercles, torteaux, bales ardantes, trombes à feu, lances, & toutes telles autres

tres inuentions de feux d'artifice, qu'on tiendra toutes faites, ou la plus grand' partie, & des materiaux prests pour en faire des nouuelles.

Maintenant il faut les munitions, l'esquipage, & les instrumens pour le trauail, poudre à Canon, poudre fine pour les Mousquets, bales de Canon, & des autres Pieces, comme aussi pour les Mousquets, & plomb en quantité pour les faire ; de la mesche, & de la filasse pour en faire, cuiure, ou rosete, loton & estain pour fondre nouuelles pieces s'il est besoin ; salpetres pour faire la poudre, charbon doux, & souffre, cloux vieux, carreaux de fer, chaisnes, & autres vieilles ferrailles pour mettre dans le Canon, & dans les Pierriers ; & toutes les drogues qui seruiront aux feux d'artifices, desquelles nous traitterons autre part. *Munitions de guerre.*

Il faudroit des moulins, des Poudriers pour faire la poudre, des cuuiers & chaudieres pour faire le salpetre, & tout le reste qui sert à cet effect.

Pour l'atirail de l'Artillerie, il faudra auoir des affusts tous entiers, roues, essieux, flasques, & planches pour en faire, & pour remonter promptement les Pieces desmontées, bois en quantité pour faire toutes ces Pieces, cloux & cheuilles pour les assembler, des lanternes, escouillons, chargeoirs, autres planches, ou pieces de bois pour faire des Plateformes, ou licts du Canon, & des fronteaux de mire, & des Madriers pour fermer les embrasures.

Il faut aussi quantité de planches legeres aux Places où il y a peu de logement, ou qu'on iuge qu'il sera bien tost mis bas par l'ennemi à coups de Canon, pour se huter ; autrement venant le mauuais temps, les Soldats patiront autant dans la Place, que pourroient faire ceux de dehors.

Des coins, des leuiers, & tout le reste de l'equipage du Canon ; force pics, pesles, pioches, bresches, brouetes, ciuieres, hotes, paniers, petits tombereaux pour charrier la terre, des masses pour la batre, des barriques, des gabions, comme aussi des sacs de toile, des cordages, eschelles, crochets, seaux de cuir, pompes & siringues pour esteindre le feu : de la chaux, du sable, des briques pour reparer les ruines, & tous les autres instrumens communs seruans à ces ouurages, desquels il s'en treuue assez d'ordinaire dans les Villes.

Pour executer tout ce que dessus, les Ingenieurs sont necessaires, pour ordonner ce qui est des Fortifications & des ouurages, d'ou depend la defense de la Place ; des bons Canoniers, auec ceux qui seruent à l'Artillerie ; parce qu'il vaut mieux auoir moins de Canons, qui soient bien seruis, que beaucoup qui le soient mal. Il faudroit à chaque Canon, ou à deux Canons vn Commissaire, son pointeur, son boute-feu, & trois chargeurs : des Mineurs, qui sont fort necessaires tant pour faire les Mines, que pour les esuenter ; des faiseurs de feux d'artifice, des fondeurs, des armuriers & serruriers pour accommoder les armes, des poudriers, des charpentiers & charrons pour faire les affusts, des massons pour faire les murailles. Ie ne voudrois point de Pionniers dans vne Place, car ils ne sont bons qu'à manger ; aux trauaux perilleux ils n'y vont qu'à coups de bastons ; & quand ils y sont, quatre ne font pas la besongne qu'vn seul deuroit faire.

396 De la Defense contre les surprises,

Medecins, Apothicaires & Chirurgiens.

Il ne faut pas oublier d'auoir dedans des Medecins, des Apothicaires, & principalement des Chirurgiens, auec des remedes tant pour les blessures, que pour les maladies : particulierement des Chimiques, parce qu'ils se gardent plus long temps, sont meilleurs que les autres, & font plus d'effect en moindre quantité.

S'il manque quelque chose de ce que dessus, il faudra en auoir des voisins & confederez.

Il faut conseruer les munitions.

Les prouisions estans faites de ce qui est necessaire, il faut auoir soin de les conseruer, ce qui se fait mettant chaque chose à part dans les lieux & magasins conuenables. Les poudres doiuent estre dans les lieux bien couuerts, afin que l'ennemi n'y puisse mettre le feu, les salpetres en lieu sec, & ainsi des autres.

Mesnager les munitions.

Quelle prouision qu'il y ait dans la Place, si on ne la mesnage, elle sera bien tost acheuée : c'est pourquoy auant que le Siege commence il y faut pouruoir, chassant hors toutes les bouches inutiles, principalement lors qu'il y a peu de viures, & ne faut point auoir pitié : car il vaut mieux que ceux-là se perdent que si tout se perdoit.

Exemples.

Les Petiliens assiegez par les Carthaginois ietterent dehors leurs peres & enfans : les Eginenses mirent aussi dehors leurs femmes & enfans : les Babyloniens s'estans reuoltez contre Darius chassent les hommes vieux & femmes vieilles, estranglent les autres, gardant seulement celles qui estoient necessaires pour faire du pain.

Distribution des prouisions.

Le Gouuerneur doit ordonner, & faire la note à chacun, combien il faut que leurs prouisions durent, ce qu'ils doiuent obseruer sans en faire aucun degast, & lors qu'elles seront acheuées on leur distribuera des publiques auec mesme ordre, les faisant durer autant qu'il sera possible, & pour bien faire il faut dés le premier iour commencer à se moderer de telle façon, comme si l'on en auoit desia faute.

Comme en doit pouruoir la campagne.

Ayant preparé la Place, les Soldats, les armes, & les munitions, il faudra accommoder la campagne tout autour, rasant les maisons s'il y en a, explanant les fossez & les chemins creux, par lesquels on peut aller à couuert, coupant les hayes, & les bois, & à cet effect il est bon tenir dans la Ville quantité de haches, ainsi que ceux d'Orange, qui en ont dans leur Arsenac telle quantité, que dans vn iour ils se promettent de couper tous les arbres qui sont dans la campagne aux enuirons de leur Ville à la portée du Canon. Les masures & bastimens qui seront autour seront desmolis, & tous les lieux qui pourront couurir l'ennemi : car tout ce qui luy sert te nuit, & au contraire, tout ce qui t'endommage sert à l'ennemi.

Auenuës doiuent estre fortifiées.

S'il y a quelque auenuë par où il faille que l'ennemi passe necessairement, on s'y retranchera, mesme par fois le sire porte qu'il y faut faire des Forts. Mais il faudra bien auiser qu'estans pris ils ne puissent pas seruir à l'ennemi, & nuire à la Ville, & que la retraite de ceux qui seront en garde dans iceux se puisse faire commodément.

Forts où doiuent estre faits.

Aux Places qui ne sont point fortes, & qu'on ne sçauroit fortifier à cause de leur assiete, au lieu de defendre la Place, il faudra faire quelques Forts ou loin, ou pres selon le lieu, dans lesquels on mettra toute la force, qu'on tiendroit autrement dans la Place.

Aux passages.

Dans les passages, tant plus ils sont importans, & de grande estendue,

il

il est mieux d'y faire peu de Forts, capables de tenir beaucoup de Soldats, auec des grandes tranchées d'vn à autre, qu'on appelle lignes de communication, que d'en faire quantité de petits, particulierement où l'ataque doit estre grande; & outre cela il ne faut pas se confier tant en l'asseurance de ces premiers Forts, que l'on oublie de rompre les Ponts, & rendre les autres passages qui restent entre la Ville & ces Forts malaisez, pour pouuoir donner temps à ceux de la Ville, si le succés est malheureux de capituler en quelque façon que ce soit, veu qu'vne composition, bien que desauantageuse doit estre plutost receuë, que le moindre pillage.

Les Genois auoient fait bastir sur la montagne des Courceroles, passage important pour venir à Genes, trois Forts, lesquels pour estre trop petits, n'eurent dequoy resister à l'armée de son Altesse de Sauoye, qui les força d'abord, & pour auoir laissé les passages qui suiuoient dans la valee, sans les fortifier, ni rompre les Ponts, les habitans des deux Villes Rossillon haut, & Roissillon bas, n'eurent pas loisir de demander composition, surpris par cette prompte deroute. Nous prismes ces deux Places, qui furent mises au pillage, & ruinées tout à vn instant.

Faute faite par les Genois.

En l'Ataque nous n'auons pas fait mention si exacte des Soldats, des munitions, & des viures, & des autres choses qui sont necessaires à l'armée assaillante, comme icy en la defense, parce que celuy qui ataque a tousiours loisir d'y songer, & les preparatifs ne se font qu'auec grand conseil & preuoyance, mesme qu'apres auoir commencé le Siege on peut auoir renfort de Soldats, rafraichissement de viures, & nouuelles munitions. Ceux qui sont assaillis, lors que l'occasion se presente, il faut qu'ils se resoluent soudain à la defense, & se preparent le mieux qu'il leur est possible. Apres que le Siege est commencé, ils ne peuuent auoir rien de ce qui leur fait besoin, que par des moyens bien hazardeux; c'est pourquoy ils doiuent pouruoir auparauant auec diligence. Nous auons mis tout ce que nous auons iugé estre necessaire à la defense d'vne Place : que s'il y a quelque chose d'oublié, il ne faut pas s'en estonner : car il n'y a Place pour si bien pouruëuë qu'elle soit, laquelle peu de iours apres que le Siege est commencé ne se treuue auoir faute de quelque chose.

Pourquoy en l'ataque nous n'auons pas ouuert bresse que de suite.

DE L'ORDRE QV'ON DOIT TENIR
contre les aproches.

CHAPITRE XIV.

LE iour que l'ennemi doit faire les aproches, on tiendra la campagne vn peu loin de la Ville s'il est à propos, & que l'assiete du lieu le porte ; comme lors qu'il y a des vignes, des hayes qu'on n'auroit peû couper si loin ; des fossez, ou chemins creux, & tels autres par lesquels on peut se retirer à couuert dans la Place.

Ordre contre les aproches.

Ceux qui seront commandez à cet effect tascheront de choisir, & se loger aux lieux les plus auantageux & couuerts, escarmouchant tousiours en retraite, prenans bien garde de n'estre enueloppez par derriere. Ces lieux couuerts seruent le premier iour, mais nuisent apres; c'est pourquoy il

Ce qui doiuēt faire ceux qui sont commandez contre les aproches.

il vaut mieux les couper & esplaner si l'on peut auparauant que l'ennemi vienne pour mettre le Siege.

Comme on se doit retrancher dans les chemins.

S'il y a quelque chemin qui soit veu & enfilé de la Ville à la portée du Canon, il faudra y auoir mis quelques monceaux de pierres, couuerts, d'vn peu de terre ; on fera semblant de vouloir opiniastrer la defense de ces lieux, & l'ennemi les forçant, on se retirera à droict, ou à gauche & lors le Canon de la Ville tirera auec grand dommage, comme i'ay veu quelquefois.

Ie voudrois me retrancher dans ces lieux, & les couurir auec barriques legeres pleines de cailloux, afin que le Canon de la Ville tirant dedans fist ressauter toutes ces pierres, qui nuiroient grandement à l'ennemi, qui ne sçauroit se seruir de cet auantage, parce qu'encor il n'a pas des Canons en estat.

Artifices contre les aproches.

Au lieu de tout cela on y pourra laisser quelque barril foudroyant caché, auquel on puisse mettre le feu à temps en se retirant, qui sera fait comme nous dirons autre part.

Les fougades feront vn merueilleux effect : on peut les faire en diuers endroits par les chemins, & aux lieux qu'on iugera que l'ennemi se doit loger, ausquels on pourra aussi y faire quelque Mine, & y mettre le feu lors que l'ennemi y sera logé. Nous descrirons cy apres le moyen de faire ces fougades.

Il ne faut iamais s'opiniastrer aux combats des aproches : mesmes si le lieu n'est fort auantageux, on ne doit se soustenir dans la campagne : car la perte des hommes est beaucoup plus nuisible aux assiegez qu'aux assiegeans, qui en peuuent auoir quand bon leur semble.

Ce qu'on doit faire la campagne estant rase.

Si la campagne estoit plaine & rase, on se tiendra dans les dernieres & plus auancées Contrescarpes, & chemins couuerts des Dehors, tirant incessamment sur ceux qui commencent à se camper, afin de les contraindre de commencer le trauaille plus loin qu'il se pourra.

Au commencement on ne doit point faire des sorties.

Ces premiers iours que l'ennemi se campe, on ne sçauroit l'empescher qu'à force de tirer. Il seroit trop dangereux de faire les sorties, à cause qu'estans si loin la retraite seroit tousiours desauantageuse. C'est pourquoy il faudra auoir patience, iusques qu'il auance son trauail, & qu'il forme ses bateries, lesquelles on gastera à coups de Canon, le destournant le plus qu'on pourra. Toutesfois il faut prendre garde de ne tirer pas tant au commencement, qu'à la fin les munitions manquent, Qui va trop viste en commençant sa course perd bien tost l'haleine, ce n'est pas icy qu'il faut faire ses plus grands efforts.

Aussi tost que l'ennemi aura fait ses bateries, il commencera ses tranchées, & par là on cognoistra combien il veut faire d'ataques, & en quels endroits, ausquels on se preparera plus qu'aux autres, y faisant bonne garde, & disposant les Fortifications.

Il faut incommoder l'ennemi lors qu'il s'aproche par tranchées le plus qu'on peut, faisant quelques sorties quand on verra estre à propos, ausquelles on se conduira comme s'ensuit.

DES

DES SORTIES.
CHAPITRE XV.

E v x qui se tiennent tousiours dans leurs Places sans faire aucune sortie, sont semblables à ceux qui ne se soucient du feu qui est à la maison du voisin, & ne se meuuent pour l'esteindre que lors qu'il a pris à la leur. Qui laisse trauailler l'ennemi à loisir dans la campagne perd bien tost la Place : le venin est irremediable lors qu'il est arriué aux parties nobles. De tout temps on a cogneu l'auantage des sorties, & les temps qu'elles font perdre à l'ennemi, & le dommage qu'elles luy portent, les Histoires en sont pleines d'exemples. Combien en voit-on dans Homere des Troyens contre les Grecs, & de toutes les autres nations qui ont soustenu Siege. Il seroit trop long d'en apporter des exemples : car on ne voit aucun Siege où il n'y ait eu quelque sortie : plusieurs sont sortis auant que d'estre assiegez, & sont allez au deuant de l'ennemi ; ainsi fit Cneius Pompeius contre Cesar qui venoit assieger Durazzo : Adherbal qui estoit dans Trapano sortit au deuant de l'armée des Romains, menée par Appius Claudius. Ceux d'Eluiaida sortent contre Antiochus, & le chassent iusques en Babylone.

Sorties faites de tout temps.

Exemples.

Les sorties pourtant lors qu'on est assiegé ne doiuent pas estre faites en toute sorte de Places, parce que si le lieu est fort d'art & de nature, qu'il soit comme impossible de le forcer, & que dedans il y ait peu de monde, & soit bien munitionné, ce seroit alors folie de faire des sorties, puisque demeurant dedans en seureté on ne craint pas la force de l'ennemi, ni la longueur du Siege. On entendra donc en la suite de nostre Discour qu'on doit faire les sorties aux Places où l'on se voit trop pressé, & lors qu'elles se treuuent bien garnies de Soldats.

En quelles Places on doit faire des sorties.

Ayant donc resolu de faire vne sortie, il faut auiser le lieu le plus commode pour ceux de dedans, & plus nuisible aux assaillans, particulierement du costé qu'on est le plus pressé, & choisir l'occasion la plus commode.

L'occasion la plus propre pour faire les sorties si l'on peut l'attendre, c'est lors qu'on sçaura quelque Regiment foible en nombre de Soldats estre en garde, ou qu'ils sont de peu de courage, ou mal conduits, ou lassez pour y auoir esté plusieurs iours de suite. C'est la prudence du Chef de sçauoir choisir son auantage: lors qu'il fait froid, ou qu'il pleut, ou qu'il fait obscur, c'est le temps le plus commode; car alors le Soldat qui aura esté toute la nuict dans la tranchée, au froid & à l'eau, sera à demi compatu de l'injure du temps. Le bruit du vent, & de la pluye, & l'oscurité de la nuict, fauorisent de telle façon, qu'on est plustost sur eux, qu'ils n'ont ouy ni aperceu ceux qui les viennent charger ; & n'y a point de doute que si l'ennemi n'est sur ses gardes, que les Soldats frais qui n'ont point souffert d'incommodité, ne facent beaucoup d'effect sur ceux qu'ils surprennent, lesquels ont souffert beaucoup de mal toute la nuict ; particulierement s'il pleut, ils auront peine à faire tirer leurs Mousquets, à quoy les autres n'auront aucune difficulté s'ils portent des Arquebuses à rouët & pistolets.

L'occasion plus propre pour faire des sorties.

Le mauuais temps.

400 De la Defense contre la force,

L'heure la plus propre est vne heure, ou deux deuant le iour, parce que c'est lors que les Soldats sont les plus endormis, & fatiguez de la longueur de la nuict, & qu'ils font moins de garde : il faut surprendre l'ennemi, lors qu'il est moins en estat de se defendre. Scipion fit repaistre

Exemples.

tres bien toute son armée, & combatit apres contre celle d'Asdrubal qui estoit à ieun, & la vainquit. Iphicrates sçachant l'heure que mangeoient d'ordinaire les ennemis, fait plustost repaistre les siens, apres ataque les autres, & les vainquit. Metellus Pius fit reposer les siens & donner apres en plein midi contre ceux d'Herculeius, fatiguez du trauail & du Soleil, les vainquit. Claudius Tiberius Neron contre les Pannoniens, qui s'estoient mis en bataille au matin, les laissa à la pluye tout le iour, & apres les combatit & defit auec les siens frais. Toutesfois on ne doit estimer cette heure si precise, qu'on ne les puisse faire à toute autre, voire en plein iour si l'on y voit de l'auantage, duquel ie voudrois estre bien asseuré

Pourquoy on fait peu de sorties de iour.

pour les faire à cette heure, à cause qu'on est descouuert de loin, & les premiers sont tuez auant qu'estre sur l'ennemi, & à la retraite ceux des tranchées tirent incessamment. Aucuns apportent cette raison, que de nuict la plus part de ceux qui font la sortie n'estans point veus esquiuent le combat ; mais la mesme chose se peut dire de ceux qui defendent ; & s'il y en a de poltrons d'vn costé, qu'aussi bien il y en a de l'autre ; c'est pourquoy en cecy l'auantage sera esgal. Ceux qui vont au combat par force troublent plus, & mettent plustost le desordre qu'ils ne seruent ; la nuict est plus propre, parce que la retraite est plus asseurée, si l'on a du pis on eschape plus facilement. Iugurtha combatit contre les Romains sur le soir, afin que si son armée estoit rompue, les siens se cachassent dans l'obscurité de la nuict.

Ordre & nombre de Soldats pour faire les sorties.

Pour faire la sortie on pourra prendre le nombre des Soldats suiuans, & tenir aussi vn tel ordre. On choisira cent des meilleurs Soldats de tous les Regimens ; les premiers armez à preuue de Mousquet, conduits par vn Capitaine & vn Lieutenant & quelques Sergents. Ceux cy se seruiront des halebardes, pertuisanes, demi-piques, espées courtes, & pistolets : ceux qui seruiront à la bataille seront Mousquetaires & Piquers, au nombre de deux cens, conduits par deux Capitaines, deux Lieutenans, & quatre Sergens. Aucuns au lieu de Mousquets porteront d'Arquebuses à rouet, ou tous s'il pleut ; car les Mousquets alors seruent fort peu.

Instrumens qu'on doit porter.

D'autres porteront grenades, pots, lances, feux gluants, & autres feux d'artifice : l'arriere garde sera de deux ou trois cens hommes, conduits par deux Capitaines, deux Lieutenans, quatre Sergens : ceux-cy outre leurs armes porteront cloux d'acier, marteaux, pics, pesles, sacs, fagots, barriques, planches, cordes, pour les vsages que nous dirons apres. Outre tous ces Soldats, si les sorties se font au Dehors, on fera tenir dans les plus proches Pieces deux, ou trois cens hommes tous prests en armes, & ce qui restera dans la Place se mettra en bataille dans les Places d'armes. S'il y a de la Caualerie, on la tiendra preste pour la faire sortir toute ensemble, la despartant en trois, ou quatre troupes autant que donner,

Petites sorties pour donner l'alarme aux ennemis.

Auant que partir on receura l'ordre de ce qu'on aura à faire. Si c'est seulement pour molester l'ennemi & le destourner du trauail, il faut que
quel

quelques Soldats, conduits par vn ou deux Sergens s'en allent donner l'alarme, & ayant mis le desordre, se retirent.

Si c'est pour rompre quelque trauail, on aura plus de monde, & les instrumens necessaires; on tiendra l'ordre qui s'ensuit.

Ceux qui doiuent faire la sortie receuront premierement l'ordre, le mot, & vne marque apparente que tous auront, afin de se pouuoir cognoistre, ou qu'ils porteront la chemise dehors, ou quelque croix de papier au chapeau, ou mouchoir blanc, ou quelque chose semblable. Les Phocenses en vn combat de nuict qu'ils firent contre les Thessaliens, pour se cognoistre blanchirent leurs armes de plastre. *Signal qu'on doit porter.*

Auparauant qu'on vueille faire la sortie, on pointera quelques Canons chargez de chaines & ferrailles, vis à vis du lieu qu'on a dessein d'ataquer. *Ce qu'on doit faire auant la sortie.*

Ceux qui sont deputez à cette action s'assembleront à la Place d'armes, ou fossé sec, ou au Corridor, ou aux Dehors les plus proches de l'ennemi, le plus doucement qu'il sera possible, s'aprochant sans bruit iusques qu'ils soient desconuerts. Que si l'on peut surprendre l'ennemi par le fonds des tranchées, comme aux Places qui ne sont pas tout à fait bouclées, ou que les tranchées sont en desordre, & sans garde en ces endroits : alors vne partie fera le tour, & à mesme temps qu'ils commenceront à charger, les autres donneront par le front; & ceux qui seront commandez des autres Quartiers donneront des fausses alarmes, tandis que ceux-cy donneront à bon escient. On tuera tous ceux qu'on treuuera de garde; s'auançant on s'en ira à la piece, ou poste de laquelle on a resolu se rendre maistre : ceux de l'Auantgarde s'en saisiront, & tiendront bon dedans, tandis que les autres en toute diligence gasteront, rompront, & combleront les trauaux, ainsi qu'on auoit proposé auant que faire sa sortie. *Ce qu'on doit faire en la sortie.*

S'il auoit esté resolu d'aller aux bateries, les premiers les forceront, & là ils enclouëront le Canon.

Ce qui se fait auec des cloux d'acier trempez, qu'on congne à grands coups de marteaux dans la lumiere, & quand ils n'entrent plus, on donne vn coup par costé, qui les casse comme verre s'il sont bien trempez ; là dessus on donne encor deux, ou trois coups, afin qu'il n'y ait point de prise pour les arracher. Il faut auoir des cloux de toute grosseur, parce qu'à force de tirer la lumiere s'ouure si fort que le pouce y entreroit, & par fois d'auantage. *Pour encelouer Canon.*

Le premier qui encloüa le Canon fut Gaspar Vimercatus de Creme, qui encloüa l'artillerie de Sigismond Malatesta. Le Canon ainsi encloüé auec l'acier, ou fer, peut estre decloüé, mais auec l'inuention suiuante il est beaucoup plus malaisé. On aura quantité de petits cailloux, ou grauier de riuiere, comme pois, desquels on remplira la lumiere, les faisant entrer à force : ceux-cy ne peuuent estre ni destrempez, ni foretez. *Le premier qui encloüa le Canon. Inuention de l'Autheur pour enclouer le Canon.*

Si l'on peut, au lieu d'enclouër le Canon, on le menera dans la Place, ce qui arriue par fois lors que l'ennemi loge des petites pieces dans ses plus proches bateries, lesquelles on lie auec les cordes qu'on a porté, & les entraine dans le fossé pour les retirer de là à loisir : encor qu'il soit plein d'eau on ne laissera pas de le tirer apres dedans la Place, ainsi que fit la Lande à vne sortie qu'il fit à l'Andresi contre l'Empereur. *Emmener le Canon dans la Place.*

EEE 2 Aucuns

De la Defense contre la force,

Executions qu'on fait aux sorties.

Aucuns mettront le feu aux poudres qui se treuuerõt dans les bateries, si on ne peut les emporter, comme aussi aux affusts des Canons, les oignant premierement de matieres gluantes propres à bien brusler, comme aussi aux gabions, ou bien on les renuersera, & aux Plate-formes, de mesme aux logemens couuerts, & à tout ce qui se treuuera propre à brusler, on abbatra, & comblera les tranchées : bref on ruinera tout ce qui peut estre auantageux à eux, & nuisible à la Place. Tout cecy se doit executer, ou ce qu'on peut, le plus promptement qu'il est possible, de peur que cependant l'ennemi ne se renforce par ceux qui sont hors de garde, & qu'il ne vienne enueloper de tous costez ceux qui auront fait la sortie, & par ainsi il y auroit plus à perdre qu'à gagner.

Sorties doiuent estre promptes.

Cette action ne doit estre trop obstinément opiniastrée, de crainte de perdre nombre de Soldats, lesquels sont plus chers à ceux de la Place qu'à ceux de dehors. Ces sorties doiuent faire leur effect plustost par surprise, que de viue force, si ce n'est qu'on eust autant de secours qu'on voudroit, ainsi que ceux de Verrue, & ceux de Bergue sub Zoom, lesquels estoient tous les iours sur l'Espagnol, & bien souuent auec beaucoup d'auantage, reculant dans vne nuict le trauail qu'il auoit fait dans dix. De façon qu'en fin à celle-cy aussi bien qu'à Verrue sut contraint de leuer le Siege de nuict auec grand desordre, laissant vne infinité de bagage & de malades à la merci de l'ennemi.

On doit donner auis au Gouuerneur des accidens non preueus.

Si ceux qui font la sortie voient de pouuoir faire quelque execution plus auantageuse qu'on n'auoit pas premedité, ils en donneront promptement aduis au Gouuerneur, afin qu'il enuoye nouueaux Soldats, instrumens, & munitions pour aider & rafraischir les premiers, & continuer l'action, s'il le treuue à propos, sur le raport qu'on luy aura fait de ce qui se passe.

Or parce qu'on ne doit iamais tenir ces postes, on fera la retraite auec le moins de confusion qu'il sera possible, ce qui se fera en cette sorte.

Comme doit estre faite la retraite.

Ceux de l'Auant-garde armez comme nous auons dit, se tenans dans la poste qu'ils ont pris au commencement, la defendront iusques que les autres se soient retirez, & eux apres, se laissans couler dans les fossez, donneront signal de leur retraite à ceux de la Place & lors les Canons qui estoient pointez, & les Mousquetaires prests sur les Remparts, tireront incessamment sur le lieu qu'on aura laissé pour fauoriser la retraite, & sur les ennemis qui les voudront poursuiure, & on ne manquera pas d'en tuer beaucoup, parce que tout aussi tost ils tascheront de s'accommoder leurs trauaux. S'il est de nuict on iettera des feux d'artifice qui esclairent, afin qu'on les puisse descouurir, & pointer derechef les Canons, & faire tirer continuellement les Mousquetaires.

Pour empescher qu'aucuns ennemis n'entrent dans la Place à la retraite.

Ceux de dedans, auant que laisser entrer les Chefs qui se retirent, doiuent leur faire dire le mot & contre-mot, le dernier qui aura esté donné, principalement lors que la sortie se fait de nuict, & qu'on ne peut recognoistre les personnes, afin que l'ennemi n'entrast auec eux, ainsi qu'il arriua à ceux de Iapha assiegez par Trajan : ils sortirent en grand nombre, furent repoussez par les Romains, qui entrerent pesle mesle : les Thebains furent attrapez de mesme par les Macedoniens.

Ordre tres-bon à cet effet.

L'ordre suiuant seroit tres-bon pour empescher qu'aucuns des ennemis

mis ne peust entrer dans la Place auec les nostres: Le Colonnel, ou Gouuerneur de la Place prendra par exemple dix Soldats de chacune des Compagnies qu'il luy plairra ; il commandera aux Capitaines, ou autres Officiers de ces Compagnies de se tenir à la porte de la retraite pour recognoistre leurs Soldats à mesure qu'ils entreront ; & par ainsi si quelque espion ou autre pensoit parmi la confusion entrer dans la Place, par ce bon ordre il sera tout aussi tost cogneu.

Si quelques vns se vouloient retirer auant que l'action fust finie, ou sous pretexte de porter les blessez, ou les morts; on les fera retourner au combat iusques que tout soit acheué, & principalement de iour: car la nuict ceux qui n'ont pas enuie de bien faire se cacheront.

Il faut estre aduerti que lors qu'on fait ces grandes sorties, qu'il ne faut pas desgarnir les autres costez de la Ville, afin qu'on ne soit surpris par les autres endroits, comme il arriua en Sicile aux Syracusains, lesquels persuadez par vn des leurs, aposté par l'ennemi, firent vne furieuse sortie sur Alcibiades qui les assiegeoit : mais cependant luy entre dans la Ville par vn autre costé. Lucius Cornelius en Sardaigne assiegea la Place auec vne partie de son armée, & l'autre la tint en embusche d'vn autre costé: ceux de la Ville font vne grande sortie sur ceux qui paroissoient; les autres entrent cependant par l'autre costé. Caton deuant les Lacetani qu'il assiegeoit, fait donner aucuns Soldats de moindre valeur, & fait tenir les autres prests: ceux de la Ville les repoussent & chassent, cependant les autres entrent par l'autre costé. *En faisant ces sorties ne faut desgarnir la Place. Exemples.*

Ces sorties se font pour nuire à l'ennemi & gaster les Ouurages : les autres sont pour le destourner, donnant des fausses alarmes, faisant sortir vn Sergent auec quelques Soldats, qui feront force bruit; & lors qu'ils verront les autres en armes, se retireront. Ces sorties seruent pour les incommoder : car ainsi on leur fait interrompre à tout moment le trauail, & auant qu'ils y soient retournez, beaucoup de temps se perd, & sont tousiours en crainte, ou s'ils les negligent on les attrapera en desordre lors qu'on donnera de bon. *Petites sorties ne doiuent estre faites.*

Hannibal commanda à six cens cheuaux de donner toute la nuict plusieurs alarmes aux Romains, qui fatiguez de la veille & de la pluye furent attaquez le lendemain par les Soldats frais d'Hannibal : Epaminondas Thebain fit le mesme contre les Lacedemoniens : Lysander Lacedemonien fit donner plusieurs petites alarmes aux Atheniens, qui l'ayans pris en coustume, Lysander donnant à bon escient les surprit: Domitius Caluinus assiegeant Linca fit passer plusieurs fois son armée en ordre deuant la Place, à quoy les assiegez accoustumez n'en tenoient aucun conte : en fin il donna, & les prit. *Exemples.*

Aucunefois on fait des sorties de desespoir où l'on iouë à tout perdre, ou se sauuer. Marcellus enfermé par les François, ne voyant lieu de se sauuer, pousse au trauers de l'ennemi, & tue le Chef. Les Lyciens ne pouuans resister à Harpagus, font vne sortie, & se font tous tuer combatant. En ces actions desesperées on ne peut donner aucun ordre : car chacun fait du pis qu'il peut contre l'ennemi, sans consideration aucune. *Sorties desesperées.*

COMME ON PEVT ROMPRE LES
Ponts des ennemis.

CHAPITRE XVI.

Artifices à rompre les Ponts.

I l'ennemi a fait quelque Pont sur lequel il luy faille passer pour porter viures, & secourir vne partie de l'armée : s'il est au dessous du courant de l'eau on le rompra, laissant aller à val l'eau quelque grand bateau chargé de pierres, lequel choquant contre le Pont, le mettra en pieces. Ainsi l'Espagnol rompit le Pont que nous auions sur le Po, pour aller de Verrue à Crescentin. Vn iour que la riuiere estoit desbordée ils laisserent aller vn moulin, lequel choquant contre le Pont le rompit. Pour faire plus grand dommage on pourra remplir ces bateaux de feux d'artifice, pour le faire prendre infailliblement lors qu'il choquera, apres auoir disposé dedans vos machines. Nous l'enseignerons clairement & facilement aux feux d'artifice.

DES CONTRE-MINES.

CHAPITRE XVII.

Contre-mines tres-necessaires.

E plus grand effort que l'ennemi puisse faire contre la Place, & l'inuention la plus prompte pour faire ouuerture, c'est auec les Mines : car pour le Canon aux Dehors qui sont bas & de bonne terre, il fera peu d'effect. C'est donc à quoy ceux de dedans doiuent le plus remedier auec les Contre-mines, desquelles personne n'a parlé encor comme il les faut faire. C'est pourquoy ie les descriray icy le mieux que ie pourray, ainsi que nous auons veu faire.

Construction des Contre-mines.

Vn trauail estant donné à garder, soit Bastion, Rauelin, Ouurage de corne, ou tel autre, pour l'empescher de la Mine, soit veue la Planche 51. il faudra qu'au dedans d'iceluy vous faciez vne descente comme vn puys, marqué A, de 20. ou 25 pieds de profondeur, ou plus, iusques qu'il soit plus bas que le fonds du fossé : lequel puys vous pouuez faire comme nous auons dit aux Mines; c'est à Cascanes, de la hauteur de 6. pieds chaque puys, & que l'vn soit à costé de l'autre, comme par degrez, afin qu'on se puisse donner la terre de main en main auec des paniers, ou bien on le fera en descendant, ou panchant, de telle façon qu'on puisse faire marcher la sellette à charrier la terre par cette descente : car il est tres-incommode lors qu'il faut tirer la terre auec tours & cordages, & cela est de plus grande longueur : (nous parlons icy des fossez secs, ou s'ils sont pleins d'eau, qu'on puisse passer par dessous aussi bien que l'ennemi; ou s'il ne se peut pas, on n'a pas à craindre la Mine.) Du fonds de ce puys vous ferez vne allée, ou caueau sousterrain, marqué C, D, qui s'en alle si auant dans la campagne, qu'il passe au delà du fossé de vostre trauail, où estant arriué, il faudra que vous faciez vne taillade E F parallele au front de vostre Ouurage, ou si c'est la pointe d'vn Bastion, elle luy sera directement opposée : si c'estoit la face du Bastion, la taillade sera parallele à icelle, profond d'vne pique ou d'auantage, si longue qu'elle tienne plus que toute la face de

vostre

voſtre trauail, large d'enuiron 6.pieds, laquelle ſera toute ſous terre; dans icelle en quelques endroits vous ferez encor trois ou quatre puys G, H, I, L, ou plus, ſelon la longueur de la taillade, diſtans l'vn de l'autre de 10. ou 12. pas, mediocrement profonds: au fonds de ces puys M, N, O, P, il faudra faire des teſtes, ou Redoutes, ou allées, aucunes deſquelles s'auanceront vers la campagne, comme les marquées Q, R, S, T. d'autres iront de l'vn, puis à l'autre, comme les marquées V, Y, Z, ✠. Les inſtrumens deſcrits aux mines, ſeruiront de meſme pour faire ces trauaux.

Pour recognoiſtre & ſonder les Mines de l'ennemi

Les Sentinelles, qui doiuent touſiours eſtre aux teſtes des Redoutes, ayant ouy de quel coſté vient l'ennemi, eſtant bien proche on ſondera ſouuent auec vn grain d'orge du coſté qu'on oit le bruit, qui eſt le lieu par ou il vient. pour cognoiſtre s'il eſt bien proche. Vn grain d'orge eſt vn inſtrument de fer, long de 7. ou 8. pieds, quarré ou rõd, gros d'vn pouce, ayant la pointe d'acier quarrée, de laquelle les quatre quarres ſeront plus auant que le reſte. Cet inſtrument doit eſtre emmanché de l'autre bout, comme vne tarelle a percer, ainſi qu'on voit dans la Figure marquée 2. la tarelle marquée 3. peut ſeruir à ce meſme effect, & mieux lors que le terrain eſt bon & doux : s'il eſt plus ferme, le grain d'orge eſt plus propre. Vous enfoncez ce grain d'orge dans terre du coſté que vous oyez trauailler l'ennemi : s'il y a encor trop de terre entre deux, vous auancerez dauantage voſtre Contre-mine. approchant du lieu que vous oyez le bruit, ſondant derechef, creuſerez & percerez la terre ſi ſouuent, iuſques que vous ne ſentirez plus de reſiſtance au bout du grain d'orge: car alors c'eſt ſigne que vous auez rencontré la Mine: meſmes par fois quand la terre eſt ferme, vous voyez la clarté de la chandelle qui eſt de l'autre coſté.

Comme on doit eſuenter les Mines.

Quand vous eſtes certain que l'ennemi eſt bien proche, il faut ouurir la Mine: le moyen le plus prompt eſt auec le Petard; & pour l'appliquer on auiſera ſi les fourneaux de l'ennemi ſont plus bas que vous.

Lors que l'ennemi eſt plus bas.

Que s'ils le ſont, on mettra la bouche du Petard contre terre auec le Madrier, chargeant la culaſſe dudit Petard de pierres, ou autre choſes iuſques à la voute de la Mine; ou bien on mettra vne piece de bois bien groſſe toute droite ſur la culaſſe du Petard, qui s'apuye ferme contre vne autre, miſe au long de la voute, comme la Figure 4. où l'ennemi eſtant en A, au deſſus de la Cõtre-mine B, on appliquera le Petard, comme on voit en la Figure.

Lors qu'il eſt deuant.

S'ils ſont directement deuant, il faudra au fonds de voſtre caueau, à coſté faire vne Place pour mettre le Petard, qu'il y entre à force, afin qu'il ne faſſe pas de reculs: ainſi qu'en la Figure 5. l'ennemi eſtant en A, & voſtre Contre-mine B, vous appliquerez le Petard comme la marque C.

En qu'elle façon qu'on ſe ſerue du Petard, il faut bien prendre garde que la terre que vous voulez petarder ne ſoit pas trop eſpeſſe, qu'elle ne paſſe pas cinq, ou ſix pieds; car autrement il ne fera aucun effect.

Auec la fumée.

S'ils ſont par deſſus, & qu'on ait ouuert leur allée, on les fera deſloge auec la fumée, principalement ſi le feu eſt de choſes venimeuſes: Si elle eſt aſſez proche de la ſuperficie de la terre, on l'eſuentera par deſſus faiſant vn profond foſſé, ou taillade d'eſcouuerte, comme en la Figure 6. mais on remarquera que la Mine ne peut eſtre éuentée en cette façon, que lors que l'ennemi eſt arriué ou au dedans du foſſé, ou de l'ouurage meſme auquel on fait la Contre-mine, à cauſe que dehors trauaillant ſur la ſuperficie de la terre, on ſeroit à deſcouuert, & empeſché de l'ennemi.

Eſtans

406 De la Defense contre la force,

Auec fougades & Petards lors que l'ennemi est dessus.

Estans dessus vous, on peut faire vn cube au dessous chargé, y mettant le feu, on les fera sauter. Au lieu de ce fourneau, ou Mine vous pourrez vous seruir du Petard, ainsi qu'en la Figure 7. l'ennemi estant au dessus de vous, comme en A, & vostre Contre-mine en B, vous appliquerez le Petard comme en B contre le haut, ou voute d'icelle auec son Madrier, soustenu d'vne piece de bois, qui le pousse bien fort contre la voute, & cette piece de bois droite C sera mise sur vne autre couchée D, afin que le Petard par son recul ne fasse enfoncer la piece de bois C.

Ce qu'on doit faire ayant esuenté la Mine.

Quand vous auez petardé la Mine, il faut ou la combler, ou mettre des Sentinelles pour prendre garde si l'ennemi la veut continuer, ce qu'il faut empescher, mesmes se batre pour les faire retirer, leur iettant des feux d'artifice, & grenades.

Par fois on doit emporter la poudre.

Parfois scachans ou est la Mine, on attend qu'elle soit chargée ; on entre soudain dedans & emporte la poudre : mais aussi tost qu'on est entré auant que descharger la Mine, il faut couper la trainée, ou saucisse.

Gaster les Mines auec l'eau.

Si vous auez le dessus, & que vous ayez descouuert la Mine de l'ennemi, & qu'il y ait quantité d'eau dans la Place, vous pourrez gaster leur Mine en iettant abondance dedans, principalement lorsque le terrain ira en penchant, ce qui se fera apres qu'ils l'auront chargée : toutesfois ie ne voudrois pas me fier à ce remede, car si la Mine est faite comme nous les auons cy deuant descrites, l'eau ne l'empescheroit pas de prendre ; c'est pourquoy il vaut mieux l'esuenter.

Moyens pour cognoistre les Mines.

Ie n'ay rien dit des moyens de cognoistre où l'ennemi fait ses Mines, comme auec vne cane fichée en terre, auec vn tambour & des dez, auec des vases pleins d'eau & des pailles, ou auec vn bouclier d'airain, comme fit celuy qui estoit à Barca en Afrique contre les Persans, parce qu'ils sont indices, & non pas empeschemens. Les trous, ou puys qu'on fait dans l'espesseur de la muraille peuuent faire cognoistre où l'on fait la Mine, mais non pas l'empescher : car lors que l'ennemi est au dessous de la muraille, bien qu'on le sçache, on n'a pas le temps de faire la Contre-mine auant qu'il ait acheué sa Mine. Le moyen que nous auons donné est tres-asseuré pour descouurir l'ennemi, & empescher son dessein tout ensemble ; on ne peut opposer contre cette inuention que la longueur de l'ouurage : mais il faut considerer que l'ennemi en a plus à faire, & que le mesme loisir qu'il a de faire la Mine, le mesme vous auez de faire la Contre-mine. Il seroit bon qu'en faisant ces Ouurages, ou Dehors, ou s'il n'y en a pas, dans les Bastions on fist les premiers puys : on pourroit aussi faire les premieres allées : mais il seroit à craindre que par la longueur du temps elles ne se comblassent, si ce n'est que le terrain fut tres-bon, comme baume douce, ou tel semblable.

Pourquoy on commence la Contre-mine dans la Place.

Nous faisons commencer le premier puys de la Contre-mine dans la piece qu'on veut defendre, & non pas dans le fossé d'icelle, bien qu'il y ait moins de chemin, & moins de trauail : la raison est, parce qu'aussi bien il faudroit porter la terre dans la Place : la laissant dans le fossé on le combleroit, outre que l'ennemi s'en aperceuroit facilement, & ceux qui trauailleroient seroient en tres-grand danger, ce qu'on éuite en faisant ce peu de trauail du passage du fossé par dessous terre.

PLANCHE LI.

COM

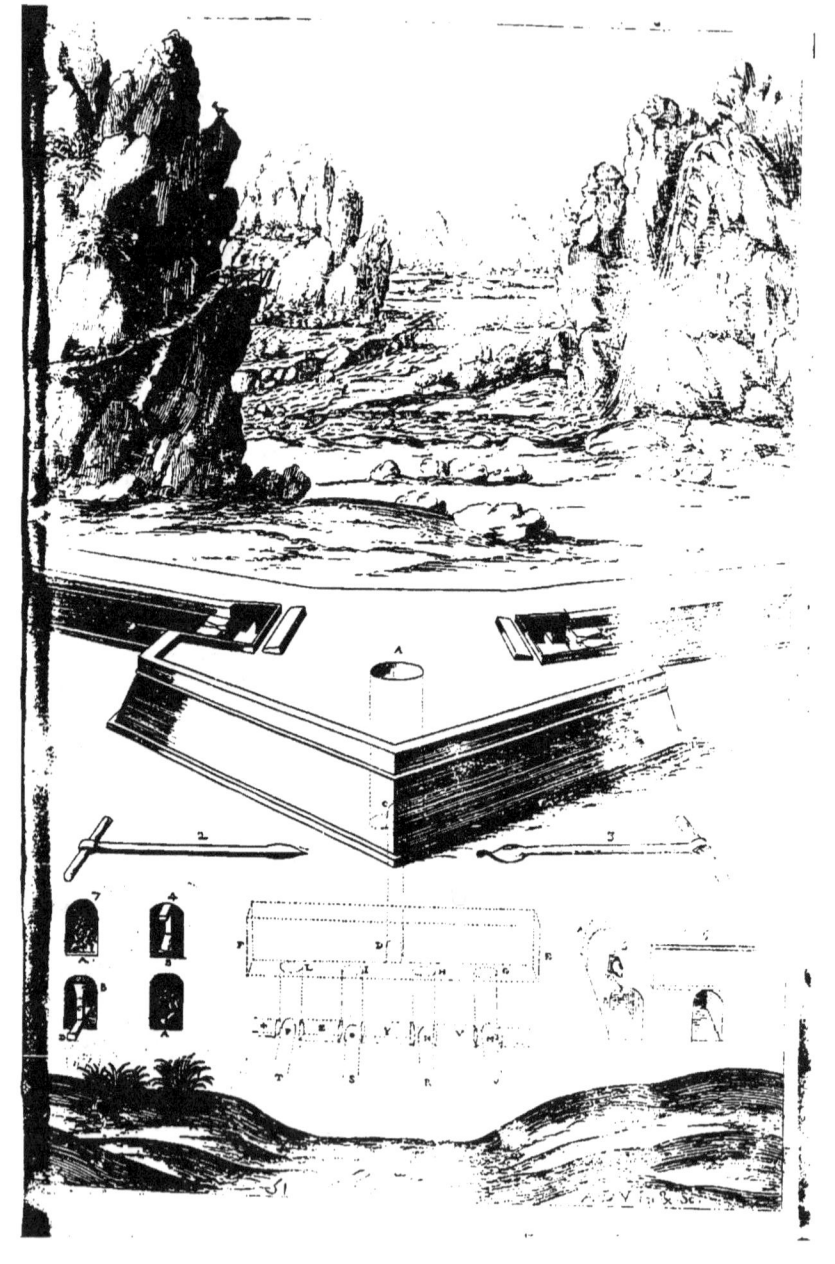

Liure III. Partie II. 409

COMME IL FAVT DEFENDRE
les Dehors.

CHAPITRE XVIII.

L'ENNEMI, s'estant aproché auec les tranchées iusques au fossé du premier Dehors, si vous l'auez empesché de le miner, ou il taschera de le prendre de force, ou pied à pied : c'est pourquoy il se faudra tenir sur ses gardes, & se preparer de soustenir l'assaut, ou ataque qu'il fera à ces Dehors, faisant bonne garde, & tenant dedans des gens armez à preuue du Mousquet, auec des feux d'artifice. Il sera bon aussi de faire quelques fougades, qui se font en la façon suiuante. *Ce qu'on doit faire pour defendre les Dehors.*

Vous aurez vn sac ou deux pleins de poudre, qui tiennent enuiron cent liures chacun, lesquels vous guederonnerez au dessus si vous auez loisir, ou bien les couurirez de quelques autres sacs afin d'empescher que la poudre ne prenne l'humidité de la terre. Vous ferez vn creux de 10. ou 12. pieds, lequel tant plus il sera profond, tant plus il sera d'effect. Sur ces sacs vous mettrez des pieces de bois trauersées, des pierres, des briques, & autres choses qui peuuent faire esclats, iusques que le creux soit presques, plein, que vous acheuerez de remplir de terre bien ajancée, que l'ennemi ne s'en aperçoiue, laissant la saucisse qui alle iusques au proche retranchement, ou trauail qui suit, pour y pouuoir donner feu quand on voudra: lors que l'ennemi y sera entré, & qu'on verra y auoir assez de Soldats, on les fera sauter & brusler auec grandissime dommage, comme la Figure 2. monstre en la Planche 52. *Fougades comme faites.*

Il faudra auoir premierement fait quelque retranchemens dans les Demi-lunes, ou Ouurages de corne, si le lieu le permet en angle droit retiré, comme on voit en la Figure 1. *Retranchemens à iceux estre faits.*

Mais il ne faut pas que ces retranchemens soient si hauts, qu'ils empeschent de descouurir de la Place le lieu pris par l'ennemi, & qu'apres auoir soustenu on se puisse retirer facilement par quelques portes secretes, ou chemins incogneus à l'ennemi.

Les armes propres à defendre ces lieux, outre les ordinaires, le Mousquet, les piques, les halebardes, il faut auoir quelques fortes piques & longues, auec crochets, comme aussi fourches pour empescher les escheles, & Ponts volans qu'on applique d'ordinaire dans ces lieux. Des petits pierriers, comme ceux des vaisseaux, lesquels ie tiens pour les meilleures armez qu'on puisse auoir pour la defense des Dehors, n'y ayant rien de si commode à tirer souuent, manier, retirer, & faire grand dommage: estans forcez, on peut les transporter de là facilement : on les charge viste, car il n'y a qu'à mettre la boëte, & la cartouche, laquelle on remplit de balles de Mousquet & ferrailles ; & encor qu'ils ne portent pas fort loin, ils ne laissent d'estre tres-bons, parce qu'en ces lieux on n'a affaire de tirer que de pres. On les met où l'on veut, & nuisent grandement à l'ennemi, contre lesquel si on en tire trois ou quatre à la fois, & lors qu'il vient auec furie, asseurément on arrestera les premiers, qui sont les plus hardis : Et bien que ces coups ne les tuent pas, ils les blessent infailliblement, & les *Armes necessaires à la defense des Dehors. Pierriers tres-bons.*

FFF 2 sortent

sortent hors de combat, & tandis qu'on tire les vns, on peut charger promptement les autres.

Ou l'on doit placer les petits.

Le lieu ou on les doit placer si on defendoit la Demi-lune A, seroient fort bien en C & B, qui flancquent les faces d'icelle A D, A E. Si l'on defondoit l'autre trauail H, & qu'on ataquast la face B, ou C, on les mettra aux flancs F, ou G. Bref, on les mettra tousiours au lieu qui flanque l'ataque, & lorsqu'il y seront entrez pour s'y loger, on les mettra aux lieux qui commandent dedans. On pourra encor pointer quelques Pieces de la Place qui puissent tirer dans ces Dehors sans endommager ceux qui sont plus arriere, lesquelles on tiendra prestes pour tirer dessus lors qu'ils s'y voudront loger : car l'ennemi n'a pas moins de peine & de difficulté de se loger en ces lieux, que de les prendre, à cause des diuers endroits desquels ils sont veus, flanquez & commandez ; & bien souuent apres y estre entrez, s'ils ne sont promps à se couurir ; il faut qu'ils en deslogent.

Dehors doiuent estre minez.

Il sera bon que ces Dehors soient minez, & lors que l'ennemi sera entré dedans mettre le feu a la Mine, comme firent ceux de Royan, Place d'vn costé situee sur le rocher, taillé en precipice, contre le pied duquel bat la mer, de l'autre costé est l'auenuë de terre ferme. Ils l'auoient fortifié auec plusieurs Dehors, lesquels nous forçasmes : mais ils firent iouër vne Mine, & emporterent tous ceux qui se rencontrent dessus.

Fault se retrancher peu a peu dans les Dehors.

Dans tous ces Dehors il faut se retrancher peu à peu, ne laissant prendre aucun pied de terre sans combat ; car ceux de dedans ont l'auantage d'estre à couuert. Cependant l'ennemi per temps, s'affoiblit, & le corps de la Place demeure en son entier.

Tandis qu'on defendra quelque piece, il faut que dans l'autre qui est plus arriere il y ait des Soldats à suffisance, tant pour rafraichir ceux qui defendent, comme pour empescher que l'ennemi l'ayant prise, n'entre dedans l'autre pesle-mesle parmi la confusion de ceux qui se retirent.

Cependant que l'ennemi s'auance, & qu'il n'y a rien qui le presse de leuer le Siege, n'estant incommodé, ni du lieu, ni de la saison, ni de la maladie ; qu'il a Soldats, & munitions à suffisance pour continuer son dessein; alors il faudra faire sçauoir aux autres Villes du parti l'estat de la Place, afin qu'ils taschent, ou à faire leuer le Siege par force, ou les diuertissant, ou les secourir de Soldats, & munitions qu'ils y feront entrer.

PLANCHE LII.

DES

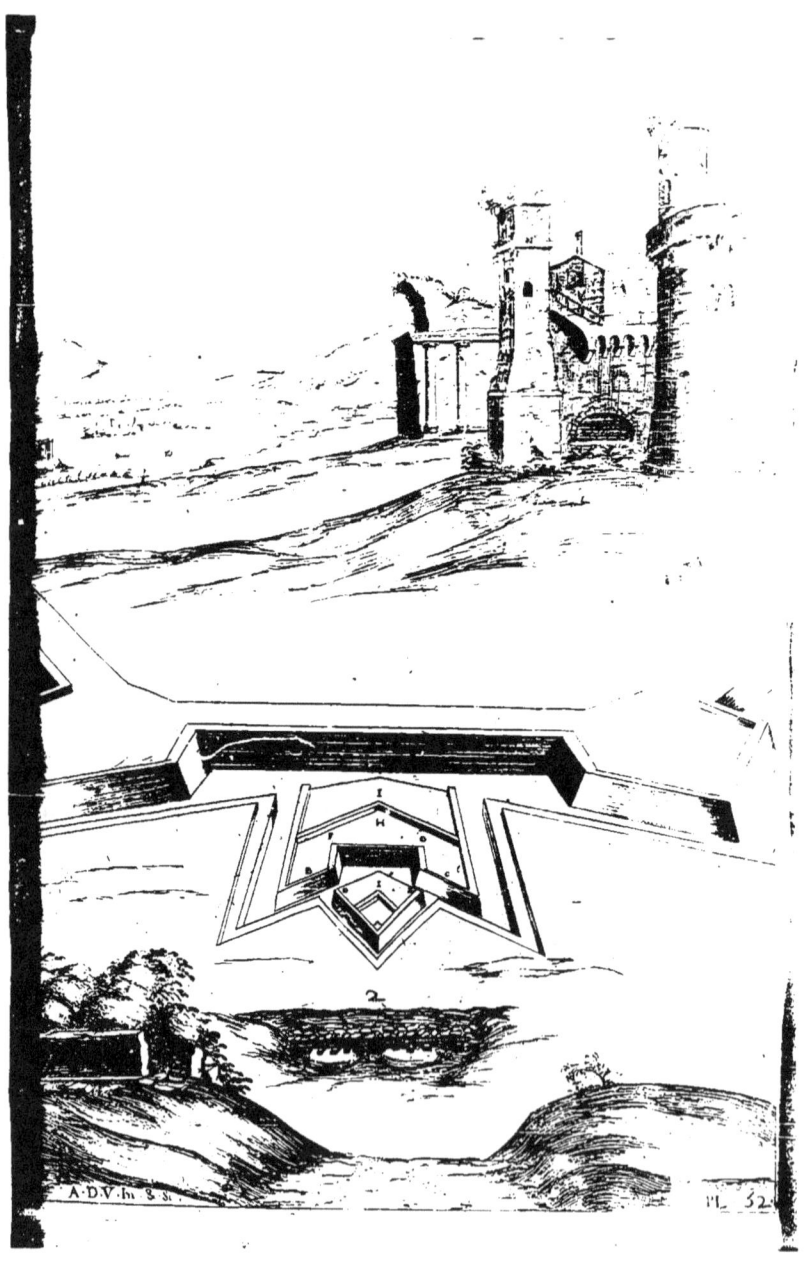

Liure III. Partie II.

DES SECOVRS.
CHAPITRE XIX.

ES secours se donnent en diuerses façons, & pour diuerses causes : mais toutes se resoluent en cette seule, qu'on a faute de quelque chose, qui doit estre, ou de Soldats, ou de viures ou de munitions de guerre. *Pourquoy se donne le secours.*

Les moyens de secourir vne Place se font en empeschant qu'on porte des viures & munitions aux assaillans : ou en attaquant d'autres Places, ou bien faisant entrer dans la Place ce qui est necessaire, auec peu de gens, & par surprise, ou faisant leuer le Siege de viue force. *Diuerses façons de secours.*

Auant que le Siege commence d'estre mis deuant la Place, il faudra auoir premierement accordé auec les amis & confederez, qu'ils donneront secours à la Place lors qu'il sera de besoin, parce qu'il est tres certain qu'il n'y a Place quelconque qui ne soit forcée de se rendre à la fin, quand ceux qui l'assaillent s'opiniastrent au Siege si elle n'est secouruë. Lors donc que dans la Place on commencera d'estre pressé de trop pres, ou qu'on manquera d'hommes ou de viures, ou de munitions, on en donnera auis au Prince, ou à ceux du parti, ce qui se fera par quelques personnes affidées, qui sortiront de la Place de nuict par le lieu qu'ils auiseront le plus asseuré, & le plus couuert pour marcher sans estre apperceus de l'ennemi. Ceux-là feront le rapport de l'estat de la Place, & de ce qu'ils ont plus de faute. On treuue par escrit diuers moyens de faire sçauoir sa conception à ceux de dehors ; les plus dangereux sont donnant des lettres escrite ; de caracteres incogneus, d'autres qui ne sont pas apparens ; aucuns cachent des lettres dans des lieux non soupçonneux : quelques vns escriuent sur la chair, sur la toile, dans vn œuf, & autres semblables : mais tout cela est soupçonneux, & le porteur qui est attrapé, quoy qu'il porte est tousiours arresté & chastié : de ces escritures on en peut voir plusieurs dans l'Occulte Philosophie d'Agrippa, & dans Tritemius, desquelles il y en a aucunes de superstitieuses : Rabelais en a donné plusieurs naturelles, comme aussi à Porta Napolitain, qui en a fait tout vn Liure : Caroan apres Polybe a escrit comme on fait sçauoir sa conception auec les flambeaux, & enseigne la Scitale laconique. *Ce qu'on doit faire deuant que la Place soit assiegée pour auoir secours. / Diuerses sortes d'escritures secrettes.*

Les Campanois assiegez par les Romains enuoyent aux Cartaginois vn comme fugitif, qui portoit vne lettre dans son baudrier. Hircius Consul escriuit à Brutus assiegé à Modene par Antonius dans du plomb qu'il attachoit au bras de ceux qui passoient à nage la riuiere Scultella. Le mesme faisoit tenir des pigeons dans l'obscurité ; estans affamez il les laissoit aller le plus pres qu'il pouuoit de la Place, auec des lettres attachées au col, lesquels s'enuoloit au plus haut des edifices, & Brutus les prenoit, & treuuoit les lettres. Aucuns on cousu les lettres à des moutons, d'autres on escrit dans les fourreaux des espées. Iosephe faisoit passer par le camp des Romains les messagers, qui marchoient de nuict à quatre pieds couuerts de paux. Histieus escriuit à Aristagoras sur la teste d'vn esclaue, auquel apres il laissa croistre les cheueux. Demanatus escriuit aux Lacedemo *Exemples d'escritures.*

De la Defense contre la force,

cedemoniens sur le bois des tablettes ayant osté la cire, qu'il recouurit apres. Timoxenus mandoit ses lettres à Artabasus, les entournant autour d'vne flesche, sur lesquelles il mettoit les pennes. Androchides, & Angelus firent entendre la fortune de Pyrrhus à ceux de Megare l'ayant escrite sur vne escorce d'arbre. Pour faire plus court, i'en laisse vne infinité d'autres, & diray seulement celle qu'on a modernement inuentée, & de laquelle plusieurs parlent comme sçauans, sans en auoir iamais fait espreue: & sans qu'ils sçachent comme il la faut faire : c'est de donner à entendre ce qu'on veut à vne personne esloignée par le moyen de l'Aimant: i'en ay voulu voir l'effect par l'experience que i'en ay faite. Ie pris vne pierre d'Aimant assez grosse, enuiron comme les deux poings, & la fis tailler en deux parties les plus esgales que ie peus, apres auoir cherché leur centre de grauité exterieur : de façon qu'estans mises chacune sur vne pointe elles se tournassent facilement; ie mis vn indice à chacune, & l'alphabet autour de la boëte, dans laquelle elles estoient assez pres l'vne de l'autre, & tournant l'aiguille de l'vne sur vne lettre, l'autre tournoit de mesme : mais les ayant trop esloignées, lors que i'en remuois vne, l'autre ne s'esmouuoit aucunement ; & les aprochant, & reculant ainsi l'vne de l'autre, ie recogneus qu'elles ne faisoient effect qu'à la distance que l'Aimant peut agir seulement, & que tant plus la pierre est grande, tant plus loin elle agit : mais c'est si peu loin, qu'il faudroit pour faire effect d'vne chambre à autre esloignée seulement de dix pas, vne pierre de plus de deux pieds cubes. Iugez de quelle grandeur faudroit que fust la pierre qui pourroit faire entendre depuis la Place, iusques au delà du Camp de l'ennemi.

Experience de l'Autheur de l'effect que fait l'Aimant pour faire sçauoir sa conception à vn autre.

Sur l'auis qu'on aura de l'estat de la Place, & des defauts d'icelle ; on deliberera des moyens de la secourir.

Seconds empeschant les conuois.

Si l'ennemi est tellement retranché dans son camp, & son armée si forte, qu'il y ait peu d'apparence de pouuoir forcer aucun Quartier pour entrer dans la Place. Alors il faudra empescher qu'on porte des viures à l'armée assaillante, s'opposant aux conuois ; pourquoy faire auantageusement, on enuoyera des espions dans les lieux où l'on prepare les conuois, pour sçauoir le nombre du monde qui les accompagne ; combien de Caualerie & d'Infanterie, quand ils partent, par où ils passent, les lieux qu'ils ont de retraite, qui les peut secourir, afin qu'on se gouuerne sur ce rapport pour enuoyer des forces plus fortes, qui soient capables de les deffaire asseurément; & pour les destourner d'auantage, on rompra les Ponts, gastera les chemins, coupant quantité d'arbres qu'on treuuera dans iceux. Si l'on peut on surprendra quelque lieu qui soit sur le passage, lequel on fortifiera, tenant dedans bon nombre de Soldats, tant Caualerie, qu'Infanterie. S'il y a quelque passage auantageux on s'en saisira, & le fortifiera, s'embusquant dans les lieux où l'on pourra les enueloper, aux passages des riuieres, où le plus souuent il y a du desordre, & les forces sont desünies ; & lors qu'vne partie a passé, la charger, & rompre le Pont. C'est l'effect d'vn experimenté Capitaine de sçauoir en ces occasions prendre bien à propos le temps & le lieu.

Ce qu'on doit faire és Places par où passe le conuoy estant fortifiées.

L'assaillant bien auisé laisse d'ordinaire toutes les Places qu'il a aux espaules sous son obeïssance auec forte garnison dedans, laquelle rend asseu-

rez

rez les conuois; de façon que ceux qui voudroient attaquer courroient fortune d'estre mal traittez, comme auoit fait l'Espagnol au Siege de Breda, ou il a esté impossible d'empescher les conuois qui apportoient d'ordinaire les viures dans le Camp, à cause qu'il auoit à sa deuotion tous les lieux qui sont depuis Anuers iusques au Camp, & tousiours estoient accompagnez de bonne escorte: alors il se faudra seruir d'vn autre remede.

On diuertira l'ennemi en ataquant quelqu'vne de ses Places, ainsi que fit le Prince Maurice durant le Siege d'Ostende, lequel voyant en fin qu'il faudroit ceder, assiegea Boleduc, apres ataqua Graue & la prit, comme aussi l'Escluse: durant le Siege de Breda il fit l'entreprise sur Anuers: il en fit de mesme lors que le Marquis de Spinola fit celle de Frise. Dans les anciennes Histoires on voit de grands Capitaines s'estre seruis de ce moyen. Agatocles assiegé par les Carthaginois, sortit & alla assieger Cartage: Les Atheniens vexez par certaine garnison que les Lacedemoniens auoient mis dans Decelea, Place forte, enuoyerent vne armée Nauale qui rauageoit le Peloponese, qui fut cause que les Lacedemoniens r'appellerent l'armée qu'ils auoient mis dans Decelea, pour leur resister. Scipion fit r'appeller Hannibal qui rauageoit l'Italie, menant vne forte armée dans ses terres. Les Romains ayans assiegé Acerre, qui est entre le Po, & les Alpes; les Lombards pour faire leuer le Siege, ne pouuant pas la secourir assiegent Clastidium, ville des associez des Romains. Les Romains assiegeans Trepano, Amilcar ne la pouuant secourir courut sur toutes les costes d'Italie, les gaste, & ruine tout le païs iusques à Cumes. Ce moyen a tousiours esté estimé tres-bon: car par ainsi l'ennemi court hazard de perdre ce qu'il a de certain, pour ce qu'il ne tient pas encor; le moyen de l'executer est en quelque façon de ceux qu'on ataque les Places.

Secours par diuertissement.

Exemples.

Aucunesfois on ne peut, ou l'on ne veut faire ni l'vn ni l'autre de ces deux: mais pour ne perdre pas la Place, on la veut secourir de ce qui luy manque.

Le plus facile secours qu'on peut mander dans la Place sont les Soldats. Or auant que les faire entrer, il faudra auoir recogneu le lieu par ou ils doiuent passer; on choisira le plus propre, comme celuy qui sera le plus couuert, ou bien celuy qui n'est pas gardé, ou qui l'est moins que les autres: comme s'il y a quelque riuiere qu'on puisse gayer, quelques marests, quelque lieu par où l'on puisse monter, que l'ennemi croit inaccessible. Ceux qui doiuent entrer s'en iront à la faueur de la nuict la plus obscure, lesquels entreront à petites troupes de quatre, ou cinq, ou bien de dix, ou douze selon la commodité. S'il est à propos, ils entreront en gros, accompagnez de bonne escorte de Caualerie, & d'autre d'Infanterie, qui tiendra ferme tandis qu'ils entreront le plus doucement qu'ils pourront. Si l'ennemi les descouure, il faudra que ceux de dedans donnent l'alarme autre part, & facent quelque sortie, ainsi l'obscurité de la nuict, le bruit de l'alarme, & l'effroy de la sortie donneront commodité & temps d'entrer dans la Place. Ceux qui receuront le secours auant que les laisser entrer leur feront dire le mot, & le signe qu'ils se sont donnez auparauant; & ceux qui entrēt, il seroit bon qu'ils le receussent aussi de ceux de la Place, afin qu'il ne leur arriuast comme à ceux de S. Antonin, lesquels estant fort pressez, demanderent secours à ceux de Montauban: cependant qu'ils

Secours de Soldats, comme doiuent entrer.

Ordre pour faire entrer le secours dans la Place.

Ceux qui entrent doiuent donner & receuoir le mot.

GGG l'en

416 De la Defense contre la force,

l'enuoyent, la Place se rend, & nous entrons dedans: la nuict apres le secours vient, dit son mot; on les cognoist ennemis, on les laisse venir estans entrez, on les tue à mesure qu'ils entrent, iusques qu'vne Sentinelle oyant le bruit de loin, apres auoir crié, tire dessus, & met l'alarme, de laquelle ceux qui restoient à monter, estans espouuantez se retirent auec beaucoup de perte pour n'auoir pas sçeu que nous estions dedans. Philippe assiegea la ville d'Etolie, ou Poëtie, laquelle il prit à composition; apres plusieurs combats, la nuict suiuante cinq cens Etoliens, qui croyoient la Ville estre encor en defense, viennent pour la secourir : le Roy en estant aduerti met des embusches aux chemins, & les taille en pieces. Amphoterus & Hegesiocetus prennent pour Alexandre la ville de Chio, où commandoit Pharnabazus; Aristonicus tyran des Metymneens n'en sçachant rien, s'approche du Port pour secourir la Place; on luy demande qui il est, il respond, Aristonicus qui veut parler à Pharnabazus : on le laisse entrer dans le Port, l'enferme, & les prend tous.

Ce qu'on doit faire le Camp estant en surprise.

Si toutes les portes sont gardées, mais quelques vnes peu, on pourra faire courir le bruit, qu'on veut prendre, ou fortifier quelque Ville proche du Camp, & à cet effect on fera venir quelques troupes, faisant semblant de les loger là dedans: lors qu'il sera nuict on les fera marcher, mettant à l'Auant-garde ceux qui doiuent entrer, lesquels s'en iront au lieu le plus foible, qu'ils forceront cependant la Caualerie tiendra ferme proche de la, iusques que le secours soit entré ; ce que ceux de la Place feront cognoistre auec le feu, ou auec quelque coup de Canon, ou quelque autre signal.

Le secours des munitions de guerre cōme dent estre conuuis.

S'il faut porter les munitions de guerre, on despartira la poudre en petits sacs de 12. ou 15. liures, en donnant vn à chaque Soldat : ces sacs pour estre bien doiuent estre de cuir, & on les doit donner à porter aux Piquiers, qu'on mettra tous ensemble pour euiter le feu, comme il arriua au secours de Verceil, où l'on auoit mis la poudre dans des sacs de toile: ceux qui la portoient, ou qui estoient autour estant la pluspart Mousquetaires en tirant y mirent le feu, qui prit par tout, & brusla tous ceux qui en estoient chargez, & plusieurs autres qui leur estoient proches. Les Piquiers porteront donc la poudre, les Mousquetaires la mesche & les balles, & les instrumens desquels on aura affaire ; ceux-cy doiuent estre conduits auec plus forte escorte tant de Caualerie, que d'Infanterie, que ceux qui ne portent rien, & s'il est possible il faut qu'ils entrent sans faire combat, & particulierement tous ceux qui portent la poudre.

Lors que la Place a faute de viures, il est plus mal aisé de l'en secourir que des Soldats & d'autres munitions, parce qu'ils sont plus incommodes à porter pour la grande quantité qu'il en faut ; & si ceux qui les portent entrent dans la Place, ils en mangent apres vne partie.

Ce qu'on doit obseruer au secours des munitions de guerre.

On distribuera les farines en sacs, qui seront plus gros que ceux de la poudre en mesme poids, lesquels on fera porter par les chemins sur des chariots, afin de ne lasser pas les Soldats, & s'ils rencontrent l'ennemi, qu'ils ne soient pas empeschez de ce fardeau iusques qu'ils soient proches; car alors il faut qu'ils s'en chargent. Auparauant ceux de la Place doiuent estre aduertis du temps de leur arriuée, & tenir prest certain nombre de personnes, qui viendront prendre les munitions que ceux-cy leur portet,

lesquels

lesquels ne doiuent pas entrer dans la Place, parce qu'ils mangeroient les munitions qu'ils porteroient, & par ainsi ne secouriroient de rien la Place. Au contraire s'il est possible en ce mesme temps on fera sortir les bouches inutiles qui sont dans la Place à la faueur de l'escorte, mettant ceux qui ne peuuent pas cheminer, comme enfans, vieillards, blessez & malades dans les chariots qui ont porté les viures.

Ordre qu'il faut tenir au secours.

A ce secours il faut beaucoup plus de monde pour les conuoyer qu'à tous les autres, à cause qu'ayant du charriage, on ne peut aller, ni se retirer que bien doucement, cependant l'ennemi a temps de mettre ses forces en estat pour le rompre. C'est pourquoy on laissera quelques Compagnies de Caualerie & d'Infanterie sur les passages plus importans, & d'autres qui batront la campagne pour descouurir l'ennemi s'il vient, & auec quelle force, lesquels en donneront auis au gros qui marche. On aura aussi s'il est possible quelque lieu de retraite, qui ne soit pas beaucoup esloigné, ou quelque chemin different de celuy par où l'on est venu, afin de tromper l'ennemi s'il vouloit empescher la retraite.

Si l'ennemi vient auec beaucoup de force, ceux qui sont à la garde des postes s'entretiendront en escarmouchant iusques que le gros soit arriué au passage qu'ils gardent, & tous ensemble se retireront sans desordre.

Côme il faut secourir les Places de viue force.

Les Places sont secourues par les moyens precedès, lors qu'il y a quelque endroit par lequel on peut passer: mais lors que l'ennemi est si bien retranché, & son Camp par tout fortifié, alors on n'a autre remede que la force.

Il faudra assembler le plus qu'on pourra de Caualerie, & d'Infanterie à proportion du nombre de ceux qu'on veut forcer, lequel on doit surpasser. On amenera aussi quelques pieces de Canon, des munitions, & des viures autant qu'il sera de besoin, des ponts, & bateaux, & tous les instrumens, & machines necessaires à vne armée pour marcher & assaillir.

On doit prendre les Places qu'on treuue par les chemins.

En passant par le païs, on prendra par force, ou par surprise les lieux qui peuuent empescher le passage y laissant dedans bonne garnison pour auoir la retraite libre. S'il y a quelque riuiere par les chemins, il faudra fortifier le passage, & le garder. Si on laisse quelque Place aux costez, il faudra faire marcher les meilleurs Soldats à l'Arriere-garde, & en bon ordre. Apres on choisira le lieu le plus commode qu'on pourra treuuer pour faire quartier, ou place d'armes, auquel on s'assemblera, & mettra tout en ordre, laissant le bagage auec bonne garde, excepté les charriots qui portent les munitions, lesquels seruiront aussi pour couurir les flancs de l'armée. En s'approchant toutes les nuicts on tirera quelque coup de Canon pour faire entendre à ceux de la Place qu'on s'auance tousiours, & leur donner courage de tenir iusques qu'ils soient arriuez ; cependant on fera marcher des espions pour sçauoir où l'ennemi est, en quel nombre, & ce qu'il fait, afin d'auoir tousiours l'armée preste aux occasions qui se presenteront.

Ordre du marcher de l'armée.

L'armée marchant pourra tenir l'ordre qui s'ensuit. Si l'on auoit huict mille hommes, & mille cheuaux, dix pieces de Canon, & trois cens charriots, on fera marcher à l'Auantgarde mil deux cens hommes de pied choisis de tous les Regimens, dequoy on fera vn Bataillon auec deux pieces de Canon, conduit par vn Chef principal, & ses Capitaines. Apres on fera marcher deux Bataillons de front auec quatre pieces de Canon.

GGG 2 Vn

Vn grād Bataillon fuiura apres à la queuë duquel on mettra deux pieces de Canon ; ceux qui doiuent entrer dans la Place fuiuront apres. La Caualerie fera mife aux flancs en diuers efquadrons, laquelle fera couuerte aux coftez par des charriots, qui marcheront à la file de chaque cofté de l'armée, auec vne piece de Canon au milieu. Outre cela on fera plufieurs pelotons, ou manches de Moufquetaires qu'on mettra par les ailles.

Qui voudra fçauoir diuers autres ordres de marcher les pourra voir dans la Prune, qui en a traitté tres-amplement.

Ce qu'on doit faire pour fecourir la place.

Lors qu'on fera arriué à la portée du Canon des tranchées de l'ennemi, on fe campera : Et bien qu'on aille de viue force en cette action, fi faut il choifir l'endroit le plus foible des retranchemens de l'ennemi. S'il faut affaillir quelque Fort, on fera les tranchées auec le mefme ordre qu'on ataque les Places : nonobftant cela on ne laiffera pas de furprendre fi l'on peut quelque autre endroit plus foible. Aucunefois on ataque viuement quelque quartier, fur lequel ceux de dedans feront en mefme temps vne furieufe fortie, & fe ioindront à ceux de dehors, fe faifans maiftres des poftes dans lefquelles ils fe tiendront, & pour diuertir l'ennemi il faudra que d'autres facent femblant de vouloir ataquer vn autre lieu, faifant donner vne chaude alarme : cependant on rompra les trauaux, gaftera les tranchées, & fera tous les dommages qu'on pourra à l'ennemi, ainfi que nous auons dit parlant des forties.

Exemples modernes de ce fecours.

Par cette forte de fecours, le Marquis de Spinola voulut faire leuer le Siege deuant l'Efclufe au Prince Maurice qui l'affiegeoit ; & le Prince Maurice en voulut faire de mefme à Spinola deuant Rimbergue, tou deux fans effect. Le Marquis de Spinola fit par ce moyen leuer le Siege au Prince Maurice deuant Grol ; & le Prince Maurice fit leuer le Siege au Marquis de Spinola deuant Bergue fub Zoom, auec l'armée qu'il y enuoya conduite par le Comte Mansfelt.

Exemples antiques.

On a fecouru autrefois les Villes en d'autres façons. Les Romains fecoururent Cafilinum affiegé par Hannibal, laiffant couler au long de la riuiere Vultur des tonneaux pleins de farine ; ce qui fut empefché auec vne chaine qu'il fit tendre ; mais apres les Romains laifferent aller des noix. Hircius enuoya du fel à ceux de Modene enfermé dans des tonneaux qu'il laiffa aller à val l'eau, mefmes les fecourut du beftial.

Ie n'ay point parlé des fecours qui fe donnent par mer aux Places maritimes, lefquelles font plus aifées à fecourir que celles de terre ferme, & particulierement lors qu'on eft efgal, ou le plus fort fur la mer ; parce que mon deffein n'eft que de parler des Places qui font en terre ferme.

COMME LE CHEF DOIT INCITER les Soldats à la Defenfe.

CHAPITRE XX.

On ne doit iamais s'eftonner à la defenfe.

BIEN que le fecours n'entre point, ainfi qu'on s'eftoit propofé, fi ne faut il pas laiffer de tenir toufiours, & fe defendre tant qu'on peut, iufques à l'extremité. Car encor que le Gouuerneur fçache qu'il n'aura aucun fecours, & que tenant dauantage

Liure III. Partie II.

uantage il aura plus mauuais parti : il vaut mieux sortir le baston blanc à la main après s'estre courageusement defendu, & employé iusques aux dernieres pieces, que de se rendre auec des belles conditions ayant dans la Place & Soldats, & munitions, auec lesquelles on pourroit se defendre. Il faut tousiours esperer, & le Chef ne doit iamais s'estonner ni donner aucun signe de crainte. Lors que le Pilote perd courage, tout le vaisseau est perdu : c'est luy qui doit asseurer ses Soldats, leur donner à entendre que l'ennemi souffre plus qu'eux qui sont à leur aise dans la Place, & les autres dehors sujets à l'iniure du temps, que la maladie est dans leur Cāp, que les confederez leur empeschent les viures, que les Soldats se desbandent & mutinent, que l'armée s'affoiblit, qu'il n'est pas possible que l'ennemi se tienne long temps deuant la Place, & que dans peu de iours si l'on resiste il faudra qu'on leue honteusement le Siege. Il confirmera son dire par le bruit qu'il fera sous main par de ses plus affidez, ou par aucuns qui feindront de venir de dehors, qui l'asseureront comme veritable ; & a cet effect il donnera d'argent à quelques vns moins cogneus, ou qui auront esté cachez quelques iours, qui l'asseureront l'auoir ouï & veu ainsi qu'ils le disent. Eutidas Capitaine des Lacedemoniens asseura auoir eu nouuelles que ses compagnons auoient vaincu l'ennemi par mer, bien qu'il n'en sceust rien, il leur fera aussi entendre qu'il a intelligence auec les ennemis, & que dans peu de temps ils en verront l'effect. Tuluius contre les Samnites dit aux siens, qu'il auoit corrompu vne legion des ennemis, qui les aideroient au combat, & pour le faire mieux croire emprunta de tous pour les payer. Si la saison est auancée, il representera que la pluye & le mauuais temps chasseront l'ennemi, & leur asseurera que dans peu iours ils doiuent auoir quelque grand secours; & pour authoriser son dire monstrera des lettres feintes. Outre cela il leur representera, que si l'ennemi entre il les traittera cruellement, les rauagera, qu'ils perdront leurs droits, leurs libertez, leurs maisons seront pillées, leurs femmes forcées, qu'ils ne verront que du desordre, du feu & du sang dans leur Ville, & mille autres sortes de malheurs qu'ils peuuent euiter en se defendant. Epaminondas Capitaine des Thebains fit courir le bruit que leurs ennemis les Lacedemoniens auoient resolu s'ils estoient vainqueurs de tuer tous les masles, amener captiues les femmes & enfans, & de deffaire & exterminer entierement Thebes : la crainte d'estre si mal traittez leur fit auoir la victoire. Si les munitions, ou viures commencent à manquer, s'il peut il le celera aux siens mesmes, leur persuadera qu'ils ne sont pas tant en disete qu'ils s'imaginent, & que s'il distribue estroitement les prouisions, que c'est afin qu'elles en durent d'auantage : que la fidelité qu'ils doiuent au Prince, l'amour de la patrie, la charité de ses parens & de sa famille, le zele de la religion, de la douceur de la liberté, la crainte de la mort les doiuent assez inciter à souffrir quelque chose ? que ce n'est rien au prix de ce que d'autres ont souffert. Dans l'armée du fils de Iules Cesar contre Pharaates Roy de Perse, chaque vase d'huile se vendoit six mille deniers, & vn esclaue se changeoit pour vne petite mesure de bled : Dans Hierusalem autant les riches changerent tout leur bien à vn muys de froment, cōme les pauures à vn d'orge. Dans Samarie, assiegée par Adher, la teste d'vn asne fut vendue 80. pieces d'argent. Les Parisiens assiegez par Henry IV. apres

GGG 3 les

420 De la Defense contre la force,

les barricades, mangerent des rats & des cheuaux. Les Petiliens vefcurent de cuirs trempez & fechez au four, & de fueilles d'arbres, & de toute forte d'animaux, tindrent ainſi onze mois. Les Caſilinates aſſiegez par Hannibal mangerent les brides des cheuaux, & les cuirs des boucliers cuits en l'eau, vn rat ſe vendit cent deniers. Ceux de Crete aſſiegez par Metellus beurent leur vrine & celle des cheuaux. Ceux de Seſte en Cherfoneſe aſſiegez par les Atheniens mangerent les ſangles & cordes de leurs licts bouillies. Les Soldats de Cambyſes en Ethiopie tirerent au fort pour s'entremanger. Les Numentins aſſiegez par Scipion mangerent les corps des hommes. Dans Hieruſalem apres auoir mangé cuirs & foins, & la fiente des cloaques, vne femme mangea ſon propre enfant. Les Caliguritains apres auoir mangé tout ce qu'ils auoient dans leur Ville tuerent leurs femmes, les ſalerent, & mangerent. Par la comparaiſon des maux ſi grands il leur ſera cognoiſtre que les leurs ſont petits.

Faut diſſimuler à l'ennemi d'auoir faute de ce qu'il couſt.

Il ne ſe contentera pas de diſſimuler les incommoditez aux ſiens; mais encor taſchera de faire croire à l'ennemi qu'ils ont de munitions de reſte, & d'auoir beaucoup de ce qu'ils ont plus de beſoin. Les Romains, bien qu'en tres-grande diſete dans le Capitole ietteient du pain aux Gaulois qui les aſſiegeoient : les Atheniens firent de meſme contre les Lacedemoniens. Ioſephe aſſiegé dans Iotapata pas Veſpaſian, bien qu'il euſt faute d'eau, mouilloit des linges qu'il eſtendoit ſur les creneaux, pour faire voir à l'ennemi qu'ils en auoient abondamment. Les Thraces ſaoulerent de bled pluſieurs moutons, qu'ils laiſſerent aller au camp de l'ennemi. Le reſte de la desfaite Varienne aſſiegée par les Romains, feignit auoir beaucoup de bled dans les greniers, autour deſquels ils mirent des eſclaues en garde, qu'ils l'aiſſerent apres aller, afin qu'ils le diſſent aux Romains. Il faut touſiours diſſimuler auec l'ennemi, & le mettre au deſeſpoir d'acheuer ſon entrepriſe, luy faiſant cognoiſtre qu'on eſt fourni de ce qu'il croit luy deuoir faire rendre la Place. Et bien que les Chefs cognoiſſent ces fineſſes, les Soldats les croiront veritez, s'a lantiront, & perdront l'eſperance de la victoire. Bref on fera tout ce qu'il ſera poſſible pour faire tenir le ſiens,

La patience de tenir, ſauue quelquefois les Places.

ou faire leuer le Siege aux ennemis. Pour dire la verité, quelquefois vn iour de patience peut conſeruer vne Place, la mort d'vn Chef principal, vn trouble dans l'Eſtat de celuy qui ataque, vn mauuais temps, la maladie qui ruinera le Camp, & mille autres accidens qui arriuent dans la longueur d'vn Siege le peuuent faire leuer. Qui ſauua les Romains apres la defaite de Cannes que la reſolution de tenir contre Hannibal, bien qu'il n'y euſt aucune apparence de luy pouuoir reſiſter. Les Gaulois tenoient

Defaite merueilleuſe des ennemis.

tout Rome, & bien toſt le Capitole; la peſte s'eſtant miſe dans leur Camp, Brennus fut contrait de receuoir les offres des Romains, & leuer le Siege. Rapſaces auec Dathara & Anacaris furent deuant Hieruſalem, non pour l'aſſieger, mais pour le rauager; la peſte s'eſtant miſe dans leur Camp furent contraints de s'en retourner. Sennacherib Roy d'Aſſirie & d'Arabie vint en Egypte contre Sethon Preſtre de Vulcan, beaucoup inferieur en force; eſtant aſſiegé dans Peluſium, ſouſtint le Siege ; vne nuict infinie quantité de rats mangerent les cordes des arcs & des carquois, & les courroies des boucliers de ceux de Sennacherib, ce qui le contraignit de s'enfuir auec beaucoup de perte. Adher leue le Siege de deuant

Liure III. Partie II.

deuant Samarie, où commandoit Ioram, à cause d'vne terreur Panique que quatre lepreux, qu'on auoit iettez hors la Ville, mirent dans le Camp ou ils alloient cercher a manger: les Soldats de Damasias contre Ioas s'enfuirent, poussez d'vne semblable terreur Panique, & Amasias fut pris. Iosaphat eut la victoire contre les Ammonites sans coup donner, excitez par vne espouuante inopinée. Tels exemples leur pourront faire esperer semblables euenemens : pourquoy ne peuuent-ils pas arriuer à nous s'ils sont armuez à d'autres? On doit s'imaginer que l'ennemi a plus d'enuie de se retirer, que ceux de dedans de se rendre ; & faut touſiours faire tout le mal qu'on peut, & n'estre fasché de souffrir quelque incommodité pourueu que l'ennemi en souffre dauantage. S'il en meurt vn dans la Place, il est certain qu'il en meurt dix de dehors; & là où le nombre est plus grand, les maux sont aussi necessairement plus grands. On fera le pis qu'on pourra à l'ennemi & l'on ne doit iamais se reconcilier, ou se rendre à luy que lors qu'on ne peut plus luy faire du mal, ou qu'on ne peut plus luy resister. Il n'y a rien qui estonne tant l'ennemi qu'vne ferme resolution. Que peut-il esperer, puis qu'il voit ne les pouuoir vaincre qu'en les perdant, & qu'il ne luy restera rien apres la victoire que la perte des siens. Les Petiliens armez de semblables resolutions tindrent contre Hannibal iusques que tout fut perdu. Les Ombres se laissèrent tuer de leurs femmes, & se pendre eux-mesmes, plustost que de ceder à Marius. Lucius Paulus apres la perte de Cannes aima mieux se laisser tuer, que fuir. Les Iuifs qui furent pris dans Alexandrie, pour aucun tourment n'auouèrent iamais Cesar pour leur Seigneur: la constance ne se monstre que dans l'aduersité: les gens de guerre doiuent autant posseder cette vertu, que celle du courage : contre vn opiniatre ennemi il faut obstinément combatre. Xerces demanda à Demaratus Grec, s'il croyoit que les Grecs sçachans sa puissance, osassent combatre contre luy: il luy respondit, qu'ils sortiroient & combatroient contre luy, quand ils ne seroient que mille, leur loy estant qu'ils ne doiuent iamais fuir contre quelconque nombre qui s'oppose à eux, mais mourir, ou vaincre. Bien souuent on ne commenceroit pas la guerre, si l'on sçauoit asseurément que ceux qu'on ataque deussent tenir iusques à l'extremité : car si l'on veut s'opiniastrer autant que ceux qui se defendent, on pert beaucoup pour ne rien gagner.

S'il y en a dans la Place qui ne veulent pas prendre cette resolution de se defendre mais laschement s'aller rendre à l'ennemi, s'ils sont pris on les chastiera seuerement sans remission. Cornelius Nasica fit foüeter publiquement ceux qui auoient quitté l'armée. Marcellus fit aussi foüetter les fugitifs qu'il treuua dans la Ville de Laontins apres qu'il l'eut prise: Cotta Consul fit le mesme au Tribun Valerius : Appius Claudius decima les fugitifs, & les bastonna: Marcus Antonius fit le mesme : Timoleon fit soudain sortir hors de Syracuse, & exposer en mer mille Soldats qui s'estoient rendus à l'ennemi auant le combat, lesquels perirent tous: Quintus Fabius fit couper la main droite à tous les fugitifs : Scipion l'Africain condamna à la croix tous les fugitifs qui furent treuuez dans Cartage. Les Soldats, soit qu'ils se rendent par crainte, ou par meschanceté sont coulpables de lascheté, de pariure, ou de trahison. Qui n'est resolu à souffrir tout ce qu'vn Chef commande, ne doit iamais suiure la guerre : la volonté du Chef doit estre la nostre, depuis que nous y somes soufmis.

CON

CONTINVATION DE LA DEFENSE.
CHAPITRE XXI.

Comme on peut gaster les Ingenies proches.

L'ASSAILLANT gagnant pied à pied les Ouurages de la Place, il faut qu'il faſſe ſes trauaux, s'aprochant auec les tranchées: de façon qu'il vient le plus proche qu'il peut iuſques qu'il a joint les Fortifications, ou qu'il y a peu de diſtance entre-deux; alors on leur fera tous les maux qu'on pourra, leur iettant de l'huile bouillante meſlée auec de graiſſes, & autres ingrediens qu'on iettera auec des groſſes cuilleres attachées au bout des piques, ou bien de la pluye ardante; la compoſition deſ-quelles choſes nous dirons aux feux d'artifice: & cecy ſeruira pour les arrouſer chaudement, & graiſſer leurs trauaux, leſquels eſtans d'ordinaire faits de Gabions, ou de batriques, par fois couuerts d'aix, ou faits de fagots meſlez auec la terre; ſi apres cela on iette du feu d'artifice, ils s'allumeront comme paille, & on ne ſçauroit les eſteindre qu'auec grand peine. Si l'on voit qu'ils s'efforcent à l'eſteindre, on tirera force coups de pierriers dedans, des Canons chargez de ferraille, force grenades, & feux d'artifices; & par ainſi on gaſtera ce qu'ils auront fait, & auant qu'ils ayent dreſſé d'autres trauaux, il y mourra beaucoup plus de monde qu'au combat.

Contre-bateries doiuent eſtre tirées par ceux de la Place.

L'ennemi ayant pris les Dehors pour continuer ſon entrepriſe, il faut qu'il dreſſe ſes bateries pour rompre les flancs. Ceux de la Place ne doi-uent pas auſſi manquer à les empeſcher, & faire contre-baterie, tirer in-ceſſamment ſur ceux qui trauaillent, auec Canons chargez de chaiſnes, cloux, quarreaux, & autres ferrailles, tant qu'ils verront trauailler, meſme

Comme on peut pointer le Canon à nuict.

de nuict: ce qui ſe peut faire en pluſieurs façons, ou auec le quart de cer-cle, & la bouſſole, ou bien remarquant l'eleuation du Canon, & l'endroit où eſt l'affuſt lorſqu'on l'apointé de iour, le marquant auec quelque craye ſur les Plateformes, ou bien plantant vne fourchette aupres de l'embraſu-re, au lieu de la hauteur qu'eſt le Canon lorſqu'il tire de iour: quand on voudra tirer de nuict on le fera paſſer au meſme lieu par deſſus cette four-chette qu'on oſtera apres, & par pluſieurs autres moyens fort faciles à fai-re, bien qu'ils ne ſoient iamais ſi iuſtes que lors qu'on y voit.

Pour pointer plus commodément de nuict le Canon.

Pour mieux faire on iettera des bales de feu d'artifice qui eſclaireront la campagne, & par ainſi on verra le lieu où ils trauaillent, ſur lequel on pointera facilement & aſſeurement le Canon, lequel tirera ſur les trauail-leurs, chargé comme nous auons dit.

Ruſes pour attra-per l'ennemi.

Quelquefois on iettera ces bales ardentes, ſans tirer le Canon comme les autres fois, duquel pourtant ils ne laiſſeront pas d'auoir touſiours crainte, & ſeront interrompus en leur trauail, attendans à y retourner que les Canons ayent tiré comme les autres fois. S'ils ſont auiſez ils met-tront quelque Sentinelle qui donnera aduis quand on mettra le feu au Canon, afin que les trauailleurs ſe iettent ventre à terre, ce qui ſera bien toſt cogneu par ceux de la Place, qui pour les tromper donneront feu à des fauſſes amorces à l'endroit où eſt le Canon: cela fera cauſe qu'on les attrapera quelquesfois, ou on les interrompra à tout moment. L'in-uention de mettre de l'eſque à la lumiere du Canon, & luy donner ainſi

feu

Liure III. Partie II.

eu seruira à ceux de la Place, nous l'auons enseigné en l'Ataque.

Pour rompre les trauaux de l'ennemi.

S'ils sont si asseurez, que pour tout cela ils ne laissent pas de continuer leur trauail, le lendemain matin on dressera quelque baterie pour rompre ce qu'ils auront fait : si c'est auec des gabions, ou des fascines, on y mettra le feu auec des bales ardentes, ou enflammées, ou auec des dards de feu d'artifice, ou auec quelque autre inuention; & lors qu'on l'aura allumée, on tirera incessamment aux environs auec des Canons chargez de blocaille, & coups de Mousquets, afin qu'ils ne puissent l'esteindre, ou que ce soit auec la perte de beaucoup de Soldats.

C'est asteure qu'il faut s'esuertuer à se defendre: car lorsque l'ennemi en est là, il touche au vif : c'est pourquoy il ne faut rien oublier, & monstrer son courage : car celuy doit estre appéllé genereux qui a l'esprit posé, & ferme, & qui demeure de mesme aux euenemens mal-heureux, qu'aux heureux.

Mines doiuent estre faites dessous les logemens.

Si l'on descouure quelque logement où les Chefs s'assemblent, ce qui arriue bien souuent, on les ira visiter par dessous terre auec quelque Mine, & lors qu'ils y penseront le moins on leur fera faire le saut perilleux ; & à l'instant que la Mine aura ioüé, il sera bon de faire quelque sortie dans le bruit & la poussiere: On donnera sur ceux, qui effrayez, on demi enterrez, ou demi bruslez se sauueroient encor si on les laissoit assister aux leurs; on se ruera dessus, & les acheuera de tuer sans resistance: car il faut aouüer que la Mine est vne furieuse inuention, qui surprend ceux qui y pensent le moins, & qui croyent estre les plus asseurez ; & ceux qui sont autour, bien qu'ils n'ayent point sauté, ni ne soient pas enterrez, sont la plus part blessez du debris & des pierres qui volent en l'air, & les autres sont estonnez, & bien souuent abbatus par l'effort de ce tremblement de terre artificiel. Le Comte de Miolans Seigneur qualifié, & tres-courageux, apres s'estre porté vaillamment en plusieurs occasions, fut tué par l'esclat d'vne barrique qui luy sauta contre le visage par l'effort d'vne Mine qui ioüa à Montauban du costé des Gardes : i'ay mis icy son nom pour honnorer sa memoire, & l'amitié qu'il me portoit.

Ces Mines se feront aussi fort à propos au dessous des bateries plus proches, & qui endommagent d'auantage les defenses de la Place.

Mines doiuent estre faites sous les bateries. Trauaux de l'ennemi doiuent estre empeschez.

Le plus grand soin qu'on doit auoir dans vne Place, c'est d'empescher les trauaux : car ce sont ceux qui veritablement ruinent la Place beaucoup plus que la force ouuerte, parce que toutes les ataques qu'ils font à force d'hommes, ils y en perdent grande quantité, & des plus courageux, lesquels on ne peut recouurer, & bien souuent ils n'emportent pas ce qu'ils ataquent : mais auec les trauaux de terre peu à peu ils s'aprochent à couuert, s'atachans bien fermement à ce qu'ils prennent, sans perdre le principal de leur force, qui sont les Soldats hardis. C'est pourquoy ceux de la Place par leurs inuentions faut qu'ils les forcent à exposer ce qu'ils ont de meilleur à ces trauaux, afin de debiliter leurs forces: autrement si on les laisse faire, & auancer pied à pied, iusques au corps de la Place, les assaillis sont asseurez d'estre perdus en peu de temps: si bien qu'on se resoudra d'empescher que l'ennemi ne gagne aucun pieds de terre qu'il ne luy couste beaucoup de sang; ainsi en perdant le terrain on diminue la force de l'ennemi.

HHH

De la Defense contre la force,

Dehors sont tres-bons dits les Places, pourquoy.

De ce que dessus on peut facilement iuger combien sont bons les Dehors auancez, contre l'opinion de certains qui les ont reprouuez, ou par caprice, ou pour n'auoir iamais veu l'vtilité des Ouurages de Corne, Demi-lunes, Rauelins, Contre-gardes, & autres Dehors, ce qu'on voit par exprience estre contre toute raison : car vn Dehors bien fait sera plus difficile à prendre, & à s'y loger, qu'vne Place fortifiée sans aucun Dehors, à cause qu'ils sont flanquez & commandez de diuers endroits : aussi de present on en fait plusieurs les vns apres les autres, commandez comme par degrez auec des retranchemens, par tout où il s'en peut faire, à la faueur desquels on dispute la campagne bien à couuert, & auec auantage contre ceux, qui sans cela auec peu de perte des leurs, & beaucoup de dommage des assaillis l'auroient asseurement occupée. Les sorties à la defense d'vne Place assiegée sont tres-necessaires lors qu'elle n'a point de Dehors, mais on y perd beaucoup de monde : quand il y a des Dehors, c'est vne sortie continuelle à couuert, auantageuse aux defenseurs, & tres-pernicieuse à l'assaillant. On ne voit iamais ataquer de force les Places ainsi fortifiées, on aime mieux les consommer par la patience de cecy nous en auons parlé amplement autre part.

Defenses basses doiuent estre preparées par le Gouuerneur.

Au commencement du Siege, le Gouuerneur de la Place doit auoir preueu, qu'apres que l'ennemi aura gagné les Dehors, il rompra les flancs. Pour y obuier il en aura faits aucuns qui seront bas, & bien couuerts, lesquels l'ennemi ne descouurira qu'apres auoir rompu les autres, pensant faire la galerie ; lors qu'ils s'y voudra loger on s'en seruira auec beaucoup de dommage pour l'assaillant.

Pour empescher d'ouurir la Contrescarpe.

Pour entrer dans le fossé, il faut que l'ennemi ouure la Contrescarpe, s'il est plein d'eau il sera fort à propos qu'autour de la Place il y ait des Fausse-brayes, lesquelles estans basses, l'ennemi ne sçauroit rompre auec son Canon. C'est pourquoy voulant combler le fossé, & faire le passage pour aller au Bastion, elles feront leur ieu : autrement on ne sçauroit empescher que l'ennemi ne le comble, & n'aproche le Bastion. Si le fossé est sec, on fera dans iceluy, outre les Fausse-brayes, s'il y en a, des Coffres, lesquels se font en cette sorte.

Coffre comme doiuent estre faits.

Dans le fossé, au deuant du flanc rompu qui regarde la trauerse, à la distance d'icelle de 60. ou 80. pas, ou s'ils sont faits auparauant, ils seront vis à vis du milieu de la Courtine, afin qu'vn mesme descouure les deux faces des Bastions qui sont aux costez ; on creuse vn autre fossé, profond de 7. pieds, large de 3. ou 4. pas, long iusqu'au milieu du fossé, qui est enuiron 8. ou 10. pas, couuert d'ais & de terre ; cette ouuerture doit estre esleuée vn pied ou deux par dessus le plan du fossé, afin de faire les Canonnieres en ce lieu, par lesquelles on rasera le plan du fossé. Pour y entrer on fera vn chemin sousterrain dans la Place, vis à vis du lieu où ils sont : s'ils sont aupres de flancs, on y viendra par les Cazemates : là dedans on mettra de ces Pierriers que nous auons dit, & des Mousquetaires prests à tirer à l'endroit qu'on ouurira la Contrescarpe. S'ils font vne galerie pour passer le fossé, on fera des sorties, & ira mettre le feu dedans : s'ils sont trauerse, il faudra qu'ils la couurent : s'il est possible on la descouurira de nuict & la rompra, iettant dedans quantité de grenades, & feux d'artifice ; ce qu'on fera aussi du haut du Bastion, d'où pour rompre

Ce qu'on doit tenir dans ces coffres. Comme on doit rompre la galerie.

ces galeries, on fera choir des grosses pierres, & rouler des colomnes, qui l'enfonceront. On iettera aussi des gabions bruslans pleins de feux d'artifice, des fagots ardents : si elle est couuerte de terre, on y iettera des balons artificiels, qui s'atacheront à la couuerture, & prenant feu la rompront, & la brusleront: pour empescher qu'ils l'esteignent on tirera force grenades dedans, & des Mousquetades continuellement. Il arriuera quelquefois qu'on pourra appliquer le Petard contre la galerie, estant monté sur deux roués, on le fera descendre tout le long de la bresche, y donnant le feu par fauesse, ou comme aux barrils foudroyans il la fera sauter en pieces, & tuera ceux qui seront dedans.

Lors que le fossé est plein d'eau, on ne peut nuire à l'ennemi faisant la trauerse, si l'on ne se sert de bateaux, desquels il sera bon d'en auoir prouision dans la Place pour cet effect. Ils seront composez de planches doubles à preuue du Mousquet, couuerts de mesme, ou couuerts de gros cables clouez l'vn contre l'autre, ou en quelque façon de celles que nous auons dit aux Mantelets: Le Canonnieres seront faites en leurs lieux; on les chargera de Soldats bien armez a preuue du Mousquet, auec quelques pieces courtes, ou pierriers, & prouision de feux d'artifice, & autres inuentions, afin d'en ire à la trauerse chatier ceux qui seront dedans, y mettre le feu, & la reuerser: à la retraite ils seront fauorisez de ceux des flancs, & des autres lieux qui descouuriront dans la trauerse, lesquels tireront tousiours la dessus.

Quelle defense on doit fai e aux fossez pleins d'eau Bateaux comme doiuent estre couuerts.

L'ennemi ayant ouuert la Contrescarpe, & estant entré dans le fossé, fera la bresche auec le Canon, ou auec la Mine, ou auec la sape; ceux de dedans de leur costé doiuent aussi tascher de refaire ce qu'il ruinera, & la nuict racommoder les Parapets rompus, reparer les bresches auec du fumier meslé auec de la terre, ou auec de la terre & des fagots, les ajançant le mieux qu'ils se pourra : mais parce que cela n'est pas capable d'arrester l'ennemi, il faudra songer aux retranchemens.

On doit reparer la bresche.

DES RETRANCHEMENS.

CHAPITRE XXII.

LEs dernieres Defenses qu'on fait sont les Retranchemens, lesquels on doit commencer auant que l'ennemi ait trauersé le fossé : car alors on voit certainement par où il s'est proposé d'entrer : on doit aussi preparer le lieu pour l'arrester, & pour se defendre.

On se doit preparer aux retranchemens.

Les Retranchemens ont diuerses formes selon les endroits qui sont ataquez. D'autres en ont traitté amplement ; c'est pourquoy i'en parleray icy succinctement, outre que le plus souuent ils se font comme on peut.

Diuerses sortes de retranchemens.

Aucuns Retranchemens sont generaux, lesquels on prepare à loisir, les autres particuliers, qui se font selon l'occasion. Quels qu'ils soient, il faut sçauoir les endroits par lesquels l'ennemi tasche d'entrer, & y remedier par ces retranchemens, lesquels sont neantmoins vne foible defense pour ceux qui ont desia perdu leur plus grande force, & qui disputent

HHH 2 presque

426 **De la Defense contre la force,**

presque à l'esgal auec ceux qui ataquent. Il est à presumer qu'estans entrez dans les corps des Fortifications, & emporté ce qui estoit de plus fort, & de plus difficile, ils viendront à bout du reste qui est plus foible, mais pour cela on ne doit pas les negliger ; au contraire on doit tousiours s'obstiner à la defense. Et encor qu'on voye manifestement qu'il se faudra rendre, on doit tesmoigner que c'est lors que le pouuoir de se defendre manque, & non pas le courage. Que si l'ennemi s'est auancé iusques là, que ç'a esté auec la perte des plus vaillans Soldats de son armée ; s'il reste peu de terrain, & de Fortifications à ceux de dedans, il reste encor moins de Soldats à ceux de dehors pour les forcer.

Estans si fort pressez, les postes qu'on doit garder sont d'ordinaire tres-dangereuses : c'est pourquoy il ne seroit pas raisonnable que tousiours les mesmes compagnies entrassent en garde aux mesmes endroits : c'est pourquoy afin que tous participent esgalement au peril, on pourra tenir l'ordre suiuant.

L'ordre qu'on doit tenir pour la garde des postes périlleuses.

Le Gouuerneur de la Place aura le nombre des regimens, & des compagnies, & les Soldats de chacune en particulier, desquels il fera vn memoire nouueau toutes les semaines, à cause des morts & des malades qui en diminuent le nombre : Apres il auisera exactement combien d'hommes sont necessaires pour la garde de la Place, ajustant le nombre qu'il aura treuué qu'il puisse fournir trois iours l'vn pour faction, les deux pour le repos. Cela fait, il disposera chacune des trois parties en autant de postes qu'il s'y treuue de Capitaines, logeant le premier à vn costé, & faisant filer le reste qui suit autour de la Place; comme par exemple, s'il y a six mil hommes dans la Place, en dix Regimens, & chaque Regiment dix Compagnies, chacune de cent hommes; ie les partage en trois, sont deux mille par iournée : le donne à ces deux mil hommes premiers, comme aussi aux autres le rang deu à chaque Capitaine (ce qui est desia fait à chaque Regiment) estans à la Place d'armes prests d'entrer en garde : apres les auoir mis en ordre, le Sergent Major à leur teste, fera marcher le premier Capitaine, & apres luy les autres, lesquels prendront à garder la distance que le Sergent Major leur marquera, & ainsi de suite fournissant à tout le tour de la Place. Le troisiesme iour qu'ils viendront entrer en garde, ce Capitaine qui auoit la premiere poste sur cette main aura la seconde ; & le dernier aura la premiere, roulant ainsi autour, il arriuera à chacun & le bon, & le mauuais endroit.

Autre ordre.

Cet ordre est bon lors qu'on est asseuré de la fidelité de tous les Capitaines. Que si l'on se doute qu'il y ait quelque Chef, ou Officier qui ait mauuaise volonté ; sçachant l'endroit où il se doit treuuer de là à quelques iours, pourroit faire vn mauuais tour au Gouuerneur : on disposera les Gardes au sort, comme nous auons dit aux surprises, & par ainsi on n'aura à accuser que la fortune si l'on se treuue souuent aux bresches & lieux fascheux.

Se retrancher qu'est-ce.

On retranchera donc les endroits qui sont ataquez : or se retrancher, est fortifier en dedans la Place l'endroit le plus proche de celuy qui est ataqué, en telle façon qu'il soit capable de defendre l'effort de l'ennemi.

Retranchemens generaux comme doiuent estre faits.

La forme des retranchemens generaux, est dedans la Place vne nouuelle Fortification vis à vis du lieu ataqué, comprenant les Bastions que

que l'ennemi veut forcer, laquelle doit estre aussi forte si l'on peut que la premiere: ce qui se fera en creusant des nouueaux fossez auec leurs Contrescarpes, chemins couuerts, & Demi-lunes, & apres auoir abbatu les maisons plus proches, faire des Bastions complets en leurs parties, les Remparts bien forts de terre, les fossez pleins d'eau s'il y en a (parce qu'a lors on fait peu de sorties) bref faisant vne nouuelle face de Fortification qui s'oppose au lieu que l'ennemi veut prendre, ainsi que firent ceux d'Ostende iusques qu'ils n'eurent plus de terre pour se couurir. Ceux qui ont bien entendu la Fortification seront capables de faire ces retranchemens generaux: ils sont representez en la Figure 1. où il y a vn Bastion, & deux demis: par fois il ne sera necessaire de faire que deux demi-Bastions, & leur Courtine: d'autres fois il faudra deux Bastions; & en cela on se gouuernera selon la grandeur de l'ataque que fait l'ennemi.

Les Retranchemens particuliers, parce qu'ils sont faits le plus souuent à la haste, on les accommode le mieux qu'on peut, remarquant toutesfois qu'ils defendent la bresche: qu'ils se flanquent, & qu'ils soient si espais qu'ils puissent resister au Canon, sçauoir 20. ou 25. pieds, principalement lors que l'ennemi peut loger au deuant quelques pieces. Ils doiuent estre si hauts, qu'ils commandent au lieu opposé que l'ennemi veut prendre, ou à tout le moins qu'il luy soient esgaux; autrement ceux de dehors estans à la bresche auront auantage sur ceux de dedans; ce qui ariuera necessairement à ceux qui font les Bastions vuides, dans lesquels on ne sçauroit faire des retranchemens aussi hauts que la Fortification. Pour moy ie ne sçaurois imaginer comme on en peut faire qui soient bons dans cette sorte de Bastions: car ils seront tousiours commandez & descouuerts par l'ennemi quand il sera monté sur la bresche.

Retranchemens particuliers comme se font.

Aux Bastions pleins tous ces defauts n'arriuent point, parce qu'on a de la terre autant qu'il en faut pour les esleuer par dessus la bresche.

La forme des Retranchemens peut estre veuë aux Figures suiuantes, laquelle sera differente selon l'endroit qu'il est ataqué: comme si la pointe du Bastion A est ataquée, on fera le retranchement B, apres celuy-là le retranchement C sera fort bon, lequel estant pris pourra estre defendu par celuy qui suit D, apres lequel on pourra estre fait encor vn autre si le terrain le permet.

Formes de Retrāchemens particuliers.

Si la face E estoit ruinée, on y fera les retranchemens marquez en la Figure F, ou bien les marquez G, & apres ceux-la les marquez H. Si la Courtine estoit ataquée, ce qui ariue peu souent, on fera les retranchemens L, outre les generaux qui sont icy fort necessaires, à cause qu'on a peu de terrain pour faire les particuliers. Toutes sortes de retranchemens de quelle Figure qu'ils soient sont bons, pourueu qu'ils se flanquent, descouurent, & commandent la bresche, & qu'ils soient assez forts.

Ie ne puis comprendre comme entend celuy-là qui veut que les Places seruent pour flancs à defendre les retranchemens, qui sont faits dans les Bastions: ie n'ay iamais sçeu cognoistre que cela se puisse en aucun Bastion que i'aye veu: car ces Places sont fort basses, & les retranchemens qui sont dans le Bastion sont beaucoup plus hauts.

Places basses ne peuuet seruir pour flanquer les retranchemens.

On remarquera que les retranchemens, s'il se peut, se commandēt l'vn l'autre, ou au moins qu'ils soient esgaux, comme nous auons dit.

Ce qu'on dois obseruer aux retrā-chemens.

HHH 3 Ils

Ils doiuent estre si proches qu'entre ceux là qu'on defend, & ceux qui sont apres il n'y ait que la place qui est necessaire pour combatre, ne perdant aucun pied de terre qu'on ne la fasse acheter a l'ennemi auec le sang de ses Soldats.

Quand l'ennemi ataque vn retranchement, il y en doit auoir vn autre plus arriere pour endommager l'ennemi lorsqu'il aura forcé celuy-là.

Les portes des sorties & retraites doiuent estre à couuert, aisées, & aux lieux les mieux flanquez ; & du costé de dedans ces lieux seront gardez de bon nombre de Soldats, tandis que les autres defendent le retranchement qui est au deuant, afin que l'ennemi les forçant n'entrast pesle mesle auec ceux qui se retirent.

Coffres aux retranchemens.

Dans les fossez des retranchemens on mettra des coffres, qui sont faits comme les coffres ordinaires : ils seront mis à costé de la bresche, à couuert, qu'ils ne puissent pas estre batus de l'ennemi ; doiuent auoir plusieurs Canonnieres, assez hauts & larges, que les Soldats y puissent demeurer, & tirer dedans.

Matiere des retranchemens.

La meilleure matiere pour faire les retranchemens est la terre meslée auec fascines & fumier meslez parmi. On les fait aucunefois de gabions remplis de terre, ou bien auec des barriques : par fois du fumier seulement meslé auec la terre : si l'on n'a pas des fascines, on mettra du foin parmi la terre qu'on moüillera, laquelle tiendra tres bien en cette façon. Bien souuent, comme aux surprises, on fait les retranchemens de pieces de bois, de tables, de barriques, & de tout ce qu'on rencontre qui peut couurir : car en cecy on se gouuerne selon la commodité, & loisir qu'on a.

On remarquera qu'il ne faut iamais faire aucun retranchement, qu'il n'y ait fossé au deuant. Ceux qui defendent la bresche se tiendront dans le fossé du premier retranchement, d'où ils tireront, & repousseront ceux qui voudroient monter, comme nous dirons cy apres.

PLANCHE LIII.

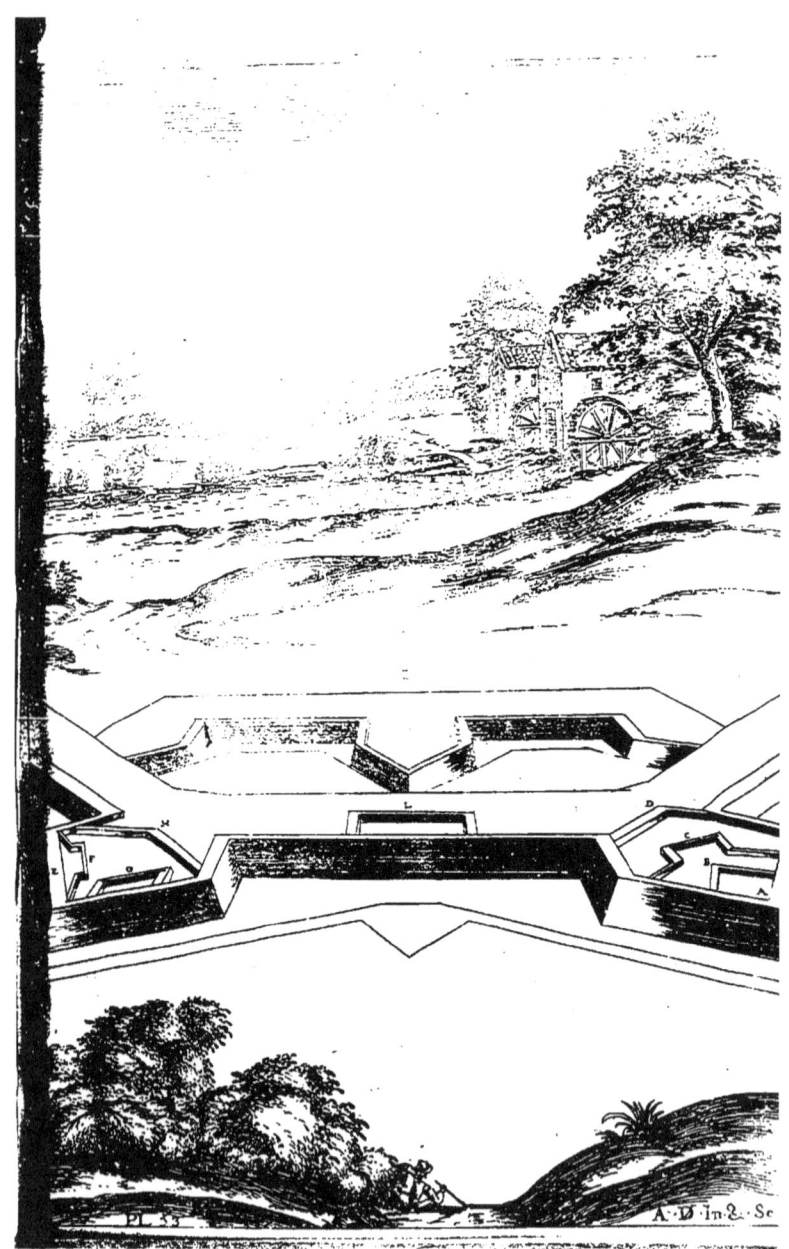

Liure III. Partie II. 431

L'ORDRE DE SOVSTENIR les Assauts.

CHAPITRE XXIII.

 Vels retranchemens qu'on puisse faire, & qu'elle diligence qu'on sçache apporter à se couurir, il faut en fin aussi bien que l'assaillant combatre & defendre le lieux ataquez à coups de main : toutes les machines & artifices ne seruent de rien si on ne les fait iouër, & seconde leur ieu auec celuy de mains. Azalius assiegé dans Quiers par Vastius auoit fait de tres-bons retranchemens, mis sur la bresche de tables couuertes de pointes, beaucoup de matieres propres à brusler, preparé quantité de feux d'artifice : mais tout cela n'empescha pas la prise de la Ville: car persõne ne se presenta pour soustenir l'assaut. Les machines d'Archimede ne peurent pas en fin empescher la prise de Syracuse: Les machines agissent par necessité en certains lieux & temps determinez: Les hommes par raison selon le tẽps, le lieu, & l'occasion qu'ils iugẽt à propos: c'est pourquoy nous dirons tout ce qu'il faut obseruer en cette action. *Les trauaux ne seruent de rien si on ne les defend.*

Exemples.

Aucuns se donnent ouuertement, contre lesquels ceux de la Place se doiuent preparer, sçachant bien en quels lieux ils doiuent estre faits par les indices que nous dirons. *Assauts de diuerses sortes.*

Les autres à l'improuiste, & en des endroits que ceux de dedans ne soupçonnent pas ou pour le moins ils estiment ne deuoir estre si tost ataquez par ces endroits.

Ceux-cy se faisoient autrefois comme nous auons dit auec les eschelles, maintenant on les donne presque tousiours apres auoir fait iouër quelque Mine. L'ennemi outre l'endroit de l'ataque principale qu'il fait où il se loge premierement, il s'estend encor aux costez au long des Contrescarpes tenant tout le Corridor, & peut entrer quand il luy plaist dans le fossé ; ce qui luy rend l'accés facile aux lieux qu'il aura rompus par la Mine. *Assauts par escalade.*

Pour n'estre pas surpris en cette façon ; du costé que l'ennemi fait ses tranchées, & à tous les autres qu'il s'aproche, il faut se tenir tousiours prest, & faire aussi bonne garde que si l'on estoit asseuré que l'ennemi deust donner à toute heure. Les Contremines sont le remede principal contre les surprises: car si l'on empesche leur effect, on est asseuré qu'il ne peut faire montée, ou bresche qu'auec le Canon, ou la sape, à quoy il faut beaucoup de temps; cependant on a loisir de se preparer, & se retrancher pour la defense. *Pour s'empescher d'estre surpris.*

Qand on voit que l'ennemi s'aproche, & qu'il ouure la Contrescarpe en diuers lieux, il faut renforcer la garde ; car on ne sçauroit faire tant de Contre-mines, qu'ils ont de lieux pour faire leurs Mines: c'est pourquoy il faudra alors n'espargner aucunement les Soldats, & ne leur donner qu'vn iour franc de garde, & les tenir tousiours prests au combat : car si on se laisse surprendre, l'ennemi sera plustost fait maistre de la poste *Ce qu'on doit faire l'ennemi estant proche.*

III qu'on

qu'on n'aura fait venir des nouueaux Soldats pour le repousser : Et lors qu'il arriue de semblables surprises, il n'y a autre remede, sinon que ceux qui y sont se defendront le mieux qu'ils pourront, & tascheront de donner temps à ceux de dedans de leur amener secours ; mais d'ordinaire il n'arriue que du desordre à la defense des ataques qu'on n'a pas preueuës.

Pour cognoistre par où l'ennemi veut entrer.

On cognoist plus certainement les lieux ausquels l'ennemi veut donner vn assaut general par l'indice suiuant : On est comme asseuré d'estre ataqué par les endroits ausquels on voit que l'ennemi s'est aproché pied à pied ; de telle façon qu'auec ses tranchées, trauerses, & galeries il s'est logé au pied de la Fortification, & qu'il a rompu, ou sapé ou miné cet endroit pour faire montée ; il n'y a aucun doute qu'il ne tasche d'entrer par là, monter en haut, & s'y loger. Il y a encor des indices par lesquels on peut cognoistre quand l'ennemi veut donner : tout le iour, ou toute la nuict auparauant il fera des efforts extraordinaires à rompre les defenses, ne donnant aucun relasche aux assaillis de les reparer. On verra aussi que plus de Soldats entrent ces iours dans les tranchées, qu'ils n'auoient acoustumé les autres fois. Si on ne peut pas le voir, on le iugera par le bruit, & par les piques qu'on verra sortir hors des tranchées en plus grande quantité que les autres iours : tout le monde sera en action, l'armée se preparera, & tout le Camp s'esmouura extraordinairement. Ceux qui ne combatent pas s'assemblent aux lieux hauts pour voir le combat : bref on voit des mouuemens qui donnent assez à cognoistre que l'ennemi se prepare à cette action. Les espions ne doiuent pas en cette occasion manquer de faire leur d'euoir, d'auertir ceux de la Place du lieu que l'ennemi veut ataquer, du nombre, & de la qualité des Soldats qui sont destinez à cet effect, des armes, machines & artifices qu'il se veut seruir ; l'ordre qu'il doit tenir, & toutes les autres particularitez qu'ils pourront descouurir, & qu'ils iugeront seuir à la defense des assaillis.

Comme il faut faire la bresche.

A mesure que l'ennemi fera bresche, on taschera la nuict de la releuer, & racommoder : que s'il bat si furieusement qu'il ne donne aucun relasche, on disposera en haut le lieu de telle façon qu'on le puisse defendre à couuert : car outre les retranchemens qu'on doit auoir desia faits plus arriere ; sur la bresche on esleuera quelque petit Parapet de sacs, de paniers, ou d'autre chose, si toutesfois l'ennemi en donne le loisir : s'il bat tousiours, on se mettra à costé, de façon qu'on flanque & descouure la montée, & qu'on soit à couuert de la baterie.

Comme il faut defendre la bresche.

Au haut de la bresche où il faut que l'ennemi se loge estant monté, ou aux premiers retranchemens, on fera quelque fougade, à laquelle on puisse donner le feu quand on voudra des lieux qu'on tiendra plus arriere : On parsemera sur la bresche plusieurs clous à quatre pointes qu'on appelle chausse-trapes : les anciens les appelloient tribuli. Les Atheniens faisoient rouler des pierres molaires sur les Perses qui vouloient monter : Ceux de Tyr faisoient chauffer des boucliers d'airain qu'ils remplissoient d'arene rougie au feu, & de fange bouïllante, & les iettoient sur les assaillans. Hannibal enseigna à Antiochus qu'il iettast des vases pleins de viperes parmi les ennemis ; Eumenes se seruit de la mesme inuention contre Prusias.

On

Liure III. Partie II. 433

On aura quantité de feux d'artifice, comme cercles, trombes, grenades, barrils foudroyans, soliues roulantes armées, & chargées, mortiers pour les ietter. Si l'on peut mettre quelque Canon court qui descouure dans la bresche, on le tiendra tout chargé comme nous auons dit : on aura aussi des chaudieres pleines d'huyle bouillante, lequel endommage grandement, parce qu'il coule par tout le corps sous les armes, & consomme la chair comme la flamme, & parce qu'il est gras de sa nature, il s'eschauffe facilement, & tient long temps sa chaleur : les armes estant liées on ne peut euiter ni esteindre la violence de ce feu. La chaux destrempée auec eau bouillante est aussi mauuaise, quantité de pierres seront aussi iettées par ceux qui seront plus arriere. *Fau tienspour la defense de la bresche.*

Ceux qui doiuent soustenir les premiers seront armez à l'espreuue du mousquet, aucuns auec bonnes rondaches ; partie porteront halebardes, pertuisanes, d'autres auec des espées courtes, ou coutelas, piques de bresche, qui sont plus fortes que les autres, entremeslées de Mousquetaires ; c'est à dire, vn Piquier & vn Mousquetaire tousiours de suite : ie voudrois quelques Mousquets à roüet pour les pouuoir tirer en temps de pluye. Plusieurs bonnes actions ont esté interrompues pour ne pouuoir tirer les Mousquets à cause de la pluye. Barberousse prit Catarrum sur les Venitiens, parce qu'ils ne pouuoient faire prendre les Mousquets tandis que le Turc descochoit ses flesches. Ceux de l'Empereur Charles V. qui assiegeoient Alger eurent du pis à vne sortie que le Turc fit, par ce que le mauuais temps estaignoit les mesches, & empeschoit les Mousquets de prendre. On tiendra des Sentinelles qui aduertissent quand l'ennemi mettra le feu au Canon, car l'on a temps de se cacher. *Ordre & armes de ceux qui defendent la bresche. Exemp.*

Ceux qui auront la charge des feux d'artifice se tiendront plus arriere, les mettant vn peu à l'escart que le feu ne s'y puisse prendre ; & lors qu'on s'en voudra seruir, ceux qui les doiuent ietter les prendront des mains d'vn qui les prendra de ceux qui les ont en garde, à couuert, & s'auanceront au bord de la bresche, d'où ils les ietteront sur les ennemis, par cet ordre on s'en seruira fort à propos, sans qu'ils reuiennent à la confusion de ceux qui les mettent en œuure. I'en ay veu qui se seruoient de pots à feu faits de terre cuite, remplis de poudre fine, auec plusieurs bouts de mesche allumée tout autour : mais pour moy ie ne voudrois pas m'en seruir, à cause que choquant, ou tombant par mesgarde ils se rompent & prennent feu, endommageant tous ceux qui sont autour. *Comme on se doit seruir des feux d'artifice.*

Le nombre de ceux qui doiuent soustenir l'ennemi, sera tel qu'ils puissent defendre la bresche, selon la grandeur d'icelle : plus arriere dans le retranchement il y en aura au double, qui seruiront pour soustenir & rafraischir les premiers, lesquels on changera les vns apres les autres apres qu'ils auront combatu quelque temps. Sur les remparts au derriere des retranchemens il y en aura autant, ou plus, dont aucuns seront armez comme les premiers, les autres se tiendront en estat en bas dans la place d'armes, attendans qu'on les commande d'aller au lieu qui sera de besoin. Le gros de tout le reste des Soldats se tiendra en bataille dans la grande place de la Ville, d'où l'on prendra ceux qu'on iugera estre necessaires pour enuoyer aux lieux qu'il y en aura faute. *Nombre de ceux qui doiuent defendre la bresche.*

III 2 Partie

De la Defense contre la force,

Tous doiuent s'employer à la defense.

Partie des Bourgeois feront des Corps de gardes dans les autres places de la Ville, partie se tiendront auprès de ceux qui defendent la bresche: s'ils ne veulent pas se batre ils seruiront pour porter les munitions, & ce qu'on aura affaire, & pour ruer des pierres sur les assaillans. En necessité il faudra qu'ils combatent aussi bien que les Soldats. Pourquoy ne le feroient ils pas, si l'on treuue les femmes autres fois s'estre vaillamment defendues? Ie ne diray rien des Amazones, parce qu'elles estoient nées & nourries à la guerre. Selymus donna vne bataille contre le Sophi des Perses, on treuua parmi les morts plusieurs femmes armees comme les hommes. Archidamia & toutes les femmes des Spartes soulageoient les Soldats du trauail, & les aidoient à la defense. Les femmes des Ambrons à la bataille qu'ils donnerent contre les Romains, combatirent non pas comme femmes, mais comme lions enragez.

Il sautt pas desgarnir les lieux qui ne sont pas assaillis.

Exemples.

Encor qu'on soit asseuré d'estre ataqué de cet endroit, si ne faut-il pas desgarnir les autres postes, ains au contraire il faut redoubler les gardes, & tous les Soldats doiuent estre alors en faction: car bien souuent l'ennemi fait plusieurs ataques à la fois pour diuertir la force des assaillis, & tascher de surprendre quelque endroit malgardé, ainsi qu'il arriua à ceux de Negrepelisse la bresche estoit faite contre le Chasteau, eux se retranchent derriere, & mettent toute leur force à la defense d'icelle, ne laissant aux autres quartiers que peu de Soldats, & les moins hardis. L'armée du Roy se met en bataille pour donner l'assaut, & entrer par la bresche cependant quelques vns, entre lesquels ie me treuuay, s'auisent d'vn autre endroit facile à monter, qui estoit vn Rauelin de terre vn peu esboulé: nous hazardons d'aller en haut, treuuans peu de resistance, chassons ceux qui estoient dedans, lesquels se voulurent retirer dans la Ville, & hausser le Pont; mais vn Sergent des nostres plus habile qu'eux arreste le Pont de la hampe de l'halebarde, & plusieurs autres qui suiuirent: nous entrons dedans, & chastions ceux qui cruellement auoient tué la garnison qu'ils auoient receu du Roy, & apres luy auoient insolemment refusé l'entrée: tout fut mis à feu & à sang, & ceux qui s'estoient retirez dans le Chasteau furent pendus le lendemain. Philippus prit la Ville de Psophide aupres du fleuue Erimantus, ataquant vn endroit d'où ils se doutoient, entre cependant par vn autre qui estoit sans defense. Trasibulus prend le Port des Sicioniens desgarni, cependant qu'ils sont à la defense du costé de terre: de mesme fit Antiochus contre les Romains.

Ce qu'on doit faire auant que l'ennemi vienne.

Auant que l'ennemi vienne à l'assaut, les Soldats qui doiuent soustenir se tiendront à couuert, horsmis quelques vns qui tireront derriere les Parapets qui restent, ou ceux qu'on aura faits de sacs, & de paniers.

Ce qu'on doit faire en l'action.

L'ennemi venant pour monter à la bresche, on le repoussera à coups de Mousquets, à coups de piques, halebardes, & autres armes que nous auons dit, & en mesme temps qu'on commencera à s'eschauffer, on tirera quelques pierriers, en apres on fera iouer les feux d'artifice, les huiles, & chaux bouillantes: & au plus fort de l'action lors qu'il y en aura bonne troupe de montez, on mettra le feu à la fougade, ou Mine pendant lequel temps on aura dequoy prendre haleine, & rafraischir les Soldats qui auront soustenu ce choc.

Comme on doit continuer à se defendre.

Si l'ennemi reuient derechef à l'assaut, on se defendra auec la mesme ardeur,

ardeur, continuant à ietter les feux d'artifice, & faire iouër les machines, foliues roulantes, barrils foudroyans, gros quartiers de pierre ; bref tout ce qu'on s'auisera pouuoir endommager l'ennemi. Que si l'on est forcé de quitter la bresche, il faudra se retirer dans les retranchemens, plus proches par les portes couuertes, à la faueur de ceux qui sont dedans pour les soustenir, lesquels auront disposé quelques Pieces courtes dans iceux, qui commandent, ou voyent la bresche, dans laquelle l'ennemi venant à se loger, on tirera dessus & s'il est à propos on fera quelque sortie pour les charger, & les en dechasser.

Aux retranchemens on fera la mesme defense qu'on a fait aux autres parties de la Fortification. Alors que l'esperance commence à manquer à ceux de dedans, & le courage à s'enfler à ceux de dehors, veu qu'estant venus si auant, & forcé tant d'autres endroits si forts, ils estiment peu ce qui reste. Toutesfois tant qu'on aura terre pour se couurir & se retrancher, on doit soustenir ; car cependant on nuit d'autant à l'ennemi, & tant mieux se defend, tant plus on acquiert de gloire.

Retrenchemens doiuent estre defendus.

DE LA REDDITION DE LA VILLE.

CHAPITRE XXIV.

ENfin si l'on est poursuiui tousiours, & qu'on soit reduit à l'extremité ; il ne faut pas estre si opiniastre, que voyant n'auoir plus dequoy resister on vueille encor tenir pour se faire perdre infailliblement, & tout ce qui reste dans la Place : on n'est plus blasmable de se rendre lors qu'on a fait toutes les actions de courage qu'il a esté possible, le plus foible en fin doit ceder au plus fort ; ce n'est plus courage, mais desespoir de vouloir resister lors qu'on n'a plus de force : ceux qui ont du pis apres s'estre batus vaillamment ne sont pas blasmez pour auoir demandé la vie à leur ennemi : c'est le sort des armes, il faut que l'vn ou l'autre soit vainqueur, les actions sont du courage, & la victoire de la fortune : quelle raison y a-t-il de se perdre lors qu'auec honnestes conditions on peut se conseruer & les siens pour rendre quelque autre fois seruice à son Prince ? Paulus Emilius fut blasmé de s'estre laissé tuer apres la perte de Canes, & Varro qui se retira fut receu & loué de tout le Senat, parce qu'il n'auoit desesperé comme l'autre du salut de la Republique. Recandulfus fut repris d'auoir attendu le Turc dans Bude, laquelle il ne pouuoit defendre contre sa force, ainsi fit perdre malheureusement les siens, qu'il pouuoit sauuer se retirant à Peste ville proche. Il faut se conseruer & craindre la perte des siens. La peur qui est pour la patrie n'est pas des honneste : c'est l'effect d'vn sage de ceder à la necessité, parce qu'il n'y a rien de plus violent, & de toutes les necessités la plus forte est celle de l'impuissance. On tient que la raison doit ceder à la necessité, & principalement à la guerre où il n'est pas permis de choisir son temps : toutes les actions se font pour le bien : le bien qu'on pretend en sa perte est la gloire qu'on espere apres la mort : mais ceux qui meurent par desespoir sans combat, sont plustost blasmez d'obstination, que loüez de courage. I'estime brutalité

Il faut se rendre quand on ne peut plus soustenir.

Aucuns blasmez pour s'estre fait tuer par opiniastreté.

Exemples. tres-blafmable celle des Numantins, qui aimerent mieux mourir de faim que de fe rendre. Les Samaritains affiegez par Cereale, bien que la plus part mouruffent de foif, les autres aiment mieux fe faire tous tuer qu'accepter la vie qu'on leur vouloit laiffer. Les Saguntins firent pis eftans preffez par Hannibal, porterent au milieu de la Place ce qu'ils auoient de meilleur, & de plus cher; apres y auoir mis le feu, s'y ietterent eux-mefmes : les Sobiens aupres du fleuue d'Hydafpes, affiegez par Alexandre, en firent tout autant: Boges Lieutenant de Xerces, affiegé par Cimon Chef des Atheniens, bien qu'il peuft fortir, & s'en retourner en Afie fur leur foy, aima mieux brufler toute fa famille, ietter toutes fes richeffes dans le fleuue Strymon, & puis fe brufler foy-mefme. Cinq mille Iuifs de Gamala aimerent mieux fe precipiter eux & leur famille, pluftoft que fe rendre aux Romains. J'eftime que tous ceux-là en ces actions auoient perdu l'vfage de la raifon. Craindre plus le mauuais traittement de l'ennemi, que la priuation de la vie, c'eft eftre perclus du iugement. Le plus grand de tous les maux, c'eft la mort : on ne refufera donc iamais de garder la vie, lors qu'il fe peut, fans perdre l'honneur. Quand on verra ne pouuoir plus refifter, on prendra le parti tel qu'on peut auoir.

Que doit faire le Gouuerneur auant qu'il fe rende. Le Gouuerneur ne doit iamais rendre la Place, que premierement il n'ait donné aduis au Prince de l'eftat d'icelle, & fceu fa volonté, & receu commandement expres. Or parce que plufieurs ont efté trompez par des fauffes lettres, il eft bon d'auoir quelque marque fecrete, par laquelle on cognoiffe les lettres eftre veritables. Hannibal fit des lettres fauffes, comme fi elles venoient de la Ville de Metapont pour les attirer dans des embufches. Ceux de S. Defire affiegez par Gonzague, fe rendirent à caufe de certaines lettres contrefaites, & feellées du feau de Monfieur de Guife, fauffé par les Efpagnols. Drofius qui eftoit à la defenfe du Mondeui, fe rend à Vaftius, trompé par des lettres fauffes qu'il receut, lefquelles il croyoit venir de Butter à qui il demandoit fecours. Quand il aura receu refponfe affeurée & veritable de fon Prince, il tiendra confeil auec tous les Chefs, mettant en auant la neceffité de la Place, & l'auis qu'il en a donné au Prince, lefquels conclurront d'vn accord, forcez par l'extremité, de receuoir compofitio: le Gouuerneur les prendra tous pour tefmoins par efcrit, comme il s'eft comporté en homme de bien, & qu'il n'a iamais manqué au deuoir de fa charge : mefme il fera voir l'eftat auquel on eft de viures & munitions, comme auffi celuy de la Place, dequoy il fera vn roole que tous les Chefs figneront pour fa defcharge, & pour monftrer apres au Prince, qu'il eft femblable à l'auis qu'il luy en a donné.

Il reprefentera au peuple comme il n'a iamais efpargné fa vie, ni celle de fes Soldats pour les conferuer fous la protection de leur Prince, duquel il leur monftrera la bonté, les exhortant que pour changer de maiftre, ils ne changent point d'affection, & que fans faute dans peu de temps ils retourneront fous le gouuernement de leur vray Prince.

Comme on doit faire pour traitter. Cela eftant refolu on fera batre la chamade, & le tambour demandera tréues pour pouuoir parlementer. Pendant ces tréues perfonne ne doit tirer ni d'vn cofté, ni d'autre, ni moins trauailler. Pour traitter on demande des perfonnes qui ayent pouuoir de traitter, lefquels doiuent eftre des principaux de l'armée cogneus tels; & eux en enuoyeront de ceux de la

Place

Liure III. Partie II.

Place pour asseurance de ceux qui seront entrez, qu'on amenera yeux bandez dans la Place iusques au lieu du Conseil, & en sortant de mesmes, iusques qu'ils soient dans leurs tranchées.

Estans à l'assemblée, on leur proposera sa volonté, demandant les plus auantageuses conditions qu'on ait accoustumé de donner, lesquelles il baillera par escrit, afin qu'il les apporte au camp pour faire voir au Conseil de guerre, & resoudre ce qu'ils leur veulent accorder.

Aucunes fois on demande quelques iours de terme, dans lesquels s'il n'arriue du secours, ils se rendent sous les Capitulations accordées. Vespasian donne quatre iours à ceux de Hierusalem pour deliberer à se rendre: les Ammonites demandent sept iours pour attendre secours: les François qui estoient dans les Chasteaux de Naples se rendirent, n'ayans receu aucun secours dans vingt iours qui leur auoient esté accordez. Ceux de S. Desire demandent trente iours à l'Empereur Charles, qui leur en octroye seulement douze, apres lesquels n'estans venu aucun secours, se rendent. Ceux de la Ville de Celenas, prise par Alexandre, s'estans retirez dans le Chasteau, & sommez, promettent de se rendre, si Darius ne les secourt dans soixante iours.

Par fois on demā-de tēps pour se rendre, Exemples

Si l'on n'a peu enuoyer personne au Prince, on demandera temps pour luy faire sçauoir l'estat de la Place: mais on se gardera de ne faire pas la faute que fit le Gouuerneur de Gaui, qui fut assiegé quelques iours: pour estre trop foible il se rendit voyant les Canons en deux bateries. Le Gouuerneur du Chasteau n'ayant que fort peu de munitions de guerre, & de gueulle, tint bonne mine huict, ou dix iours, pendant lesquels nous fismes les aproches, & formasmes les bateries: durant ce temps on tascha de les reduire à receuoir composition honnorable; il les accepte à condition qu'on luy permette d'aller à Genes en aduertir la Republique, & des defauts & necessitez qui se treuuoiēt dās ladite Place, laquelle il croyoit deuoir estre secourue par les gens de guerre que nous auions defaits quelques iours auparauant à Otage, ce qu'on luy accorda: & s'estant acheminé vers Genes, le Marquis de S. Reran eut commandement de son Altesse de l'arrester à Otagio, où il estoit en garnison, & de luy faire bon traittement, & luy oster seulement le moyen d'aller plus auant ou de retourner plus arriere; si bien que ceux de la Place voyans que le Gouuerneur n'estoit pas de retour au iour assigné, & qu'on auançoit grandement les trauaux, concluent entre eux de se rendre bagues sauues, tambour batant, enseigne desployée, conduits en lieu de seureté.

Le Gouuerneur ne doit iamais traitter en personne.

Le Gouuerneur de la Place erra grandement de sortir dehors pour capituler, ne deuant pour consideration quelconque passer les Dehors de la Place, que pour en recognoistre les defauts, & y remedier, & non pour conferer en personne auec l'ennemi de quoy que ce soit, que per vn tiers, auquel il aura grande confiance.

Faute faite par le Gouuerneur de Gaui.

Les meilleures conditions qu'on peut esperer sont les suiuantes.

Qu'ils auront tous les vies sauues, & ne sera fait aucun tort ni injure à personne tant de Soldats qu'habitans.

Quelles sont les meilleures conditions qu'on peut auoir.

Que ceux qui voudront pourront sortir auec leurs femmes, tambour batant, enseigne desployée, mesche allumée des deux bouts, bale en bouche, auec quelques pieces de Canon, qu'ils pourront amener de la Place.

Que

Que ceux de dehors seront obligez à leur bailler cheuaux, charriots, ou barques à suffisance, pour porter leur bagage, malades, & blessez, auec escorte pour les conduire iusques qu'ils soient en lieu de seureté.

Que la Ville ne sera point pillée, & que ceux qui resteront dedans ne seront point molestez en la possession de leurs biens, meubles & immeubles.

Que les habitans, ceux qui voudront demeurer dans la Place ne seront point offensez, ou pourront se retirer quelque temps apres, & vendre leur bien quand bon leur semblera.

Que les fautes de tous ceux qui sont dans la Place, qu'ils pourroient auoir commises deuant ou durant le Siege, leur seront pardonnées.

Que s'ils sont de diuerses Religions, qu'ils pourront exercer chacun la leur, & auoir Eglises, ou Temples, Prestres, ou Ministres, ou autres personnes, & choses necessaires pour l'instruction, maintien, & exercice de leur Religion.

Que ceux qui demeureront seront tenus pour vrais sujets du Prince conquerant, & qu'ils iouiront, ou des priuileges qu'ils auoient auparauant, ou de ceux mesmes que les autres Places du Prince iouïssent.

On peut mettre plusieurs autres articles, qu'on ne sçauroit escrire sans sçauoir les sujets pour lesquels on assiege les Places: car a la reddition on se conforme & resout aux causes qui ont meu la guerre.

Il faut s'expliquer nettement aux conditions.

On expliquera nettement tous les articles de la capitulation, qu'il n'y reste aucune amphibologie, & mettra toutes les circonstances: car en cecy aussi bien qu'aux autres actions on tasche de tromper l'ennemi, & bien souuent sous le nom de capitulation, & paix sont les commencemens des guerres. C'est pourquoy on sera tellement le traitté, qu'il n'y reste rien a l'aduenir qui puisse estre interpreté contraire à la volonté de ceux qui se rendent. Les exemples d'aucuns qui ont esté trompez nous enseigneront qu'il faut clairement expliquer toutes les conditions. Les

Exemples.

Venitiens ayans conuenu auec l'Empereur Charles, qu'il leur fourniroit à vn prix arresté certaine quantité de bled de Sicile; il ne refusa pas, mais leur fit payer deux fois autant de dace. Polycrates Chef des Samiens, pour faire retirer les Lacedemoniens de deuant Samos leur promet donner vn grand nombre de leur monnoye, il en fait battre de plomb doré, & leur enuoye. Sennacherib promit de se retirer de deuant Hierusalem pour trois cens talens d'argent, & trente d'or qu'Ezechias luy donna ; il s'en va, mais Rapsaces demeura à sa place. Pericles asseure aux ennemis que ceux qui quitteroient le fer seroient sauuez: mais il fait tuer tous ceux qui auoient des boucles de fer, ou crochets à leurs ceintures, ou à leurs casaques. Les Perses iurent à ceux de Barca en Afrique qu'ils assiegeoient, qu'ils n'entreprendront rien sur eux tant que la terre qui les soustenoit subsisteroit ; ils ouurent les portes, s'entre-parlent : les Persans desont vne trauaison qui soustenoit cette terre, laquelle estant renuersée, entrent dans la Place, s'en rendent maistres. Le Duc de Milan promit au Roy Charles VIII. d'enuoyer de Genes deux nauires armez pour secourir le Chasteau de Naples: lors que le Roy fut parti, il dit qu'il auoit promis de les armer, mais non pas de François, & differa iusques que les Chasteaux furent rendus. Quintus Fabius Labeo accorda à Antiacus qu'il luy
laisse

Liure III. Partie II. 439

laisseroit la moitié de ses Nauires, il les fit scier tous par le milieu. L'Espagnol promit à ceux d'Aqui qui se rendirent, qu'il leur seroit permis de s'en retourner en Piedmont : Ils les fit passer par le Milanois, puis par la Valtoline, chemin de plus d'vn mois, où le droit n'estoit pas d'vn iour. Aucunes capitulations de ceux de la Religion en France portoient qu'ils abbatroient le tiers de leurs Fortifications ; on eust peù dire qu'on entendoit à prendre ce tiers par le pied de toutes les murailles, & plusieurs autres.

Pendant qu'on sera à parlementer & conclurre les susdites capitulations, on doit cesser les trauaux de part & d'autre, mais il faut redoubler les gardes : car c'est lors qu'on est en danger d'estre surpris, comme on a veu arriuer plusieurs fois. Philippe Roy de Macedone allant en Grece, fit passer à son armée Thermopyles, passage tres-estroit & dangereux, tandis que les Ambassadeurs que les Etoliens luy auoient enuoyé conferoient auec luy. Et Acheus prit les Selgenses, aidé par vn certain Logbasis : tandis qu'ils traittent de la paix, plusieurs Soldats se coulent dans la Ville ; sous pretexte d'acheter des viures se r'alient dans la maison de Logbasis, & chargent apres les habitans. *Pendant qu'on parlemente ne faut trauailler ni d'vn costé ni d'autre. Exemples.*

Dans les conditions on demandera vn iour ou deux pour se preparer à sortir, pendant lesquels s'il y reste quelques munitions, le Gouuerneur les fera gaster secretement, faisant brusler peu à peu les poudres, ou les ietter dans l'eau, rompre les armes qu'ils ne peuuent porter, & auparauant que parlementer il aura fait creuer les meilleurs Canons ; ce qui se fait le remplissant de poudre iusques à la bouche, ou bien y mettant à grand' force vn tapon de bois dur, auec des pointes d'acier qui sortent vn peu alentour ; ou bien apres auoir mis la bale & mettre vn fer fait en crochet. *Faut demander temps pour se preparer à sortir. Pour faire creuer les Canons.*

I'ay ouy conter à plusieurs que l'or fulminant, mis en fort petite quantité dans vn Canon estoit capable de le faire creuer, & qu'il faisoit des effects si merueilleux en bas, qu'estant mis, & allumé au haut d'vne maison il perçoit tous les planchers iusques au fonds de la caue, quand il y en auroit moins que la grosseur d'vne feue. I'ay eu la curiosité d'en voir l'experience, & ay treuué que cela estoit faux. I'en pris la grosseur d'vne feue (qui est encor plus qu'ils ne disoient pour faire ces effects) ie la mis dans vne cueillere de loton sur les charbons ; estant à certain degré de chaleur, il fit vn esclat sec sans faire aucun dommage, & sans esmouuoir ni la cueillere, ni les charbons, ni rien de ce qui estoit autour. Cela & plusieurs autres choses que i'ay espreuué, lesquelles on m'auoit asseuré estre veritables ; mesme d'en auoir fait l'experience, lesquelles i'ay treuué apres fausses, sont cause que ie ne croy iamais rien de ces effects extraordinaires, que ie n'en aye fait moy-mesme l'espreuue. *Experience de l'Autheur sur l'effect de l'or fulminant.*

Il bruslera les affusts, ne laissant à l'ennemi que ce qu'il ne pourra emporter, ni gaster. S'il y reste des habitans dedans, & que dans les magasins il y ait encor quelques munitions de gueule, il les distribuera à ceux qui restent. *Auant que sortir de la Place il faut gaster ce qu'on ne peut emporter.*

Le iour qu'on deura sortir, on fera mettre tous les Soldats en bataille dans les grandes Places, les faisant sortir en bon ordre, le bagage au milieu : le Gouuerneur, & les Chefs principaux demeureront les derniers, faisant la retraite auec la Caualerie ; l'escorte marchera à l'Auant-garde, *L'ordre qu'il faut tenir au sortir de la Place.*

KKK &

& fur les aifles; par fois à la queuë felon les lieux par où on paffe, afin de tenir en affeurance ceux qui fortent, iufques qu'ils foient au lieu porté par les conditions accordées.

En mefme temps que ceux de la Place commenceront à fortir par vne porte, la Garnifon qu'on met dedans entrera par l'autre.

La Ville eſtant priſe par aſſaut, ſe faut retirer au Chaſteau.

Lors que la Villle eſt forcée par affaut, on fe retirera au Chafteau, lequel fert encor que foible pour auoir quelque compofition de l'ennemi, comme nous auons veu arriuer à ceux de Caire Ville dans le Montferrat, laquelle eftant forcée par affaut, les defendans s'eftans retirez dans le Chafteau, firent leur compofition, laquelle leur fut accordée fort honnorable par le Sereniffime Prince Major de Sauoye. Philippe Roy de Macedone prend Alphire par efcalade; ils fe retirent au Chafteau, obtiennent compofition. Les Afpendiens, Ville de Pamphilie prife par Alexandre, fe retirent au Chafteau, Alexandre leur pardonne, à la charge qu'ils payeront double tribut.

Exemples.

Faut quitter ſi l'on peut vne Ville quand on craint auoir mauuaiſe capitulation. Exemples.

Par fois lors qu'on a la fortie libre d'vn cofté, & qu'on craint auoir mauuaife capitulation, on pourra faire comme ceux d'Oua, Ville des Genois, lefquels voyans arriuer l'armée de fon Alteffe de Sauoye, quitterent la Ville, & le Chafteau, apres auoir emporté ce qu'ils peurent, laiffant dans le Chafteau deux hommes feuls pour faire bonne mine, qui fe rendirent à nous par compofition. Nous ne treuuafmes dans le Chafteau autre chofe que quelque peu de munitions de guerre & de gueule. Ceux de Phocée affiegez par Harpagus, qui commandoit pour Cirus, voyans ne pouuoir refifter, demandent vn iour pour confulter: mais la nuict ils chargent tout fur des vaiffeaux, & abandonnent la Ville.

CE QV'ON DOIT FAIRE QVAND l'ennemi leue le Siege.

CHAPITRE XXV.

L'ennemi leuant le Siege faut donner ſur l'arrieregarde ſi l'on croit y auoir de l'auantage.

SI l'ennemi eft contraint de leuer le Siege, & qu'on en foit aduerti auparauant, lors qu'vne partie aura marché, on fera quelque fortie fur l'arriere-garde, fi l'on cognoift y auoir auantage; bien que plufieurs eftiment qu'il ne faut iamais rien dire à l'ennemi qui fe retire, de peur qu'on ne foit attrapé, comme il eft arriué plufieurs fois. Agefilaus Capitaine Lacedemonien affiegeant les Phocenfes, fait femblant de fe retirer; la Garnifon fort fur luy, il reuient, & prend la Ville. Epaminondas fçachant les Lacedemoniens eftre venus pour fecourir Mantinia, il s'en va en Lacedemone, laiffant les feux dans le Camp: ceux de la Ville en font aduertis, fortent pour aller en Lacedemone, où il dreffe le Camp, & reuient en diligence à Mantinia & la prend. Scipion en Sardaigne leua le Siege en tumulte; ceux de la Ville le pourfuiuent: cependant d'autres entrent dans la Place: De mefme fit Hannibal contre la Ville Himera, laiffant prendre le Camp, il print la Ville: par mefme fineffe il prit les Sagutiens.

Exemples.

Tout auffi toft qu'il fera parti, on comblera les tranchées, rompra les loge

Liure III. Partie II.

logemens, & destruira tout ce qui peut nuire à la Ville. Le Gouuerneur fera accommoder les lieux rompus par l'ennemi, fortifier ceux que l'experience du Siege aura fait cognoistre defectueux, munitionnera la Ville de ce qui manquera. Bref il disposera tout suiuant l'ordre que nous auons dit au commencement de la defense : en telle façon que si l'ennemi reuient à la trëuue plus forte, & mieux munitionnée qu'à la premiere ataque. *L'ennemi estant parti il faut combler les tranchées.*

Si l'ennemi a laissé des viures dans le Camp, on se gardera d'en manger que premierement on ne les ait esprouuez. Maharbal contre les Cartaginos fit semblant de fuir, & laissé dans son Camp quantité de vin meslé auec de Mandragore, que les autres beurent, & resterent assoupis : il retourne, & tué la plus part. Hannibal laisse en proye aux Romains quantité de bestial, parce qu'il sçauoit qu'ils n'auoient pas du bois pour cuire la chair ; ils la mangent cruë, la plus part en demeurent malades. Tiberius Graccus laisse aux ennemis force viures, desquels ils se remplissent à creuer ; il reuient, les charge, & les deffait. Tout ce qui est de l'ennemi nous doit estre suspect ; car encor qu'il se voye vaincu, il voudroit que le vainqueur ne iouist pas de la victoire. *Ne faut manger des viures que l'ennemi laisse sans en faire preuue. Exemples.*

I'ay parlé de tout ce que i'ay creu estre necessaire pour fortifier les Places, des circonstances, ou accidens de chaque partie, tant pour les regulieres, que pour les irregulieres : i'ay donné les moyens, les ordres, les instrumens pour prendre les Places, soit par surprise, soit de viue force : En fin comme il les faut defendre de toutes les ataques : i'ay enseigné ce qu'on doit cognoistre à chaque entreprise. Bref i'ay escrit tout ce que i'ay estimé deuoir estre sceu d'vn Ingenieur, pour fortifier, ataquer, & defendre les Places ; c'estoit le sujet de mon Discours, auquel ie mets fin. *Conclusion de l'Autheur.*

Fin du troisiesme & dernier Liure de la Defense des Places.

KKK 2 TABLE

TABLE DES MATIERES
PLVS REMARQVABLES
contenuës au present Liure.

A

IMANT en quelle façon sert pour faire sçauoir la conception de loin. page 414
Actions faites à la veuë du General encouragent les Soldats. 355
Aliage de la matiere des Petards. 247
Aliage pourquoy se fait. 247
Anchres ne peuuent affermir les Ponts de bateaux. 179
Angles aigus ne peuuent estre bien fortifiez. 179
Angles aigus comme fortifiez. 175
Angle du costé. 3
Angle du centre. 3
Angle flanquant qu'est-ce. 4
Angle flanqué qu'est-ce. 4
Angles flanquez de combien de sortes. 59
Angles fort ouuerts. 175
Angles obtus comme fortifiez. 175
Angles rentrans comme fortifiez. 149
Angles rentrans autrement fortifiez. 153.175
Angles rentrans obtus pourquoy defaillans. 149
Angles rentrans ou bons. 150
Angles retirez comme fortifiez. 153
Angles retirez autrement fortifiez. 154
Angles retirez en quoy forts. 149
Angles retirez en quoy defaillans, & ne doiuent estre faits qu'en necessité. 149
aux Alarmes que doit-on faire. 370
aux Alarmes quel ordre on doit tenir. 371
aux Alarmes on doit changer le mot & les Sentinelles. 371
Alarme se donnant dans la Ville pour le feu , ou pour autre occasion,ce qu'on doit faire. 371
Animaux sans armes comment fuient le peril. 358
Animaux outre leurs armes sont couuerts diuersement. 358
tous animaux qui ont sentiment ont ressentiment. 357
Animaux qui s'entrefont la guerre. 111
Aproches comme doiuent estre faites. 390
Aproches comme doiuent estre soustenuës. 397
aux Aproches de quels artifices on se peut seruir. 398
aux Aproches la campagne estant rase ce qu'on doit faire. 398
Aproches de Clerac furieuses. 390
vne Armée partant, il y en doit auoir vne autre preste pour la secourir. 171
l'Armée qui assiege vne Place doit estre secouruë. 171
Armes generales quelles il faut dans vne Place. 394
Armes particulieres quelles il faut dans vne Place. 394
Armes de ceux qui soustiennent les tranchées. 311
coustume mauuaise de ne porter pas d'Armes dans les tranchées. 311
Argent necessaire à vne Place. 391

Argent necessaire à toutes entreprises. 271
Artillerie & ses appartenances. 395
Artifices des anciens pour ataquer les Places. 1
Artifices contre les aproches. 258
Assauts de diuerses sortes. 431
Assemblées doiuent estre tenuës hors de la Place. 369
comme il faut Assieger les Places qui sont dans le corps de l'Estat. 1-4
pour Assieger vne Place on ne doit pas desgarnir vne autre. 1-2
Assiegez doiuent dissimuler à l'ennemi d'auoir faute de ce qui leur manque. 410
Assiegez qui demandent à parlementer doiuent estre escoutez. 349
en l'Ataque pourquoy l'Autheur n'a pas denombré ce qui est necessaire, comme il a fait en la Defense. 297
l'Ataque commandée de Dieu. 210
l'Ataque est enseignée de la nature. 210
le sujet de l'Ataque doit estre iuste. 211
Ataques iustes. 210
l'Ataque comment mauuaise, & des exemples sur ce sujet. 209
on doit deliberer sur l'Ataque qu'on veut faire. 289
à vne Place faut Ataquer le plus fort, lors qu'il commande au reste. 297
à vne Place faut Ataquer le plus foible, lors qu'vn lieu ne commande pas à l'autre. 297
Ataques particulieres & leur ordre. 343
faut Ataquer plusieurs lieux à la fois aux surprises. 265
pour les Ataques faut choisir les lieux les plus auantageux. 291
Ataque par le milieu de la courtine si elle doit estre faite, & quand. 334
Ataque par la pointe du Bastion, sçauoir si elle est bonne. 289
Ataque par la face du Bastion tres-bonne. 335
Assaut quand doit estre donné. 346
auant que donner l'Assaut faut faire vn signal. 347
aux Assauts generaux quel ordre on doit tenir. 347
Assauts apportent des grands desordres. 351
Auares indignes de charges. 218
Auertissemens sur les aproches. 297

B

Banquette à quoy elle sert. 91
Barques aux surprises comme peuuent estre retirées. 230
Barrieres comme peuuent estre rompuës. 262
Barrieres où mises, & comme faites. 105
Bastion & ses parties. 5
Bastions combien on en doit faire pour fortifier vne Place irreguliere. 173

KKK 3 Bastions

Table des matieres principales.

Bastions angle droits meilleurs que les angles obtus. 62.65
Bastions angle aigus bons iusques à vn certain terme, trop aigus mauuais. 65
Bastions angle obtus defaillans,& en quoy. 62.65
Bastiôs attachez ou separez,quels sont meilleurs. 162
Bastions doubles où doiuent estre faits. 141
Bastions d'où doiuent prendre leurs defenses. 53
Bastions coupez où doiuent estre faits, pourquoy & combien. 142
Bastions doiuent estre pleins de terre. 95
Bastions moindres qu'angles droits, comme peuuent estre faits. 66.67
Bastions quarrez mauuais. 67
Bastions ronds mauuais. 67
Bastions reguliers quels sont. 140
Bastions sur angles obtus. 175
Bastions vuides, leurs defauts. 95
Bateaux couuerts. 425
Bateaux pour fermer les entrées des riuieres. 196
Bastir Villes est ouurage des Princes. 6
Bateries par qui premierement furent faites. 303
Bateries hautes comme faites. 306
Bateries de terre comme faites. 305
Bateries à quoy seruent. 303
Bateries ordinaires comme se font. 304
Bateries de Gabions comme doiuent estre faites. 305
Bateries doubles. 309
Bateries enterrées. 303
Bateries de sacs de laine. 305
Bateries sur le plan de la campagne. 303
Bateries croisées pourquoy se font. 61
Bateries pour rompre les Dehors. 313
Bateries pour rompre les Tours. 309
Bateries pour ouurir les Cisternes. 309
Bateries pour emporter les Parapets. 309
Bateries comme faites aux lieux qui commandent. 306
Bateries plus proches sont peu d'effect. 308
Bateries emportées par mines. 415
Bateries en angles droits pourquoy meilleures que les autres. 61
aux Bateries combien il faut de Canons. 305
deuant les Bateries quelles defenses on doit faire. 306
pour Batre les Places en ruine. 307
Bertold inuenteur de la poudre. 1
Biens prouenans de la defense. 360
Biscuit tres-bon dans les Places. 393
Blindes & chandeliers. 314
les Bois doiuent estre coupez par les lieux où on passe. 273
Bois & charbon necessaires aux Places. 392
Bourgeois ne doiuent estre compris au nombre des Soldats. 392
Brancard pour appliquer le Petard. 254
Bresches doiuent estre refaites. 412
Bresche comme doit estre defenduë. 411
la Bresche estant pierreuse, ou sablonneuse, ce qu'on doit faire. 348
Bresche doit estre reparée. 415
Bricole, raison Physique, pourquoy se fait. 59
Bulete de santé. 369

C

Alcul pour le mouuement d'vne machine inuentée par l'Autheur. 380
Campagne comme doit estre preparée attendant vn Siege. 396
Carte Geographique & Topographique doit estre faite auant le Siege. 281
Canonnieres aux Faussebrayes comme doiuent estre faites. 118
Canonnieres & merlons, pourquoy faits aux Places basses. 99
Canonnieres, incommoditez de les faire aux Parapets. 299
Canonnieres, leur mesure & forme. 98
Canonnieres aux Parapets. 99
le Canon seul ne peut defendre les Places. 41
Canons comme on les peut faire creuer. 439
Canons, combien il en faut dans vne Place. 394
Canon comme peut estre pointé de nuict. 422
Canon par qui premierement encloué. 421
Canon comme s'encloué. 401
Canon doit estre emmené dans la Place. 401
Canons pourquoy ne sont bons de fonte pure. 147
Canonnieres des tranchées comme doiuent estre faites. 299
Capitulations les plus auantageuses. 350
aux Capitulations faut s'expliquer. 438
Casemates, ou Places basses comme faites, defauts des anciennes. 75
Caualerie necessaire pour les retraites des surprises. 266
Caualiers, leurs vsages. 107
Caualiers reprouuez d'aucuns, pourquoy, & les responses à ces raisons. 107
Caualiers vtiles. 108
mesures des Caualiers. 108
forme des Caualiers. 109
bonté des Caualiers ronds. 109
matiere des Caualiers. 109
lieu où doiuent estre les Caualiers. 109
Caualiers bien situez au milieu de la Courtine. 109
Caualiers quand doiuent estre mis au milieu de la courtine. 110
Caualiers où mal situez, & les raisons pourquoy, & la responce à icelles. 110
Caualiers où doiuent estre mis aux Places maritimes. 110
Caualiers dans le corps de la Place sont mauuais. 110
Caualiers à cheual. 110
Caualiers pour couurir. 176
Caualiers comme doiuent estre construits. 107
Caualiers comme doiuent estre esleuez par artifice. 307
Caualiers aux entrées des riuieres. 196
Ceremonie ancienne des Romains à bastir les murailles. 92
Chaines comme peuuent estre baissées. 230
Chaines comme peuuent estre rompues. 230
Chaines pour fermer les entrées des riuieres. 196
Chasteaux seruent de retraite la Ville estant prise. 440
Chasteaux des particuliers comme doiuent estre Fortifiez. 158
Chemin couuert, ou corridor, qu'est-ce. 5
Chemin couuert comme doit estre. 135
Chemin des rondes. 96
Chemin des rondes, qu'est-ce. 5
Chemise de la muraille. 5
Cheuaux de frise contre le Petard. 379
Citadelles où doiuent estre faites. 189
Citadelles doiuent defendre la Place. 190
Citadelles empeschent les seditions. 375
Citadelles pres des ports. 189
Citadelles aux Places frontieres. 189
Citadelles quelles doiuent estre au milieu de la Ville. 190
Citadelles doiuent auoir vne grande Place au deuant. 190
Citadelles doiuent estre bien munies. 191
Citadelles de diuerses figures. 189

Cita

Table des matieres principales.

Citadelles quarrées. 182
Citadelles quarrées en quelle position doiuent estre. 190
Citadelles Pentagones en quelle position doiuent estre. 190
Coffres comme faits. 414
Coffres aux retranchemens. 418
pour Cognoistre par où l'ennemi veut donner. 412
Commandement escarpé. 176
Commandemens des Places diuers. 8
Commoditez de l'assiete doiuent estre considerées pour bastir les Villes. 6
Commoditez & incommoditez des Places situées aux lieux hauts. 10
Commoditez des Fauffebrayes. 124
Conclusion du premier Liure. 206
la Concorde est la plus grande force des Places. 222
Conditions quelles sont les meilleures de ceux qui se rendent. 437
les Conditions les plus belles ne sont pas les plus honnorables. 429
Conseil doit estre tenu auant que faire quelque ataque. 346
les meilleurs Conseils quels sont. 217
Conseil doit estre tousiours pris,& comment. 217
Conseruation de la Place en quoy consiste. 361
Considerations auant que bastir les murailles. 88
Consideration auant que commencer la guerre. 218
auant qu'entreprendre les Sieges par force quelles Considerations on doit auoir. 281
Consigne,& comme estoit anciennement. 369
Conspirations des grands comme empeschées. 375
Construction & mesure des mines. 324
Contenance d'vn Bastion. 52
Contre-bateries doiuent estre faites par ceux de la Place. 422
Contre-bateries sont accidens. 422
Contre-forts ou esperons. 98
Contre-forts à quoy seruent. 87
Contre-gardes qu'est-ce. 91
Contre-mines comme sont faites. 168
Contre-mines tres-necessaires. 404
Contre-mine dans le fossé. 404
Contre-mine dans la muraille. 118
Contre-mine pourquoy est commencée dans la Place. 87
Contrescarpe qu'est-ce. 406
Contrescarpes de quelle forme doiuent estre. 5
Contrescarpes,quelles doiuent estre reuestuës, & leur talu. 130
Contrescarpes, leur hauteur. 129
Contrescarpes de roc pourquoy sont les meilleures. 129
Contrescarpes, si elles doiuent estre reuestuës, & de quelle sorte. 129
Contrescarpes mauuaises quelles. 130
Contrescarpes quelles sont bonnes. 131
Contrescarpes de diuerses façons. 131
contre quelles Contrescarpes se peut faire la bricole, contre quelles non. 130
Contrescarpes pourquoy tournées en rond. 130
Contrescarpe par où doit estre ouuerte, & ce qu'on doit faire pour l'ouurir. 334
Contrescarpes comme empeschées d'estre ouuertes par l'assaillant. 414
Copuois comme menez. 414
Cornes,ou ouurage de Cornes,qu'est-ce, & diuerses façons d'iceux. 414
Corps de garde au milieu du grand Pont. 167
Corps de garde comme faits. 103

Corridor à quoy sert. 135
le Corridor ne doit estre enfilé. 135
dans le Corridor faut les defenses. 135
Corridor,ou chemin couuert comme doit estre. 135
Costez & angles d'vn triangle ambligone comme doiuent estre treuuez. 24
Costé de la figure pourquoy plustost supposé, que quelque autre ligne. 39
Courtine qu'est-ce. 4
Courtines, leur forme & mesure. 83
Courtines trop courtes mauuaises. 83
Courtines trop longues mauuaises. 84
Courtine doit estre opposée au commandement. 176
Coups de Canons de bas en haut, pourquoy plus dommageables que de haut en bas. 11
Coups de Canon à plomb font plus d'effect que les obliques. 59
le Courage vray & faux quel est. 212
le Cric à moins de force que les instrumens de l'Autheur. 229

D

D'Arcine que c'est. 201
Duodecagone,sa demonstration & supputation. 32
Endecagone,sa demonstration & supputation. 32
Defauts d'vne Place,cóme peuuent estre cogneus. 287
Defauts des Places commandées,& les remedes. 11
Defauts des demi Bastions. 145
Defauts des Rauelins aux prix des Bastions. 163
Defauts d'aucunes mines. 329
pourquoy on se Defend. 289
pour se Defendre, l'homme a toutes sortes d'instrumens. 358
tous se doiuent Defendre. 454
se Defendre la nature l'enseigne. 317
à la Defense ne faut iamais s'estonner. 418
on se defend plus facilement de la surprise, que de la force. 387
il faut se defendre iusques à la fin. 390
Defenses comme doiuent estre faites au demi Bastions. 145
Defenses que le Gouuerneur doit faire dans vne Place. 365
Defenses basses doiuent estre preparées. 414
Defenses des Bastions doiuent estre prises de la courtine. 53
Defenses doiuent estre plustost augmentées que les lieux flanquez. 85
Definition des Places irregulieres. 140
Definition des Rauelins. 159
Degast comme doit estre fait. 289
Dehors à quoy seruent. 170
Dehors à quoy seruent aux Places. 414
Dehors doiuent estre minez. 410
Dehors aussi facilement gardez que la Place. 171
aux Dehors en quel lieu on doit mettre les Pieces. 410
Dehors des Places comme peuuent estre tres-bien ataquez. 416
Dehors comme peuuent estre pris suiuant l'opinion d'aucuns. 317
Dehors comme peuuent estre forcez. 215
pour prendre les Dehors, comme il faut faire les bateries. 313
Dehors comme doiuent estre defendus. 409
Dehors auec quelles armes doiuent estre defendus. 409
les Dehors estans pris ce qu'il faut faire. 317

Table des matieres principales.

ce qu'on doit faire aux Places qui n'ont point de Dehors. 317
Demi Bastions où ils seruent. 146
Demi Bastions où doiuent estre faits, & pourquoy ainsi appellez. 145
Demi Bastions apres l'angle retiré. 175
Demi-lunes qu'est-ce, leur matiere, leur figure, où doiuent estre mises. 171
Demi-plateformes. 154
Demonstration de la diuision absoluë de la ligne en trois parties esgales. 17
Demonstration de l'Exagone. 18
Demonstration que les Bastions plus esloignez l'vn de l'autre peuuent estre faits plus obtus. 43
Demonstration que les Bastions qui ont les flancs plus petits peuuent estre faits plus obtus. 50
Demonstrations, que la defense se doit prendre dans la courtine, & les responses aux obiections contraires. 54-55
Demonstration que d'augmenter les gorges il est pis que d'augmenter les flancs. 54
Demonstration que la Place s'augmente ne faisant pas les flancs excessiuement grands auec la mesme defense. 54
Demonstration que l'augmentation du flanc n'est pas si bonne que la defense de la courtine. 54
Demonstrations des defauts qui aruient les Bastions estans trop proches. 54
Demonstration de la force du corps du canon. 60
Demonstration de la resistence des corps aux coups qui viennent en angles droits. 61
Demonstrations que les bastions angles droits sont meilleurs que les autres. 61
Demonstration que les bastions angle obtus ne sont meilleurs que les autres. 62
Demonstration que le bastion angle obtus a moins de defense que le droit. 65
Demonstration que le bastion angle aigu n'a pas tout le corps opposé à la batterie. 65
Demonstration comme le canon tirant d'vn lieu haut se couure par son recul. 98.99
Demonstration que les coups d'enhaut tirez loin sont plus nuisibles à l'ennemy. 108
Demonstration que les coups tirez plus pres du niueau de la campagne sont plus nuisibles que tirez d'enhaut. 100
Demonstration qu'aux fossez larges auec moins d'hauteur on descouure le pied des murailles. 114
Demonstration que les demi bastions sont tousiours angle aigus. 145
Demonstration que les angles r'entrans obtus sont defaillans. 149
Demonstration que l'angle flanqué du rauelin ne doit pas estre obtus. 160
Demonstration que le quarré long est moindre en contenance que le quarré. 183
Demonstration pour sçauoir la longueur des eschelles. 236
Description anatomique de l'homme. 358
Description de la figure par l'angle du costé. 38
Desseigner ou tracer sur le terrain. 173
Dessein necessaire à la fortification plus qu'aux autres arts. 16
Dessein de la fortification par où doit estre commencé. 16
Deux petites faces comme fortifiées. 174
ne faut pas Differer d'attaquer. 345
Digues comme se conseruent contre les tourmentes. 101

Diminution de l'angle du demi bastion comme se treuue. 146
Diuiser vn cercle donné à toute ouuerture du compas. 38
Diuision de la ligne droite absolument inuentée & demonstrée par l'Autheur. 17
Douceur requise aux Chefs qui commandent aux Places subiuguées. 355

E

Eau du fossé estant courante comme peut estre destournée. 337
Eau necessaire à vne Place. 393
Embrasures qu'est-ce. 4
Embrasures comme doiuent estre fermées. 304
Embrasures des bateries comme faites. 305
Ennemis bié qu'entrez par fois ont esté repoussez. 383
Enneagone, sa demonstration, construction & supputation. 31
Entrées des riuieres larges comme fortifiées. 195
Eptagone, sa construction, demonstration & supputation. 29.30
Escalades par qui inuentées. 235
auant qu'Escalader vne Place ce qu'il faut remarquer. 235
comme on doit recognoistre les lieux qu'on veut Escalader. 235
pour les Escalades quel temps faut choisir. 239
pour les Escalades, le temps le plus obscur & le plus mauuais est le meilleur. 240
aux Escalades quel ordre on doit tenir. 239
Escalades comme peuuent estre empeschées en general & en particulier. 376
on ne peut Escalader les Places auec Dehors. 235
Escarpe. 5
Eschele comme doit estre faite. 19
Escheles trop grandes ne sont bonnes. 237
aux Escalades faut plusieurs escheles. 239
Escheles comme doiuent estre faites, & ce qu'on doit remarquer en leur construction. 236
Escheles fort commodes. 238
Escheles des Romains deuant Syracuse. 238
Escheles de diuerses longueur necessaires aux escalades. 236
Escheles meilleures à poulies qu'à crochets. 237
Escheles qui se demontent, & leur description. 237
Escheles de l'entreprise de Geneue comme estoient faites. 237
Escritures secretes de diuerses sortes. 412
Esperons ou contre-forts quels sont. 5
Esperons à quoy seruent. 91
Espesseur des remparts ne doit estre proportionnée au nombre des Bastions. 95
Esplanade qu'est-ce. 5
Esplanade tres-bonne. 136
à l'Esplanade on doit oster la terre. 136
Esplanade & la pente. 135
Exagone, sa construction & demonstration. 17
parties exterieures de l'Exagone. 18
Exagone, sa supputation par les Sinus. 23
Exagone supputé par les Logarismes. 25
Exemples de ceux qui ont basti des Villes pour estre asseurez. 6
Experience de l'Autheur de l'effect de l'aymant pour faire sçauoir sa conception de loin. 414

F

Face du Bastion, sa definition. 4
Faces des Bastions quelles doiuent estre. 68
Faces mediocres, comme fortifiées. 174
Faces courtes, & tres-courtes, comme fortifiées. 174

Faces

Table des matieres principales.

Faces fort longues comme fortifiées. 174
Faces tres-longues comme fortifiées. 174
Façon tres-belle de se seruir du Petard. 261
Fauconneaux sur vn mesme affust comme doiuent estre tirez. 383
Fausse-brayes antiques. 125
Fausse-brayes où doiuent estre. 125
Fausse-brayes comme doiuent estre faites. 125
Fausse-brayes & leurs Parapets. 125
Fausses-brayes pour n'estre enfilées comme il faut les faire. 125
Fausse-brayes ne doiuent estre trop proches des murailles. 124
Fausse-brayes comparées auec les Dehors. 124
Fausse-brayes où plus necessaires. 125
Fausse-brayes pour estre meilleures. 125
Fausse-brayes de diuerses façons. 125
aux Fausse-brayes faut empescher les esclats des murailles, & comment. 126
Fausse-brayes auec leurs Parapets & leurs mesures. 126
Fausse-brayes & Dehors ensemble rendent parfaite vne Place. 126
Fausse-brayes bonnes à fortifier les Chasteaux des particuliers. 158
Fausse-brayes empeschent les escalades. 176
Fer peut estre rompu auec eau fort. 230
Feu doit estre mis aux Places qu'on a surpris. 217
Feux d'artifice comme on s'en doit seruir. 433
Feux d'artifice pour ietter sur l'assaillant, & autres inuentions. 422
Feux d'artifice necessaire aux Places. 394
Ficher & raser comme doiuent estre entendus. 55.56
la Fidelité doit venir de l'affection, non des presens. 218
Figure des Courtines. 84
Flanc que c'est-ce. 4
Flanc couuert qu'est-ce. 4
Flanc fichant qu'est-ce. 55
Flanc rasant qu'est-ce. 55
Flancs trop couuerts mauuais. 72
Flancs comme tres-bien couuerts. 72
Flancs comme doiuent estre, leur mesure & leur office. 49.50
Flancs bas des Rauelins. 161
Flancs couuerts comme doiuent estre faits. 72
Flesches pour appliquer le Petard. 257
Flesches en queuë d'arondelle. 258
Flesche appellée Escale. 258
Forces qu'est-ce. 150
Force des instrumens. 218
la Force du coup oblique comme doit estre mesurée. 60
Force du Petard ne peut estre soustenuë par aucun homme. 263
des Forces qu'il faut pour commencer la guerre. 218
Fortifier qu'est-ce. 2
Fortifications de diuerses sortes. 2
Fortifications regulieres quelles. 2
Fortifications irregulieres quelles. 2
la Fortification pourquoy faite. 387
parties des Fortifications regulieres. 3
Fortifications où necessaires, & où non. 3
Fortifier irregulierement. 7
Fortifications regulieres pourquoy plus fortes que les irregulieres. 174
à la Fortification irreguliere quelles pieces necessaires. 141
la Fortification est vne disposition à la defense. 215
Fortifier les auenuës des Villes. 306
faut Fortifier les lieux par où on passe auec l'armée. 173
aux Places fortifiées ce qu'on doit faire. 390
Fortifier les quartiers c'est l'office de l'Ingenieur. 174
Forts comme doiuent estre faits au bouclement d'vne Place. 275
Forts quarrez appellez Redoutes. 274
Forts deuant les Places ou il y a force Canon, comme seront faits. 277
Forts combien doiuent estre esloignez l'vn de l'autre. 276
dans les Forts quelles armes on doit tenir. 277
Forts de campagne pourquoy faits, leur construction & demonstration. 187
Forts où doiuent estre faits. 390
dans les Forts combien on doit tenir de Soldats. 25
Forts doiuent estre faits autour des Places qu'on a siege. 274
parmi la terre des Forts faut mesler de la graine de foin. 275
Forts comme doiuent estre construits. 275
Forts à estoille reprouuez par vn autheur Italien. 188
Forts à estoille meilleurs que les triangles. 187
Forts en estoille à 4. pointes, à 5. & à 6. leur construction & calcul. 187
Forts de campagne pourquoy faits, leur forme matiere, mesures, &c. 191
Forts de campagne où doiuent estre faits. 187
Forts de campagne de diuerses figures. 191
Forts des anciens estoient de bois. 274
Fossé qu'est-ce. 5
Fossez pourquoy faits. 115
Fossez estroits & profonds où doiuent estre faits. 115
Fossez de diuerses sortes. 115
Fossez mauuais, & pourquoy. 115
Fossez pleins d'eau ou secs, quels meilleurs. 116
Fossez pleins d'eau où necessaires. 116
Fossez pleins d'eau auec cunette. 120
Fossez derriere les remparts ne seruent de rien. 120
dans le Fossé on fait des redens. 118
Fossé seruant de Contre-mine. 118
Fossez quand ils doiuent estre faits larges. 114
Fossez quand ils doiuent estre faits estroits. 114
Fossez quels meilleurs larges ou estroits. 114
Fossez profonds pourquoy bons. 114
Fossez profonds sont les meilleurs. 115
Fossez larges en quoy incommodes, auec la demonstration. 114
autre petit Fossé où doit estre fait. 118
Fossez pleins d'eau quels meilleurs. 118
Fossez excellens. 118
aux Fossez pleins d'eau on peut faire des separations. 119
dans les Fossez on fait des palissades. 119
Fossé au delà du Corridor. 136
Fossé des Ouurages de corne. 169
le Fossé estant gelé ce qu'on doit faire. 376
Fossez pleins d'eau en quoy incommodes. 117
defenses dans les Fossez secs, & autres cōmoditez. 117
aux Fossez pleins d'eau quelle defense se peut faire. 415
Fossé estant plus haut que la campagne & plein d'eau comme peut estre vuidé. 337
Fossé plein d'eau à niueau de la campagne comme peut estre vuidé. 337
Fossé des Rauelins. 159.161

LLL Fossé

Table des matieres principales.

Fossé comme doit estre comblé. 358
Fossez secs en quoy meilleurs que pleins d'eau. 348
Fougades comme sont faites. 409
Fourchette pour appliquer le Petard. 254
Fourneaux ou cubes comme doiuent estre faits aux mines. 326
Fraises pour empescher les escalades. 376
Fraises où faites. 120
Fusée du Petard comme doit estre faite. 249

G

Gabions comme doiuent estre remplis. 304
Gabions comme doiuent estre rangez. 304
Gabions à quels defauts sujets. 305
Galeries dans les Places ne seruent de rien pour la force. 111
Galerie pour passer le Fossé comme doit estre faite. 339
Galerie afin qu'elle ne soit rompue par l'ennemi. 339
Galerie comme peut estre rompue. 424
comme on doit entrer en Garde. 366
comme on doit sortir de Garde. 367
Gardes comme doiuent estre departies. 366
Gardes quand doiuent estre changées. 367
Garde doit estre doublée aux iours des festes. 370
Genois en quoy ont failli. 397
le General, ou Chef doit estre tres-accompli. 218
le General doit estre seul. 219
le General ne doit estre auare. 218
Glacis & redens aux flancs pourquoy ne sont bons. 72.76
Gorge du Bastion. 3
Gorge du Bastion, sa description, & les mesures. 49
Gouuerneurs des Places quels doiuent estre. 361.362
ce que le Gouuerneur doit faire craignant ceux de la Place. 365
le Gouuerneur d'vne Place doit cercher diuers moyés de faire tenir les siens contre l'ennemi. 419
Gouuerneurs doiuent estre soigneux de la conseruation de leurs Places. 365
Gouuerneur doit estre auisé de ce qui se passe à la sortie. 402
les Grecs chastioient ceux qui perdoient le bouclier & non pas l'espée. 319
Guerres pour l'ambition. 217
Guerres pour ses alliez. 215
Guerres pour les Chefs. 215
Guerres pour la liberté. 214
Guerres pour la fertilité du païs. 215
Guerres pour la patrie. 214
Guerres pour rauissement de femmes. 216
Guerres pour rauoir le nostre. 214
Guerres pour refus de femmes. 216
Guerres pour la religion. 215
Guerres pour les richesses. 215
Guetes pour torts receus. 216
Guerres pour torts faits aux Ambassadeurs. 214
Guerres pour de legers sujets. 217
Guerres ne sont iamais sans malice. 217
tout se fait la Guerre. 211

H

Auteur des murailles. 90
Herse mise en vsage par les anciens. 105
Herses comme on peut les empescher de tomber où pour les rompre. 265

I

Ingenieurs necessaires dans vne Place. 395
Instruments necessaires à releuer le plan. 37
Instrumens necessaires aux surprises. 227

Instrument à rompre les palissades. 231
Instrumens seruent peu à prendre les plans. 284
Instrumens necessaires à faire les mines. 329
Instrumens pour faire les munitions. 395
Instrumens necessaires pour faire les ouurages d'vne Place. 395
Instrumens necessaires à esteindre le feu. 372
Inuenteur des escalades. 235
Inuention de l'Autheur de la diuision de la ligne droite en trois parties esgales. 17
Inuention de l'Autheur pour diuiser vn cercle donné à toute ouuerture du compas. 38
Inuention pour separer soudain vn Bastion du corps de la Place. 164
Inuention de l'Autheur d'aucuns instrumens. 228
Inuention de l'Autheur d'vn marteau sourd. 229
Inuention de l'Autheur de la scie sourde. 229
Inuention de l'Autheur pour retirer les barques aux surprises. 230
Inuention de l'Autheur pour faire marcher les bateaux sans bruit. 231
Inuention de l'Autheur d'vn instrument à rompre les palissades. 231
Inuention de l'Autheur pour les flesches à appliquer le Petard. 257
Inuention de l'Autheur d'vn instrument à ouurir les anneaux. 261
Inuention de l'Autheur pour les Ponts-volans. 257
autre Inuention d'instrument de l'Autheur. 263
Inuention de l'Autheur d'vn instrument en forme de lime. 263
Inuention de l'Autheur pour rompre soudainement vne chaisne. 263
autre Inuention d'instrument de l'Autheur pour rompre les chaisnes. 263
Inuention de l'Autheur pour tracer les forts de nuict sans lumiere. 274
Inuention de l'Autheur pour empescher que les Pōts ne soient rompus par les ennemis. 280
Inuention de l'Autheur pour prendre facilement les plans sans instrument. 285
Inuention de l'Autheur pour miner dans le sable. 326
Inuention de l'Autheur pour couurir la galerie qui trauerse le fossé. 340
Inuention de l'Autheur pour donner feu au Canon sans que l'ennemi s'en puisse apperceuoir. 347
Inuentions contre le Petard. 378
Inuention de l'Autheur contre le Petard, & comme on s'en doit seruir. 379.80
autre Inuention de l'Autheur contre le Petard. 381
autre Inuention de l'Autheur contre le Petard. 381
Inuention de l'Autheur des ponts doubles contre le Petard. 382
Inuention de l'Autheur pour enclouër le Canon. 401
Inuentions pour la defense de la bresche. 433
Inuention absurde de Lupicini pour destourner les riuieres. 338
Inuentions qui n'ont point fait d'effect. 341
Inuentions capricieuses ne doiuent estre creuës. 341

L

Lieux commandez difficiles à fortifier. 11
Lieux commandez comme fortifiez. 176
Lieux sur les montagnes comme fortifiez. 176
Lieux peu accessibles comme fortifiez. 175
Lieux en descendant comme fortifiez. 176
Lieux bien qu'ils semblent inaccessibles doiuent estre gardez. 366
Ligne de defense qu'est-ce proprement. 45

Ligne

Table des matieres principales.

Ligne de defense,sa definition. 4
Ligne de l'espaule qu'est-ce. 4
Ligne de l'espaule comme doit estre faite. 72
Lignes de defense longues de la portée du mousquet, meilleures que la portée du Canon. 45
la Ligne de defense pourquoy aucuns la veulent longue de la portée du Canon. 43
Ligne de defense doit estre moindre aux figures de moins de six costez. 185
Lignes de communication quelles sont. 298
Lime sourde comme faite. 229
Logemens comme doiuent estre fortifiez. 292
Logemens necessaires aux tranchées. 298
Logemens comme doiuent estre distribuez. 291
pour empescher qu'on ne mette le feu aux Logemens. 317
Loy des Grecs sur la defense. 421
Lumiere des Petards mise en diuers lieux, & leur effect. 250

M

Machines fort grandes ne reüssissent presque iamais. 340
toutes Machines ne doiuent estre repoussées. 341
Madrier qu'est-ce. 253
Madriers comme sont faits. 254
Madrier comme doit estre attaché au Petard. 255
Madrier aux grands Petards contre les portes simples comme doit estre. 245
Magasins des bateries. 306
Magasins & voutes où doiuent estre. 80
Mantelets de diuerses inuentions de l'Autheur. 313 & 314
Mantelets comme doiuent estre appuyez. 314
Mantelets aux surprises. 228
Matieres diuerses de murailles. 89
Marteau sourd de l'inuention de l'Autheur. 229
Mauuais temps propre pour les sorties. 399
Maximes generales de la fortification. 5
Maximes des fortifications irregulieres. 140
Medecins, Apothicaires, & Chirurgiens necessaires aux places. 396
Merlons quels sont. 4
Merlons pourquoy faits aux places basses. 29
Merlons de quelle matiere bons. 89
Merlons, leur matiere & leur forme. 79
Mesures des fossez. 79
Mesures des logemens. 113
Mesures des ouurages de corne. 291
Metaux pourquoy sont doux ou aigres. 168
Metaux pourquoy se meslent. 247
Mines à quoy ont serui autrefois. 248
Mines se font faites de toute antiquité, & leurs viages. 323
Mines à la moderne quels defauts peuuent auoir. 322.323
Mines comme doiuent estre faites. 323
Mines à cascanes. 325
Mines ordinaires. 324
si en Minant on treuue des sources d'eau, ce qu'on doit faire. 325
Mines comme doiuent estre faites aux lieux sablonneux. 325
pour faire que la Mine face sauter la terre du costé qu'on veut. 327
dans la Mine la poudre peut estre autrement disposée. 328
auec la Mine comme on peut faire sauter vn bastiment à plusieurs corps.
Mines quand doiuent estre chargées. 328
Mines chargées auec barrils. 328

diuerses manieres de donner feu à la Mine. 329
aux Mines comme il faut faire les fourneaux ou cubes. 326
pour Miner sous l'eau. 326
Mines comme doiuent estre chargées. 326
Mines chargees auec sacs. 327
Mines chargées auec coffres. 327
aux Mines faut proportionner la poudre à l'effort qu'on veut qu'elle face. 327
dans les Mines comme doit estre posée la poudre. 327
Mines doiuent estre faites sous les logemens. 423
Mines sous les bateries. 423
Mines doiuent estre faites aux dehors. 410
Mines lors qu'on treuue quelque rocher. 426
pour faire les Mines quels instrumens sont necessaires. 329
s'il y a Mine à la Place qu'on ataque comme on se doit gouuerner. 346
Mines de l'ennemi comme sont sondées. 405
Mines renduës inutiles auec l'eau. 406
Mines comme peuuent estre esuentées. 405
Mines esuentées auec Petard. 405
Mines empeschées auec fumée. 405
Mines gastées auec fougade. 406
Mine estant esuentée ce qu'on doit faire. 406
la Mine est meilleure que la Sape pour forcer les dehors. 315
Mineurs necessaires aux places. 395
Mixtion pour faire les Merlons. 89
Moyens pour cognoistre les Mines. 306
Moyens de prendre les Places. 219
Molinets aux contrescarpes. 110
Molinets aux barrieres. 205
Montées aux contrescarpes. 110
Mot doit estre donné par ceux qui entrent & qui reçoiuent secours. 415
Mouuans necessaires à vne place. 393
Mouuement de proiection comme se fait. 308
Munitions necessaires à vne place. 392
Munitions doiuent estre conseruées & mesnagées. 396
Munitions de guerre quelles sont necessaires aux Places. 395
Munitions de gueule quelles sont necessaires à vne Place. 392
Murailles de diuerses sortes.
Murailles pourquoy faites, leur espesseur, forme, matiere,&c. 87,88.&c.
Murailles à arceaux. 91
Muraille seiche pour les contrescarpes. 129
Murailles de brique. 88
Murailles de pieces de bois. 89
Murailles trop deliées mauuaises. 88
Murailles de matieres douces meilleures. 88
incommoditez des Murailles. 88
Murailles leur talu. 90
Murtrieres pour empescher escalades. 377

N

Nombre des bastions qu'il faut à vne place irreguliere comme treuuez. 173

O

Opiniastreté blasmable. 415
Ordre contre les aproches. 397
Ordre & nombre de ceux qui doiuent petarder. 164
Ordre du marcher de l'Armée qui secourt vne place. 417
Ordre & nombre des Soldats pour les sorties. 400
Ordre pour empescher que les ennemis n'entrent à la retraite des sorties. 402

Table des matieres principales.

Ordre pour la garde des postes perilleuses. 426
Ordre pour faire entrer le secours dans la place. 415
Ordre qu'il faut tenir pour secourir la Place de viue force. 418
Ordre qu'il faut tenir pour le secours des munitions. 417
Ordre qu'on doit tenir estant attaqué par plusieurs lieux. 383
Ordre qu'il faut tenir aux escalades. 239
Ordre qu'il faut tenir au sortir de la place. 439
Ordre qu'il faut tenir apres estre entré dans la place par escalade. 239
Ordre des Genois pour empescher les trahisons. 363
Ordre de l'Espagnol pour le mesme effect. 363
Ordre du Duc de Florence pour empescher les trahisons. 363
Ordre des François en la conseruation des places. 363
l'Ordre & le nombre des Soldats pour attaquer les dehors. 315
Ordre du pillage aux surprises. 264
Ordre de l'entreprise de Geneue. 238
Ordre des Romains aux assauts. 346
Ordre des assauts generaux. 347
Ordre des rondes. 367. 368
Ordre des attaques particulieres. 345
tres-bel Ordre tenu à Brefort. 384
Ordre qu'on doit tenir tenant le Siege. 356
Ordre de ceux qui defendent la bresche. 433
Or s'alumant quel effect fait. 439
Orgues qu'est-ce. 205
Orgues d'autre façon. 205
Orgues & herses comme peuuent estre faits tomber soudainement. 382
ceste inuention appliquée à plusieurs autres choses. 382
Orgues afin qu'on ne les puisse rehausser. 205
Orillon qu'est-ce. 4
Orillons comme doiuent estre faits. 19
Orillon ou esuault pourquoy & comment faite. 71
Orillons quarrez meilleurs que les ronds. 71
Octogone, la construction, demonstration, & supputation. 31
Ouuerture des canonieres. 72
aux Ouurages de corne, leur fossé, & les autres parties. 109
Ouuriers communs necessaires aux places. 393

P

la **P**aix doit estre preferée à la guerre, auec exemples à ce sujet. 213
Palissades dans les fossez. 119
Palissades au corridor d'autre part. 119
Palissades deuant les portes. 206
Palissades pour fermer les entrées des riuieres. 196
Parapet, qu'est-ce. 5
Parapets & leurs vsages. 96
Parapets des remparts & leurs mesures. 97
Parapets petits dessus le grand, leurs matieres & formes. 103
Parapet petit, comme doit estre fait à l'extremité de la courtine. 133
Parapets de diuerses formes. 103
Parapets auec canonieres comme doiuent estre faits. 99
Parapets bas pour pouuoir tirer en barbe. 97
aux Parapets les canonieres se font incommodement. 98
Parapets hauts incommodes. 98. 99
Parapets des faussebrayes, & leurs hauteurs. 126
Parapets des forts comme doiuent estre faits. 276

Parapets des rondes. 96
Parapets des batteries. 305
Parapets doubles. 176
Parapets des rauelins. 159
Parc, ou & comment doiuent estre faits. 291
Parties des fortifications regulieres. 5
Partialitez empeschent les reuoltes. 375
Parties exterieures des fortifications quelles sont. 113
Passages doiuent estre fortifiez. 396
Pays perdus sous la mer. 14
Pentagone, la construction, forme, & mesures. 185
Pentagone propre pour les Citadelles, & pourquoy. 185
Petites pieces tres-bonnes dans les places. 394
le Peuple est suiet au changement. 222
Petard où s'applique. 243
auant que Petarder, comme on doit recognoistre. 243
Petard premierement inuenté en France. 243
mesures du Petard. 244
diuerses grandeurs de Petards, & leurs effects. 244
Petard doit estre proportionné aux portes qu'on veut rompre, & pourquoy. 244
Petards larges dans la Chambre suiets à creuer. 245
Petards qui ont l'ame esgale, sont bons. 245
Petards larges à la bouche ont peu de force. 245
Petard doit auoir quatre anses. 245
Petards de façon extrauagante. 245
Petards de bois taillez en doues. 246
Petards d'vn bouton de charrette. 246
Petards comme vn seau. 246
Petards de bois. 246
Petards d'estain. 246
Petards de plomb. 246
Petards de fer. 246
Petards quel aliage doiuent auoir. 247
Petards de metail meilleurs que de bois. 247
Petards de rosette bonne tres-bons. 247
Petard comme deit estre chargé. 248
ce qu'on doit mettre au Petard apres qu'il est chargé. 248
ce qu'on peut mettre dans la charge du Petard. 249
Petard de quelle poudre doit estre chargé. 249
Petards où doiuent auoir la lumiere. 250
Petards comme peuuent estre appliquez lors qu'on peut approcher le Lieu. 253
Petard en quel lieu des portes doit estre appliqué. 254
Petard comme doit estre appliqué contre les carrieres. 254
Petard comme doit estre appliqué quand on ne peut pas approcher la porte. 257
Petards pour rompre les portes sans pont ny flesche, le fossé entre de ix. 258
Petards de fort belle inuention. 259
comme on doit donner feu au Petard. 259
Petards comme doiuent estre faits & appliquez à rompre les murailles. 260
Petards ne peuuent toutfiois esuenter les mines. 260
Petards comme doiuent estre amorcez. 261
pour Petarder les places, quel temps on doit choisir. 261
auant que Petarder, quels preparatifs on doit faire. 262
à l'action du Petard ce qu'on doit faire. 264
faut porter plusieurs Petards, & mener plusieurs Petardiers. 261
Petardant vne place, faut l'escalader d'vn autre costé. 263
apres qu'on a Petardé vne place ce qu'il faut faire. 266
contre le Petard quelles choses sont necessaires. 385
contre

Table des matieres principales.

contre le Petard remedes generaux. 377
contre le Petard remedes particuliers. 377
Pieces qu'on doit tenir dans les dehors. 170
Pierres inutiles a l'ennemi dans l'esplanade & dans le fosse. 136
Pierriers tres-bons aux dehors. 409
Pierriers bons aux tranchees. 321
Pillage comme doit estre ordonné aux surprises. 204
on ne doit soudain qu'on est entré se jetter sur le Pillage. 164
Pillage ne peut estre empesché a vn assaut. 312
Pionniers necessaires pour faire les forts. 273
Places fortes par art. 2
Places fortes par nature. 2
Places regulieres quelles. 2
Place basse qu'est-ce. 4
Place haute qu'est-ce. 4
Places d'armes quelles sont. 5
ce qui est necessaire pour entretenir les Places. 7
Places grandes és lieux hauts mal situees. 9
Places en plaine diuersement situees. 9
Places commandees plus mauuaises que toutes les autres. 11
Place, ou plaines non commandees sont les meilleures. 11
aucunes Places en plaine, regulieres. 12
Places enuironnees d'eau. 12, 13
Places dont la campagne peut estre inondée quand on veut, tres-fortes. 13
Places ayans plus de bastions sont plus fortes que celles qui en ont moins. 34
Places fortes pourquoy faites. Responses aux obiections de ceux qui les reprennent. 77
Places basses & leurs parties, & comme faites. 75
Places basses où doiuent estre n'y ayant pas d'orillons. 80
Places sans murailles meilleures qu'auec. 87
Places d'Armes, leur mesure, & leur lieu. 111
Places fortifiees auec Tours. 157
Places irregulieres où doiuent estre faites. 159
Places commandees tres-mauuaises. 176
Place deuant la Citadelle. 190
Places par quels moyens prises. 219
Places par où peuuent estre surprises. 224
quelles Places on doit prendre par force. 269
Places dont la campagne peut estre inondée, ne peuuent estre prises par long Siege. 270
Places fort peuplees fort faciles à estre forcees par long Siege. 271
entree des Ports de mer doit estre bien gardee. 278
Places qu'on laisse facilement voir. 286
Places recogneües par les Generaux d'Armee. 287
Places petites doiuent estre prises par fois plustost que les grandes. 288
Places grandes doiuent estre par fois attaquees d'abord. 288
la Place doit estre veüe de loin par le Chef apres le degast. 289
Places de grand contour ne sont meilleures. 293
à vne Place comme on cognoit le plus foible. 297
pour prendre les Places il faut combatre. 345
aux premieres Places qu'on prend faut aller viuement. 348
Places pressees se rendent à la fin. 348
aux Places qui se rendent comme on se doit gouuerner. 350
la Place estant gagnee, ce qu'il faut faire. 352
Places quand commencees à estre bruslees. 353
Places prises d'emblee. 354

Places assiegees ne sont toutiours prises. 355
ce qui conserue les Places. 361
aux Places qu'on a prises quel ordre on doit tenir. 382
la Place estant petardee ce qu'on doit faire. 383
on ne doit laisser aucun lieu desgarni dans la Place. 384
Place estant petardee faut se retirer au Chasteau. 384
Places mauuaises ne doiuent se defendre contre Armees Royales. 389
Places d'autour doiuent estre prises pour donner secours. 417
Plans comme doiuent estre pris. 284
Plans ne peuuent estre pris auec instrumens. 284
pour prendre le Plan d'vne Place ce qu'on doit obseruer. 284
Plans ne peuuent estre pris auec les miroirs. 385
Plans ne peuuent estre pris auec les lunetes d'Amsterdam. 286
à prendre les Plans comme on se doit gouuerner. 286
deux desseins des Plans doiuent estre faits. 285
Plans peuuent estre pris sans instrumens, de l'inuention de l'Autheur. 285
Plans comme peuuent estre pris lors qu'il est pareil. 284
Plateformes, leur figure. 153
Plateformes d'autre façon. 154
Plateformes où doiuent estre faites, & comment. 155
Plateformes aux faces longues. 175
Plateformes des bateries. 308
Planches pour les logemens. 315
Pompes tres-bonnes à estindre le feu. 402
fortifians les Ponts ce qui doit estre obserué. 192
Ponts comme doiuent estre fortifiez, leurs mesures, & parties. 192
Pont-leuis à bande, & comme se doit leuer. 204
Pont-leuis à flesches. 203
Pont-leuis à planches leuees. 204
Ponts doiuent estre fort bas. 204
Pont-leuis à portes. 204
Ponts-dormans doiuent estre de bois. 204
Ponts-leuis à flesches en dedans. 204
Ponts-leuis doubles. 204
Ponts necessaires apres auoir petardé. 219
Ponts volans de l'inuention de l'Autheur. 207
Ponts volans ne sont si bons que les flesches pour appliquer le Petard. 218
Ponts-leuis comme peuuent estre abbatus. 162
Ponts à bascule comme sont empeschez d'estre abbatus. 163
Ponts doiuent estre faits aux passages necessaires. 279
pour empescher que les Ponts ne puissent estre rompus. 279
mesures des Ponts. 279
Ponts de bateaux comme doiuent estre faits & affermis. 381
Ponts doubles de l'inuention de l'Autheur. 382
Ponts comme peuuent estre rompus. 404
Portil qu'est-ce. 4
Portil, son explication. 97
Portils comme doiuent estre faits. 19 & 20
Portee du Mousquet de combien est. 46
Portes secretes où doiuent estre. 75
peu de Portes aux Villes. 102
Portes des Villes où doiuent estre. 202
plusieurs Portes en vne mesme entree. 202
Porte doit estre faite en destournant. 202
Portes comme peuuent estre embarrassees, exemple de cela. 216
Portes comme peuuent estre surprises. 227

LLL 3 Portes

Table des matieres principales.

Portes comme doiuent estre fermées.	367
auant qu'ouurir les Portes ce qu'on doit faire.	368
ce qu'on doit faire a l'ouuerture des Portes.	369
aux Portes quelle garde y doit auoir.	378
Portes des sorties ou doiuent estre faites.	390
Places a nec Port de mer tres-bonnes.	13
Ports dans les riuieres quels auantages ont.	199
Ports à l'extremité des canaux.	199
Ports appellez de mer bien qu'en eau douce.	199
Port de Venise merueilleux.	200
aucuns Ports d'Hollande comme fermez & fortifiez.	200
Ports comme doiuent estre fermez & fortifiez.	220
Port de la Rochelle comme fortifié.	200
Ports naturels qui se peuuent fermer facilement.	201
Ports fortifiez auec forts.	202
aux Postes perilleuses, pour les garder quel ordre on doit tenir.	426
Prouisions qu'il faut faire auant qu'attaquer les dehors.	316
Prouision des munitions comme doit estre faite.	393
Prouisions comme doiuent estre distribuées.	395

Q

Quarré fortifié.	183
demonstration & supputation du Quarré.	183
Quarré long moindre en contenance que le quarré.	84
Quartiers comme doiuent estre distribuez.	290
Quel doit estre plustost fait, la muraille ou le rempart.	91
Quitter la Ville lors qu'on peut sortir, & qu'on ne peut plus tenir.	440

R

Raisons de ceux qui tiennent les fossez pleins d'eau estre les meilleurs par toutes les places.	116
Raisons pour ceux qui estiment les fossez secs.	116
Raisons contre les Parapets.	97
Rampar qu'est-ce.	4
Rampar & ses mesures.	95
panchant des Rampars.	95
Rampars pourquoy faits mediocrement hauts.	100
Rampar des rauelins.	162
arbres sur les Rampars.	96
Rapport de ceux qui ont recogneu comme doit estre fait.	224
Rauelin qu'est-ce.	158
Rauelins ou doiuent estre mis.	159
Rauelins & leurs parties, mesures & matieres.	159
Rauelins à quoy seruent.	160
Rauelins ne doiuent estre esloignez du corps de la Place.	160
au Rauelin quel doit estre l'angle flanqué.	160
Rauelins pour couurir les flancs de la Place.	161
Rauelins auec flancs & sans flancs.	161
Rauelins doiuent estre en isle.	161
Rauelins où peuuent estre mis.	162
Rauelins autrement faits.	162
Rauelins doubles.	162
Rauelins ne doiuent estre reprouuez.	163
Rauelins difficiles a prendre.	164
Rauelins doiuent estre minez.	164
comme on doit Recognoistre les lieux qu'on veut petarder.	243
faut Recognoistre les Places qu'on veut surprendre, & comment.	224
enuoyer plusieurs pour Recognoistre vne mesme place.	225
en Recognoissant comme on se doit conduire, & quel doit estre celuy qui recognoist.	225
auoir Recogneu c'est vn grand auantage.	287
Recognoistre auant que donner l'assaut, & comment.	345-346
faut Recompenser les Soldats qui ont bien fait.	350
aux Redditions des Places ce qu'on doit faire.	350
Redens aux Merlons mauuais.	80
Redens dans le fossé.	118
Redens ou doiuent estre faits.	154
Redens qu'est-ce, & en quoy different des plateformes.	154
Redens dans l'angle retiré.	175
Redens au long de la riuiere.	195
Redens en quels autres lieux doiuent estre faits.	195
Redens seruent à fortifier le Camp.	262
Redoute deuant les ports.	200
Redoutes seruent à fortifier le Camp.	292
Regimens par fois separez & fortifiez chacun à part	293
Releuer le plan & les instrumens necessaires à cest effect.	37
ceux qui se Rendent à l'ennemi, s'ils sont pris apres doiuent estre punis.	411
pour se Rendre on demande temps.	437
auant que Rendre la Place que doit faire le Gouuerneur.	436
Resolution grande d'aucuns assiegez.	411
Response aux raisons de ceux qui tiennent les lignes de defense deuoir estre fort longues.	44
Response à ceux qui reprouuent les orillons.	71
Retraites des sorties comme doiuent estre faites.	402
Retranchemens aux surprises comme peuuent estre forcez.	228
Retranchemens qui doiuent estre faits autour des places.	277
Retranchemens du Camp & leurs mesures.	291
Retranchemens dans les chemins contre les aproches, comme doiuent estre faits.	398
Retranchez doiuent estre faits dans les dehors.	409
Retranchemens doiuent estre preparez.	415
Retranchemens de diuerses sortes.	415
Retrancher qu'est-ce.	416
Retranchemens generaux comme faits.	416
aux Retranchemens ce qu'on doit obseruer.	417
Retranchemens ne peuuent estre flanquez des places basses.	427
Retranchemens particuliers, comme faits.	417
Retranchemens, leur matiere.	418
Retranchemens comme deffendus.	435
Riuieres necessaires aux Villes.	10
Riuieres comme fortifiées à leur entrée.	195
entrées des Riuieres comme se ferment.	196
Riuieres fortifiées aux bords.	196
Riuieres estroites par où doiuent passer aux places.	195
Riuieres à leur entrée doiuent estre fermées & fortifiées par les assiegeans.	278
entrées des Riuieres comme doiuent estre fortifiées & fermées par les assiegeans.	278
Riuieres ne peuuent estre destournées que difficilement.	338
chemin des rondes.	96
Rondes de Caualerie.	367
Rondes & Sentinelles quel ordre doiuent tenir.	367
Ruses pour attraper l'assaillant.	411

S

Saucisse pour donner feu au petard.	239
Saucisses & saucissons.	304
Saucissons comme on les fait auancer.	304

Scie

Table des matieres principales.

Scie fourde de l'inuention de l'Autheur. 219
comme on doit Scier les paux. 219
comme on doit entrer par les paux Sciez. 219
Secours pourquoy se donnent. 413
Secours de diuerses façons. 413
pour auoir Secours ce qu'on doit faire auant que la Place soit assiegée. 313
Secours empeschant les conuois. 414
Secours par diuertissement. 415
Secours de soldats comme conduits. 415
Secours comme peut estre donné le camp de l'ennemi estant fortifié. 416
Secours des munitions de guerre comme doit estre conduit. 416
Secours des munitions de gueule comme conduit. 416
Secours de viue force comme donnez. 417
Secours des anciens. 418
Secours doit estre fait esperer à ceux de la Place. 419
Sedition comme peut estre esmeuë. 222
Seditions facilement esmeuë, aux gouuernemens Democratiques, exemples. 223
Seditions plus dangereuses que la trahison. 373
à la conseruation de la Place contre les Seditions ce qui est necessaire. 373
contre les Seditions des soldats ce qu'on doit faire. 373
Seditions inueterées difficiles à guerir. 373
pour calmer les Seditions. 373 & 374
des Seditieux comme on peut s'en desfaire. 374
Sedition s'engendre à cause de l'oisiueté. 374
Seditions comme on doit remedier. 375
aux Seditions comme sont cogneuës. 375
Sentinelles doiuent estre mises aux lieux suspects. 367
Sentinelles endormies doiuent estre punies, & ce qu'on doit faire pour les en empescher. 368
Sentinelles quelles doiuent estre. 368
quelles Places ne doiuent estre ataquées par long Siege. 269
longs Sieges fascheux, mais tres-vtiles. 269
longs Sieges font rendre les Places peuplées. 271
longs Sieges en quel temps & saison doiuent estre mis deuant les Places. 272
exemples des longs Sieges. 278
aux Sieges par force combien de soldats il faut. 281
aux Sieges par force combien de Canon il faut. 281
aux Sieges qu'on veut secrettement leuer comme il faut se gouuerner. 355
Siege lors que l'ennemi le leue faut donner sur l'arriere-garde. 44
aux Sieges qu'on leue de nuict ce qu'on doit faire. 356
aux Sieges qu'on leue de iour ce qu'on doit faire. 356
contre les longs Sieges. 387
aux longs Sieges ne faut pas faire des sorties. 388
attendant vn Siege on doit fortifier la Place. 390
Sieges leuez merueilleusement. 410
Sites diuers. 8, 9
Sites diuers à fortifier. 139
les Soldats doiuent estre soigneusement conseruez par les Chefs. 314
Soldats necessaires à la defense d'vne Place, & combien. 301
Sorties se font d'ordinaire de nuict. 321
aux Sorties chacun se doit tenir à sa poste. 322
aux Sorties ne faut pas sortir hors des tranchées. 322
pour soustenir les Sorties les redoutes sont necessaires. 322
Sorties ne doiuent estre faites au commencement d'vn siege. 398

Sorties faites de tout temps. 399
Sorties en quel temps doiuent estre faites. 399
Sorties en quelles Places doiuent estre faites, & en quelles non. 399
Sorties pourquoy ne doiuent estre faites de iour. 400
aux Sorties quel ordre il faut tenir, & combien de soldats. 400
aux Sorties quelles armes en doit porter. 400
petites Sorties pour donner l'alarme aux ennemis. 400
auant la Sortie ce qu'on doit faire. 401
signal qu'on doit auoir aux Sorties. 401
en la Sortie ce qu'on doit faire. 421
aux Sorties comme on fera la retraite. 422
Sorties ne doiuent estre opiniatrées. 402
effects des Sorties. 402
petites Sorties comme doiuent estre faites. 403
Sorties de desespoir. 404
durant la Sortie personne ne se doit retirer. 405
en faisant les Sorties ne faut desgarnir la Place. 405
pour Sortir faut demander temps. 419
Sujets pourquoy on ne se defend pas. 209
Sujets generaux des guerres. 213
par où on doit surprendre les Places. 224
Surprises par qui doiuent estre executées. 225
exemples de diuerses Surprises. 226
aux Surprises quels instrumens necessaires. 227
ayant Surpris la Place ce qu'on doit faire. 227
aux Surprises, Mantelets necessaires. 228
aux Surprises la force des hommes est necessaire. 231
aux Surprises la diligence est necessaire. 235
Surprises comme peuuent estre empeschées. 379

T

Table de la supputation des figures. 34
Talu des murailles. 90
Talus trop grands mauuais. 90
Talus de diuerses sortes. 91
pour faire le Talu en la raison donnée. 91
Talu des Contrescarpes. 113
Tenailles qu'est-ce. 139
Tenailles sont suiuies de demi Bastions. 139
Tenailles où doiuent estre faites. 139
Terrain pierreux ne peut seruir. 14
Terrain & ses qualitez. 14
Terrain graueleux n'est bon. 14
Terrain bon & parfait. 15
Terrain sablonneux mauuais. 15
Terrain marescageux peut seruir. 15
Tirefonds pour appliquer le Petard. 214
Tours antiques ne valent rien. 137
Tours sur les caps & promontoires. 202
Trahison se fait par l'argent & presens. 220
Trahisons recompensées. 220
Trahison par quels peut estre faite. 220
Trahison comme doit estre tramée. 220
Trahison comme doit estre executée. 221
Trahison par qui peut estre faite, & les remedes pour l'empescher. 361
Trahisons comme peuuent estre descouuertes. 362
ordre des Venitiens pour descouurir les Trahisons. 362
ce que doiuent faire ceux qui sont sollicitez à la Trahison. 364
le Traistre doit donner des ostages, exemples sur le sujet. 22
Traistres doiuent estre seuerement punis. 363
Traistres, seditieux, rebelles, ne doiuent pas estre dits proprement se defendre. 519
faut Traiter doucement ceux qu'on a subiuguez. 513
Traitez comme doiuent estre faits. 416

d'vn

Table des matieres principales.

d'vn Fort à autre faut faire Tranchées. 276
Tranchées d'aproche comme doiuent estre faites. 297
vsage des Tranchées practiqué de tout temps. 297
les premieres Tranchées comme doiuent estre faites, 198
en faisant les Tranchées ce qu'il faut obseruer, 198
aux Tranchées logemens necessaires. 198
dans la Tranchée y doit auoir vn petit fossé. 299
diuersité de Tranchées selon les lieux où elles sont faites. 299
matiere des Tranchées. 299
Tranchées proches de la Place comme doiuent estre faites, & leurs mesures. 299
Tranchées pour ouurir les Contrescarpes, comme doiuent estre faites. 314
Tranchées font cognoistre par où l'ennemi veut faire ses ataques. 398
Trauaux de l'ennemi comme peuuent estre rompus. 403
Trauaux de l'ennemi comment empeschez. 413
Trauaux doiuent estre defendus. 411
Trauerse aux fossez pleins d'eau de mer comme doit estre faite. 218
Trauerse aux fossez ordinaires comme doit estre faite, & sa description. 339 & 340
durant les Treues ne faut trauailler ni d'vn costé ni d'autre. 419
Triangles comme doiuent estre fortifiez & leur calcul. 173
Triangles autrement fortifiez, 179 & 180
Triangle tres-bien fortifié. 151
Triangle autrement fortifié. 181
Triangles ambligones comme fortifiez. 181
Tuyau de la fusée comme doit estre fait. 250

V
Venise merueilleusement située. 13
Vestemens & prouisions à cet effect necessaires dans les Places. 193
Victoires admirables. 210
Villes pourquoy basties, 6
le premier qui bastit Villes. 6
dans Villes assiegées grands maux soufferts. 419
Viures doiuent estre bien distribuez dans le Places assiegées. 388
Voute dans la muraille à quoy sert. 91
Vsage fait la difference des choses. 209
Visages des Bastions doubles, & leurs commoditez, 148

F I N.

www.ingramcontent.com/pod-product-compliance
Lightning Source LLC
Chambersburg PA
CBHW051346220526
45469CB00001B/128